패션,
근대를
만나다

아시아의 근대와
패션, 정체성, 권력

패션, 근대를 만나다

아시아의 근대와 패션, 정체성, 권력

2022년 5월 20일 초판 1쇄 찍음
2022년 6월 10일 초판 1쇄 펴냄

엮은이 변경희·아이다 유엔 웡
책임편집 김혜림·엄귀영
편집 최세정·이소영
디자인 김진운
본문조판 토비트
마케팅 최민규

펴낸이 고하영
펴낸곳 (주)사회평론아카데미
등록번호 2013-000247(2013년 8월 23일)
전화 02-326-1545
팩스 02-326-1626
주소 03993 서울특별시 마포구 월드컵북로6길 56
이메일 academy@sapyoung.com
홈페이지 www.sapyoung.com

ISBN 979-11-6707-062-3 93600

패션,
근대를
만나다

아시아의 근대와 패션, 정체성, 권력

변경희·아이다 유엔 웡 편저

사회평론아카데미

일러두기

1. 한중일 3국은 전근대 시기 모두 음력을 사용했으나 양력을 받아들인 시기는 제각기 다르다. 가장 먼저 개항한 일본은 1873년부터, 한국은 1896년부터, 중국은 1911년 신해혁명 이후부터 양력을 사용했다. 따라서 이 책에서는 각 국가별 양음력 사용 기준에 맞추어 기준 이전 시기는 음력, 이후 시기는 양력으로 표기했다.

2. 중국어 표기의 경우 인명/지명/의복 관련 용어는 표준 중국어음을 따랐다. 단, 근대(19세기) 이전의 인물명은 우리말 한자음을, 의복 중 청삼(長衫)은 광둥어 발음을 따랐다.

3. 일본어 표기의 경우 인명/지명은 일본어음을, 관직명은 우리말 한자음을 따랐다. 의복 관련 용어는 일본어음을 따랐으나, 화복(和服)은 양복(洋服)과 대치되는 개념이므로 우리말 한자음으로 표기했다.

4. 행정구역명, 신문과 잡지명은 중국과 일본 모두 우리말 한자음으로 표기했다.

5. 이 책의 외래어 표기는 국립국어원 원칙을 따랐다.

한국어판 서문

2018년 『Fashion, Identity, and Power in Modern Asia(근대 아시아의 패션에 나타난 정체성과 권력)』가 출간된 이후, 주요 아시아학회와 패션학회에서는 이 책의 서평을 저널에 게재했다. 학술계에서 영어가 공용어가 된 지는 오래되었지만, 한국어판 출간을 계획하게 된 것은 패션에 관심을 가진 한국의 학생들과 디자이너, 그리고 패션의 문화학을 탐구하는 일반 독자들을 위해서였다. 패션 관련 학과뿐만 아니라 마케팅, 경영, 국제관계 등을 연구하는 사람들의 출간 요청도 크게 작용했다.

19세기에는 만국박람회 개최와 서구식 외교 관례가 확립되면서 세계 각국이 서구의 복식을 자의 반 타의 반 도입하게 되었다. 이 시기 아시아에서도 서구 문물을 적극적으로 수용하면서 국내 시장에서 자생적으로 생산과 유통을 하고자 노력을 기울이고 있었다. 2014년 즈음부터 필자와 아이다 유엔 윙Aida Yuen Wong 교수는 영미권 독자들이 아시아 여러 나라에서 동시다발적으로 복식개혁이 일어났던 현상을 거의 알지 못한다는 것을 깨달았다. 이에 우리는 한중일을 비롯한 동아시아뿐만 아니라 남아시아의 여러 나라에서도 서구 열강의 주도하에 추진된 '근대화'라는 급격한 변화에 대응해 자주적으로 제도를 개혁하고 있었다는 사실을 강조하고 싶었다.

이 책은 19세기 중반부터 20세기 중반에 이르는, 전통과 근·현대가

혼재하는 시기의 복식제도와 소비 성향 등을 설명하고자 하였다. 여성 복식의 비중이 조금 더 높기는 하지만 남성복, 의례복, 경찰복 등에 대해서도 균형 있게 다루고자 하였다. 각 장의 저자들은 모두 자신의 분야에서 10년 이상 학술적 업적을 쌓아온 전문 연구자들이다. 번역 작업에 흔쾌히 동의해준 이들에게 감사를 전한다. 또한 팰그레이브 맥밀런 Palgrave Macmillan 출판사는 우리의 요청을 받아들여 한국어, 중국어, 일본어로의 번역 출판을 사전에 동의해주었다. 그 덕분에 더 많은 나라의 독자에게 지식을 전할 수 있게 되었다. 전 세계 독점유통 계약을 주장하는 다른 출판사와 달리, 학문을 더 널리 전파하는 데 뜻을 둔 팰그레이브 맥밀런 출판사의 신념을 이 책의 저자들은 잘 알고 있다.

한국의 (주)사회평론아카데미 출판사는 고고학, 미술사, 역사학 관련 학술서를 출판하여 명성을 쌓았는데, 다루고 있는 주제가 소비와 패션, 대중문화에 보다 가까운 이 책의 번역 출간 제안을 받아준 점을 인상 깊게 생각한다. 패션, 의복 문화 등은 1990년대까지만 하더라도 디자인 혹은 섬유공학 등을 연구하는 학자들에게 국한된 주제라고 여겨졌다. 하지만 최근 30년 동안 패션 및 복식 문화가 문화학, 인류학, 경영학 분야와도 긴밀하게 연결되어 있다는 인식이 생겨나면서 많은 학자가 패션에 관심을 갖게 되었다.

한국 독자들을 위하여 이 책에는 영문 원서에 없는 도판을 많이 추가했고, 도판에 대한 자세한 설명도 덧붙였다. 역사, 직물 관련 용어에는 설명주와 괄호로 해설을 달아 패션, 복식사 분야를 처음 접하는 독자라도 본문을 읽어내려가는 데 어려움이 없도록 하였다. 아무쪼록 이

책이 근대 동아시아의 역사와 문화사, 패션 문화를 이해하는 데 큰 도움이 되기를 바란다.

번역 과정에서 여러 조언을 아끼지 않은 고하영 대표와, 원저를 꼼꼼하게 번역해준 권신애 번역가에게 진심 어린 감사를 보낸다. 또한 한경대학교 이경미 교수님, 수원대학교 노무라 미치요 교수님, 충북대학교 주경미 교수님께 다시 한번 고개 숙여 감사드린다. 세 분은 한국어 번역을 직접 하여 전체적인 번역 수준을 끌어올렸다. 그뿐만 아니라 머리를 맞대고 앉아서 복식개혁의 복잡한 과정과 용어를 설명해주었다. 이렇듯 복식사를 전공하지 않은 미술사학자에게 눈높이 맞춤형 학습 기회를 선사함으로써 학문적 관대함의 모범을 몸소 실천하였다. 마지막으로 원저의 색인과 참고문헌 작업, 그리고 한국어판 원고의 감수를 맡아준 김소현 선생과 도판 게재 허가 작업을 도와준 김연우 선생에게 고마움을 표한다. (주)사회평론아카데미 김혜림 편집자, 엄귀영 편집위원의 도서 편집에 대한 열정을 저자들은 오래도록 기억할 것이다.

2022년 5월

변경희

감사의 말

이 책은 2014년 뉴욕 한국문화원Korean Cultural Service과 패션 인스티튜트 오브 테크놀로지Fashion Institute of Technology(이하 'FIT')에서의 강연, 2015년 시애틀에서의 아시아학회Association for Asian Studies 연례학술대회, 2016년 타이베이에서 열린 제10회 국제 디자인 역사 및 디자인 연구 컨퍼런스International Conference of Design History and Design Studies, 2017년 뉴욕 롱아일랜드에 위치한 스토니브룩대학Stony Brook University 등에서의 강연을 시작으로, 4년간의 협업과 소통 끝에 출간되었다. 14명의 공저자 외에도, 변경희 교수와 함께 FIT 강연 시리즈(의상 및 섬유의 역사와 디자인 연구를 위한 1차 사료, pscth.tumblr.com)를 공동으로 기획한 루르드 폰트Lourdes Font 교수와 저스틴 드 영Justine De Young 교수에게 감사드린다. 두 분은 변경희 교수에게 복식사 관련 연구기금을 알려주고, 이 프로젝트에 중요한 자료를 제공하는 등 변 교수의 연구에 특히 신경을 써주었다. 학생 코디네이터 에스터 권Ester Kwon, 일린 첸Yilin Chen, 미셸 포라조Michelle Porrazzo에게도 감사의 말을 전한다.

또한 희귀한 서적과 난해한 참고문헌을 찾는 데 중요한 역할을 한 시각미술 자료 큐레이터 몰리 쇤Molly Schoen과 테크놀로지 전문가 난자 안드리아난자손Nanja Andriananjason, 참고문헌 조사 전문가인 헬렌 레인 Helen Lane 교수에게 감사드리며, 아카이브 이미지 제공에 협조해준 FIT

의 직원분들과 도서관 상호 대출에 큰 도움을 준 FIT의 글래디스 마커스 도서관Gladys Marcus Library 소속 연구 지원 사서분들에게도 감사의 말을 전한다. 변 교수의 동료 안나 블룸Anna Blume 교수는 이 책이 출간되기까지 모든 과정에 관심을 기울여주었고, 특히 자코모 올리바Giacomo Oliva 부총장은 2014~2015년 FIT 교수 안식년 위원회FIT Faculty Senate Sabbatical Committee와 함께 운영하는 '연구 목적을 위한 강의 휴식 기간Release Time for Research' 프로그램을 통해 변 교수가 2014년 가을 학기의 수업량을 줄이고 연구에 집중할 수 있도록 해주는 등 이 프로젝트를 지원하는 데 중추적인 역할을 해주었다. 변 교수가 연구를 이어나갈 수 있도록 격려해준 두 분께 진심으로 감사드린다.

이 프로젝트를 위해 아시아학회 동북아시아협의회NEAC 위원장 로라 하인Laura Hein이 2017년 2월 단기 연구비를 지원해준 덕분에 한국의 국립고궁박물관과 국립민속박물관의 큐레이터와 유물 관리자들을 만날 수 있었다. 국립고궁박물관 유물과학과 김선영 연구사와 국립민속박물관 최은수 학예연구사는 의복의 출처를 제공해주었고, 한국현대의상박물관의 신혜순 관장은 한국 근현대 의상의 선구자였던 어머니 최경자(1911~2010) 디자이너에 관한 설명과 함께 양모 수입과 모직 제조업, 국제 무역에 대한 풍부한 지식을 공유해주었다. 의상디자이너로도 활동 중인 고려대학 패션학과의 이민정 교수는 긍정적인 견해와 함께 진심 어린 격려를 보내주었다.

그리고 유나 리Yunah Lee 교수를 비롯하여, 사라치 치앙Sarach Cheang, 엘리자베스 크레이머Elizabeth Kramer, 안토니아 피낸Antonia Finnane, 얀 바

들리Jan Bardsley 등 19세기 후반에서 20세기 초반까지의 동아시아 복식 개혁 연구 의의를 공유하고 이 프로젝트를 여러 단계에서 격려해준 동료들에게도 감사의 말을 전한다.

　스토니브룩대학의 찰스 B. 왕 센터Charles B. Wang Center에서 운영하는 문화 프로그램 책임자로 있는 김진영 디렉터는 한국 근현대 의류의 사진 출처를 알아내고 복식사 전문가들을 뉴욕에 초청하는 데 큰 도움을 주었으며, 2017년 3월 변 교수와 함께 한국학중앙연구원이 후원하고 찰스 B. 왕 센터에서 주최한 국제회의 '한국의 의상을 기록하다: 1차 사료와 새로운 해석Documenting Korean Costume: Primary Sources and New Interpretations'을 공동으로 기획하였다. 또한 복식사 전공의 김민지 박사와 샌프란치스코 아시아 미술관Asian Art Museum의 김현정 큐레이터는 한국의 의상과 장신구를 소장하고 있는 박물관들을 확인하는 데 큰 도움을 주었다. 특히 변 교수의 에세이 초안을 읽어주는 데 그치지 않고, 한국의 주요 대학에서 활동하는 복식사학자들을 소개해준 김민지 박사에게 감사의 말을 전한다. 마찬가지로, 이 책의 연구 범위에 대해 결정적인 조언을 해준 주경미 교수와 2016년부터 이 프로젝트를 지원해준 로열 온타리오 박물관Royal Ontario Museum의 중국 미술 큐레이터 웬치엔 쳉Wen-chien Cheng에게도 감사의 말을 전한다.

　더 나아가, 이 프로젝트는 아이다 유엔 윙 교수가 소속되어 있는 브랜다이스대학 미술학과의 동료들의 후원과 '연구와 창의적인 프로젝트를 위한 테오도르와 제인 노먼 기금Theodore and Jane Norman Fund for Faculty Research and Creative Projects'의 지원이 없었다면 불가능했을 것이다.

유카 오칸다Yuka Okanda와 앤 이시이Anne Ishii는 오사카베 요시노리刑部芳則의 논고 번역 지원과 저자와의 커뮤니케이션에서 중요한 역할을 해주었다. 닉 홀Nick Hall과 스텔라 소현 김Stella Sohyun Kim에게도 깊은 감사를 표한다. 닉은 전문적인 편집 안목과 탄탄한 역사 배경을 바탕으로 책의 흐름과 내용을 크게 개선하는 데 매우 중요한 역할을 했고, 스텔라(브랜다이스대학 고전학 석사)는 이 프로젝트의 마지막 단계에서 논고 양식부터 참고문헌 확인 및 편집, 저자들과의 다중 커뮤니케이션, 이미지 준비까지 여러 작업에서 큰 도움을 주었다. 모든 일에 세심한 주의를 기울이면서 열정적으로 임해준 닉과 스텔라에게 감사의 말을 전한다.

무엇보다도 이 책의 공저자 분들에게 감사드린다. 동아시아 전역에 걸친 주제들로 다중심의 역사를 쓰겠다는 포부를 실현해준 저자들의 풍부한 지식, 인내, 전문성에 깊이 감사드리고, 향후 이 책의 영향으로 이제까지 상대적으로 덜 주목받았던 아시아의 복식사를 주제로 더 많은 연구가 나오길 바란다.

팰그레이브 맥밀런 출판사의 편집자 숀 비질Shaun Vigil과 글렌 라미레즈Glenn Ramirez의 열정과 관대함, 그리고 콘셉트부터 출판까지 이어지는 오랜 과정 동안 보여준 그들의 세심한 배려에 진심으로 감사드린다. 또한 이미지 저작권을 승인해준 개인과 기관에도 감사의 말씀을 전한다. 저작권을 소유한 모든 분에게 연락이 닿도록 노력을 기울였지만, 일부는 연대를 추정하지 못한 채 남아 있다. 이 책을 보고 연락을 주는 분이 있다면, 저자들과 출판사는 기쁜 마음으로 응대할 것이다.

마지막으로, 변경희는 소중한 가족인 남편 변진우, 아들 변상우Jus-tine와 변상욱Alex이 저자의 열정에 공감하고 이 프로젝트에 집중할 수 있게 해준 것에 대해 감사하게 생각한다. 윙은 남편 알프레드Alfred가 자신을 위해 학문적 고찰에 도움이 되는 환경을 제공해준 것에 고마움을 전한다.

변경희, 아이다 유엔 윙

차례

Part 1 **의복과 제복**

11 양모 기모노와 '가와이이' 문화
— 일본의 근대 패션과 모직물의 도입 338

스기모토 세이코

12 하이브리드 댄디즘
— 동아시아 남성의 패션과 유럽의 모직물 370

변경희

Part 4 의복 양식

13 근대식 복장의 승려들
— 일본인이자 아시아인이라는 딜레마 396

브리지 탄카

01

패션, 근대를 외치다

변경희, 아이다 유엔 웡

패션의 역사는 몸과 성性, 권력과 통제, 상업과 제조업, 예술과 대중문화 같은 주제들이 녹아 있는 비옥한 대지다. 1880~1960년대 동아시아에 관한 14편의 글을 실은 이 책은 우리에게 익숙한 한복, 치파오旗袍, 기모노着物뿐 아니라 잘 알려지지 않은 군복, 교복, 의례복儀禮服, 제례복祭禮服 및 장신구와 섬유 무역의 발전에 대해서도 다루고 있다. 패션을 중립적으로 의류, 의복, 의상의 동의어로 언급하건 변화와 매혹의 상징으로 언급하건 간에, 이 책에서 패션이란 동아시아인들에게 소속감을 부여하고, 서로의 행동에 영향을 미치며, 사회를 재구성하기 위해 널리 반복적으로 의존해온 다중적인 매체라고 간주한다.[1] 따라서 이 책에서는 패션을 부유한 계층이 멋을 추구하는 행위로 한정하지 않고 옷, 머리 모양, 장신구, 직물 등의 요소를 포괄한 개념으로 이해한다.

근대 동아시아에서 패션 영역에 서구 양식을 도입할지 말지, 한다면 어느 정도까지 도입할지와 같은 문제를 둘러싼 갈등은 국가적, 심지어는 국제적 수준의 논쟁이 되었다. 누가 무엇을 입을 수 있는지는 어느 한 개인이 결정할 수 있는 문제가 아니었다. 근대주의자, 식민주의자,

통치자들은 각자의 목적을 위해 특정한 복식을 강요했으며, 사람들은 이를 따랐다. 격동의 시기에 전통 복식을 유지하는 것은 정치적 성격을 띤 저항으로 보일 수도, 한편으로는 권위주의에 복종하는 모습으로 보일 수도 있었다. 이 책은 청淸 말기에서 중화민국 초기의 중국, 메이지明治 시대에서 다이쇼大正 시대까지의 일본, 그리고 일제강점기의 한국, 타이완, 홍콩 등 다양한 상상력이 충돌하던 과도기 상태의 지역에 초점을 맞추고자 한다.

오리엔탈리즘의 시선에 갇힌 아시아의 패션

서양에는 아시아의 복식사를 연구하기 위한 사료적 기반이 탄탄하다. 미국자연사박물관American Museum of Natural History과 해상무역 관련 예술품으로 유명한 피바디 에식스 박물관PEM: Peabody Essex Museum, 그리고 메트로폴리탄 미술관Metropolitan Museum of Art, 미니애폴리스 미술관Minneapolis Institute of Art, 브루클린 박물관Brooklyn Museum, 로열 온타리오 박물관Royal Ontario Museum, 빅토리아 앤드 앨버트 박물관Victoria and Albert Museum 등의 주요 미술관 및 박물관은 오랫동안 중국의 용포龍袍, 일본의 기모노, 한국의 한복 등을 수집해왔다. 그동안 비非아시아인들은 대부분 아시아의 의복을 직물과 장식 예술로 분류되는 민속 의상으로 여겨왔다. 하지만 이러한 배경이 소재, 염료, 모티프 및 생산 과정을 다룬 기존 연구들의 가치를 폄하하는 것은 아니며, 이 책의 저자들도 그

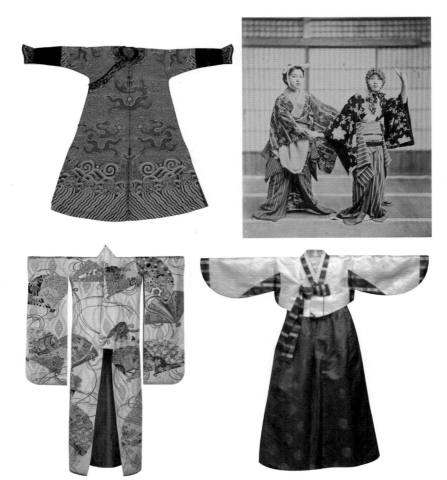

그림 1.1 중국 청대의 18세기 비단 용포
그림 1.2 전통 의상을 입고 공연하는 19세기 후반의 일본 여성들
그림 1.3 소매가 넓은 20세기 기모노
그림 1.4 비단으로 만든 20세기 중반의 여성 한복

1.1	1.2
1.3	1.4

와 관련해서 세심한 주의를 기울였다.[2] 서양에서 아시아 의류는 처음에는 차이나타운 같은 곳에서 특이한 물건으로 거래되었다. 일본의 노가쿠能樂(가면극) 의상 같은 특정한 의복은 역사적으로 의미 있는 예술 작

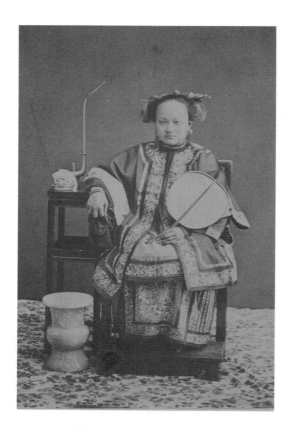

품으로 주목받았지만, 기모노를 포함한 수많은 아시아 전통 의복은 19세기 말~20세기 초에 처음으로 기념품 가게나 세계 박람회에서 서양 관객에게 선보였다.[3] 상황이 이러하다 보니 의복이 계급이나 부富, 결혼 여부, 형이상학이나 문화적 민족주의 등의 표식으로서 갖고 있는 중요성을 충분히 밝히지 못했다.

박물관이 21세기에도 여전히 아시아의 패션을 피상적이고 오리엔탈리즘적 시선으로 바라보고 있다는 점도 문제다. 여기서 오리엔탈리즘이란 미국의 사상가 에드워드 사이드Edward W. Said가 설명한 것처럼,

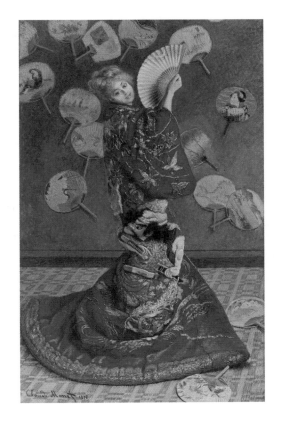

그림 1.6 클로드 모네의 〈라 자포네즈〉(1876) 보스턴 미술관에서는 작품 속 여인 카미유 모네 자세를 관람객이 따라 하고 사진을 찍는 프로그램을 마련했다. 이 프로그램의 제목은 "내면의 카미유를 표현해보세요"이다.

서양인들이 특유의 선입견이나 우월주의적 시각에 근거해 동양을 인식하고 자신들이 상상하는 정형화된 이미지stereotype에 동양인들이 순응할 것을 기대하는 사고방식을 의미한다. 실제로 아직도 서양에서는 무사武士(사무라이) 문화에 대한 편협한 관심을 반영하여 기모노를 일본도와 갑옷과 함께 전시하는 경우를 흔히 볼 수 있다. 그러나 관람객들의 비판의식은 빠르게 성장하고 있다. 2015년 보스턴 미술관Museum of Fine Arts, Boston에서 관람객들에게 클로드 모네Claude Monet의 1876년 작품 〈라 자포네즈La Japonaise〉 앞에서 복제한 기모노를 입고 사진을 찍도

록 유도하자 이를 둘러싼 논쟁이 벌어졌다.[4] 그림 속 카미유 모네Camille Monet는 금발 가발을 쓰고 빨간색 기모노를 입고 있다. 이렇게 아시아에 대한 특정한 편견을 강화하는 행태는 영화 〈킬 빌Kill Bill〉(2003)에 등장하는 기모노를 입은 암살자 오렌 이시이와 치파오를 입은 소피파탈처럼 영화 속 등장인물의 캐릭터화에서도 찾아볼 수 있다. 다행히도 애나 잭슨Anna Jackson의 『기모노: 일본 패션의 예술성과 진화Kimono: The Art and Evolution of Japanese Fashion』(2015), 테리 사쓰키 밀하우프트Terry Satsuki Milhaupt의 『기모노의 근대사Kimono: A Modern History』(2014) 등 영문으로 출판된 기모노에 대한 학문적 연구가 늘어나고 있다.[5]

학제 간 연구를 통한 패션 담론의 확장

최근 몇 년 사이 미술관과 박물관에서는 서양 패션 디자이너를 기념하거나 유명 인사의 패션을 주제로 대형 전시회를 열면서, 갈수록 패션 분야의 담론을 확장해가고 있다. 탐구심이 강한 큐레이터는 창의성과 주체성에 관하여 색다른 이야기들을 전하고 싶어 하는데, 대표적으로 피바디 에식스 박물관의 〈조지아 오키프: 예술, 이미지, 그리고 스타일 Georgia O'Keeffe: Art, Image and Style〉 전시를 꼽을 수 있다. 이 전시는 오키프의 옷이 모더니스트로서의 그녀의 미학을 반영하고, 그녀가 섬세하게 구축해놓은 금욕적인 공적 이미지를 강화하고 있음을 보여주었다.[6] 예술가의 작품 세계를 구성하는 중요한 일부분으로서 패션이 지닌 수

행적performative 측면은 빅토리아 앤드 앨버트 박물관에서 열린 프리다 칼로Frida Kahlo 기획전(2018년 6~11월)의 주제이기도 했다. 이와 같은 전시회들은 그동안 간과한 예술가와 패션의 연관성을 탐구하면서 패션과 자아 형성에 새로운 의미를 부여하였다.

아시아의 의복 역사는 비슷한 재구성의 접점에 놓여 있는 것 같다. 예를 들어, 지난 10여 년간 다수의 박물관이 학술적 관점에서 중국 직물의 역사를 새롭게 논하려고 시도해왔다.[7] 그보다 좀 더 주목할 만한 성과는 청 말기부터 중화인민공화국의 문화혁명 시기까지의 인쇄물에 나타난 의복의 변천사를 연구한 안토니아 피낸Antonia Finnane의 『중국의 의복 변천: 패션, 역사, 국가Changing Clothes in China: Fashion, History, Nation』(2008)이다.[8] 피낸은 '패션'이라는 특정한 관점에서 복식의 변화와 그 시대의 사회·정치적 사건 간의 밀접한 연관성을 보여준다. 피낸의 접근법과 이 책은 동일한 선상에 있다. 마찬가지로 아이다 유엔 웡Aida Yuen Wong이 엮은 『미의 시각화: 근대 동아시아의 젠더와 이데올로기Visualizing Beauty: Gender and Ideology in Modern East Asia』(2012) 역시 사회·정치적 틀을 강조하며, '전통적인 여성'과 '신新여성'이라는 구분에 초점을 맞추어 패션 잡지, 인테리어 디자인 잡지, 신문 삽화, 그리고 여성이 그리거나 여성이 등장하는 그림 등 다양한 사료를 탐구한다. 변화를 겪고 있는 사회에서 미와 여자다움의 개념은 여성의 옷차림에 영향을 미쳤다. 『미의 시각화』처럼 이 책도 한국, 중국, 일본의 사료를 한곳에 모음으로써 아시아의 패션이라는 주제를 다룬 기존 연구보다 더 폭넓은 비교문화적 관점을 제공한다.[9]

이 책의 또 다른 특징은 주요 복식사 학자들이 패션 요소들을 1차 사료로 다루고, 시각자료 분석과 문서 해석에서 도출한 정보에 새로운 통찰을 더했다는 점이다. 그러나 이 책은 여기에 머무르지 않고 궁극적으로 공동 작업을 통해 미술사, 복식사, 시각문화 연구, 경제사 및 정치사, 그리고 젠더 연구 간의 인위적인 경계를 허물고자 한다. 여성사는 1911년 청의 몰락, 메이지유신明治維新(1868), 그리고 조선 왕조와 대한제국의 쇠퇴 이후에도 계속 진화했다. 1910년대 중국에서는 여성의 참정권운동이 시작되었고, 1919년 일제

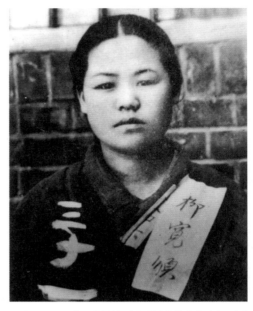

그림 1.7 1919년 3·1운동을 이끈 독립운동가 유관순 의제 개혁 이후 1910년대에는 한국 도시 남성 사이에서 양복 차림이 유행했지만, 여성들은 전통 한복 차림을 고수했다. 근대 한국이 서양의 복식을 수용하는 과정에서 성별에 따라 차이가 나타난 이유를 7장에서 깊이 있게 다룬다.

강점기 한국에서 일어난 3·1운동에는 많은 여성이 참가했다. 근대의 복식개혁은 남녀 모두에게 영향을 미쳤지만, 의복의 진화와 여성의 사회개혁 참여는 서로 떼어놓고 볼 수 없을 정도로 밀접한 관계가 있다.

복식개혁은 동아시아에서만 나타난 현상이 아니다. 퍼트리샤 커닝햄Patricia Cunningham은 새로운 패션을 20세기 전환기 유럽과 미국 여성의 건강 증진 및 사회적 역할에 연관 지어 살펴보았다.[10] 몇몇 학자들은 서구의 복장개혁운동을 여성 참정권과 연결해 정의하기도 했다.[11] 1850~1890년대 빅토리아 시대에 영국 여성들은 화려하고 거추장스

그림 1.8 1912년의 메리 에드워즈 워커 미국의 외과 의사이자 개혁사상가였던 그녀는 미국에서 바지를 입은 최초의 여성 가운데 한 명이다.

러운 의복으로부터의 해방을 촉구했으며, 이러한 움직임은 미국으로 건너가 1890~1920년대 진보의 시대Progressive Era로 이어졌다. 사회운동가들은 일상적인 활동을 제한하지 않으면서도 몸을 편안하게 가리는 합리적인 여성복을 제안했으나, 그럼에도 여전히 여성복은 대체로 장식적이었고 활동적인 생활방식에는 맞지 않았다. 예를 들어, 미국의 역사학자 게일 피셔Gayle Fischer는 여성이 바지를 입으면 반항적이거나 관습을 어긴 것으로 여겨졌음을 보여주었다.[12] 여권 신장과 금주운동을 지지했던 아멜리아 젠크스 블루머Amelia Jenks Bloomer는 이른바 '블루머즈Bloomers'라는 바지를 만들었다. 당시 짧은 재킷과 함께 입던 치마 대신 이 헐렁한 바지를 선호하는 여성들을 '블루머즈'라 불렀다. 여성이 코르셋corset, 크리놀린crinoline(19세기 서양 여성의 스커트를 부풀리는 데 사용한 종 모양의 버팀대), 버슬bustle(스커트의 엉덩이 부분을 부풀리는 틀)로부터 해방되는 과정은 길고 힘들었다. 현장에서 일하는 여성은 좀 더 편안한 복장이 용납되기도 했지만, 메리 에드워즈 워커Mary Edwards Walker 같은 여성은 바지를 입은 혐의로 1866년에 체포되었다.[13]

역사적으로 광범한 복식개혁은 강제적인 정치적 변화와 함께 이루어지곤 했다. 이 책에서 다루는 시기의 시작점인 19세기 후반은 아시아

뿐 아니라 유럽과 북아메리카도 격동의 시기였다. 미국의 남북전쟁은 1865년에 끝났으며, 일본은 1868년 도쿠가와德川 막부幕府(또는 에도江戶 막부)가 몰락하면서 새로운 시대를 맞이했다. 이로부터 10여 년 전, 페리Perry 제독의 함대가 도쿄의 해안에 나타나 대외무역을 위해 항구를 개방하라고 일본을 압박했다. 1854년 일본은 미국과 조약을 체결해 항구 두 곳을 개방하고 무역을 허락했다(미일화친조약). 1858년에는 또 다른 조약을 체결해 더 많은 항구를 개방하고, 외국인들이 거주할 수 있는 지역을 지정했다(미일수호통상조약). 외국인이 합법적으로 일본열도에서 사업을 할 수 있게 되면서 도쿠가와 막부의 쇄국정책은 사실상 효력을 잃었다. 1870년대 메이지 정부는 천황과 황후를 비롯한 황실과 관료들의 복제개혁을 포함한 일련의 급진적인 개혁을 단행했다. 이후 일본은 강제 개항의 경험을 조선에서 재현한다. 일본은 복제개혁을 포함한 근대화를 압박하며, 외세를 자처하며 침략자에게 유리한 무역을 강요했다. 이 모든 과정은 친일파를 제외한 조선인들에게 불안감을 안겨주었다.

2014년 필라델피아 미술관Philadelphia Museum of Art에서 열린 〈한국의 보물: 1392~1910년 조선 왕조의 예술과 문화Treasures from Korea: Arts and Culture of the Joseon Dynasty 1392~1910〉 전시회는 대한제국 관료들의 근대 의상과 유럽식 정장에 대한 관심을 불러일으켰다.[14] '왕조의 종말'이라는 제목의 전시 구역에서는 대한제국 관료들의 사진과 옷, 장신구들을 선보였는데, 무릎까지 내려오는 길이의 재킷과 바지로 구성된 관료들의 관복은 근대화된 국가들과 외교적으로 동등한 위치에 서겠다는

대한제국 정권의 야망을 상징했다.[15] 여기 전시된 초상화와 사진에는 전통 의복과 근대적 양식의 복장이 뒤섞여 있는데, 이는 정신분열적인 근대화 과정을 대변하는 것이었다. 이 책은 복식사 연구에서 미진한 부분으로 남아 있는 조선 후기부터 일제강점기까지 한국 복식사를 좀 더 깊이 파고들고자 한다. 한국의 경우 대형 시대극 영화와 드라마를 통해 일반인들이 한 세대 전보다는 역사 속 의복을 훨씬 더 친숙하게 느낀다. 영화 〈덕혜옹주〉(2016)는 13세 때 강제로 일본으로 끌려간 식민지 조선의 공주가 일본이 강요한 복장(기모노)을 거부하면서 민족의식을 드러내는 장면과, 노년에 마침내 모국으로 돌아와 자랑스럽게 한복을 입는 장면을 대비시켜 옷이 가진 정치적 의미를 분명하게 보여준다.

역사가들이 명백하게 드러나 있는 근대화의 동향에 집중하는 것은 어쩌면 당연한 일이지만, 이 책에서는 다른 측면에도 관심을 기울인다. 주경미와 변경희는 각각 7장과 12장에서, 한국의 도시 남성들이 서양식 정장, 지팡이, 손목시계 등을 빨리 받아들인 반면, 한국 여성들은 전통 복식을 고수할 수밖에 없었던 점을 살펴본다. 한국의 의제개혁은 공적 영역에서 서구화된 복장을 적용하는 데 초점을 두었기에, 여성 공교육에 대한 관심이 높아지고 있었음에도 불구하고[16] 여성은 사적 영역에 속해 있어서 의제개혁의 영향을 그다지 받지 않았다. 주경미는 공적 영역에 속한 남성에게 서양식 장신구가 권장 혹은 필수 품목이었던 반면, 여성이 착용할 때에는 허영심이나 사치로 간주되었던 모순적 인식을 밝혀 보여준다. 그리고 변경희는 아시아에서 모직물은 거의 남성복에만 사용되었으며, 제2차 세계대전 이후에도 사회 엘리트층만 접할 수 있었

다고 논한다.

1884년의 갑신정변과 1894~1896년의 갑오개혁은 의복을 대하는 한국인의 태도에 폭넓은 영향을 끼친 사건이었다. 개화 세력들이 일본이나 러시아와 결탁하자, 그들의 근대적 옷차림에까지 의심스러운 눈길을 보냈다. 또 새로운 복식의 유행이 과시적 소비와 호화로운 일본산 제품의 수입으로 연결되자, 복식의 근대화에 대한 반대가 반反식민주의적 민족주의로 확대되었다. 그럼에도 불구하고 양차 세계대전 사이, 즉 전간기戰間期 동안 레스토랑, 카페, 극장, 맥주 홀, 백화점 같은 근대적 시설이 확산되었는데, 이는 서양식 정장과 하이힐을 과시할 기회가 늘어났음을 의미했다. 국내외 여행을 통해 자국 문화와 외국 문화의 비교가 가능해지자 근대적인 옷차림에 붙어 있던 오명도 점차 지워졌다.[17] 마찬가지로 일본에서도 백화점, 공원 등 근대적인 공간이 생겨나면서 타인의 옷차림을 더 잘 지켜볼 수 있게 되었다. 뜻밖에도 우체국, 전보국, 병원, 학교 같은 공간도 비슷한 역할을 했다. 동아시아 전역에서는 신문과 잡지의 광고와 매장에 걸린 포스터가 끊임없이 변화하는 패션을 보여주며 소비자의 욕구를 충동질했다.[18] 실제로 복식은 획일화된 적이 없었고, 사람들은 복장에 제각기 다른 '새로움'을 더하였다.

패션으로 읽는 아시아의 하이브리드: 전통과 근대의 혼성

이 책에 실린 글은 모두 혼성hybridity, 즉 옛것과 새것, 고유의 것과

외래의 것이 혼재하는 주제들을 다룬다. 『근대성의 거울Mirror of Modernity』에 실린 글들을 통해 알 수 있듯이, 메이지~다이쇼 시대에 이르기까지 이른바 '일본의 전통'은 발명과 혁신으로 굴절되었다.[19] 일본은 대도시의 주택이 근대화되면서 모던한 주방과 가족이 모일 식탁이 구비되었다. 한편, 도시화와 산업화 과정에서 소외된 고향에 대한 향수 또한 커졌다. 시골 출신 여성들은 카페 종업원이나 공장 근로자 등으로 취직하면서 도시로 진출하였는데, 여성 인력의 개발은 도시의 근대화 및 패션의 발전과도 긴밀하게 연관되었다.[20] 한편 근대 중국에서는 치파오(또는 청삼長衫)가 가장 잘 알려진 '전통' 의상이지만, 엄밀히 말하면 이 옷은 청나라의 기인旗人(청나라의 군사 편제인 팔기군에 소속된 만주족)들이 입던 복장에서 유래한 것으로 추정되는 20세기 발명품이었다.

1920~1930년대에 이르자 근대화된 치파오는 아시아의 인쇄 문화, 특히 상하이와 도쿄 같은 대도시에서 광고와 신문 삽화의 주요 이미지로 사용되었다.[21] '동양의 파리'로 알려진 상하이는 특히 화려하고 세련된 이들이 모이는 국제적인 도시로 명성을 떨쳤다. 1937년에 상하이 인구는 약 300만 명에 이르렀는데, 그중 유럽, 미국 및 러시아 국적의 거주자는 3만 5,000~5만 명에 불과했지만, 이 소수의 외국인들은 무역 및 금융 분야에서 큰 영향력을 행사하였다. 상하이에는 영화, 애니메이션, 대중음악이 넘쳐흘렀다.[22] 이 책 9장 메이 메이 라도Mei Mei Rado의 글에서 알 수 있듯이, 상하이의 사교계 인사들은 근대적인 복장을 착용하고 댄스파티와 연회에 참석했다. 그러나 여전히 굉장히 많은 중국인이 전통 의복을 고수했다. 대다수 평범한 시민과 집에 있는 여성들은 옷을 조금

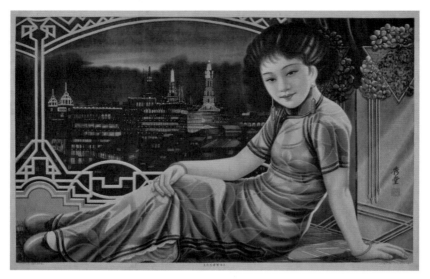

그림 1.9 1930년대의 포스터 〈잠들지 않는 번영의 도시 상하이〉 여성 뒤 창밖으로 상하이의 화려한 밤 풍경이 보인다.

변형하고 가끔 장신구만 바꾸어 옷차림에 변화를 주었다. 이처럼 복장개혁은 모든 곳에서 일관적으로 실행되지는 않았다.

2000년에 패션 연구자 헤이즐 클라크Hazel Clark가 저술한 청삼에 대한 짧은 단행본이 출판되었다.[23] 클라크는 책에서 청삼의 제작과 디자인, 양식 등에 대해 논의하지만, 이 상징적인 옷이 타이완, 홍콩 같은 다른 중화권 지역에서 어떻게 이용되었는지는 다루지 않았다. 이 부분은 14장과 15장에서 쑨 춘메이Sun Chun-mei와 샌디 응Sandy Ng이 각각 채운다. 단한 가지 옷이라도, 사람마다 다른 의미를 갖는다. 샌디 응은 할리우드의 오리엔탈리즘이 투영된 홍콩의 대중문화 속 청삼은 도덕적 선善과 타락의 의미를 동시에 담고 있다고 지적하였다. 이러한 역설적인 측면은 오늘날 홍콩의 현대 패션에도 여전히 남아 있다.

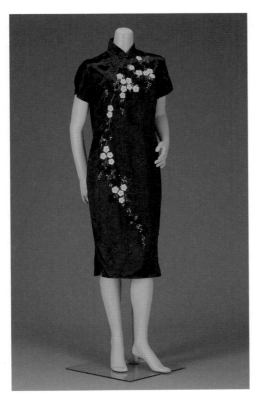

그림 1.10 꽃무늬가 장식된 1950년대 흑색 청삼 새틴 비단 소재에 인조 진주와 비즈, 인견으로 만든 나뭇잎 등이 장식되어 있다.

중국 복식사에 대한 관심은 점차 늘어나고 있다. 우 쥐안쥐안Wu Juanjuan의 『마오쩌둥 시대부터 현재까지의 중국 패션 Chinese Fashion from Mao to Now』(2009), 자오 젠화Zhao Jianhua의 『중국의 패션 산업: 민족지학적 접근The Chinese Fashion Industry: An Ethnographic Approach』(2013), 크리스틴 추이Christine Tsui의 『중국의 패션: 디자이너와의 대화China Fashion: Conversations with Designers』(2010) 같은 책들은 패션 산업의 방향을 바꾼 복잡한 역사적 상황들을 새롭게 조명했는데, 주로 오늘날의 추세에 집중했다.[24] 그에 반해 4장, 8장, 10장의 아이다 유엔 웡, 게리 왕Gary Wang, 레이철 실버스타인Rachel Silberstein은 제천祭天 의식을 위해 고안된 위안스카이袁世凱의 제례복에서 만주족의 머리 장식과 수입 모직물에 이르기까지, 거의 알려지지 않은 청 말기부터 중화민국 초기까지의 다양한 발명품으로 시선을 돌린다.

이 책은 근대 아시아 패션에 관한 최신 연구를 싣고 있다. 이 분야를 이끌어가는 전문가들이 집필한 총 14편의 글은 급속한 정권 변화와 근대화를 겪은 지역의 다양한 영역을 비교해가면서 읽기를 권한다. 이 책

은 의복과 제복, 장신구, 직물, 의복 양식, 이렇게 총 네 부문으로 구성되어 있다.

1부 의복과 제복: 권력을 입다

오늘날 일본인은 별다른 거리낌 없이 서양식 복장, 즉 양복洋服을 입는다. 대신 오랜 역사를 지닌 전통 의복, 즉 '일본 옷'이라는 뜻의 화복和服을 입는 것은 좀 더 특별하게 여긴다. 메이지 시대에 양복은 관공서와 법정 관료들의 의무 복장이었다고 알려져 있다. 그러나 애초에 서양 의복 착용이 의무였던 이유와 일본 사회가 이를 어떻게 생각했는지는 명확히 알려지지 않았다. 전 국민을 대상으로 한 복식의 서구화가 일본에서 제도적으로 추진된 이유에 대하여 2장의 오사카베 요시노리刑部芳則는 메이지 시대의 일본 정부가 계층 간 평등을 도모하기 위한 정책으로 양복을 도입한 것이라고 본다. 그러나 오사카베는 국민들이 이 정책을 만장일치로 수용한 것은 아니었으며, 사회 지도층 가운데 반대하는 목소리도 있었음을 알려준다. 화복은 서구화 시도에도 불구하고 신도神道(일본 고유의 민족 종교) 사제의 예식용 의복과 귀족 문화를 보존하는 문화 행사 의상으로 살아남았다. 오사카베는 일본인이 어떤 상황에서 양복 또는 화복으로 '단장'하여 자신을 나타내는지를 설명하면서, 이러한 양상이 오늘날까지도 지속적으로 영향을 미치고 있음을 조명한다. 이 논의는 복식제도의 서구화가 일본의 국가 건설에 중요한 요소였음을

보여준다. 새로운 복식제도는 신중하고 체계적으로 도입되었지만, 충돌이 없었던 것은 아니었다. 일본에서 메이지유신 직후 서양 의복이 도입된 과정을 소개한 2장은 「근대 일본에서의 젠더, 시민권, 그리고 의복Gender, Citizenship and Dress in Modernizing Japan」을 쓴 바버라 몰로니Barbara Molony의 논지를 떠올리게 한다.[25] 그러나 2장의 강점은 저자가 기존 연구 성과와 함께 그 당시 복식제도와 관련된 공문서와 회고록, 편지 등의 자료를 엮어서 새롭게 논의를 확장한다는 점이다.

3장의 이경미는 한국의 조선시대 궁정에서 공복公服제도의 이중적 변화 양상을 살펴보면서 고종대의 복식정책을 연대순으로 제시한다. 고종대는 한국사에서 특히 극적인 시기이다. 이경미는 일본을 비롯한 외세의 압력에 직면한 이 시기에 한국에서 의복에 관한 정치·문화적 선택이 가진 중대함과 불안감을 전한다. 3장에서는 한국 의제개혁에서 중요한 시기인 1880~1900년대를 검토한다. 1884년부터 1910년에 걸친 정부 관료 복장의 서구화는 외세의 영향과 개화파 지식인에 대한 민중의 저항 속에서 추진되었다. 고위 관료, 군인 및 경찰 제복의 개혁은 정부 주도하에 어렵게 추진되었으며, 의제개혁의 영향은 사회 엘리트층에서 가장 두드러졌다. 무엇보다도 이러한 정부 주도의 의제개혁은 조선을 대표하여 해외로 나가는 인사들의 외교적 필요성에 의해 진행되었다. 이경미의 대례복大禮服(국가의 중요한 의식을 위한 복식) 연구가 가진 놀라운 측면은 궁정과 정부의 공식 복장이 외국의 모델이 아닌 정부 내의 공론을 통해 개혁되었음을 드러낸 점이다. 태극이나 무궁화 같은 새로운 국가 상징 문양은 1910년 한국이 일본에 병합되기 훨씬

전에 만들어졌다. 그리고 이러한 대한제국의 국가 상징물은 독립운동 지도자들에 의해 계승되었다. 처음에는 조선의 왕으로 나중에는 대한제국의 황제로 등극한 고종의 복식정책을 통해서 근대성이 흔들리고 충돌하는 상황을 엿볼 수 있으며, 문양과 복식 같은 시각 상징물을 통해 세계 국가로 거듭나려는 정치적 야망을 신중하게 표현했음을 알 수 있다.

그림 1.11 주임관 대례복을 착용한 이한응 대한제국은 서양식 대례복을 도입하면서 국가의 상징으로 무궁화 도안을 사용했다. 위 사진은 1905년 4월 촬영한 것으로, 당시 영국 공사였던 이한응(李漢應)의 대례복 상의와 소매에서 무궁화 문양을 확인할 수 있다. 그는 같은 해 5월 대한제국의 멸망을 한탄하며 자결하였다.

이경미의 글은 국내외 세력에 의해 촉발된 사회·정치적 변화의 연속선상에서 사회 엘리트층이 경쟁하고 타협하며 근대 시민으로 변모해가는 과정을 설명한다는 점에서 특히 중요하다. 당시 여성이 처한 사회적 환경은 공적으로 노출되지 않고 사적인 공간에 한정되어 있었기 때문에, 서양 의복에 대한 논의는 주로 도심의 공적인 공간에서 활동하는 남성들에 집중되었다. 그럼에도 불구하고 근대적인 의복과 장신구의 출현은 여성(농촌의 여성까지)들의 시선을 끌었다. 1920~1930년대에는 대도시의 남녀 모두가 적어도 한두 가지의 근대적 또는 서양식 물건으로 몸을 치장하거나 차림새를 보완했다. 그러나 의제개혁이 빠른 속도로 진행된 주된 원동력은 정부 관료와 공무원의 공복公服을 개정토록 한 고종의 칙령이었다.

4장의 아이다 유엔 웡은 중국의 장군이자 정치인으로 한때 중화민국의 대총통을 지냈고, 또 논란이 많은 중화제국의 초대 황제이자 마지막 황제였던 위안스카이에 대해 살펴본다. 위안스카이는 1913년, 일련의 정치개혁을 거쳐 중화민국의 대총통大總統이 되었다. 1914년 12월 23일, 그는 자금성 근처의 천단天壇에서 청나라 의식을 모방한 제례식을 올린다. 이는 군주제를 되살려 제위에 오르려는 그의 야망을 암시하는 매우 상징적인 행위였다. 이때 위안스카이와 의식에 참여하는 고위 관리 및 제관祭官들을 위해 특별한 의례복이 마련되었는데, 여기에는 보석으로 꾸민 머리 장식, 상하의, 벨트, 휘장, 신발 등이 포함되었다. 황제로서의 위안스카이의 임기와 통치 기간이 짧았기 때문에 이 제례식에 사용된 복장에 대한 기록은 거의 없는 실정이다. 4장에서 웡은 주로 위안스카이의 대총통 임기 중 정사당예제관政事堂禮制館에서 출판한『제사관복도祭祀冠服圖』를 바탕으로 제례복의 양식, 구성 요소 및 도안을 탐구하여 제국의 부활을 꿈꾸던 위안스카이의 야심을 밝혀낸다. 제례복이 필요한 의식을 집중적으로 탐구한 웡은 황실 의례의 역사와 함께 중국 정치에서 제례복이 가진 역할을 강조한다. 웡의 글은 마치 서로 다른 시간의 세계가 공존하는 듯한 모양새로 디자인된 제례복에 대해 흥미로운 관점을 제공한다.

한편, 이 책에서는 사적 영역에서의 교복에 관한 연구도 소개한다. 5장의 난바 도모코難波知子는 일본 교복의 발전 과정에 관해 다양한 연구 성과와 자료를 보여준다. 학교, 특히 교복에 미친 군국화軍國化의 영향은 여러 맥락에서 연구된 바 있다.[26] 5장에서는 근대 일본의 교복 발전에

대한 탐구를 통해, 식민지 한국과 타이완에서의 제복 도입에 관한 앞으로의 연구에 기초를 제공한다. 난바는 각 학교의 집단 정체성을 대변하는 교복과 구분하여, 일본제국의 신민을 육성하기 위한 기본 조건으로서의 교복에 초점을 맞추었으며, 교복의 대량생산이 가능한 지역별 거점을 확보하기 위해 만들어진 근대적 제조 기반을 중점적으로 다룬다. 또한 일본 면화 산업의 경제사를 포함하는 이 논의는 군복, 경찰복, 죄수복 등 일본제국에서 사용된 다른 유형의 제복과도 연관성을 가진다. 실용적, 경제적, 위생적 차원에서 마련된 교복 규정은 개인의 신체에 부과된 근대적 공권력과 근대적 시민권이라는 더 큰 맥락에서도 이해할 수 있다. 여학생 교복은 유럽식 정장과 근대화된 기모노를 결합한 과도기적인 형태를 띠었는데, 이런 유형의 교복은 1920년대까지 유지되었다. 여학생들이 입었던 하카마袴는 일본의 정체성을 강조하면서 편의성을 위해 전통을 근대화한 대표적인 사례이다.

난바의 글은 '양처현모'라는 일본 제국주의 이데올로기에서 비롯된 여성의 사회적 역할에 대한 오랜 논쟁 끝에 여학생 교복이 1880년대의 하카마에서 1930년대에 세일러복 형태로 변모하는 과정을 살펴본다. 또한, 섬유학자로서 난바는 초등학교 학생복의 제조·판매지였던 고지마兒島 지역의 대중시장 사례를 든다. 원래 에도시대부터 면화 생산으로 유명했던 고지마 지역은 섬유 및 의류 제조업 중심지로 탈바꿈했다. 그리하여 대부분의 일본 가정에서 저렴한 가격으로 초등학교 학생복을 구입할 수 있게 되었다. 반면, 중등학교의 엘리트 학생들은 학교를 상징하는 교표라든가 장식물이 달린 맞춤 교복을 구입하기 위해 지정된 양복점을

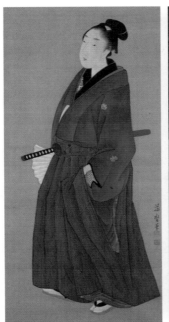

(좌) 그림 1.12 하카마를 입은 남성의 초상 1800년대 초 작품이다. 일본 전통 의상인 하카마는 허리에서 발목까지 이어지는 하의로, 기모노 위에 착용한다.

(우) 그림 1.13 1930~1940년대 일본 여학생들 흔히 '세일러복'이라고 불리는 형태의 교복을 입었다. 하카마 형태였던 일본의 여학생 교복이 세일러복으로 변화한 과정은 5장에서 자세히 확인할 수 있다.

이용하였다.

6장 노무라 미치요의 글은 무대를 한국으로 옮겨 국가의 권력 표상을 거리에 노출하는 역사적 과정을 살펴보며 '규율화된 신체disciplined body'라는 개념을 되돌아본다. 노무라는 20세기 초 일본과 한국의 경찰복에 관해 알아보면서 중화사상이 제복의 변화에 끼친 영향, 경찰제도보다 앞선 유럽의 근대적 치안제도, 미셸 푸코Michel Foucault가 제시한 파놉티시즘panopticism을 위한 경찰의 활용, 그리고 일본이 한국 등의 식

민지에 도입한 경찰제도 등 다양한 문제를 다룬다. 공무원의 복장개혁은 경찰 제복의 도입과 연관되어 있었으나, 경찰 제복에 대해 시민들은 탄압, 강제적인 권한, 엄격한 규제 같은 것을 먼저 떠올린다. 사실 경찰복은 공공 서비스라든가 안내자 같은 친근한 인상을 주기보다 정부의 행정력을 대표하는 두려움의 상징이었다. 식민지 시기 한국인들의 마음속에서 서구식 경찰복은 굴욕과 새로운 군국주의 시대를 의미하는 가장 첨예한 상징물 중 하나였다. 윤이 나는 이색적인 옷차림을 하고 순찰하는 경찰을 조사·연구한 노무라는 경찰 제복의 근대화를 둘러싼 자세한 연대기와 이념적 근거들을 들려준다. 이는 식민권력이 어떻게 관리되고 식민지 주민들의 삶에 스며들었는지에 대한 보기 드문 연구이다.

2부 장신구: 정체성과 자아실현을 고민하다

서구화는 종종 성별에 따라 다른 기준을 가지고 적용되었는데, 이는 특히 장신구 영역에서 분명하게 드러난다. 7장의 주경미는 남성과 여성에게 상이한 영향을 미친 정치·사회적 변화의 맥락에서, 특정한 젠더 질서에 의해 만들어진 이국적인 물질문화가 어떻게 역동적으로 재구성되었는지 설명한다. 여기에는 무수한 변수가 있다. 주경미는 일제강점기에 한국에서 고급 장신구가 갖은 저항과 반대 속에서 받아들여졌다고 주장한다. 기존 연구에 따르면, 유럽의 시계와 손목시계는 1890년대부

터 일본의 직장인들 사이에서 유행하였다. 1910년대에 일본에서 직접 시계를 제조하기 전까지 일본 사람들은 금과 은으로 만들어진 고급 수입 시계를 선망했다.

주경미의 독창적인 주장은 대한제국 시기의 상류층 여성들이 1920년 대까지도 전통적인 두발 장신구를 고수하면서 한국인으로서의 정체성을 간직하였다는 것이다. 여러 사료에서 볼 수 있듯이, 전통 장신구는 궁중 여성이 따라야 할 보수적인 복장 규정 중 하나였다. 한편, 대한제국 정부 관료들은 유럽식 남성복을 착용해야 했으나, 궁중 여성에게는

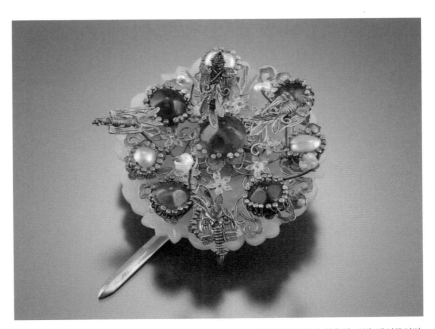

그림 1.14 영친왕비 백옥떨잠 영친왕비 이방자 여사가 1922년 혼례식에서 착용한 두발 장신구이다. '떨잠'이라는 명칭은 장신구를 착용한 여성이 움직일 때마다 옥판 위 장식도 떨리듯 흔들린다고 하여 붙여졌다. 근대 한국의 상류층 여성들이 전통 장신구 착용을 고수했던 이유를 7장에서 흥미롭게 파헤친다.

그런 엄격한 복장 규정이 강요되지 않았다. 고종 황제와 그의 관료들은 바지와 재킷을 입었지만, 황후와 궁녀들은 수 세기 전부터 전해 내려온 예복인 한복을 착용했다. 특히 초상화를 그릴 때나 국가적 행사에 참석할 때는 전통 복장을 갖추어 입었다.

주경미는 성별에 따른 서양식 복식 수용 태도의 차이를 일본으로부터의 자주 독립을 위한 정체성 구축의 긍정적 상징으로 해석한다. 이러한 차이는 근대의 사치품이 퇴폐 또는 과도한 소비로 여겨진 1930~1940년대까지 유지되었다. 이러한 견해는 당시 신문에 실린 패션과 현존하는 엘리트층의 의복에 대한 사료를 바탕으로 이해해야 한다. 일제 식민기구인 조선총독부와 공식 언론 매체는 당시 잡지 표지와 여행자들의 글에서 볼 수 있던 한국 여성의 이국적이고 타락한 이미지를 형성하는 데 영향을 미친 반면, 한국의 개혁가들은 여성의 해방과 교육을 주장했다. 주경미는 대중소설 등에서 여성들이 고급 보석이나 장신구를 탐하여 비난받는 장면은 거의 일제의 강압으로 도입된 근대성을 바라보는 한국인의 저항적이고 모순적인 인식을 분명히 보여준다고 설명한다.

8장 게리 왕의 글은, 일반적으로 알려진 만주족 여성의 '전통' 복장이 시대를 초월한 특색을 갖춘 것이 아니라 계속해서 변화해왔다고 본다. 특히 과장된 기하학적 모양의 량바터우兩把頭 머리 장식이 청 말기에서 중화민국 초기까지도 완전히 발달되지 않았다고 밝히고 있다. 량바터우는 서태후西太后가 만주족의 정체성을 시각적으로 연출하는 데 사용되었다. 또한 량바터우는 국제적인 조롱거리가 된 남성의 변발과는

그림 1.15 량바터우 머리를 한 서태후 이 그림을 그린 1905년 당시 약 70세였던 서태후는 자신의 젊은 모습을 묘사한 이 초상화에 아주 만족했다고 한다. 량바터우는 20세기 초를 지나면서 크기가 더욱 커졌고, 장식의 위치도 머리 위로 더 높아졌다. 이러한 변화의 이면에는 청나라의 위기의식과 고민이 녹아 있으며, 자세한 내용은 8장에서 확인할 수 있다.

달리, 화려하고 인상적인 머리 장식으로 중국인들의 사랑을 받았을 뿐 아니라 외국에서도 주목을 받았다. 8장에서는 량바터우의 섬세하고 이색적인 구조를 세밀히 분석하여 이 머리 장식이 결코 우연한 발명품이 아님을 보여준다. 량바터우의 원조라 할 만한 머리 장식이 청나라 초기부터 있었지만, 서태후와 청 말기 황실 여인들이 이 머리 장식을 하고서 그림과 사진에 등장한 후에야 량바터우는 만주족의 정체성과 밀접하게 연관되기 시작했다. 특히 서태후는 외교 행사 때 이 머리 모양을

자주 선보였다. 량바터우의 수행적 측면은 중국 경극에서 비非한족을 연출하는 방식에서 부분적으로 유래했는데, 비한족의 정체성을 드러내는 역할을 함으로써 역사적으로 중국을 정복한 이민족들과 만주족과의 유대를 강화하는 데 기여했다. 여기에 더해 량바터우에는 청 황실의 쇠퇴한 권력을 되살리고자 하는 바람도 깃들어 있었다.

중화민국 시기의 패션은 광고와 인쇄 문화, 그리고 치파오와 관련해 많은 연구가 진행되어 꽤 친숙한 주제이다. 메이 메이 라도는 9장에서 문화적으로 중요한 한 가지 장신구, 즉 접이부채(접선摺扇, 쥘부채)에 초점을 맞추어, 몸을 장식하는 도구이자 중화민국 초기에 눈에 띌 정도로 변모한 사회적 표식으로서 접이부채의 다양한 기능을 검토한다. 전통적으로 남성 문인이 사용하였던 접이부채는 이후 둥글부채(단선團扇)를 제치고 여성의 패션 액세서리로 자리 잡았다. 접이부채든 깃털로 만든 부채든, 부채를 드는 행위에는 근대적 여성성과 유혹의 의미가 담겨 있다. 이는 서양에서 '동양식' 부채를 성관계를 맺기 위해 상대를 유혹하는 도구로 사용한 데서 유래한 것이기도 하다. 특히 상하이를 중심으로 널리 유통된, 부채를 든 여성 이미지가 담긴 인쇄물들은 공적 공간에서 화려하고 눈에 띄지만 여전히 남성 친족과의 관계로 규정되던 중국 사교계 여성의 복잡한 역할 형성에 일조했다. 라도는 사소해 보이는 장신구에 담긴 강하고도 복잡한 의미를 설득력 있게 설명하며, 사회 및 젠더의 영역에서 부채에 관해 논한다. 패션은 중·상류층 여성의 롤모델이 된 근대 사교계 여성의 정체성 형성과 깊게 관련되어 있다. 새롭게 등장한 근대 사교계 여성 유형은 "진보적인 '신여성'과 퇴폐적인 '모던걸'

이라는 극단적인 구분을 약화시켰다".

3부 직물: 아시아, 모직물을 접하다

서양 의류의 발전은 섬유 생산의 산업화를 통해 촉진되었다. 중국에서 수입 직물이 어떻게 사용되었는지에 관한 연구는 많지 않다. 10장에서 레이첼 실버스타인은 소설과 죽지사竹枝詞(지역의 역사·지리·문물 등을 노래한 민가)를 포함한 1차 사료를 기반으로, 19세기 중국에서의 모직물 도입과 보급에 관한 다차원적 접근을 시도한다. 실버스타인은 모직물의 다양한 유형과, 모직물이 어떻게 지갑과 휘장 등에 사용되거나 비옷과 화려한 망토 등으로 만들어졌는지를 조명한다. 모직물은 어디에나 이용 가능해서, 일본과 마찬가지로 중국에서도 빨강, 검정, 노랑, 파랑, 녹색, 자주색 등 다양한 색상의 모직물이 판매되었다. 모직물을 가장 먼저 받아들인 것은 만주족 엘리트들과 기녀처럼 유행을 주도한 사람들이었으나, 이 원단의 따뜻하고 밝은 색상이 중산층에게 인기를 끌면서 중국 복식제도의 위계질서가 흔들리기도 했다. 예를 들어, 과거에 상인과 하인은 푸른색 옷이 금지되었지만 푸른색 모직물이 널리 보급되자 다들 순식간에 입게 되었다. 모직물은 거래품, 사치품, 그리고 외국으로부터의 외교 선물로, 처음에는 광저우와 베이징 같은 도시를 통해 들어왔지만, 난징조약의 체결로 다른 무역항들이 개방되자 양모를 포함한 서양 직물이 중국 전역으로 빠르게 퍼졌다. 또한 비단과 식물성 섬유에

국한되어 있던 중국 남성과 여성의 의복 원단 유형이 전반적으로 확장되었다. 실버스타인이 지적한 것처럼, 중국인들이 외국산이라는 이유로 모직물을 꺼렸다고 가정해서는 안 된다. 중국인들은 어떤 경우에는 자수 장식이 들어간 개성 있는 모직 의류를 대담하게 착용하기도 했다.

일본의 기모노 패션은 유럽의 모직물을 포함한 다양한 수입 직물 덕분에 오랫동안 성행했다. 17~18세기에는 진홍색 양모로 만든 방화복이 세련된 봉건 영주들에게서 높은 평가를 받았다. 19세기 후반, 에도시대 말기에서 메이지 시대 초반까지는 프랑스어로 '무슬린 드 레느mousseline de laine'라고 불리는 부드럽고 얇은 모직물 수입이 급증하면서 서민들 사이에서 '모슬린 기모노' 열풍이 불었다. 11장 스기모토 세이코杉本星子의 글은 20세기 초 다이쇼 시대에 나타난 염색 기술의 활용, 기모노 상점의 판매 전략, 그리고 도시의 중산층 확대에 따른 의류 소비의 변화 등 서로 얽혀 있는 역사적 현상들을 다룬다. 그리고 이 현상들이 어떻게 기모노 원단 디자인의 새로운 장르인 아동용 문양을 형성하는 데 기여하였는지를 처음으로 고찰하였다. 흔히 '고도모子供 가라柄'라고 불리는 아동용 문양은 일본의 '가와이이(かわいい, '귀엽다'는 뜻)' 문화를 촉발하였다.

변경희는 12장에서 모직물과 맞춤 양복에 대해 소개한다. 동아시아는 고급 실크 원단의 생산국이자 고급 섬유의 주요 수출국으로 알려졌지만, 19세기~20세기 초에는 이 지역에서도 점차 유럽 원단을 수입하여 소비하기 시작했다. 레이첼 실버스타인, 스기모토 세이코를 비롯한 복식사학자들은, 아시아의 일부 지역에서는 새로 수입된 직물을 반겼

으며, 마침내 자국에서 시장 판매용으로 생산하는 데 성공했음을 보여 주었다. 일본에서 모직물은 초기에는 영국산이 주를 이루었지만, 20세기 초반에는 점차 호주와 다른 지역에서 생산된 직물로 대체되었다. 그럼에도 영국산 모직물과 정장은 오랫동안 그 명성을 유지하였다. 12장은 문학 작품, 신문 기사, 광고 이미지, 패션 잡지 등과 현존하는 제복과 의상을 1차 사료로 활용하여, 1920~1940년대까지 일본과 한국의 모직물 제조 산업에 대한 이해를 돕는다. 그리고 이를 통해 전쟁에 사로잡힌 일제의 식민 통치 아래, 외국에서 들여온 사치품이 필수품으로 변모하는 과정을 자세히 살피고자 한다. 면화의 대량생산과 함께 모직물 생산은 군수 산업에서 필수적인 부분이자 일본의 독점 산업이 되었다. 변경희는 동아시아 사회에서 해외 유학 경험이 있는 지식인 집단과 공직에 있는 사회 엘리트층이 어떻게 세련된 모직 의류 스타일에 적응하게 되었는지, 그리고 이러한 '하이브리드 댄디즘hybrid dandyism'의 추세가 제2차 세계대전 이후에도 한국과 일본에서 지속되었던 이유를 조명한다.

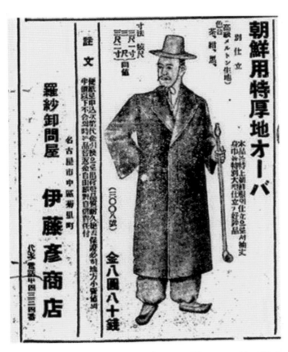

그림 1.16 남성용 모직 코트 신문 광고 『조선일보』 1934년 12월 11일자. 갓을 쓰고 고무신을 신은 남성이 서양식 모직 코트를 걸쳐 입었다. 이렇게 전통 의상에 근대적 의상(혹은 장신구)을 함께 입은 양식을 '하이브리드 댄디즘'이라고 한다.

4부 의복 양식: 변해가는 사회상을 표현하다

동아시아의 근대 복식은 정체성 정치identity politics 및 민족주의와 밀접한 관련이 있다. 브리지 탄카Brij Tankha, 쑨 춘메이, 샌디 응은 일본, 타이완, 홍콩 등의 지역에서 특정한 옷을 입고, 또 그것을 보여주는 행위와 관련된 영향을 비교문화적 맥락에서 살펴본다. 13장 탄카의 글은 승려를 포함한 일본 문화계의 주요 인물들이 근대화의 수용과 지역 정체성의 유지라는 끊임없는 줄다리기 속에서 행했던 옷차림을 활용한 여러 실험 사례를 연구한다. 다양하게 시도된 의복 양식은 국제적인 것과 전통적인 것을 쉽게 구별할 수 없는 복잡한 결과물을 남겼지만, 이러한 의복 양식과 패션이 민족 정체성을 형성하기 위해 의식적으로 활용된 것은 분명하다.

일본 불교 종단인 니시혼간지西本願寺의 승려 기타바타케 도류北畠道龍, 문화행정관료 오카쿠라 덴신岡倉天心, 디자이너이자 교육자인 니시무라 이사쿠西村伊作, 그리고 승려복을 승려의 계급과 관계없이 검은색으로 통일하자고 주장하며 흑의동맹黑衣同盟을 결성한 혼간지本願寺의 승려들은 일본 밖의 세상과 근대적인 것에 열려 있는 일본의 비전을 각자 자신의 방식으로 표현했다.

그러나 이 비전은 서양의 방식에 종속되지 않으면서, 가장 민족주의적인 것을 서양의 복식과 자유롭게 통합하는 형식으로 설계되었다. 메이지 시대에 국가 중심의 정치가 강조되었음에도, 일본에 '국가적'으로 통일된 의복 양식은 존재하지 않았다. 오히려 몇몇 주요 인물들은 독

특한 자기표현을 위해 동서양 여러 문화의 요소들을 자유로이 차용하여 자신만의 옷을 직접 디자인했다. 종교적인 단체들도 자신들의 신념과 집단 내 위계질서를 더 잘 표현하기 위해 옷차림을 성문화成文化했다. '일본인'다운 옷차림이란 단순한 일반화로 설명될 수 없는, 신체적·지적·정신적 변화를 동반한 자기 주체적인 국민성을 장려하려는 사회 전반의 광범한 노력을 의미했다.

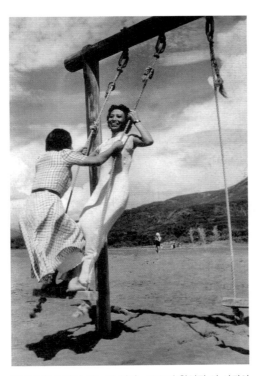

그림 1.17 그네를 타는 두 여성 1938년 촬영된 이 사진의 장소는 타이완의 담수 해수욕장이다. 왼쪽 여성은 서양식 드레스를, 오른쪽 여성은 치파오를 입고 있다. 이렇게 서양식 의상과 중국식 의상이 병존하던 20세기 타이완 여성의 패션을 14장에서 자세히 다룬다.

융합된 정체성은 일본의 식민지배를 받았던 지역들에서도 찾아볼 수 있다. 20세기 타이완의 패션은 여러 단계의 문화적 영향을 받았다. 일제 식민기구인 타이완총독부는 근대식 교육의 도입을 급속하게 추진했지만, 일상생활에서의 사회적 습관을 바꾸는 데에는 훨씬 더 많은 시간과 노력을 기울였다. 마침내 20년에 걸친 노력 끝에 타이완총독부는 1914년경 남성의 변발과 전족을 금지하는 데 성공했다. 1920년대부터는 남성용 서양식 의복이 타이완 엘리트층 사이에서 유행했다. 14장의 저자 쑨 춘메이는 이 시대의 여성복에는 두 가지 흐름이 병존했다고 주장한다. 하나는 상하이의 유행을 따르는 근대화된 중국식 의상이었고, 다른 하나는

도쿄를 통해 들여온 유럽식 의상이었다. 당시의 그림, 사진 및 신문과 잡지에서 옷차림은 개인의 사회적 계급, 교육 수준, 그리고 정체성을 나타내는 표식으로 기능했다. 쑨은 서양과의 만남이 이루어지던 그 시기에 중국과 일본의 근대성이 교차하는 지점이었던 타이완에서의 복합적인 여성 패션을 묘사한다.

　광둥 지역의 치파오인 청삼은 근대 중국 여성 패션의 전형이라고 할 수 있다. 동양과 서양이 만나는 지점이었던 홍콩은 이 청삼을 둘러싼 복잡한 정체성 정치를 탐구하는 데 이상적인 배경을 제공한다. 상하이에서 나타난 치파오의 진화는 많은 학자에 의해 연구되었지만, 홍콩에서는 대중의 상상 속에서 청삼이 어떤 변화를 겪었는지에 대해 연구가 거의 진행되지 않은 실정이다. 15장 샌디 응의 글은 청삼의 원형이 제2차 세계대전 이전의 상하이에 있음을 인정하지만, 홍콩에서 자아 발견 self-discovery의 중요한 시기를 보냈던 장아이링張愛玲의 글과 할리우드의 렌즈를 통해 청삼, 즉 치파오가 어떤 의미를 갖게 되었는지에 초점을 맞추고 있다. 15장의 상당 부분은 섹시한 청삼을 입은 매혹적인 여주인공이 한편으로는 성적 대상으로서, 다른 한편으로는 전통적인 가치의 표본으로서 (전자가 더 우세하기는 하지만) 자신의 정체성을 협상하는 영화 〈모정원제: Love is a Many-Splendored Thing〉(1955)과 〈수지 웡의 세계The World of Suzie Wong〉(1960)에 나타난 오리엔탈리즘 경향을 분석한다. 홍콩을 포함한 영화계의 젠더화는 청삼에 황홀한 매력을 한층 더해주었으며, 특히 홍콩 문화에서 청삼은 변치 않는 가치를 지니게 되었다. 샌디 응의 연구는 청삼의 다의적 상징을 만들어내기 위한 학계와 패션계

의 시기적절한 인식의 변화를 잘 보여준다. 오늘날, 특히 홍콩의 민족주의가 그 어느 때보다 유동적인 지금 청삼의 의미를 명확히 짚어내는 일은 쉽지 않다.

근대 아시아의 패션과 정체성에 대한 더 많은 논의는 1850~1940년대 사이에 유럽 또는 아메리카 대륙에 거주한 아시아 이민자들까지 포함해 범위를 확장해야 하지만 이 책에서는 다루지 못했다. 서구화된 의복은 유럽, 북아메리카, 호주의 고급 상점, 잡지, 백화점의 영향을 받아 진화하거나 발전했다. 런던, 파리, 뉴욕, 도쿄, 홍콩, 상하이 같은 국제도시를 방문한 여행자들과 외국인 체류자들은 그곳에서 새로운 스타일의 의복과 유행하는 물건들을 들여왔다. 전근대 아시아에서 권력이나 명성을 위계적인 복식제도로 표현하던 방식은, 근대에 들어 더욱 복잡해진 정체성을 과시하거나 보여주고자 하는 욕구가 더해지면서 다층적인 양상을 띠게 되었다.

의복과 제복

02

옷차림으로 보는 메이지유신

'복제'라는 시각

오사카베 요시노리

패션의 역사에 관심을 갖는 사람은 적을지도 모른다. 큰 사건이나 문제를 다루면서 거기서 전개된 인간 드라마를 탐구하는 것이 '역사'라고 생각하는 사람들은 역사의 탐구 대상에서 패션을 제외할 것이다. 패션뿐만 아니라 일상에서 익숙한 현상이나 사물 등은 역사에서 지니는 중요성이 간과되곤 한다. 그러나 일본에서 메이지유신 시기에 옷차림에 대한 사람들의 인식이 바뀐 것은 상당히 큰 변화였다.

일본의 현대 의복에는 서양식 의복인 '양복洋服(일본어로 요후쿠)'과 일본 전통 의복인 '화복和服(일본어로 와후쿠)'이 있다. 메이지 시대에 서양에서 들어온 옷을 '양복'으로 칭하면서, 그 상대어로 일본의 전통 의복은 '화복'이라 부르게 되었다. 메이지유신 시기에도 일본인들 대부분은 화복을 입고 생활했으며, 양복을 입을 일은 거의 없었다. 양복 착용이 불가피했던 정부의 고위 관리들은 외출 시 상황에 맞게 양복을 입으려 신경을 썼다. 반면 현대의 일본인들은 일반적으로 양복을 입으며, 오히려 화복을 결혼식처럼 인생의 특별한 통과의례 때 의식적으로 착용한다.

이 장에서는 일본의 복장에 대한 인식, 즉 복장관이 이렇게 급격하게 변화한 과정을 역사적으로 살펴볼 것이다. 그에 대한 고찰의 수단으로 복식제도를 채택하고자 한다. 복식제도(이하 '복제')란 옷의 구성, 소재, 색상 등을 규정하는 제도로, 이에 의거한 옷을 제복이라고 한다. 왜 복제를 고찰의 수단으로 선택했을까? 메이지 정부가 실시한 복제개혁이 바로 일본인의 복장관 변화를 추동한 원인이기 때문이다. 국가 차원의 복제개혁을 통해 일본인의 복장은 어떻게 변화했는지 '옷차림'의 메이지유신이라는 시각에서 검토해보자.

오쿠보 도시미치의 복제개혁

에도시대(1603~1867)에 복장은 직업과 신분을 나타내는 지표였다. 교토의 궁궐(교토어소京都御所)에서 천황은 소쿠타이束帶(허리띠를 둘러서 입는 예복)와 고노우시小直衣(긴 소매의 평상복)를 입었으며(그림 2.1), 공가公家(천황을 보필하던 문신 귀족)는 이칸衣冠(관모와 함께 갖춰 입는 예복으로 소쿠타이의 약식 복장)과 가리기누狩衣(사냥복에서 유래한 옷으로, 헤이안시대부터 귀족의 평상복)를 입었다. 에도 막부의 장군將軍은 고소데小袖(소맷부리가 좁은 옷으로 기모노의 원형)에 하카마袴(바지 형태의 하의)를 입고 하오리羽織(재킷 형태의 무릎 정도 내려오는 겉옷)를 걸쳤으며, 노중老中(에도시대 정무를 총괄하던 직명) 이하 막신幕臣은 하카마와 한 벌로 입는 예복인 가미시모裃를 입었다(그림 2.2). 성외에 있는 하급 무사의 근무복은 하오리

그림 2.1 소쿠타이를 입은 야마시나 다케히코(山階武彦, 왼쪽)와 고노우시를 입은 쇼와(昭和) 천황(오른쪽) 소쿠타이와 고노우시는 소매가 아주 길고 넓다는 공통점이 있다.

하카마 羽織袴(재킷 형태의 상의와 바지 형태의 하의가 한 벌로 된 옷)였다(**그림 2.3**). 무사들은 평소 칼을 두 자루씩 차고 다녀서, 무사와 농공상민은 칼을 몇 자루 차고 있는지에 따라 구별되었다. 막부의 특별 허가를 받은 농공상민은 칼을 찰 수 있었지만, 무사처럼 두 자루를 차는 것은 허락되지 않았다. 또한 막부는 신분 질서를 유지하기 위해 농공상민의 사치스러운 복장을 금지하는 법과 규정을 반복해서 제정했다. 그래서 농공상민은 공가, 무가武家와 같은 옷을 입을 수 없었던 것이다.

이와 같은 신분제에 기반한 복장관은 1867년(게이오慶應 3) 12월 9일

막부를 폐지하고 신정부 수립을 선언(왕정복고)한 후에도 쉽게 바뀌지 않았다. 신정부의 3직인 총재總裁는 황족, 의정議定은 공가와 제후(다이묘大名), 참여參與는 공가와 번사藩士(제후의 가신家臣) 중에서 선출되었다. 왕정복고의 주역이었던 가고시마번鹿兒島藩의 번사 오쿠보 도시미치大久保利通(1830~1878)는 참여에 취임하였다. 교토어소 중에서도 천황이 외부인을 맞이하는 곳인 소어소小御所에서 회의가 열리면, 천황을 비롯해 공가, 제후 등은 위계에 맞는 이칸을 착용해야 했다. 그러나 배신陪臣(장군의 직속 가신인 직신直臣보다 낮은 서열)인 오쿠보는 위계가 없어 특별한 경우를 제외하고는 소어소 입장이 허락되지 않았다.

이에 오쿠보는 1868년 정월 23일에 부총재인 이와쿠라 도모미岩倉具視(1825~1883)를 통해서 '오사카大坂 천도론'을 제출했다. 어린 메이지 천황(1852~1912, 재위 1867~1912)을 교토어소 내의 공가와 여관女官(궁중의 여성)들로부터 분리하고, 번사 출신인 참여와 천황을 가까이 묶으려는 목적이었다. 그러나 신정부의 의정이었던 천황의 외할아버지인 나카야마 다다야스中山忠能(1809~1888)를 비롯해 많은 공가들이 오쿠보의 의견에 반대하여 오사카 천도는 중지되었다. 그 대신 천황의 오사카 행행行幸(임금의 궁궐 밖 행차)을 실시하게 된다. 3월 21일에 천황이 오사카를 향해 출발하자 오쿠보는 이와쿠라에게 궁중의 '구습舊習'을 철폐할 것을 건의했다. 건의안 실현을 위해 이와쿠라가 '4, 5일 내내 교토어소에서 필사적으로' 애를 쓴 결과, 윤4월 22일에는 참여에 취임한 번사들에게 위계가 수여되었고 명절을 제외하고는 번사의 통상 근무복인 하오리하카마를 입고 교토어소에 출입하는 것이 허락되었다.[1] 다만 오쿠보는 번주藩主(번의 영주인 제후)를 고려해서인지 위계 서임을 사양하였다.

　신정부도 공가와 무가의 복장 차이를 간과했던 것은 아니다. 이 둘의 복장을 통일하기 위해서는 새로운 복제를 제정해야 했다. 1868년 2월 25일에 제도취조괘制度取調掛(궁궐의 법과 제도를 관할하는 기관)를 설치하고, 6월 10일에는 6월 25일을 답신 기한으로 하여 교토에 있는 공가, 제후, 번사들에게 복제에 대한 의견을 요구했다. 다음 해인 1869년 제도취조괘의 조사 내용을 바탕으로 제도국制度局의 니나가와 노리타네蜷川式胤(1835~1882)가 복제개혁안을 구상했다. 한편, 의정인 사가 사네나루嵯峨實愛(1820~1909)가 '관복제도冠服制度'의 설계에 착수했는데, 이 작

업에 사가의 맹우盟友인 나카야마 다다야스와 니나가와도 참여했다. 관복제도는 1869년 10월 21일에 완성되었다. 11월 1일에 집의원集議院(공의소의 후신으로 메이지 정부의 하원에 해당)에서 관복제도에 대해 의논하였는데, 이 제도의 채택 여부에 대한 결정은 연기되었다. 다만 이때 한 가지 중요한 사안이 결정되었는데, 대대로 궁중 의복을 제작해온 다카쿠라高倉와 야마시나山科 양 가문의 특권을 폐지하고 그 관할을 궁내성으로 옮기기로 했다.

관복제도는 같은 해 11월 8일에 열린 각 번藩의 대표가 참석하는 집의원의 안건으로 제출되었다. 메이지 정부 수립 후 참의參議(신정부의 요직 중 하나)가 된 오쿠보도 집의원에서 의논을 방청하였다. 사가와 나카야마 등의 의견이 반영된 관복제도는 공가의 복장관을 기반으로 하고 있어서 무가 출신자들에게는 복잡하게 느껴졌다. 또한 이 제도는 위계에 따라서 색상과 문양을 자세하게 구분하여 공가, 제후, 번사의 신분 차이를 명확히 할 것을 중시하였다. 따라서 집의원에 참석한 공의인公議人(각 번을 대표하여 집의원에 참석하는 사람)들로부터 복장의 종류와 장식품 등을 간략하게 해달라는 요구를 받았다.

한편 다카쿠라, 야마시나 양가의 가직家職(가문이 맡아온 관직)은 '의문도衣紋道'라고 불리며, 대대로 양가의 당주當主(가문의 장을 맡고 있는 사람)가 세습하여 임해왔다. 이처럼 공가의 특별한 직종은 개인의 능력에 따라 정해진 것이 아니었다. 1869년 3월에 도쿄 재행再幸으로 천황이 교토 어소에서 도쿄 황성으로 거처를 옮기면서, 5월 13일과 14일에 관리의 공선公選으로 정부 요직이 다시 선출되었다.[2] 하지만 공가와 제후들이

번사에 대해 가져왔던 우월의식은 변하지 않았다. 특히 전근대 시대부터 천황 곁에서 일하고 조정에서 가직을 맡은 공가의 특권의식은 대단했다. 오쿠보는 가고시마 번사 신노 다쓰오新納立夫에게 보낸 10월 29일 자 서한에서 "공경(공가)은 물론, 번에서도 자연스럽게 번사들을 천하게 보는 경향이 있다", "화족華族(공가와 제후)과 사족士族의 차별을 없애지 않으면 10년 후에도 각국에서 천황의 권위를 빛낼 것을 꿈에도 생각하지 못할 것이니, 개인적인 감정을 떠나서 이러한 악습을 일신하지 않으면 안 된다"라고 전했다.[3]

신정부의 실무를 맡은 오쿠보는 공가와 제후의 우월의식을 재고再考해야 하며, 화족과 사족의 차이를 없애지 않으면 10년 후에도 세계를 향해 일본의 국위를 선양할 수 없다고 말한 것이다. 1870년 6월에는 니나가와의 복제개혁안이 완성되어 6월 20일에 각 성省 장관들에게 의견을 구했다. 니나가와의 복제개혁안이 '관복제도'보다 내용이 좀 더 간략했지만, 각 성 장관의 의견이 찬반으로 엇갈려 채택되지는 않았다. 오쿠보도 이와쿠라에게 채택을 미루도록 진언했다.

그렇다면 오쿠보 같은 번사 출신들은 어떤 복제를 희망하고 있었던 것일까? 1869년 말이나 1870년 초에 찍은 '양산박梁山泊 모임'의 사진을 보자(그림 2.3). 사진 속 인물은 앞줄 왼쪽부터 이토 히로부미伊藤博文(1841~1909), 오쿠마 시게노부大隈重信(1832~1922), 이노우에 가오루井上馨(1836~1915), 뒷줄 왼쪽부터 나카이 히로시中井弘(1839~1894), 구제 지사쿠久世治作(1825~1882)다. 이들은 모두 하오리하카마를 입고, 머리 모양은 결발結髮(상투를 틀거나 쪽 찐 머리)을 했으며, 대도帶刀를 갖고 있다. 대

그림 2.3 양산박 모임 단체사진 하오리하카마 차림에 결발을 하고, 대도를 갖고 있다. 앞줄 왼쪽부터 이토 히로부미, 오쿠마 시게노부, 이노우에 가오루. 뒷줄 왼쪽부터 나카이 히로시, 구제 지사쿠.

장성大藏省 및 민부성民部省 관료인 이들은 일본의 미래가 자신들에게 달려 있다고 자부했다. 또한 이들은 쓰키지築地에 있는 오쿠마의 저택에서 자주 모였는데, 그곳을 『수호전水滸傳』을 따라 영웅호걸이 모이는 곳이라는 뜻에서 '양산박'이라고 불렀다. 서양 문명을 받아들이자는 입장인 '개명파'였음에도 오쿠마의 저택에 모일 때는 하오리하카마, 결발, 대도 차림으로, 양복을 착용하지 않았다는 점을 간과할 수 없다.

당시 서양식 복장은 해외로 나갈 때 착용하고, 일본 내에서는 군복으로만 허용되었다. 일본인들은 목을 조이는 칼라가 달린 서양식 복장이 헐렁한 기모노에 비해 불편하다고 여겼다. 발을 압박하는 단단한 가죽 구두에 대해서도 일본식 짚신인 조리草履와 비교해 비슷한 비판이 있

었다. 번사 출신들은 공가의 복장관에 기반한 '관복제도'를 기피했지만,
그렇다고 양복을 환영했던 것은 아니다. 그러나 최종적으로 번사 출신
들은 전자를 피하고 양복을 국가의 복식으로 채택했다. 공가의 특권의
식을 뿌리 뽑으려 했던 오쿠보는 신분 차이가 명확히 드러나는 '관복제
도'보다 기존 신분제도를 불식할 수 있는 서양식 복제가 더 낫다고 판
단한 것이다.

이 복제개혁은 1871년 7월 14일에 폐번치현廢藩置縣(번을 폐지하고 부와
현을 새로운 지방 행정조직으로 설치한 메이지 정부의 개혁)이 단행되고, 29일
에 사쓰마번薩摩藩(가고시마현)의 사이고 다카모리西鄉隆盛(1828~1877), 조
슈번長州藩(야마구치현山口縣)의 기도 다카요시木戶孝允(1833~1877), 도사번
土佐藩(고치현高知縣)의 이타가키 다이스케板垣退助(1837~1919), 사가번佐賀
藩(사가현佐賀縣)의 오쿠마 시게노부 등 번사 출신들이 참의에 취임한 후
시행되었다. 8월 4일에는 산발散髮(상투를 풀고 머리카락은 밀지 말고 단발
할 것), 탈도脫刀(칼을 차고 다니지 말 것), 약복略服 및 제복制服 착용을 자
발적으로 하도록 했으며, 9일부터 관료들에게 근무 중 양복 착용을 허
용했다. 9월 4일 천황은 도쿄에 있는 화족을 궁궐의 소어소로 불러들여
'복제변혁내칙服制變革內勅'을 내렸다.[4] 이칸, 가리기누, 히타타레直垂(소매
끝에 끈이 달려 있어 소매를 묶고 옷자락을 하의 속에 넣어 입는 예복의 일종)
등의 복장은 '유약한 분위기'를 풍기므로 진무神武 천황과 진구神功 황
후 때와 같은 '상무尚武' 기풍을 살리기 위해 복제를 개혁할 필요가 있다
는 내용이었다. 복장 내용이 구체적으로 언급되지는 않았지만, 이칸, 가
리기누, 히타타레처럼 소매와 옷자락의 폭이 넓은 옷이 아니라 고대의

'통수筒袖(소매가 좁은 옷)', '세고細袴(통이 좁은 바지)'를 염두에 둔 것을 알 수 있다. 고대의 '통수'와 '세고'는 소매와 바지 폭이 좁은 서양의 복장과 형태가 유사하다.

여기서 중요한 것은 서양의 복장을 채택한다고 명확하게 언급하지 않았다는 점이다. 만약 국가 복제에 양복을 채택한다고 하면 서양 사상과 문화에 불만을 가진 사람들의 저항이 있었을 것이다. 그러한 반대를 막기 위해 실제로는 양복 채택을 의도하면서도 이론상 고대의 '통수', '세고'를 채택한다고 논한 것이다.[5] '복제변혁내칙'은 오쿠보와 이와쿠라의 의향이 반영된 것으로 생각되지만, 천황의 내칙이라는 형식으로 화족에게 제시된 점은 눈여겨볼 부분이다. 오쿠보가 우려했던 것은 개혁한다고 하면 무엇이든 반대해온 화족의 존재였다. 천황으로부터 복제개혁을 이해하고 따르도록 지시를 받았다면 화족도 반대할 수 없었을 것이다.

시마즈 히사미쓰의 불만

공가와 제후로 구성된 화족은 복제개혁을 수용했지만 그들 중에는 정부의 복제개혁을 달가워하지 않은 인물도 적지 않았다. 그중 한 사람이 시마즈 히사미쓰島津久光(1817~1887)다. 그는 사쓰마번의 제후 시마즈 다다요시島津忠義(1840~1897)의 친부로, 에도 막부 말기의 4현후賢侯라고 불렸던 형 시마즈 나리아키라島津齊彬(1809~1858)가 죽은 후 그의 아

그림 2.4 시마즈 히사미쓰의 꿈속 장면을 상상해서 그린 다색 목판화 우키요에 메이지 신정부의 칙명을 받은 히사미쓰와 그의 아들 다다요시가 신정부 관계자들과 만나고 있다. 일본 전통 의복을 입은 시마즈 부자와 서양식 예복을 입은 신정부 인사들의 대립 구도가 눈에 들어온다. 화가 난 히사미쓰의 표정은 마치 정부의 복제개혁에 반대하는 그의 의중을 표현한 듯하다. 1878년 작품.

들의 후견인으로서 번 내에서 큰 정치력을 가지고 있었다(그림 2.4). 그러나 히사미쓰는 1871년 7월 14일 단행된 폐번치현을 8월 6일에야 알게 된다. 그는 오쿠보 도시미치와 사이고 다카모리가 주군인 자신과 사전 상의 없이 일을 진행한 것에 분노했다. 그날 밤 그는 이소磯의 별저에서 하늘을 향해 불꽃을 쏘아 올리며 분노를 억눌렀다.

신분에 따른 상하질서를 중요시한 히사미쓰의 입장에서, 오쿠보와 사이고는 '번신藩臣'으로서 정부에 출사出仕한 것이니, 국정을 변혁할 만한 대사를 이룰 때는 '번주'인 자신에게 허락을 구하는 것이 도리였다. 번을 해체하는 일은 더더욱 허락이 필요한 사안이었다. 폐번치현 후 서구화를 지향하던 메이지 정부의 정책과 히사미쓰의 의향 간에는 차이

점이 적지 않았다. 오쿠보와 사이고를 향한 히사미쓰의 심기가 불편한 것은 당연한 일이었다.

정부에 불만을 품은 히사미쓰는 폐번치현 후에도 도쿄로 올라오라고 독촉하는 통지를 무시하고 가고시마(옛 사쓰마번)에 체류하였다. 1872년 5월 23일 메이지 천황의 서국순행西國巡幸이 실시되었는데, 이는 가고시마를 방문하여 히사미쓰를 달래려는 목적도 있었다. 6월 28일 히사미쓰는 가리기누를 입고 천황을 맞이했다. 그런데 천황이 기존의 예복인 소쿠타이가 아니라 서양식 모자와 예복 차림을 하고 있어 히사미쓰는 불쾌감을 느꼈다. 행재소行在所(왕이 임시로 머무르는 궁궐)에서 천황을 대면한 히사미쓰는 궁내경宮內卿 도쿠다이지 사네쓰네德大寺實則 (1840~1919)를 통해서 14개조의 건언建言을 제출했다. 이 건언에는 국가 복제를 규정할 것을 희망하는 '정복제엄용모사定服制嚴容貌事'라는 항목도 있었다.[6]

서국순행에서 천황의 복장이 서양식으로 바뀐 것도 오쿠보와 사이고 등이 추진한 복제개혁의 영향을 받은 것이었다. 크게 변모한 천황의 모습을 본 히사미쓰의 불만은 계속 이어졌다. 1872년 11월에 히사미쓰는 사이고를 가고시마로 다시 불러 문책했다. 14개조에 달하는 문책의 서두에는 보신전쟁戊辰戰爭(1868~1869년에 벌어진 메이지 정부와 옛 막부 세력 간의 내전) 때 사이고가 허락 없이 머리카락을 자른 것을 지적했다. 사이고를 따라 산발을 하는 자가 속출하고, 1869년 6월의 판적봉환版籍奉還(번주들이 영유하고 있던 토지와 백성을 조정에 반환한 일) 후에 가고시마현 정청政廳(정무를 보는 관청)이 된 지정소知政所에서도 산발을 임의로 한

다는 결정을 내리면서, 결국 정부도 산발을 채택하게 되었기 때문에 히사미쓰는 사이고가 나쁜 선례를 남겼다고 괘씸히 여겼다.

　문책의 다른 항목에서도 히사미쓰는 산발과 탈도가 "풍속을 어지럽히는 근원"이라고 지적했다. 또 신분제를 무시한 "사민합일四民合一주의가 어떻게 국위와 관련된 중대한 법도가 되었는가"라며 사민평등 정책에도 의문을 던졌다.[7] 히사미쓰에게 문책을 당한 사이고는 근신했지만, 1872년 12월 1일자 구로다 기요타카黑田淸隆(1840~1900)에게 보낸 서한에서 "나의 죄상을 낱낱이 서면으로 밝히고 나를 문책하셨지만 그 내용은 받아들이기에 터무니없는 것이었다"고 자신의 솔직한 심정을 토로하였다.[8]

　히사미쓰는 후에 국가 복제에 대한 견해를 담은 '14개조 건언'도 천황에게 제출했다. 이 건언에는 항목만 열거되어 있고 구체적인 내용은 빠져 있었다. 건언의 내용을 이해하지 못한 천황은 히사미쓰에게 상경하여 구체적인 의견을 말하도록 촉구했다. 상경을 요구하는 칙사까지 파견되자 히사미쓰는 1873년 4월 17일 가고시마를 출발하여 23일 도쿄에 도착했다. 이때 히사미쓰는 결발과 대도 차림의 가신 250명을 데리고 왔다. 정부의 산발, 탈도 정책에 대한 비판의 뜻을 담은 행동이었다. 6월 22일에 히사미쓰는 태정대신太政大臣 산조 사네토미三條實美(1837~1891)에게 14개조의 구체적인 건언을 제출했다. 복제에 관한 견해는 다음과 같다.

　복제는 우리 나라[일본]와 외국의 차이를 드러내고, 상류층과 하류층의

신분 차이를 밝히는 것이다. 천황제하의 국가 통치에 중요한 제도이므로 소홀히 하면 안 된다. 현재는 예로부터 내려온 제도를 폐지하여 신분의 상하 및 우리 나라와 외국의 차이가 명확하지 않을 뿐 아니라, 서양의 모자와 구두를 창피하다고 생각하지도 않고 착용하고 있다. 의례대계儀禮大系가 혼란스러워지고 역대 천황의 제도가 흩어져 사라질 것을 개탄하지 않을 수 없다. 일본의 복제연혁服制沿革에 따른 신분을 나타내는 복제를 규정하고 양복을 금지하여 조정에서부터 일반 사회에 이르기까지 우리 나라의 독자성을 명확하게 해야 한다.[9]

이 건언에 대해 산조는 히사미쓰에게 우대신右大臣 이와쿠라 도모미가 유럽에서 귀국할 때까지 회답을 기다리라고 전했다. 이와쿠라를 비롯해 오쿠보 도시미치와 기도 다카요시 등은 당시 '이와쿠라 사절단'으로 불린 해외 파견 사절단의 일원으로 유럽을 순회하고 있었다(그림 2.5, 2.6). 히사미쓰의 건언으로 곤란했던 사람은 주요 인사가 빠진 정부를 지키고 있던 사이고였다. 유럽에 있는 오쿠보에게 사이고는 "병사들이 폭동을 일으키는 것은 무섭지 않지만", "부성副城(시마즈 히사미쓰)의 폭발에는 내가 어떻게 할 수가 없어서 난감하다"는 내용의 편지를 보냈다.[10] 그러나 1873년 9월 13일에 이와쿠라가 귀국하자 정부 내에서는 사이고의 조선 대사 파견을 둘러싼 논쟁이 일어나 히사미쓰의 건언에 대한 회답은 미루어졌다. 10월 24일 이른바 '정한征韓 논쟁'에서 진 사이고는 참의를 사직했다.

산조와 이와쿠라는 히사미쓰를 도쿄에 묶어놓기 위해 같은 해 12월

(좌) 그림 2.5 이와쿠라 사절단의 지도부가 런던 체류 중 촬영한 사진 1872년 1월 23일. 왼쪽부터 기도 다카요시, 야마구치 마스카, 이와쿠라 도모미, 이토 히로부미, 오쿠보 도시미치. 가운데 앉은 이와쿠라는 일본식 상투를 하고 하오리하마카를 입은 동시에 서양식 구두를 신고 왼손에는 탑해트(top-hat)를 들고 있다. 한편, 나머지 사절단원들은 모두 양복 차림이다. 당시 일본은 양복 공식 채택을 앞두고 있었다.
(우) 그림 2.6 산발을 하고 양복을 입은 이와쿠라 도모미 런던에서 화복을 입고 사진을 찍은 지 한 달 정도 지난 1872년 2월 26일 이와쿠라는 시카고에 도착하여 상투를 자르고 양복을 착용했다.

에 히사미쓰를 내각고문에 임명했다. 심지어 다음 해인 1874년 4월에 이와쿠라는 산조와 오쿠보의 반대를 무릅쓰고 히사미쓰의 좌대신左大臣 취임에 힘을 썼다. 이와쿠라는 히사미쓰를 정부 내의 요직에 임명하여 그가 반정부 세력과 결탁하는 것을 막아보려 했던 것이다. 이에 반해 히사미쓰에 대한 오쿠보의 태도는 냉담했다. 오쿠보는 "히사미쓰의 건언에서 예복을 복구한다든가 하는 것들은 바로 지금은 특별한 사건이 일어나지 않더라도, 억지로 강행하면 반드시 큰 해로움이 발생하고 국가에 나쁜 영향을 미칠 것"이라 논하며, 히사미쓰의 의견을 국가에 해

로운 것으로 판단했다.[11] 이에 히사미쓰가 좌대신에 취임한 후 자신의 지론에 반대한 오쿠보의 면직을 요구하자, 오쿠보는 산조와 이와쿠라에게 사의를 표명했다.

좌대신에 취임한 히사미쓰는 1874년 5월 23일에 8개조의 건언과 20개조의 질문서를 산조에게 제출했다. 8개조 건언에서는 '복제 복구'를 건의하고, 20개조 질문에서는 역대 천황의 소쿠타이를 양복으로 바꾼 것과 서양풍인 산발, 탈도를 중요시하고 일본풍인 결발, 대도를 가볍게 여기는 이유 등에 대한 답변을 요구했다.[12] 건언과 질문은 받아들일 수 없는 내용이었지만, 이를 각하却下한다면 히사미쓰는 좌대신을 사직하고 가고시마로 돌아갈 것이 분명했다. 산조와 이와쿠라는 정부 정책과 상이한 의견을 가진 히사미쓰에게 시달렸다. 히사미쓰의 요구에 대한 회답은 천황이 '아직 숙고 중'이라는 점과 타이완 출병 등 중요 사건들의 발생을 이유로 미루어졌다. 회답이 지연되자 히사미쓰는 산조가 태정대신으로서의 자질에 문제가 있다고 생각하였다. 1875년 10월, 히사미쓰는 조속한 회답을 촉구하며 참의 이타가키 다이스케와 손잡고 산조 태정대신을 탄핵하기에 이르렀다.[13]

상황이 이렇게 되자 정부는 히사미쓰에게 회답하지 않을 수 없게 되었다. 그해 10월 22일에 히사미쓰의 건언은 각하되었고, 27일에 히사미쓰는 좌대신을 사직했다. 히사미쓰의 질문과 관련해서는, 천황의 소쿠타이를 서양식 복장으로 바꾼 것은 '구미歐美 각국의 미풍양속'을 채택한 것이고, 산발 및 탈도에 대해서는 '풍속의 변혁은 시세에 따라 자연스럽게 된 것'이라고 단언함으로써, 복제를 복구할 수 없다고 마침내

답했다.[14] 11월 2일에 명예직인 사향간지후麝香間祗候에 임명된 히사미쓰는 12월에 가고시마로 돌아갔다. 히사미쓰는 1887년 12월 6일에 71세로 세상을 떠날 때까지 두 번 다시 상경하지 않았고, 결발에 화복 차림을 고수했다.

신분제를 중요시한 히사미쓰에게 사민평등의 서양식 복제는 결코 용납할 수 없는 것이었다. 히사미쓰에게 천황과 신하, 번주와 가신이라는 상하 간 예절은 국가 질서 유지에 필수불가결한 것이었다. 그래서 신분의 차이를 명확히 드러내는 복제 제정을 희망했고, 양복, 산발, 탈도라는 오쿠보의 복제개혁에 이의를 표명했다. 죽을 때까지 바뀌지 않았던 히사미쓰의 옷차림이야말로 그의 지론을 대변하는 것이었다.

공가화족의 동요

시마즈 히사미쓰의 건언을 '보수적', '수구적'이라고만 본다면 그를 정당하게 평가할 수 없다. 물론 그 후의 역사 흐름을 알고 있는 현대인에게 히사미쓰의 의견은 융통성 없고 고루한 것으로밖에 느껴지지 않을 수도 있다. 그러나 당시 사람들의 상식에서 보면 히사미쓰의 의견을 단순히 보수적이라고 치부할 수는 없었다. 오쿠보 도시미치 등의 정책을 좋게 생각하지 않은 사람들이 다수 존재했고, 그들은 히사미쓰의 의견에 기대를 걸고 있었다. 이제부터 언급할 공가화족들도 예외가 아니었다.

공가화족인 하시모토 사네아키라橋本實麗(1809~1882)는 1872년 서국순행 때 교토를 방문한 천황의 서양식 예복 차림을 보고 경악하면서 시세의 변화라고 해도 너무나 개탄스러운 일이라고 느꼈다. 궁중의례에서 이칸이나 소쿠타이를 착용해온 공가 출신자들은 서양식 예복 착용에 대해 크게 반발했다. 1872년 11월 12일 서양식 문관대례복文官大禮服 및 비역유위대례복非役有位大禮服(신분은 높으나 관직은 없는 화족의 예복)이 제정되자 양복 착용을 기피한 공가화족 오하라 시게토미大原重德(1801~1879)는 다음 해 12월에 도쿄부東京府 앞으로 청원서를 제출했다.

이미 1873년 10월까지 문관대례복 및 비역유위대례복을 의무적으로 제작해야 했기에 더 이상 서양식 예복 대용으로 기존의 이칸, 가리기누, 히타타레 등을 착용할 수 없는 상황이었다. 대용 기간이 지나자 오하라는 청원서를 썼다. "발이 아프고 굴신屈伸(굽히고 펴는 것)이 자유롭지 않아 서양식 예복을 착용하는 일이 너무 괴롭다. 신년에 천황을 배알하는 조배朝拜는 물론, 예복 착용이 불가결한 공식 의례에 참석할 수 없다. 70을 넘은 고령이기는 하지만 이런 이유로 참석할 수 없는 것은 실로 유감이다. 그러니 다리의 통증이 회복될 때까지 기존의 예복 착용을 허가해달라"는 내용이었다.[15]

70세 고령의 오하라에게 문명개화를 이해시키기는 어려웠을 것이다. 그렇다고 해도 오하라에게 서양식 예복 대신 히타타레를 입도록 허락하면 비슷한 희망을 가진 공가화족들도 청원을 할 우려가 있었다. 태정대신이었던 산조 사네토미는 우대신 이와쿠라 도모미에게 오하라의 청원을 허락할지 의견을 구했다. 이와쿠라도 판단하기 어려워서 복제

개혁을 추진한 오쿠보와 거듭 상의했다. 1873년 12월 31일, 특별조치로서 오하라에 한해 서양식 예복 대용으로 히타타레를 허락하였다. 살아갈 날이 많지 않은 오하라에게 문명개화를 이해시키기보다 그의 불만을 해소하는 것을 우선시한 결정이었다.

그러나 이 특별조치는 우려했던 사태를 불러일으켰다. 오하라 등 장로화족長老華族은 폐번치현 후에 각 저택에서 다회와 주연을 개최했는데, 그 모임을 통해 오하라의 히타타레 대용 이야기가 퍼져나갔던 것이다. 1874년 1월 12일에 나카야마 다다야쓰가 '굴신 부자유'를 이유로, 3월 30일에는 사가 사네나루가 '수족 마비'를 이유로 히타타레 대용 청원을 제출했다.[16] 사가 사네나루는 오하라의 청원서를 필사했으므로, 그의 청원서는 분명 오하라의 청원 내용을 본보기로 삼았을 것이다. 이미 오하라에게 히타타레 대용을 허락했기 때문에, 메이지 천황의 외조부인 나카야마와 그의 친척인 사가의 청원을 각하할 수는 없었다. 그해 2월 5일에 나카야마, 4월 4일에는 사가의 청원이 허락되었다. 그 후에도 청원자들이 계속 늘어나 황족 1명, 공가화족 26명, 무가화족 23명, 사족 1명에 이르렀다. 하지만 히타타레 대용을 요구하는 그들의 신병 사유를 액면 그대로 받아들일 수는 없었다.

그 실상은 '사가 사네나루의 일기'(1874년 1~3월)에서 엿볼 수 있다. 사가는 대례복을 입어야 하는 1874년 1월 23일의 육군연대기 수여식을 '두통'으로, 2월 11일의 기원절紀元節을 '과로'로 불참했다. 또한 프록코트를 착용해야 할 2월 15일의 천기사天機伺(입궐해서 천황을 문안하는 의례)에 '찬바람을 견디기 힘들다'는 이유로, 3월 15일의 천기사에는 '치

통'으로 궁성 출입을 중지하였다. 하지만 그는 장로화족의 모임에는 참가하는 등 몸이 안 좋다고 보기에는 외출을 반복하면서 힘차게 돌아다녔다.[17]

왜 사가는 꾀병이라고 할 만한 행동까지 하면서 서양식 예복 대신 히타타레를 원했던 것일까? 팔과 다리를 압박하는 갑갑한 서양식 대례복을 입고 장시간 의식에 참가하여, 똑바로 서서 움직이지 않는 상태로 있거나 익숙하지 않은 의자에 앉아 있는 일은 고령자가 아니더라도 다리와 허리에 부담이 되었다. 이러한 불편을 피하고자 했다는 것은 부정할 수 없는 사실이지만, 공가화족이 서양식 예복 착용을 기피했던 데는 또 다른 이유가 있었다. 그것은 서양식 예복 제정으로 이칸, 가리기누, 히타타레 등을 입고서 행하던 궁중의례와 공가 문화가 단절되지 않을까 하는 위기감 때문이었다. 메이지유신 이후 10년쯤 지나서야 그들도 서양식 예복을 받아들이게 되었다.

서양식 대례복과 훈장

신분을 나타내는 기존 복장의 폐지에 대해 복제개혁을 추진했던 오쿠보 도시미치 등 사족 출신 관료의 저항은 없었을까? 바꾸어 말하면, 이는 정부의 복제개혁에 저항했던 사족의 불만은 무엇이었을까라는 질문과 동일하다. 이에 답하기 위해 서양식 복제의 수용과 저항 부분을 검토하고자 한다.

천황이 화족에게 '복제변혁내칙'을 내렸다고 해서, 하루아침에 서양식 복제가 제정된 것은 아니었다. 1871년 11월 12일에 유럽과 미국을 방문할 이와쿠라 사절단이 파견되었는데, 이들은 그랜트Ulysses Grant 미국 대통령을 면담하는 자리에서 일본 전통의 고노우시, 가리기누, 히타타레를 입었다. 서양식 문관대례복과 비역유위대례복 및 소례복은 이듬해인 1872년 11월 12일에 제정되었다. 그 무렵 이와쿠라 사절단은 영국에서 대례복을 제작해, 11월 5일 빅토리아Victoria 여왕의 알현식에서 문관대례복을 착용하였다.[18]

육해군인을 제외한 정부 관원이 공식 의례에 착용하는 문관대례복은 신분과 등급에 따라 세부적인 장식을 달리하였다. 칙임관勅任官 및 주임관奏任官의 관등은 금사金絲로 장식하고, 판임관判任官의 관등은 은사銀絲로 장식하는 등 꾸밈새에 차이가 있었다. 또한 칙임관의 상의 전면에는 오동과 당초(덩굴)무늬를 수놓아 주임관과 판임관의 제복과 구분하였다.

이에 반해 비역유위대례복은 위계가 있지만 관직에 올라 있지 않은 (현직이 아닌) 자가 착용했다. 많은 화족이 비역유위대례복 착용 대상이었고, 서양식 예복을 기피한 오하라 시게토미도 그중 한 사람이었다. 비역유위대례복은 4위(칙임관 상당) 이상과 5위(주임관 상당) 이하의 두 종류로 나뉘는데, 전자는 칙임 문관대례복에서 후자는 주임 문관대례복에서 당초 자수를 생략했다. 대례복을 착용할 때에는 관등과 위계에 상응한 대례검을 패용했다. 또한 약식 예복으로 제정된 소례복은 장식이 없는 연미복이었다.[19]

관등이 있는 정부 관원의 권위를 강조하는 대례복과 더불어, 1875년 4월 10일에는 관원의 공적을 나타내는 훈장제도가 제정되었다. 같은 날에 욱일장旭日章(훈1~8등)도 제정되어 칙임관, 주임관, 판임관의 연공에 따라 수여되었다. '아침 해'를 뜻하는 욱일장은 이름 그대로 중심에 있는 둥근 태양에서 광선을 내뿜는 형상이다. 훈1등의 정장正章(정식 훈장이나 문장)은 오른쪽 어깨에서 왼쪽 허리로 걸치는 대수大綬이다(그림 2.7). 왼쪽 가슴에는 훈2등의 정장을 부장副章(정장과 함께 가슴에 다는 표식)으로 달았다. 훈2등은 오른쪽 가슴에 정장을, 훈3등의 정장을 부장으로 패용했다. 중수장中綬章인 훈3등은 목에 거는 형식이었고, 훈4등부터 6등은 왼쪽 가슴에 다는 기장형記章型, 훈7등과 8등은 오동 문장이었다.[20] 관등에 대응한 훈장은 등급이 올라갈수록 더 돋보였다.

권위와 공적을 나타내는 이러한 복장은 기념 사진이나 인쇄물 등을 통해 쉽게 알아볼 수 있다. 그중 〈대일본제국섭정제공大日本帝國攝政諸公〉이라는 석판화를 한번 보자(그림 2.7). 이 인쇄물은 1882년 후쿠미야 겐지로福宮源二郎가 제작했다. 중앙의 천황과 황후 및 황태후皇太后를 제외한 나머지 인물들의 사진은 1880년 천황에게 바치기 위해 중앙행정기관이었던 대장성大藏省 인쇄국에서 촬영한 사진을 사용했음을 알 수 있다.[21]

〈그림 2.7〉의 상단 왼쪽부터 오쿠마 시게노부, 이와쿠라 도모미, 산조 사네토미, 아리스가와노미야 다루히토有栖川宮熾仁 친왕親王, 고마쓰노미야 아키히토小松宮彰仁 친왕, 중앙 왼쪽부터 사이고 쓰구미치西鄕從道, 쇼켄昭憲 황후, 메이지 천황, 에이쇼英照 황태후, 야마다 아키요시山田顯義, 하단 왼쪽부터 야마가타 아리토모山縣有朋, 에노모토 다케아키榎本武揚, 이토

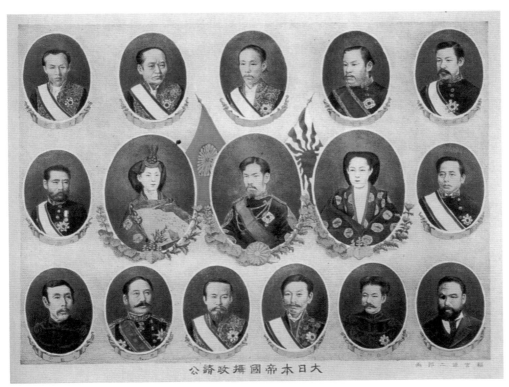

그림 2.7 〈대일본제국섭정제공〉 일본제국의 주요 정치인을 수록한 석판화 인쇄물이다. 각 인물의 이름과 착용한 제복은 아래 표와 같다.

오쿠마 시게노부 문관대례복	이와쿠라 도모미 문관대례복	산조 사네토미 문관대례복	아리스가와노미야 다루히토 친왕 육군 정장	고마쓰노미야 아키히토 친왕 육군 정장	
사이고 쓰구미치 육군 정장	쇼켄 황후	메이지 천황	에이쇼 황태후	야마다 아키요시 육군 정장	
야마가타 아리토모 육군 군장	에노모토 다케아키 해군 정장	이토 히로부미 문관대례복	이노우에 가오루 문관대례복	기타시라카와노미야 요시히사 친왕 육군 군장	구로다 기요타카 프록코트

히로부미, 이노우에 가오루, 기타시라카와노미야 요시히사北白川宮能久 친왕, 구로다 기요타카이다. 그중에서 문관대례복(칙임관)은 오쿠마, 이와쿠라, 산조, 이토, 이노우에가 입고 있다. 아리스가와노미야, 고마쓰노미야, 사이고, 야마다는 육군 정장正裝, 야마가타, 기타시라카와노미야는 육군 군장軍裝, 에노모토는 해군 정장, 구로다는 프록코트를 착용하고 있다. 그리고 야마가타와 구로다를 제외하고 훈장을 패용하고 있다.

서양식 대례복과 훈장은 정부 관원이 되고 승급하면 누구나 착용할 권한을 갖게 된다. 또한 의례상 패용해야 하는 정검正劍은 무용지물로 간주되는 사족의 대도와는 정반대되는 상징물이었다. 복제개혁을 추진한 오쿠보를 비롯해 정부 내 사족이 기존의 신분을 나타내는 복장을 폐지할 수 있었던 것은 이와 같이 일반인과 다른 특별한 권위의 상징을 얻을 수 있었기 때문이다.

수염, 모자, 양복: 엘리트의 상징물

〈대일본제국섭정제공〉을 조금 더 살펴보자. 여기에는 대례복과 훈장 외에도 당시 복장을 알 수 있는 단서가 몇 가지 더 있다. 먼저 오쿠마, 이와쿠라, 야마다를 제외한 남성 모두가 수염을 기른 것을 알 수 있다. 서양 제국의 황제를 비롯해 정치가와 군인 등을 모방한 것이다. 메이지 초기부터 외교관뿐만 아니라 많은 군인과 관원은 해외에 다녀온 경험이 있었다. 현지에서 수염을 기른 유명 인사와 자주 만나면서 수염

을 기르는 것을 엘리트의 상징으로 간주했을지도 모른다.

그런 의미에서 보면, 1871년부터 1873년까지 이와쿠라 사절단의 대사였던 이와쿠라는 수염이 없는 반면 해외 방문 기회가 한 번도 없었던 산조가 수염을 기른 것은 이상해 보인다. 산조는 태정대신이라는 자리에 있었기 때문에 수염을 중요시했던 것일까? 한편, 형제지간인 사이고 다카모리는 수염이 없었는데, 동생인 쓰구미치는 수염을 기르고 있었다. 즉, 정부 고관이라고 해서 반드시 수염을 길렀던 것은 아니었다. 하지만 정부의 고위 관리 대부분이 수염을 기른 사실은 무시할 수 없다.

〈대일본제국섭정제공〉에 실린 초상은 대부분 서양식 대례복에 훈장을 달고 공식 의례에 임하는 모습이지만, 육군 군장 차림인 야마가타와 기타시라카와노미야, 그리고 프록코트를 입은 구로다에 주목해보자. 문관과 달리 군인은 공무에 임할 때 반드시 군복을 착용했다. 대례복을 착용해야 하는 공식 의례에는 정장正裝으로 임했지만, 소례복을 착용하는 경우에는 군복과 정모正帽, 그리고 훈장을 패용한 군장 차림을 했다. 그외 통상적인 공무 시에는 군복과 약모略帽를 착용했으며 이를 약장略裝이라고 했다. 한편, 공식 의례를 제외하고는 따로 제복이 없었던 문관은 통상 공무에 임할 때 프록코트를 착용했다.

양복을 착용할 때 빼놓을 수 없는 것이 모자였다. 1871년 7월에 산발을 임의로 하였지만, 사카야키月代(이마와 정수리의 머리카락을 반달 모양으로 미는 것)를 한 결발에서 머리를 기르는 산발로 바꾸는 것은 쉽지 않았다. 그래서 1872년경부터 부현府縣에서는 산발을 장려하는 유고諭告를 내렸다. 머리 부분을 햇빛에 노출하면 건강에 좋지 않다고 하면서 머리

를 미는 행위를 멈추게 하고자 했다. 그리고 머리 부분을 보호하기 위해 외출할 때에는 반드시 모자를 쓸 것도 권유했다.[22] 정부의 복제에는 옷과 함께 모자에 대한 규정도 있었다. 대례복에는 배 모양의 정모(그림 2.8), 소례복에는 실크모자, 프록코트에는 중절모자, 군복에는 군모를 각각 썼다. 이에 따라 일반 민중들은 정부 관원의 모자, 양복, 수염을 점차 엘리트의 상징으로 여기게 되었다.

그림 2.8 서양식 대례복을 착용한 오쿠보 도시미치 오쿠보가 왼손에 배 모양의 정모를 들고 서 있다.

불평사족의 상징

정부 관원들에게 양복이 보급되는 한편, 이러한 복제개혁에 저항하는 사족도 적지 않았다. 이들은 소위 '불평사족不平士族'이라 불리던 사람들이다. 1875년경 도호쿠東北와 규슈九州 지역에는 여전히 하오리하카마, 결발, 대도 차림을 고수하는 사족이 적지 않았다. 그들은 왜 양복, 산발, 탈도에 저항했을까? 그 이유로 다음 세 가지를 들 수 있다. ① 에도 막부 말기 이래의 양이攘夷사상을 단절하는 것이 불가능했다. ② 신분의 상징을 빼앗겼다. ③ 정부에 재취직하지 못해서 신분을 대신하는 엘리트의 상징을 획득하지 못했다. ①의 이유

는 에도 막부 말기에 양이의 대상으로 적대시한 외국의 제도를 채택하는 정부 방침에 대한 불만이었다. 하지만 그들의 불만은 ②와 ③에 더 가까웠을 것으로 생각된다.

새 정부에 취직하지 못한 불평사족들은 엘리트의 상징을 얻을 수 없었다. 그들을 지탱했던 것은 평민과 다른 '사족'이라는 신분의식이었다. 이 때문에 사족의 상징이었던 하오리하카마, 결발, 대도를 고집하였다. 그러나 민간인들은 점점 그들의 모습을 엘리트의 외양으로 보지 않게 되었다. 그것을 단적으로 보여주는 사례가 『도쿄일일신문東京日日新聞』(1873년 11월 26일)에 실렸다.

1873년 11월에 야나카谷中(도쿄 다이코구에 있는 지역)의 단고자카團子坂에서 개최된 국화 축제를 보러 가던 중, 과자점에 들렀을 때 겪은 일이다. 기사를 쓴 사람이 과자를 주문하고 기다리고 있는데, 나이가 50세쯤 돼 보이는 제대로 걷지도 못하는 남자가 과자를 사러 왔다. 그 남자는 기사를 쓴 사람에게 인사도 없이 그 앞에 있던 화로를 자기 쪽으로 당겨서 앉는 등 태도와 언행이 거만했다. 남자는 질이 좋은 기모노를 입었는데, 옛날에는 '다시마'처럼 빛났겠지만 지금은 '대황(해조류의 일종)'처럼 찢어지고 깃에는 때가 묻어 반질거렸다. 그리고 허리에는 질이 낮은 검을 차고 있었다.

이러한 초라한 차림에도 불구하고 남자는 의기양양했다. 기사를 쓴 사람은 자신이 먼저 가게에 왔지만 도저히 그 사람의 악취를 견딜 수 없어서, 가게 주인에게 빨리 가져오라고 닦달하는 남자의 주문을 먼저 받게 했다. 재촉하는 남자를 본 가게 주인은 그가 좋아하는 과자를 대

나무 껍질에 싸서 주었다. 남자는 꼬치에 꽂은 동전을 대금으로 던졌는데, 돈을 세어본 가게 주인이 150문文이 부족하다고 말하자 왜 그렇게 비싸냐고 소리를 질렀다. 그는 모자라는 대금을 던져주고는 대나무 껍질로 싼 과자를 가지고 가게를 나갔다.

기사를 작성한 사람은 가게 주인과 손님으로 온 남자의 모습이 이상해 보여서, 가게 주인에게 그 남자가 어떤 사람인지 그리고 왜 저렇게 거만한지를 물었다. 가게 주인이 쓴웃음을 지으며 이르기를, 그 남자는 예전에 하타모토旗本(장군 직속 가신단의 일원)였는데, 메이지 초기에 정부 관원으로 재취직해서 그때는 말을 타고 왕래했었다. 최근에는 생활이 빈곤하여 그렇게 할 수 없지만, 그래도 그가 칼을 차고 거만한 태도인 것이 매우 좋다고 했다. 의문을 느낀 작성자는 무엇이 좋은지 다시 물었다. 가게 주인은 만약 그 남자가 칼을 차고 거만한 태도로 지내지 않으면, 세간에서는 그를 '거지'라고 생각할 것이기 때문이라고 대답했다. 작성자는 이 이야기를 듣고 칼은 결코 폐지하면 안 된다는 것을 알게 되었다며, 최근에 나온 '폐도廢刀'론에 대해 문제를 제기했다.[23]

결국 기사를 쓴 사람에게 대도는 '불평사족'과 '거지'를 판별할 수단이었다고 할 수 있다. 불평사족이 하오리하카마, 결발, 대도를 고집하면서, 아이러니하게도 이러한 차림은 몰락의 상징이 되어갔다. 1876년 3월 28일에 대도 금지령이 공포되어 더 이상 민간인은 대도 차림을 할수 없게 되었다. 대도는 일본도에서 서양식 사벨Sabel(또는 사브르Sabre)로 바뀌었고, 공식 의례에서 문무관원에 한해 소지하고 그 밖에는 육해군인 및 경찰관이 공무 시에만 착용할 수 있었다. 탈도 정책을 수용한

사족과 그에 반대한 불평사족 간 의견 대립은 정부 관원인지 아닌지 여부에서 비롯한 부분이 컸던 것이다.

신관의 제례복

서양식 복제가 채택되고 나서도 종래의 전통 예복은 용도를 달리하여 국가의 복제로 유지된다. 이 절에서는 전근대 일본의 복장이 그 후 어떻게 이용되었는지를 살펴본다. 1872년 11월 12일에 문관대례복 및 비역유위대례복이 제정되었는데, 같은 날 이칸이 제례복(제복祭服)으로 규정된다. 다음 해 2월에는 가리기누, 히타타레, 조에淨衣(종교행사 때 입는 무늬 없는 흰옷)도 제례복으로 규정되었다. 이는 이칸을 소유하지 않은 신관神官을 배려한 것으로 생각된다.

기존 예복장속禮服裝束이 제례복으로 부활하기는 했으나 대례복과 제례복의 착용 구분은 명확하지 않았다. 그래서 의례에서 무엇을 착용해야 할지 곤란해하는 참석자가 적지 않았다. 이 때문에 1874년 3월 24일에는 '신관 교도직敎導職 및 승려 예복'이 공포되었다.[24]

이 복장 규정에는 화족의 경우 신관 및 교도직에 임명되면 자신의 위계에 해당하는 대례복을 착용해도 되지만, 그다음 항목에 (지위를 따로 명시하지 않고) 교도직은 신관과 함께 제례복을 착용할 수 있다고 명시했다. 또한 상례常禮 시에는 조에 및 히타타레를 소례복(통상 예복) 대신 입을 수 있으며, 여러 종파의 교도직은 각자의 법의法衣를 착용하고,

승려는 법요法要에 참석할 때를 제외하고는 소례복 대신 법의를 입을 수 있었다.

이렇게 신관, 교도직, 승려는 기존에 입던 복장이 제례복으로 정해졌기 때문에 서양식 예복을 입을 필요가 없었다. 이러한 조치는 서양식 예복 착용을 기피하는 자들에 대한 배려인 동시에 정부의 복제개혁에 대한 반발을 최소화하기 위한 조치였다고 생각된다. 공가와 당하관인 [地下官人](조정의 말단 관인)을 비롯해 존양尊攘운동을 했던 지사志士들 중에는 신관으로 재취직한 사람이 적지 않았다. 이러한 현상은 정부의 문명개화 정책이 달갑지 않았던 사람들에게 제례복, 즉 일본 전통 복장을 입는 신관이야말로 불만을 해소할 수 있는 최적의 직업처럼 여겨졌음을 의미하는 것이 아닐까.

그렇다 하더라도 제례복의 착용은 제사 봉사자에 한정되었다. 정부가 정한 제례 의식에 참석할 때 문관은 대례복, 무관은 군복을 착용했다. 제례식에서 제사 봉사자와 참배자를 명확하게 구분한 것이다. 1875년 12월 20일에는 제전예식祭典禮式을 규정하여, 신사神社 내 신령을 모신 곳에서 행하는 전상殿上 의식에서는 제례복을 입고 무릎을 꿇는 좌례座禮를 하며, 야외에서 하는 정상庭上 의식에서는 대례복을 입고 입례立禮를 하도록 제사 공간에 따라 복장과 제사법을 구분했다. 제사 봉사자는 정상 의식에서도 제례복 착용이 의무화되었다.

현대의 일본인들도 성인식 같은 통과의례에 신사참배를 한다. 신전에서 제사 봉사자인 신관과 무녀 등이 제례복을 착용하고, 참배자는 제례복을 입지 않는 것은 메이지 전기에 만들어진 복제에서 유래한 것이다.

공가의 문화와 복장

이칸, 가리기누, 히타타레 같은 기존 복장이 제례복으로 남게 되었지만, 공가 출신자들에게 이 복장들의 용도는 제례에 한정되지 않았다. 일본 전통 복장은 궁중의례를 중심으로 한 공가 특유의 문화와 밀접하게 관련되어 있었다. 공가화족이 서양식 예복 착용을 기피한 것은 서양식 복제 제정으로 기존의 공가 문화가 상실되지 않을까 하는 위기감 때문이었다. 그들은 자신들의 문화와 전통 의복을 지키기 위한 행동에 나섰다.

교토에는 폐번치현 후에도 약 60가家의 공가화족이 살고 있었다. 1877년 1월, 교토로 행행한 천황은 오랜만에 교토의 공가화족과 대면했다. 이때 천황을 맞이한 공가화족은 천황 앞에서 축국蹴鞠(헤이안시대에 유행했던 공차기 놀이, 일본어로 '게마리') 공연을 했다. 이것을 본 천황은 공가화족에게 축국을 보존하도록 명했다. 1884년 8월 26일, 축국의 종가[家元]인 아스카이飛鳥井 가문에 공가화족의 유지가 모여 축국보존회 蹴鞠保存會를 설립했다.[25]

축국 공연에 참여하는 화족 수가 많지는 않았지만, 축국보존회 활동으로 축국은 공가의 문화로 계승되었다. 1911년 3월 도쿄 화족회관에서 축국 공연이 열렸는데, 그때 촬영한 사진이 남아 있다 (그림 2.9). 사진에는 히타타레와 비슷한 축국 복장을 한 10명의 화족들이 앞에 나란히 서 있고, 그 뒤로 축국을 관람하러 온 양복 차림의 화족들이 보인다.

메이지 시대 초기에 교토어소에서 행해진 의례를 비롯해 궁중의 연

그림 2.9 화족회관 앞에서 찍은 축국보존회 단체사진 정면에 일본 전통 의복인 히타타레와 비슷한 축국 복장을 한 공가 화족이 서 있다. 이들은 공가 문화를 지키기 위해 축국보존회를 설립했다.

중행사 대부분이 폐지되었는데, 그중 일부가 복원되었다. 1884년(메이지 17)에 하무제賀茂祭, 석청수제石清水祭, 1886년에 춘일제春日祭가 다시 시행된 것이다. 행사에는 모두 천황의 칙사가 파견되었으며, 이후 연례행사로 자리 잡았다. 이칸과 가리기누 등을 착용하고 예식을 행하는 이러한 행사를 복원하는 상황에서 서양식 예복을 입을 수는 없는 일이었다. 이에 궁내성 아래 '교토 의문衣紋 강습회'를 설치하였고, 공가 관습에 따른 착장 방법을 실천했다.

공가 문화 보존에 공감한 천황은 축국 외에도 전통 시가詩歌와 아악雅樂(일본의 궁중 음악)을 보존하도록 했다. 이에 1888년(메이지 21)에 시

가를 계승하는 '향양회向陽會', 그다음 해에는 아악 보전을 위해 '사죽회絲竹會'가 설립되었다.[26] 메이지 이후 아악은 궁내성이 관할하게 되었는데, 공가화족 가문에는 '비곡秘曲'이라 불리는 아악 연주 목록이 전해오고 있어 기법 전승이 요구되었다. 아악 중에서도 무용수의 춤이 곁들여진 '만세락萬歲樂', '능왕陵王', '타구락打毬樂' 등의 무악舞樂을 연주할 때에는 각 음악에 맞는 독특한 옷차림을 했다. 시가 중에서 정형시 화가和歌를 암송할 때 그 당시 어떤 의복을 입었는지는 분명하지 않지만, 하오리 하카마나 고소데 등의 화복이었을 것이다.

이처럼 메이지 시대 이후 보존을 목적으로 한 공가 문화에서는 서양식 의복이 아니라 기존의 일본 의복을 착용했다. 메이지 시대 이전부터의 독자적인 일본 문화와 복장은 '전통'으로 확립되어갔다. 오늘날에도 다도, 꽃꽂이, 무용 등을 즐기는 사람들은 화복을 입는 경향이 있다. 이러한 모습의 기원은 일본의 역사적 사례에서 찾아볼 수 있다. 이 시기 전통문화를 지키려는 노력과 복장 착용의 관례가 결합되어 나타난 것이다.

궁중의례의 '전통적' 복식제도

교토어소에서 열린 의례에서 착용하는 복장은 공가화족에게는 중요한 것이었다. 공가화족이 공가 문화의 보존을 원했던 것도 그 문화를 통해 '전통적'인 궁중의례의 계승을 도모하고자 했기 때문이라고 생각된

다. 이러한 공가화족의 의견을 대변하듯이 1883년 1월에 우대신 이와쿠라 도모미는 메이지 천황에게 천황의 즉위식과 대상제大嘗祭(천황이 햇곡식을 조상에게 바치는 종교적 성격의 행사)를 교토에서 할 것을 건의했다.

새 천황은 위位를 이어받을 때 황제 지위의 상징인 신기神器(신령스러운 도구로 거울, 검, 곡옥을 의미)를 계승하는 천조식踐祚式과, 즉위의 결의를 내외에 보여주는 즉위식을 거행하며 황조신皇祖神 등에 대한 대상제를 올리게 된다. 이를 위해 1883년 4월에 교토를 즉위식 및 대상제 장소로 정하고, 교토어소의 보존을 궁내성 소관으로 하는 칙어가 내려졌다. 이후 1889년 2월에 제정된 황실전범皇室典範 제11조에 이 내용이 명문화되었다.

한편, 이러한 의례에 필수적인 각종 장속裝束의 제작 및 착용 방법을 정리할 필요가 있었다. 그러나 선례를 중요시하는 즉위식 및 대상제의 장속을 모두 파악하지는 못했다. 공가의 고기록古記錄을 바탕으로 연구된 '유직고실有職故實(선례에 의거해 관직이나 의식·예복 등에 대한 것을 연구하는 학문)'에 정통한 사람의 지도를 받아야 했다. 따라서 1870년까지 의문도衣紋道(의복을 아름답고 올바르게 착용하는 기술인 '의문'에 관한 연구)를 담당했던 다카쿠라高倉와 야마시나山科 두 집안이 중심이 되어 궁내성에서 '의문강습회衣紋講習會'가 열렸다.

'의문강습회'의 성과는 1915년(다이쇼 4) 11월에 거행된 다이쇼 대례에서 볼 수 있다. 다이쇼 천황의 즉위식은 11월 10일, 대상제는 14일에 행해졌다. 의장마차를 타고 궁성을 출발한 천황은 도쿄역에서 도카이도東海道 본선(철도)으로 갈아타고 교토역까지 가서, 다시 의장마차를

타고 교토어소로 향했다. 즉위식 오전에 궁중 현소賢所에서 배례하고 어고문御告文(천황이 직접 거행하는 제사의 제문)을 올릴 때 천황은 흰색 비단 소쿠타이(어포御袍)를 입었다. 오후에 자신전紫宸殿 고어좌高御座에 올라갈 때 천황은 황로염黃櫨染 소쿠타이로 갈아입었다. 데이메이貞明 황후는 스미노미야 다카히토澄宮崇仁 친왕을 회임 중이었기 때문에 참석할 수 없었지만, 현소 의식에서 흰색 비단 주니히토에十二單(여덟 겹에서 스무 겹으로 겹쳐 입는 궁중 여성의 정장)를 입고, 어장대御帳台에 올라갈 때는 다른 주니히토에로 갈아입도록 정해져 있었다.

즉위식 참석자 중에는 전근대의 복장을 한 자도 있었다. 내각 총리대신 오쿠마 시게노부는 이칸-소쿠타이를, 부인은 주니히토에를 간소화한 게이코袿袴를 입었다. 이들은 천황이 탑승한 의장마차를 공봉供奉(행차나 제례에서 행렬에 동참하는 것)하고 교토어소에서 의례를 행하는 역할을 맡았기 때문에 그에 맞는 복장을 갖추어야 했다. 천황의 의장마차를 뒤따르는 참석자는 각종 서양식 대례복과 육해군인 정장을 입고 있었다.

당시 모습을 볼 수 있는 귀중한 사진이 남아 있다(그림 2.10). 사진은 교토어소의 즉위식에 참석한 황족이 기념으로 찍은 것으로 생각된다. 남성은 이칸-소쿠타이, 여성은 주니히토에를 착용하였다. 황족의 이칸에는 운학문雲鶴紋(구름과 학 무늬)이, 주니히토에에는 앵무 등 특별한 문양이 꾸며져 있다. 이러한 황위 계승과 관련된 중요한 전통 의례와 복장은 쇼와昭和 시대, 헤이세이平成 시대에도 큰 변화 없이 그대로 이어졌다.

그림 2.10 교토어소에서 열린 다이쇼 천황 즉위식에 참석한 황실 가족 메이지 정부는 서구식 대례복을 도입했음에도, 황위 계승과 관련된 궁중의례에서는 일본의 전통 의복을 입었다.

공적인 양복과 사적인 화복

복제개혁 이후 관원들은 양복을 착용하게 되었는데, 의외로 양복의 용도와 착용 장소는 제한적이었다. 1879년 1월 13일자로 외무대신 데라시마 무네노리寺島宗則(1832~1893)가 특명전권공사 요시다 기요나리吉田淸成(1845~1891)에게 보낸 서한을 보면, 16일에 각국 공사를 초대해 엔료관延遼館(외국인 고위 인사를 위해 설치한 서양식 숙소, 현재는 일본어로 '하마리큐'라고 불린다)에서 신년 연회를 개최할 예정이니 참석하라고 독촉하면서, 말미에 "연미예복을 착용할 것"이라고 쓰여 있다.[27] 통상적인 연회와 달리 각국 공사를 초대한 신년 연회였기 때문에 통상 예복인 소

례복, 즉 연미복을 입도록 권고한 것이다. 대례복을 착용하도록 정해진 공식 의례를 제외하면 양복 착용에 대한 규정이 따로 없었기에 각종 연회와 행사 때마다 사전에 복장 규정을 확인해야 했다.

요시다 기요나리가 남긴 서한에서는 그 후에도 복장에 관한 사전 통고가 있었던 것을 알 수가 있다. 영국 공사관 1등 서기관인 스즈키 긴조鈴木金藏가 요시다에게 보낸 1879년 5월 24일자 서한에는 "영국 공사를 축하하기 위해 열리는 연회에 프록코트를 입을 것"을 전하고 있으며, 29일자 서한에서는 "31일 엔료관에서 열리는 행사에 프록코트와 줄무늬 바지를 입도록" 결정되었다고 알렸다.[28] 특별한 경우를 제외하고 연회에서는 프록코트를 착용했다. 그리고 궁 안에서 평소에는 허용되지 않는 줄무늬 바지를 연회 때에는 입을 수 있었다.

프록코트는 정부 관원이 통상적인 공무 중에 입었기 때문에 '통상복'이라고 불렸다. 옷의 명칭처럼, 정부 관원은 통상복을 대례복과 소례복보다 다양한 용도로 자주 착용했다. 1885년 11월 24일자로 내각고문 구로다 기요타카가 농상무대보(농업과 상업을 관장하던 중앙기관의 차관) 요시다 기요나리에게 보낸 서한에서는 27일에 천황이 자신의 저택으로 행행할 것이라는 소식을 전하면서 요시다에게 참석하도록 권했다. 그리고 서한의 말미에 "프록코트를 착용하도록"이라고 덧붙였다.[29] 참석자들에게 통상복을 권고한 것으로 보아 신하의 저택으로 행행하는 천황의 복장이 육군 정장이 아닌 약장이었음을 추측할 수 있다.

여기에서 주목할 점은 앞에서 살펴본 복장에 관한 사전 통고가 모두 공적인 행사였다는 것이다. 천황과 각국 공사가 참석하는 자리는 물

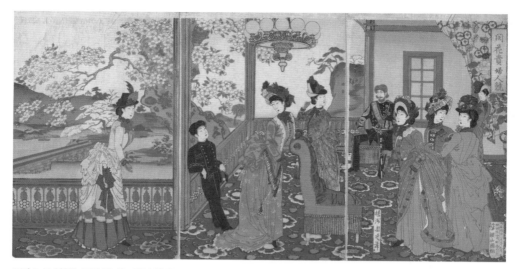

그림 2.11 벚꽃놀이를 즐기는 일본 황실 우에노 공원 내 서양식 건물에 메이지 천황, 황후, 황태자, 궁녀들이 모여 있다. 여성들은 버슬 스타일의 화려한 드레스를 입었다. 복제개혁 이후 일본인들은 공적인 장소에 갈 때나 의례에 참석할 때, 외국인을 만날 때 양복을 착용했다. 1887년 9월 제작.

론, 그 밖의 공식적인 자리에 자유로운 복장이 허용되었다면 사전 통고가 필요하지 않았을 것이다. 양복 착용은 대례복과 소례복이 필요한 공식 의례와 정부 및 관성官省에 출근할 때, 외국인과 정부 관계자들과 공적으로 만날 경우 등으로 한정되었다고 할 수 있다(그림 2.11). 복제개혁 후 일반 민중들이 양복을 정부 관원에게 필요한 복장이라고 여겼던 것도 그 착용 용도가 한정되었기 때문이다.

공적인 자리에서 정부 관원은 양복을 착용했지만 기존의 화복을 버린 것은 아니었다. 오히려 화복을 입고 있을 때가 더 많았다. 이와쿠라 도모미가 사사키 다카유키佐佐木高行(1830~1910)에게 보낸 1877년 12월 24일자 서한에는 "내일 25일 오후 3시에 오시기 바랍니다. 같이 얘기도

나누고 바둑도 둔다고 생각하시고 일본복日本服을 입고 오시기를"이라고 되어 있다.[30] 이와쿠라는 사사키에게 자택으로 올 것을 권하면서 일본 복장을 하고 오라고 말한 것이다. 이것은 공적인 만남에서는 양복을, 사적인 만남에서는 화복을 입었음을 알려주는 사례이다. 여기서 말하는 화복이란 하오리하카마나 고소데일 것으로 생각된다.

정부 관원은 자택에 돌아가면 양복을 벗고 화복으로 갈아입고 실내에서 지냈다. 실내는 대부분 와시쓰和室(다다미疊가 깔린 방)였다. 정부 고관 중에는 양옥을 지은 사람도 있었지만, 대부분의 관원은 일본 가옥에 살고 있었다. 건축양식과 복장은 일치하여, 정부 관원이라고 해도 사적인 모임과 만남에서는 화복 차림이었다.

한편, 남성에 비해 여성의 양복 착용이 늦어진 배경에는 이처럼 집안과 밖에서의 복장이 달랐던 점과 관련이 있다(그림 2.12). 1870년대 들어서 화족과 정부 고관들 사이에서 사교모임이 자주 열렸다. 그런데 당시 일부 공가화족은 여성들의 외출에 부정적이었고, 일부 무가화족은 추문이 일어날 것을 우려해 사교모임에 부부 동반으로 참석하는 화족은 거의 없었다. 또한 정부 고관 부인들의 참석도 제한적이었다. 1886년 9월과 11월에 각각 칙임관 부인과 주임관 부인을 위한 서양식 여성 예복이 규정되었다. 그러나 서양식 예복은 값이 비싸고 착용감도 좋지 않다고 여겨져 여성을 사교장으로 끌어내는 유효한 수단이 되지 못했다.[31] 일본에서 여성이 양복을 입고 외출하게 되기까지는 상당한 시간이 걸렸다. 아직 남녀를 불문하고 화복을 입고 지내는 사람이 대부분이었던 점도 잊어서는 안 된다.

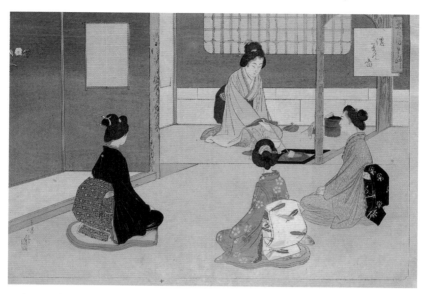

그림 2.12 다도를 하는 일본 여성들 메이지 시대 일본인들은 자택 등 사적인 장소에서는 화복을 입고 생활했다. 1897년 작품.

메이지유신이 만들어낸 옷차림의 구별

지금까지 일본 근대 복식사는 가정학을 전공한 복식사 연구자들에 의해 많은 연구가 이루어져왔으며, 그 성과로 메이지유신을 맞이하면서 서양식 의복 착용이 급속하게 진행되었다는 점이 밝혀졌다. 그러나 가정학에 기초한 복식사는 문명개화라는 결과론적인 관점에서 서술하고 있기 때문에 왜 일본인이 양복을 입게 되었는지와 같은 문제에 답을 하지 못한다. 가정학의 문제의식 때문인지, 사회적 이슈보다는 옷의 구성과 색상의 변화 같은 기술적 측면에 초점을 맞추는 경향이 있다.

메이지유신을 맞이했다고 해서 일본의 의복 문화가 급속하게 서구

화된 것은 아니었다. 공가와 제후는 물론, 복제개혁을 추진한 오쿠보 도시미치조차 완전히 서양식 의복으로 바꿀 계획은 아니었다. 서양식 복제를 채택한 이유는 신분제도를 폐지하고 사민평등을 이루기 위해서였다. 따라서 시마즈 히사미쓰는 복제개혁 때문에 질서가 혼란해진다며 반대했고, 공가화족들은 궁중의례가 상실된다고 위기감을 느꼈다. 또한 정부에 재취직하지 못한 사족들은 자신의 특권을 박탈당한 데 대해 불만을 가졌다.

이와쿠라 도모미와 오쿠보 도시미치 등은 하오리하카마에 대도를 착용하는 옷차림에서 대례복에 훈장을 다는 옷차림으로 엘리트의 상징을 변화시키는 한편, 기존 예복을 제례복, 전통문화, 궁중의례에 남기는 등 복제개혁에 대한 불만을 최소화하고자 했다. 그리고 양복이 채택된 뒤에도 화복이 사라진 것은 아니었다. 공적인 양복과 사적인 화복, 외출용 양복과 자택에서의 화복 등 용도에 따라 구별해서 착용했다. 오늘날에도 일본인들은 여전히 화복을 즐기며, 때에 따라 서양식 혹은 일본식 의복을 선택한다. 이러한 '옷차림'의 구별은 메이지유신의 흐름 속에서 창출된 것이다.

03

한국의 근대 복식정책과
서구식 대례복의 도입

이경미

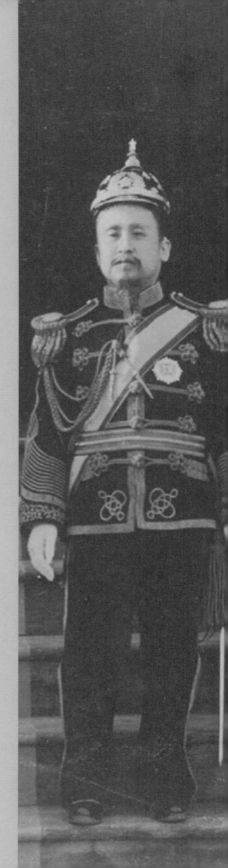

● 이 글은 필자가 발표하였던 연구 논문들과 책을 참고하여 정리한 것으로, 특히 '서울특별시 시사편찬위원회 편,『서울 2천년사: 근대 문물의 도입과 일상문화』25권, 이경미,「양복의 도입과 복식 문화의 변천」(서울: 경인문화사, 2014)'을 중심으로 하였다.

1876년 개항한 지 20여 년이 지난 1895년 11월, 조선에서는 단발령斷髮令이 단행되었다.[1] '단발령'이란, 전통적인 성인 남성의 헤어스타일이었던 상투를 잘라내고 서양 남성의 짧은 머리로 바꾸도록 정부에서 강제한 법령을 말한다. 단발령은 같은 해 8월 일본에 의해 자행된 명성황후 시해 사건(을미사변乙未事變)과 함께 백성들에게 조선의 존립을 위협하는 사건으로 인식되었다. 이로 인해 조선에서는 개항기 최초의 의병항쟁인 을미의병이 일어나게 되었다. 일본의 영향하에 단행된 단발령과 이에 대한 백성들의 저항으로 정국의 혼란이 심해지자 고종高宗(1852~1919, 재위 1863~1907)은 아관파천俄館播遷으로 일본으로부터 벗어나는 새로운 국면을 모색하였고, 그 결과는 대한제국大韓帝國(1897~1910)의 선포로 이어졌다.

단발령은 이질적인 복식 문화 도입에 대한 조선 백성들의 필사적 반발을 극명하게 보여주는 사건이었다. 한국 근대 복식의 중요한 변화는 상투를 자르는 것까지 포함한 양복의 도입이라 할 수 있는데, 조선의 백성들은 양복이 도입되는 과정에서도 단발령의 경우처럼 민감한 반응

을 보였다. 그 이유를 이해하기 위해서는 조선인들의 복식관을 먼저 이해할 필요가 있다.

이 글은 개항 이후 대한제국 시기까지를 근대 한국으로 구분하여, 이 시기에 진행된 정부의 복식정책과 그중에서도 가장 중요한 변화라고 볼 수 있는 서구식 대례복의 도입 과정을 살펴본다.

조선은 건국 초부터 동아시아의 전통적인 유교적 복식체계에 의거하여 관복제도를 제정·운영하였고, 이러한 복식제도의 구체적인 내용은 조선시대의 기본 법전인 『경국대전經國大典』에 명시되었다. 동아시아의 복식제도는 중국과 주변국 간의 위계질서를 반영한다. 당시 중국 명明나라(1368~1644)는 천자天子가 다스리는 나라였고 조선을 비롯한 주변국은 제후국諸侯國이었다. 이에 따라 조선은 중국보다 두 등급이 낮은 복식체계를 운영하였다.[2]

조선 전기에는 스스로를 '명나라 다음가는 중화中華의 나라이다'라고 생각하는 '소중화의식小中華意識'을 지녔고, 조선 후기에는 중국에 이적夷狄인 만주족이 세운 청淸나라(1636~1912)가 들어서자 '중화문명의 유일한 계승자는 바로 조선이다'라고 생각하는 '조선중화의식朝鮮中華意識'을 지니게 되었다.[3] 조선이 이러한 의식을 갖게 된 배경에는 유교 문화를 가시적으로 나타내는 의관문물衣冠文物, 즉 복식제도가 조선에 그대로 유지되고 있다는 자부심이 있었다. 실제로 조선은 『경국대전』에서 조복朝服, 제복祭服, 공복公服 등을 신분과 관직에 맞게 갖추어 입도록 정하고 이를 국가의 여러 의례에서 체계적으로 운영하였다. 이와 같이 조선은 복식제도를 철저하게 준수하였고, 조선 후기를 지나면서 스스로

를 중화, 즉 문명으로, 이보다 부족한 문화를 가진 대상을 이적, 즉 야만으로 여기고 있었다.

조선중화의식에 따르면, 개항을 전후한 시기에 서양인이 착용한 복식은 동양의 예禮에 맞지 않은 옷으로 파악되었기 때문에 양이洋夷(서양 오랑캐)의 복식으로 여겨졌고, 더 나아가 검정색 양복은 흑선黑船(근세 일본에서 서양의 대형 함대를 이르던 말)과 함께 왜양일체倭洋一體(서양과 일본이 한통속이라는 주장)의 근거로 파악되었다.

한편, 서양은 유럽에서 유래한 만국공법萬國公法적 세계관을 통해 조약 상대국을 문명, 반半문명, 야만으로 구분하고 있었다.[4] 이에 따르면, 조선은 반문명국에 해당하였다. 개항을 전후한 이 시기에는 국가 간 조약을 맺고 국서國書를 주고받는 예식을 행하며, 외국 정부가 주최하는 연회에 참석하는 등의 서양식 외교의례가 확산되고 있었다. 서양화된 일본을 포함하여 서양 제국들은 이러한 외교의례를 행할 때 공식 복장으로 가장 상위의 예복을 착용했다. 서양에서는 이 예복을 궁정복식court dress, court costume이라고 불렀고, 개항 후 일본과 조선에서는 '대례복'이라고 불렀다.

이와 같이 조선이 개항을 맞이하였던 때는 중화와 이적, 문명과 야만이라는 상반된 세계관이 충돌하던 시기로, 외관은 자신이 속한 세계가 어디인지를 보여주는 척도가 되었다. 조선의 복식제도는 이러한 세계관을 배경으로 한 상반된 복식관이 충돌하고 변화하는 과정에서 결과적으로 양복을 받아들이는 쪽으로 진행되었다.

그 당시 조선 정부는 외국에 파견된 외교관들이 서양 현지의 외교의

례에 대응할 수 있도록 하기 위해, 그리고 조선 내에 상주하거나 일시적으로 방문하는 외국 외교관들을 대할 때 당시 외교의례로 통용되던 복장을 갖추어야 하는 상황에 직면하였던 것이다. 양복 도입 초기에 정부에서 서양 복식체계를 받아들이는 전반적인 과정은 서구식 대례복을 받아들이는 과정이라고 할 수 있을 정도로 그 의미가 컸다.

따라서 정부가 마련한 새로운 복식체계는 자연스러운 수용이라기보다는 법으로 규정하여 강제된 것이었기 때문에, 이 시기 복식 변화를 알기 위해서는 복식제도사를 먼저 살펴볼 필요가 있다. 새로운 형태의 복식은 일반 백성보다는 국왕과 관원들부터, 여성보다는 남성부터 착용하기 시작하였다.[5]

1870~1880년대 새로운 복식제도에 대한 외교적 요구

양복이 새로운 국제관계에서 의미 있는 복식이라는 사실을 조선이 개항 이전에 인식한 사건이 있었다. 바로 개항 직전 일본으로부터 새로운 양식의 서계書契(일본과 주고받은 문서)를 받는 과정에서, 처음으로 서구식 예복을 인식하고 이에 대한 조선의 생각을 밝혔던 사건이다.[6]

조선과 일본 사이의 서계 접수 문제는 1868년부터 1875년에 걸쳐 발생했다. 그 기간 동안 일본에서는 1872년 문관의 복식이 서구식 대례복으로 바뀌었고, 1875년에는 새로운 경례식이 제정되어 의례도 변화했다.[7]

당시 조선은 서양을 침략자로 규정하여 척화비斥和碑를 세우고 서양인은 양이라고 생각하고 있었다. 따라서 양복은 양이의 복식이므로 양복을 입고 오겠다는 일본은 서양과 한통속이라고 생각하였다. 이 외에도 서계 내용에 대한 합의점 문제와 일본 사절을 접대하는 연향宴享 의례에 대한 의견 차이 등으로 당시 조선과 일본의 교섭은 중단되었다.

그렇다면 당시 일본이 연향에서 착용하겠다고 한 서구식 대례복은 어떤 형태였을까? 〈그림 3.1〉은 1905년경 대한제국에 주재하고 있던 외국 공사들이 모여 찍은 사진이다.

이들이 착용한 복식을 살펴보면 청나라 공사(왼쪽에서 일곱째)는 청나라 전통 복식을 착용하였지만 가슴에 훈장을 달고 있어 서양식 복식 체계를 일부 수용한 모습이고, 영국 공사(왼쪽에서 여섯째), 프랑스 공사(왼쪽에서 아홉째), 독일 공사(왼쪽에서 열째)가 착용한 옷은 연미복 형태의 상의 앞면에 문양이 자수되어 있다. 〈그림 3.1〉을 기준으로 정리하면, 서구식 대례복은 챙의 양쪽을 접어 올려서 산 모양처럼 생긴 모자(왼쪽에서 셋째 참고)와, 허리 뒷부분부터 아래로 갈라져서 양쪽으로 꼬리가 달린 것같이 생긴 연미복형 상의와 함께 조끼와 바지를 착용하고 있다. 그리고 문관이지만 왼쪽 허리 아래에 검을 패용하고 있다.

이와 같이 서구 사회에서 이미 전형적 형태를 갖춘 대례복의 가장 중요한 특징은 모자의 우측면, 상의의 앞면과 뒷면, 칼라, 소매, 포켓에 금사로 자수를 놓은 것이다. 이때 자수 문양은 나라마다 자국을 상징하는 것이었다. 예컨대 영국은 참나무 문양, 프랑스는 월계수 문양 등을 활용하였고, 일본은 천황을 상징하는 국화菊花 문양과 오동 문양을 활용

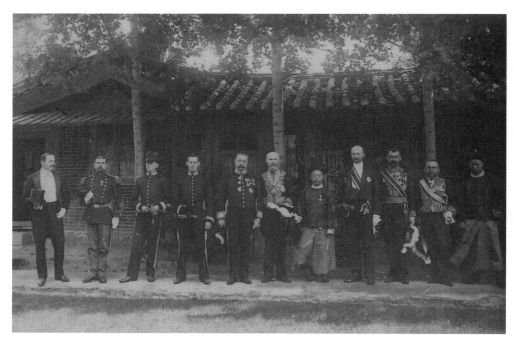

그림 3.1 1905년 5월 23일경 서울에 주재하던 외국 공사들의 사진 각 인물은 왼쪽부터 패독(Gordon Paddok, 미국 영사), 필립스(Captain Phillips, 영국 공관의 사령관), 홈스와 포터(Holmes and Porter, 영국 공관의 군인들), 뱅카르(Leon Vincart, 벨기에 공사), 조던(Sir J. N. Jordan, 영국 공사), 쉬타이선(許台身, Tseng Konang-Tsuan, 청나라 공사), 알렌(H. N. Allen, 미국 공사), 플랑시(Colllin de Plancy, 프랑스 공사), 잘데른(Von Saldern, 독일 공사), 마지막은 청나라 공사 직원인데 이름은 확인되지 않았다.

하였다. 이러한 복장에 오른쪽 어깨에서 반대편 허리로 내려오는 띠 형태의 훈장인 대수를 차면 서구식 대례복을 완전하게 갖추어 입은 것이었다. 미국 공사(왼쪽에서 여덟째)는 자수가 없는 연미복에 훈장을 차고 있는데, 이러한 차림도 대례복에 해당되었다.

　이처럼 특정한 의례에 참석하기 위해 각국 외교관들이 〈그림 3.1〉과 같이 차려 입고 모인 모습은 오늘날 올림픽 경기에서 각국 선수들이 유니폼을 착용하고 그 유니폼에 국기 같은 이미지를 가슴에 부착한 것과

같은 상징성을 띠고 있다고 할 수 있다. 서구식 대례복은 외교의례에서 착용하는 예복의 의미가 강한 복식으로, 가문家門의 문장紋章을 중요시 하였던 유럽의 역사와 함께 주권국가 간의 조약관계라는 근대적 외교 관념이 반영된 복식이었다.

서양의 개항 요구에 직면한 조선은 문호 개방뿐 아니라 이러한 서양 식 복장을 받아들일 것인지, 받아들인다면 국가의 문장은 무엇으로 할 것인지 등의 문제를 고민해야 하는 상황에 처했다. 서양식 복장과 관련 해 가장 먼저 영향을 받은 사람들은 해외로 파견되는 외교관들이었다. 외교관은 공식적으로 다른 나라의 국왕 혹은 대통령을 알현하고, 국서 를 봉정하는 예식을 행하며, 그 나라 정부가 주관하는 근대식 연회에 참석해야 했다.

개항 초기에 해외로 파견된 조선의 외교관으로는 1876년과 1880년 에 일본에 파견된 수신사修信使와 1883년 미국에 파견된 보빙사報聘使가 있다. 이들은 조선에서 복식제도 개혁이 이루어지기 전에 파견되었기 때 문에 서구식 예법에 임할 때 전통적인 방식 그대로 응대하였다. 1876년 조일수호조규(강화도조약)를 체결한 조선은 제1차 수신사로 김기수金綺秀 (1832~?)를, 1880년 제2차 수신사로 김홍집金弘集(1842~1896)을 파견하 였다.[8] 당시 촬영된 사진 〈그림 3.2〉를 보면, 김홍집은 관복을 입고 수신 사인修信使印을 옆에 두고 서서 촬영에 임하였다. 즉, 머리에는 사모紗帽를 쓰고, 단령團領(깃이 둥근 형태의 관복)을 입었다. 단령의 앞과 뒤에는 일종 의 계급장이라고 할 수 있는 자수 문양이 달려 있다. 이를 흉배胸背라고 하는데, 문무관의 품계에 따라 학이나 호랑이 한두 마리를 수놓았다.[9] 김

그림 3.2 사모와 단령 차림의 수신사 김홍집(왼쪽)과 쌍학흉배(오른쪽) 김홍집의 사진은 1880년에 촬영한 것이다. 사각형의 흉배는 가슴과 등에 붙인다. 조선시대 문관 당상관 관복에는 두 마리의 학이 수놓인 쌍학흉배를 붙였다.

홍집은 학 두 마리가 수놓인 흉배가 달린 문관 당상관 관복을 입었다(그림 3.2). 김기수와 김홍집은 조선의 전통 관복을 착용하고 일본의 의례에 참석하였고, 일본의 양복 도입에 대해 부정적 견해를 기록에 남겼다. 김홍집이 귀국한 후 조선에서는 개화시책이 본격적으로 시행되었다.

1882년에는 임오군란의 수습을 위해 박영효朴泳孝(1861~1939)가 특명전권대신特命全權大臣 겸 수신사로 일본에 파견되었다. 박영효는 일본에 주재하고 있던 서양 여러 나라의 외교관들과 적극적으로 만나고 일본 정부에 대해서도 활발한 외교 활동을 펼쳤다. 일본에 머무르는 동안 그는 11월 3일 일본의 천장절天長節(천황 생일) 의례에 초대받았다. 박영

그림 3.3 1882년 양복을 입은 수신사 박영효

효가 남긴 수신사 기록인 『사화기략使和記略』에 일본 정부 초청장의 내용이 남아 있다. 박영효는 대례복 착용이 명시된 초청장을 받고, 그렇게 하겠다는 답신을 보낸 내용을 기록해두었다. 그때까지 조선은 서양식 예법에 대응하는 복식제도가 정해지지 않은 상황이었지만, 박영효는 대례복을 착용하겠다는 답을 한 뒤 참석하였다. 〈그림 3.3〉으로 보아 박영효가 일본에 머무를 당시 서구식 복식을 착용하였을 가능성이 크지만, 대례복으로는 조선의 관복을 착용하였을 것으로 생각된다. 다만 이전의 수신사들과는 달리 대례복이 어떤 의미의 복식인지에 대한 인식은 명확하게 가지고 있었던 것으로 보인다.

1882년 조미수호통상조약 체결 후 이듬해인 1883년 초대 미국 공사가 조선에 부임하였다. 이에 조선은 답례의 의미로 미국에 보빙사를 파견하였다. 보빙사 일행은 뉴욕에서 체스터 아서Chester Arthur 미국 대통령을 알현하고 고종의 국서國書를 전달하였다.[10] 당시 미국에서는 처음으로 서양 세계에 발 디딘 조선 사절들의 일정과 그들의 외관에 대한 갖가지 기사가 대서특필되었다(그림 3.4).

당시 신문 기사에서는 보빙사 일행이 대통령을 알현할 때, 전권대신

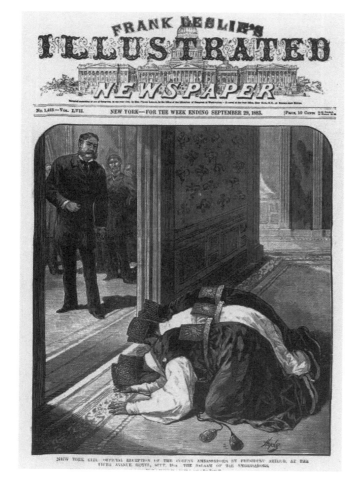

민영익閔泳翊(1860~1914)과 부대신 홍영식洪英植(1855~1884)이 풍성한 궁정 예복을 착용했다고 소개했는데, 이것은 맥락상 단령으로 볼 수 있다. 이 복장은 앞에서 보았던 〈그림 3.2〉에서 확인할 수 있다. 대통령을 알현할 때 보빙사절은 흉배가 달린 단령을 착용하고, 접견실 밖에서 조선 전통 방식으로 절을 한 다음 접견실로 들어가 아서 대통령과 악수를 나

누었다.

사절단은 미국에 머무를 때 양복을 구입했고, 미국에 체류하는 동안 양복을 부분적으로 입었을 가능성도 있다. 사절단은 귀국 후 양복을 구성하는 품목과 이를 착용하는 방법을 조선에 소개하는 역할을 했다는 점에서 중요한 의미가 있다.

1880~1890년대 조선 정부의 전통 복식 간소화와 부분적 양복 도입: 갑신의제개혁과 갑오의제개혁

수신사와 보빙사가 돌아온 다음 해인 1884년 윤5월 조선은 개항 이후 최초의 복식제도 개혁인 '갑신의제개혁甲申衣制改革'을 발표하였다. 개혁 내용의 첫 번째는 공복公服에 대한 개혁으로, 전통적으로 공복으로 입어온 단령의 색상을 흑색으로 통일해 간소화하였다(흑단령). 두 번째는 사복私服 개혁으로, 조선 후기 선비의 사복인 도포道袍, 직령直領 등 소매가 넓은 옷들을 더 이상 착용하지 않도록 하고, 착수의窄袖衣(당시 두루마기처럼 소매가 좁은 포)만 착용하도록 제한하였다.

이 개혁의 목표는 전통 복식체계의 간소화였으나, 너무도 급진적인 개혁으로 비춰졌기 때문에 각계각층의 반발을 초래하였다. 주된 반대 의견은 다음과 같다. 먼저 전통적인 복식에 대한 강한 자부심에서 나온 반대 의견으로, 검은색 관복만 착용하도록 한 것은 널리 이어져온 전통에 어긋난다는 것이었다. 다음으로 소매가 좁은 사복을 착용하면 상하,

귀천, 존비를 구별할 수 없으므로 복식이 지닌 사회적 효용이 줄어든다는 것이었다. 개항 이후 최초로 이루어진 조선 정부의 갑신년 의제개혁은 신하와 백성들의 반대와 그해 10월 개혁을 주도했던 개화파가 일으킨 갑신정변이 실패하면서 철회되었다.

10년 후인 1894년 갑오의제개혁甲午衣制改革에서는 '대례복'이라는 용어가 조선에서 처음으로 등장하였다. 갑오의제개혁을 보다 정교하게 다듬은 이듬해 을미의제개혁乙未衣制改革에서는 신하의 복식을 '대례복, 소례복, 통상복색'으로 세분화하였다.[11] 대례복은 소매가 넓은 흑단령으로 규정하였고, 소례복은 소매가 좁은 흑단령, 통상복색은 착수의로 정해졌다.

즉 갑오·을미의제개혁은 형식적으로는 근대적 개념인 대례복 제도를 도입하였지만, 내용적으로는 서양의 복식제도에 조선 전통의 관복을 결합한 과도기적인 개혁이었다. 이는 1884년에 발표된 복식제도를 계승한 개혁이라고 볼 수 있다. 같은 시기 서구식 대례복 제도를 받아들였던 일본에서는 발견할 수 없는 모습으로, 전통과 서양을 절충한 조선식 대례복 제도를 마련했다는 의의가 있다.

1895년의 을미의제개혁에서는 육군과 경찰의 새 복식제도가 발표되었다.[12] 문관 복식에서 '대례복'이라는 형식에 '단령'이라는 전통을 적용하였던 것과는 달리, 육군과 경찰의 복장에는 양복을 바로 도입하였다. 서구식 군복과 경찰복을 도입하면서, 국가를 상징하는 이미지 문양으로 오얏꽃李花, 무궁화, 태극 등을 사용하였다(그림 3.5). 이러한 문양은 개항 이후 조선과 대한제국에서 우표, 화폐, 훈장 등에 활용되었는데,

그림 3.5 조선 개항 이후 도입된 서양식 군복
모자에 달린 오얏꽃 표장을 확인할 수 있다.

육군과 경찰의 복장에는 모자의 표장表章(지위나 소속 등을 나타내는 상징), 단추, 견장肩章(어깨에 붙이는 부속품 또는 계급장), 소매 장식 등에 사용되었다.[13]

　처음으로 양력이 시행된 1896년 1월에 조선에서는 단발령이 시행되었다. 조선에서 상투를 트는 대상은 승려와 죄수를 제외한 성인 남성이었다. 조선인에게 상투는 부모로부터 물려받은 소중한 신체의 일부인 머리털을 보존하고 가꾸는 방식일 뿐 아니라, 청나라나 일본 사람과는

구별되는 '조선인'이라는 상징성을 지닌 것이었다. 아관파천으로 새로운 국면을 모색했던 국왕 고종이 이후 단발령을 비롯한 복식제도를 강요하지 않을 것을 약속하면서 의제개혁은 또다시 중단되었다.[14]

대한제국 성립 이전 조선 정부에서 진행한 복식제도 개혁은 기존 복식을 간소화하고, '대례복'이라는 근대적 의미의 형식에 '흑단령'이라는 전통적 내용을 접목했다는 점에서 의미를 가진다. 이와 같은 '전통식 대례복'은 1897년 대한제국 선포 이후 초기까지 계승되었다.

대한제국의 복식정책: 전통과 근대의 공존

러시아 공사관에서 돌아온 고종은 1897년 8월 국호를 대한大韓, 연호를 광무光武로 정하고, 10월 12일(음력 9월 17일)에 환구단圜丘壇에서 하늘에 제사를 올리고 황제로 등극하였다. 이날 즉위식에 황제 이하 조신들은 전통적인 동아시아 황제국 복식제도에 따른 관복을 착용하였다.[15]

황제가 착용하는 가장 중요한 법복인 면복冕服(제례와 국가 행사에 입는 최고 예복)을 예로 들어보자. 전통적인 동아시아 복식체계에서 황제의 권위를 가장 잘 드러내는 면복은 머리에 쓰는 면류관冕旒冠과 겉옷에 해당하는 곤복袞服으로 구성된다.[16] 황제의 경우 면류관에 늘어뜨린 옥구슬 줄은 12줄, 곤복에 표현된 장문章文은 12종이다. 제후국의 왕은 면류관의 옥구슬 줄이 9줄, 곤복의 문장이 9종으로, 조선의 왕도 이를 따

라 9류면 9장복을 착용해왔다. 그런데 고종이 대한제국 황제의 면복을 동아시아의 황제국 복식체계였던 12류면 12장복으로 격상하여 규정한 것이다. 이는 대한제국이 동아시아 전통 복식 문화를 계승한 황제의 권위를 지닌 국가임을 표방한 것이다.[17]

황제의 조복朝服(조정에서 예를 갖추기 위해 입는 옷) 역시 왕의 경우보다 격상되어 12줄의 옥구슬 줄이 있는 통천관通天冠에 강사포絳紗袍(붉은 비단으로 만든 포)로 정해졌다.[18] 그리고 황제가 일상적으로 착용하는 상복常服도 천자가 착용할 수 있는 황룡포黃龍袍(황색의 곤룡포)로 정해졌다.[19] 황제뿐만 아니라 황후, 황태자, 황태자비, 신하의 관복도 조선시대에 착용한 제후국의 복식에서 황제국의 복식으로 격상되었다.

대한제국은 전통적 복식제도를 정비하는 한편, 앞서 도입한 근대식 복식제도도 재정비하기 시작하였다. 먼저 1899년(광무 3) 6월 22일에 원수부元帥府(황제 직속의 최고 군통수기관) 관제를 발표함으로써 황제는 대원수, 황태자는 원수가 되었다. 이 시기부터 고종황제는 양복 스타일의 대원수 군복을 착용했음을 현존하는 다수의 사진에서 확인할 수 있다(그림 3.6).

앞에서 서술한 바와 같이 갑오개혁 시기의 의제개혁에서는 육군과 경찰 제복에만 양복을 채용하고, 황제와 문관의 복식은 여전히 전통적인 복장을 유지했다. 대한제국의 양복 도입은 대한제국 초기 황제의 원수복에서 시작되었다.[20] 그리고 이후 문관의 복식에까지 양복이 도입되었다.

대한제국은 1900년 4월 17일에 칙령 제13호 훈장조례勳章條例, 칙령

그림 3.6 서양식 군복을 입은 고종 황제와 순종 왼쪽의 고종은 대원수 군복을, 오른쪽의 순종은 원수 군복을 입고 있다. 손에는 장갑을, 허리에는 칼을, 머리에는 뾰족하게 위로 솟은 장식이 달린 피켈하우베를 착용했다.

제14호 문관복장규칙文官服裝規則, 칙령 제15호 문관대례복제식文官大禮服制式을 반포하고, 문관의 복식에 서구식 대례복을 도입함으로써 근대식 복식제도를 완비하였다. 칙령 제13호 훈장조례는 한국에서 정해진 최초의 훈장제도로, 황실, 문무관 등에 수여되며, 훈장의 종류로는 금척대훈장金尺大勳章, 서성대훈장瑞星大勳章, 이화대훈장李花大勳章, 태극장太極章 등이 있다(그림 3.7, 3.8, 3.9, 3.10).

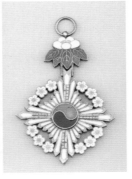
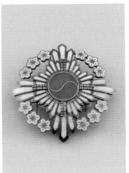

그림 3.7 **태황제 예복을 착용한 고종** 1907년 이후 촬영. 금척대수장의 대수정장과 부장을 패용했다.
그림 3.8 **금척대훈장의 대수정장** 오른쪽 어깨에서 왼쪽 옆구리로 드리운다.
그림 3.9 **금척대훈장의 대수정장** 띠 형태의 대수정장 끝에 매단다.
그림 3.10 **금척대훈장의 부장** 왼쪽 가슴에 패용한다.

| 3.7 | 3.8 |
| | 3.9 | 3.10 |

칙령 제14호 문관복장규칙은 모두 12개 조항으로 구성되어 착용자의 범위와 상황, 복식 구성품, 우선착용 대상에 대한 내용이 들어가 있다. 문관복장규칙의 내용을 대례복을 중심으로 살펴보면 다음과 같다. 첫째, 착용자의 범위는 무관武官과 경관警官을 제외한 모든 문관 중 칙임관勅任官과 주임관奏任官으로 한정되어 있다. 문관대례복 착용에서 제외된 무관, 경관의 경우는 문관으로 전임할 시에 문관복장규칙을 따르도록 했다. 무관은 때에 맞게 무관의 예복을 착용하도록 하였다. 문관 판임관判任官의 경우 소례복으로 대례복을 대신할 수 있었다.[21] 둘째, 대례복 착용일을 살펴보면 황제에게 문안할 때, 황제의 동가동여動駕動輿(대궐 밖 행차)를 수행할 때, 공적으로 황제를 알현할 때, 궁중에서 연회를 베풀 때 착용하도록 규정되었는데, 이는 모두 문관이 황제를 알현하는 상황이다. 셋째, 복식 구성품에 대한 규정을 살펴보면 대례복은 대례모大禮帽(모자), 대례의大禮衣(상의 혹은 재킷), 조끼, 대례고大禮袴(바지), 검, 검대, 백포하금白布下襟(칼라에 부착하는 땀받이용 흰색 천), 흰색 장갑으로 구성된다(그림 3.11). 마지막으로, 이 규칙은 외교관에게 먼저 시행된다고 하였다.

칙령 제15호 문관대례복제식은 대례복 제작에서 상의, 조끼, 바지, 모자, 검과 검대의 형태 규정, 재료의 색, 치수 같은 세부 규정을 서술한 것이다. 문관복장규칙이 발표된 지 1년이 지난 1901년(광무 5) 9월 3일에 대례복을 시각적으로 제시한 도안이 발표되었다.

〈그림 3.11〉은 칙임관 이범진李範晉(1852~1911)이 대례복을 착용하고 찍은 사진으로, 1900년 당시 대례복의 모습을 확인할 수 있다. 〈그림 3.11〉과 〈그림 3.12〉를 보면 문관대례복은 흰색 깃털이 달린 모자, 연미

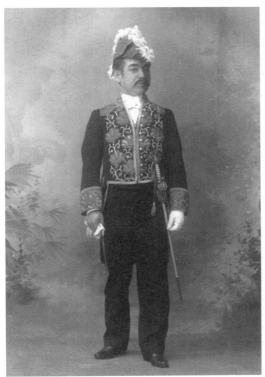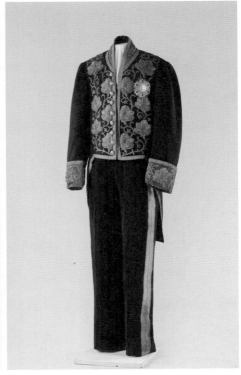

(좌) 그림 3.11 칙임관 1등 대례복을 착용한 이범진 근대 유럽의 대례복과 비슷한 복장이다. 상의를 여미는 부분의 문양 여섯 개는 활짝 핀 무궁화의 절반을 의미하는 반근화 문양이다. 1900년 6월 11일 촬영되었다.

(우) 그림 3.12 민철훈의 칙임관 1등 대례복 유물 이범진의 대례복과 유사하며, 상의 전면에 자수된 황금색 무궁화 문양이 돋보인다.

복형 상의, 바지, 조끼, 검을 착용하는 등 전형적인 유럽 근대 국가의 대례복 형태를 따르고 있다. 앞에서 설명한 바와 같이 대례복이 지닌 가장 중요한 특징은 국가 상징 문양을 상의의 앞면, 뒷면, 칼라, 포켓, 소매 커프스, 모자의 우측면 등에 자수하고, 단추와 검에 붙이거나 새긴 것이다. 대한제국은 국가 상징 문양으로 무궁화를 도안하였다.[22] 대한제국의 대례복 제정은 문관의 관복에 양복을 처음으로 도입했다는 점, 그

리고 근대적인 주권국가를 상징하는 문양으로 정면에서 비스듬하게 도안된 무궁화 문양을 처음 활용하였다는 점에서 큰 의미를 지니고 있다. 대한제국이 문관대례복에 국가를 상징하는 문양으로 도안했던 무궁화는 오늘날 우리나라의 국화國花로서 그 정통성을 이어가고 있다.[23]

대한제국의 문관대례복은 1904~1906년에 걸쳐 상의 표장의 간소화가 이루어졌다. 칙임관 대례복은 상의 전면에 자수되는 무궁화 중 반근화半槿花(활짝 핀 무궁화의 절반)를 생략하였고, 주임관은 무궁화 전체를 삭제하였다. 이러한 수정 과정을 거친 후 문관대례복은 1906년 12월 12일에 칙령 제75호로 전반적으로 개정되었다. 개정된 문관대례복은 이전에 상의 흉부에 자수되었던 무궁화 문양은 사라지고 칼라, 소매, 목뒤 중심 아래, 뒤허리에 무궁화를 중심으로 하는 자수 문양을 넣은 형태로 바뀌었다.[24]

한편, 1906년 2월 27일에 '궁내부宮內府 본부 및 예식원禮式院 예복 규칙'과 '궁내부 본부 및 예식원 대례복 제식'이 발표됨으로써 대한제국의 대례복 제도는 더욱 세분화되었다. 이 규정은 궁내부와 예식원 관원 중 친임관親任官, 칙임관, 주임관을 대상으로 한 것이다.[25] 대례복의 형태는 당시 여러 나라의 시종직侍從職 대례복과 같은 코트 형태이고, 오얏꽃 가지를 수놓았다. 자수된 가지의 개수가 11개일 때는 친임관, 9개일 때는 칙임관, 7개일 때는 주임관(그림 3.13)의 대례복이었다. 개정된 문관대례복은 박기준의 대례복 유물과 칙령에서 제시한 도식, 당시 촬영된 착장 사진을 통해 형태를 확인할 수 있다(그림 3.13, 3.14).

서구식 대례복 제도를 도입하여 외관부터 근대 국가의 모습을 갖추

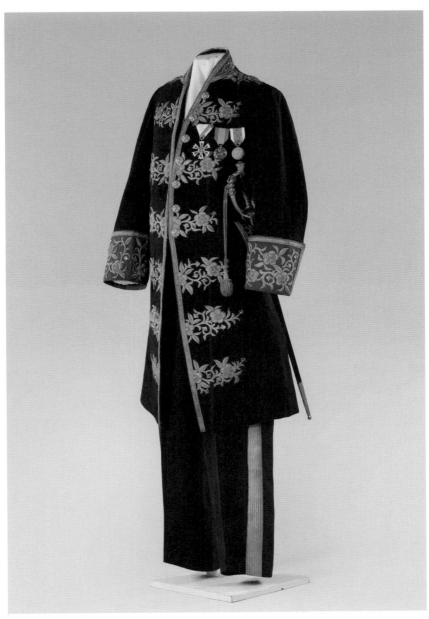

그림 3.13 박기준의 궁내부 주임관 대례복 유물 1906년 개정된 대례복으로, 코트 형태에 오얏꽃 가지가 자수되어 있다. 주임관 대례복의 오얏꽃 가지 수는 총 7개다.

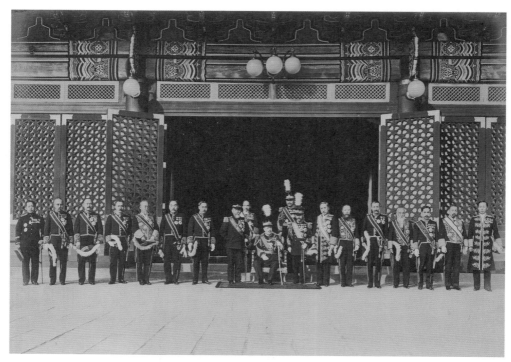

그림 3.14 창덕궁 인정전에서 기념사진을 촬영한 순종과 관료들 1909년 2월 4일 촬영한 사진이다. 가운데 앉아 있는 사람이 순종, 그 왼쪽에 뒷짐을 지고 선 사람은 통감 이토 히로부미다. 을사조약으로 당시 대한제국의 외교권은 통감부의 관할하에 있었다. 이 사진에서는 1900년 제정된 대례복과 이후 수정된 문관대례복, 1906년 개정된 대례복까지 모두 확인 가능하다. 1906년 개정된 대례복(하늘색 표시)에는 상의에 무궁화 문양이 없다. 1910년 한국강제병합으로 사라진 한국 고유의 대례복 모습을 오롯이 볼 수 있는 사진이다. 각 인물이 무엇을 입고 있는지는 아래를 참고하자.

● 1904, 1905년 수정된 문관대례복 ● 육군복

● 1900년 제정된 문관대례복 ● 궁내부와 예식원 대례복

● 1906년 개정된 문관대례복 ● 통감복(이토 히로부미)

고자 시작된 대한제국의 대례복 역사는 1910년 일본의 한국강제병합으로 막을 내렸다. 12월 17일에 발표된 일본황실령皇室令 제22호는 일본으로부터 작위를 받은 조선인 귀족들은 일본의 유작자有爵者(작위가 있는 사람) 대례복을 착용하도록 규정하였고, 유작자 이외의 조선총독부 소속 직원들에게는 조선총독부 복식제도가 적용되었다.

일제강점기 동안에도 대례복이라는 복식의 형태는 그대로 남았지만, 대례복에 표현된 자주 독립국가로서의 대한제국의 국가 정체성은 상실하였다. 이로부터 유구하게 이어오던 민족 복식의 맥락이 단절되는 결과를 초래하였다. 대한제국은 그 시기에 부합하는 민족 복식의 정체성을 스스로 제도를 통해 표현했으나, 일제강점기에 들어서면서 그 권한을 잃게 되었다.

대한제국 의제개혁이 의미하는 것

1876년 이후 서양과 서양화된 일본을 향해 문호를 개방한 조선은 전통적으로 고수하고 있던 복식관에서 벗어나 새로운 복식제도를 모색하였다. 그 결과 새로운 복식제도의 방향은 전통문화를 재정립하고 서양 복식 문화를 도입하는 것이었다. 조선 정부는 복식제도의 개혁과, 반대로 인한 철회를 반복하면서 전통 공복과 사복의 재구조화를 진행하였다. 국가 정체성을 온전히 담은 개혁의 방향타는 1897년 대한제국의 시작으로 그 지향점을 분명히 하였다.

당시의 착장 사진을 통해 문관대례복은 1900년부터 1910년까지 규정에 따라 착용되었음을 알 수 있고, 남아 있는 유물과 도안을 근거로 해외에서 제작되었을 것으로 추측된다. 왜냐하면 새로운 직물이었던 모직물(라사羅紗)의 생산과 양복 제작 기술이 국내에 완전히 정착되기 전에 서구식 대례복 제도가 성립되었기 때문이다. 이질적인 복식 문화를 도입하는 데 드는 경제적 부담에도 불구하고, 대한제국이 서구식 대례복을 제정한 이유는 근대적 주권국가로서 새롭게 국제사회에 진입하고자 하였기 때문이다. 따라서 대례복에 금사로 자수한 무궁화, 오얏꽃 문양은 대한제국의 정체성을 표현하는 데 중요한 상징물이었다.

대한제국의 연호는 광무였다. '광무'는 '무武를 빛내는光' 강력한 군사력을 지닌 국가가 되겠다는 대한제국의 이상을 반영하고 있었다. 이러한 맥락에서 대한제국은 근대 제국주의 주권국가를 표상하는 대례복 복식체계를 받아들인 것이다. 하지만 시대적 상황에 부합하여 새로운 것만을 추구하지 않고, 동아시아의 전통을 바탕으로 황제국의 권위에 맞는 복식체계를 동시에 추구하였다. 따라서 대한제국의 복식제도는 광무개혁의 지향이었던 '구본신참舊本新參'을 가장 가시적으로 보여준 것으로 평가된다.

대한제국의 서구식 대례복은 문명사적 변혁기, 다시 말해 시대적으로는 전통과 근대가 만나고 공간적으로는 동양과 서양이 만나 격변하던 시기에 착용되었다. 대례복은 제1차 세계대전이 끝나고 서양 국가들이 더 이상 약육강식의 논리를 노골적으로 내세우지 않으면서 시의성을 잃어갔다. 그러나 대한제국의 의제개혁은 다음 세 가지 측면에서 오

늘날까지도 그 맥을 이어가고 있다. 첫째, 대한제국 시기 관복제도는 동아시아의 황제국 복식체계에 맞게 격상되어 보존되었다. 그리고 일상적으로 입는 전통 복식은 다양한 의복이 있었으나 두루마기 하나로 간소화되었다. 다음으로 서구식 대례복과 함께 도입된 양복은 세계 패션의 유행에 발맞추어 발전하고 있었다. 마지막으로 대례복에 전면적으로 도입된 무궁화 문양은 일제 침략기에 민족정신을 결집하는 매개물로 역할했고, 해방 후 대한민국의 국화로 자리매김하였다.

04

위안스카이의
『제사관복도』에 나타난
제례복, 그리고
제국에 대한 야망

아이다 유엔 윙

　　　　　중국의 마지막 왕조 청나라를 몰락시킨 1911년 신해혁명은 국가의 안정도 내전의 종식도 불러오지 못했다. 이후 10년 동안 제정복고를 위한 시도가 크게 두 번 있었다. 1915~1916년까지는 위안스카이(1859~1916)가 그 주축에 있었고, 그의 사망 후 1917년에는 장쉰張勳(1854~1923)이 선통제宣統帝 푸이溥儀(재위 1909~1911)를 복위시켰다. 위안스카이는 국호를 중화민국에서 중화제국으로 바꾸고 연호를 홍헌洪憲이라 하며 스스로 황제에 오르기까지 중국의 정치와 외교에 강력한 영향력을 행사했다. 그는 1885년부터 1894년까지 청나라의 조선 주재 총리교섭통상사의總理交涉通商事宜로 재임하며 청의 상업적 이익을 관철하고, 조선 왕실과 일본 간 주권 다툼에 개입하였다. 또한 청일전쟁(1894~1895)에서 패배하여 군사개혁이 시급히 모색되던 시기에 청나라로 돌아와 북양신군北洋新軍을 지휘하여 의화단운동義和團運動(1899~1901)을 진압하는 데 유일하게 공을 세웠다. 일명 서태후로 불리는 자희태후慈禧太后(1835~1908)의 측근뿐만 아니라 서구 진영도 위안스카이를 높게 평가했으며, 아이러니하게도 신해혁명의 주역이었던 쑨원孫文(1866~

1925) 역시 중국 첫 공화정의 대총통직을 넘겨줄 정도로 그를 신뢰했다.

『제사관복도祭祀冠服圖』는 중화민국의 대총통이면서 중화제국의 황제로서 즉위를 준비하는 위안스카이를 위해 편찬되었다. 1914년에 편찬된 이 의례서는 같은 해 동지冬至에 거행될 상징적 제천 의식을 위해, 위안스카이를 비롯해 다양한 의례 참가자들의 복장을 상세히 기술하고 있다.[1] 중국의 물질문화를 연구하는 프랑수아 루이François Louis에 따르면, 이 행사는 당시 내무부 장관이었던 주치첸朱啓鈐(1871~1964)의 지휘하에 공익을 도모하는 정부의 노력을 보여주려는 취지에서, 풍작에 감사하는 제천 의식으로 홍보되었다. 통상 이러한 의식은 기년전祈年殿에서 거행되었는데, 이때는 천단天壇에서 행해졌으며 '천자天子'의 전통적 역할을 위안스카이가 담당하였다.[2] 『제사관복도』에는 머리에 쓰는 관부터 신발까지 이 의식에 사용된 복식 전체 품목의 색상, 치수 및 소재를 그림과 함께 글로 밝혀놓았다(그림 4.1).

고대의 『상서尚書』에서 발췌한 십이장문十二章文(그림 4.1d)은 한韓나라 시대(B.C. 206~A.D. 220)에 엘리트층의 의복을 장식하는 무늬로 자리 잡았다. 해, 달, 세 개의 별, 산, 용, 꿩, 제기祭器(호랑이와 원숭이를 그려 넣은 제사 그릇), 수초, 불, 쌀, 도끼, 그리고 '亞(아)' 자를 본뜬 문양까지 열두 가지 문양이 그려져 있다.[3] 각 문양의 의미는 다음과 같다. 해, 달, 별은 하늘을, 산은 땅을, 용과 꿩은 각각 비와 구름을 뜻한다. 이것들은 하늘과 지상의 운행을 관장한다는 의미에서 황제의 권위를 상징한다. 그 밖에 제기는 효, 수초는 청결, 불은 덕망, 쌀은 백성, 도끼는 강한 결단, '亞' 자 문양은 합리적으로 사고하고 선을 행하는 것을 뜻한다.

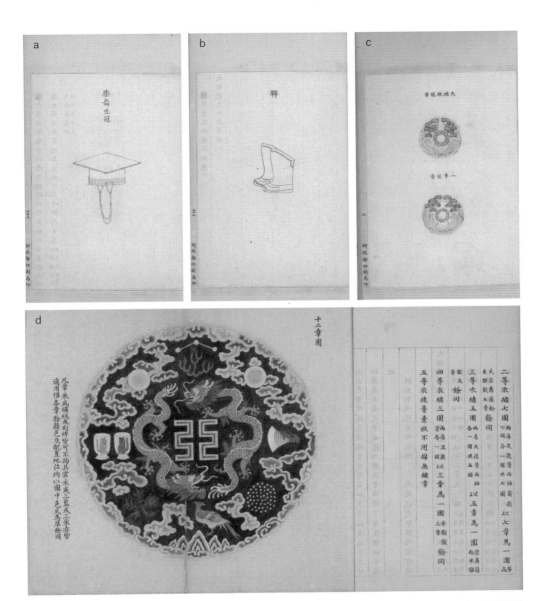

그림 4.1 위안스카이를 위해 편찬된 『제사관복도』 1914년에 편찬된 이 책에는 제천 의식에 사용된 복식의 모든 품목이 그림과 글로 묘사되어 있다. a는 악무생(樂舞生, 제례에서 음악과 무용을 담당하는 사람)의 관, b는 가죽 장화이다. c는 관을 장식하는 관장(冠章)으로, 위는 대총통의 것이고 아래는 최고위 관리의 것이다. d는 열두 가지 문양을 의미하는 십이장문이다. 십이장문처럼 컬러 삽화의 경우 내지를 반으로 접었다 펼 수 있게 해서 그림을 커다랗게 그려 넣었다.

동지에 거행될 제천 의식의 제례복은 『제사관복도』에 명시된 내용에 따라 제작되었다. 이 의식은 위안스카이가 미국 사진작가 존 데이비드 점브런John David Zumbrun(1875~1941)을 사진 촬영사로 초청하면서 근대적인 분위기를 갖추었다. 점브런은 1910년에서 1929년경까지 당시 베이징의 공사관 구역에서 '카메라 크래프트The Camera Craft'라는 유명한 사진관을 운영했다.[4] 점브런이 찍은 사진에서 주치첸은 아홉 개의 원형문을 수놓은 최고위 관리의 제례복을 입고 있다(그림 4.2a). 원형문의 위치는 양 어깨에 두 개, 양 소매 뒤편에 두 개, 상의의 전면과 후면 하단에 좌우측으로 한 개씩, 그리고 후면 중앙에 한 개이다(그림 4.2b). 원형

그림 4.2a 1914년 동지에 열린 제천 의식에 참석한 주치첸
그림 4.2b 『제사관복도』에 묘사된 주치첸의 제례복

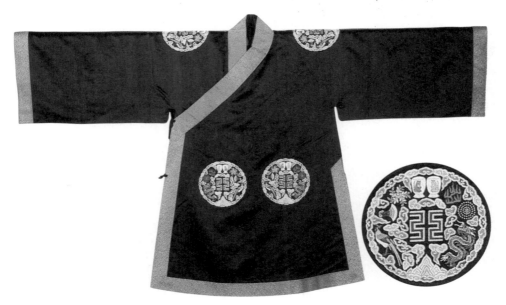

그림 4.3 1914년 제천 의식에서 최고위 관리가 입은 제례복 비단 공단으로 제작된 이 옷의 앞면에는 두 개의 원형문이 있는데, 각각의 원형문에는 십이장문 중 해, 달, 별을 제외한 아홉 가지 문양이 들어가 있다.

문에는 황실의 권위를 나타내는 열두 가지 문양 중 아홉 가지가 그려져 있다.

미니애폴리스 미술관의 소장품 중 당시 제천 의식에서 최고위 관리가 입었던 제례복에는 십이장문 중 세 가지(해, 달, 별)를 제외한 아홉 가지 문양이 자세히 나와 있다(**그림 4.3**). 옷에 수놓은 문양은 "구름무늬에 둘러싸여 있으며, 모두 검은색 공단(무늬는 없지만 윤기가 도는 고급 비단) 바탕에 색색의 푼사(꼬지 않은 명주실)와 금박사(금·은박을 감아 만든 실)가 카우칭couching 스티치(가느다란 실로 굵은 실을 고정하는 자수 기법)와 새틴satin 스티치(면을 채워 넣는 자수 기법)로 수놓여 있다. (…) 목 부분과

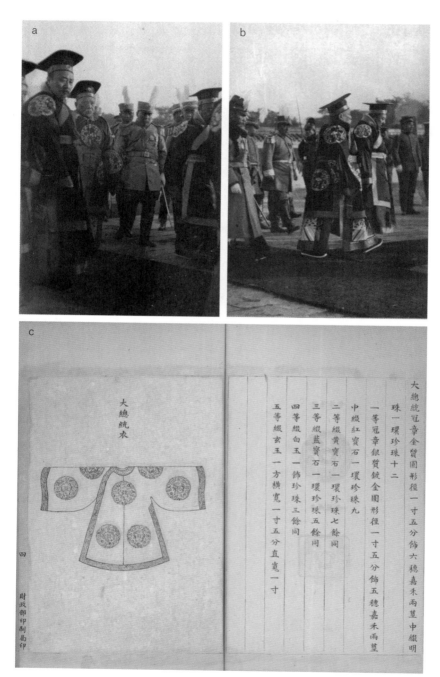

大總統冠章金質圓形徑一寸五分飾六穗嘉禾兩莖中綴明
珠一環珍珠十二
一等冠章銀質鍍金圓形徑一寸五分飾五穗嘉禾兩莖
中綴紅寶石一環珍珠九
二等綴黃寶石一環珍珠七餘同
三等綴藍寶石一環珍珠五餘同
四等綴白玉一飾珍珠三餘同
五等綴玄玉一方橫寬一寸五分直寬一寸

大總統衣

四

財政部印刷局印

그림 4.4a 제천 의식에 참석한 위안스카이(왼쪽에서 두 번째) 1914년. 가슴 중앙에 원형문이 보인다.

그림 4.4b 제천 의식에 참석한 위안스카이(가운데) 1914년.

그림 4.4c 『제사관복도』에 묘사된 대총통 제례복 대총통의 제례복은 원형문이 12개로, 앞서 본 최고위 관리의 제례복보다 세 개(가슴 중앙에 한 개, 양 소매 앞면에 두 개) 더 많다.

몸통의 옆 부분, 옷자락과 소맷자락 끝은 비단을 혼합하여 수자직으로 직조한 푸른색 양단에 금박사 씨실로 구름 소용돌이무늬를 넣었다. 안감은 얼룩무늬tabby 푸른색 비단으로 되어 있다".[5] 검은색 바탕에 화려한 원형문圓形紋이 들어간 이 긴 예복은 "공식 궁중 행사에서 귀족이 용포 위에 걸친 휘장복"을 연상시킨다.[6]

제천 의식에서 위안스카이는 주치첸보다 세 개의 원형문이 더 들어간 제례복을 입었다(그림 4.4). 계급에 따라 옷의 색상만이 아니라 문양을 달리하는 관습은 예로부터 중국의 위계적 통치체제를 뒷받침하는 한 요소였다. 뒤에 설명하겠지만, 위안스카이의 복장은 정치가로서의 그의 이력이 점점 발전해갔음을 직접적으로 보여준다. 1914년의 제천 의식에서 그가 착용한 제례복은 천자와 근대 지도자의 역할을 하나로 통합하기 위한 큰 계획의 일부였다.

역할에 맞는 다양한 제복 착용

역사적 관점에서 위안스카이의 제정복고는 불명예스러운 사건으로, 이 때문에 위안스카이는 권력에 굶주린 이중적 모습의 악당으로 평가되곤 한다. 위안스카이의 비상은 상당한 경험과 리더십 그리고 군사 지식 없이는 불가능한 것이었지만, 그의 성공에 가장 중요한 밑거름이 된 것은 카멜레온 같은 그의 적응력에 열광한 국내외 지지자들이었다. 그리고 그의 의복은 이러한 능력을 형상화하여 구현하고 있다.

청일전쟁에서 패배한 후 위안스카이는 북양신군의 지휘를 일임받았다. 육군 7,000명으로 구성된 북양신군은 서구식 훈련을 받으며 근대식 무기인 맥심 중기관총 등의 장비를 도입했다. 맥심 중기관총은 빈 탄약통의 배출과 새로운 탄약통의 삽입 효율을 높인 반동 메커니즘이 최초로 적용된 장비로, 1894~1895년 로디지아(오늘날 짐바브웨)의 영국 식민군이 처음으로 전투에 사용했다. 북양신군은 군복 또한 서구와 일본의 최신 트렌드를 따라잡아야 했다.[7] 위안스카이는 청나라 조정에 북양신군의 모든 운영 규정을 표준화하고, 어깨에 다는 견장과 소매에 다는 수장袖章으로 계급을 구분하는 제도를 도입할 것을 요청했다(그림 4.5).

북양신군의 지휘자인 위안스카이가 입은 제복의 소매에는 큰 금색 매듭이 달린 갈매기형 수장이 팔꿈치 위까지 이어져 있다(그림 4.6). 19세기 오스만군의 제복이 서양식 군복에 오스만제국의 전통적인 초승달 모양 버클이 달린 혁대를 맨 형태이듯이, 위안스카이의 제복은 단추가 달린 서양식 제복 상의에 중국 전통의 용 문양 버클이 달린 혁대를 맨 형태였다. 끝을 자른 깔때기 모양으로, '따뜻한 모자'라는 의미를 가진 난모暖帽는 청나라 관리가 주로 쓰던 모자였으며, 위안스카이가 젊은 시절 청나라 대신으로서 조선에 주재했을 때 착용했다.[8]

위안스카이가 이끈 북양신군의 말쑥한 옷차림은 청일전쟁 당시 일본이 퍼트린 선전용 인쇄물의 청나라군 모습과 명백히 대조된다. 일본에서 제작한 선전용 인쇄물은 만주식 군복을 입은 청나라군과 서구식 제복으로 근대적인 모습을 갖춘 메이지 시대의 일본군을 대치시켜, 마치 청나라의 패배를 예견한 듯한 이미지를 담고 있었다.

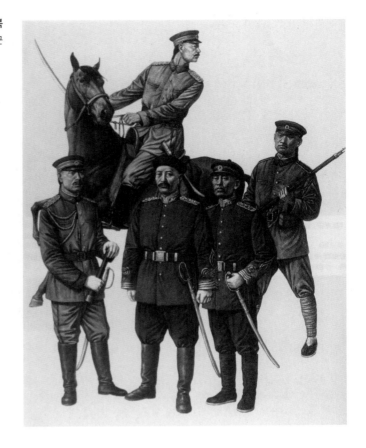

그림 4.5 1900년경 북양신군의 제복
북양신군은 전투 훈련뿐만 아니라 군복 또한 서양의 것을 받아들였다.

1885년에서 1894년까지, 이 10년간은 위안스카이의 경력에 매우 중요한 시기였다. 위안스카이는 조선 주재 교섭·통상 대표로서 조선의 주권을 둘러싼 일본과의 치열한 경쟁에서 청의 이익을 대변했다.[9] 고종은 조선의 정책에 대한 위안스카이의 광범위한 개입을 두려워하면서도, 일본의 야망과 자신을 퇴위시키려 하는 아버지 흥선대원군에게 맞서 자신의 권력을 보호하고 협상하기 위해 청나라에 의존했다. 고종이 명나라 양식의 익선관을 머리에 쓰고 원형문을 수놓은 곤룡포를 입고 있는

1880년대의 사진은 중국의 정치와 제도 가 조선에 얼마나 큰 영향력을 가지고 있 었는지를 말해준다(그림 4.7). 19세기 말 조 선은 근대화에 대한 압박에 직면하였고, 복식개혁은 조선의 첫 번째 과제 중 하나 가 되었다.

위안스카이는 청일전쟁 발발 직전까 지 조선에 머물면서 조선 영토에서 벌어 진 청일전쟁과 조선의 근대화 정책을 면 밀히 지켜보았다. 조선에 있는 동안 그는 양반이 쓰는 갓의 둘레와 옷소매를 좁히 라고 명한 고종의 1884년 갑신의제개혁 과, 관리의 복장을 단순화하고 서양식 경 찰복을 도입한 1894년 갑오의제개혁을

그림 4.6 1900년경 북양신군 지휘자 제복을 착용한 위안 스카이 서양식 제복에 혁대를 매고 있으며, 끝을 자른 깔 때기 모양의 난모를 썼다. 상의의 소매에는 커다란 갈매기 형 수장이 팔꿈치까지 장식되어 있다.

직접 목격했다(갑오의제개혁에 대해서는 이 책 3장 이경미의 글을 참고). 3장 에서 보았듯이 고종은 1897년 대한제국을 선포하면서 고대 중국 황실 의 곤복에 옥구슬 줄이 달린 면류관까지 갖추어 입고 환구단에서 황제 즉위식을 거행했다. 위안스카이가 조선의 선례에서 영감을 얻어 1914 년에 제천 의식을 재연했을 가능성도 충분히 있다.

1900년에는 고종과 그의 아들 순종이 이미 유교 전통의 상투를 잘 라버리고, 공식 행사용 의복으로 프로이센 양식의 군복에 19세기 중반 부터 20세기까지 전 세계 군대에서 널리 착용한 피켈하우베라는 꼭대

그림 4.7 1884년 창덕궁 후원 농수정에 서 있는 고종 익선관을 쓰고 곤룡포를 착용했다. 익선관에는 얇은 망사로 만든 매미 날개 모양 장식이 있는데, 실제로 익선관이라는 명칭도 매미 날개를 닮았다고 하여 붙여진 이름이다. 이 사진을 촬영한 퍼시벌 로웰(Percival Lowell)은 보빙사의 통역을 맡은 공로로 고종의 초청을 받아 조선에 방문했던 인물이다.

기에 창 장식이 달린 철모를 썼다(그림 3.6 참조). 머리부터 발끝까지 급진적으로 변화한 복장은 조선에 대한 청의 영향력이 크게 줄었다는 것을 보여준다.

조선 친일파 세력의 암살 시도를 여러 번 피한 위안스카이가 본국으로 소환된 것은 청일전쟁이 일어나기 전날이었다. 조선에 머무는 동안 음모에 익숙해지고 목적 달성을 위해 외교적 라이벌을 물리치는 법을 배우는 등 그의 조선 체류 경험은 이후 경력에 큰 도움이 되었다. 귀국 후 위안스카이는 스승 리훙장李鴻章(1823~1901)의 뒤를 이어 청나라 군대의 근대화를 이끌었다. 독일군의 훈련법을 모방한 그의 북양신군

은 반외세, 반기독교를 주창했던 의화단운동을 진압한 청의 주요 군사력이었다. 청 황실이 반란군에 미온적 태도를 보이자 위안스카이는 해외 열강의 신임을 얻어 자신에게 유리한 쪽으로 이용했다.

위안스카이의 국내 지지자 중에는 펑궈장馮國璋(1859~1919)과 돤치루이段祺瑞(1865~1936) 같은 야심찬 북양신군 장교들도 있었다. 1911년 신해혁명이 일어나자, 청 조정은 이를 진압할 수 있는 유일한 세력인 북양신군에 의지했다. 위안스카이는 혁명세력과의 협상에서 교묘한 술책을 발휘해 당시 6세였던 선통제의 퇴위를 대가로 훗날 공화정에서의 권력을 확보했다. 누가 보더라도 위안스카이는 당시 중국에서 가장 강한 권력을 가지고 있었다.

1912년 3월 20일 오후 3시, 위안스카이는 1911~1912년 중화민국의 임시 대총통이었던 쑨원과의 약정에 따라 임시 대총통직을 위임받았다. 당시 쑨원은 위안스카이의 경력과 군사적 자원을 근거로 그를 이상적인 국가 지도자로 지지했다. 임시 대총통직에 오르기 한 달 전, 위안스카이는 외무부 사무실에서 제정시대와의 작별을 선언하는 상징적 행위로 만주식 변발을 잘랐다(그림 4.8). 미국 외교관 폴 라인쉬Paul Reinsch(1869~1923)에 따르면, 위안스카이는 잘라낸 머리카락에 감상적 애착이 전혀 없었고 근대인으로 변모하고자 하는 열망만을 보였다. 그러나 라인쉬는 "위안스카이가 내적으로 크게 변한 건 아니었다"며, 그가 "겉으로는 공화정을 지지했지만 속은 독재자였다"고 덧붙였다.[10] 라인쉬는 프랑스인들이 콧수염을 덥수룩하게 기른 이 땅딸막한 중국 임시 대총통에게서 제1차 세계대전 당시 프랑스 총리였던 조르주 클레망소

그림 4.8 변발을 자르는 위안스카이 프랑스 신문 『르 프티 주르날(Le Petit Journal)』의 1912년 3월 3일자 1면으로 위안스카이가 변발을 자르는 모습을 상상해서 그린 삽화이다. 위안스카이는 공화정체제인 중화민국의 임시 대총통으로 취임하기 한 달 전, 제정시대와는 작별을 고한다는 의미로 만주식 변발을 잘랐다.

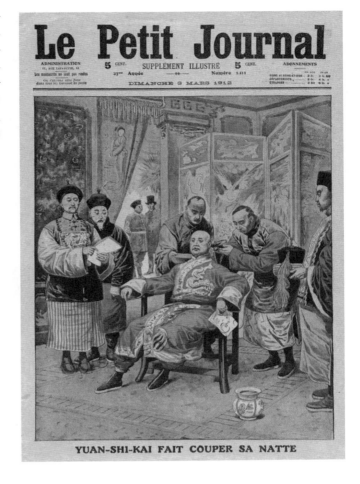

Georges Clemenceau의 모습을 보았다고 상기했다.[11]

하지만 위안스카이가 롤모델로 삼았을 인물은 아마도 빌헬름 2세 Wilhelm II였을 것이라는 추측이 더 그럴듯하다. 빌헬름 2세는 독일군의 강화(특히 해군)를 꾀했던 독일제국의 마지막 황제이자 프로이센의 왕(재위 1888~1918)으로, 양 끝을 말아 올린 형태의 그의 '빌헬름 수염'이

한동안 청 군대의 엘리트들 사이에 유행했다고 전해지기 때문이다. 그 수염은 중국인의 취향과는 영 동떨어진 모습인데도 불구하고 말이다.[12] 훈장 여러 개를 가슴에 단 위안스카이의 초상사진이 다수 남아 있는데, 이를 통해서도 그가 근대 서구의 관습을 참고했다는 것은 분명해 보인다(그림 4.9).

그림 4.9 1915년경 위안스카이의 초상사진 짧게 머리를 자르고 훈장이 여러 개 달린 서양식 의례복을 입고 있다.

위안스카이는 전통적으로 조정의 관리들이 주도해오던 정치에서 벗어나, 중국 군벌에 의한 통치를 시작했다. 그는 혁명 이전의 군복부터 새로운 스타일의 의복까지 본인의 역할에 따라 다양한 옷차림을 했다. 대총통이 되자 위안스카이는 자신의 권위를 넓히려 했고, 공화정 헌법에 따라 구성된 의회는 이를 저지하고자 했다. 중앙집권제도의 붕괴로 지방에서 세금을 거두기 어려워진 데다, 자신의 직책이 지닌 한계 때문에 위안스카이는 점점 좌절감을 느꼈다. 1913년 봄, 국민당의 전략가이자 차기 총리로 유력했던 쑹자오런宋教仁(1882~1913)이 암살되고, 그 배후에 위안스카이가 있다는 소문이 퍼지자 총통을 쫓아내라는 국민의 요구가 커졌다. 같은 해 7월 중국 남부 일곱 개 성의 반란을 시작으로 제2혁명이 일어났으나 위안스카이 지지 세력이 이를 진압했고, 혁명에 실패한 쑨원은 일본으로 도주했다. 4개월 후 위안스카이는 국민

당과 연계된 300명 이상의 국회의원을 추방하고 베이징에서 계엄령을
선포했다.

『제사관복도』에 나타난 복고 스타일

자신의 위치가 위태로워졌음을 감지한 위안스카이와 일부 지지자들
은 제정으로의 회귀를 고려하기 시작했다. 1898년의 백일유신(무술변법
또는 변법자강운동) 이후 중단되었던 입헌군주제 논의가 재개되자 더 큰
저항이 이어졌다. 골수 공화파뿐만 아니라 위안스카이의 추종자 중 돤
치루이와 펑궈장처럼 지도자가 되고자 하는 야심 찬 사람들도, 위안스
카이 일족에게 영속적으로 복종한다는 의미가 은연중에 내포된 입헌군
주제 논의에 반대를 표명했다. 이 와중에 위안스카이의 아들 위안커딩
袁克定(1878~1958)은 국민들이 제정 부활을 지지한다는 소문을 퍼트려,
위안스카이는 한동안 자신의 즉위가 기꺼이 수락되리라 믿었다. 또 군
주제에 찬성하는 양두楊度(1875~1931)는 전국에 주안회籌安會, 청원연합
회請願聯合會 등 어용단체를 조직하였다. 심각한 우려들이 제기되었지만,
황제가 되려는 열망이 너무 큰 나머지 위안스카이는 이러한 계획들을
묵인했다. 그리고 이 시점에서 자신의 정당성을 확보하기 위해 군사 경
력이나 외교 능력보다 큰 명분이 필요했다.

1914년 12월 23일 동짓날 위안스카이는 베이징의 천단에서 청 몰락
이후 사라졌던 제정시대의 관습인 제천 의식을 화려하게 치렀다. 그는

이 의식을 어떻게 수행할지 연구한 끝에, 고대 중국의 전통을 상기시키는 복식 제작을 결정했다. 그는 특별한 의복을 만들어 입음으로써 이 의식에 정통성을 부여하고, 나아가 옛 황실의 전통이 멋지게 부활했음을 세상에 보여주게 될 것이라고 생각했다. 한 신문은 이에 대해 다음과 같이 평했다.

1911년 이전으로 시계를 되돌려 모든 옛 의식을 복원하고 유교를 국가 교육의 뼈대로 재정립하는 등 [위안스카이가 감행한] 복고 조치는 어쩌면 당연한 것으로 보일 수 있다. 이 모든 과정에서 가장 충격적인 것은 사람들이 3,000~4,000년 전에 권위가 있었던 많은 고전 자료를 매우 엄숙하게 논의하고 있다는 것이다. 이에 비하면 유럽 문명은 아무리 오래되었다 해도 마치 어제 태어난 것처럼 보인다.[13]

위안스카이의 의도적인 옷차림의 목적은 단순히 옛 황실 전통에 따라 그의 통치에 대한 하늘의 축복을 빌며 예를 표하기 위함이 아니었다. 그의 의복은 과거의 관습이 현재 사회에도 의의가 있으며, 공화정의 설립이 과거와의 완전한 단절을 의미하는 것이 아님을 국민과 전 세계에 공개적으로 선언하는 행위였다.

『제사관복도』는 1914년 제천 의식에 사용된 의복에 대한 모든 사항을 세세하게 밝혀놓았다. 의례와 관련된 일을 관장하는 정사당예제관政事堂禮制館에서 제작한 이 책은 가로 21.9cm, 세로 15.9cm 크기로, 앞뒤로 인쇄된 27장의 내지가 있으며 그림과 함께 설명이 들어가 있다. 각

각의 그림은 어떤 항목인지 표시가 되어 있고, 지면 중앙의 틀에 삽입되어 있다. 설명서에는 총 30개의 흑백 삽화와 다섯 개의 컬러 삽화가 들어 있다. 컬러 삽화는 의복 원형문의 문양에 수작업으로 색을 입힌 그림으로, 반으로 접힌 내지를 펼치면 볼 수 있다(그림 4.1d).

대총통의 제례복은 검은색과 빨간색이 주를 이루고 있어 마치 보스턴 미술관에 전시된 당唐나라 때 화가 염입본閻立本(?~673)의 〈역대제왕도권〉을 연상시킨다(그림 4.10). 이 그림은 제목에서 알 수 있듯이 역대 중국 황제 13명의 초상화를 두루마리 형식으로 그린 것이다. 또한 대총통의 원형문에는 십이장문을 사용하고, 1~5급 관리의 원형문에는 계급에 따라 각각 9, 7, 5, 3, 0개의 문양을 사용했다.[14] 대총통 원형문에 들

그림 4.10 염입본의 〈역대제왕도권〉 일부 서진(西晉)을 건국한 초대 황제 사마염이 묘사되어 있다. 사마염이 머리에 쓴 면류관에는 앞과 뒤에 구슬줄이 각각 12개씩 달려 있다.

어간 십이장문은 과거 황제의 면복에 있던 것으로 자연의 힘, 인간의 발명, 제국의 주권을 상징했다.

전통적으로 십이장문은 황제에게만 허락된 것이었다. 현전하는 명나라 황제의 초상화를 보면 양 어깨에 위치한 해와 달부터 시작해서 각 문양이 용포의 기장을 따라 수직으로 배치된 듯하다(그림 4.11). 문양 중 여섯 개는 상의에, 나머지 여섯 개는 하의에 배치되며, 문양의 배치 순서도 정해져 있었다.[15] 위안스카이는 어느 한 왕조의 복식을 완전히 따르는 것이 아

그림 4.11 명나라 만력제(萬曆帝, 재위 1563~1620) 초상화 양 어깨에 빨간색, 하얀색 문양은 각각 해와 달을 상징한다. 용포의 하의에는 십이장문 중 여섯 개의 문양(제기, 수초, 불, 쌀, 도끼, '亞' 자 문양)이 위에서 아래로 수직 배치되어 있다.

니라, 십이장문을 전용하고 제천 의식을 재연함으로써 자신이 천자의 역할에 걸맞은 사람이라는 점을 암시했다. 위안스카이의 의복에는 원형문에 십이장문을 모두 사용했다(그림 4.1d). 그가 머리에 쓴 관은 더 오래전의 전통을 조합하여, 앞은 둥글고 뒤는 네모난 복판覆板(면류관에서 몸체 윗부분의 납작하고 평평한 판)과 조영組纓(관이나 갓을 고정하는 끈)을 달았다. 다섯 계급의 관리들 역시 복판의 소재와 조영의 색상이 다를

뿐 비슷한 관을 썼다. 『제사관복도』는 이렇게 설명한다.

대총통의 의례용 관은 관무(복판 아래 몸체 부분)를 붉은색 바탕에 황금색 양단으로 꾸몄으며, 붉은색 조영을 달았다. 정부 관리 및 군 장교의 의례용 관은 관무를 남색 바탕에 황금색 양단으로 꾸몄으며, 자주색 조영을 달았다. 경비원과 평민의 의례용 관은 관무에 양단 장식이 없는 일반 청색이며 청색 조영을 달았다.[16]

위안스카이의 제천 의식 복장을 기획한 사람들은 『예기禮記』의 「옥조 玉藻」편에 실려 있는 다음 내용을 참고했음이 확실하다.

검은색 관에 금빛이 섞인 붉은색 조영은 천자의 관이며, (…) 검은색 관에 붉은색 조영은 제후의 의례용 관이며, 검은색 관에 연두색 조영은 일반 관원의 것이다.[17]

위안스카이는 과거 전통과의 차이를 강조하기 위해 『예기』의 사례를 부분적으로만 차용했다.

명나라 이래로 중국의 황제는 천단에서 제천 의식을 거행했다. 제천 의식은 자연과 조상에 예를 갖추고 풍작과 기우를 위한 제례를 포함하는 연례 의식 중 하나였다. 본질적으로 이러한 연례 의식은 통치권을 강화하기 위한 정치적 행동이었다. 제천 의식은 영靈을 부르고, 제물을 바치며, 손을 씻고, 향을 피우고, 제물을 치우고, 영을 보내는 일련의 절

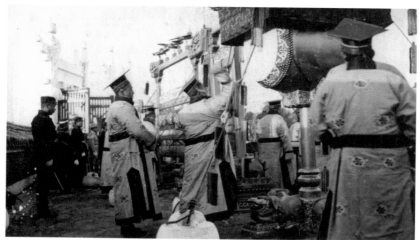

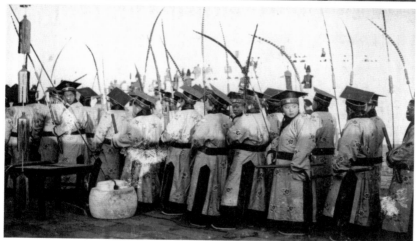

그림 4.12 제천 의식에 참석한 악무생 음악을 담당하는 악생이 북을 두드리는 장면(위), 무용을 담당하는 무생들이 열을 맞추어 서 있는 장면(아래)을 볼 수 있다. 악무생의 머리에 쓰는 관에는 정사각형판을 사용하였다. 악무생이 입은 의복의 깃, 허리, 아랫자락에는 검은색 가선을 둘렀다.

차로 이루어진다. 행사가 열리는 날까지 천단과 그 주변을 수리하거나 정돈하고, 영패를 조립하고, 술과 여러 종류의 고기를 포함한 수백 가지의 제사 음식과 제기를 준비하는 것에서부터 취주악대 연주 연습에

이르기까지 정교한 준비 작업이 이루어진다.[18] 그리고 의례식 당일에는 제사장인 주사主祀가 엄숙한 연주를 배경으로 암송과 노래로 식순을 안내한다. 『제사관복도』의 마지막 장에는 악사복에 대한 내용이 실려 있으며, 황제는 제례복을 입고 참가자들의 절을 주도하게 되어 있다. 행사당일, 군복을 입은 위안스카이가 환복 장소로 안내되었다.

아낌없이 비용을 들인 이 행사(그림 4.12)도 위안스카이의 통치권이나 인기를 보장하지는 못했다. 1915년 1~5월 사이 일본은 영토 확장의 야망이 담긴 '21개조 요구二十一個條項'를 제시하였고, 위안스카이는 한편으로 그의 권위를 위협할 수 있는 불안정한 갈등이 촉발될 가능성을 줄이기 위해 협상 끝에 이 요구를 대부분 수용하였다. "5항으로 구성된" 21개조 요구는 "산둥에 대해 독일이 가지고 있던 모든 소유권을 일본으로 이전"하고 "일본에 만주 남부와 몽골 동부의 철도와 광업을 포함한 독점적 경제권"을 보장하며, 일본 정부와 중화민국 정부가 함께 "대규모 철강 및 석탄 사업을 관리"하고 "중화민국의 모든 (…) 금융 및 정치기관에 일본인 고문을 고용"할 것을 명시하였다.[19] 이 요구의 수용은 중국을 일본의 식민지로 만드는 것과 같았다. 위안스카이의 결정은 국민의 분노를 사며 전국적인 일본 상품 불매운동으로 이어졌다. 점점 악화되는 상황 속에서 위안스카이는 신뢰도 하락이라는 더 큰 타격을 감수하고 홍헌洪憲을 연호로 1916년 1월 1일부터 3월 22일까지 82일간 제정을 부활시켰다.

위안스카이가 정확히 언제부터 황제가 되고자 하는 야망을 품기 시작했는지는 알 수 없다. 학자에 따라 선통제의 퇴위 또는 대총통 위임

을 기점으로 보기도 한다. 그러나 제2혁명을 진압한 이후 그가 장려했던 사상, 의례, 의견들이 제정을 지지하는 내용이었다는 점에서, 위안스카이가 그린 큰 그림에 제정의 부활이 있었음을 분명히 알 수 있다. 위안스카이는 이를 국민들에게 쉽게 강요할 수 없다는 것을 알면서도 조급함을 견딜 수 없었다. 달성하고자 하는 많은 일들이 장애물에 부딪히자 그는 오랜 유교제도를 기반으로 한 전체주의가 최선의 해결책이라고 여기게 된 것이다.

군주제와 유교의 부흥은 서로 얽혀 있었다. 1914년 1월, 위안스카이는 춘분과 추분에 행해지던 공자에 대한 제사를 국가 의식으로 2년마다 개최할 것을 공식화했다. 연말에 행하는 제천 의식처럼, 이 행사 역시 베이징에서는 그가 관장하고, 지역행정관들로 하여금 전국에 제단을 세워 각 지역의 의례 담당관이 제사를 주재하고 제단을 관리하도록 명했다.[20]

공화정 수립 이후 유교 고전을 가르치던 많은 마을 학교의 운영이 중단되고 유교 사원과 상징물, 사당이 점점 방치되었다. 위안스카이의 이러한 조치는 사실 공자회孔教會와 종성회宗聖會 등의 단체를 통해 유교의 가르침을 되살리려는 구실이었다. 유교 사원을 보존하기 위한 모금도 진행되었다.[21] 일련의 일들, 특히 위안스카이 같은 정치인들의 유교 옹호는 공화정에 반하는 활동이라는 의혹을 샀다.

실제로 위안스카이는 군주제의 개념에 대해 많이 고민했다. 1915년 6월 말 펑궈장이 그에게 왕위에 오를 생각인지 물었을 때, 자신은 이미 50대 후반이며 가족 중에 60세 이상 산 사람이 없고, 게다가 세 아들 중

좋은 후계자가 될 만한 사람도 없다며 이렇게 일축했다. "장남인 위안커딩은 절름발이이고, 차남 위안커원袁克文은 가짜 유명인사이며, 삼남 위안커량袁克良은 산적이다."[22] 또 위안스카이는 쉬스창徐世昌(1855~1935)에게 말하길, 누군가가 자신에게 황제가 될 것을 강요하면서 자신의 명성을 해친다면 런던으로 도망쳐 다시는 돌아오지 않겠다고 강조했다.[23] 위안스카이는 가능한 한 측근에게조차 자신의 진심을 숨긴 것이 분명하다.

1914년 정교하게 이루어진 제천 의식은 위안스카이가 자신의 즉위에 대한 민심의 반응을 미리 살펴보기 위한 방법 중 하나였을 가능성이 크다. 새 복식을 선보인 리허설이 소란을 불러일으키지 않았다는 점이 그를 안심시켰을 것이다. 그리하여 1915년 12월 12일, 위안스카이는 주제넘게도 "전국적인 지지를 받아들여" 황위에 올랐으며 중화민국中華民國을 중화제국中華帝國으로 개칭했다.[24]

황제의 지위를 물질적으로 표현하기 위해 위안스카이는 140만 위안 상당의 도자기 4만 개, 큰 비취 인감 한 개, 40만 위안 상당의 궁중 의복 두 벌을 주문했다.[25] 또한 한자가 들어간 군복과 변형된 피켈하우베 투구도 제작했다. 그러나 반대에 대한 우려로 황제 즉위식은 계속 지연되었고, 급기야 1916년 3월 1일, 호화로운 즉위식을 위한 예산이 삭감되었다.[26] 지방의 성들이 차례차례 독립을 선언했고, 결국 3월 22일 위안스카이가 마지못해 물러나면서 공화정이 복구되었다.

복식으로 본 위안스카이의 정치사상과 야망

의복은 위안스카이의 정치사상에서 중요한 부분을 차지하고 있었다. 공식 행사에서 그는 서양식 군복 차림을 했지만 평상시에는 항상 중국식 의복을 입었다. 세상사에 정통했던 외교관 구웨이쥔顧維鈞/Wellington Koo(1888~1985) 같은 동시대 사람들은 그가 '구파舊派'라고 생각했으나, 골수 보수파에 비하면 위안스카이는 상당히 개혁주의적이며 심지어 자유주의적인 사고방식을 가진 것으로 보였을 수도 있다.[27] 어떤 사람들은 전통적인 사상에 기반을 둔 위안스카이의 근대 사회 비전이 그의 태생적 성향에서 비롯된 것이라고 본다. 이 역시 사실일 수 있겠지만, 위안스카이는 자신의 정치적 목표를 이루기 위해 과거의 군주제를 끌어들이는 것에 더 관심이 많았다.

1916년 6월 6일, 위안스카이는 고통과 질병을 이기지 못하고 55세에 세상을 떠났다(사망의 직접적인 원인은 요독증이었다). 위안스카이가 자신의 후임자로 지목했던 북양신군 동지 중 한 명인 쉬스창 국무경國務卿은 웅장한 장례식과 함께 27일의 국가 애도 기간을 승인했다(그림 4.13). 위안스카이의 시신은 자주색 바탕에 아홉 마리의 황금빛 용을 수놓은 용포에 싸였다. 용포에 장식된 용들은 독특한 모습이었는데, 용의 눈은 큰 진주로, 용머리 주변은 작은 진주로, 용의 비늘은 산호로 표현되었다. 위안스카이의 일곱 번째 아들인 위안커치袁克齊는 이 용포에 대해 아버지의 시신에 입힐 수 있는 유일한 의복—위안스카이가 자신의 덧없는 꿈을 마지막 길에서나마 탐닉하도록 하는—이었다고 설명했다.[28] 이

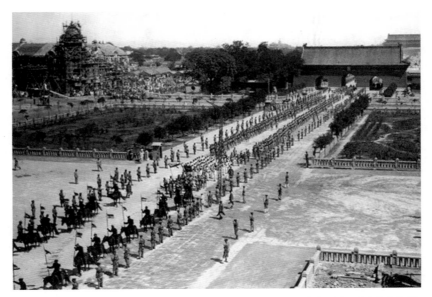

그림 4.13 1916년 위안스카이의 장례식 풍경 웅장한 장례식 행렬 모습이다. 위안스카이의 장례식은 고대와 근대 중국의 황제, 후궁의 장례식이나 기타 국가장 등 여러 종류의 장례 의식이 혼합된 형태로 거행되었다. 그중에서도 청나라 황제의 장례식과 가장 흡사했는데, 예를 들면 그의 시신은 청나라 황제가 입던 아홉 마리 용을 수놓은 용포에 싸였다. 또한 관 행렬이 지나는 거리를 미리 깨끗이 정리한 점도 마찬가지다.

후 12년간 중국은 혼란스러운 군벌 정치에 빠졌다. 위안스카이는 논쟁의 여지가 있는 역사적 인물로서 여전히 수수께끼처럼 남아 있지만, 적어도 복식사의 관점에서 바라보면 그의 의중은 선명히 드러나는 듯하다.

05

교복의 탄생

근대화를 촉진한 일본의 교복개혁

난바 도모코

일본의 교복은 군복과 비슷하여 흔히 획일화의 상징처럼 보이며, 학생들의 개성을 억압하는 것으로 여겨진다. 그러나 오늘날 일본 여고생 다수는 교복을 "귀여워 보이는" 패션이라고 긍정적으로 이야기한다. 교복의 이미지는 세대, 장소, 학교, 착용 경험에 따라 다르지만, 이 모두가 일본의 교복 문화를 형성하는 구성 요소다. 실제로 메이지 시대(1868~1912)부터 '탈개성', '자기표현'처럼 서로 대립적인 요인들이 다양한 관행을 통해 교복 문화에 통합되면서, 일본에는 다차원적인 교복 문화가 형성되었다.

교복은 사회 질서와 규정을 지키고 결속력을 다지는 등의 사회화에 중요한 역할을 한다.[1] 모든 학생에게 교칙과 복장 규정이 적용되기 때문에 교복은 '개인'이 아니라 '학교'를 상징한다. 나아가 교복은 젊음과 성실성, 협동심, 예의바름, 청결함 등을 갖춘 이상적인 학생상을 대표하는 옷차림으로 인식된다. 학교는 규범과 각종 규정에 대해 교육하기 위해 학생의 복장을 통제하고 감독한다. 교복의 이러한 권위적인 측면에 학생들은 억압과 불만을 느끼는데, 이는 획일적인 교복이 학생들의 자

기표현을 제한하기 때문이다. 한편으로는 다른 이들과 같은 옷을 입는 다는 점에서 만족감을 느끼기도 한다. 경제적 격차가 드러나지 않고 따돌림과 차별도 줄어들기 때문이다.[2]

매일 어떤 옷을 입을지 고민하지 않아도 되기 때문에 교복이 좋다는 학생들도 있다. 청소년 세대가 외모나 친구들의 평가에 얼마나 민감한지를 생각하면 복장에 대한 고민은 큰 스트레스 요인이 될 수 있다.[3] 최근에는 학교에 정해진 교복이 없어도 학생들이 교복과 유사한 복장을 입는 추세다. 대부분 여학생들이 그 나이에만 입을 수 있는 교복을 골라 입는 행위를 패션을 통한 자기 정체성 표현으로 여기며 즐긴다.[4] 한편, 의무 복장 규정이 있는 학교의 학생들은 치마 길이나 리본 등을 이용해 자신만의 교복을 만드는 데 열성을 보이며, 자기만의 방식으로 교복에 의미를 부여하고 해석한다. 그러므로 교복은 단순히 규범이나 규정을 함의한다기보다, 학생들이 직접 참여해 새롭게 만들어낼 수 있는 일종의 유연한 문화로 볼 수 있다.

일본 교복 문화의 기제와 구조를 파악하기 위해서는 학교 측 입장만이 아닌 학생들의 반응과 행동도 고려되어야 한다. 이 글은 일본 교복의 근대사를 탐구하기 위해 교복의 역사적 배경과 정부의 정책을 정치적·교육적 맥락에서 살펴보고, 일본 학생들이 교복을 어떻게 받아들였는지 알아본다. 이러한 다양한 측면과 함께 교복 제조업이 일본에서 자국의 이익을 창출하는 산업으로 변화한 과정을 깊이 있게 연구한다.

교복에서 학생복까지, 서양식 의복이 도입되다

서양식 남학생 교복은 1880년대에 일본에 처음 소개되었다. 여학생 교복의 경우 1900년대에 변화를 맞이했는데, 원래는 일본 전통 남성용 바지를 본떠 만든 치마인 하카마袴를 입었지만 1920년대에 서양식 스타일로 바뀌었다. 메이지 시대 일본은 20세기 초 서양의 복식을 받아들여 전통 의복을 변화시켰는데, 그 과정에서 교복은 핵심적 도구였다. 따라서 필자는 교복제도가 일본의 근대화를 촉진했다는 관점에서 일본의 복장개혁운동을 살펴볼 것이다.

일본 교복의 발달 과정에 대해서는 먼저 고등학생과 대학생을 중심으로 남학생 교복과 여학생 교복을 다룬다. 이어 1940년대까지 모든 일본 초등학교에서 의무적으로 입었던 학생복의 보급과 그에 따른 의류 제조업체의 발전을 고찰한다.[5] 또한 이 글에서는 '교복'과 '학생복'을 구별한다. 교복을 의무화한 학교도 있지만, 그렇지 않고 학생복 착용(규정에 따른 복장 준수)을 요구하는 학교도 있기 때문이다. 더욱이 교복은 학교의 분위기나 상징 문양을 드러낸다는 점에서 학교를 대표하는 기능이 있는 반면, 학생복에는 그러한 의미가 없다.

일본의 교복 문화는 규정에 따른 교복을 바탕으로 생겨나 자발적인 학생복으로까지 확산되었다. 일본 사회에 교복이 널리 보급되면서, 교복 문화는 엘리트 의식을 대변할 뿐만 아니라 일반 대중까지도 참여하는 문화가 되었다. 한편 의류 산업의 발전은 교복 문화의 보급과 정착에 기여했다. 모든 시민이 일상에 필요한 유니폼을 입을 수 있게 되었기 때문

이다. 의류 제조업체에 관해서는 마지막 절에서 자세히 서술한다.

남학생 교복: 단단한 칼라의 상의와 상징적인 학생모

1886년의 서양식 남학생 교복은 메이지유신의 정치적 개혁이 반영된 디자인으로, 단단한 칼라의 상의Hard-Collared Jacket와 학생모로 이루어져 있다.[6] 일본 정부는 국가 주도 근대화의 일환으로 서구의 진보적 제도와 기술을 도입하면서, 새로운 정부 조직과 직책에 어울리는 서양식 제복의 도입을 승인했다. 이는 먼저 군대에 적용되어, 1870년 육군 및 해군은 영국과 프랑스 군복을 본뜬 제복을 도입했다. 이어서 1872년에는 공무원의 공식 제복이 마련되었고, 동시에 경찰, 우체국 직원 및 철도 회사원을 위한 서양식 제복도 요구되었다. 제복은 일본의 근대화를 대표하는 이러한 새로운 직업과 기관들을 널리 알리는 데 특히 중요했다.

일본은 국가 근대화를 위한 주요 사업의 일환으로, 학교제도를 확대하는 과정에서 남학생 교복을 도입하게 되었다. 최초의 남학생 교복은 1879년 사립학교법인 가쿠슈인學習院에서 시행했는데, 학생의 가족들이 교복 구매에 찬성한 첫 사례이기도 하다(그림 5.1).[7] 가쿠슈인 이전에 해군 사관학교海軍兵學校, 개척사 가설학교開拓使仮學校, 고부대학工部大學에서 먼저 교복을 도입하기는 했지만, 이 세 학교는 일본 정부에서 교복을 제공했으므로 이 글에서는 예외로 둘 것이다.

일본 정부는 군복이나 경찰복은 지급했지만, 교복의 경우 학생이나

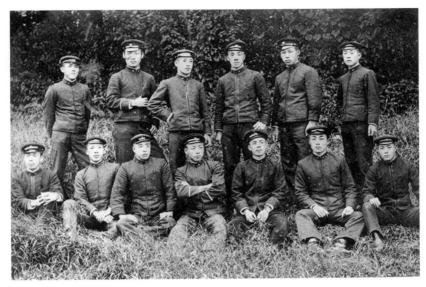

그림 5.1 1893년 가쿠슈인 교복 사진 사립학교법인 가큐슈인은 1879년 일본 최초로 남학생 교복을 도입했으며, 학생의 가족들도 교복 구입비 부담에 찬성했다.

가족이 구매해야 했다.[8] 학생들에게는 교복 비용을 부담하면서 학교의 복장 규정에 따를 것이 요구되었다. 따라서 교복제도의 구축에는 학생들의 협조가 필수적이었다. 이와 동시에 학교는 학생의 가족이 교복에 대한 재정적 부담을 감수하도록 설득하기 위해, 그들의 의견과 요구사항에 귀를 기울였다. 일본에서는 이렇게 학교 측과 학생 측이 협상하여 교복제도가 도입되었다. 다시 말해, 일본의 교복제도는 단순히 하향식으로 모든 학교에서 강제했던 규정이 아니라는 의미다.

가쿠슈인은 1877년 일본의 귀족계급인 화족華族의 자녀를 교육하고 제국체제를 강화하기 위해 설립되었으며, 남녀 학생 모두를 위한 초등교육과 남학생만을 위한 중학교 과정을 가르쳤다. 와타나베 히로모토渡

辺洪基는 1879년 가쿠슈인의 교복 도입을 제안했으며, 이후 도쿄제국대학東京帝國大學(오늘날의 도쿄대학)의 첫 번째 총장으로 임명되어 그곳에서도 교복을 도입했다. 가쿠슈인의 교복은 해군 제복의 디자인을 따랐으며, 남학생 교복의 상의는 걸단추('호크'라고 부르는 걸어서 잠그는 단추)가 달린 스탠드칼라 스타일이었다.[9]

가쿠슈인의 주요 목표는 향후 국가 지도자와 군대 장교가 될 화족의 남자 아이들을 교육하는 것이었다. 따라서 학생들에게 체육과 승마 등을 가르쳤으며, 그에 따른 기능적인 복장이 필요했다. 군복 형태의 교복은 학생들에게 군대의 질서를 가르치고 미래에 장교가 되리라는 인식을 고취하고자 한 가쿠슈인의 의도와 완벽하게 일치했다. 또한 서양식 교복은 학생들을 기존 사회계층에서 분리시키면서 새로운 계층을 대변하였다.

교복이 최초로 시행된 곳은 가쿠슈인이었지만, 교복의 표준화에는 제국대학(1897년 '도쿄제국대학'으로 개칭)의 역할이 컸다. 1886년 설립된 일본의 국립대인 제국대학은 도쿄대학(1877년 설립)과 고부대학(1873년 설립)을 통합하여 만들어졌고, 5개의 단과대학과 의학대학원, 공학대학원, 인문대학원, 과학대학원을 갖추고 있었다.

제국대학은 대학이 설립된 해에 교복을 도입했으며, 군복처럼 스탠드칼라와 버튼이 달린 상의를 채택했다. 동계 교복은 남색, 하계 교복은 회색이었으며, 교복 원단은 학생이 고를 수 있었다. 학생들은 복장 규정 준수 외에도 지정된 공급업체에서 맞춤 교복을 구매해야 했다. 당시에는 서양식 맞춤 교복이 매우 비쌌기 때문에 학생들에게는 월부로 교복 값을 지불할 수 있게 해주었다.[10]

그러나 제국대학의 복장 규정에는 일본 최고의 대학이 왜 갑자기 학생들에게 교복 착용을 요구하는지에 대한 언급이 없었다. 사토 히데오佐藤秀夫가 지적했듯이, 교복은 학생들에게 국가의 미래를 짊어질 엘리트라는 인식을 높이는 데 심리적 효과가 있을 것으로 기대되었다.[11] 제국대학은 교복 착용을 강요하지 않았지만, 학생들은 교복을 맞춰 입을 수밖에 없었다. 다시 말해, 제국대학은 학생들이 교복을 자발적으로 입도록 장려했다. 제국대학 학생들에게 교복은 엘리트임을 보증하는, 즉 그들의 특권을 상징하는 기능도 겸했다.[12] 따라서 교복을 바라보는 사람들의 시선은 장차 국가 지도자가 될 학생으로서의 태도와 언행에 영향을 미쳤다. 이렇게 제국대학은 엘리트주의를 상징하는 교복의 비용을 학생들이 기꺼이 지불하도록 했다.

제국대학의 교복 시행은 다른 교육기관의 모범이 되어 남학생 교복의 표준화로 이어졌다. 교복의 중요한 구성품 중 하나는 학생모였다. 남학생들은 모두 빳빳한 스탠드칼라가 달린 상의와 함께 학생모를 써야했다. 모자의 형태에 따라 학교급(대학교, 예비학교)이 구분되었으며, 모자에 달린 엠블럼(문장)과 장식(예를 들어 흰색 줄무늬 등)으로 소속 학교를 확인할 수 있었다.

학생모의 형태는 1886년에 제정된 제국대학의 복장 규정을 따른 것이다. 제국대학의 학생모는 사각형의 가쿠보角帽로, 정면에서 모자의 모서리가 보인다(그림 5.2). 이런 모양의 학생모는 일본 최고 대학의 학생임을 나타냈다.

제국대학의 부속학교인 제1고등학교(오늘날의 고등학교와는 다른 대학

예비교로서, 현재 대학교 1~2학년 수준의 고
등교육기관이었음)의 학생모는 둥근 모양
의 마루보丸帽였다. 이렇게 학교급에 따라
학생모의 형태가 구별되었으며 사각형은
대학교, 둥근 모양은 제1고등학교를 상징
했다. 이후 제1고등학교는 오늘날의 고
등학교가 되었고 일본 사회에 널리 일반
화된다. 앞서 말했듯이 학생모는 고유 문
장과 흰색 줄무늬 같은 장식을 통해 소속
학교를 드러내는 기능도 있었다.[13] 이러
한 표식은 교복을 착용하는 학생의 지위
에 정당성을 부여할 뿐만 아니라 학교에

그림 5.2 사각형 모양의 가쿠보를 쓴 도쿄제국대학 학생
1908년경. 일본의 학생모 형태는 학교급에 따라 달랐다.
제1고등학교 학생들은 둥근 형태의 마루보를 착용했다.

대한 소속감과 애착을 키웠다. 제국대학의 교복제도를 모델로 한 남학
생 교복은 중학교와 고등학교에도 도입되었다. 군복처럼 단단하게 세
운 옷깃과 학생모는 학교와 학생의 정체성을 상징함과 동시에 일본 사
회에 서양 복식을 보급하는 데 기여했다.

여학생 교복: 기모노의 변형에서 서양 복식으로

메이지 초기에는 공공장소에서 일본 여성을 자주 볼 수 없었기 때
문에, 서양식 교복은 남학생 교복만 염두에 두고 디자인되었다. 이에

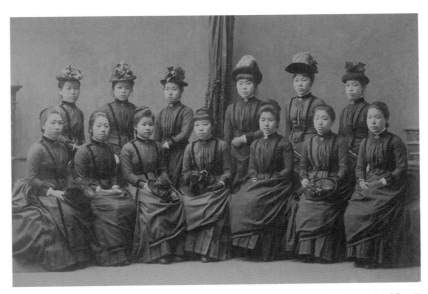

그림 5.3 도쿄여자사범학교의 1890년 3월 졸업사진 도쿄여자사범학교는 서양식 교복을 처음으로 채택한 여학교로, 교복의 형태는 뒤쪽을 부풀린 버슬 스타일의 드레스였다.

남학생 교복이 먼저 서구의 영향을 받아 근대화되었다. 여성을 위한 서양 복식은 일본이 국제 정치에 더 많이 참여하기 시작한 시기와 겹치는 1880년대에 들어서야 소개되었고, 간혹 황후와 화족 여성들이 전통 의복이 아닌 서양식 의복을 입기도 했다. 여학생 교복은 남학생 교복과 달리, 처음에는 기모노를 개량한 형태였다가 서양식 복장으로 발전했다.

이러한 변화와 함께, 공립학교인 도쿄여자사범학교東京女子師範學校(초등학교 교원을 양성하는 여성교육기관으로, 오늘날의 오차노미즈여자대학)가 처음으로 서양식 교복을 채택했다(**그림 5.3**).[14] 일본 여학생들에게 버슬 스타일bustle style 드레스가 소개된 것이다. 1870년대 유럽의 다른 나라들처럼 이 스타일의 드레스는 코르셋으로 모래시계형 실루엣을 강조하

고 뒤쪽을 부풀린 형태였다. 그러나 이 복장은 인기를 얻지 못하여 궁중 직원이나 상류층 여성들이 주로 입고, 여학생들은 교복으로 의무적으로 착용하지는 않았다. 1890년대에 사범학교 여학생들은 이 드레스 복장을 더 이상 착용하지 않았고, 다시 전통 의복으로 복귀하였다. 그리고 1920년대에 이르러서야 서양식 교복이 여학교에 널리 채택되었다.

서양식 의복이 여학생 교복에 도입된 시기는 남학생 교복보다 40년 정도 뒤처졌지만 여학생 교복제도의 시초는 하카마를 입던 관습으로 거슬러올라갈 수 있다. 하카마의 역사적 배경을 논하기 위해서는 먼저 근대 일본 여성의 역할과 교육에 대한 설명이 필요하다.

메이지 정부는 1872년에 국립 여학교를 설립했지만, 여성교육의 목표와 기능에 대한 논의는 충분히 이루어지지 못했다. 앞서 언급한 도쿄 여자사범학교는 여교사 양성과 여아들의 초등학교 입학을 늘리기 위해 1875년에 설립되었다. 이러한 교원양성기관은 일본 전역으로 늘어났지만, 정작 여학생을 위한 중등교육제도가 공식적으로 마련된 시기는 1899년이 되어서였다. 그전까지 여성들은 지역의 사립학교, 특히 기독교계 학교에서 교육을 받을 수 있었다.[15]

여성을 위한 중등교육제도가 공식적으로 시행되자, 모든 현縣은 공립 고등여학교(오늘날의 여자 중·고등학교)를 의무적으로 설립해야 했고, 이는 여학생이라는 새로운 사회주체의 등장을 불러왔다. 이 학교들은 여학생 교복을 만들고 전파하는 데 중요한 역할을 했다. 여성교육의 목표는 양처현모良妻賢母의 양성이었다.[16] 일본 사회는 여성에게 가정에서 남편을 뒷바라지하고 자녀를 잘 키울 것을 기대했고, 여성을 위한 교육

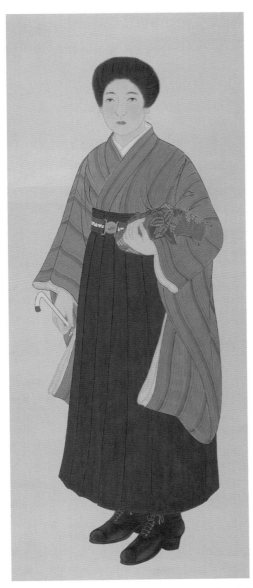

그림 5.4 도쿄여자고등사범학교 부속 고등여학교에서 1900년대에 입었던 하카마 허리에 찬 벨트에는 학교의 문장이 새겨져 있다. 일본에서는 여학생들이 활동하기 편하게 기모노 위에 하카마를 착용하는 형태로 교복을 개량했다.

과정은 자연스럽게 이러한 이상을 심어 주는 역할을 했다.

하카마는 1900년대에 여학생 교복에 널리 적용되었다.[17] 그 당시 청일전쟁으로 인해 일본은 전승국이었음에도 불구하고 많은 청년이 질병에 걸리거나 사망했다. 이에 국민의 건강과 체력은 일본 정부의 중요 이슈로 부상했다. 여성에게는 미래 시민의 어머니로서 건강한 신체를 기를 것이 장려되었고, 학교에서는 여학생을 위한 체육교육이 강조되었다. 그러나 기존의 기모노 형태의 교복은 여학생들의 활발한 신체 활동에 방해가 되어, 복장을 개량해야 할 필요성이 제기되었다.[18] 다양한 의견이 제안되었으며, 그 결과 하카마가 채택되어 여학생을 상징하게 되었다 (그림 5.4).[19]

1900년대에 인기 있던 하카마는 여성을 위해 메이지 시대 이후 고안되었다. 이 옷은 화족여학교華族女學校의 교사였던 시모다 우타코下田歌子가 디자인한 것으로 추정된다. 옷의 모양은 치마와 유사했는데,

다리를 가리는 용도로 기모노 위에 입도록 하여 학생들이 정숙함을 유지하면서도 유연하고 활발히 움직일 수 있었다. 또한 '오비帯'라고 불리는 넓고 꽉 조이는 기모노 띠를 매지 않아도 되어 건강한 신체 발달을 도모하고 상체에 가해지는 압박을 피할 수 있었다. 하카마는 정치인들에게도 환영을 받아, 점차 여러 지역 여학교에 교복으로 도입되었다.

하카마는 실용적이고 신체 건강에 좋을 뿐만 아니라 여학생들도 선호하여 교복으로 널리 받아들여졌다. 메이지 시대 이전에 하카마는 원칙적으로 남성만을 위한 것이었다. 예외적으로 신사神社의 관리를 돕는 여성과 귀족 혹은 황실 여인 같은 상류층 여성들에게 하카마 착용이 허용되었는데, 이 때문에 사람들은 하카마를 황실과 연관 짓게 되었다. 이러한 이미지는 여학생들의 하카마 착용에 대한 선망을 부추겼고, 일부 학생들은 자발적으로 하카마를 착용하거나 교장에게 하카마 착용을 허가해달라고 요청하기도 했다. 심지어 하카마의 길이와 허리끈 매듭 방식은 당시 여성들이 자신의 가치관이나 취향을 표현하는 통로가 되었다. 이렇게 하카마의 도입은 여학생의 미의식 발전에도 기여했다.

하카마는 당대 여학생의 근대적 지위를 상징하며 학생들 사이에서 큰 인기를 얻었다. 그중 '바닷가재 갈색海老茶色'이라고 불린 검붉은 색의 하카마가 널리 착용되었으며, 이것을 입은 여학생은 '에비차시키부海老茶式部(직역하면 '바닷가재 갈색 궁녀'라는 뜻)'라는 별명으로 불리기도 했다.

각 지역의 학교에서 하카마를 교복으로 채택하자 배지, 벨트, 줄무늬 등 소속 학교를 나타내기 위한 상징이 추가되었다. 〈그림 5.4〉는 도쿄여자고등사범학교 부속 고등여학교 학생이 하카마와 함께 학교의 문

장이 새겨진 벨트를 착용한 모습이다. 이 학교의 경우 벨트에 학교 문장을 새겼지만, 가장 인기 있는 방식은 하카마의 치맛자락에 흰색과 검은색 혹은 다른 색상의 줄무늬를 넣는 것이었다. 예를 들어, 도야마현의 첫 여학교인 도야마고등여학교의 경우 하카마 자락에 검은색 파이핑piping 장식을 한 줄 넣었고, 이어서 설립된 다카오카고등여학교는 도야마고등여학교와 구별되도록 하카마 자락에 검은색 파이핑을 두 줄로 넣어 장식했다. 하카마의 색상과 줄무늬 같은 요소는 소속 학교를 구별하기 위해 학교마다 표준화되었다. 홋카이도 삿포로의 경우, 근거리에 많은 여학교가 위치하고 있어 파이핑 장식으로 직선 외에도 기하학적 패턴이 고안되기도 했다.

교복에 학교의 상징이 들어가게 된 계기는 어느 여학생과 관련된 스캔들 때문이었다. 한 여학생이 지방에서 도쿄로 올라와 학교를 다니다 그만두고 그만 남학생과 사랑에 빠졌는데, 이 불명예스러운 이야기가 매체를 통해 보도되었다.[20] 그 후 여학교들은 교내뿐만 아니라 교외에서의 학생 활동까지 감시하고자 했고, 이를 위해 여학생의 소속을 구별할 수 있도록 학교의 상징을 교복에 넣는 것이 일반화되었다.

이처럼 여학생 교복은 1900년대에 하카마가 도입되어 학생들의 지지를 받으며 순조롭게 정착되었다. 하카마를 통해 구축된 상징적인 교복제도는 여학생이라는 사회적 정체성을 대표하는 한편, 각양각색의 장식과 벨트는 학생들의 소속을 나타냈다.[21]

새롭고 근대적인 일본 복식을 창조하는 것은 본질적으로 어려운 일이었다. 그동안 일본의 복식개혁에 대한 논의는 대부분 서양 복식과 일

본 전통 복식의 단점을 강조해왔다. 1880년대에 서양 복식이 들어왔을 때 일본에는 이미 코르셋에 대한 부정적인 인식이 존재했다. 하지만 기모노의 긴 밑단과 소매 또한 여성의 움직임을 제한했고, 기모노의 오비와 각종 장식들은 여성의 신체 건강을 저해했다. 이를 개량하기 위한 방법으로 상·하의가 분리된 투피스two-piece 기모노가 제안되었고, 이는 기모노 상의에 하카마를 착용하는 여학생 교복 스타일로 구현되었다.

동아시아의 맥락에서 한국과 중국의 복식이 1900년대 일본의 복식개혁에 미친 영향을 언급하지 않을 수 없다. 근대 일본의 복식개혁은 일반적으로 서양 복식과 일본 전통 복식, 그리고 새로 생겨난 복식을 중심으로 논의되곤 한다. 그러나 동양 또는 고대의 복식 역시 일본의 복식 발전에 큰 영향을 미쳤다.

복식개혁에 대해 일본의 의사, 교육자 및 예술가 등 다양한 사람들이 신문에 의견을 피력했다.[22] 예를 들어, 의사인 히로타 쓰카사弘田長는 치마 안에 모양이 같은 짧은 기장의 속치마를 넣자고 제안했다. 그는 또한 위생상의 이유로 서양식 속옷을 착용하고 추운 날씨에는 한국의 속곳(일본어로 시타바카마下袴)을 입을 것을 제안했다. 마찬가지로 의사였던 야마네 마사쓰구山根正次는 1902년에 자신의 발상을 담은 책『개량복도감改良服圖鑑』을 출간했다. 야마네는 일본 여성을 위한 새로운 의복을 고안하면서 중국 여성의 복장을 참고했다고 설명했다. 책의 첫 페이지에는 세대와 지역에 따라 다양한 복장을 한 고대 일본의 농부를 그린 그림이 실려 있다. 또한 예술가 가지타 한코梶田半古는 아시아 사례를 표본으로 삼아 새로운 스타일을 제안했다(그림 5.5). 이러한 제안들은 일본

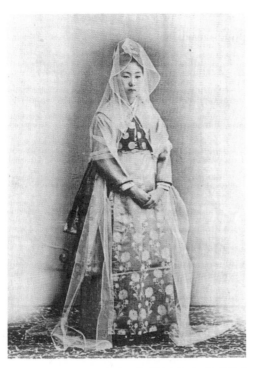

그림 5.5 예술가 가지타 한코가 만들어낸 새로운 양식의 여성복 근대 일본의 복식개혁에는 한국과 중국의 복식 또한 많은 영향을 끼쳤다. 복식개혁 당시 제안되었던 참신한 의견들은 앞으로 더 연구할 가치가 충분하다.

사회에 널리 퍼지지 않아 많이 논의되지는 않았지만, 근대 일본 복식의 다양한 개념화와 복식에 담긴 창의성을 분석하는 데 중요한 의미를 지닌다.[23]

여학생 교복이 일본식 하카마에서 서양식 복장으로 변화하는 데 중요한 원동력이 된 것은 제1차 세계대전이었다. 서양의 여성들은 전쟁 중에 자국의 사회와 경제를 지키기 위해 적극적으로 참여하여 종전 후 남성과 동등한 사회 구성원으로서 참정권을 얻었다. 제1차 세계대전을 겪으면서 코르셋이 제거된 실용적인 복장은 서구 여성복의 트렌드가 되었다. 이 트렌드는 근대적 복식 도입을 모색하던 일본에도 소개되었고, 코르셋의 단점이 사라진 실용적 디자인은 크게 환영받았다.

제1차 세계대전 후 일본 여성을 위한 교육과정도 재검토되었다. 일본 여성들은 서구 여성과 비슷한 수준으로 지적·신체적 발달을 추구할 것이 장려되었고, 이전보다 여성의 고등교육과 체육교육이 더 강조되었다. 이에 강도 높은 운동이 가능하도록 여학교의 체육복도 개선되었는데, 체육복으로는 짧은 소매, 하카마 또는 서양식 복장이 인기를 얻었다. 이러한 복장 변화 중 일부는 그 기능이 입증된 후 교복에도 적용되

었다.

서양식 교복은 1920년대부터 일본의 여학교에 도입되기 시작했고, 각 학교의 봉제 교사가 다양한 디자인을 제안하고 제작했다. 그러나 1930년대 이후의 여학생 교복은 대부분 세일러복 형태를 띠게 되었다(그림 5.6, 5.7). 이 스타일은 당시 여학생들 사이에서 인기가 많았다.[24] 1930년 도쿄여자고등사범학교 부속 고등여학교에서 실시한 설문조사에 따르면, 60% 이상의 학생이 학교에 교복 의무 착용 규정이 없음에도 세일러복 형태의 교복을 입었다.[25] 세일러복이 교복으로 도입되자, 차별화를 위해 배지 및 다양한 색상의 리본과 줄무늬가 칼라와 소매에 추가되었고, 이러한 요소들이 모여 교복제도가 구축되었다.

여학생들의 성향은 새로운 교복제도에 힘을 보탰다. 교복은 학생들의 미의식과 가치관 형성에 영향을 미쳤으며, 이것은 어떠한 면에서는 일본 여성교육의 일반적인 원칙에 어긋나는 것이었다.

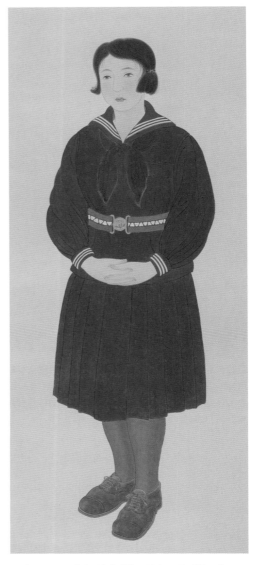

그림 5.6 도쿄여자고등사범학교 부속 고등여학교의 1930년대 교복 세일러복 스타일이 교복으로 도입되면서, 학교를 구별하기 위해 칼라와 소매에 다양한 색상의 리본, 줄무늬가 추가되었다.

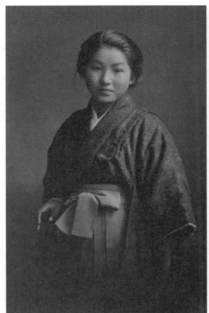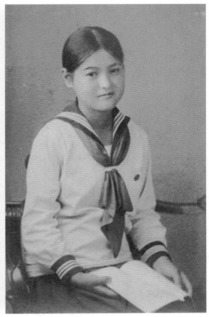

그림 5.7 교토부립 제2고등여학교 교복 왼쪽은 1920년, 오른쪽은 1931년경의 사진이다. 교복 형태가 일본 전통식에서 서양식 세일러복 형태로 변화한 모습을 확인할 수 있다.

고지마 지역의 초등학교 학생복과 학생복 제조업체

이 절에서는 의무교육을 받는 초등학생이 입었던 학생복과 그 학생복을 제작한 업체를 중점적으로 다룬다. 앞서 언급한 교복개혁은 초등학생도 적용 대상이었지만, 경제적 불평등으로 모든 학생이 표준화된 교복을 입는 것은 불가능했다. 가난한 가정에 교복 비용을 부담하도록 할 경우 입학률이 줄어들었기 때문이다. 그러나 학생복을 고객에게 직접 납품하는 제조업체의 발전으로 초등학생도 교복처럼 비슷한 차림을 할

수 있게 되었고, 일부 지역에서는 아동복의 서구화가 나타나기도 했다.

1872년 학제 공표 직후, 국가 교육제도 아래에 초등학교가 설립되기 시작했다. 그러나 비싼 수업료와 당시의 엄격한 시험제도로 인해 입학률은 낮았다. 1900년 수업료가 무료로 전환되자 10년 사이에 입학률은 거의 100%에 달했다. 공립 초등학교는 단순하고 깨끗한 옷차림을 하는 것 외에는 학생들의 복장을 규제하지 않았다. 각 가정의 경제적 여건이 달랐기에 아이들은 집안 경제력에 따라 각기 다른 옷차림을 했다.

제국 체제하의 초등학교에서는 민족주의 육성을 목적으로 천황 탄생일 같은 국경일을 기념하는 다양한 학교 행사가 열렸다. 각 현과 학교는 이러한 행사 참석 시의 복장에 대한 규정을 내렸다. 교사, 시장, 공무원 등은 정장을 입도록 하였고, 초등학생의 경우 특별한 복장 규정이 없었다. 이는 아마도 가정에서 느낄 재정적 부담을 고려했기 때문일 것이다. 심지어 한 학교는 이런 행사에 학생이 좋은 옷을 차려 입고 참석하는 것을 금지하고, 면으로 된 소박한 옷을 입도록 하였다. 1900년대 이후 지역 초등학교의 졸업식 사진을 보면 남학생과 여학생 모두 하카마를 입고 있다. 하카마 착용은 의무가 아닌 선택사항이었음에도 점차 하카마가 초등학생들의 비공식 학생복이 되었음을 보여준다.

일본이 교복제도를 정립해나가는 과정은 일본의 지정학적 상황을 반영한다. 청일전쟁이 발발한 1894년 일본 교육부는 체육교육 및 학교위생에 관한 지침을 발표했는데, 체육복의 경우 편안한 움직임을 위해 짧은 소매여야 한다고 규정했다. 이 복장 규정은 비용이 들 일이 거의 없기에 가난한 가정에서도 따를 수 있었다. 이후 제1차 세계대전 동안

경기 침체로 인해 인플레이션과 실업 사태가 일어나자 교육부는 교복 폐지와 복장 규정 간소화 등 절약 정책을 권고하였다. 동시에 과학적이고 실용적인 접근을 통한 생활방식의 개선을 추구하였다. 한 가지 예가 기능성과 비용 면에서 더 나은 서양식 아동용 의류를 도입해야 한다는 제안이었다. 그리하여 1920~1930년대를 거치면서 초등학생용 옷이 점차 서구화되었다.[26]

1920년대부터는 많은 초등학교 남학생들이 빳빳한 칼라가 달린 학생복을 입고 다녔다. 이전에는 부유한 가정의 학생들만 맞춤 학생복을 입을 수 있었으나, 제1차 세계대전 이후 제조업이 확대되면서 저렴한 의류가 판매되기 시작했다. 특히 남아 학생복은 디자인이 정해져 있어 대량생산이 쉽게 이루어질 수 있었다. 반면 여아 학생복은 디자인이 일정하지 않았다. 많은 초등학교 여학생들이 고등학생이 입는 세일러복 형태의 학생복을 따라 입었지만, 칼라의 형태나 줄무늬 수 등의 디자인 요소는 가지각색이었다. 여아 학생복의 서구화는 남아 학생복보다 5~10년 후에 이루어졌으며, 세부적인 부분에서도 종류가 매우 다양했다.[27]

대부분의 가정에서는 서양식 학생복을 직접 만들 수 없어 맞춤 학생복을 샀다. 학생복은 백화점과 개별 재단사가 만들었다. 초등학생이 있는 보통 수준의 가정은 학생복과 작업복을 전문으로 하는 가게나 회사에서 대량생산된 학생복을 저렴한 가격에 구입했다.

교토시에서 서쪽으로 자동차로 약 두 시간 거리에 위치한 오카야마岡山현의 고지마 지역은 교복 제조업으로 유명하다. 세토내해瀬戸内海를 바라보고 있는 고지마는 에도시대부터 면화 재배지였으며, 일본 전통

양말인 다비足袋 같은 면제품과 면직물을 생산해왔다. 이 지역은 이미 보유하고 있던 자원과 기술로 1920년대부터 면으로 된 학생복을 제조하기 시작했으며, 1930년대에는 이 지역 연간 학생복 생산량이 1,000만 벌에 다다랐다.[28]

고지마 지역에서 만들어진 학생복은 현지에서 공급되는 면직물을 사용했다. 하계복에 사용된 직물은 얇았고, 동계복은 고쿠라오리小倉織라는 두껍고 질긴 검은색 직물로 제작되었다. 제2차 세계대전 이전의 남아 학생복은 스탠드칼라 또는 다운칼라, 덮개가 달린 호주머니, 그리고 버튼 다섯 개가 달려 있었다. 당시 학생복 카탈로그를 살펴보면 남아용

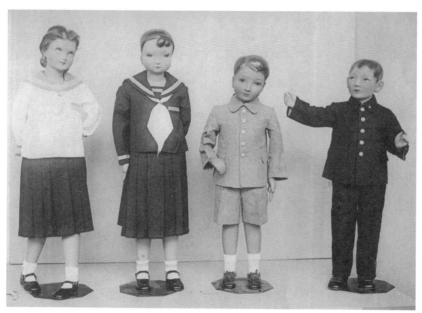

그림 5.8 고지마 지역에서 제작된 학생복 카탈로그 여아의 학생복은 세일러복 형태. 저학년 남아의 경우 여름에는 짧은 바지를, 겨울에는 긴 바지를 입었다. 상의에는 다운칼라에 단추 5개가 달려 있으며, 덮개가 달린 호주머니가 있었다.

의 경우 두 가지 형태의 칼라를 찾아볼 수 있는데, 초등 고학년과 중학생을 위한 스탠드칼라와 초등 저학년을 위한 다운칼라가 바로 그것이다. 저학년은 여름에 짧은 바지를 입었지만, 겨울에는 긴 바지를 입었다(그림 5.8). 팔꿈치와 엉덩이가 쉽게 해어지지 않도록 천을 덧대어 학생복의 내구성을 높였다. 1921년 고지마 지역의 남아용 하계 학생복은 50센錢이었는데, 이는 도쿄의 신문에 광고된 똑같은 학생복 가격의 6분의 1에 불과했다. 이 사실은 고지마 지역에서 생산된 학생복이 품질과 가격에서 일반 대중의 요구를 충족했다는 것을 보여준다. 제2차 세계대전 이전의 여아용 학생복에 대한 자료는 존재하지 않지만, 당시의 학생복 카탈로그를 보면 세일러복 형태의 학생복이 제작되었음을 알 수 있다(그림 5.8).[29]

교육서를 통해서 또는 재단사 밑에서 일하면서 양재기술을 배운 사람들이 고지마 지역에서 학생복을 만들기 시작한 시기는 1920년대부터이다(그림 5.9). 이 시기에는 서양식 양재기술에 대한 다양한 교육서가 출판되고, 여학교와 직업학교에서 가르치기도 해서 학생복 제작기술을 쉽게 배울 수 있었다. 전문 재단사가 특정 디자인으로 제작하는 맞춤복에 비하면 학생복을 만드는 데 필요한 지식과 기술은 간단하고 범위가 좁았다. 그리고 학생복 제작에 대한 지식과 기술을 배운 사람들이 이를 친척과 이웃에게 전수하면서 생산체계가 점차 확립되었다. 1930년대에는 고지마 전 지역에서 기술과 인력을 공유하면서 학생복 생산량이 대폭 증가했다. 특히 여성들이 재봉틀을 사용해 학생복 생산에 참여했으며, 학교를 설립하거나 개별 농가를 방문하여 학생복 제작기술을 가르치기도 했다.

그림 5.9 고지마 지역에 있던 학생복 제조업체의 1927년 작업 풍경 에도시대부터 면화 재배지이자 면직물과 면제품을 주로 생산해온 고지마 지역은 보유하고 있던 자원과 기술을 토대로 1920년대부터 면으로 된 학생복을 제조하기 시작해 1930년대에는 연 생산량이 1,000만 벌에 다다랐다.

이렇게 구축된 생산체계는 고지마 전 지역의 학생복 대량생산으로 이어졌다. 예를 들어, 1930년과 1940년대에 니혼피복주식회사日本被服株式會社는 재봉틀 400대, 특수기계 85대, 직원 750명을 동원하여 학생복을 하루에 6,700벌, 1년에 200만 벌을 생산했다.[30] 다른 제조업체의 생산량까지 더하면 고지마 지역의 총 학생복 생산량은 한 해에 1,000만 벌로, 그 당시 일본의 초등학생 수와 맞먹었다. 따라서 고지마산 학생복은 일본 내 시장뿐만 아니라 한국과 만주 등 다른 지역의 수요까지 충족할 수 있었다.[31]

학생복을 일반 대중에게 보급하기 위해서는 값싼 의류의 대량생산

과 생산체계 발전이 필요했다. 제조업체는 서양식 학생복을 제공하여 초등학생 의복의 서구화를 가속했다.

학교, 학생, 가족, 제조업체가 함께 만든 근대 일본의 교복 문화

일본의 교복제도는 국가적 사회개혁과 근대화 과정에서 확립되었다. 남학생과 여학생에게 기대되는 역할과 각 학교의 교육 정책을 교복에 반영함으로써 근대 사회에 필요한 인력 양성에 기여했다. 그러나 교복제도는 학교가 일방적으로 지시한 것이 아니었다. 학생과 그 가족이 교복 비용을 부담하면서, 다양한 방식으로 교복을 해석하며 특징적인 문화를 만들었다. 이처럼 교복과 학생복을 포함한 일본 복식의 개혁은 단순한 하향식 과정이 아닌 학교, 학생, 가족 및 제조업체 간 상호작용을 통해 이루어졌다.

향후에는 동아시아와 고대의 복식에서 얻은 아이디어를 활용해 실용적·위생적이면서 경제적이고 아름답기까지 한 근대식 스타일의 복장을 만들려는 시도들이 어째서 성공하지 못했는지를 연구해볼 수 있을 것이다. 이 부분을 서양식 의복의 도입 및 기모노 개량과 함께 논의한다면, 근대 일본의 복식개혁에 대한 다차원적인 분석이 이루어질 수 있을 것이다.

거리에 노출된 권력의 표상

근대 한국과 일본의 경찰복

노무라 미치요

　　　　　　　　고대 한반도와 일본열도에 큰 힘을 거머쥔 권력자가 등장할 무렵, 두 나라 사이에는 빈번한 교류가 있었다. 그 당시 조성된 고분이 오늘날까지 남아 있는데, 무덤에 그려진 벽화와 점토상 같은 부장품은 복식사의 귀중한 자료이다. 이런 자료들을 보면 한국과 일본 복식에 많은 공통점이 있었고, 이를 통해 한반도에서 일본으로의 인적 이동이 활발했음을 알 수 있다. 당시 한반도와 일본의 복식은 중국 북방 기마민족이 입던 옷의 특징을 띠고 있다. 상의는 좌임左袵(왼쪽 깃을 안으로 넣어 여밈)의 형태이고, 하의와 분리되어 있다. 그리고 소매와 바지의 통이 넓지 않고 몸에 맞는 형태였던 점도 공통점이라 할 수 있다. 이 때문에 중국의 북방 기마민족이 한반도를 거쳐 일본으로 건너가 통치자가 되었다는 학설도 있다.[1]

서양식 제복 도입 전 한일 지배계급의 복식

중국에 영토가 매우 넓고 강대한 당唐나라가 7세기 초 건국된 이후, 당나라 문화는 서쪽으로는 지중해, 동쪽으로는 일본에까지 영향을 미쳤다. 한국과 일본에서는 당나라 복제를 채택하여 왕과 귀족으로 구성된 조정의 제복으로 둥근 깃의 단령포團領袍를 착용했다. 당시의 회화와 조각 자료를 보면 단령포의 형태가 한국, 중국, 일본 모두 동일했음을 알 수 있다.[2]

고구려가 한漢과 조공관계를 맺은 후 한국의 왕은 중국 황제에게 관복을 하사받았고, 관리의 의복도 중국의 제도를 따랐다. 이런 관계는 명 왕조까지 계속되었다. 명 이후 등장한 청은 한족이 아니라 북방의 만주족이 세운 정복 왕조였다. 이에 한국의 조선 왕조는 청을 중국의 정통 왕조로 인정하지 않았고, 조선만이 적법한 명의 계승자라는 의미에서 명나라 복식제도에 기초한 예복을 유지했다.[3] 대한제국을 수립한 고종은 한족 황제가 착용하는 최고 예복인 면복(면류관과 곤복)을 입고 황제로 즉위했다.[4]

한편, 일본의 경우 많은 유학생을 수隋와 당에 보내어 중국 문화를 배워오도록 했다. 하지만 당나라가 멸망할 무렵에는 중국 대륙과의 교류를 중단하고, 당으로부터 받아들인 복제를 일본식으로 변화시켜 11세기경 일본만의 독특한 복식을 만들어냈다. 그 후 무사계급이 천황과 귀족을 대신하여 정치의 실권을 쥐게 되면서 막부정치가 시작되었다. 천황을 중심으로 한 조정은 유명무실한 상태로 에도시대까지 지속되었다.

막부정치가 성숙해지면서 무사의 예복체계도 자연스럽게 형성되었는데, 이는 서민계급의 의복에서 유래한 것으로, 중국 복제를 발전시킨 것이 아니었다.[5] 이후 하급 무사들의 왕정복고 쿠데타로 메이지유신이 일어나, 정권은 막부의 장군으로부터 조정의 천황에게로 돌아갔다. 메이지 천황은 1868년 즉위식에서 중국 황제의 복식이 아닌 11세기경 완성된 일본식 단령포 예복을 착용했다.[6]

서양식 제복의 의미: 한국과 일본 비교

중국의 조공-책봉 관계를 지탱하는 사상에는 화이華夷사상과 왕화王化사상이 있었다. 먼저 화이사상은 중국을 문명의 중심으로 보고 주변국가들은 예禮를 모르는 이적으로 간주하는 것이다. 왕화사상은 이적이라도 중국에 예를 다하면 화의 일원이 될 수 있다는 것이다. 중국과 조공-책봉 관계를 맺고 있던 한국은 문명국이라는 자부심이 있었고, 그렇지 않은 국가를 미개하다고 여겼다.

조공-책봉 관계에서 복식은 예를 시각화하는 작용을 한다. 중국은 조공국의 왕에게 관복을 하사했다. 화이사상으로 보면 서양 나라들은 중국에 조공을 하지 않으므로 이적에 해당되고, 서양 복식 또한 이적의 복식으로 간주되었다. 따라서 중국의 예체계를 시각화하는 복제를 서양식으로 바꾼다는 것은 중화의 복식에서 이적의 복식으로 갈아입는다는 것을 의미하므로, 한국에서는 도저히 받아들일 수 없는 일이었다. 단

순히 옷의 디자인이 바뀐다는 차원이 아니었기 때문이다. 게다가 대한 제국 초기에 한국은 지구상에서 유일한 중국 한 왕조의 정통임을 자부하고 있었다. 이 때문에 한국은 복제를 서양식으로 바꾸기 위해서는 재료와 기술 등의 물리적인 문제보다도 이념적인 문제를 먼저 극복해야만 했다.[7] 이 이념적 문제는 한국 복식의 근대화에 가장 큰 걸림돌로 작용했다.

한편, 일본은 원래 중국과 조공-책봉 관계가 아니었기 때문에 화이사상과 왕화사상으로부터 자유로웠다. 중국과 그 주변 국가들이 어떻게 생각하든 일본은 스스로를 모든 나라와 대등한 관계라고 여겼다. 17세기 일본은 도쿠가와 막부의 안정적인 통치 아래 쇄국정책으로 외국과의 교류를 거의 하지 않았지만, 19세기 중반에 서양 열강의 압력으로 개항하게 되면서 근대화와 제국주의에 대한 대책을 세우지 않을 수 없게 되었다. 보수 세력은 기득권과 체면을 지키는 데 급급했으나, 진보 세력은 적극적으로 서양 문물을 배우고 다가올 근대화에 대응하려 했다. 일본은 당시 막번幕藩체제로 지방분권을 이루고 있었다. 혁신적인 리더가 있는 번은 서양식 군사 시설이나 장비를 도입하면서, 전통 의복 대신 활동적인 서양식 군복을 채택했다. 이때 화이사상으로 인한 이념적 갈등은 없었다.[8]

일본은 우여곡절 끝에 1868년 막번체제를 무너뜨리고 왕정복고를 이루어 천황을 중심으로 한 신정부가 들어섰다(메이지유신). 그 후 국가 정책으로서 서양식 제복이 잇따라 도입되었는데, 여기에는 근대화 흐름에 대응한다는 국제적인 이유 외에도 국내적 이유가 있었다. 신분제

를 폐지하기 위해서는 위계에 따라 엄격한 차이를 두었던 기존 예복을 쇄신할 필요가 있었기 때문이다. 메이지 신정부는 지방 출신의 하급 무사들을 중심으로 구성되었는데, 기존·예법을 따를 경우 무사는 신분상의 문제와 예복이 없다는 이유 때문에 조정에 들어갈 수 없었다. 따라서 구 관습의 위계질서를 탈피하기 위해 새로운 복제가 필요했던 것이다.[9] 이에 대한 해결책이 서양 복식의 도입이었다.

서양식 제복은 정치의 중심이 장군 중심의 막부에서 천황 중심의 메이지 신정부로 이동해 새로운 시대가 열렸음을 국민들에게 알리는 데에도 일조했다. 서양 복식은 근대적 관청, 군대, 학교, 철도국, 우체국 등의 제복으로 도입되었다.[10] 소매가 넓고 위아래가 분리되지 않아 활동성이 떨어지는 전통 기모노와 달리 서양식 제복은 기능적일 뿐만 아니라 국민들에게 과거와의 단절을 시각적으로 인식시키는 역할을 했다.

메이지유신과 근대화 정책으로 일자리를 잃어 폭동을 일으킨 일부 무사 세력을 제외하면, 일본의 변화는 국민들에게 대체로 호의적으로 수용되었다. 동양에서 '근대화'는 서구화와 동의어가 되는 경우가 많았고 특히 의식주 분야에서 그러했다. 당시에 일본에서 서구화는 긍정적인 가치로 여겨졌으며 서양식 제복은 근대화가 진행된 정도를 가시화하는 척도가 되었다.

한국에서도 근대화 노력은 계속되었으나, 개항 이후 일본의 간섭이 있었다. 스스로 제국의 길을 택한 일본이 일찍부터 한국을 통치하려는 의도를 가지고 한국의 국가체제 근대화 과정에 일일이 개입하기 시작하면서, 한국에서는 일본의 간섭과 근대화가 동시에 진행되었다. 일본

에서 서양식 제복은 근대화의 상징이었지만, 한국에서는 서양식 제복이 근대화와 더불어 일본의 간섭을 의미했다.

근대 일본의 경찰과 경찰복

1871년 수도의 치안 유지를 목적으로 일본 최초의 근대적 경찰이 창설되었다. 메이지유신은 일종의 쿠데타였기 때문에 기존 세력의 반발도 컸다. 게다가 기존 세력은 싸움을 본업으로 하는 무사들이었으므로 대응책이 절실했다. 근대적 군대를 정비하는 것과는 별도로 국내 치안을 지키기 위한 수단이 마련되어야 했다. 일본의 경찰제도는 프랑스

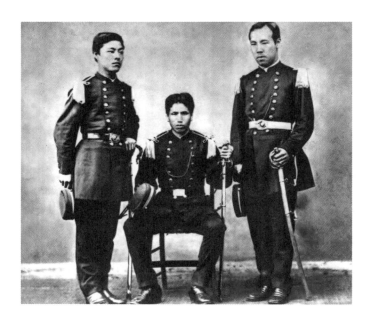

그림 6.1 1875년경 요코하마 경찰서의 경찰관 사진 메이지 초기 경찰복은 모자와 더블브레스트 상의와 바지로 구성되어 있었다.

의 제도를 주로 참고하였다.[11] 1874년 수도경찰인 경시청警視廳이 설치되면서 서양식 경찰복도 제정되었다(그림 6.1). 경찰복은 모자와 더블브레스트double-breast(두 줄의 단추 여밈 방식) 상의, 바지로 구성되며, 계급에 따라 모장帽章(모자에 붙이는 표식)의 형태와 색, 그리고 선장線章(선 모양의 계급 표식)의 색에 차이가 있었다. 선장은 모자, 소매, 바지의 옆선에 달았으며, 금색, 은색, 노랑색으로 구분되었다. 경찰복의 재질은 흑색 라사(모직물)였는데, 당시 일본은 모직물을 생산하지 못해서 모두 수입에 의존했다.

1874년에 제정된 경찰복은 경찰관과 순사(경찰관보다 낮은 계급)가 동일한 형태였다.[12] 하지만 1879년 순사의 제복은 더 단순한 형태로 바뀌었고,[13] 이후 1896년 다시 개정되어 싱글브레스트single-breast(외줄 단추 여밈 방식) 상의로 정해졌다.[14] 한편, 경찰관의 제복은 1890년에 장식이 더 많은 화려한 형태가 되었다가,[15] 1908년에 다시 간소화되어 순사와 같은 싱글브레스트 상의로 바뀌었다.[16] 군대에서는 경찰보다 앞서 서양식 제복을 도입했는데, 프랑스식을 먼저 채택했다가 1885~1886년 사이 독일식으로 개정했다.[17] 경찰관 제복은 군대의 제복과 형태가 유사한데, 이로 미루어 보아 군복을 모델로 삼은 것으로 생각된다. 따라서 경찰복도 군복과 마찬가지로 프랑스식에서 독일식으로 바뀌었다고 볼 수 있다.

순사는 국가권력을 행사하여 민중의 생활을 단속하는 일을 맡았는데, 처음부터 권력자의 위치에 있었던 것은 아니었다. 메이지 시대 순사들은 실직한 하급 무사 출신이 많았다.[18] 그들은 국가권력에 의해 미셸

푸코Michel Foucault가 말하는 '규율화된 신체disciplined body'가 된 것이다. 순사들의 복무 매뉴얼을 보면, 마음가짐과 행동강령에 대해 세세하게 규정하고 있다.[19] 정신적인 측면에서는 친절함과 온화함, 건강하고 활동적이며 품위 있는 행동, 절약정신 등이 요구되었고, 신체적인 측면에서는 경례 방법이 아주 세밀한 수준까지 규정되었다. 예를 들어 실내에서 최고 경례를 할 때는 정면을 향해 바로 서서 양쪽 발을 가지런히 하고, 왼손으로 칼자루를 쥐고 오른손으로 모자를 내려 모자의 안쪽을 오른쪽 다리에 붙인 상태에서 상반신을 약간 앞으로 기울여야 했다. 이 밖에도 수많은 경례 규정이 있었다. 제복은 견장의 유무에 따라 정장正裝과 상장常裝(평상시 근무복)으로 나뉜다. 동복과 하복은 착용 기간이 정해져 있었는데, 동복은 10월 1일부터 5월 31일까지, 그 이외의 기간은 하복을 착용해야 했다. 하지만 여름에도 정장 차림이 필요하면 모직물을 입어야 했으며, 휴식 시간 외에는 단추를 풀면 안 된다는 등의 세세한 규정이 있었다. 이와 같이 서양식 제복을 착용한 '규율화된 신체'의 순사들과 재래 복식을 착용한 '규율화될' 민중의 대조적인 모습이 근대화 시기 일본의 길거리 풍경을 이루었다.

1870년대 후반에 일본에서 우키요에浮世繪(다색 목판화로 제작된 풍속화)로 구성된 그림 신문이 일시적으로 유행했다. 글자만 있는 신문을 읽기 어려워하는 일반 대중을 대상으로 한 이 그림 신문에서 당시 순사의 모습을 찾을 수 있는데, 서양식 제복을 착용한 순사와 재래 복식을 착용한 민중의 대비가 잘 드러나 있다(그림 6.2, 6.3).[20]

'규율화된' 신체가 서양식 제복으로 표상되고, '규율화될' 신체는 재

그림 6.2 서양식 제복을 입고 도적을 잡는 일본 순사 도적들은 일본 전통 의복을 입고 있어 순사의 옷차림과 대비된다.

그림 6.3 게이샤를 협박하는 일본 순사 노출이 심한 옷을 입었다는 이유로 체포하겠다며 으름장을 놓고 있다.

래 복식으로 표현되는 것은 감옥에서도 마찬가지였다. 일본의 근대 감옥제도는 1872년에 만들어졌다.[21] 간수의 제복은 1879년에 제정되었는데, 경찰복과 비슷한 서양식 제복이었으며, 죄수는 재래식 의복을 착용했다.[22] 〈그림 6.4〉에서 맨 왼쪽 사람은 그림 해설에 '감시인'이라고 되어 있어서 간수인지는 명확하지 않지만 서양복 차림이며, 죄수들은 재래식 의복을 착용한 모습을 볼 수 있다.

1875년에 규정된 일본의 「행정경찰규칙」에 따르면, 순사의 직무는 크게 네 가지로 이루어졌다. 즉, ① 인민에게 해가 되는 일을 방호하는 일, ② 건강을 간호하는 일, ③ 좋지 못한 행실과 방탕함을 제지하는 일, ④ 국법을 어기려는 자를 은밀히 탐색하고 경계하여 지키는 일이었다.[23] 추상적인 규정이긴 하지만 ①과 ④는 범죄 예방과 적발을, ②와 ③에서는 민중의 위생과 근면함을 관리하려는 의도를 읽을 수 있다. 특히 ②는 일본에서 여러 차례 콜레라가 크게 유행하여 순사가 국민의 위생관리에 깊이 간섭하게 되면서 생긴 직무다.

개항 이후 외국 선박이 들어오면서 일본에서는 몇 차례 콜레라가 유행하였는데, 메이지 시대에는 특히 1879년과 1886년에 크게 유행하여 두 차례 모두 10만 명 이상 사망하였다. 의료제도의 미비로 콜레라 대응의 중심이 된 것은 다름 아닌 경찰이었다. 구체적이고 현실적인 예방과 위생조치의 실행은 그야말로 모두 순사에게 맡겨졌다.[24] 콜레라는 발병 후 며칠 내에 사망하는 무서운 병이었기 때문에 모두가 두려워했고, 콜레라 환자는 감시의 대상이었으며 범죄자처럼 취급되었다. 환자가 발견되면 순사와 의사가 함께 집을 찾아가서 심문했으며, 의류와 침

그림 6.4 옹기종기 모여 글공부 중인 죄수들과 감시인 그림의 맨 왼쪽에 바다를 바라보고 서 있는 인물이 '감시인'으로, 일본 순사와 마찬가지로 서양식 모자와 복장을 착용하고 있다.

구를 모두 소독하고 오염된 물건을 소각한 후 환자는 피병원避病院(전염병자를 격리 수용하는 병원)으로 옮겨져 격리되었다. 콜레라에 걸리면 감염 사실을 크게 써서 집 앞에 붙였고 주변 지역은 접근이 차단되었다. 피병원으로 이송할 때는 콜레라병을 표시하는 커다란 깃발을 흔들며 이동했다. 피병원에서도 특별한 치료법이 없어 환자가 살아서 돌아가는 경우가 드물었기 때문에 민중은 격리를 피하기 위해 은폐를 시도하였고, 이에 경찰은 더욱 강경하게 대응했다. 당시 유행가 구절에는 순사가 콜레라 앞잡이이므로 그와 결혼하면 안 된다는 내용도 있었다.[25] 검역과 시체 처리 등은 하급 순사들의 일이었는데, 순사들도 콜레라가 두려워 일을 할 때 술을 마시며 마음을 달랬다고 한다.

콜레라 유행을 계기로 하수 관리와 식품 위생 단속 지침이 더 세밀하게 규정되면서 이를 지키지 않는 사람은 처벌을 받게 되었다. 즉, 경찰은 국가권력을 행사함으로써 청결과 위생에 대한 근대적 표준을 민중에게 강요하였다.[26]

메이지유신 이후 30년이 지난 무렵인 1896년 자료를 보면 순사의 수는 도시에서 인구 300~800명당 1명, 그 외 지역에서는 인구 1,000~2,000명당 1명이었다.[27] 이처럼 많은 수의 인력이 배치되었기 때문에 순사는 일본 전국에서 민중의 생활을 감시하면서 근대화를 재촉할 수 있었다. 순사가 하는 일 중에는 호구조사도 있었다.[28] 호구조사는 한집에 거주하는 인원수와 거주자의 생년월일, 직업, 아동의 예방접종 여부와 횟수, 자산 규모, 근로 성실도, 개인의 성격까지 파악했다. 그야말로 순사는 민중의 모든 생활을 감시하고 통제했던 것이다.

이처럼 서양식 제복을 착용한 순사는 강압적으로 생활에 직접 개입하면서 재래식 기모노를 착용한 민중을 단속했다. 순사의 서양식 제복은 민중의 일상생활에 깊이 들어와 있는 공권력을 상징적으로 표상했다.

일본에 종속된 근대 한국의 경찰제도

한국에서도 경찰 근대화의 필요성이 인식되어 1894년에 경무청警務廳이 설치되었다. 1897년 대한제국 선포 이후 국정에 맞는 경찰제도를 만들기 위한 여러 시도가 있었지만, 1904년부터 일본에 의한 고문顧問정치가 시작되면서 경찰에도 일본인 고문을 두게 되었고, 일본의 개입은 더욱 심해졌다. 1907년에 설치된 경시청의 최고위직인 경시총감은 일본인이었고, 1910년에는 한국 경찰의 지휘권이 모두 일본에 넘어갔다.

일본은 1910년 한국강제병합 이후 헌병경찰제도(군인인 헌병이 군사경찰 업무와 함께 보통경찰 업무까지 수행하는 제도)를 시행했고(그림 6.5), 한국 경찰은 이 특수체제에 편입되었다. 이 제도의 배경은 메이지 시대 일본이 도입한 프랑스식 헌병제도였다. 영미식 헌병Military Police이 군사경찰 직무를 전담하는 것과 달리, 프랑스에서는 헌병이 군사경찰뿐 아니라 보통경찰의 권한도 갖고 있었다. 실제로 일본에서 헌병이 행정과 사법 경찰권을 행사한 사례는 많지 않았지만, 폭동 진압 시에 치안 유지 목적으로 종종 동원되었다.[29] 그와 마찬가지로 한국에서도 의병 단속에 헌병이 투입된 것이다. 청일전쟁(1894~1895)을 계기로 한반

그림 6.5 1910년대 무단통치 시기 한국에 주둔한 일본 헌병대 일제는 한국인의 저항을 억압하기 위해 헌병을 두어 잔인하게 무력을 행사했다.

도에 들어온 일본 헌병대는 전쟁 이후에도 한반도에 머물렀고, 러일전쟁(1904~1905)으로 그 규모가 확대되었다. 이들은 군사경찰이라는 본연의 임무 외에 한국의 치안경찰 역할도 맡고 있었으므로, 한국 경찰을 무시한 채 의병을 무력으로 진압했다.

주한헌병대가 확장됨에 따라, 이전부터 헌병과 보통경찰(문관경찰) 사이에 존재했던 구조적 모순이 더욱 부각되었다. 이에 헌병과 보통경찰 간 대립 문제가 일어나기도 했으나, 헌병 중심의 경찰제도를 주장하는 통감이 부임하면서 헌병경찰제도는 완전히 뿌리를 내린다.[30] 일본은 한국을 보다 강압적으로 통치하기 위해서는 보통경찰제도보다 헌병경찰제도가 더 효과적이라고 판단했으며, 이는 당시 조선총독부의 중심 세력이 육군이었던 것과도 관련이 있다.[31]

따라서 경찰의 최고위직은 군인인 헌병사령관이 맡았다. 헌병경찰제도에 보통경찰이 아예 없었던 것은 아니다. 보통경찰은 개항지와 철도가 있는 지역 등 주로 질서 유지가 필요한 곳에 배치되어 행정·사법 경찰의 역할을 했고, 헌병은 주로 군사경찰이 필요한 지역과 국경 지역, 의병이 활동하는 지역 등에 배치되었다.[32]

일제는 한국강제병합 이후 약 10년간 식민지 조선을 폭압적으로 지배했는데, 이 시기를 무단통치 시기라 부른다. 당시 헌병경찰기구 말단에서 업무를 수행한 사람은 조선인 헌병보조원과 순사보巡査補였다. 이들은 원래부터 친일파는 아니었고, 대한제국의 구 관리와 군인, 그리고 양반과 유생의 자제들이 지원한 경우가 많았다. 의병전쟁이 장기화되면서 경제가 악화되자 병합 전까지는 무관을 낮게 보았던 양반의 자제들도 이 자리에 지원하기 시작했다. 병합 이후 생활고에 시달리던 조선인들의 지원은 갈수록 늘어났다. 조선총독부는 이들에게 관료정신과 일본에 대한 보국심報國心, 인민의 모범으로서 금욕정신을 요구하였다.[33] 그리고 '규율화된 신체'로서 서양식 제복을 착용하고 일제의 앞잡이 같은 활동을 하게 했다.

일본의 부당하고 강압적인 지배에 대한 반감은 1919년 3·1운동으로 폭발했다. 이를 보고 무단통치의 한계를 느낀 일제는 지배 방식을 문화통치로 전환하여 헌병경찰제도를 폐지하고 보통경찰제도를 도입했다. 하지만 이는 겉모습만 달라졌을 뿐, 조선인 헌병보조원을 포함한 헌병 대부분이 경찰로 전직해서 경찰 인원수는 무단통치 시기보다 많아졌다.[34] 즉 보통경찰제도로의 변화는 헌병 대신 더 많은 수의 경찰이

헌병과 같은 역할을 하는 것에 불과했다. 3·1운동을 계기로 조선총독부와 소속관서 직원의 서양식 제복은 폐지되었다. 반면, 그동안 헌병이 수행했던 업무를 대신 맡게 된 보통경찰은 한반도에서 서양식 제복을 착용한 가장 큰 권력집단이 되었다.

식민지 시기 한국 경찰복제도의 특징

1918년 식민지 조선에 경찰복제도가 제정되기 전까지 한국에 파견된 일본인 경찰관은 처음에는 일본의 경찰복제도를 따르다가,[35] 1911년 5월에 제정된 '조선총독부 및 소속관서 직원 복제'를 따랐다.[36] 하지만 하급 경찰인 순사의 경우 1910년 제정된 '통감부 순사와 순사보 복제'를 따르고 있었는데, 이는 일본 순사의 복제와 거의 동일했다.[37] 당시 순사의 복장은 〈그림 6.6〉과 같다.[38] 순사와 헌병이 허리에 찬 긴 칼과 구두가 물건이나 바닥에 부딪쳐서 나는 요란한 소리는 조선인들에게 두려움과 혐오감을 불러일으켰다.[39]

1918년 7월 20일 법률로 제정된 '조선총독부 경찰관 복제'(표 6-1)에는 검정색 또는 진감색 모직물에 금색 계급장과 단추 등의 장식이 달려 있었다. 경찰관의 모자와 바지의 선장에는 심홍색이 사용되었으며, 순사의 견장에는 빨간색이 사용되었다. 어두운 색 의복에 눈에 띄는 색상의 계급장을 배치해 계급을 효과적으로 구별하였다. 이 제복은 모장과 상의 가슴 주머니의 모양, 견장 등 세부 사항에서 당시 일본의 경찰복

표 6.1 1918년 제정된 '조선총독부 경찰관 복제'

내용 \ 직함	경시	경부	순사부장	순사	순사보
상의 전체					
상의 수장					
상의 견장					
상의 단추					
상의 약일장					
바지					
짧은 바지					
모자					

출처: 「朝鮮總督府警察官服制」大正 7年 7月 20日 勅令 第295號. 「官報」第1791號 (1918): 513-516.

과는 차이가 있었다.

여기에서 조선총독부의 정치적 자율성을 엿볼 수도 있겠지만, 식민지 조선의 경찰이 일본 순사와는 성격이 확연히 달랐음이 제복에서 상징적으로 드러난다고 할 수 있다. 일본에서는 순사와 민중이 같은 민족이고, 단속을 누가 행하고 당하는가는 그저 직업을 기준으로 결정될 뿐이었다. 하지만 일제강점기 한국에서는 경찰이 식민 통치를 행사하는 입장이었으며, 민중은 지배를 당하는 입장이었다. 이 전제 아래 한국 민중들은 삶의 모든 측면에서 감시와 통제를 받으며 살아갔다.

1918년 제정된 '조선총독부 경찰관복제'는 1932년에 개정되었다.[40] 〈그림 6.7〉에서 알 수 있듯 모자의 모장이 더 크고 화려해져 위압감을 주었다.[41] 1918년의 제도는 일본의 제도와 다른 부분이 많았지만, 1932년의 제도는 일본 제도와 거의 동일했다. 이는 일본이 '내선일체內鮮一體'를 통해 향후 중국 진출에 대비하고자 했던 당시의 상황을 반영한다.

한국의 역사학자 장신은 일제가 식민지 조선인들의 일상을 감시하

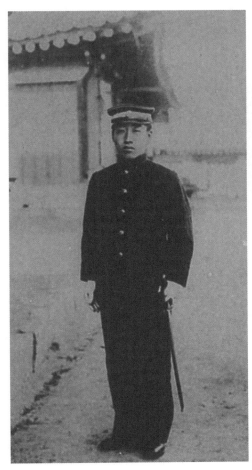

그림 6.6 1910년경 한국에 파견된 일본 순사 통감부 순사복을 입었지만 일본 순사복과 거의 동일한 형태다. 허리에 찬 긴 칼은 많은 조선인들에게 위압감을 주었다.

그림 6.7 1932년 개정된 조선총독부 경찰관 복제 1918년 제정된 복제와 비교했을 때 모장(모자에 붙이는 표식)의 크기가 훨씬 커지고 화려해진 점이 눈에 들어온다.

고 규제하기 위해 자국의 행정경찰을 한국에 투입했으며, 그들이 맡은 업무 범위는 생로병사와 의식주에 이르기까지 인간 생활의 모든 영역에 걸쳐 있었다고 지적했다.[42] 경찰은 공권력 집행 보완을 위한 행정 업무를 포함해 광범위한 업무를 담당했고, 이에 민중들은 경찰을 조선총독부로 대표되는 '관청'과 동일한 존재로 여기게 되었다. 이러한 인식은 경찰에게 민중의 일상생활에 깊이 침투할 수 있는 여지를 주었고, 이로 인해 경찰은 '면面의 총독'처럼 행세하고 있었다.

1920년 당시 한국 경찰 관련 법령을 모은 책에 따르면, 앞에서 언급한 1875년에 규정된 일본의 「행정경찰규칙」이 그대로 게재되어 있어 이 규칙이 한국에서도 유효했던 것을 알 수 있다.[43] 즉 앞에서 다룬 일본의 경우와 마찬가지로 한국 경찰의 업무에는 위생단속과 호구조사 등도 포함되어 있었다. 순사의 정원을 보면, 1924년의 경우 경기도 인구 약

833명당 1명의 비율로 순사를 배치하도록 되어 있는데, 이는 앞에서 본 일본의 1896년 자료에 나와 있는 도시부의 순사 비율과 비슷하다.[44]

한국강제병합 직전 일본 순사들의 행패에 대한 신문 기사를 모은 논고가 있다.[45] 이 논고에 따르면, 호구조사를 하러 온 일본 순사가 갑자기 안뜰로 들이닥쳐 놀란 집주인 할머니가 항의를 했다가 구타를 당한 사건이 있었다. 또한 위생비를 독촉하러 온 순사가 안뜰로 들어가 문을 여는 바람에 임신 7개월의 젊은 색시가 너무 놀라 유산을 한 사건도 있었다. 어떤 여자가 더위를 먹어서 누워 있는데 그걸 본 순사가 콜레라 환자로 착각하고 문책한 사건이 있는가 하면, 어떤 임신부가 배가 아파서 소리를 지르니 순사가 와서 피병원으로 보내라고 명령했고, 임신부라고 설명해도 이해하지 못해서 결국 임신부가 수레에 실려 병원으로 가는 길에 해산하고 다시 집으로 돌아간 사건도 있었다. 이와 같은 사례가 많았는지 1922년 호구조사에 관한 규정에는 부녀자들에게 억지로 심문하지 말아야 하고 풍속이나 관습을 존중해야 한다는 조항이 들어갔다.[46]

서양식 제복은 '지배하는 권력'을, 재래식 의복은 '지배당하는 대상'을 표상하는 구도는 한국에서도 마찬가지였다. 〈그림 6.8〉[47]과 〈그림 6.9〉[48]를 보면 하얀색 두루마기를 입은 한국인과 검은색 제복을 입고 칼을 찬 순사의 대비를 볼 수 있다. 한국에서 경찰복은 근대적인 '규율화된 신체'의 상징인 동시에 식민지배 권력을 의미하는 이중의 함의가 있었던 것이다.

그림 6.8 1925년 4월 20일에 일어난 '전조선민중운동자대회' 행진을 일본 경찰이 막아선 모습 하얀색 두루마기를 입은 한국 민중과 검은색 제복을 입은 일본 경찰을 확인할 수 있다.

그림 6.9 민족의식을 고취하던 잡지 『개벽(開闢)』이 일제에 의해 강제 폐간된 것을 풍자한 그림 '종이 너무 크게 울린다는 이유로 못 치게 하는 것은 이치에 맞지 않는다'고 항변하는 듯하다. 의기양양하게 웃고 있는 일본 경찰과 고개를 떨군 한국인의 모습이 대비되는 것처럼, 검은색 경찰복과 흰색 두루마기도 대조를 이룬다.

서양식 경찰복, '규율화된 신체'의 표상이 되다

전근대 시기 한국과 일본의 문화적 차이는 중국과의 관계가 긴밀한 지의 여부로 설명 가능한 경우가 많다. 특히 관복의 경우가 그러한데, 한국은 중화의 복제를 중국보다도 더 철저히 준수했지만, 일본은 중화의 복제를 한때 수용했다가 바로 일본식으로 변화시켰다. 한편 근대화 시기 한국은 중화사상에 의거한 관복을 서양식으로 바꾸기가 쉽지 않았으나, 일본에서는 중화사상과 상관없이 국내 정세와 기술적인 문제만 해결하면 서양식으로 쉽게 바꿀 수 있었다. 메이지 신정부는 새로운 복제를 필요로 했기 때문에 관공서 등 근대적 조직에 서양식 제복을 순차적으로 도입했다.

열강의 압력을 느끼면서 각종 제도의 근대화를 서둘렀던 일본에서는 민중의 생활을 근대화하는 일도 중요했다. 그 주역이 되었던 것이 바로 주민과 가장 가까이에 있던 순사와 경찰이었다. 그들은 오늘날의 경찰이 수행하는 범죄 적발 및 예방 등의 업무 외에도 위생과 주민 관리 업무를 맡았다. 민중의 생활 전반에 밀착하여 이들을 관리하였던 경찰은 '규율화된 신체＝서양식 제복을 입은 경찰'로서 '규율화될 신체＝재래식 기모노를 입은 민중'과 대립 구도를 형성했다.

일제는 한국의 의병을 철저히 탄압했고, 한국강제병합 이후에는 헌병경찰제도라는 특수한 경찰제도를 시행하여 무력으로 통치했다. 한반도 전역에서 3·1운동이 일어나자 무단통치를 문화통치로 바꾸어 헌병경찰제도를 폐지하고 보통경찰제도를 만들었으나, 그 본질은 헌병보다

더 많은 수의 경찰을 배치해 보다 교묘하게 한국 민중을 지배하려고 했을 뿐이었다. 식민지 조선의 경찰은 일본 경찰과 마찬가지로 일반적인 경찰 업무 이외에도 위생과 주민관리 업무 등을 맡았다. 당시 한국에서 서양식 제복을 입은 경찰은 규율화된 신체를 갖춘 통치자라는 이중의 권력을 가지고 재래식 한복 차림의 민중을 지배하는 구도를 나타냈다.

일본에는 경시청의 경찰박물관을 비롯해 각 지방 박물관에 근대 경찰복 유물이 다수 남아 있다. 한편 한국에서 발견된 것은 경찰박물관에 전시되어 있는 한 벌뿐이고, 그마저도 복제품일 가능성이 크다. 대한제국 이후 근대 유물 중 대례복과 군복은 다수 남아 있는 데 반해 경찰복이 유독 부족한 것은 일제의 식민지배를 받던 당시 경찰이 일삼던 행패에 대한 국민적 반감을 말해주는 듯하다.

예전에는 울고 있는 아이에게 "순사가 온다"고 하면서 울음을 그치게 했다고 한다. 광복 이후 한국 경찰은 부정적인 이미지를 불식하는 데 어려움이 많았다. 경찰의 이미지 개선을 위해 경찰복제도는 여러 차례 개정을 거듭하면서 보다 친숙한 이미지로의 변화를 지향했다.[49]

장신구

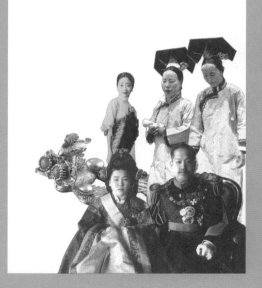

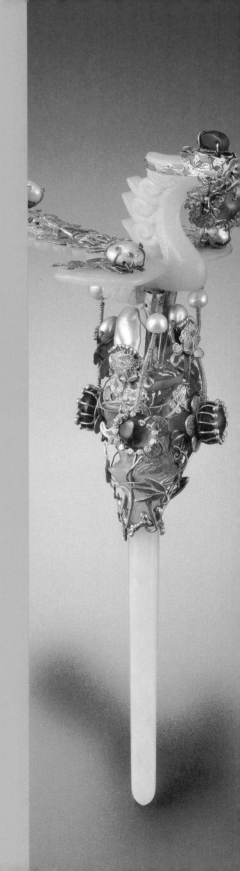

07

근대 한국의 서양 사치품 수용에 나타난 성차

주경미

전통적인 동아시아 사회에 전래된 근대 유럽의 복식 문화와 사치품의 영향은 상당히 컸으며, 그 영향은 지금까지도 지속되고 있다. 한국에 서양의 복식 문화가 도입된 것은 1876년 강화도조약을 체결하여 항구 세 곳을 개항하고 일본과 교역을 시작한 이후이며, 지금은 남녀 모두 서양 복식이 일상화되었다. 그러나 근대 한국에서 서양 복식과 장신구를 받아들이는 과정은 착용자의 성별 및 사회적 지위와 역할에 따라 여러 가지 양상으로 나타났으며, 특히 성별에 따른 수용 양상의 차이가 두드러졌다. 이러한 현상을 이해하기 위해서는 먼저 근대기 한국 상류층 여성들의 독특한 사회적 환경을 살펴볼 필요가 있다. 19세기 말부터 20세기 초반까지 한국 상류층 여성들은 같은 계층의 남성들에 비해, 유교적 도덕성과 전통적 생활방식을 유지하는 데 훨씬 더 보수적인 성격을 가지고 있었다. 하지만, 동시에 스스로의 성gender 정체성을 독립적으로 표현하는 방식도 찾아가야만 했다. 당시 여성들이 서양식 복장과 사치품에 대해 남성들과는 완전히 상반된 태도를 보였던 것은 이러한 근대적 사회 변화 현상의 일면을 보여준다.

이 글에서는 근대 한국 여성의 복식 문화에 대해 조선적 전통과 일제의 식민 통치가 기묘하게 결합된 일제강점기 문화사의 한 부분으로 새롭게 살펴보고자, 당시 여성과 남성의 서양 복식 및 사치품 수용 문제를 비교 고찰하였다. 이와 함께, 최근 외국의 한국학 연구자들 사이에서 논의되는 한국 여성사에 대한 전통적인 유교주의 관점의 변화에도 주목하였다. 최근 연구들은 조선시대 혹은 전근대 한국 여성들을 더 이상 유교적 관점에 입각한 수동적인 존재로 보지 않으며, 조선시대 여성들이 신분에 따라 유교주의에 반응하는 방식이 달랐음을 밝히고 있다. 이러한 연구들에 따르면, 일부 상류층 여성들은 현실 세계에서 유교사상과 이념을 스스로 구현하며 살아간 적극적이고 능동적인 사회 참여자였거나, 혹은 당시 사회적 위계 체제 안에서 자아를 성취하고 권리를 강화할 수 있었던 능력자의 모습을 보이기도 했다.[1] 최근 한국 여성사 연구에서 새롭게 나타난 진보적 시각을 바탕으로 현존하는 다양한 복식 관련 유물들을 고찰한다면, 근대 한국 여성의 복식 문화를 기존 연구들과는 다른 방식으로 해석할 수 있을 것이다.

여기에서는 먼저 근대 한국 사회의 남성과 여성이 새로운 서양식 복식과 장신구의 도입에 대해 상이한 반응과 수용 태도를 보였던 점에 주목하였다.[2] 특히 서양식 장신구 중에서도 다이아몬드 반지나 손목시계 같은 사치품 수용은 성별에 따라 상당히 다른 방식으로 전개되었으며, 그에 대한 사회적 비판도 다르게 나타났다. 아직까지 한국 학계에서는 근대기 서양식 사치품의 수용 태도에 성차가 존재했던 현상에 대해 별로 논의하지 않았지만, 이 현상은 근대 식민지 한국의 젠더 담론과 관

련하여 새롭게 해석해야 할 중요한 문제이다. 일제 식민 통치 아래에서 남성을 위한 서양식 복장과 사치품은 빠르게 유행하면서 널리 확산·정착되었다. 반면, 서양식 복장과 사치품에 대한 여성의 반응은 사회적으로 아주 다르게 나타났다. 지금까지는 이에 대해, 식민지배국인 일본 남성들이 피지배국 여성에게 가졌던 성적性的 취향의 문제로만 해석하는 경우가 많았다. 그러나 이러한 관점은 한국 여성이 자발적으로 전통 문화를 고수固守했다는 점과 능동성을 지닌 존재였다는 점을 간과한 것이다. 특히 상류층 여성들은 전통 복식 문화를 오랫동안 지켜나갔으며, 서양식 사치품과 장신구에 남성보다 느리게 반응하며 비판적 태도를 지켜나갔다. 필자는 이 글에서 복식 문화에 보수성을 견지했던 근대 한국 상류층 여성들의 태도를 새롭게 해석하고자 한다. 그녀들의 보수적 복식 문화는 친일파로 구성된 근대 한국 관료 사회와 일제의 식민 통치에 대한 무언의 저항적 표현이자, 능동적 의지의 표현 행위로 선택된 것이었다. 근대 한국의 상류층 여성은 식민지 시대의 정치적·사회적 억압 아래 자신의 복식 문화를 주체적으로 선택하는 행위를 통하여, 민족적 정체성과 문화적 자존심을 지키려는 열망을 주의 깊게 표출했던 것이다.

단발령과 한국의 서양 복식 문화 전래 과정

한국에 서양의 무역상과 선교사들이 공식적으로 입국할 수 있게 된

것은 1876년 일본의 압력으로 강제적으로 체결된 강화도조약 이후의 일이다. 한국보다 훨씬 일찍부터 서양과 무역을 시작했던 일본은 유럽의 상류층 문화 대부분을 메이지유신의 일부로 받아들였기 때문에, 당시의 일본에서는 유럽의 복식과 사치품이 널리 유행했다. 메이지유신 시대에는 일본 황실을 비롯하여 대부분의 상류층들이 남녀를 불문하고 모두 서양의 복식 문화를 호의적으로 받아들였으며, 정부 지도자들은 서양 문화를 근대의 상징으로 인식하고 적극적으로 홍보하였다. 그러나 한국에서는 강화도조약의 강제성과 일본과의 관계로 인하여, 유럽 복식 문화의 전래와 수용이 같은 시기의 일본과는 완전히 다르게 전개되었으며 훨씬 더 복잡하고 다층적인 양상을 보여준다.

강화도조약 체결 20년쯤 뒤에 한국에서 일어난 급진적인 갑오개혁은 고종 치세하에 있던 조선의 일부 친일파 관료들에 의해 진행되었다. 고종은 개항 초기부터 대한제국기에 이르기까지, 조선을 근대 국가로 전환하기 위한 일련의 정책을 적극적으로 시행했다.[3] 그중 하나는 남성 상류층 귀족과 관료들이 착용하던 전통적인 관복과 예복을 모두 서양 복식을 따라 바꾸는 의제개혁이었다. 특히 1897년 대한제국 선포 이후부터 황실 남성의 복식은 모두 서양식으로 바뀌었으며, 1900년부터는 모든 관료의 복식이 서양식으로 전환되었다. 고종이 공포한 여러 종류의 의제개혁 중 가장 급진적이고 논란이 컸던 정책은 전국 모든 남성의 상투를 강제적으로 자르게 하는 단발령이었다. 100여 년 이상 지속되어온 한국의 유교적 관습을 무시하는 단발령은 1895년 12월 30일(음력 1895년 11월 15일)부터 시행되었다. 고종은 먼저 자신의 상투를 자르

고, 짧은 머리에 서양 복식을 한 모습을 백성들에게 보임으로써 자신의 근대화 의지를 표명하고자 했다. 고종의 단발과 각종 의제개혁 이후, 근대기 한국의 남성 관료들은 상투를 자르고 전통 복식 대신 서양 복식을 착용하기 시작했다.

유교사상을 근간으로 한 조선의 전통적인 사회문화에서 길게 기른 머리카락은 부모에 대한 존경심과 효의 상징물이었다. 머리카락을 기르는 풍습과 효와의 관계는 조선시대에 널리 읽혔던 유교 경전 중 하나인 『효경孝經』의 첫머리에서 확인할 수 있다. 『효경』에 따르면, "신체발부身體髮膚, 즉 몸과 머리털, 피부를 포함한 몸 전체는 부모로부터 받은 것이므로, 감히 훼손하지 않고 상처를 내지 않는 것이 효의 시작"이라고 했다.[4] 그러므로, 『효경』 같은 경전을 읽으며 유교사상을 발전시켰던 조선 사회에서는 남녀 모두 머리카락을 자르지 않고 길게 기르는 풍습이 중요한 전통으로 여겨졌다. 이러한 문화적 전통으로 인하여, 근대기에 갑자기 시행된 성인 남성의 머리카락을 자르는 정책은 전국에서 격렬한 반발을 불러일으켰다.

단발령에 대한 대중적 저항심은 결국 고종의 다른 개혁 정책들뿐 아니라, 당시 집권하고 있던 친일파 관료들에 대한 극심한 저항과 비판을 가져왔다. 일부 남성 중에는 자신의 머리카락을 자르는 대신 스스로 목숨을 끊을 정도로 격렬하게 항거하기도 했으며, 지방에서는 단발령에 반발하여 의병운동이 일어났다. 그러나 이렇게 강력한 저항에도 불구하고 단발령은 계속 확대되어, 1902년 8월에는 지위나 신분에 상관없이 조선 남성 모두에게 단발령이 강제적으로 시행되었다. 결국, 이와 함

께 시행된 각종 근대화 정책들을 모두 일본식 정책으로 인식하게 된 백성들은 근대화에 대해 포괄적 저항심을 가지게 되었다. 즉, 단발령을 비롯한 서양 복식 문화가 강제적으로 도입되었던 근대 한국 사회에서는 그 제도의 도입 목적인 근대화에 대한 논의보다도, 전통문화의 갑작스러운 와해에 대한 백성들의 강렬한 저항의식이 더 중요한 사회적 논제가 된 것이다. 특히 사회 지도층에 해당하는 선비들은 대부분 새로운 의제개혁에 강력하게 항의하면서 신체 자율권을 주장하기 시작했다. 단발령과 같이, 집권자들에 의해 강제적으로 신체를 억압하는 정책들이 '근대화'라는 이름으로 시행되면서, 한국에서 신체에 대한 인식과 정책은 개인의 신체적 자유와 의지를 강조했던 근대 서양과는 완전히 다른 방식으로 전개된 것이다. 그리하여, 근대 한국에서 '신체'에 대한 정책이나 '근대화'에 대한 논의는 자체적으로 모순된 관념이 되어버렸다.

1897년 고종은 조선의 국호를 대한제국으로 바꾸고 황제로 즉위했다. 이와 함께 황제국의 예제禮制를 채택하면서 대한제국의 황족 및 관료들의 복식제도를 완전히 서양식으로 개혁하였다.[5] 당시 의제개혁에서는 남성들의 유럽식 복제와 장신구 제도를 각각 신분 및 직제에 맞게 도입했다. 그러나 같은 신분의 여성들에 대해서는 유럽식 복제가 거의 도입되지 않았다는 점에 주목해야 한다.

단발령 시행 이전 양반 남성들은 대체로 겉옷인 도포와 말총으로 만든 넓은 챙이 있는 갓을 착용하는 것이 일반적인 복식이었다. 남성들은 긴 머리를 묶어서 상투를 틀고, 그 위에 갓이나 다른 형태의 관모冠帽를 썼다(그림 7.1). 남성들이 머리를 묶어 고정하거나 장식하는 데 사용했던

그림 7.1 조선 후기의 서화가 이광사(1705~ 1777)의 초상 머리에 상투를 틀고, 그 위에 말총으로 만든 '방건(方巾)'을 쓰고 있다. 이 초상화는 신윤복의 아버지인 화가 신한평이 그렸으며, 보물 제1486호로 지정되어 있다.

두발頭髮 장신구들은 망건網巾, 동곳, 상투관, 관자貫子, 옥로정자玉鷺頂子 등 그 종류가 매우 다양했다.[6] 남성용 두발 장신구 중에는 값비싸고 특별한 재료를 사용하거나 상징적인 문양을 사용하여 장식한 것들이 있는데, 이렇게 특별한 두발 장신구들은 착장자의 사회적 위치를 나타내기 위한 위세품威勢品의 성격을 가지고 있었다. 즉, 조선의 전통적 사회문화에서 남성용 두발 장신구들은 착장자의 사회적 계위階位, hierarchy를 드러내는 시각적 표지물로 기능했던 것이었다.

단발령의 시행은 전통 사회에서 사회적 계위를 구분하는 데 중요한 표지로 사용되었던 남성용 두발 장신구의 갑작스러운 소멸을 불러왔다. 이는 단순히 장신구 형식의 소멸을 뜻하는 것이 아니라, 조선시대의 전

통적인 복식 문화와 규범이 모두 소멸되었음을 뜻하는 것이다. 그 대신 새로 등장한 것이 서양 궁정풍의 유럽식 복식제도이다. 1899년 황제의 복식으로 양복(서양식 의복)이 도입되었고, 그 이듬해인 1900년에는 문관의 복식에도 새로운 서양식 복제가 도입되었다. 근대 일본을 거쳐 전래된 새로운 복식제도는 사실 유럽, 일본, 한국의 복식 요소들이 복합적으로 뒤섞인 혼종적 성격을 띠고 있다.[7] 이와 함께 대한제국기의 남성 관료들에게는 고종 연간의 황실 문장이 장식된 메달과 배지를 수여하는 훈장제도가 도입되었다.[8] 새로 도입된 서양식 복식제도는 조선시대 상류층 남성의 지위와 권력을 표시하던 전통적인 위세품들을 대체하여, 새로운 사회적 계위의 표지물로 기능하게 되었다. 반면, 대한제국기의 상류층 여성은 이러한 서양식 궁정 복식제도를 전혀 받아들이지 않고, 꾸준히 전통 복식 문화를 유지했다는 점에서 상당히 대조적인 모습을 보여준다.

1907년경, 혹은 그 이후에 촬영된 대한제국의 두 번째이자 마지막 황제인 순종(1874~1926, 재위 1907~1910)과 그의 배우자인 순정효純貞孝 황후(1894~1966)의 사진을 보면, 당시 황제는 공식 제복으로 정해진 서양식 군복을 입고 있으나, 황후는 전통적인 조선시대 예제를 따른 한복을 입고 있다(그림 7.2). 머리를 짧게 자른 황제는 깃털 장식이 달린 모자를 쓰고 있는데, 이 모자는 서양 기병대의 군모 형식을 따른 것이다. 가슴에는 황실의 새로운 위세품으로 등장한 훈장을 달고 있으며, 손에는 유럽식 칼을 들고 있다. 반면, 황후는 조선 왕실 여성들의 전통 예복인 원삼圓衫을 입고 있다. 황후의 긴 머리는 조선시대 두발 장식 전통을 따

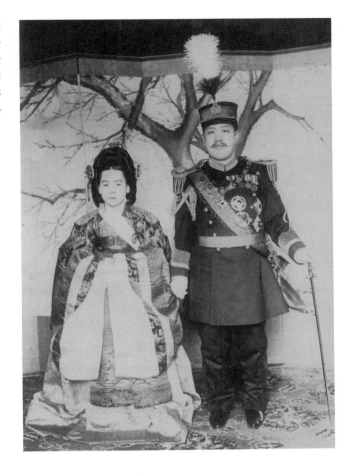

그림 7.2 순종 황제와 순정효황후의 1907~1910년경 초상사진 순종 황제는 서양식 군복을, 순정효황후는 전통 한복을 입고 있다. 황후는 머리에 가체를 쓰고 여러 가지 두발 장신구로 치장하였다. 황후의 복식 중 유럽 복식의 영향이 엿보이는 유일한 부분은 가슴의 휘장과 훈장이다.

라서 가체加髢와 여러 가지 두발 장신구로 치장하였다. 황후의 복식 중에서 유일하게 유럽식 복식제도의 영향을 받은 것은 가슴에 두른 황실 휘장과 훈장이다.

　이 사진에서 순정효황후가 조선의 전통 복식과 두발 장신구를 착용하고 있는 점은, 동시대 일본 황실 여성들이 적극적으로 서양식 복식을 채택하고 있었던 점과는 상당히 대조적이다. 1868년 메이지유신 이후

일본 황실과 귀족들은 남녀 모두 서양식 복식과 장신구를 상류층의 복식 문화로 받아들였다. 일본에서는 1871년 유럽식 궁정 복식제도에 따라 복제개혁을 진행해서, 1872년부터 천황과 정부 관료의 복식이 서양식 표준을 따라 전면적으로 변화하였다.[9]

일본 사회에 서양의 복식제도가 일찍부터 빠르게 수용되었던 중요한 이유 중 하나는, 일본이 한국보다 훨씬 앞서서 꾸준히 서양 문화와 접촉하고 있었던 점과 깊은 관련이 있다. 일본은 1542년 포르투갈 상인들이 일본 남부 지역에 처음 내항하면서 서양 문화와 접촉하기 시작했다. 당시 일본에서는 포르투갈 상인과의 무역을 '남만무역南蠻貿易', 즉 '남쪽 오랑캐와의 무역'이라고 지칭했다. 16세기에 시작된 남만무역은 1636년 에도 막부가 정치적인 이유로 외국과의 교역 금지령을 내릴 때까지 매우 활발하게 진행되었다.[10] 1549년에는 스페인 신부인 성 프란치스코 하비에르San Francisco Javier(1506~1552)가 인도를 거쳐서 일본에 도착했는데, 이는 일본에 도착한 최초의 가톨릭 선교사였다. 프란치스코 하비에르의 내항 이후, 일본에서는 수많은 사람들이 가톨릭 신자로 개종했다. 개종자들 중에는 규슈 지역의 무사 성주들도 포함되어 있었다. 당시 스페인, 포르투갈 등과 이루어진 남만무역은 서양의 이국적인 물건들이 일본으로 다양하게 전래되는 계기가 되었다. 그중에서도 유럽식 복식과 보석으로 장식한 호화로운 장신구들은 일본 상류층에서 새롭고 이국적인 사치품으로 애호되었으며, 그 영향은 상당히 오랜 기간 동안 이어졌다. 일본은 한동안 쇄국정책을 취하기도 했지만, 1853년 다시 서양인들에게 항구를 열고 무역을 재개했다. 이때부터 근대 일본

의 상류층은 유럽 문화를 더욱 적극적으로 받아들였다. 그들의 유럽 문화 수입은 근대화를 위한 명목에서 이루어졌지만, 동시에 문화적 사치품, 혹은 이국적 취향의 물품들을 구하기 위한 것이기도 했다.

일본의 황후와 귀족 여성들의 유럽식 복식은 공식적으로 1886년부터 도입되었는데, 이는 일본 남성들의 유럽식 복식 도입 시기보다는 조금 늦다. 1874년 반포된 일본 천황 부부의 공식 초상화를 보면, 메이지 천황은 금사로 화려하게 장식된 유럽식 군복을 입고 있다. 반면 쇼켄昭憲 황후는 일본의 전통 복식과 두발 장신구를 착용하고 있다.[11] 그러나 1886년 7월 30일 쇼켄 황후는 처음으로 유럽식 복식을 착용하면서, 상류층 여성의 새로운 복식 문화 유행을 이끌어가기 시작했다. 서양식 복식을 입은 그녀의 첫 번째 공식 초상사진(그림 7.3)은 1889년 대중에게 공개되었는데, 이 초상사진에서 황후는 서양식 드레스에 보석이 잔뜩 달린 왕관과 장신구, 휘장, 훈장 등을 착용하고 있다.[12] 이러한 복식은 동시대 유럽 왕실 여성의 복식과 매우 비슷하다. 일본의 황후가 공식적으로 서양식 복식을 착용하고 등장한 점으로 볼 때, 당시 일본 상류층은 남녀 모두 서양식 의복과 장신구 양식을 새로운 사회적 지위의 표상으로 받아들이고 있었음을 알 수 있다. 19세기 후반 무렵 근대 일본 귀족들 사이에 가장 널리 유행했던 서양식 장신구는 커다란 보석으로 장식한 유럽 양식의 금제 및 은제 반지였다.

19세기 후반부터 서양식 복식과 새로운 유럽풍 장신구 양식을 적극적으로 받아들인 근대 일본의 상류층 여성들과는 달리, 근대 한국의 상류층 여성들은 서양식 복식과 장신구에 대해 매우 다른 태도를 가지고

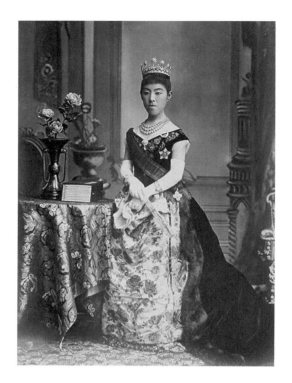

있었던 것으로 보인다. 앞에서 본 순종과 순정효황후의 초상사진(그림 7.2)에서와 같이 근대 한국 상류층 여성의 사진이나 초상화는 언제나 조선시대 전통 복식과 문화 양식을 따르는 이미지로 표현되어 있다. 한편, 근대 한국에서는 상류층뿐만 아니라 일반인들 사이에서도 성별에 따라 서로 다른 양식의 복식과 장신구를 착용하는 것이 보편화되었던 것으로 보인다. 한국 근대기의 초상화나 사진에서 대부분 남성은 양복을 입고 있지만, 여성은 전통 복식인 한복을 입고 있다. 이렇게 남성은 양복을 입고 여성은 전통 복식을 착용하는 모습은, 사실 한국뿐만 아니라 동남아시아를 비롯한 근대 시기 아시아의 식민지 지역 문화에서 보편적으

로 나타나는 현상이다. 이에 대해서는 식민지 지역 주민들의 성별에 따라 사회적으로 부여된 '역할 연기 이미지role-playing image'가 복식을 통해 표현된 것으로서, 지배국 남성이 피지배국 여성을 성적性的 착취의 대상으로 바라보면서 나타난 피지배국 여성의 낭만적 역할 연기 이미지로 해석하는 것이 일반적이다. 그러나 과연 아시아 각 지역에서 나타난 젠더별 복식 착용 방식의 차이가 모두 남녀 간의 성적 위계성으로만 나타난 것이었는지는 확실하지 않다. 오히려 젠더별 역할 연기 이미지들의 성격이 각 지역마다 다른 다층적 문화상을 반영하며 나타났을 가능성에 대해 좀 더 고민해볼 필요가 있다.

근대 한국의 젠더별 역할 연기 이미지의 숨겨진 의미

지금까지의 여러 선행 연구에서는 식민지 지역의 피지배 여성 복식에 나타나는 전통주의 양식에 대하여, 식민지를 통치하는 남성 지배자들이 피지배 여성들에게 가지는 성적 관심을 포함한 이국적 취향이 반영된 결과물로 해석하는 경향이 강했다. 그러나 필자는 일제 치하의 근대 한국 여성의 복식을 모두 이러한 관점에서 해석하는 것에 동의하지 않는다. 특히 근대 한국의 상류층 여성들의 사례를 보면, 이들의 전통 복식 고수 경향은 자신의 혈통에 대한 자존감과 정체성 유지를 위한 무언의 민족주의적 행동이며 소극적인 능동성의 표현이었다고 해석하는 것이 오히려 타당하다.

근대 한국의 상류층 여성들이 서양식 복제 도입에 부정적 견해를 가졌던 것은 당시의 시대 상황에서 비롯된 것이다. 일제에 의한 강제적인 개항과 1895년 여름 명성황후의 시해, 그 이후 친일파 관료들에 의해 주도된 단발령과 각종 개혁 등 당시의 역사적 상황으로 볼 때, 서양 복식의 도입은 조선의 근대화를 위한 것이라기보다는 오히려 일제가 조선의 국권 침탈을 위해서 강제적으로 시행한 제도의 일환이자 친일 행위로 인식할 수밖에 없었던 것이다. 아이러니하게도, 근대 한국의 상류층 여성들이 당시 정치적·사회적 상황과 관료적 제도로부터 스스로의 신체 결정권을 보호하고 전통 복식을 유지할 수 있었던 것은, 그들의 활동 범위가 공적 차원이 아니라 궁궐이라는 한정된 공간, 혹은 그들이 살던 사적私的 공간으로만 제한될 수밖에 없었던 현실적 상황 때문이었다. 이와 같이 근대기 한국 상류층 여성들이 당면했던 억압적인 사회적 상황은 그들이 전통문화에 대해 매우 보수적인 태도를 유지하면서도, 한편으로 근대화와 독립을 열망하는 모순된 가치관을 형성하는 데 가장 중요한 원인이 되었다.

서양 복식을 적극적으로 받아들인 일본의 쇼켄 황후와는 달리, 한국의 마지막 황후인 순정효황후는 평생 한복을 입고 살았다. 1960년 5월 순정효황후가 창덕궁으로 귀환했을 때, 그녀는 자주색 저고리와 연한 옥색 치마의 한복을 입고 있었다(그림 7.4).[13] 순정효황후는 1966년 세상을 떠날 때까지 내내 한복을 입고 지냈는데, 이는 근대 한국 상류층 여성들의 자존심과 정체성 표현의 대표적인 사례 중 하나이다. 근대 한국의 상류층 남성들이 일본의 정치적 강요에 의해서 빠르게 서양식 제도

그림 7.4 1960년 5월, 창덕궁으로 돌아오는 순정효황후와 상궁들 순정효황후는 1966년에 세상을 떠날 때까지 내내 한복을 입고 지냈다. 전통 복식을 고수한 그녀는 복식을 통해 한국인으로서의 자긍심과 정체성을 드러내고자 했던 것이다.

를 도입해야만 했던 것과는 달리, 상류층 여성들이 궁궐과 가정이라는 사적 공간에서 전통 복식과 장신구 문화를 주체적으로 고수할 수 있었던 것은 천만다행이었다.

현존하는 한국 근대기의 사진이나 그림에서 확인할 수 있는 당시 상류층 부부들의 모습은, 1907년 이후 촬영된 순종 황제와 황후의 초상사진(그림 7.2)에서 보이는 것처럼 성별에 따라 다른 복식 문화를 선택한 경

우가 많다. 갑오개혁 이후, 대부분의 상류층 남성들은 공식적 의복으로 양복을 입고, 사회적 지위에 따라 메달, 훈장, 서양식 모자와 칼, 시계 등 서양식 사치품을 착용한 모습을 하고 있다. 메이지 시대의 일본과는 달리, 근대 한국에서 서양식 복식과 장신구를 착용한 사람은 대부분 남성으로 한정된다. 1907년경 촬영된 윤치호尹致昊(1866~1945)의 가족사진을 보면, 한가운데 서 있는 윤치호는 서양 군복 형식을 따른 대례복을 입고 있다(그림 7.5).[14] 반면 그 양쪽 옆에 앉아 있는 두 명의 여성은 어머니인 전주 이씨와, 재혼한 부인 백매려인데 모두 전통 한복을 입고, 긴 머리는 틀어 올려 비녀를 꽂은 쪽머리를 하고 있다. 이 두 여성의 모습은 조선시대 성인 여성의 가장 일반적인 복식 문화를 따른 것이다.

조선 전통의 여성 복식 문화는 대한제국기를 거쳐, 일본에 의해 강제병합된 1910년 이후에도 황실과 상류층 여성 사이에서 꾸준히 유지되었다. 상류층 여성은 한복을 입고 비녀를 꽂은 쪽머리에 전통 장신구를 착용했는데, 유교 문화의 전통 속에서 여성들이 따라야만 했던 '검소함'의 미덕을 지키기 위해 아무런 장신구를 착용하지 않는 경우도 많았다. 지금 돌아보면, 당시 상류층 여성들의 전통 복식 문화 고수 행위는 조선의 민족적 정체성을 지키기 위한 것이었다고 볼 수 있다. 일제의 국권침탈 다음 해인 1911년 순정효황후가 주도했던 친잠례親蠶禮(양잠을 장려하는 국가 의례)의 공식 기념사진을 보면, 황후를 포함한 황실의 모든 여성이 전통 복식과 비녀, 족두리, 노리개 등의 전통 장신구를 착용하고 있다.[15]

1907~1910년 사이에 촬영된 사진 속의 순정효황후는 가체와 각종

그림 7.5 구한말 관료 윤치호의 1907년경 가족사진 왼쪽부터 어머니 전주 이씨, 윤치호(43세), 재혼한 부인 백매려(18세)이다. 서양식 대례복을 입은 윤치호와 달리, 그의 어머니와 아내는 전통 한복을 입고 비녀를 꽂은 쪽머리를 하고 있다. 이러한 차림은 조선시대 성인 여성의 가장 일반적인 복식이었다.

장식으로 매우 화려하게 꾸민 황실 여성의 전통 두발 양식을 보여준다 (**그림 7.2**). 기본적으로 비녀를 꽂고, 가체를 쓴 머리 양쪽에는 둥글고 커다란 장식이 달린 떨잠을 꽂아 장식했다. 가체 중앙에는 황금색 봉황 형태의 커다란 비녀, 즉 대봉잠大鳳簪을 꽂아서 장식했다. 대봉잠은 전통 복식 의례에서 황후 혹은 왕비만 착용할 수 있었던 두발 장신구이므로, 그녀의 사회적 지위를 상징하는 위세품이다. 앞에서 언급한 것처럼, 순정효황후가 착용하고 있는 유일한 서양식 장신구는 가슴에 착용한 휘장과 메달 모양의 훈장뿐이다. 이 훈장은 1907년 국가에서 황실의 고귀한 여성, 특히 황후에 한정하여 수여한 특별한 훈장인 서봉장瑞鳳章이다.[16] 사실 당시 어느 정도 높은 지위를 가진 여성들이 자신의 복식을

결정하는 데 얼마나 심각하게 일본의 강제 지배에 항거하는 의미를 담고자 했는지 단언하기는 어렵다. 그러나 적어도 순정효황후는 일본에 대한 항거의 의미로 평생 한복을 착용하고 전통문화를 고수했던 것으로 보인다. 잘 알려진 바와 같이, 순정효황후의 친척 중에는 1910년 한국병합조약에 찬동한 친일파가 있었다. 그러나 황후 본인은 이 조약에 반대했으며, 그와 관련하여 조약 체결 당시 조선의 국새를 자신의 치마 속에 감추어놓고 항거하다가 친일파인 백부 윤덕영尹德榮(1873~1940)에게 빼앗겼다는 일화가 전하고 있다.[17]

근대 한국 여성들의 민족주의 성향을 반영한 문화적 전통주의와 보수주의는 특별히 상류층 여성 사이에서 엄격하게 유지되었으며, 이러한 전통은 20세기 후반까지 계속 이어졌다. 1920년대에 촬영된 〈신식결혼식〉이라는 사진엽서에서도 근대 한국 여성들의 전통 복식 문화 고수 양상을 확인할 수 있다(그림 7.6).[18] 엽서 속의 신부는 한국의 전통 혼례복을 입고 쪽머리를 하고 있는데, 이는 신랑이 짧은 머리에 유럽식 양복을 입은 것과는 아주 대조적이다. 즉, 신랑은 서양식 신사로 변모했지만, 신부는 한국의 전통문화를 따르고 있는 모습으로 촬영된 이 엽서는 성별에 따라 복식 문화의 수용이 달랐던 근대 한국 문화의 특수성을 직접적으로 보여준다. 근대 한국에서 서양 복식 문화가 이렇게 성별에 따라 다른 방식으로 수용된 현상은 개항 직후부터 모든 사회 계층에서 나타나고 있었다. 1907년 이후 촬영되었던 한국의 마지막 황제 부부의 공식 초상사진(그림 7.2)에서 확인된 것과 같이, 성별에 따라 선호하는 복식 스타일이 달랐던 현상은 근대기 일반인의 사진뿐만 아니라, 신문에 실

그림 7.6 1920년대 사진엽서 〈신식 결혼식〉 신랑은 서양식 정장을 입은 반면, 신부는 한국의 전통 복식 차림이다. 근대 한국에서 서양 복식 수용은 성별에 따라 차이가 있었음이 이 엽서에서도 확연히 드러난다.

린 만화나 광고 등의 대중적 이미지들에서도 나타난다. 한국 여성, 특히 상류층 여성들이 한복이라는 전통 복식을 통해 민족주의적 정체성을 유지하고자 했던 문화 전통주의 경향은 제2차 세계대전 이후에도 계속 이어졌다.[19]

조선의 마지막 왕세자인 영친왕英親王 이은李垠(1897~1970)의 결혼식은 이러한 근대 한국 여성 상류층의 보수적인 문화 전통주의 경향을 바꾸어놓은 중요한 전환점이다. 영친왕 혹은 영왕이라고 알려진 이은은 고종의 일곱째 아들이자 순종 황제의 동생이다. 그는 일제강점기인

1920년 일본 도쿄에서 당시 일본 황실의 공주였던 나시모토노미야 마사코梨本宮方子(1901~1989)와 결혼했다. 결혼 후 영친왕비는 일본 풍습에 따라서 남편의 성을 받아 이방자李方子로 개명했다. 영친왕 이은과 영친왕비 이방자의 도쿄 결혼식은 양복을 입은 서양식 혼례로 진행되었다. 영친왕 부부는 결혼 후 2년이 지난 1922년에 처음으로 당시 일본의 식민지였던 한국을 방문했으며, 이때 서울에서 다시 한번 결혼식을 거행했다.[20] 서울에서 거행된 두 번째 결혼식은 도쿄에서와는 달리, 조선시대의 전통 혼례 방식을 따라서 거행되었다는 점이 흥미롭다. 신부였던 영친왕비는 조선시대와 대한제국기의 전통적인 왕실 예법을 따라 적의翟衣를 입고 대수大首를 착용한 모습으로 혼례식에 참석하였다(그림 7.7).

적의는 조선시대 왕비와 왕세자빈, 왕세손빈, 그리고 대한제국기의 황후와 황태자비가 혼례를 비롯한 국가 행사에 참여할 때에 입던 의례복으로, 영친왕비의 적의는 심청색 바탕 옷감 위에 139쌍의 꿩 문양을 직조해서 만들었다. 적의를 입을 때 갖추어야 하는 대수는 가체를 올리고 각종 장신구로 꾸민 큰 머리 모양으로, 영친왕비의 혼례 복식에서는 진주장잠眞珠長簪(그림 7.8.1)을 비롯한 13점 이상의 두발 장신구들이 사용되었다. 이 장신구들은 모두 금은과 옥으로 만들어졌으며, 진주를 비롯한 각종 보석과 유리로 화려하게 장식되었다(그림 7.8). 그중에서 조선 왕세자비로서의 지위를 알려주는 가장 중요한 장신구는 머리 꼭대기와 양 측면, 그리고 뒷면을 장식한 봉황 모양의 큰 비녀들이다. 봉잠鳳簪, 혹은 대봉잠이라 불리는 봉황 모양의 비녀와 뒤꽂이들은 왕실에서도 신분이 가장 높은 여성만 착용할 수 있었던 두발 장신구로, 가장 큰 것은

가체의 뒤쪽을 장식한 대봉잠이다(그림 7.9).

영친왕비는 자신의 전통 혼례복과 당시 사용했던 각종 장신구를 1957년까지 개인적으로 보관하고 있었다. 그러나 보관 공간 및 비용 문제로 어려움을 겪게 되어, 1958년 모두 일본의 도쿄국립박물관에 기탁하였다. 영친왕비는 결혼 이후 내내 일본 도쿄에서 살다가 1963년 남편과 함께 서울로 와서 여생을 보냈지만, 그녀가 일본에 기증했던 혼례 복식과 장신구들은 그녀와 함께 돌아오지 못했다. 영친왕비의 전통 혼례식에 사용되었던 조선 왕실의 혼례 및 의례용 복식, 장신구 및 예물들은 1991년에 한국으로 반환되었으며, 현재는 서울의 국립고궁박물관에 소장되어 있다.[21]

영친왕비의 전통 혼례식에 사용된 의례용 장신구 중에 가장 화려한 것은 각종 비녀와 뒤꽂이들을 비롯한 두발 장신구다. 이것들은 옥과 도금한 은으로 만들어졌으며 각종 유리와 보석류로 꾸며진 값비싼 금속 공예품이다. 당시 영친왕비는 머리 맨 위쪽을 진주장잠과 함께 백옥봉황꽂이(그림 7.8.2)로 장식했으며, 가체의 하단부에는 한 쌍의 후봉잠後鳳簪(그림 7.8.11, 그림 7.8.12)과 대봉잠(그림 7.9) 등을 꽂았다. 가체의 뒤쪽에 꽂았던 것으로 추정되는 길이 39.6cm의 대봉잠은 도금한 은으로 만들고, 봉황의 머리와 꼬리를 진주와 산호, 각종 유리 등으로 장식하여 매우 화려한데, 특히 푸른색 물총새의 꼬리 깃털을 붙여 장식한 점이 독특하다(그림 7.9). 영친왕비의 이마 위쪽 중앙부에는 가체의 앞꽂이로 진주동곳(그림 7.8.8)을 사용했으며, 그 외에도 용잠, 가란잠, 백옥떨잠, 백옥나비떨잠 등이 사용되었다.[22] 영친왕비의 혼례식에 사용된 두발 장신구들은

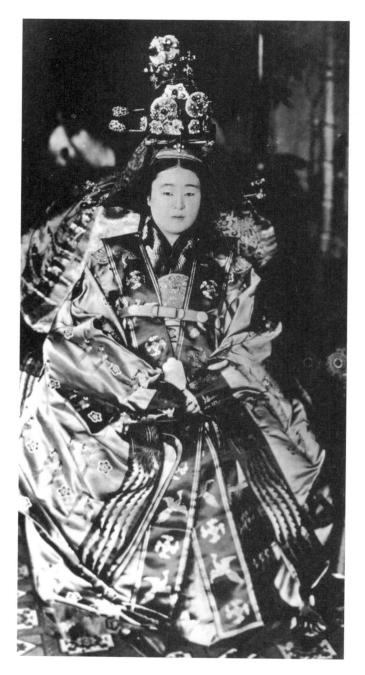

그림 7.7 영친왕비 이방자의 1922년 전통 혼례식 사진 영친왕비는 2년 전인 1920년 도쿄에서 먼저 결혼식을 올리고, 1922년 처음으로 한국을 방문했다. 서울에서의 두 번째 결혼식은 조선의 전통 혼례 방식을 따라 거행되었다.

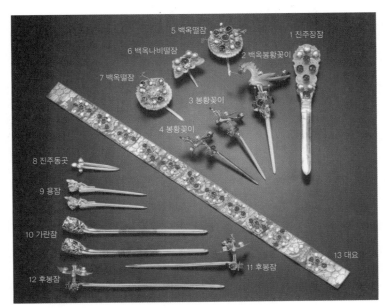

그림 7.8 영친왕비가 1922년 혼례 때 착용했던 두발 장신구 이 장신구들은 금과 은, 옥으로 만들어졌으며 진주를 포함한 각종 보석과 유리로 장식되어 있다.

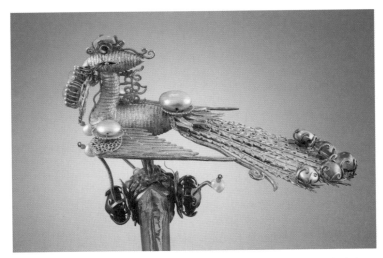

그림 7.9 대봉잠의 봉황 부분을 확대한 사진 대봉잠은 영친왕비의 혼례용 두발 장신구로, 왕실에서도 신분이 가장 높은 여성만 착용할 수 있었다. 진주, 산호, 유리, 푸른색 물총새의 깃털로 장식되어 있다. 대봉잠의 전체 길이는 39.6cm, 봉황의 길이는 12cm이다.

그림 7.10 영친왕비의 첩지 첩지는 궁중에서 생활하는 여성들만 착용했던 두발 장신구이다. 첩지의 형태와 재료는 착장자의 품계에 따라 엄격히 구분되었다. 순종 황제의 장례식에 참석한 나이 많은 후궁들은 백발의 머리 위에, 검은색 머리카락에 매단 개구리 첩지를 착장함으로써 일제에 대한 저항 의식을 표출했다.

일제강점기의 최상위계층 여성을 위해 만들어진 고귀한 사치품으로, 조선의 전통적인 신분 질서 혹은 위계에 맞추어 제작된 사회적 장신구이자 한국 상류층 여성의 전통문화 양식을 대표하는 것이다.

영친왕비의 소장품 중에서 근대 한국 여성 복식 문화의 보수성을 보여주는 가장 중요한 두발 장신구는 봉황 모양으로 장식된 작은 은제 첩지疊紙이다(그림 7.10). 긴 검은색 머리카락으로 만든 띠에 붙여서 착용하는 첩지는 착장자의 가리마 부분을 장식하는 두발 장신구로서, 궁중에서 생활하는 여성들만 사용했던 특별한 장신구이다. 첩지의 형태와 재료는 왕실의 복식 의례 규정에 의거하여, 착장자의 품계에 따라 결정된다. 황후나 왕비처럼 왕실 내에서 가장 품계가 높은 여성만이 은제도금용 첩지를 사용할 수 있었으며, 그다음 품계의 왕세자비나 후궁들은 봉황 첩지와 개구리 첩지를 사용했다. 왕실 여성들의 계위에 따른 신분 질서를 표현하는 첩지의 사용은 마지막 황제인 순종 황제가 세상을 떠난

1926년까지 엄격하게 지켜졌다. 순종 황제의 장례식에는 나이 많은 후궁들이 백발의 머리 위에, 검은색 머리카락에 매단 개구리 첩지를 착장하고 참석했다.[23] 이는 당시 정치적 지배자였던 일제, 즉 조선총독부에서 꾸준히 서양식 문화를 확산하고자 했음에도 불구하고 기나긴 일제 강점기 내내 복식을 비롯한 전통문화를 고수한, 근대 한국의 상류층 여성들이 표출하고자 했던 무언의 항거의 단면이자 소극적 능동성의 표현이었다. 즉, 그녀들은 전통 복식과 생활방식의 유지를 통해서, 일제의 강압적인 근대화 정책에 기반한 식민 통치에 대한 저항의식을 역설적으로 드러내고자 했던 것이다.

근대 한국의 '신여성' 이미지에 대한 사회적 오명

서양식 여성 복식은 19세기 말 서양 외교관과 미국 선교사 등을 통해 처음으로 한국에 알려졌다. 그러나 상류층 여성의 전통 복식에 대한 뿌리 깊은 보수주의의 영향으로, 근대 한국의 일반 여성이 새로운 스타일의 복식을 받아들이는 데에는 어려움이 많았다. 다만 이화학당이나 정신여학교 등 서양 선교사들이 세운 근대식 여학교가 등장하면서 서양 복식에 대한 보수적 경향이 다소 누그러지게 되었다. 그럼에도 불구하고, 이러한 여학교에서도 초기에는 완전한 서양식 복식이 아니라 전통적인 한복을 활동하기 편하게 개량한 복식을 교복으로 채택했다.

일례로 이화학당의 초기 교복을 보면, 기본 구성은 흰색 저고리와

검은색 치마이다. 이는 착용과 활동에 편리하도록 개량된 근대적 한복으로, 전통 복식과는 다소 차이가 있다.[24] 이렇게 근대기 여학생의 교복으로 새롭게 등장한 개량한복은 신교육을 받은 '신여성新女性' 혹은 짧은 단발머리의 '모던걸modern girl, 毛斷傑' 이미지를 대표하는 시각적 양식 요소가 되었다. 그러나 이러한 근대화된 여성 이미지 양식이 당시 대중에게 새롭고 진보적으로 비춰졌음에도 비판을 받았던 점은 매우 아이러니하다. 대중은 새로운 교육을 받은 진보적이고 자유로운 신여성을 바람직한 미래의 여성상이라기보다, 오히려 일제의 식민지 체제 아래에서 등장한 전통적인 한국 여성의 도덕성 파괴와 문화적 타락의 상징으로 인식하는 경향이 강했다(그림 7.11).

근대 한국 사회에는 신여성, 혹은 모던걸이라는 새로운 여성상에 대해 모순적 성격의 '여성 혐오감misogyny'이 존재하고 있었는데, 이것은 당시 일제가 식민지 조선에서 행한 이례적이고도 가혹한 정치적 억압과 경제적 제국주의라는 시대적 배경에서 기인했다.[25] 일제강점기 식민 지배 기구였던 조선총독부는 당시 한국을 정치적·경제적으로 완전히 지배하기 위하여, 아주 교묘하게 잘 짜인 근대화 정책을 꾸준히 추진하였다. 조선총독부의 여러 정책은 한국의 전통문화를 붕괴시켰으며, 그 영향은 복식 문화에도 큰 영향을 미쳤다. 이와 함께 이 시기에 손목시계, 다이아몬드 반지와 목걸이 같은 국제적 양식의 새로운 사치품들이 일본을 거쳐 한국에 전래되기 시작했던 점에 주목할 필요가 있다.

일본에서는 몇몇 보석상이 중심이 되어 서양식 장신구나 사치품을 수입하여 판매하고 있었다. 그러한 수입품 상점들은 장신구를 유럽에

그림 7.11 〈모던걸의 장신운동(裝身運動)〉 『조선일보』 1928년 2월 5일자에 실린 안석주의 만평 삽화이다. 전차 안의 여성들이 서양에서 들어온 손목시계와 반지를 남들에게 보여주려고 일부러 좌석에 앉지 않고, 팔을 뻗어 손잡이를 잡고 서 있음을 비꼬고 있다.

서 직접 수입할 뿐만 아니라, 수입한 다이아몬드나 진주 같은 보석류를 활용해 일본 내에서 서양식 장신구를 제작하기도 했다. 근대 일본의 상류층 여성들은 서양식 장신구를 도쿄 긴자銀座의 고급 부티크 상점에서 구매할 수 있었다.[26] 강화도조약 체결 이후 일본 정부는 한국 내 사치품 거래에 관한 조세제도를 제정했다. 그와 함께, 일본 상인들은 서양 수입품이나 일본에서 제작한 서양식 사치품들을 한국에서 거래할 수 있게 되어, 한국 내의 서양 사치품 시장을 장악해나가기 시작했다.[27]

당시 일본의 상류층 남녀는 긴자의 고급 부티크 상점에서 판매하

그림 7.12 일본 도쿄 긴자에 있는 덴쇼도 전경 2017년 6월 필자 촬영.

던 서양식 장신구와 시계를 근대적으로 세련된 복식 문화와 관련된 사치품으로 받아들이고 애호했다. 긴자의 여러 고급 부티크 상점 중에서 1879년에 설립된 덴쇼도天賞堂는 사치품 및 보석을 판매하던 곳으로, 지금도 긴자에 본점이 있다(그림 7.12). 덴쇼도는 유럽식 보석 장신구뿐만 아니라 일본 고유의 문양을 가미한 근대적인 일본 장신구를 제작해서 팔았던 곳으로도 유명하다.[28] 1905년 덴쇼도는 한국의 『황성신문皇城新聞』에 처음으로 서양 사치품 판매 광고를 게재했다.[29] 이와 함께 경성, 즉 서울에도 덴쇼도와 비슷한 사치품 수입 및 판매 상점이 문을 열었다. 그러나 근대 한국에서의 서양식 사치품 판매 사업은 1920년대 무렵까지는 그다지 성공적이지 않았던 것으로 보인다. 무엇보다도 당시 한국 대

중들 사이에서 '근대'라는 개념은 곧 '친일파' 문화와 같다는 도덕적 혐오감이 널리 퍼져 있었으며, 이러한 혐오감은 당시 수입품을 사용할 만큼 경제적 여유가 있는 상류층 여성들 사이에서도 공유되었기 때문이다.

근대 한국의 남성 및 여성용 사치품 시장의 정확한 규모는 확인되지 않는다. 그러나 1906년 이후의 신문에는 한국 여성들의 사치스러운 서양식 혹은 일본식 장신구 문화를 신랄하게 비판하는 기사들이 많이 게재되었다. 한국에서 사치스러운 수입제 보석과 진주, 서양 시계 등을 판매하는 신문 광고가 점차 늘어나게 되는 것은 1910년 일제의 강제병합 이후부터이다. 그러므로 일본 상인들이 한국 내 사치품 판매에서 확실하게 이윤을 남기기 시작했던 것은 일제강점기 이후부터로 추정되며, 그에 따른 막대한 세금 징수는 식민지 정부의 귀중한 재원이 되었던 것으로 보인다. 즉, 일제강점기 이전부터 서양식 사치품의 거래 시장이 존재하기는 했지만, 한국인들의 사회적 저항감으로 인하여 초기 거래는 다소 미진했던 것이다. 수입제 서양식 사치품의 거래로 인하여 일본 측의 이윤이 크게 늘어난 것은 조선총독부가 확실하게 권력을 행사할 수 있었던, 게다가 잠시 경제적으로 호황이었던 1920년대 이후였던 것으로 보인다.

1913년 『매일신문毎日新聞』에 연재되어 큰 인기를 얻었던 소설 『장한몽長恨夢』에는 서양식 사치품에 대한 근대 한국인들의 부정적 관점이 묘사되어 있다.[30] 잘 알려진 바와 같이 이 소설의 여주인공 심순애는 부자인 김중배가 다이아몬드 반지를 주며 유혹하자 약혼자인 가난한 고학생 이수일과 한동안 헤어진다. 이때 이수일은 떠나는 심순애에게 "김

중배의 다이아몬드가 그렇게도 좋더냐?"라고 하면서 강하게 비판했다. 당시 한국 사회는 이수일이 심순애를 비판한 것과 비슷한 맥락에서 서양 사치품이나 장신구, 패션 등에 대한 여성의 관심을 허영심과 도덕적 타락으로 여기고 상당히 강하게 비판 혹은 비난하는 분위기였다.

근대 한국에서 여성의 복식 문화에 깔려 있던 보수주의와 여성의 물질적 사치 추구에 대한 비판적 분위기가 서서히 사라지기 시작한 것은 1922년 영친왕비와 영친왕의 한국 방문 이후부터이다. 당시 조선총독부는 영친왕 부부의 한국 방문에 대해 활발한 홍보 활동을 펼쳤는데, 그중에서 주목되는 것은 영친왕 부부의 혼례식 관련 홍보들이다. 영친왕 부부는 한국 방문 당시 조선 왕실의 예제를 따른 전통 혼례식을 새로 거행했지만, 조선총독부의 지원을 받고 있던 친일 신문들은 서울에서 거행된 전통 혼례식보다도, 2년 전에 도쿄에서 거행되었던 서양식 결혼식 장면을 대대적으로 보도하였다. 이러한 기사들은 영친왕 부부의 서양식 결혼식이 식민지 조선의 새로운 근대적 왕실 결혼식이자, 조선 왕실의 일본 천황가 편입을 상징하는 혼례식이라는 점을 강조하였다. 이는 조선 왕실과 일본 왕실의 결합을 홍보함으로써, 조선의 식민 통치를 강화하기 위한 문화 정책이었다.

이와 함께, 당시 조선 왕실의 새로운 구성원이 된 일본인 영친왕비 이방자 여사는 새로운 시대, 즉 식민지 조선의 '근대적 왕세자비'로서의 역할이 강조되었기 때문에, 공식석상에서는 언제나 서양식 복장으로 나타났다(그림 7.13). 짧은 곱슬머리에 양복을 입은 그녀의 모습은 조선의 전통적인 여성 이미지와는 완전히 상반된 양식을 보여주었으며, 이

그림 7.13 영친왕비 이방자 여사의 1929년 초상사진
당시 29세였던 그녀는 짧은 곱슬머리에 서양식 옷차림을 하고 있어 전통적 조선 여성의 이미지와는 상반된 모습이다. 조선총독부는 서양화된 영친왕비의 모습을 널리 홍보하면서 식민지 조선의 새로운 여성상으로 만들려는 정책을 폈다. 이는 한국인의 전통주의와 독립 열망을 꺾으려는 식민지 정부의 문화 선전 의도로 해석할 수 있다.

는 곧 식민지 조선에 등장한 새로운 상류층 여성의 이상적 모델로 홍보되었다. 그러한 홍보의 결과, 진주 목걸이와 다이아몬드 반지 같은 서양식 사치품들을 착용하고 양복을 입은 영친왕비의 모습은 일제강점기의 근대적 식민 도시였던 서울의 신여성들에게 이상적 여성상의 상징이자 선망의 대상이 되기 시작했다. 당시 조선총독부가 서양화된 영친왕비의 모습을 널리 홍보했던 것은, 근대 한국 왕실 여성상을 서양화된 근대적 일본 여성으로 바꾸려는 문화 정책으로 해석할 수 있다. 한편, 이러한 정책의 시행은 당시 한국 상류층 여성들 사이에서 서양적 이미지

가 얼마나 친일파적이며 부정적인 이미지로 인식되었는지를 반증하는 것이기도 하다. 새로운 왕실 구성원이 된 영친왕비의 이미지를 서양의 상류층 여성처럼 홍보한 정책은 당시 한국인들의 전통주의와 독립에의 열망을 꺾기 위한 문화 선전 정책이며, 동시에 한국 내에서의 소비 경제 확산과 일본 정부에 대한 정치적 지지를 높이려는 목적에서 시행된 조선총독부의 식민주의 문화 정책이었다.

영친왕비 이방자 여사의 등장 이전에는 한국 신여성들 사이에서 단순함과 검소함을 추구하는 근대식 개량한복 양식이 유행했다. 그러나 1920년대부터는 개량한복과 서양식 복식이 모두 유행하기 시작했으며, 이와 함께 서양식 사치품을 착용하는 새로운 패션 스타일이 서울을 중심으로 크게 유행했다. 이 시기부터 근대 한국 여성들이 가장 선호했던 사치품은 영친왕비 사진에 보이는 다이아몬드 반지, 진주를 비롯한 보석 목걸이, 손목시계 등 일본이나 유럽에서 수입한 장신구가 중심이 된다. 동시에 근대 여성들의 서양식 사치품과 양복 유행 문화에 대해 비판적으로 바라보는 사회적 시각도 일제강점기 내내 지속되었다. 그리하여 근대 여성의 복식 문화와 신체 표현에 대한 인식은 서양식 복식 문화에 대한 선망과 사회적 비판이라는 매우 모순된 상황이 뒤얽히면서 기묘하게 비틀어졌다. 근대 한국에서는 신여성의 복식을 허영과 타락의 상징이자 사회적 오명으로 보던 비판적 시각과, 누구나 부러워하는 선망의 대상으로 보던 사회적 호감과 부러움이라는 상반된 시각이 모순적으로 동시에 존재했다. 이는 근대 한국 여성이 겪었던 모순되고 복잡한 사회적·문화적 상황에서 기인한 것이다. 근대 여성의 서양식

그림 7.14 기생 김영월의 1920년대 사진엽서 단발머리에 서양식 치마를 입고, 스타킹과 구두를 신은 김영월(金英月)의 사진. 손에는 작은 핸드백을 들고 팔찌를 착용했다. 1920년대 이후 서양식 복장과 사치품이 유행하면서 기생들은 이런 패션을 애호했다. 한편 신식 교육을 받은 신여성들도 최신 패션을 따랐기 때문에, 근대 한국에서 신여성과 기생은 외모로 구별하기가 어려웠다.

복장과 사치품 애용에 대한 사회적 오명과 모순적 시각이 점차 사라지는 것은 일제의 영향을 벗어난 광복 이후부터였다.

근대 한국 신여성의 사회적 오명과 관련하여 주목해야 할 중요한 문제는 당시 한국 기생妓生에 대한 대중적 인식이다. 여성 예능인이라는 직업과 창녀의 성격이 묘하게 결합되었던 근대기의 기생들은 대부분 일제강점기 최신 패션 스타일 중 하나였던 개량한복과 서양식 사치품을 애호했다(그림 7.14). 외모 면에서 그들은 여학교에서 신교육을 받은 근대적 신여성과 매우 비슷했으며 구별하기도 어려웠다.[31] 그 결과 대

중매체와 대다수 남성은 새롭게 등장한 서양식 복식과 장신구들을 "만만하고 막 대하기 쉬운" 기생 같은 여성이 애용하는 사치품이자 착용자의 부도덕과 허영심을 상징하는 물건으로 여기기도 했다.[32] 결과적으로 근대 한국 사회에서의 신여성과 모던걸의 이미지는 신식 교육을 받은 고학력의 상류층 신여성과, 창녀로 인식되던 사회적 하층 신분인 기생이라는 상반된 두 종류의 이미지가 기이하게 뒤섞이면서 혼종적이고 모순된 이미지가 되어버렸다. 당시 신여성은 대중들에게 미와 부를 소유한 상류층 여성이라는 이미지와 함께 한편으로는 도덕적으로 타락한 여성이라는 사회적 낙인과 오명을 가진 존재로 인식되었던 것이다. 이러한 근대 신여성에 대한 모순된 관념과 이미지는 제2차 세계대전이 끝나고 독립을 이룬 이후부터 서서히 사라지게 되었지만, 아직까지도 한국 사회에서 이러한 오명이 완전히 사라졌다고 보기는 어렵다.

근대 한국에서 유럽식 사치품에 대한 부정적 인식이 널리 퍼진 또 다른 중요한 이유는 당시 새롭게 유행하기 시작한 상업용 장신구 및 값비싼 사치품을 모방한 모조 장신구의 등장이었다. 근대기에는 기술의 발전과 함께 각종 모조품 제작이 크게 늘어났다. 1893년 일본의 미키모토 고키치御木本幸吉(1858~1954)가 세계 최초로 양식 진주 생산에 성공하면서 진주 장신구의 제작이 크게 증가했다. 또한 1920년대 초반부터는 진짜 금처럼 보이는 모조금이나 인조 다이아몬드를 비롯한 각종 가짜 보석들의 생산이 전반적으로 크게 늘어났다. 각종 모조품으로 만든 값싼 장신구가 한국 대중들 사이에서 유행하기 시작한 것도 역시 1920년대 초반이었다.[33] 이러한 모조 장신구들은 상류층 여성의 특권적 생활

양식을 모방하고 싶어 했던 기생이나 중산층 여성들 사이에서 1920년
대부터 1930년대 전반 무렵까지 널리 유행했다. 값싼 모조 장신구는 값
비싼 진짜 사치품들의 대용품으로 악용되기도 했으므로, 누구나 가짜
사치품에 사기를 당하거나, 혹은 가짜를 가지고 남을 속일 수 있게 되
었다. 모조품의 유행과 함께, 근대에 등장한 서양식 장신구를 비롯한 새
로운 사치품들은 더 이상 사회적 지위나 부의 상징 혹은 위세품으로 기
능하기 어려워졌으며, 기존의 값비싼 진짜 위세품들의 사회·문화적 위
상도 함께 낮아져 그 의미를 잃게 되었다. 이때부터 복식과 장신구, 사
치품의 착장과 소유는 개인의 취향과 개성 표현의 문제와 좀 더 밀접한
관련을 맺으면서 발전하게 된다.

맺음말

19세기 말부터 20세기 초까지 서양 복식 문화가 한국에 도입될 때,
이를 받아들이는 방식이 성별에 따라 확연하게 다르게 나타났던 것은
일제강점기에 진행된 복잡다단한 근대화 과정의 결과였다. 근대 한국
남성들 사이에서는 단발을 비롯해 유럽식 정장, 계급에 따른 훈장제도
등 서양 복식 문화가 국가에 의해 강제적으로 도입되었다. 이는 개항에
의해 시작된 새로운 시대의 주류를 형성했던 일본과 서양 문화의 영향
을 반영한 것으로, 백성들의 강력한 저항에도 불구하고 지배계층의 적
극적인 도입으로 인해 곧 주류 문화가 되었다. 그렇지만 여성의 서양

식 복식은 여성 자신과 남성에게 모두 긍정적으로 수용되지 못했으며, 심지어 여성의 서양식 사치품 수용은 부도덕과 타락의 상징으로 인식되어 심한 비난을 받았다. 서양 복식과 사치품 수용에서 나타난 이러한 심각한 젠더적 차별성은 일제의 강제적 침략 아래 복잡한 근대화 과정을 겪어야만 했던 한국의 남녀가 각기 다른 사회적 역할을 수행할 수밖에 없었으며, 그들 스스로도 근대화와 서양 문화에 대한 인식과 경험 과정에서 서로 다르게 대응할 수밖에 없었기 때문에 나타난 현상이었다. 또한 유교적 도덕관에 입각한 전통적 기준 대신, 외모와 물질적 치장, 그리고 수동적인 성적 대상이라는 새로운 기준으로 여성을 판단하기 시작한 일제강점기의 상업 문화와 성차별적 편견의 확산도 이러한 복식 문화의 성차를 형성하고 유지하는 데 중요한 역할을 했다.

근대 한국의 복식 문화에 나타난 성차는 당시 한국인들이 근대적 정체성을 형성하는 과정이 일제의 강압이라는 타의로 진행된 역사적 상황과, 근대와 서양에 대해 가졌던 비판과 호감이라는 상호 모순된 감정 등이 복합적으로 결합되어 나타난 결과물이다. 근대 복식 문화의 변화 과정에서, 서양 문화에 대해 성별과 지위에 따라 상반된 반응이 본격적으로 나타나기 시작한 것은 일제강점기부터이며, 이는 일제의 정치적 억압에 대한 사회적 투쟁들이 다양한 방식으로 표출되기 시작했던 것과 일맥상통한다. 근대 서양식 생활 문화의 도입은 한국인들의 자발적 의지와 선택에 의해서 이루어진 것이 아니라, 일본의 경제적·정치적 이익을 위한 식민지 경영과 지배의 일환으로 진행된 것이므로, 당시 민족주의적 성향의 한국인들은 남녀를 불문하고 전통 한복과 장신구의

착용을 민족자결권에 대한 열망의 상징물로 인식하였다. 일제강점기의 여러 애국 열사들은 서양식 복식과 행동을 정치적으로 중립적인 개념인 '근대성'의 표현이라기보다는 오히려 친일적 행위로 인식하였다. 복식 문화에서 한국적 전통성을 강조했던 보수적 민족주의 경향은 순정효황후 같은 상류층 여성들 사이에서 특히 능동적이고 강하게 나타났다. 아쉽게도 당시 상류층 여성들은 외국인을 만나거나 적극적인 사회적 활동을 거의 할 수 없었던 것으로 보이지만, 그렇기 때문에 아이러니하게도 스스로의 전통문화를 개인적 차원에서 보존할 수 있었던 것이다.

근대 한국에서 성별에 따라, 서양 복식과 장신구가 다른 양상으로 수용되고 전통 복식의 기능과 의미도 상이하게 작용했던 점은 동시대의 일본과는 확연히 다른 문화를 보여준다. 근대 한국 사회에서 나타난 서양 복식 문화의 부분적 수용 및 여성들의 전통 복식 문화 유지 및 문화적 보수성은 이 시기 한국 문화의 특수성에서 기인한 것이며, 한국 상류층 여성의 독특한 능동적 자기표현 방식을 보여주는 것이기도 하다. 한국에서는 독립 이후에도 전통 한복의 착용이 한국적 자긍심을 표현한다는 관념이 쉽게 사라지지 않았고, 이러한 경향은 지금도 일부 남아 있다. 광복 이후에는 여성 복식에 대한 사회적 편견이나, 복식을 통해 반일 감정을 표출하려는 욕구가 서서히 누그러지기 시작했다. 그러나, 한국의 일반 대중들 사이에서 여성의 서양식 의복 착용을 사회적 오명으로 여기지 않게 된 것은 한국전쟁이 끝나고 경제적 발전이 이루어지기 시작한 1960년대 이후의 일이다.

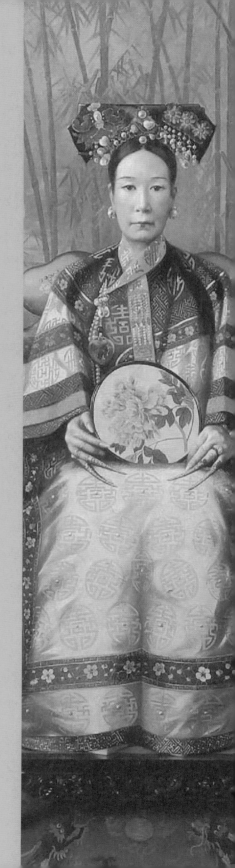

08

머리 모양에서
머리 장식으로

1870~1930년대의 '량바터우'와
만주족의 정체성

게리 왕

지금까지 근대 중국의 헤어스타일 연구는 남성의 변발을 둘러싼 청나라 초기와 말기의 갈등에 집중되어 있었다.[1] 그러나 1924년에 제작된 한 엽서(그림 8.1)를 보면 뜻밖에도 여성의 헤어스타일 역시 청이 몰락해가던 시기 만주족 정체성의 정치와 복잡하게 얽혀 있음을 알 수 있다.[2] '만주족 여성들Manchu Ladies'이라는 제목의 이 엽서는 베이징에서 두 명의 여성이 긴 가운에 조끼를 입은 남성을 지나쳐서 길을 걸어가는 모습을 담고 있다.[3] 이 엽서에서 두 여성은 모두 '량바터우兩把頭'라 불리는 기하학적인 머리 장식을 쓰고 있다. 량바터우는 말 그대로 양 갈래로 틀어 올린 머리 또는 '두 개의 손잡이처럼 보이는 머리 모양'이라는 의미로, 여성의 결혼 여부와 만주족 정체성을 나타낼 뿐만 아니라 그런 머리 모양을 한 여성들을 대단한 구경거리로 만들었다.[4]

〈그림 8.1〉의 오른편에 보이는 남성의 뒷모습은 우연히 카메라에 포착된 것이다. 그는 변발이 아닌 공화정식으로 짧게 이발한 머리에 서양식 밀짚모자를 쓰고 있다. 청나라의 마지막 몇십 년간 새로운 정치적 중요성을 내포하던 변발은 중화민국(1912~1949)의 수립과 함께 금지되

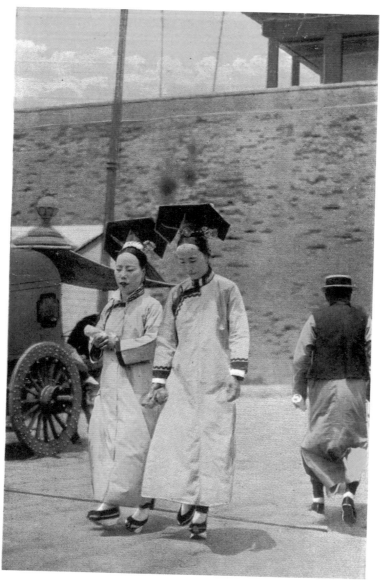

그림 8.1 〈만주족 여성들〉 이 사진을 찍은 시점은 군벌 정치가 장쉰이 푸이의 복위를 시도했던 1917년 7월경으로 추정된다. 존 데이비드 점브런이 베이징에서 운영했던 카메라 크래프트사에서 촬영했고, 이를 커트 테이치 출판사(Curt Teich & Co.)에서 1924년에 엽서로 제작했다.

었다. 한때 청나라의 강력한 권력을 상징하던 변발은 지정학적 변화를 맞게 되었고, 19세기 후반에는 전 세계적으로 비웃음을 샀다. 태평천국의 난(1850~1864) 이후 중국 내에서 여러 번 폭동을 일으켰던 반反만주파는 변발이 국가적 수치라고 주장했다.[5] 하지만 엽서 이미지에서 볼 수 있듯이, 량바터우는 변발이 폐지된 이후에도 10년 넘게 살아남아 구경꾼들의 눈길을 끌었다.

사실, 엽서에 나오는 솟아오른 듯한 기하학적 모양의 량바터우는 1910년경에 등장한 새로운 유형이다. 이 글은 이러한 량바터우의 형태 변화를 역사적으로 추적해보고자 한다. 이를 위해 19세기 후반부터 20세기 초반까지 해외여행, 외교 활동, 사진 촬영, 인쇄 산업, 경극의 상업화 등과 맞물려 점차 거대해진 량바터우에 초점을 맞출 것이다. 그리고 량바터우의 거대화는 서태후(자희태후)가 이끄는 청나라 조정의 통치력에 대한 비판이 커지는 가운데 권력을 재공고화하는 과정에서 고안된 것임을 전제로 그 변화 양상을 살펴볼 것이다. 서태후와 궁정 여인들은 외교적 목적으로(그림 8.2), 톈진의 기녀들은 새로운 패션으로(그림 8.3), 경극 무대에서 여자 배역을 맡은 '소년 배우'는 제국의 선전물이자 관중의 눈을 사로잡는 전시물로 량바터우를 사용했다(그림 8.4).[6] 깊은 인상을 남기기 위한 장식품으로서 량바터우가 지닌 정서적 영향력은 청나라 궁정의 중앙집권적인 권력 유지 차원을 넘어 국내외 대중에게 이국적이면서도 상하부 구조의 권위를 허무는 스펙터클 같은 존재로 어필하고 있었다.

1900~1910년경 중국 혁명가들 사이에서 반反만주 감정이 고조되고

그림 8.2 영국 대사관 앞에 모인 청나라의 궁정 여인들 이 사진은 1905년 6월 6일경 촬영한 것으로 알려져 있다.

변발의 평판이 급격히 하락하던 시기에 량바터우는 크기가 이전보다 커지고 폭도 넓어졌다.[7] 직접적인 상관관계는 기록되어 있지 않으나, 이 현상은 량바터우가 문화 산업계에서 일반적으로 생각하는 '시대를 초월한 만주의 관습'이 아님을 시사한다. 오히려 한껏 과장된 형태의 량바터우는 변발이 오명을 뒤집어쓸 정도로 중국의 주권과 정체성이 위기를 맞은 상황에서, 이에 대처하기 위한 만주족의 셀프 패셔닝self-fashioning의 방편에 가까웠다. 변발은 청 수립을 위한 정복 과정에서 모든 남성에게 강요되었지만, 량바터우는 청이 쇠퇴하던 시기 만주족의 중심지

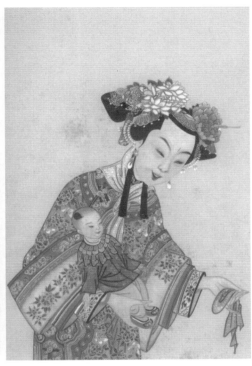

(좌) 그림 8.3 〈톈진 제일의 기녀 자위원의 초상사진〉 1915년 『소설신보(小說新報)』 4호에 실린 것으로 촬영 시점은 청나라 말기인 1910년경으로 추정된다.

(우) 그림 8.4 경극 〈사랑탐모〉에 등장하는 요나라 공주 배역을 그린 그림

였던 베이징과 선양瀋陽(만주어로 '묵던', 청조 초기의 수도)과 관련돼 있었다. 그러나 변발과 마찬가지로 량바터우 역시 권력과 외교의 장에서 구경거리가 되었고, 지역적·세계적 역학관계에 휘말린 채 1924년에 제작된 엽서(그림 8.1)와 같은 기계적 인쇄물 속의 이미지로 퍼져나갔다.

엽서 속 두 여성이 중화민국 시기에도 계속 량바터우 머리를 고수한 것은 이 과장된 머리 장식이 얼마나 빠르게 '만주의 관습'이 되었는가를 시사한다. 이 시기 시드니 갬블Sidney D. Gamble(1890~1968)을 비롯

한 사진가들은 량바터우를 한 여성들이 베이징의 시장이나 사원에 있는 모습을 촬영했다.[8] 필자는 중화민국 시기에 량바터우가 만주족만의 '전통'으로 굳어졌지만, 청제국과의 연관성은 유지되었다고 생각한다. 갬블의 량바터우 사진들은 주로 1917년에 촬영된 것으로 추정되는데, 이 사진들은 그해 7월에 중국의 군벌 정치가 장쉰張勳이 일으킨 복벽復辟 사건(1917)을 떠올리게 한다. 복벽 사건은 장쉰이 신해혁명으로 멸망한 청의 부활을 선포하고 선통제 푸이를 복위시켰다가 약 열흘 만에 실패로 돌아간 사건이다. 갬블의 사진들은 베이징에서 '머리 장식'이라는 가시적 형태로 표출된, 청나라 권력을 복원하려는 야망을 포착한 것일 수 있다. 정치와 대중오락 면에서 량바터우는 소수민족의 관습을 보여주는 것 외에도, 제국의 웅장함을 상징적으로 함축해 과시하는 역할도 수행했다.

이 글은 세 가지 이정표를 통해 량바터우가 시간의 흐름에 따라 어떻게 변화하고 묘사되었는지 살펴본다. 첫 번째 이정표는 1874년 런던에서 출간된 존 톰슨John Thomson(1837~1921)의 사진집이다. 톰슨은 량바터우를 최초로 촬영한 인물이다. 두 번째 이정표는 의화단운동 이후 1904년에 미국의 화가 캐서린 칼Katharine A. Carl(1865~1938)이 그린 서태후의 공식 초상화이다(그림 8.5). 이 초상화는 외교적 우호의 표시로 미국의 세인트루이스에서 전시되었다. 서태후가 이 초상화뿐 아니라 다른 외교용 초상화에서도 공식적 양식이 아니었던 량바터우 머리를 한 사실은 정치적 범주에서 공식적인 것과 비공식적인 것의 구분이 얼마나 불분명한지를 여실히 드러낸다. 또한 이 무렵 서태후의 황실은 검은

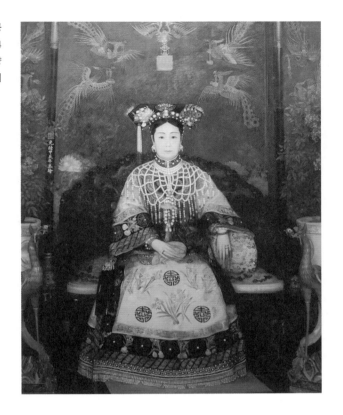

그림 8.5 량바터우 머리를 한 서태후의 공식 초상화 미국의 화가 캐서린 칼이 1904년에 그린 그림이다. 서태후는 화려한 외양의 량바터우를 통해 청 황실의 권위를 드러내고자 했다.

색 공단으로 만든 부피감 있는 머리 장식으로 변화한 량바터우를 즐겨 했는데, 여기서도 량바터우의 역할 수행자적 존재감performative role이 돋보인다.

세 번째 이정표는 가장 과장된 형태의 량바터우다. 이 량바터우는 청나라의 마지막 황제였던 푸이가 일제가 세운 괴뢰국인 만주국滿州國(1932~1945)의 황제로 오른 1934년의 대관식에서 등장했다. 이때 황후였던 완룽婉容(1906~1946)은 용포를 입고 공식 왕관이었던 조관朝冠 대신 량바터우 머리를 했다(그림 8.6). 이렇게 량바터우와 예복이 결합된 형

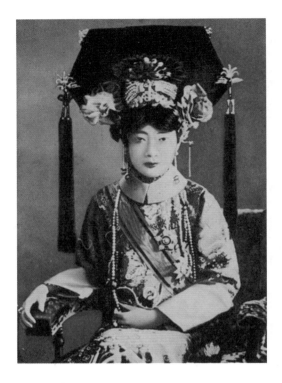

그림 8.6 만주국의 황후가 된 완룽 일제가 세운 괴뢰국인 만주국 황제의 대관식에서 황후 완룽은 커다란 량바터우 머리를 했다. 앞서 본 서태후의 량바터우보다 크기가 더 거대해진 것을 확인할 수 있다. 용포의 상의에는 일제가 수여한 훈장들이 달려 있다. 1934년경 촬영.

태는 위쉰링裕勛齡(1880~1943)이 1903~1905년에 서태후와 궁정 여인들을 촬영한 사진에서 처음 등장한 혁신적인 복식이었다.[9]

　뒤에서 설명하겠지만 청나라 황실 여성, 기녀와 소년 배우들이 서로 다른 목적으로 량바터우를 한 것은, 공공연하게 정치적이었던 변발과는 달리 량바터우가 어느 면에서는 정서적으로 작동했음을 보여준다. 이것이 어떻게 이루어졌는가는 좀 더 연구가 필요하다. 량바터우의 다른 측면들에 대한 필자의 연구는 아직 진행 중이나, 이 글에서는 량바터우를 수전 손태그Susan Sontag가 제시한 "붙잡기 어려운 감수성fugitive sensibility"의 관점에서 검토할 것을 주장한다. 손태그는 캠프Camp라고

불리는 이 감수성에 대해 "인위성artifice과 과장"을 일삼고, "심각한 문제"에 열중하는 대신 "진지한 것을 시시한 것으로 전환"하는 것이라고 정의했다.[10] 캠프라는 개념은 스타일을 정치로, 정치를 스타일로 바라본다는 점에서 유용하다.

이어지는 내용은 네 개의 절로 구성되어 있다. 먼저 량바터우의 시각적 효과가 사람들에게 어떤 영향을 미치는지를 살펴본 다음, 량바터우의 과장된 모양을 이루는 구조와 재료에 대해 심도 있게 다룬다. 이어서 '몽골성'과 '중국성'과의 관계를 포함하여 '만주성滿洲性'이라는 주제를 다룬다. 마지막으로 국제 외교 및 대중오락에서 만주 정체성의 정치가 시각적으로 어떻게 표출되었는지 논의한다.

서양인의 눈에 비친 량바터우

20세기 초, 변발이 중국 내외의 언론에서 놀림거리가 되던 때에 량바터우는 그와 달리 보는 이를 어리둥절하게 만드는 한편 시선을 사로잡았다. 이 사실은 앞의 엽서 이미지처럼 길에서 량바터우를 한 여성들을 찍은 수많은 사진이 증명한다(그림 8.7).[11] 이런 엽서들 중에서 뒷면에 손으로 쓴 글귀가 남아 있는 엽서가 있는데, 한 여행자가 고국의 가족에게 량바터우를 설명하는 내용이다. "우리는 묵던(선양)에서 기묘한 머리 장식을 한 만주족 여성들을 처음 봤다. 베이징에는 이런 머리 장식을 한 여성들이 도처에 있었다. 매우 신기한 모습이다."[12] 이 익명

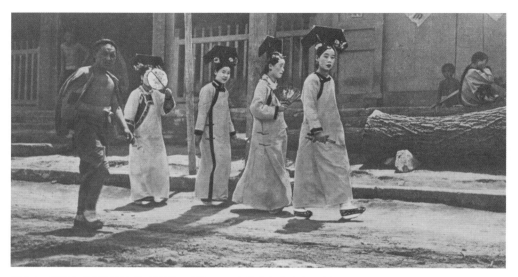

그림 8.7 베이징 시내를 걸어가는 만주족 여성들 1907년 촬영된 이 사진은 내셔널 지오그래픽 협회에서 출간한 『모든 영토 (Scenes from Every Land)』 1912년판에 실려 있으며, 강의용 사진으로도 활용되었다.

의 관찰자는 량바터우를 어떻게 생각해야 좋을지 몰랐지만, 내셔널 지오그래픽 협회National Geographic Society(전미지리협회)의 최초 여성 이사인 엘리자 시드모어Eliza R. Scidmore(1856~1928)는 량바터우에 매료되었다. 시드모어는 1910년 출간된 『내셔널 지오그래픽』 잡지에 이런 기사를 썼다. "만주 여성은 아시아에서 가장 아름다운 모습을 하고 있고, 량바터우는 내가 본 머리 장식 중 가장 웅장하다."[13] 이러한 기록들은 청나라의 수도 베이징과 묵던에서 량바터우가 목격되었음을 증명함과 동시에, 량바터우가 보는 사람들의 눈을 얼마나 사로잡았는지를 입증한다.

이어서 시드모어는 자신이 량바터우를 관찰하기 위해 기울였던 노력에 대해서도 기사에 담았다. "만주족 여성들이 햇볕을 쬐는 아름다운 모습을 제대로 보기 위해 나는 계속 같은 호텔에 머물렀다. 내가 얼마

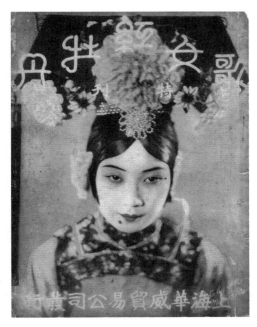

그림 8.8 중국 최초의 유성영화 〈여가수 홍모란(歌女紅牡丹)〉(1931) 포스터 영화의 주인공인 상하이 영화배우 후뎨 (胡蝶, 1908~1989)가 꽃으로 화려하게 장식된 량바터우 머리를 했다.

나 감탄하고 예찬했는지 충분히 알 만하지 않은가?"[14] 시드모어에 따르면 "이 과장된 '메리 위도'는 너무 무거워서 실내에서는 내려놓아야 했다".[15] 시드모어가 오페라 〈메리 위도The Merry Widow〉─프란츠 레하르Franz Lehár(1870~1948)의 작품으로 1905년 빈에서 초연─를 언급했다는 점은 예전보다 더 거대해진 량바터우가 야외에서 대중이 볼 수 있는 구경거리가 되었음을 의미한다.

이러한 량바터우의 시각적 측면은 1911년에 풍자신문인 『베이징천설화보北京淺說畫報』(1909~1912)에 실린 중화풍 캐리커처에서 볼 수 있다. 바람에 날아가버린 량바터우를 집어 드는 만주족 여성의 그림에는 이 머리 장식이 단지 "더 보기 좋게 하려고 점점 커지고 있지만", 결국 예상치 못한 피해를 초래했다는 설명이 달려 있다.[16] 청나라가 몰락한 해에 실린 이 캐리커처는 불길한 정치적 저의를 담고 있다. 그러나 량바터우는 남성들의 변발이 청나라와 함께 사라진 것과는 다른 양상을 보였다. 뒤에서 설명하겠지만, 중화민국이 수립된 후에도 량바터우는 중국의 극장과 각종 화보에 감각적인 장식품으로 종종 등장하며 보는 이들의 상상력을 자극했다 (그림 8.8).

'일자형'에서 '펼쳐진 날개형'으로의 변화

량바터우에 대해 느낀 매력을 글로 표현한 사람은 엘리자 시드모어만이 아니었다. 『중국과 중국인의 사진집Illustrations of China and Its People』(전 4권)을 펴낸 존 톰슨은 마지막 권(1874)에 량바터우의 전후면 모습을 보여주는 사진을 실었다(그림 8.9). 그는 량바터우의 모양을 "삼각형으로 쭉 찐 머리trigonometrical chignon"라고 표현하며, 독자들에게 "긴 머리카락을 틀어 올린 기묘한 방식"을 설명한 뒤 사진을 직접 살펴보라고 권했다.

> 이 머리 장식의 기본 틀이 되는 약 1피트(약 30.5센티미터) 길이의 납작한 판은 나무, 상아 또는 귀금속으로 만들어졌다. 머리카락을 반으로 나누어 위로 묶은 뒤, 넓은 띠 모양으로 만들어 이 납작한 판을 감아서 뒤통수에 가로로 고정시킨다. (…) '만주식'으로 머리를 장식하고 싶은 여성들이여, 이 사진을 깊이 들여다보면 틀림없이 도움이 될 것이외다.[17]

량바터우의 초기 모습이 상세히 나타나 있는 톰슨의 사진은 그가 베이징에서 활동한 1869년까지의 기간 중에 촬영한 것으로 추정된다. 톰슨이 근접사로 촬영한 량바터우의 뒷모습 사진에는 모발이 나뉜 윤곽이 확실하게 보인다(그림 8.9). 톰슨의 사진과 량바터우라는 이름 뜻에서 알 수 있듯, 초기의 량바터우는 머리에서 떼어낼 수 있는 게 아니었다. 원래 머리카락을 두 갈래로 나누어 비단 끈으로 묶은 머리 모양이었기

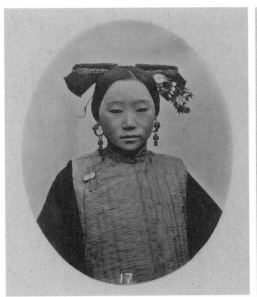

그림 8.9 톰슨의 사진집에 실린 량바터우 앞뒤 모습 량바터우의 초기 형태로, 장식물이 아닌 '머리 모양'으로서의 량바터우를 볼 수 있다.

때문이다.

초기 량바터우, 즉 머리 모양으로서의 량바터우를 구성하는 주 요소는 다음 세 가지다. 첫 번째는 머리 정수리 부분에 틀어 올린 머리카락(쪽 찐 머리)이다. 이 '쪽'은 전체적인 구조를 머리 위에 세우고 지탱하는 역할을 한다. 두 번째 요소는 톰슨이 "넓은 띠"라고 표현한 양 갈래의 머리카락이다. 소형 바벨barbell 모양 장신구를 사용해 양 갈래 머리카락을 좌우로 잡아당겨 평평하게 만든다. 마지막 요소는 편방扁方이라는 가로대인데, 톰슨은 이를 "약 1피트 길이의 납작한 판"으로 묘사했다. 두 갈래로 나뉜 머리카락을 평평하게 펴서 접듯이 편방을 에워싸는데, 현존하는 편방은 흔한 금속부터 귀한 비취옥에 이르기까지 다양한 재료

그림 8.10 량바터우의 철사 틀 덴마크의 중앙아시아 원정대는 이 틀을 사용한 량바터우 머리 장식을 보고 '과장되어 있다'고 묘사하기도 했다.
그림 8.11 넓게 뻗은 날개 모양의 량바터우 이 장식은 '대납시'로 불렸다.

로 만들어져 있다.[18]

오늘날 여러 박물관과 개인 수집가들은 머리 장식으로 발전한 량바터우를 소장하고 있다.[19] 머리 장식으로 변화한 량바터우는 원통형 철사 틀 위에 빳빳한 검은색 공단을 씌워 만든다. 이러한 량바터우의 요소는 방금 살펴본 '머리 모양' 량바터우의 세 구성 요소에 원통형 철사 틀이 추가된다(그림 8.10). 이 철사 틀은 쪽 찐 머리 위에 얹어서 사용한다. 박물관의 유물을 보면 이 철사 틀에 모발이 둘려져 있는데, 이는 실제 모발과 머리 장식 사이의 이음새를 감추기 위해 가짜 모발을 둘러놓은 것이다.[20] 량바터우 머리 장식의 가장 두드러진 특징은 뾰족한 모서리와 사다리꼴 각도로, 머리 양쪽에서 튀어나와 마치 공중에 떠 있는 듯하다(그림 8.11).

머리 모양에서 머리 장식으로 변화한 량바터우의 연출은 두 가지 방식으로 이루어졌다. 1890년대의 사진에 처음 등장한 방식은 쪽을 머

리 위에 크고 높게 만들어 올려, 평평하게 만든 머리카락을 지탱하는 받침대처럼 이용하였다. 20세기 들어서 량바터우에 극적인 변화가 나타났는데, 바로 철사 틀을 사용하면서 편방을 머리 위로 더 높이 올린 것이다(그림 8.10, 8.11). 원래 편방의 너비는 쪽과 함께 머리 장식의 전체 높이를 결정지었다. 철사 틀이 량바터우를 더 높게 올릴 수 있도록 지지대 역할을 하고 검은 공단이 모발을 대체하면서, 편방은 기능보다는 장식을 위해 쓰이게 되었다. 편방의 위치가 점점 더 높아지자 양 갈래의 머리카락(또는 공단)도 점점 더 넓고 평평하게 펼쳐지면서, 량바터우 머리 장식은 더 뚜렷하고 뾰족한 모서리와 기하학적인 각도를 만들어냈다(그림 8.11).

량바터우는 그 형태에 따라 일상적으로 부르는 명칭이 달랐는데, 이는 량바터우가 과장된 머리 장식으로 바뀌어간 변천사를 간결하게 요약한다. 그 명칭은 바로 '일자두一字頭'와 '대납시大拉翅'다. 일자두는 한 일(一) 자를 닮은 머리라는 뜻이고, 대납시는 넓게 뻗은 날개를 의미한다. 일자두는 실제로 한 일 자와 유사한 형태인 편방에 붙은 이름이거나, 량바터우의 초기 형태인 머리카락을 얇은 고리 모양으로 만든 것을 표현한 것일 수도 있다(그림 8.12).[21]

량바터우는 한 일 자와 비슷한 형태에서 '넓게 뻗은 날개' 형태로 매우 극적인 변화를 겪었다. 그리고 이 변화는 청과 만주족이 새로운 도전에 직면한 20세기 초반에 갑자기 나타났으며, 청은 그 도전을 극복하지는 못했다.

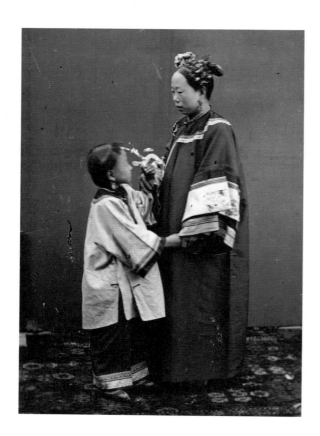

량바터우에 드러난 '만주성'

여성의 머리 장식이 지닌 시각적 힘은 사람들의 소속 집단 인식에 영향을 미친다. 이는 존 톰슨이 1874년 자신이 촬영한 량바터우에 대해 "중국의 것과는 전혀 다르다"라고 언급한 것에서도 입증된다.[22] 1875년 직후, 톰슨의 사진을 바탕으로 그린 삽화를 두고 제임스 길모어James Gilmour(1843~1891) 목사는 이렇게 말했다. "베이징에는 만주인과 중국

인이 존재한다. (…) 여성들은 머리를 틀어 올리는 방식이 꽤 독특해서 한눈에 구별된다."[23]

청나라 초기에는 량바터우가 유행하기 이전의 머리 모양이 이러한 역할을 했을 수도 있다. 청의 군사제도인 팔기八旗의 주 구성원은 만주족, 몽골족, 한군漢軍이었는데, 머리 모양을 보고 이들의 집단·계급·지역을 구분했을 수 있다.[24] 그 진위야 어떻든 량바터우의 더 적절한 명칭은 '기두旗頭'인데, 이는 19세기 후반 기포旗袍(치파오), 기장旗裝(**그림 8.1, 8.3, 8.7**) 등의 옷차림으로 식별되던 사람들을 총칭하던 '기인旗人'과 연관

그림 8.13 강희제의 후궁 혜비의 초상화 이 그림은 2015년에 홍콩 소더비스(Sotheby's) 경매에 나왔다.

이 있다. 기인이 언제 만주, 만주족과 동일한 범주에 속하게 되었는지 정확히 알 수 없지만, 19세기 후반에 중국을 방문한 여행객들은 보통 량바터우를 한 여성을 모두 만주족으로 여겼다.[25]

량바터우 이전의 머리 모양은 강희제康熙帝(재위 1661~1722) 초기의 황실 그림에서 찾아볼 수 있다. 〈그림 8.13〉은 강희제의 후궁 혜비慧妃(?~1670)의 모습이다. 그녀의 머리 모양은 량바터우의 기하학적 각도와 편방이 빠져 있지만, 기본 구조는 청나라 후기의 량바터우와 같은 것으로 보인다. 머리 윗부분에 틀어 올린 쪽이 좌우 대칭을 이루는 고리 모양으로 묶인 두

갈래의 머리를 잡아주고 있다(그림 8.13).[26] 량바터우의 사다리꼴 형태는 청나라 후기의 도광제道光帝(재위 1820~1850) 시기가 되어서야 등장한다 (그림 8.14).

도광제 시기부터는 수많은 초상화에서 량바터우처럼 날렵한 기하학적 각도를 가진 머리 모양을 볼 수 있다. 이때부터 청나라 황후와 후궁, 공주들은 량바터우의 전신이라 할 수 있는 머리 모양을 하고 그림에 등장한다. 량바터우와 비슷한 사다리꼴 머리 모양은 이후 함풍제咸豊帝(재위 1850~1861)에서 동치제同治帝(재위 1861~1875), 그리고 광서제光緒帝(재위 1875~1908) 초기까지의 그림에도 보인다. 이 중에는 젊은 모습의 효정현孝貞顯황후(1837~1881)의 모습이 담긴 정원 초상화도 있다(그림 8.15). 이 초상화는 1861년 동치제 즉위 후부터 효정현황후가 1881년 사망하기 전 사이에 그려진 것으로 추정된다.[27] 따라서 이 그림들은 1874년 출판된 존 톰슨의 사진집과 거의 동시대에 그려진 것이며, 톰슨과 길모어가 논평한 대로 당시 량바터우는 만주족의 것으로 이미 확실히 인식되고 있었다.

앞의 그림들에서 살펴본 것처럼 량바터우의 디자인이 절제된 모양부터 꽃 장식이 더해진 화려한 모양까지 다양했던 원인은 아마도 몽골과 중국의 치장 관습을 '만주적인' 박력과 검소로 시대에 맞게 폭넓게 결합한 만주 궁정 양식의 유연성에서 비롯되었을 것이다.[28] '양 갈래 머리'를 뜻하는 량바터우라는 이름은 1930년대 후반 덴마크의 중앙아시아 원정대가 기록한 여러 몽골족 무리의 다양한 머리 모양을 훌륭하게 묘사한 것일 수도 있다.[29] 그러나 모발을 머리 양쪽으로 넓게 두 갈래로

(좌)그림 8.14 도광제의 세 번째 황후인 효전성(孝全成)황후 초상화 효전성황후(1808~1840)가 아들 함풍제의 손을 잡고 서 있다. 19세기 초 작품.

(우)그림 8.15 함풍제의 두 번째 황후인 효정현황후 초상화 효정현황후는 동태후라는 별칭이 있었는데, 그녀의 처소가 자금성 동쪽에 있었기 때문이다. 동치제는 자신을 엄격하게 대하던 생모 서태후보다 다정한 동태후를 더 따랐다고 한다. 이 초상화는 1861~1881년 사이의 작품으로 추정된다.

나누고 평평하게 만든 량바터우의 모양이 할하몽골족Khalkha Mongols 기혼 여성들의 머리 모양과 비슷하더라도, 생화 또는 인조화로 량바터우를 꾸민 청나라 후기의 관행은 꽃을 사용하지 않은 몽골족의 치장법과 큰 차이가 있다.[30] 오히려 량바터우의 꽃 장식은 청나라 후기 황실이 열성적으로 후원한 안후이安徽와 후베이湖北 지역 중국 연극단을 만주의 궁중 여인들이 따라 한 데서 유래했다고 보는 것이 정확하다(그림 8.4).[31]

만주의 궁정 여인들이 중국 경극단을 흉내 내어 량바터우를 꽃으로 장식하는 것은 허용되었으나(그림 8.2), 베이징과 톈진의 기녀들이 량바터우를 흉내 내는 것은 사회적 관습의 붕괴로 간주되었다(그림 8.3). 1887년에 『자림호보字林滬報』(1882~1899)는 량바터우가 청나라 귀족을 위한 머리라고 설명하며, 예의 없이 같은 머리 모양을 따라 하는 북부 도시의 기녀들을 꾸짖었다.

만주 귀족 부녀자들의 틀어 올린 머리를 량바터우라고 한다. 듣기로는 궁정 밖 여염집에서는 따라 해서는 안 된다고 한다. 대개 이것을 존귀함을 나타내는 장식으로 삼았으니, 지위에 따른 위엄을 문란하게 해서는 안 된다.
후베이 지역의 기녀들이 많이들 예를 뛰어넘어 분수에 따라 정한 기준을 침범한다. 근래에는 심지어 기장을 입고 량바터우를 틀어 올리고서, 용모를 자랑하며 마차를 불러 타고 거리를 누비는 바람에 보행자들이 깜짝 놀라곤 한다. 이 얼마나 불손한 일인가?![32]

四郎探母

梅蘭芳

그림 8.16 1920년대 경극 〈사랑탐모〉에서 요나라 공주로 출연한 남성 배우 메이란팡(梅蘭芳, 1894~1961) 극중 량바터우는 만주족을 넘어 요와 금처럼 이민족이 세운 왕조까지 포괄하는 이국적인 비중화 정체성을 강조하는 역할을 했다.

● 카니발레스크는 러시아의 인문학자 미하일 바흐친(Mikhail Bakhtin, 1895~1975)이 제시한 개념으로, 민중 축제에서 웃음과 자유분방함을 통해 기존의 위계질서와 권위를 파괴하는 양상을 말한다.

더 흥미로운 것은 량바터우가 청나라 궁정과 상업 극장에서 열린 경극에서 여자역을 맡은 소년의 머리 모양으로, 또 〈사랑탐모四郎探母〉 같은 대중을 겨냥한 인기 경극의 주요 장식품으로 활용된 방식이다(그림 8.16, 8.4). 중국 경극이 지닌 양식화되고 상징적인 특성에 따라, 량바터우는 시대와 맞지 않는 '부유하는 기표 floating signifier'로 등장했다. 여기서 량바터우는 만주족의 정체성을 표현하는 것이 아니라, 이민족이 세운 정복왕조인 요遼(907~1125)와 금金(1115~1234)의 공주들이 지녔던 이국적인 비非중화 정체성을 강조하는 역할을 했다. 역사적으로 이 비중화국가들은 청나라에 다양한 수준으로 충성을 맹세한 국가들이었고, 뒤에 설명하듯 청나라 궁정 연극에서 이들을 장엄하게 묘사한 것은 량바터우가 제국 선전의 한 형태였음을 암시한다. 반대로, 량바터우가 카니발적인carnivalesque● 화려한 상업 극장과 앞서 언급했던 기녀들 사이에서 모두 인기를 얻었던 사실은 이 머리 장식이 청 황실의 관심 정도를 뛰어넘어 톰

슨, 길모어, 시드모어 같은 여행객과 중국 대중들의 감성까지 자극하는 구경거리가 될 정도로 매력이 충분했음을 알려준다.

만주족의 셀프 패셔닝, 연극성, 그리고 캠프

물론 모든 중국인에게 량바터우가 매력적인 것은 아니었다. 중국 혁명가들은 변발과 마찬가지로 량바터우도 대중매체를 통해 비꼬았다.[33] 1907년 『시사화보時事畫報』(1905~1910)에 실린 삽화는 만주 여성이 쑤저우식 쪽 찐 머리를, 한족 여성이 량바터우 머리를 한 모습을 그려놓고 융화만한融化滿漢, 즉 만주족과 한족 간의 융화에 대한 희망사항일 뿐이라고 비꼬았다(그림 8.17).[34] 이후 1911년에 청나라가 무너지자, 『시보時報』(1904~1911)는 만주족 여성들이 급히 중국 한족의 옷으로 갈아입고, 량바터우 대신 중국식 쪽 찐 머리를 하면서 변장을 서두르는 모습을 담은 일련의 삽화를 실었다(그림 8.18).[35] 1907년의 삽화는 만주족과 한족 사이의 뿌리 깊은 장벽이 즉시 해소될 수 없다는 것을 인지했던 반면에, 1911년 삽화는 청나라의 몰락 후에도 량바터우가 계속해서 큰 인상을 남기리라는 것을 예상하지 못했다.

에드워드 로즈Edward Rhoads에 따르면, 서태후와 자이펑載灃(1883~1951, 푸이의 아버지로, 황위에 오른 어린 푸이의 섭정을 맡았다)은 고조되는 반만주 정서에 대응하기 위해 만주족과 한족 간 구분을 줄이는 조처를 취했지만 "권력을 더욱 집중시켰을 뿐만 아니라 다시 '제정화'하여" 궁

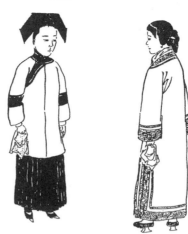

漢滿化融

諷畫

그림 8.17 1907년 『시사화보』의 삽화 왼쪽의 량바터우를 한 여성은 만주 여성이 아닌 한족 여성이다. 한족과 만주족이 서로 머리 모양을 바꾼다고 해서 융화될 수는 없다고 비판하는 그림이다.

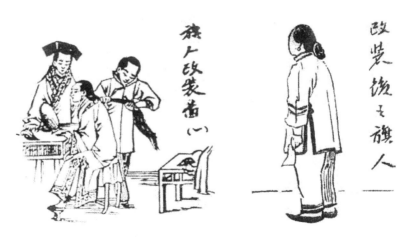

그림 8.18 1911년 『시보』의 삽화 청나라 멸망 후 만주족 여성들이 량바터우 머리를 풀고 한족의 머리 모양으로 급히 변장하는 모습을 풍자했다.

극적으로는 "자신들의 노력을 약화했다".[36] 로즈에 따르면, 1860년대 태평천국의 난을 계기로 청조는 권력의 집중화·제정화를 결심하게 된다. 1850년부터 1864년까지 이어진 태평천국의 난은 만주족 조정이 처음으로 맞닥뜨린 커다란 인종적 과제였다.[37] 정확히 이 시기의 청나라 도시들에서 만주족의 웅장함을 상징하는 량바터우가 점차 눈에 띄게 된 것은 직관적으로 인식되었을지 모르나 단순한 우연은 아니다.

20세기 초반에 이르러, 이론상 공식 석상용 머리 모양이 아닌 량바터우가 외교적·정치적 행사에 등장한 것은 결코 우연이 아니다. 1899년부터 1901년까지 이어진 악명 높은 의화단운동 이후, 서태후는 초상화를 그리기 위해 미국 화가 캐서린 칼 앞에 량바터우를 하고 포즈를 취했다. 이 초상화는 1904년 루이지애나 매입 기념 박람회Louisiana Purchase Exposition에서 미국과의 친선의 표시로 전시될 예정이었다(그림 8.5).[38] 서태후의 측근이었던 궁정 여인들 또한 외국 특사의 아내들을 초대하거나 그들의 손님으로서 새로운 외교적 역할을 맡았다. 그들이 찍은 단체 사진을 보면, 대사관 주최 행사에서 커다란 공단으로 만든 량바터우 머리 장식을 한 청나라 궁정 여성들을 볼 수 있다(그림 8.19).[39] 서태후가 외국인 화가 앞에서 포즈를 취하던 때로부터 30년이 지난 1934년, 푸이 황제의 황후 완룽과 청 황실의 아이신 교로愛新覺羅 씨 여성들은 푸이의 만주국 황제 대관식에서 공식 왕관인 조관 대신 거대한 량바터우 머리 장식을 하고 용포를 입었다(그림 8.6).

앞에 언급한 상황들에서 량바터우는 만주족의 정치적 셀프 패셔닝을 위해 급조된 역할을 수행했는데, 그 대상은 서양과 일본 관객이었

그림 8.19 만주족 고위 관리의 부인과 주중 외국 특사의 부인들이 함께 찍은 단체사진 서양 여성들은 커다란 챙이 달린 모자를, 만주족 여성들은 커다란 량바터우를 한 모습이 눈길을 끈다. 1908~1911년 촬영.

다. 청나라 관중 앞에서는 의례에 따라 조관을 착용했던 것과는 대조적이다. 황실 조상의 초상화에서 서태후는 조관을 쓰고 있으며, 완룽은 1922년 혼례를 위해 자금성에 입성할 때 조관을 썼다.[40] 푸이와 몰락한 청 조정은 1924년까지 자금성에 남아 있었다.

량바터우가 청의 권력을 되살리지는 못했으나, 고급 매춘부와 무대 배우들에게 인기 있는 장식품이었다는 사실은 량바터우가 가진 기호적 과잉semiotic excess과 정서적인 힘을 입증한다. 〈사랑탐모〉는 량바터우가 등장하는 경극 중 가장 유명한 작품으로, 공연의 대가인 탄신페이

譚鑫培(1847~1917)가 19세기 후반 청나라 황실과 상업 극장 공연을 위해 제작했다.[41] 〈사랑탐모〉는 중국 북송北宋시대(960~1127)에 비중화국가인 요나라의 포로가 된 전설적인 장군에 대한 이야기이다. 장군은 량바터우를 한 온화한 요나라 공주와 결혼하는데, 고국에 계신 어머니에 대한 걱정으로 결혼 생활 중 고뇌에 빠진다. 결국 어머니에게 도리를 다하기 위해 아내의 도움을 받아 비밀리에 국경을 넘지만, 요나라로 돌아오는 길에 체포된다. 아내의 간청과 장모인 요나라 황후의 자비로 그는 결국 용서를 받고 요나라에 남게 된다. 서태후가 탄신페이를 열렬히 후원한 점을 고려하면, 이 경극은 탄신페이가 청나라 궁정의 만주족을 기쁘게 하기 위해 제작한 것으로 보인다.

중화민국 시기에는 베테랑 배우들이 연기하는 〈사랑탐모〉가 표준기두標準旗頭, 즉 '완벽히 구현한 만주족의 머리 장식'을 볼 수 있는 가장 인기 있는 공연이었다고 전해진다.[42] 경극에 사용된 머리 장식은 대중 연예 신문에서 가벼운 가십거리로 다뤄졌는데, 이를테면 여자 배역을 맡은 배우들이 소기두梳旗頭(만주식 머리 형태로 빗어 올리는 방법)를 알고 있는지와 같은 내용이었다.[43] 1930년대에 『국극화보國劇畫報』는 만주족 복식을 착용하는 경극인 〈기장희旗裝戲〉 특집 기사를 연이어 다루어, 기사에 배우들이 배역을 위해 량바터우를 한 사진이 많이 실렸다(그림 8.20). 이 기사가 일제의 만주 점령이 시작된 1932년에 나왔다는 점은 량바터우가 오락물이자 정치적 도구로 기능했다는 사실을 뒷받침한다.

량바터우가 과거 만주족을 구분하고 권력을 보호한, 그러나 이제는 점차 무너져가는 정치적 성벽을 상징했다면, 소년 배우들이 머리 장식

그림 8.20 1932년 『국극화보』에 실린 특집 기사
「기장전호(旗裝專號)」 경극 '기장희'에 출연한 배우
들의 다양한 랑바터우 사진을 볼 수 있다. 『국극화
보』1권 35호, 36호.

으로 활용한 량바터우는 캠프적 감수성이 두드러진다. 양성적인 성향을 공공연하게 드러내고 또 인정해주는 것이 캠프적 감수성이기 때문이다. 수전 손태그의 정의에 따르면 캠프는 "과장된 것을 사랑"하며 인위적인 것을 이상화하는" 새로운 표준을 도입한다.[44] 캠프는 "장난스럽고", "시시한 것을 진지하게, 진지한 것을 시시하게" 여기도록 하여 '진지한 것'과 더 복잡하고 새로운 관계를 맺게 한다.[45] 캠프는 "양성성의 승리"이자 "역할 수행자로서의 존재"이다.[46] 머리 모양에서 머리 장식으로 변화한 량바터우는 "무언가를 다른 것으로 바꾸었다는" 점에서 '캠프'였다.[47]

경극에서 량바터우를 사용한 것은 "스스로 캠프임을 아는 캠프"에 가깝지만, 20세기에 사실상 만주족의 정체성을 나타내는 데 사용되던 순간부터 량바터우는 이미 "천진난만한naïve" 캠프였다. "캠프는 모든 것을 인용부호 안에서 본다. 그냥 램프가 아니라 '램프'고, 여자가 아니라 '여자'다."[48] 량바터우는 만주적인 것이 아니라 '만주적'이었다. 량바터우의 과장된 형태는 베이징과 묵던에서 나타난 제국의 표상이지, 대다수 만주인들의 일상적 관심사를 나타내는 것은 아니다. "의도적이지 않은" 또는 "순수한" 캠프로서 량바터우는 청나라를 다시 제정화하려는 매우 진지한 노력의 일환으로 구현되었다. 그러나 량바터우는 "자신을 진지하게 표출"함에도 불구하고, "'너무 지나치기' 때문에 진지하게 받아들이기"가 어렵다.[49] 바로 이러한 이유로 량바터우는 "캠프 취향Camp taste"과 맞닿아 있는데, 캠프는 "그저 열정적인 실패에서 성공을 찾으려" 하기 때문이다.[50] 과장적인 모습이 두드러지는 량바터우는 특정한

열정을 드러내지만, 그 열정은 시들어버려 실패한 상황에 놓였다.

"캠프는 뭔가 놀라운 것을 하려는 시도다. 그러나, 특별하다거나 매혹적이라는 의미에서의 놀라움이다."[51] 엘리자 시드모어의 기사 제목처럼 량바터우가 "대단히 멋진gorgeous" 것까지는 아니었다 해도, 사람들의 시선을 사로잡고 궁금증을 자극했던 것만은 확실하다. 변발은 복종, 트라우마, 치욕을 연상시켰지만 량바터우는 그렇지 않았다. 하지만 변발이 종말을 맞았던 것처럼, 거창한 구경거리였던 량바터우도 시대를 초월한 전통이었다기보다는 정치적 긴장감을 드러내는 동시에 사진 매체 등을 통해 인물 묘사와 감상이 이루어지던 새로운 테크놀로지의 산물이었다.

09

여성의 장신구, 부채

중화민국 시기의 패션과 여성성

메이 메이 라도

중화민국 시기에는 복식과 실루엣silhouette(의복의 전체적인 윤곽선이나 외형)이 완전히 탈바꿈되면서 여성의 장신구도 극적인 변화를 겪었다. 그 과정에서 높은 굽의 가죽 신발, 실크 스타킹, 장갑, 지갑, 모자, 양산, 부채, 손목시계, 담배 홀더에 이르기까지 다양한 장신구가 등장했다. 중국 여성들은 이런 장신구들을 서양식 복장뿐만 아니라 일상복인 치파오를 입을 때도 착용했다. 또한 학교, 백화점, 영화관, 만찬 모임, 무도회장 등 도시의 다양한 공간을 방문할 때에도 장신구를 사용했다. 장신구의 인기와 다채로움은 상하이 중심의 초기 세계문화cosmopolitan culture와, 근대 시기 (하버마스Jürgen Habermas가 제시한) 공론장public spaces에서의 여성의 사회적 역할 확대 논의와 밀접한 관련이 있었다. 『옥스포드 영어 사전』의 정의에 따르면, 장신구 즉 액세서리accessories는 "종속적subordinate", "보조적secondary", "부차적minor"인 것으로, 더 중요하고 필수적인 것과 연관된 물건을 지칭한다. 하지만 장신구는 겉치레이거나 과도한 장식품과는 거리가 멀다. 오히려 패션을 완성하고 몸의 움직임을 조절하며 착용자의 사회적 관계를 중재한다는 점에서 필수적

이다. 옷을 입고서 어떤 기준점이 되는 부분에 장신구를 착용하되, 탈부착도 가능하다. 사람은 장신구를 착용함으로써 특정 장소에서 자신의 위치를 파악하고, 적응한다. 동시에 내부와 외부, 개인과 공공의 경계를 분명히 구획하거나 반대로 흩뜨리기도 한다. 다시 말해 장신구는 물리적·사회적·문화적 경계를 넘나드는 물건이다. 사적인 물건이면서 동시에 외부에 공개되는 전시물로, 내면을 밖으로 표출하고 정체성을 드러내는 수단으로 종종 사용된다. 장신구는 그 시대를 나타내는 강력한 문화적 지표와 같다. 장신구의 스타일 변화 및 장신구가 불러일으키는 상상력을 살펴보면 한 시대의 욕망과 불안이 응축되어 있기 때문이다.

르네상스 및 19세기 유럽의 장신구 연구들은 장신구의 종류가 얼마나 다종다양한가에 초점을 두고 젠더 개념을 구성했으며, 깊은 문화적 우려를 표해왔다. 당시 장신구의 종류로는 손수건, 진주 목걸이, 숄, 양산 등이 있었다.[1] 비슷한 맥락에서 중화민국에서도 여성의 장신구는 정치적·문화적 충격을 민감하게 드러낸 물질적 지표로, 근대 중국인의 신체와 여성성 형성에 중요한 역할을 했다. 예를 들어 신발은 전족을 위한 작디작은 천 슬리퍼에서 서양식 가죽 하이힐로 빠르게 바뀌었는데, 이는 여성의 건강과 해방, 민족의 진보에 대한 여러 담론이 오가는 공론장 형성의 계기가 되었다.[2] 다른 장신구들도 (정치색은 신발보다 옅었을지 모르지만) 미묘한 이데올로기적 함의로 가득한 근대의 삶을 나타내는 지표로 기능했으며, 여성의 사회적 지위가 달라졌음을 나타냈다. 일례로 장갑, 지갑, 양산(그림 9.1)은 야외 활동이나 사회 활동과 관련이 있는데, 이 물품들의 수요 증가는 전통적으로 가정 내에 주로 있던 중국 여

그림 9.1 20세기 초의 중국 양산 화창한 날 나들이에 사용하던 중국 전통식 양산으로, 꽃 자수와 레이스 장식이 돋보인다.

성이 점차 자유롭게 활동할 수 있게 된 것에 기인한다. 마찬가지로 신기술의 상징인 손목시계는 시간을 확인하고 조율하는 근대적인 생활방식을 중국에 안내하는 역할을 했다. 이에 대해 인문학 석학 리어우판李歐梵, Leo Ou-fan Lee은 손목시계로 얻은 새로운 시간 감각이 중국 근대성의 토대가 되었다고 언급했다.[3]

중화민국에서 여성의 장신구는 국가의 근대성을 대표하는 핵심 상징물이었다. 그러나 이 근대성은 낡은 것을 포기하고 새로운 것을 건설한다는 차원—중화민국의 관리와 엘리트층이 수용한 역사의 선형적 진보 개념—과는 거리가 있었다. 그보다는 19세기 파리의 상황에 대해 샤를 보들레르Charles Baudelaire와 발터 베냐민Walter Benjamin이 정의한 "도망자이자 우발적이고 변증법적인the fugitive, contingent, and dialectical" 근대성과 더 유사했다.[4] 중화민국 시기의 장신구 변화는 일시적이고 산만했던 역사의 흔적으로, 과거와 완전히 단절된 현상이 아니었다. 장신구는 중국 근대성의 유동적이고 모호한 특성을 만들어낸 얽히고설킨 다층적

인 생각들(옛것과 새로운 것, 외국의 것과 현지의 것을 바라보는 다양한 시각)을 펼쳐 보였다. 중화민국의 문학에 해방이나 민족주의 같은 거대 서사를 이루고자 전인적·영웅적 노력을 하는 여성을 교묘하게 깎아내리는 '불필요한' 묘사가 나오는 것처럼, 여성의 장신구는 개혁과 혁명 같은 거시적인 비전과 모호하게 연결된 '사소한trivial' 단편이기도 했다.[5]

이 글은 중화민국에서 유행한 여성용 장신구 중 특히 중국 근대성의 변증법과 역설이 투영된 '부채'에 초점을 둔다. 1920~1940년대까지 두 가지 유형의 부채가 상류층과 중산층 도시 여성들에게 인기를 얻었다. 바로 그림이 그려져 있고 접었다 폈다 하는 전통 종이 접이부채(접선摺扇)와 서양식 대형 깃털 부채이다.[6] 다른 장신구에 비해 부채는 좀 더 복잡한 문화적 의미를 지니고 있었다. 장신구 대부분은 과거에 아예 없었던 물품으로 서양의 것을 그대로 들여왔지만, 부채는 중국에서 깊은 전통을 가지고 있다. 수 세기에 걸쳐 축적된 풍부하고 항구적인 의미가 함축된 부채는 중화민국 시기에 들어와서 마음을 움직이거나 남에게 보이기 위한 용도의 근대적 수단으로 새롭게 변모했다. 한편, 참신한 형태의 부채도 등장해 새로운 공론장(물리적인 공공장소와 가상적인 논쟁의 장 모두를 포함한다)과 연결되면서 부채의 문화적 중요성은 점점 커져갔다. 중화민국 시기에 부채의 사회-젠더 영역 역시 재구성되었다. 전통적으로 여성과 연결되던 비단 둥글부채(단선團扇)가 일상에서 사라지고, 남성 문인 및 남성의 사회적 유대를 상징하던, 그림을 그려 넣은 종이 접이부채가 청제국 후기에 여성의 패션 영역으로 편입되었다.

한편, 서양의 생활양식과 예절은 접이부채나 다른 패션 부채를 사용

그림 9.2 1940년 잡지 『양우』에 실린 부채 광고 중화민국 시기 접이부채는 도시 사교계 여성들의 패션 아이템으로 인기를 얻었다.

하는 방식 및 그것이 내포한 함의에 큰 영향을 미쳤다. 부채는 여성에게 세련되고 과시적인 물건으로 인식되었으며, 특히 도시의 사교계 여성과 젊은 엘리트층 부인들에게 인기가 많았다(그림 9.2). 중화민국에서 일상 속 근대성을 주도하는 중심축이었던 이 부류의 여성들은 진보적인 '신여성'과 퇴폐적인 '모던걸'이라는 극단적인 구분을 따르지 않았다. 젠더와 문화의 경계를 넘나드는 부채의 속성은 이 여성들에게 다면적 정체성을 심어주었고, 그들은 관습적인 고정관념뿐만 아니라 자율

성과 세계주의cosmopolitanism라는 새로운 감각도 함께 갖추게 되었다.

부채가 신발, 지갑 같은 잡화에 비해 실용성이 부족하다는 점 역시 주목할 만하다. 부채는 일차적으로 표현과 신호의 기능을 한다. 부채를 능숙하게 다룰 줄 알면 교묘하게 메시지를 전달하고 의사소통을 중재할 수 있다. 부채는 이미 오래전부터 중국 경극에서 다용도로 활용하는 소품이었으며, 전통 초상화와 인물화에서 반복적으로 등장하는 모티프였다. 중화민국 시기에는 부채의 시각 언어와 상징적 의미가 사진, 초상화, 화극話劇(가무보다는 대사를 중시하는 중국의 신극新劇), 영화 등 새로운 예술 형식과 매체에 접목되었다. 미국의 철학자 주디스 버틀러Judith Butler의 말을 빌리면, (중국 근대성의 중심 이슈인) 젠더와 여성성은 본질적으로 '연출performance'이었다.[7] 사진, 드라마, 영화처럼 가상의 이야기를 실제처럼 보이게 하는 데 탁월한 예술 장르들은 그러한 연출을 극적이면서 자연스럽게 보이도록 하는 데 적합한 플랫폼이었다. 부채는 사진관이나 무대의 소품으로, 또 일상 속 패션 장신구로 활용되면서 사회적 연출과 중국 여성성의 문화적 상상력을 표현하는 기능을 했다.

펼치거나 접거나 흔드는 포즈를 취할 수 있는 부채는 중국 여성이 지닌 모순성을 극적으로 표현함과 동시에, 근대성을 매혹적인 시각적 광경으로 구현해냈다. 이 글에서는 중화민국 시기의 패션 부채와 연관된 시각적 레퍼토리, 은유적 의미, 상상력을 검토한다. 이를 통해 중국의 여성성과 근대성이라는 복잡한 층위가 어떻게 문화적 역동성을 형성했는지 탐구한다.

종이 접이부채에 내포된 다양한 언어

 상하이에서 출간되어 대중적인 인기를 끌던 화보 잡지 『양우良友』의 1927년 9월 30일자 표지를 장식한 것은 루샤오만陸小曼(1903~1965)의 대형 상반신 사진이었다(그림 9.3). 표지에서 그녀는 턱 끝에 접이부채를 펴들고 유혹과 무관심이 섞인 듯한 표정으로 관객을 바라보고 있다. 그녀의 아름다운 얼굴과 섬세한 부채는 서로의 배경이 되어주며 상대를

그림 9.3 펼쳐 든 접이부채를 턱 끝에 갖다댄 루샤오만의 초상사진 이 사진은 상하이의 인기 화보잡지였던 『양우』의 1927년 9월 30일자 표지에 실렸다.

돌보이게 한다. '쉬즈모의 아내徐志摩夫人'라는 설명이 붙은 이 사진은 루샤오만을 유명한 시인 쉬즈모의 아내로 소개한다. 하지만, 루샤오만도 베이징과 상하이에서 활발한 사교 활동을 했으며, 곤곡崑曲(중국 고전 극 양식의 하나)과 수묵화에 남다른 재능을 갖춘 인물이었다. 쉬즈모와의 불륜으로 그녀는 첫 번째 남편과 이혼했는데, 당시 엄청난 스캔들이었다. 하지만 이 추문은 유명 인사로서 그녀의 매력을 더 돋보이게 할 뿐이었다. 이 표지 사진은 다른 여러 잡지에도 사용되었는데,『베이징화보北京畫報』도 같은 해 이 사진을 실으며 "상하이 사교계의 꽃上海交際之花"이라는 설명을 달았다.[8]

이날 루샤오만이 찍은 또 다른 사진은『천봉화보天鵬畫報』에 실렸는데, 이 사진은 세련된 꽃무늬 드레스의 들쭉날쭉한 끝단과 모피 장식을 포함한 그녀의 전신을 보여준다.[9] 이 사진에서 루샤오만은 양손으로 든 부채를 도발적으로 오른쪽 뺨에 스치듯이 대고 있다. 사진에는 "루샤오만 여사의 새로운 패션"이라는 설명이 붙었다. 종이 접이부채는 루샤오만이 가장 좋아하는 소품이었던 듯한데,『도화시보圖畫時報』에 실린 쉬즈모와 함께 찍은 사진에서도 루샤오만은 부채를 가슴 앞쪽에 펼쳐 들고 있다(그림 9.4). 루샤오만의 부채는 그림이 그려진 전통적 접이부채로, 공작, 대나무, 바위 등이 그려져 있다. 부채의 삽화는 루샤오만이 직접 그렸을 가능성이 있고, 뒷면에는 시가 적혀 있을 것이다.[10] 접이부채를 든 루샤오만의 초상사진은 긴 역사를 지닌 이 소품이 어떻게 근대 여성 패션의 일부가 되어 새롭게 등장한 공적인 여성의 이미지를 만들어갔는지에 대해 충분한 시각적 근거를 제공한다. 부채의 의미가 어떻게 변화

그림 9.4 루샤오만과 그녀의 두 번째
남편 쉬즈모 1927년 『도화시보』 348호
에 실린 사진이다.

하였는지 이해하기 위해, 먼저 접이부채의 역사를 간략히 살펴보자.

중국에서 부채는 예로부터 한쪽 성별에 특화된 물건이었다. 기원
전 30년에서 기원전 7년 사이에 평견(평직으로 된 비단)이나 비단 거즈
로 만든 둥글부채가 나타났고, 한나라 때부터[11] 여성들이 주로 사용해
왔다.[12] 둥글부채는 '아름다운 여성'을 나타내는 문학적·시각적 클리셰
cliché에 종종 등장하며 집안에서 사랑을 염원하는 여성의 고독을 표현
하는 데 사용되었다.[13] 이와 달리 종이로 만든 접이부채는 일본에서 한

국을 거쳐 10~11세기경 중국에 처음 소개되었고,[14] 15세기 말이 되어서야 큰 인기를 얻었다. 접이부채는 휴대할 수 있는 예술 매체이자 우아한 소품이었고, 예술적 재능을 보여줄 수 있는 친근한 화폭 역할을 했다. 그뿐만 아니라 접이부채를 사용해서 사적인 메시지를 고상하게 표현할 수 있었다. 명과 청 시대에는 접이부채가 학자들 사이에 선물, 화젯거리, 그리고 부채에 적힌 글귀를 통한 의사소통 도구로까지 두루 쓰이면서, 남성 문인의 문화생활과 사회 관계망 형성에 윤활유가 되었다.[15] 남성 문인들은 종종 자신의 소상小像(인물을 시적인 소품 및 배경과 함께 사실적으로 표현한 격식 없는 인물화)을 그릴 때 접이부채를 들고 자세를 취했다. 붓, 책, 고금古琴(중국의 전통 발현악기) 등의 소품과 마찬가지로 초상화 속에 등장하는 부채는 인물의 교양 수준을 나타내는 동시에 공무에서 물러남과 휴식을 표현했다. 이때 접이부채는 완전히 펼쳐진 모습보다는 접히거나 살짝만 펼쳐진 상태로 초상화 속 인물의 손에 가볍게 들려 있거나, 가슴 쪽을 자연스럽게 지나는 위치에서 명상에 잠긴 듯한 분위기를 자아낸다.[16]

접이부채는 남성만 사용할 수 있는 물건은 아니었지만, 부채를 사용하는 여성은 보통 예술과 문학에 탁월한 재능이 있어 어떤 식으로든 남성 문인들의 세계를 공유했던 이들이었다. 예를 들어, 명나라의 금릉金陵(난징의 옛 이름)에서 가장 유명한 기녀 중 한 명이었던 마상란馬湘蘭(1548~1604)은 독특한 난초 수묵화로 이름이 알려졌는데, 특히 그녀가 접이부채에 그린 수묵화가 유명했다(그림 9.5).[17] 그녀는 직접 접이부채에 수묵화를 그려 연인에게 은밀한 기념품으로 선물하거나, 문인들에게

그림 9.5 명나라 기녀 마상란이 1604년에 수묵화를 그려 넣은 접이부채 마상란에게 접이부채는 자신의 신비로운 성적 매력을 강화할 수 있는 은밀한 도구였다.

접이부채에 시를 써 넣게 하였다. 미술사학자 유항 리Yuhang Li가 주장하듯이 마상란의 난초 수묵화는 '향기로운 난초'를 의미하는 그녀의 이름을 연상시켰고, 자신의 몸을 욕망의 대상으로 숭배하도록 했다.[18] 명나라 말기, 빼어난 예술적 재능을 소유한 기녀들은 남성 후원자의 문학적 세계에 참여했다. 그리고 엘리트 남성과 더불어 자신들이 세련된 문화의 현신인 것처럼 행동했다.[19] 마상란에게 접이부채는 엘리트 남성의 문화적 언어와 사회적 관계망을 공유할 수 있는 매체였다. 동시에 그녀의 붓질이 새겨 있고 이름의 의미도 담긴 은밀한 소품이었다. 접이부채는 그녀의 관능적인 신체에 대한 은유이자 (그녀의 직업에 필수적 요소인) 신비로운 성적 매력을 강화하는 도구였다.

17세기 중반부터는 때때로 접이부채에 전형적 미녀나 가정적인 장면이 그려졌으며, 문학적 상징부터 가정 내 여가와 부부의 행복에 이르

기까지 다양한 주제를 담았다.[20] 예를 들어 낭만적 사랑과 은은한 성적 표현을 드러내며 상류층 가정생활을 묘사한 18세기 화첩 속 한 장면에는 남성이 접이부채에 그림을 그리고 있고, 그 곁에 다정한 모습의 젊은 소실이 있다. 소실은 이미 완성된 접이부채를 또 다른 소실에게 보여주고 있다(그림 9.6).[21] 이 장면은 남편과 아내가 부채에 그림을 그리는 취미를 공유하면서 정서적 유대와 부부의 화합을 강화하는 모습을 섬세하게 포착했다.

문학적 상징으로서, 또 엘리트 사회의 교환 물품으로서 접이부채가 지닌 전통적 중요성은 중화민국 시기에도 계속 유지되었다. 19세기 후반과 20세기 초에는 접이부채의 새로운 용도와 전에 없던 시각적 전시

그림 9.6 부유한 가정의 집 안 풍경 18세기 청나라 때 제작된 이 작품은 접이부채에 그림을 그리며 여가를 즐기는 부부를 묘사하고 있다.

방식이 생겨났다. 이 변화는 사진이라는 매체의 등장과 서양 복식의 영향과 밀접한 관련이 있을 것이다. 1860년대에는 이미 홍콩과 상하이에 서양인과 중국인이 운영하는 사진관이 있었다. 학자들의 연구에 따르면, 중국인의 사진관은 초상사진에 독특한 양식을 적용해 발전시켰다. 사진의 구도는 매우 정형화되어, 인물은 좌석에 앉아 정면을 바라보거나 상체를 살짝 옆으로 돌린 자세를 취하고 있다. 그리고 제한적인 소품을 반복적으로 사용했다.[22] 초상사진의 소품 중에서 접이부채는 특히 중요한 물건이었다.[23] 접이부채는 사회적 지위와 정체성을 간접적으로 나타내는 표식으로 사용되면서 조정의 관리나 상인, 부유한 중년 여성의 초상사진에 등장했다. 하지만 특히 기녀들이 책과 함께 접이부채를 들고 사진을 찍을 정도로 선호했던 것 같다.[24] 청나라 말기에 이르러서는 많은 기녀가 문맹이었고 돈을 버는 데만 관심이 있었다. 더 이상 지적이고 교양 있는 문화적 파트너로서 남성 문인을 상대할 수 없게 된 것이다. 예술과 시를 상징하는 접이부채와 책은 연출된 사진 속에서 기녀가 갖지 못한 것을 정확히 구현해낸 소품이었다.[25]

청 말기 상하이에서 활동하던 기녀들은 또 다른 종류의 화려함과 대중적 환상을 표현하고 있었다. 기녀들의 물질적 사치, 참신한 패션 등은 상하이 외국인 거주 지역의 동서양이 혼재하는 문화를 결합한 서구화된 생활양식을 대표하게 되었다.[26] 접이부채를 들고 포즈를 취한 초상사진은 서양의 빅토리아 시대(1837~1901)와 벨 에포크Belle-Époque(19세기 말부터 제1차 세계대전이 발발하기 전까지 세계가 발전하고 평화롭던 시절) 시대 패션의 영향을 받은 것일 수도 있다. 그 시기 서양에서 부채는

상류사회 여성과 화류계 여성, 그리고 부르주아지 여성들 사이에 빠질 수 없는 소품이었다(그림 9.7). 접이부채는 16세기에 동아시아에서 유럽으로 전파되어, 18세기경 중상류층 유럽 여성들의 고급 장신구가 되었다. 흥미로운 것은 접이부채가 연애의 도구로도 사용되었다는 점이다. 남성을 유혹하거나 구애하기 위한 치밀한 게임에서, 접이부채를 사용하여 자신의 의사를 암호식으로 전달할 수 있었다.[27] 유럽의 많은 패션 부채들은 중국과 일본으로 수출되었다. 중국의 전통 접이부채에서 보이는 학자적 풍모에 비해 이 부채들은 화려한 장식과 다채로운 그림으로 꾸며져 있었고 크기도 더 컸다.[28] 자포니즘Japonism이 전성기를 맞은 19세기 후반에는 부채가 뿜어내는 매혹적인 여성스러움에 이국적 매력

그림 9.8 부채를 든 여인 이 그림은 구스타프 클림트(Gustav Klimt)의 1918년 작품이다. 어깨 밑으로 옷이 흘러내리는 바람에 가슴을 접이부채로 가리고 있는 여성의 모습이다. 그림의 화려한 배경은 일본 목판화의 영향을 받았다.

이 더해지면서, 부채의 인기는 더 높아졌다(그림 1.6 참조).[29] 부채는 빅토리아 시대와 벨 에포크 시대의 세련된 여성 이미지에 공통 모티프로 등장하였다. 이성을 유혹하는 장면에서는 가슴이나 얼굴 근처 눈에 잘 띄는 지점에 부채를 활짝 펼쳐 들고(그림 9.8), 요염한 데콜타주décolletage(어깨와 가슴 윗부분이 드러나는 넥라인) 쪽으로 시선을 끌어당기거나 유혹하는 미소를 짓는다.[30] 이처럼 펼쳐진 부채에 내포된 에로틱한 저의를 동시대 사람들은 잘 이해했을 것이다.

사진관이 중국에 처음 도입되었을 때, 서양 사진가들은 '정통 중국 초상사진'의 시각적 양식을 개발했다. 이 양식에는 그들의 문화적 선입견과 중국의 토착적 요소가 모두 반영되어 있다. 미술사학자 우헝Wu

Hung에 따르면, 이들이 만든 이미지는 전 세계 관중들에게 중국을 소개하려는 의도를 담고 있었고, 개발된 시각적 양식은 중국 현지 문화에 흡수되어 고유한 중국 문화와 자기 연출의 일부분이 되었다.[31] 사진이라는 새로운 매체를 가장 열성적으로 먼저 받아들인 이들은 기녀들이었다. 그들의 사진은 중국의 기념품으로 해외에 유포되었고, 기녀들이 직접 유명세와 사업을 목적으로 배포하기도 했다. 1890년대 상하이에서 촬영된 사진 속 익명의 기녀는 접이부채를 몸의 중심에 펼쳐 든 전형적인 포즈를 취하고 있다.[32] 사진가들은 동양적 분위기를 자아내면서 서양 관객들에게 친숙한 여성성을 표현하기 위해 기녀를 촬영할 때 접이부채를 소품으로 사용한 듯하다. 중국 기녀들에게 이러한 포즈는 문화적 세련미와 이국적 참신함을 동시에 표현하는 수단이었다.

이와 같이 역사를 통해 구축된 기호학적 의미들을 지닌 접이부채는 새로운 국면을 맞이한다. 앞서 본 1920년대 중반에 촬영된 루샤오만의 초상사진에서 접이부채는 중의적인 메시지를 전달하고 있다. 그녀의 사진에 담긴 맥락은 역사적 요소를 암시했고, 이를 통해 역사를 근대적인 서사로 변형했다. 1920년대가 되자 사진관들은 기존의 정형화된 촬영 방식을 탈피하여, 훨씬 역동적이고 다양한 사진을 찍었다. 이제 사진은 상업용 사진작가와 사진 속 인물의 공동 작업물이 되었다. 시각 양식, 포즈, 소품, 배경을 선택할 때는 개인의 기호와 집단적 상상력이 모두 반영되었다. 시적인 삽화가 그려진 루샤오만의 부채는 중국 전통 회화에서 이름난 그녀의 명성을 보여주며, 교양과 재능을 갖춘 여성이라는 그녀의 정체성을 나타냈다. 동시에 그녀가 든 부채는 신장新裝이라

일컫는 새로운 패션을 규정하는 세련된 복식의 구성 요소로 소개되었다. 이러한 맥락화는 접이부채가 지닌 의미와 기능이 상징적 소품에서 구체적인 패션 장신구로 확장되었음을 증명한다.

신장은 19세기 후반 도시에서 인쇄 문화가 발전하면서 등장한 개념으로, 1920년대 중반에는 새로운 논증적·시각적 체계를 확립했다.[33] 청나라 이전에도 패션은 변화했지만, 변화하는 패션 양식을 알릴 채널이 체계적이지 않아 영향력이 제한적이었다.[34] 패션을 독점적으로 다루는 공공 플랫폼이 없었기 때문이다. 19세기 말에는 상하이에서 가십 잡지와 석판 인쇄 화보가 유행하면서, 이 매체들이 기녀의 패션—화려하고, 비록 평판이 좋지는 않지만 유행하는—을 전시하는 공공의 장public arena이 되었다. 청나라 후기의 한 화보에는 '새로운 패션을 선보이는 여인들新妝仕女'이라는 연재 삽화가 실렸다. 기녀의 일상생활을 소개하는 이 삽화는 그들의 복장과 물질문화를 도시의 새로운 광경으로 내세웠다. 최신 패션을 강조한 이 이미지들은 전통적인 그림에 속하던 미인도에 동시대성과 현실감을 불어넣었다. 오래전부터 묘사가 정형화되어 있던 미인도는 옛 의복과 시대를 초월한 배경으로 표현되었다.

1910년대에는 '신장 미인'이라는 장르가 더욱 발전하여, 근대적 활동에 참여하는 점잖고 교육받은 여성의 사진들이 기녀의 사진을 대체하기 시작했다. 이제 기녀는 개화되지 않은, 한물간 존재로 여겨졌기 때문이다.[35] 이 이미지들 역시 패션 자체를 보여주고 홍보한 것이 아니라, 그 시대의 '새로운 패션'을 앞세워 근대성과 여성의 변화하는 역할에 대한 민감성을 표출하고 있었다.

청 말기부터 1910년대까지의 기간 동안 패션에 대한 새로운 민감성이 대중의 의식과 도시 생활에 침투했지만, 그에 적합한 패션 시스템은 1920년대 중반까지 구축되지 못했다. 패션 시스템 구축은 인쇄 문화의 발전과 긴밀히 엮여 있는데, 이 시대에는 콘텐츠를 담아내는 사진이 매우 중요한 역할을 했고, 여성 잡지와 라이프스타일 저널에 실린 패션 콘텐츠의 양도 급격히 증가했다.

서양과는 달리 중국에는 고급 패션하우스haute couture houses와 디자이너 중심의 패션 산업이 구축되지 못했다.[36] 섬유 산업과 백화점 등 물리적인 제조·유통체계가 없는 중국의 패션 시스템은 주로 복식에 대한 글 또는 계절에 따른 새로운 유행 스타일을 보여주는 삽화나 사진처럼, 인쇄물 속의 담론적·시각적 콘텐츠를 통해 유지되고 있었다.[37] 마찬가지로 중국에는 전문 패션모델이나 패션화보 촬영도 없었다. 대신 사교계 여성과 영화배우들의 사진이 최신 스타일을 안내하고 패션에 대한 대중의 상상력을 자극했다. 사교계 여성들이 '패션 아이콘'과 '판타지 여성' 역할을 수행하게 된 배경에는 인쇄 매체가 있었다. 『천봉화보』에 실린 루샤오만의 사진처럼, 사교계 명사의 사진에는 본래의 맥락이나 목적과 관계없이 잡지 편집자에 의해 종종 "누구누구 여사의 새로운 패션"이라는 설명이 붙었다. 이 사진들은 의복, 장신구 또는 머리 모양에 중점을 두었고, 사진 속 인물의 사회적 배경과 개인적 매력은 '패션'이라는 개념에 매혹적인 아우라를 더해주었다. 이렇게 패션은 근대의 여성성과 연결되었다. 이러한 서사적 틀은 시대적 상징이었던 신장이 이제는 그 자체로 담론과 표상의 분야가 되었음을 보여준다.

그림 9.9 잡지 『신장특간』 1926년 여름호 표지
아주 긴 드레스를 입은 여성이 입을 살짝 가린 모습의 일러스트가 보인다. 이 잡지의 다른 이름은 'VOGUE' 였는데, 유럽 잡지 『보그』와는 관련이 없다.

1920년대 중반까지 접이부채는 패션 잡지에서 최신 패션 스타일을 완성하는 장신구로 등장했는데, 그 예를 중국의 호화판 잡지 『신장특간 新裝特刊』의 1926년 여름호에서 볼 수 있다(그림 9.9).[38] 루샤오만과 같이 실재하는 유명 여성들의 사진은 접이부채에 실재하는 물성으로서의 생동감을 더했다. 또한 그런 사진들은 여성들이 부채를 자신의 스타일로 흡수하여 모방하는 방법을 알려주었다. 루샤오만은 유명한 여성을 뜻하는 '명원名媛', '사교계 명사socialite', 그리고 사회적 교류의 꽃이라는 뜻의 '교제화交際花' 등의 사회적 명칭(그림 9.10)으로 불린 새로운 유형의 공

그림 9.10 『상하이화보』에 실린 '교제화' 소개 사진 이 화보의 발간연도는 왼쪽은 1928년, 오른쪽은 1931년이다. 중화민국 시기 사교계 여성은 인쇄물에 자주 등장할 정도로 중요한 위치를 점하고 있었다.

적 여성을 대표했다. 1927년 7월 15일자 『상하이화보_{上海畵報}』(그림 9.11)는 루샤오만을 이렇게 소개했다.

> 꽃다운 자태와 뛰어난 미모로 베이징 교제계_{交際屆}(사회적 교류의 장) 여 성들 사이에서 주도적인 위치를 차지했다. 중국과 서양의 문학에 뛰어 났고, 경극과 곤곡에도 정통했다. 악기 반주도 없는 노래 한 자락에 듣 는 이들은 마음을 빼앗겼다.[39]

감탄과 선망으로 가득 찬 이 문구는 기녀를 묘사하던 가십성 기사 와 비슷하며, 사교계에서 루샤오만의 순위를 매기려는 시도 역시 남성 문인들이 기녀를 주제로 글을 쓸 때 자주 사용하던 비유를 연상시킨다. '꽃'이라는 시적 은유는 명나라 말기 이래로 고급 기녀와 연관되었으므 로, 이 표현도 대상화된 관능미를 즉각 연상시켰을 것이다. 근대 중국의 사교계 여성들도 표면적으로는 과거의 기녀와 크게 다르지 않게, 성적

그림 9.11 『상하이화보』 1927년 7월 15일 자에 실린 루샤오만 사진 오른쪽의 한자 제목을 해석하면 '베이징 교제계 명원의 영수(대표자) 루샤오만 여사'라는 뜻이다.

매력 위주의 이미지를 생산해 대중의 소비와 상상력을 자극했다. 그러나 기녀와 사교계 여성 사이에는 엄청난 간극이 존재했다. 사교계의 여성 명사들은 권위 있는 집안의 교양 있는 여성으로, 전통적·근대적 분야 모두에서 최고의 교육을 받았다. 또한 해외여행에서 얻은 경험으로 풍요로운 생활양식을 누리고 있었다.[40] 어떤 의미에서 '사교계 명사'라는 단어는 전통적 여성의 전형인 규수閨秀(상류층 집안의 교양 있는 처녀)에서 파생되었다고 볼 수 있다. 규수는 문학과 예술을 교육받은 양갓집 여성이었다. 그러나 규수의 '규'가 '안방'을 의미한다는 점에서, 규수는 교양 있는 여성의 공간을 사적 영역인 가정과 집의 안쪽에 위치한 방으로 한정하는 용어다. 그러나 교제交際와 교제계는 대중과의 교류와 사회적 관계망의 중요성을 전면에 내세운다. 다시 말해 교제와 교제계는 사교계 여성의 정체성을 새로운 공간과 활동, 사회적 관계로 규정지을 수

있음을 명확하게 강조하는 용어다.

중국에서 교제계라는 개념은 서구의 모델을 따른 전적으로 근대적인 관념이다. 『옥스퍼드 영어 사전』은 사교계society를 "사회에서 뚜렷한 계급 또는 집단을 형성하는 상류층, 부유층 또는 기타 유명 인사들의 집합체"로 정의한다. 중국의 첫 사교계는 상하이 같은 주요 조약항Treaty port에 거주하던 유럽 및 미국의 엘리트 주재원들의 사교 모임에서 유래했다. 이들은 서양의 사교 활동, 에티켓, 패션, 공공장소(경마장이나 웅장한 호텔, 무도회장, 클럽 등)를 중국에 들여왔다. 조약항은 상류층 중국인과 외국인이 한데 섞이며 생활하는 환경이었다.

서양의 생활양식에 대해 개방적 태도를 지닌 부유한 중국 엘리트층 사업가와 정치인은 여성 친인척과 함께 커뮤니티를 만들어 바로 이 '사교계' 활동에 참여했다. 그러나 귀족과 상위 부르주아지로 구성된 런던이나 파리의 상류사회monde와는 달리,[41] 중국의 사교계는 사회적 지위와 계층의 이동이 유동적이었고, 구성원 모두가 부나 권력을 얻은 지 얼마 안 된 '신참'들이었다. 여기서 주의할 점은 '교제계'라는 용어는 오로지 여성, 즉 저명한 남성의 아내와 딸을 지칭했다는 것이다. 엘리트 남성의 사회적 역할은 그들의 지위와 업적에 의해 정의되었지만, 사교계 여성이라 불리던 이들의 새로운 페르소나는 '교제계'라는 용어가 시사하듯, 사회생활과 그들이 즐기던 대중의 시선을 바탕으로 형성되었다. 서양에서처럼 중국의 사교계 여성들도 무도회, 환영회, 파티 및 자선 행사 등에 자주 참여했다. 이들이 공공행사에 참여하고 남성과 사회적으로 교류했다는 점은 전통적 상류사회 여성들이 가정에 머물거나 엘

그림 9.12 『영롱』의 1931년 창간호 표지 세로 13cm의 작은 책자인 『영롱』은 1930년대 중국의 대표적 여성 잡지로, 저명한 여성 인사들의 사진을 표지에 자주 게재했다. 사진은 당시 상하이 사교계 명사 저우수형(周淑蘅)으로, 커다란 귀걸이와 목걸이를 착용하고 치파오를 개량한 상의와 서양 치마를 입고 있는데, 이는 당시 상하이에서 유행한 패션이다.

리트층 남성과는 떨어져 있었던 옛날과는 뚜렷하게 대비되는 변화였다.

인쇄 문화와 대중적 상상력 부문에서 사교계 여성이 중심적 위치를 차지했음에도 불구하고(그림 9.10, 9.11, 9.12), 그들의 역할과 이미지에 대한 연구는 거의 전무한 실정이다. 이는 아마도 그간 근대 중국의 여성성에 대한 학문적 연구가 두 가지 익숙한 범주—정치적으로 진보적인 '신여성', 성적으로 개방된 퇴폐적인 '모던걸'—에 치우쳐 있었기 때문일 것이다.[42] 사교계 여성은 확실히 중화민국 시기에 등장한 복잡하고 모호한 성격의 여성 유형이다. 더 급진적인 여성 유형과는 달리, 이들은 전통적 여성 역할을 거부하지는 않았다. 자신의 지위가 남성 가족 일원과 불가피하게 엮여 있었기 때문이다. 하지만 이들은 사회적·문화적으로 상당한 자율성과 주체성을 지니고 있었다. 고등교육과 세련된 생활 양식, 해외 자원에의 접근성을 갖춘 이 여성들은 중국에서 도시의 근대성을 이상적으로 구현한 존재였다. 이들은 근대 여성성을 대표하는 스타일과 매너를 지닌 새로운 유형의 '공적 여성public women'이었다. 수십 년 전만 해도 사교계 여성에 대한 담론과 상상력은 몇몇 차원에서 고급

기녀 문화와 모호한 관계가 있었다. 그러나 이후 이 새로운 '공적 여성'은 남성의 욕망과 소비의 대상에서, 다른 여성들의 역할 모델이자 판타지적 우상으로 탈바꿈했다. 『양우』, 『영롱玲瓏』, 『부인화보婦人畫報』 등 사교계 여성 사진이 자주 실린 잡지의 독자층은 대부분 교육받은 젊은 도시 여성들이었다. 이처럼 '사교계 명사' 이미지는 인쇄물이라는 가상공간 속에서 여성들의 정보 공유, 팬클럽 문화, 자기 연출을 위한 상상 속의 관계망 형성에 기여했다.

접이부채는 우아한 형태, 그리고 전통 중국의 교양과 서양 상류사회 문화를 동시에 연상시키는 복합적 의미를 지녔으며, 사교계 여성들이 자신의 공적 페르소나를 구축하기 위해 다용도로 활용하는 장신구였다. 예를 들어 쉬즈모와 루샤오만의 사진에서 접이부채는 이 부부를 시각적으로 통합하며, 그들의 재능에 어울리는 은유적 소품 역할과 부부로서의 금슬을 강조하는 기능을 한다(그림 9.4). 이 외에도 루샤오만의 부채는 패션 트렌드와 고상한 취향을 선보이는 기능도 했다.

1920년대에 루샤오만 등 사교계 명사들이 선도적으로 사용한 접이부채는 1930년대 중반에 이르러 중국의 중상류층 여성 사이에 인기 있는 장신구로 자리매김했다. 『양우』의 표지에는 부채를 펼쳐 든 우아한 숙녀들의 초상사진이 반복적으로 등장했다. 1935년에 촬영된 한 사진에서는 아름답게 치장한 세련된 웨이브 머리 모양의 여성이 밝은 미소를 띤 채 분홍색 장미로 장식된 반투명 부채를 들고 있다(그림 9.13). 그녀의 부채는 판매용으로 생산된 상품으로, 동시대의 패션 언어를 전달하고 있다. 즉, 부채는 이제 더 이상 개별 예술가의 흔적이 담긴 소품이 아

그림 9.13 『양우』의 1935년 8월호 표지 곱게 치장한 여성이 접이부채를 들고 미소 짓고 있다. 1930년대 중반부터 중국의 중상류층 여성은 부채를 장신구로 즐겨 사용했으며, 부채는 상업적인 소품으로 생산되었다.

니었다.

다용도로 쓰였던 접이부채는 여러 공식적·비공식적 행사에서 남녀 간 의사소통을 중재하는 역할도 했다. 접이부채는 젊은 여성들의 '교제'가 늘어나면서 더욱 인기를 얻었다. 1920~1930년대에 교제는 도시 여학생과 젊은 미혼 여성의 일상에 중요한 자리를 차지했다. 일류 가톨릭 학교의 여학생들은 서양식 패션과 생활양식의 선두에 서 있었으며, 일부는 나이가 들면서 자연스럽게 사교계 명사가 되었다. 교제는 최상류층은 아니지만 부유하고 개방적인 가정환경에서 자란 소녀들 사이에서도 유행했다. 예를 들어, 여고생을 대상으로 한 소책자 크기 여성 잡지 『영롱』의 1931년 창간호는 유명 사교계 명사인 량페이친梁佩琴이 쓴 글을 게재했다(그림 9.14). 량페이친의 글은 젊은 여성에게 교제의 원칙과 암묵적 규칙, 실용적 기술을 안내하는 내용이었는데, 여기에서 '교제'란 글의 맥락상 근대적 연애를 의미한다고 볼 수 있다. 량페이친은 자신의 글에서 "여자가 집에서 나와 사회적 교류의 장에 발을 들여놓는 것은 나쁜 일이 아니다. 이를 통해 여성은 자신의 경험을 넓히고 사회의 진실을 깨우치며, 남자들의 진심과 거짓됨을 관찰할 수 있다"고 했다. 이어서 그녀는 "여성이 공공장

그림 9.14 잡지 『영롱』의 창간호에 실린 량페이친의 글 사교계 명사였던 량페이친은 교제를 주제로 한 글을 기고했는데, 글의 맥락상 '교제'란 근대적 연애를 의미했다.

소에서 사교 활동을 하는 이유는 더 많은 남성을 사귀기 위함이다"라고 솔직하게 주장한다.[43]

분명히 교제는 젊은 여성이 미래의 남편을 만나고 선택할 수 있는 장을 제공했다. 남성과 동등한 위치에서 정중하게 에티켓을 지키며 교류하는 행위는 근대에 들어 정략결혼에서 벗어난 여성에게 사랑에 대한 주체성을 부여하면서 연애의 즐거움도 깨닫게 하였다. 교제 활동에서 접이부채는 고상함과 여성스러움을 표현하는 소품일 뿐만 아니라 상대를 유혹하고 의사를 전달하기 위한 재치 있는 중재자이기도 했다. 접이부채는 두 사람이 가까워지는 속도와 친밀도를 조절하고, 감정을 발전시키는 데 도움을 주었다.

부채의 언어에 담긴 뉘앙스는 『양우』 1935년 8월호에 펼침면으로 실린 「부채의 표정扇子表情」이라는 제목의 기사에 나타나 있다. 기사의 부제는 다음과 같이 영어로 쓰였다. "There is a speechless message in the movement of fans(부채의 움직임에는 무언의 메시지가 담겨 있다)"(그림 9.15). 부채 모양의 틀에 사진 일곱 장이 콜라주 기법으로 들어가 있으며, 각 사진에는 젊은 여성이 부채를 여러 가지 방식으로 들고 있다. 부채를 드는 방법에 따라 특정한 감정이나 메시지를 표현하게 되는데, 예를 들어 루샤오만의 사진처럼 부채를 펼쳐서 턱 근처에서 들면 "할 말이 많다"는 뜻이며, 여성이 남성 곁에서 부채를 부드럽게 부치면 "그녀의 애틋한 마음이 물처럼 흐른다"는 의미이다. 이러한 부채의 언어는 여성에게는 감정을 전달하는 방법을 알려주고, 남성에게는 여성의 기분 변화를 알아차릴 단서를 제공했다.

유럽에서는 부채의 언어—부채를 든 여성의 제스처가 전달하는 정교한 기호체계—가 오랜 전통으로 활용되었다. 빅토리아 시대와 벨 에포크 시대의 상상력 속에서 접이부채는 여성의 몸과 마음을 포함한 은밀한 세계에 접근할 수 있는 인터페이스 같은 요염하고 의미심장한 소품이었다(그림 9.16).[44] 흥미롭게도 1920년대 후반에 서양에서는 접이부채의 인기가 시들해진 반면, 중국에서는 근대적 연애와 새로운 결혼 시장의 등장으로 접이부채가 장신구이자 의사소통의 도구로 주목받게 되었다.

한편, 이성 간 교류와 연애의 맥락에서 탄생한 젊은 여성의 접이부채는 종종 에로틱한 상상력을 자극하여, 부채 자체가 남성의 욕망으로 가득 찬 여체女體의 대체물처럼 여겨지기도 했다. 인기를 끌던 정기 간

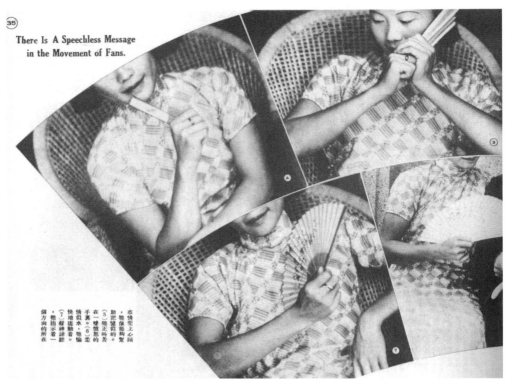

그림 9.15 「부채의 표정」, 『양우』 1935년 8월호 일곱 가지 포즈로 부채를 든 일곱 장의 사진이 부채 모양 틀 안에 배열되어 있다. 여성이 부채를 어떻게 들고 있는지에 따라 남성에게 각기 다른 감정과 메시지를 전달할 수 있다. 이처럼 중국에서 부채 는 장신구이자 의사소통의 도구가 되었다.

행물들은 부채와 연애의 관계에 대해 반복해서 다루었다. 예를 들어, 1936년의 한 기사는 당시 10대 소녀들 사이에 유행하던 접이부채를 다 음과 같이 환유적으로 묘사했다. "분홍색 비단, 하얀 뼈대의 부채, 가운 데 짙은 자줏빛 모란 압화를 더했네." 이런 접이부채는 구혼자들의 사 랑과 욕망을 불러일으켰다.[45]

문인들 간의 유대와 기녀 문화에서 기원한 접이부채는 그 전통을 오

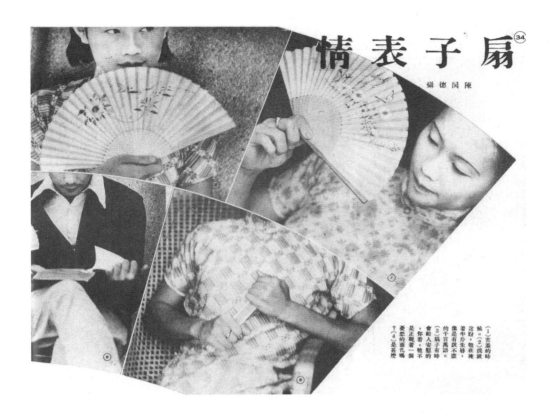

래 이어오다, 중화민국 시기에 이르러서는 새로운 여성성을 상징하는 물건이 되었다. 그리고 새로운 여성성은 서양식 패션과 정중한 에티켓, 세련된 교태, 대중적 가시성을 통해 규정되었다. 근대적 여성성은 전통적 여성이 지닌 품위와 새로운 사회적 자유 사이에서 조심스럽게 균형을 맞추고 있었는데, 접이부채는 그 자체로서 이를 정교하게 구현해냈다. 또한 접이부채는 성적 주체성의 강화와 아슬아슬한 유혹이라는 미묘한 함의도 내포하고 있었다.

그림 9.16 접이부채를 들고 사교모임에 참석한 여성 벨 에포크 시대에 활동했던 화가 제임스 티소(James Tissot)의 1878년 작품이다. 접이부채는 19세기에 유럽 여성들에게, 20세기에는 중국 여성들에게 장신구이자 연애에 활용하는 의사소통 도구로 주목을 받았다.

중화민국의 깃털 부채

1920년대 중반 중국에서는 접이부채와 함께 대형 깃털 부채도 유행했다. 깃털 부채는 중국 역사에서 전례가 없던 물건으로, 당시 서양의 패션을 들여온 것이다. 유럽과 미국에서는 1910년대에 타조 깃털 부채가 연회복을 위한 세련된 장신구로 등장하여, 1920년대에는 부채의 크기와 장식이 더욱 화려해졌다. 이 시기의 패션 삽화와 사진을 보면, 깃털 부채는 펼치지 않아도 가슴 부분이나 심지어는 연회복 전체를 덮을 정도로 커다란 크기를 자랑하고 있다.[46] 연회복과 조화나 대비를 이루도록 흰색을 비롯해 다양한 색상으로 제작된 깃털은 호화로운 외양과 관능적인 촉감을 가지고 있었다.

거의 비슷한 시기에 중국에서도 깃털 부채가 널리 유행했다. 대형 깃털 부채는 패션 잡지에 이브닝드레스와 무도회복에 착용할 장신구로 소개되었다. 이를테면 『신장특간』 1926년 여름호에서는 "유럽 스타일에 반한 사람들醉心歐化者"을 위해, 반짝이는 시퀸sequin(스팽글spangle)으로 장식된 속이 비치는 무도회용 드레스를 선보였다. 그리고 검은 깃털 부채를 소품으로 더해 의상을 완성했다(그림 9.17). 깃털 부채는 사교계 여성의 사진에도 자주 등장했다. 청나라 마지막 황후인 완룽의 1920년대 중반 초상사진이 대표적인 예이다(그림 9.18).[47] 군사령관들에 의해 자금성에서 쫓겨나 톈진으로 거처를 옮긴 황후 완룽과 마지막 황제 푸이는 서구화된 향락적 생활을 영위했다. 만주식 궁중 복장에서 재빠르게 벗어난 완룽은 이 사진에서 최신 유행 패션을 뽐내고 있다. 가장자리가

舞裝——較近西式之一種裙用細珠滿綴袖亦以薄紗爲之好奇女子醉心歐化者當樂取以替新裝焉

그림 9.17 『신장특간』 1926년 여름호에 실린 무도회복 일러스트 반짝이는 스팽글로 꾸민 드레스를 입은 여성이 커다란 검은색 깃털 부채를 들고 서 있다. 깃털 부채는 서양의 패션을 중국에 들여온 것으로, 서양에서와 마찬가지로 중국에서도 대형 깃털 부채는 연회를 위한 여성 장신구로 인기를 끌었다.

나풀나풀하게 재단된 슈미즈 드레스chemise dress와, 몸을 가릴 만큼 커다란 깃털 부채는 완룽이라는 인물이 극적으로 변화했음을 선언하고 있다. 제국 신민으로서의 상징으로 점철된 의복을 입고 있던 그녀가 이제는 유행하는 패션을 따르는 매력적인 사교계 명사로 나타난 것이다.

대중문화 영역에서 깃털 부채는 "아씨의 부채少奶奶的扇子"라는 별명을 얻었다. '아씨'는 부유한 집안의 젊은 며느리를 지칭하는 단어다. 예를 들어, 1936년에 발행된 『흑백영간黑白影刊』에는 "아씨의 부채"라는 제목의 초상사진이 전면에 크게 실렸다. 사진에는 세련된 옷과 보석으로

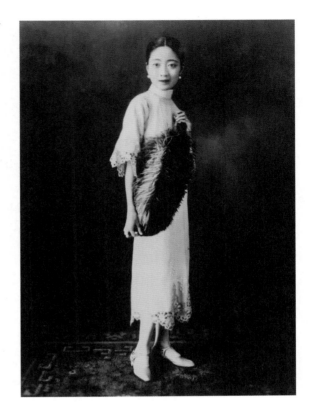

그림 9.18 커다란 깃털 부채를 든 청나라 마지막 황후 완룽 서양식 슈미즈 드레스를 입은 완룽의 1920년대 사진이다.

멋지게 치장한 여성이 깃털 부채를 들고 근대식 거실의 소파에 기대어 있다.[48] 이 외에도 깃털 부채는 착용자와는 별개로 "여성을 위한 유익한 소품—아씨가 좋아하는 부채"로 숭배되었다.[49]

당대 사람들은 이 별명에 함축된 의미를 즉각 이해했을 것이다. 이 별명은 극작가 홍선洪深(1894~1955)의 유명한 연극 〈아씨의 부채〉(1924)를 암시한다(그림 9.19). 오스카 와일드Oscar Wilde의 희극 〈윈더미어 부인의 부채Lady Windermere's Fan〉(1892)를 각색한 이 연극은 중국에서 1910년대부터 크게 유행한 화극이었다. 화극은 배우가 동시대 의상을 입고

그림 9.19 연극 〈아씨의 부채〉 스틸컷 중국의 화보 잡지 『시보도화(時報圖畵)』 1924년 5월 11일자에 실린 사진이다.

연기하는 근대적 대화극 장르로, 의상과 무대가 양식화되어 있는 전통 경극과는 대조적이다. 홍선의 각색에서 빅토리아 시대의 영국 사교계는 1920년대 상하이로, 여주인공인 순진한 마거릿 윈더미어 부인과 얼린 부인은 각각 쉬 아씨와 마담 진이 되었다. 이 연극은 철저히 원극의 내용과 구조를 따르지만, 문화적 신빙성을 부여하고 상하이의 시대정신Zeitgeist을 반영하기 위해 세부적인 부분은 각색되었다.[50]

연극 〈아씨의 부채〉로 본 근대 중국의 여성성

연극의 줄거리를 요약하자면, 쉬 아씨는 남편 지밍으로부터 스무 살

생일 선물로 아름다운 부채를 받는다. 자신의 생일 파티를 준비하다가 그녀는 남성들을 유혹하기로 악명이 높은 마담 진을 남편이 후원하고 있다는 소문을 듣는다. 쉬 아씨의 추궁에 지밍은 부적절한 행동은 없었다면서 기어이 마담 진을 생일 파티에 초대한다. 사실 마담 진은 20년 전 집을 나간 쉬 아씨의 어머니였고, 아씨는 이 비밀을 모르지만 지밍은 알고 있었다. 그리고 마담 진에게 입막음의 대가로 돈을 주고 있었다. 쉬 아씨는 파티에서 지밍과 마담 진의 친밀한 관계를 목격하고, 분노와 굴욕을 느껴 남편을 버리고 자신을 오랜 기간 짝사랑한 류 씨와 함께 떠나기로 결심한다.

쉬 아씨가 남긴 작별 편지를 우연히 발견한 마담 진은 과거에 자신이 비슷한 결정을 내려 큰 후회와 고통을 겪었던 일을 떠올린다. 그리고 딸을 불명예와 불행으로부터 구하기 위해 연인인 우 씨에게 지밍의 주의를 빼앗도록 부탁한 다음, 아씨가 류 씨를 기다리고 있는 호텔로 달려간다. 류 씨의 호텔방에서 마담 진이 쉬 아씨를 설득하는 와중에 지밍과 류 씨, 우 씨를 비롯한 신사들이 클럽에서 돌아온다. 급히 커튼 뒤에 숨으면서 쉬 아씨는 선물로 받은 부채를 실수로 의자에 남겨둔다. 부채를 본 남성들의 의심이 커지자 마담 진은 자신이 실수로 부채를 가져왔다고 말한다. 그녀의 평판과 우 씨와의 관계에 해가 될 수 있었지만, 아씨가 달아날 시간을 벌어주기 위함이었다. 잘못된 결정과 추문으로부터 아씨를 구한 마담 진은 딸의 애정과 존경을 얻는다. 다음 날 아침 마담 진은 아씨의 저택을 방문하여, 아씨에게 기념으로 부채를 선물해달라고 부탁한다.[51]

홍선의 연극은 1920~1940년대까지 아마추어 극단이든 전문 극단이든 할 것 없이 수시로 공연할 정도로 엄청난 인기를 누렸다(그림 9.19). 1926년과 1939년에는 영화로 만들어지기도 했다(1926년 영화는 홍선이 직접 대본을 맡았다). 이 연극이 이렇게 꾸준한 인기를 얻은 데에는 크게 두 가지 배경이 있다. 먼저 '타락한 여성'과 충실한 결혼생활, 모성을 다룬 도덕적 이야기로서, 당시 중화민국 사회의 핵심 주제이자 논쟁을 일으키던 여성 해방에 대한 고민을 전면에 내세웠다. 둘째로 1910년대부터 유교적 가치에 대한 거부로 일어난 신문화운동新文化運動과 5·4운동(1919)이 여성들에게 큰 영향을 끼쳤다. 여성들은 전통적 미덕인 현처양모의 이상과 가족의 구속에서 벗어나 정략결혼과 대치되는 자유연애, 자기 해방, 그리고 성평등을 추구하도록 장려되었다.

독립적이고 계몽된 여성의 원형과 이를 둘러싼 논쟁은 중화민국 시기에 상당한 영향력을 미친 헨리크 입센Henrik Ibsen의 연극 〈인형의 집 A Doll's House〉(1879)이 가장 잘 표현해냈다. 연극의 주인공인 노라는 자신을 장난감처럼 대하는 남편과의 불행한 결혼 생활에서 도망쳐 남편과 자녀를 버리고 떠나는데, 중국에서 '노라(중국어로 눠라娜拉)'는 누구나 아는 이름이자 한 인간으로서 성취를 추구하는 해방된 신여성을 지칭하는 단어가 되었다.[52] 중국에서 각색된 '노라 드라마' 대부분은 노라의 마지막 탈출을 강조하는 단막극으로 만들어졌다.[53] 이 용감한 이탈에 대해 진보적 지식인들은 찬사를 보내고 젊은 세대는 이를 열정적으로 모방하는 가운데, 여성이 이러한 선택을 했을 때 맞닥뜨려야 했던 가혹한 현실에 대한 비판도 있었다. 저명한 좌파 작가인 루쉰魯迅

(1881~1936)은 중국판 노라는 문을 쾅 닫고 집을 떠난 후 "타락한 여성이 되거나 다시 집으로 돌아오거나 (…) 또 다른 대안은 굶어 죽는 것"이라고 날카롭게 지적했다.[54] 루쉰은 여성이 자유를 얻기 위해서는 경제적 독립이 필수적이라고 강조하며, 여성에게 적절한 교육과 일자리를 제공하고 온당한 대우를 할 정도로 중국 사회가 해방되기 전까지는 여성 또한 진정으로 해방될 수 없다고 주장했다.[55]

노라의 서사와 마찬가지로 홍선의 〈아씨의 부채〉도 가정을 떠난 여성의 결말에 관해 이야기한다. 낭만적 사랑을 추구하기 위해 남편과 딸을 버린 마담 진은 애첩이 되어 생계를 유지하는 수치스러운 여성으로 묘사된다. 그녀는 자신의 결정을 후회하고 그로 인해 고통도 겪지만, 그럼에도 생존과 존엄성을 위해 어쩔 수 없이 타협한다. 이 연극은 여성의 자유 추구에 주목하면서도, 중국 사회의 현실이 여성 해방에 장애물이 된다는 점을 직접적으로 비판하지는 않는다. 대신 복잡한 인간관계와 감정, 약점을 섬세히 다루는 데 초점을 맞추며, 가정을 포기하는 신여성의 무책임함과 비인간적 측면을 교묘히 비난한다.

오스카 와일드의 작품을 거의 그대로 옮겨온 홍선의 각색은 재치 있는 풍자와 절묘하게 절제된 감정적 표현이 특징이다. 그리고 마담 진의 여성스러운 매력, 정교한 대인관계 기술, 지혜를 높이 평가한다. 그녀는 완벽하진 않지만 매혹적이고, 놀랍도록 강인한 성격으로 관중의 공감을 얻는다. 특히 그녀의 모성과 딸을 구하기 위한 희생이 관중의 마음을 움직인다. 이러한 모성 강조는 '타락한 여자의 구원'이라는 만족감을 제공하지만, 사회적 비판을 담은 거대 서사는 제시하지 못한다. 한편 쉬 아

씨는 순수하고 연약한 여성으로 묘사되며, 사랑하는 남편과 어머니가 그녀를 바깥세상과 잘못된 선택으로부터 보호해준다. 동정심 어린 관중의 눈에는 아내로서 계속 남편과 가정에 헌신하게 된 어린 아씨의 상황이, 근대의 아내가 갖추어야 할 모범적 모습으로 인식되었다. 〈아씨의 부채〉에 등장하는 여성들은 전반적으로 노라와 정반대의 입장에서 근대 중국 여성의 도덕적 입장과 가족에의 의무를 기존대로 되돌렸다.

깃털 부채, 아씨의 상징물이 되다

이 연극의 핵심 소품인 부채는 놀라운 기호학적 유동성으로 긴장을 조성하고 등장인물을 대표하며, 인물들 간 관계를 발전시킨다. 연극학자 앤드루 소퍼Andrew Sofer는 오스카 와일드의 연극에서 윈더미어 부인과 부채가 "근접성과 유사성"으로 연결되어 있다고 설명했다. 부채는 계속 부인의 손에 들려 있고, 남편이 부인에게 준 생일 선물이라는 점에서 근접성을 띤다. 그리고 부채는 사람들에게 보여주기 위한 용도의 우아하고 비싼 장신구인데, 이는 윈더미어 경이 아내를 바라보는 시선과 동일하므로 유사성이 있다는 것이다.[56] 이는 쉬 아씨와 부채의 관계에도 대입할 수 있다. 부채의 움직임은 극중 인물 간 변화하는 심리 관계를 보여주며 그 안에서 발생하는 갈등, 의심, 교감을 표현한다. 또한 부채는 점진적으로 발전하는 어머니와 딸의 감정적 유대를 상징한다. 두 여성이 파티에서 처음 만났을 때, 마담 진은 아씨가 바닥에 떨어

트린 부채를 주위 건네줌으로써 아씨의 적개심과 경계심을 누그러뜨렸다. 호텔 방에서는 부채로 촉발된 위기가 두 여성의 관계에 전환점이 된다. 마지막 장면에서 딸이 어머니에게 선물하는 부채는 따뜻한 사랑과 감성적인 기억의 정표가 된다.

이 작품을 다룬 연극과 영화에서 부채는 시선을 집중시키는 중요한 소품이었다. 오스카 와일드의 원작에서는 빅토리아 시대의 유행에 따라 접이부채가 이용되었지만 홍선의 각색은 부채의 유형을 지정하지 않았고, 중국 내 공연에서는 종종 대형 깃털 부채가 사용되었다. 대형 깃털 부채의 웅장한 크기와 역동적인 형태는 시각적 연출과 극적 효과를 극대화하는 데 기여했다. 부채를 움직이는 기술은 대본과 극중 인물을 살아나게 하는 핵심 요소였다. 일례로 극작가이자 연극학자인 위상위안餘上沅(1897~1970)이 부채의 움직임에 특별히 주목한 리뷰가 있다. 1927년 상하이에서 아마추어 극단이 올린 이 공연에 홍선이 직접 연기에 참여하고, 유명한 사교계 명사 탕잉唐瑛(1910~1986)도 출연했다. 위상위안은 이렇게 평했다.

이번에 부채를 흔든 젊은 아씨는 다름 아닌 탕잉 양이었다. 더할 나위 없이 이 역할에 적합할뿐더러 연기에 천부적 재능을 지녔다. 어찌나 연기가 뛰어나던지 차라리 '탕잉의 부채'라고 하는 편이 더 적절할 정도이다.[57]

또한 위상위안의 리뷰는 중국 관객들이 무대에서 근대 의상을 착용

그림 9.20 연극 〈아씨의 부채〉 포스터(1927)
왼쪽은 마담 진, 오른쪽은 쉬 아씨로 화려한 이 브닝드레스를 착용한 모습이다. 등장인물들이 가장 유행하는 패션을 하고 출연했던 〈아씨의 부채〉 공연은 최신 패션 트렌드를 대중에게 발 빠르게 소개하는 역할도 했다.

한 여배우들을 작품 속 캐릭터와 특히 동일시하는 경향이 있음을 밝혀 냈다.[58] 여배우의 개인적 배경과 분위기는 극중 인물을 이해하는 데 기 여하는 한편, 극중 인물의 정체성과 특성은 반대로 관객들이 상상하는 무대 밖 여배우의 이미지에 영향을 미쳤다. 〈아씨의 부채〉는 사교계 명 사와 여대생, 여고생으로 구성된 아마추어 극단이 즐겨 공연하는 작품 이었다. 그들의 계층적 배경은 작품 속 근대 엘리트층 아내와 비슷하여,

극중 인물과의 공감대가 더욱 자연스럽게 형성되었다. 이 공연에서 환유적·은유적으로 쉬 아씨를 의미했던 깃털 부채는 실제 아씨와 앞으로 아씨가 될 여성을 상징하게 되었다.

여성 해방과 가정 내 역할을 고민한다는 사회적 연관성 외에, 〈아씨의 부채〉가 오랫동안 인기를 얻은 또 다른 요인은 바로 공연에 사용된 의상이었다. 연극과 영화에서 마담 진과 쉬 아씨의 의상은 가장 유행하는 화려한 무도회복과 이브닝드레스로 구성되었다(그림 9.20). 이 작품의 공연은 1920년대 중반부터 1940년대까지 20년이 넘는 기간 동안 복식, 화장법, 머리 모양의 유행 변화를 지속적으로 반영했다. 〈아씨의 부채〉 공연은 최신 트렌드에 민감하게 대응함으로써 유행하는 옷과 장신구, 이와 관련된 제스처와 움직임을 정교하게 안내하는 역할을 했다. 예를 들어 탕잉이 쉬 아씨를 연기한 1927년 공연에서는 고급 양장점인 윈상雲裳에서 아씨의 의상을 제작했다. 저명한 작가 저우서우쥐안周瘦鵑은 이에 대해 다음과 같이 자세히 기록했다.

[1막에서] 아씨로 분장한 탕잉은 좁은 소매가 달린 검은색 드레스를 입고 무대에 우아하게 등장했다. 상체는 검은색이고 치마는 밝은 노란색이었다. 허리 오른쪽에 커다랗고 화사한 꽃을 수놓았고 기다란 솔을 드리웠다. 솔 끝을 밝은 노란색과 금색으로 장식해 그 아름다운 자태가 눈길을 사로잡는다. (…) 2막에서 탕잉은 흰색에서 연분홍색으로 자연스럽게 이어지는 옹브레ombré 디자인의 무도회복으로 갈아입고 등장했다. 이 드레스는 팔을 맨살 그대로 드러내고, 주름진 둥근 칼라가 달렸

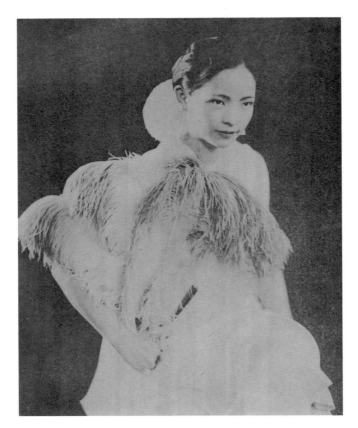

그림 9.21 깃털 부채를 든 탕잉 웅장한 크기의 하늘거리는 부채는 〈아씨의 부채〉 2막에서 쉬 아씨의 정체성과 일체화되면서, 관객의 시선을 집중시키는 핵심 소품이자 세련된 장신구 역할을 했다. 그리고 흘러내리는 겹겹의 깃털 부채는 중국 사회에서 젊은 아내들이 마땅히 지녀야 할 여성성의 상징으로 변모되었다.

으며, 가슴에는 꽃을 수 놓았다. 이 얼마나 우아하고 사랑스러운가![59]

〈그림 9.21〉의 탕잉 사진에서 2막의 무도회복과 부채를 확인할 수 있다. 사진에서 그녀는 다리를 꼬고 앉아 있으며, 드레스에는 둥근 스탠드칼라가 달려 있다. 사진의 시각적 초점은 탕잉이 가슴 앞에 들고 있는 거대한 깃털 부채이다. 여러 겹의 깃털이 하늘거리는 부채는 그녀의 몸을 안전하게 보호하는 절묘한 장벽처럼 보인다.[60] 부채는 주요한 소

품이자 세련된 장신구로서 아씨와 탕잉의 정체성을 일체화하며, 그들의 우아함과 다정함, 세심하게 감춰진 순수함을 구현한다.

중화민국 시기에 깃털 부채는 화려한 패션 아이템으로서 독특한 역할을 수행했다. 깃털 부채는 전적으로 서양의 생활양식과 예절, 공간(살롱, 파티, 무도회)과 관련된 새로운 유형의 장신구였다. 〈아씨의 부채〉의 연출적 상상력은 중국 사회에서 깃털 부채가 가진 의미를 공고하게 형성하여, 이를 엘리트층의 젊은 아내들이 지녀야 할 적절한 여성성의 상징으로 변모시켰다. 부채는 풍성하게 흘러내리는 겹겹의 깃털을 통해 아내다운 순결함, 가정에 대한 책임, 모성 같은 근대의 도덕에 관한 이야기를 들려준다. 그것은 중국판 노라, 즉 '신여성'이 너무나 재빠르게, 그리고 천진난만하게 내던져버린 가치들이었다.

부채로 읽는 중화민국 여성의 독특성

중화민국 시기에 접이부채와 깃털 부채는 패션 장신구로서 도시의 사교계 명사 및 아씨와 환유적·지표적 연관성을 갖고 있었다. 엘리트층 여성인 이들은 근대 중국에 영향력을 미친 여성 유형이었다. 그럼에도 불구하고 접이부채와 깃털 부채의 역할에 대한 학술적 연구는 오랜 기간 지지부진했다.

부채는 역동적인 시각 은유이자 물질적 상징으로서, 과거의 가치와 새로운 가치 사이에 위태롭게 자리 잡은 새로운 여성들의 모호함과 복

잡성을 나타냈다. 이 여성들은 급진적인 '신여성'이나 '모던걸'처럼 남성 중심의 가부장제에서 비롯된 여성의 '전통적' 역할을 거부하지는 않았다. 하지만 그들은 일상 속 근대성을 이끄는 중심축이 되었다. 그들이 익힌 서양식 교육과 패션, 예절은 근대성에 굴절되어 투영되었고, 또 근대성을 대표하기도 했다. 패션을 드러내고 여성성을 표현하는 다재다능한 장신구이자 연출용 소품이었던 부채는 정치적 논의의 중심에 있지는 않았지만, 남녀 연애의 축소판 역할을 했으며 여성 간 유대 형성에도 기여했다. 이와 같이 부채는 중화민국 패션 연구에 새로운 길을 제시하고 있다. 부채 연구는 그동안 정치적 이데올로기의 틀에 갇혀 경시되어왔던, 중화민국 여성이 지닌 모순성과 독특성 발견에 도움을 줄 것이다.[61]

직물

10

외국풍의 유행

청대 후기 복식에 나타난 양모섬유

레이철 실버스타인

19세기 중국에서는 국제적 교류가 확대되면서 광저우, 쑤저우, 베이징, 상하이 등의 도시에서 서양인과 서양의 물건이 점점 눈에 띄기 시작했다. 이를 반영한 최근의 연구는 중국 문화에 대한 새로운 시각을 제시한다. 과거에는 중국이 외국의 것을 배척하는 가운데 자국 문화를 형성했다고 보았던 반면, 새 연구들은 중국이 청조 시기 다양한 사회 부문에서 외국 문물을 받아들였다고 간주한다. 청나라 사람들은 외국의 문물을 이국적·매력적이며 세련된 것으로 인식했다는 것이다. 미술사학자들은 건륭제乾隆帝(재위 1735~1795) 시기 유럽에서 들여온 비단, 시계, 유리, 원근법이 적용된 회화가 황실 생활에 깊이 스며들었음을 밝힘으로써, 이 시기 중국에서 해외 문물이 얼마나 중시되었는지 보여준 바 있다.[1]

역사학자 정양원鄭揚文은 명나라 말기를 변화의 시작점으로 주목한다. 이때부터 시작된 변화가 이어지면서 청나라 중기에는 유럽 수입품이 "평범한 소비재"로 단단히 뿌리내렸다는 것이다.[2] 외국 문물의 소비에 대한 그녀의 폭넓은 연구는 프랑크 디쾨터Frank Dikötter의 연구를

따른다. 디쾨터는 청 말기와 중화민국 시기, 외국적·이국적인 것에 대한 담론의 중요성을 일깨운 초창기 학자 중 한 명이다. 즉 정양원은 유럽 물건들이 중국에 미친 영향을 탐구하고, 중국이 "외국 혐오에 가까운 국수주의"를 보였다는 학계의 고착된 관점에서 벗어날 것을 주장한다.[3] 하지만 이러한 노력에도 불구하고, 황실 밖이나 예술 분야 너머에 존재하던 중국인 소비자들이 어떻게 외국 상품을 사용했는지에 대해서는 알려진 바가 없었다. 이에 답하기 위해 이 글에서는 중국의 가장 중요한 수입품 중 하나였던 영국산 모직물에 관해 면밀히 들여다본다.

19세기 중국에는 비단, 각종 장신구, 아닐린 염료, 염색한 실과 천, 날염 혹은 무지 면직물 등을 포함해 다양한 외국 직물이 유통되었을 것이다. 그중에서도 모직물은 당시 외국 문물의 소비가 무엇을 의미했는지를 이해하는 데 유용한 시각을 제공한다. 외국의 문물은 부분적으로는 경제적 중요성 때문에 소비되었다. 글로벌 히스토리global history를 연구하는 학자 조르조 리엘로Giorgio Riello는 근대 초기의 섬유 생산을 세 가지 영역(유럽의 모직물, 인도의 면직물, 중국의 비단)으로 나누었다.[4] 섬유 역사 분야에서 면직물은 지난 10년간 주류를 점하고 있었지만, 모직물 또한 중요한 무역 상품이었다. 16세기에는 포르투갈 상인, 17세기는 네덜란드 동인도회사VOC: Verenigde Oost-indische Compagnie, 18세기에는 영국 동인도회사EIC: East India Company의 상인들에 이르기까지 유럽인들은 배를 타고 도착하는 곳마다 모직물을 거래하려고 했다. 모직물은 "18세기 영국 산업의 동력"이었고, 특히 영국 동인도회사의 야심을 이뤄줄 주력 상품이었다. 이에 영국은 18세기 후반과 19세기에 무역의 범위를

그림 10.1 광저우 법정에 선 네 명의 영국 선원 1807년 10월 1일에 광저우에서 열린 재판을 묘사한 이 그림은 '중국 최초의 유화가'로도 불리는 청나라 화가 사패림(史貝霖)의 작품으로 추정된다. 그림의 오른쪽에는 빨간 관모를 쓰고 기다란 관복을 입은 중국인들이, 왼쪽에는 까만 탑해트(top-hat)를 쓰고 폭이 좁은 바지를 입은 영국인들이 보인다.

동아시아까지 확대하고자 굉장한 노력을 기울였다.[5]

　하지만 중국에서 이루어진 모직물 판매의 역사는 무역의 범주를 넘어, 궁극적으로는 문화적 조우에 관한 이야기이기도 하다. 〈그림 10.1〉은 1807년 광저우에서 영국 선원 네 명이 우발적 살인 사건의 피의자로 재판받는 모습을 담고 있는데, 영국과 중국의 복장체계가 대립 구도를 이루고 있다. 그림 오른쪽에는 중국인 행상(정부의 허가를 받아 광저우에서 외국 무역을 독점하던 상인)이, 그림 왼쪽에는 영국인 무역 감독관이 앉아 있는 양분된 구도에서 관객은 반대편에서 서로를 마주하고 있는 이들의

모습을 본다. 그리고 입고 있는 옷의 소재와 옷 입는 방식이 근본적으로 다른 두 나라의 문화를 깊이 생각하게 된다. 문화인류학자 그랜트 매크래컨Grant McCracken은 의복이 역사의 조정자historical operator로서 역사적 상황 변화를 반영할 뿐만 아니라, 문화적 측면에서는 이러한 변화를 창출하고 구성하는 장치의 역할을 한다고 다음과 같이 주장했다. "의복은 수동적이지 않은 능동적이고 역동적인 표현 방식이다. 다시 말해 사회적 변화를 제안하고, 숙고하고, 실행하며, 요구하는 의사소통 장치다."[6]

'표현 방식'으로서 모직물은 신체의 구조가 어떠해야 하는지에 대한 전혀 색다른 발상을 전달했다. 매카트니 경Lord Macartney(1737~1806)은 1793년 영국의 무역을 확대하기 위해 베이징으로 갔는데, 여정 중에 영국식 복장에 관한 관심을 우연히 목격했다.

그들은 여러 나라의 다양한 복식으로 화제를 옮겨서 대화를 시작했는데, 특히 우리 옷차림을 세세히 살펴보는 시늉을 하더니, 묶는 부분이 없고 헐거운 자신들의 옷을 선호하는 듯하였다. 황제가 공식석상에 등장할 때마다 무릎을 꿇고 머리를 조아리는 관례를 행할 때 자신들의 옷은 걸리적거리지 않는다면서, 우리의 무릎 버클과 가터가 많이 불편하지 않냐며 걱정하였다.[7]

이처럼 영국식 복장에 제약이 많다는 생각은 널리 퍼져 있었다. 몽골의 정부 관리와 장쑤성 총독 유겸裕謙(1793~1841)은 영국인들이 그런 옷을 입고 어떻게 싸울 수 있는지 알 수가 없다며 이렇게 말했다. "허리

는 뻣뻣하고 다리는 일직선이다. 천으로 단단히 감아놓은 다리는 마음대로 뻗기도 힘들다. 한번 넘어지면 다시 일어설 수 없다."[8] 사실 중국에서도 오래전부터 평직(씨실과 날실을 한 올씩 엇바꾸어 짜는 기법) 모직물 및 펠트(동물의 털을 압축해서 만든 원단) 모직물을 생산해왔다. 중국에서 캠릿camlet(얇은 평직 모직물)을 지칭하던 초기 용어인 모단毛緞은 원元나라(1271~1368) 또는 그 이전부터 존재했으며, 산시성, 간쑤성, 티베트 등의 지역에서는 모직 카펫을 생산했다. 또 티베트에는 방로氆氌라 불리는 정교하게 짠 모직 담요가 있었다.[9] 모직물은 단일 섬유의 직물로 쓰이거나 면, 비단과 섞인 혼방 직물로 이용 가능했을 것이다. 그러나 중국에서는 모직물을 의복보다는 카펫이나 담요 등의 소재로 여겼다. 확실히 모직물은 어떤 문화적 우위―예를 들면 '엘리트층은 비단옷, 일반 민중은 면옷, 동절기에는 모피' 같은―를 점했던 적이 없었다. 일부 지역에서는 피부에 직접 닿는 속옷으로 식물성 섬유가 더 깨끗하고 건강에 좋다고 여겨 동물성 섬유를 속옷으로 사용하길 꺼리기도 했다.[10]

그러나 모직물로도 옷의 윤곽을 살리는 맞춤 재단이 가능해지면서, 모직물과 서양식 복식은 비단과 비단 실루엣에 도전장을 내밀었다.[11] 어떻게 이런 일이 가능했을까? 그간 주류 직물이 아니었던 모직물은 어떻게 인기를 얻었을까? 한 영국 상인의 말처럼(그가 일본에 대해 말했던 것이지만) "비단에 너무나도 중독된" 사회가 과연 어떻게 모직물을 수용한 것일까?[12] 역사가 안토니아 피낸Antonia Finnane은 자신의 연구에서, 양저우처럼 번성하는 도시에서는 패션이 "세계 무역의 맥락에 놓여 있었다"며 "이 신발들의 안감으로 영국산 천 대신 닝보寧波의 비단이 사용

되었는데, 이는 영국산 수입품이 기존 중국의 상업 및 제조업 내에 쉽게 안착했음을 의미한다"고 하였다.[13] 하지만 도대체 '어떻게' 영국산 모직물이 중국에 정착하였는지 의문이 생긴다. 중국인들은 모직물이 어떤 종류의 물건과 의복에 적합하다고 보았을까? 어떤 중국산 직물이 모직물로 대체되었을까? 또 모직물의 새로운 질감과 색상은 19세기 중국 의복 문화에 어떤 영향을 미쳤을까? 근대 사회 초기에 외국 직물을 활용한 방식을 다룬 기존의 서사는 빛이 바래지 않고 색상이 선명하며 이국적인 꽃무늬가 디자인된 인도산 면직물에 유럽의 소비자가 매료되었다는 내용이 대부분이었다.[14] 이 글에서는 중국에서 편찬된 지방지 地方志(해당 지역의 역사·지리·경제·행정 등 모든 유형의 정보를 수록한 문헌), 도시에서 유행하던 민가民歌, 전당포 문서 등 각종 기록을 통해 물질문화를 분석함으로써, 중국 사회가 외국산 모직물을 소비한 과정을 재정립한다. 이를 통해 과거 사회가 몸을 치장하는 새로운 가능성을 어떻게 조우했는지, 또 새로운 직물을 어떻게 활용했는지에 대한 전반적인 이해를 넓히고자 한다.

광저우에서 베이징까지: 무역, 조공을 통한 모직물의 전파

유럽산 모직물들이 중국에 들어온 증거는 무역과 외교 기록 모두에서 발견된다. 외국산 물품과 재료의 중국 반입을 허용하는 주된 방식은 조공체제였다. 유럽의 유리, 거울, 시계와 함께 모직물도 조공외교

의 일환으로 중국 사회에 들어왔다는 수많은 기록이 존재한다. 예를 들어, 왕사진王士禛(1634~1711)은 강희제 초기에 네덜란드로부터 받은 공물 중 모직물이 포함되었음을 언급한 바 있다. "대형 치라융哆囉絨(모직 브로드클로스) 24장, 중형 치라융 15필, (…) 네덜란드산 검은 우단羽緞(캠릿) 4필 (…) 새로 짠 필기단嗶嘰緞(롱 엘스Long Ells) 1필, 중간 크기 필기단 8필."[15] 이처럼 궁정 기록을 보면 외교 선물로서의 모직물은 외교관 및 귀족과 연관된 값비싼 고급 품목으로 평가되었음을 알 수 있다. 17세기 포르투갈과의 무역을 통해 네덜란드산 모직물을 접한 일본 사회와 마찬가지로,[16] 중국에서도 모직물은 보온성과 내구성, 수입품으로서의 가치를 인정받으며 엘리트층의 의복 소재로 쓰였다.

모직물이 궁정 기록에 등장한 때와 거의 비슷한 시기에 영국 동인도회사는 광저우에서의 무역권을 얻었다(첫 무역은 1762년 타이완에서 시작). 동인도회사는 다양한 종류의 모직물을 판매하고자 했지만, 점차 다음 세 가지가 주력 상품이 되었다. 가장 비싼 모직물은 캠릿(우사羽紗 또는 우단, 우모단羽毛緞)으로, 광택이 약간 있는 부드러운 소모사worsted yarn(공정을 거쳐 매끄럽고 광택이 나도록 한 실) 직물이다. 그다음으로 품질이 좋은 상품은 풀링fulling(모직물의 두께와 밀도를 높이는 제조 공정) 작업을 한 곱고 촘촘한 모직 브로드클로스로, 평직물이며 촉감이 매우 부드럽다. 대니大呢, 관폭융寬幅絨, 치라융, 치라니哆囉呢 등이 이에 속한다.[17] 가장 저렴하고 품질이 낮은 모직물은 롱 엘스 또는 서지serge 종류로, 표면이 촘촘하게 보풀로 덮인 가벼운 소모사 원단이다. 필기嗶嘰, 필기단, 소니小呢, 장액이융長厄爾絨이 여기에 해당한다.

1760~1834년 사이 광저우로 수입된 이 세 직물을 비교 분석한 결과, 가격이 제일 비싼 캠릿은 전체 무역량과 송장의 총금액 모두에서 가장 비율이 낮았다.[18] 반면 가장 저렴한 양모 직물인 롱 엘스는 무역량과 무역 총액이 가장 높았는데, 이 분석 결과는 중국의 부유층과 중산층 모두 영국 동인도회사의 주요 소비자였다는 것을 암시한다. 세 가지 모직물의 무역량은 꾸준히 늘어났다. 19세기 들어 첫 20년 동안 영국 동인도회사는 대략 캠릿 14만 필, 모직 브로드클로스 8만 2,000필, 롱 엘스 127만 6,000필을 광저우에 수출했다. 모직물 무역을 놓고 치열한 경쟁도 벌어졌다. 특히 중국 북부 시장에 접근하기 유리한 러시아 상인과 1784년 이후부터 광저우로 몰려든 미국의 개인 무역상들이 기회를 노리고 있었다.[19] 하지만 영국 동인도회사의 기술 혁신과 실험적 마케팅, 특히 품질 관리를 강조한 전략이 어느 정도 성공을 거두면서, 18세기 말과 19세기 초 중국 시장은 영국의 직물업자에게 매우 중요한 타깃이 된다.

중국 시장은 1833년 영국 동인도회사가 중국 무역 독점권을 포기한 이래, 1842년에는 난징조약으로 제1차 아편전쟁(1839~1842)이 종료되면서 더욱 확대되었다. 중국 도시 5곳(상하이, 광저우, 샤먼, 푸저우, 닝보)이 강제로 개방되면서, 모직물의 판로가 이론상으로는 넓어져 영국은 오래 염원해온 중국 북부 시장 진출이 가능해졌다. 19세기 후반 산시성의 한 지방지를 보면, 지역 관습을 다룬 장에 이런 기록이 있다. "비단, 공단, 무명베(무명실로 짠 베)"와 함께 "롱 엘스, 모직 브로드클로스, 양모 등의 소재로 만든 옷은 특히 여성들 사이에서 일상복으로 자리 잡았다."[20]

모직물의 활용: 인테리어와 패션에서의 점진적 유행

무역과 조공체제에 의해 광저우와 베이징은 모직물 소비의 중심 도시가 되었다. 모직물은 외교적 선물로 사용되었으므로, 궁정과 밀접한 관계가 있는 정부 관리들은 이 새로운 문물을 가장 빨리 접하게 되었다. 엘리트층의 모직물 사용을 규제했던 일본과 마찬가지로, 중국에서도 모직물을 사회적으로 통제한 증거가 존재한다. 18세기에 한 중국 상인은 "최근에는 고위 관리나 황자가 세상을 떠나면, 궁정에서 치라피哆羅被(모직 브로드클로스로 만든 수의, 중국어 발음으로 둬둬베이)를 (입을 권리를) 고인에게 수여한다. 이 직물은 서양에서 들어왔으며, 명경明鏡 범주에 속한다.[21] 또한 앞서 언급한 매카트니 경은 궁정이 모직 소비의 장이 되었음을 확인했다. "궁정의 황제 앞에서도 모직 브로드클로스로 된 옷을 입는 것이 최근 허용되었다. 이제 북부 지방에서는 3~5월과 9~11월에 이 직물을 살 수 있는 사람 누구나 이 옷을 입는다. 남부 지방에서도 추운 계절에는 꽤 흔하게 착용한다."[22]

궁정에서는 캠릿이 방수 기능이 뛰어나 특히 사랑받았다. 왕사진은 캠릿의 기능성을 강조하며 이렇게 말했다. "서양에는 영국과 네덜란드산 캠릿이 있는데, 새의 깃털로 직조되고 한 필당 가격이 금화 60~70개이지만 비에 젖지 않는다. 네덜란드는 한두 필을 공물로 보내곤 한다."[23] 따라서 모직은 펠트, 기름을 먹인 비단과 함께 청 황실에서 우의雨衣(또는 우상雨裳)와 우관雨冠에 사용되었다.[24] 소설 등에서도 추운 날씨에 모직으로 만든 의복을 착용한 엘리트층의 모습이 등장한다. 모직 의복은

18세기 소설 『홍루몽紅樓夢』에 여러 차례 언급되는데, 작가의 가족 중에 난징에서 황실 직물을 다루던 고위 관리가 있었다고 널리 알려져 있다. 다음은 소설 속 장면으로, 폭설이 내리는 겨울날 등장인물들이 시詩 모임을 갖는다.

대옥은 작은 빨간 가죽 장화 한 켤레를 신었고, 장화의 표면에는 금빛 구름무늬가 새겨져 있다. 진홍색의 커다란 우모단(캠릿) 망토는 안감으로 흰 여우 모피를 사용했다. (…) 그들이 도착했을 때는 거의 모두가 와 있는 상태였는데, 대부분 오랑우탄 홍모로 만든 모직 또는 방설용 우모단 망토를 입고 있었다. 예외적으로 독이환은 앞을 단추로 잠그는 치라니(모직 브로드클로스) 괘자(조끼)를 입고 있었고, (…) 상운은 지아 할머니가 주신 거대한 모피를 입고 있었다. 모피의 겉면은 담비 머리가죽으로, 안감은 검은 긴머리 청설모 털로 되어 있다. 그녀는 머리에 오랑우탄 홍모로 만든 모직 쓰개인 소군투昭君套를 쓰고 있었다. 쓰개의 안감은 노란색 무늬가 있는 우단이었다.[25]

'소군투'라는 쓰개의 명칭은 유명한 인물 왕소군王昭君(B.C. 50~?)의 이름을 본뜬 것이다. 그녀는 한나라 황제의 궁녀였는데, 당시 세력이 막강했던 흉노와의 화친책으로 흉노의 왕에게 시집을 가게 된다(왕소군은 청나라의 극, 노래, 소설에 수없이 등장한다).[26] 앞의 인용문에서 볼 수 있듯, 모직은 소군투의 일반 소재였던 모피를 대체했다. 전당포 문서는 이러한 일이 일상적으로 일어났음을 시사한다. 모직은 비단보다는 솜을 넣

그림 10.2 빨간색 모직 플란넬 쓰개 플란넬(flannel)은 원단의 일종으로 '융'으로도 불린다. 쓰개의 테두리는 검은색 공단으로 장식되어 있고, 위쪽에는 구름처럼 생긴 무늬가 있는데 이것은 여의(如意, 윗부분이 구름 또는 영지버섯 모양인 불교 의식용 도구) 문양 아플리케(appliqué, 헝겊을 오려 붙여 입체적으로 표현하는 자수 기법)다. 안감은 푸른색 트윌 면화(twill cotton, 면 40수 능직 면화 원단)로 되어 있다. 안감에 달린 매듭단추 두 개를 고리에 걸어 쓰개를 착용한다.

어 누빈 면직물과 모피에 가깝게 분류되었다. 중화민국 초기의 백과사전 편집자 쉬커徐珂(1863~1928)는 소군투와 비슷한 장신구인 풍모風帽에 대해, 면, 모피, 진홍색 비단 또는 모직으로 만든다고 서술했다.[27] 로열 온타리오 박물관에 소장된 빨간색 모직 쓰개(그림 10.2)를 보면서, 이러한 장신구의 생김새와 밝은 색조의 모직물이 지닌 매력을 짐작해보자.

엘리트층의 모직물 소비를 시사하는 사료가 많기는 하지만, 앞에서 가격이 저렴한 롱 엘스가 모직물 무역의 대부분을 차지했던 것에서도 알 수 있듯이, 모직물은 춥고 습한 날씨에 적합한 소재여서 중산층 사이에서도 인기가 있었던 것으로 보인다. 지역 아카이브local archives에 보존된 절도 사례를 바탕으로 당시 쓰촨성의 소비 형태를 분석한 연구에 따르면, 모직 브로드클로스 우의와 남색 롱 엘스 마괘馬褂(앞섶을 맞대어 끈 단추로 채우는 남성용 짧은 외투) 등 모직 의류를 도난당한 기록이 여러 건 있다.[28] 이는 엘리트층의 취향을 모방하려는 시도였을 수 있다. 타이완의 학자 라이후이민賴惠敏은 베이징의 황실과 고위 관리들이 유행에 미친 영향에 주목했다. 그녀는 20세기 중

반의 사유재산 압수 기록 분석을 통해 엘리트 사회에서 외국의 직물을 폭넓게 소비했지만, 영국산 모직물은 다른 사회계층으로도 퍼졌다고 주장했다. 주장의 근거로는 여성들이 전족을 하기 위해 모직물을 구입하는 모습을 묘사한 자제서子弟書(만주족의 문학 장르) 등 현지 사료를 제시했다.[29] 19세기에는 외국산 모직 브로드클로스 의류가 북부 지방에서 일상적인 겨울 옷차림이 되었고, 중국에 체류하는 외국인들도 이를 알아보았다. "그들이 겨울철에 입는 촘촘한 모직 브로드클로스는 외국에서 수입한 것이다."[30]

겨울철 의복 외에 모직물은 또 어떤 용도로 사용되었을까? 처음에는 모직물이 교묘하게 섞여들었다. 중국에 1747~1748년 동안 정박한 영국 동인도회사 소속 범선(프린스 에드워드Prince Edward호)의 장교 찰스 프레더릭 노블Charles Frederick Noble의 보고에 따르면, 중국은 다홍색, 파란색, 검은색, 초록색, 노란색 등 다양한 색상의 모직 브로드클로스를 원단 본래 크기로 구입하기도 했지만, 실제로 판매에 유리했던 것은 원단 조각이었다고 한다. 그 이유는 "영국에서 싼값에 사서 더 많은 수익을 남길 수 있기 때문이다. 원단 조각들로 중국인들은 허리띠에 비단 끈을 달아 늘어뜨리는 긴 지갑을 만들었다."[31] 영국산 모직은 최신 유행이었던 '나비 신발'의 안감으로 사용되기도 했다. 나비 신발이라는 명칭은 발가락 부분과 발뒤꿈치에 우단과 공단으로 만든 큰 나비 장식을 붙이고, 양 측면에는 작은 나비 문양을 새겨 넣은 데서 비롯되었다.[32] 1898년에는 블랙번위원회Blackburn Commission에서 영국산 직물이 종종 소비자에게 판매되기 전 새롭게 가공되거나 염색되어 속옷이나 안감으

로 사용되었음을 확인했다.[33] 다른 기록에도 안감의 소재로 모피 대신 모직이 쓰였음이 드러난다. 예를 들어, 비단 직조로 유명한 저장성 통샹 시桐鄉市의 지방지 『푸위안쇄지濮院瑣志』의 구절을 보자. "이전에는 겨울에 양단과 면으로 된 옷을 입었고 겉감으로는 푸위안 지역의 비단이 사용되었는데, 최근에는 전부 외국산 모직 캠릿을 안감으로 사용한 각종 색상의 모피가 날이 갈수록 늘어나고 있다."[34] 그리고 청 후기에 쓰인 베이징의 어느 죽지사에는 다음과 같은 구절이 있다. "미음 같은 색상의 단아한 무명베로 만든 도포를 입고, 겉에는 자주색 담비 모피보다는 서양 옷감洋氈(펠트)으로 만든 옷을 걸쳤다."[35]

모직물은 집 안을 꾸미는 데에도 일상적으로 사용되었다. 특히 상업용 자수 공방에서 수놓은 유장帷帳(햇볕이나 비를 막기 위한 휘장과 장막) 또는 장수를 기원하는 수장壽帳('壽' 자를 수놓은 휘장)을 만들 때 모직물을 사용했는데, 그중 몇 점이 남아 있다.[36] 〈그림 10.3〉의 휘장에는 상업용 자수에 흔히 등장하는 주제인 백고百古(오래된 유물)와, 도교에서 받드는 여덟 신선이 지닌 여덟 가지 물건이 수놓여 있다. 모직은 표면이 튼튼하여 자수 장식에 적합했기 때문에 손쉽게 붉은 공단의 대체제로 쓰였다. 토론토의 로열 온타리오 박물관과 에드먼턴의 맥타가트 아트 컬렉션McTaggart Art Collection 소장품 중에는 이러한 자수 모직물이 여러 점 보관되어 있는데, 대부분 빨간색이며 일부는 자주색이다(그림 10.4). 또한 몇몇 휘장은 자수가 너무 빼곡해서 바탕 면이 거의 보이지 않을 정도다(그림 10.5, 10.6).[37] 이 중에는 종교적 용도의 휘장과 동남아시아 및 유럽으로 수출하기 위한 휘장도 있다. 후자의 경우 수입한 소재를 수공

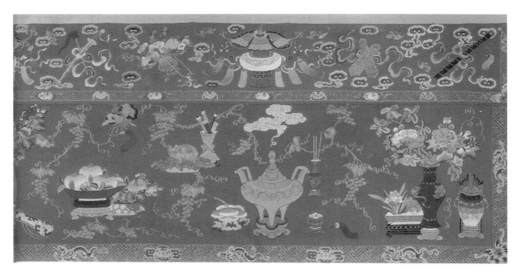

그림 10.3 얇은 모직물로 만든 침실용 휘장 도교에서 받드는 여덟 신선의 여덟 가지 물건이 수놓여 있다. 사진에서 모두 볼 수는 없지만, 그 여덟 가지 물건은 다음과 같다. 검, 꽃바구니, 음양판(서양 악기인 캐스터네츠처럼 치는 물건), 피리, 연꽃, 표주박, 북(어고), 부채다. 휘장의 띠에는 꽃병, 꽃, 향로, 박쥐, 용 무늬가 각각 7개씩 새겨져 있다. 휘장의 전체 크기는 가로 417cm, 세로 110cm이다.

그림 10.4 녹색 테두리가 있는 19세기 모직물 빨간색 모직에 꽃과 나비, 난초와 귀뚜라미를 아름답게 수놓았다. 이 모직물의 크기는 가로 65.1cm, 세로 132.9cm이다.

(좌) 그림 10.5 빼곡하게 자수를 놓은 19세기 모직 휘장 새와 나무, 연꽃, 나비, 박쥐, 원숭이 등 자연과 함께 노닐고 있는 구름 위 신선들이 보인다. 1870~1880년 제작된 것으로 추정되는 이 모직 휘장의 크기는 가로 58.4cm, 세로 295cm이다.
(우) 그림 10.6 19세기 모직 휘장 이 휘장도 왼쪽 〈그림 10.5〉와 마찬가지로 맥타가트 아트 컬렉션 소장품이다. 전체 크기는 가로 61.7cm, 세로 305.5cm이다.

예 공방에서 새로운 형태로 가공하여 효과적으로 재수출한 사례라 할 수 있다.[38]

모직물은 식탁이나 의자의 덮개로도 사용되었다. 외교관 존 프랜시스 데이비스John Francis Davis(1795~1890)는 의자 덮개를 다음과 같이 묘사했다. "등받이 쿠션은 종종 비단이나 영국산 모직물로 만들어졌고, 중국 여성은 보통 비단 문양에 다홍색 수를 놓았다."[39] 안토니아 피낸도 청대 통속소설 『풍월몽風月夢』에 이런 종류의 붉은 모직 쿠션에 대한 묘사가 나온다고 밝혔다. 전직 기녀였던 봉림은 고객이었던 가명의 지원을 받아

생활하며, 그를 위해 베개에 자수를 놓는다. "진홍색의 수입산 직물로 만든 덮개는 검은 비단실로 수놓여 있고, 초록색 부용화(무궁화와 비슷한 모양의 꽃) 장식이 달려 있다. 흰색의 수입산 주름진 천(크레이프crepe) 상단에는 검은색 글자가 새겨져 있다. (…) 고대 문자로 쓰인 두 개의 문장紋章이 진홍색의 꼰 명주실로 측면에 자수되어 있다."[40]

외국 직물이 중국의 시장과 가정에 존재하였다는 증거(그림 10.7)에도 불구하고, 큐레이터와 미술사학자들은 중국인을 외국 직물의 잠재적 소비자로 보는 데 매우 주저했다. 예를 들어, 로열 온타리오 박물관의 극동 지역 담당 부서장 토머스 쿼크Thomas Quirk가 정리한 기록을 보자. 그는 붉은 모직 의자 덮개 소장품에 관해 이렇게 설명했다. "중국의 가정용품 중에서 자수가 들어간 모직물은 흔히 찾아볼 수 없었으므로, 아마도 외국인이 방을 꾸미기 위해 특별히 주문한 것으로 보인다. 독특한 바탕의 직물은 서양인 취향에 맞춰져 있어, 중국의 신부나 가족에게 선물하기에 적합하지 않았다."[41] 이 주장을 뒷받침할 근거는 거의 없지만, 아마도 19세기 중국에 체류하던 영국인들(이들은 활동 범위가 광저우에 국한된 것에 답답함을 느끼고 있었다)이 중국 소비자를 보수적이라 특징지은 점에 기초한 의견으로 보인다. 일례로 존 프랜시스 데이비스는 붉은 모직 의자 덮개를 관찰한 바 있음에도 이렇게 주장했다. "오래전부터 정립된 사용법"이 중국 내 소비 양상을 규정했고, 이에 따라 중국인들은 염색이 가능한 하얀색 모직물처럼 "다른 것으로 가장할 수 있는 것들을 주로 구매하였다"는 것이다.[42]

티가 나지 않도록 교묘하게 감추는 방법으로 사용된 모직물도 분명

그림 10.7 용과 봉황 무늬가 있는 청대 모직 카펫 카펫의 위와 아래 부분에 용 네마리, 가운데에는 봉황 한 마리를 수놓았다. 이 모직 카펫의 크기는 가로 274cm, 세로 358cm이다.

히 일부 존재했기 때문에, 중국인은 외국 문물 소비를 꺼렸다는 관점에 빠지기 쉽다. 하지만 그러한 증거를 대외무역의 과정주의적 관점에서 바라보면 다른 직관적인 해석도 가능해진다. 패션의 역사와 물질문화를 연구하는 베벌리 러미어Beverley Lemire는 영국 여성들이 의복에 이국적인 인도산 면직물인 친츠chintz를 도입하기 전, 먼저 집 안 가정용품에 사용하는 과정을 거쳤다고 설명한다.[43] 새로운 것을 한 걸음 떨어진 곳에 둠으로써 적응할 시간을 만든 것이다. 이를 통해 용감하고 개성적인 사람들은 새 문물을 적극적으로 수용할 기회를 얻고, 그 밖의 사람들은 가능성을 숙고할 수 있었다. 더욱이 중국의 경우 교묘하거나 실용적인 방법이 아닌 유행을 선도하는 대담한 방식으로 모직물을 사용했다는 증거도 상당히 존재한다.

유행을 따라 모직 의류를 입는 사람들이 광저우, 양저우, 쑤저우 등의 도시에도 등장했다. 기후가 따뜻한 광저우에서 모직물이 팔리겠냐고 조롱하는 사람들도 있었지만, 광저우에 영국 동인도회사의 본부가 있어 영국의 생활양식이 자연스럽게 퍼지면서 파급효과를 불러온 것으로 보인다. 앞서 매카트니 경이 "남부 지방에서도 추운 계절에는 모직 의류를 꽤 흔하게 착용한다"고 한 말을 상기해보자.[44] 매카트니 경은 또한 "광저우의 똑똑한 젊은 중국인들은 집 안에서는 영국식 바지와 스타킹 차림을 하고, 밖에 나갈 때는 통상적인 중국식 의복을 겉에 걸친다"고 장담했다.[45] 중국 전역의 상인들이 광저우를 방문하여 직물을 구매한 다음 중국 영토 안팎에서 거래를 했다. 특히 그들의 주 활동지는 중국 패션을 선도하는 양저우와 쑤저우처럼 번성하던 도시들이었다.

이러한 도시들은 모직물 소비가 일어나는 주요한 장이었기 때문에, 양저우나 상하이 같은 남부 지방 도시 젊은이가 등장하는 19세기 소설들은 어떻게 외국산 모직물이 중국의 복식제도에 큰 영향을 미치게 되었는지를 탐구할 수 있는 좋은 사료가 된다. 다음은 『풍월몽』의 주인공 중 한 명인 육서가 19세기 초 양저우 번화가에 있는 찻집에 들어가는 모습을 묘사한 장면이다.

찻집 밖에서 스무 살 정도 되어 보이는 젊은 청년이 걸어 들어왔다. (…) 그는 금색 실로 띠처럼 수를 놓은 남색 모직 모자를 썼다. (…) 그는 항저우산 양단으로 만든 하얀색 옷을 입었는데, 옷에는 개양귀비 문양이 있다. 그 위에는 군복 느낌의 짧은 마괘를 걸쳤다. 마괘의 겉면은 파란색 수입산 모직이고, 안감은 무늬가 있는 하얀색 비단이다. 계피나무 열매로 만든 단추를 잠가 앞을 여민다.[46]

마찬가지로 소설 속 주요 등장인물인 기녀 월향은 "외투로 입은 짧은 마괘는 광택이 나는 푸른색 수입 우모羽毛(캠릿)로 만들어졌고, 어깨에는 둥근 깃이 달려 있다. 흰색 공단으로 된 가장자리에는 포도를 훔치는 남색 청설모가 수놓여 있다. (…) 연분홍 비단으로 안감을 댄 마괘는 금빛 계수나무 열매 단추로 앞을 여민다".[47] 1850년대 소설 『화월흔花月痕』에는 학자와 기녀 커플이 두 쌍 나오는데, 기녀 중 한 명인 두채추가 붉은색 모직 브로드클로스 망토를 착용한 것으로 그려진다.[48]

기녀가 유행을 주도한 것은 놀라운 일이 아니다. 쑤저우, 양저우, 상

하이의 유명한 기방에서 외국산 직물은 독특하고 매력적인 외양을 꾸미는 데 도움이 되었을 것이다.[49] 소설에 묘사된 망토, 마괘, 창의氅衣(소매가 넓고, 옆이나 뒤에 트임이 있는 겉옷) 같은 옷은 청 후기의 최신 패션이었다는 점을 눈여겨볼 필요가 있다. 이는 물적 증거와도 일치한다. 현존하는 당시 모직 의류 몇 벌은 짧은 마괘인데, 그중 하나는 동치제 연간의 유물로 2015년에 경매로 팔렸다. 밝은 빨간색 캠릿으로 만든 이 마괘에는 고대 문양을 시드seed 스티치(바늘땀을 씨앗 크기만큼 작게 뜨는 자수 기법)로 수놓았다.[50] 황궁에서도 인기가 있던 평상복인 창의는 세련된 만주족 여성들이 즐겨 입었다. 〈그림 10.8〉은 겉면에 기모가 있는 모직 창의로, 1800년대 후반에 만들어진 것으로 추정되며 덴버 박물관 Denver Museum 소장품이다. 창의에는 사계절을 표현하는 매화, 난초, 국화, 대나무가 비단 실과 금속 실로 수놓여 있다.[51] 또한 상하이의 큐레이터 리샤오쥔李曉君이 소장하고 있는 여성용 도포인 대금對襟(그림 10.9)은 좌우 목깃을 가운데에서 여미고 이어진 옷자락을 오른쪽으로 고정하는 형태의, 아주 선명한 붉은색 옷이다. 이 옷에는 다양한 꽃(모란, 국화, 매화)과 불교 문양 자수가 일정하게 균형을 맞춰 배열되어 있다. 당시 인기가 있던 세 가지 남색으로 자수를 놓았고, 몇몇 문양은 금색 실로 카우칭 스티치를 놓아 강조했다.

이러한 유물들은 외국산 모직물이 중국에서 겉으로 잘 드러나지 않도록 옷의 안감이나 지갑, 가정용품에 교묘히 사용되었다는 시각이 협소한 관점이었음을 알려준다. 19세기 중국의 모직물 사용에 대한 서사는 눈에 띄지 않는 모직 안감의 패션적 의미부터, 사람들의 관심과 눈

그림 10.8 만주족 여성이 평상시에 겉옷으로 입던 '창의' 창의는 청나라 후기에 유행하던 최신 의상이었다. 사진 속 창의는 모직으로 만들어졌고, 옷 전체에 매화, 난초, 국화, 대나무가 아름답게 수놓여 있다. 나비 문양도 군데군데 보이며, 자수에는 비단 실과 금속 실이 사용되었다.

길을 사로잡는 빨간색, 파란색 모직물까지 모두 아우를 수 있어야 한다. 후자는 양저우의 젊은 도시 남녀가 입던 외투의 소재로 사용되었다. 『풍월몽』 같은 소설에 외국산 직물을 사용했음이 명백히 드러난 점도 중국인들이 모직 소비에 보수적 태도를 보였다는 예상과 배치된다. 즉 외국산 직물을 따로 구분하여 (잘 보이지 않게) 사용했다기보다, 밝은 색상의 모직을 겉감으로 썼다는 뜻이다. 『풍월몽』의 다음 문장을 보자.

그림 10.9 붉은색 모직으로 만든 대금(여성용 도포) 옅고 짙은 세 가지 남색 실로 꽃과 불교 문양을 일정한 간격으로 수놓았다. 금색 실로는 카우칭 스티치를 놓았다. 중국에서는 선명한 색상의 모직물이 인기를 끌었는데, 그중에서도 붉은색을 아주 선호했다.

"녹색 모직 외투는 민소매에 안감으로 붉은 은빛 비단을 대고 옷깃에 자수를 놓았다. 그리고 옷의 앞뒤에는 솜을 얇게 누벼 넣었다 (…) 자주색 모직 외투는 민소매에 비취색 비단 안감을 썼고, 자수를 놓은 옷깃이 달려 있다."[52]

모직물이 가진 매력 중 많은 부분은 밝은 색상에서 기인했을 것이다. 일본과 마찬가지로 수입된 모직 브로드클로스와 캠릿은 선명한 색상(빨강, 검정, 노랑, 파랑, 녹색, 자주색)이 큰 인기를 누렸다.[53] 이는 소설 속 묘사와 타이완 국립역사박물관國立歷史博物館 소장품인 연두색 여성용 의복(1863~1911년 제품으로 추정) 등 실존 유물에서 발견되는 공통 특징이다.[54] 특히 인기가 있던 상품은 멕시코에서 수입한 코치닐cochineal 염

료로 물들인 짙은 다홍색 모직이었고, 영국 동인도회사는 이를 대체할 좀 더 저렴한 랙Lac 염료를 찾으려 많은 공을 들였다.[55] 어느 죽지사의 구절에 나오듯, "가장 선호하는 의상은 츤의襯衣(겉옷의 안에 몸에 직접 닿게 입는 옷)에 간단하게 빨간색과 파란색의 모직 캠릿으로 만든 마괘를 걸치는 것이었다".[56] 19세기에 활동한 언어학자이자 선교사 사무엘 웰스 윌리엄스Samuel Wells Williams 역시 "롱 엘스는 다양한 색상 더미로 수입되거나 전부 다홍색만 수입되었는데, 다홍색이 길운을 상징하여 가장 인기가 높았기 때문"이라고 언급했다.[57] 그리고 왕족과 귀족, 최고위 관리만 빨간색을 입을 수 있게 한 청 황실의 규정도 빨간색에 대한 선망을 더욱 강화했다(하급 관리는 파란색을 입었다).[58] 전당포 문서도 빨간색이 가장 비싼 색상이었음을 입증하는데, 예를 들어 1843년의 기록에는 광저우에서 영국산 캠릿(우모사)과 네덜란드산 캠릿(우모단)이 들어왔으며, 최상급은 빨강 색상이라고 적혀 있다.[59]

밝은 색상은 열렬한 환영을 받아 남성복, 여성복을 가리지 않고 사회에 더 널리 수용되었다. 모직의 놀라운 품질은 아마 이러한 인기에 특히 일조했을 것이다. 한 죽지사의 작가는 이렇게 말했다. "시선을 끌어당기는 옷은 점점 훌륭해져서, 겨울에는 따뜻하고 여름에는 가볍고 시원하다. 모직물은 품질이 아주 좋고 최신 유행 스타일의 옷감과 비단, 면직물로 가공된다.[60] 물론 저장성의 행정 장관이었던 김안청金安淸(19세기에 활동) 같은 보수주의자들은 모직물의 색상이 사회적 구분과 성별 간의 경계를 모호하게 만든다고 지적하기도 했다.

이전에 하인들은 푸른색 계통의 옷을 입을 수 없었고 상인들도 마찬가지였다. 그러나 이후 '장청藏青(짙은 남색)'이라 불리는 색상의 모직물이 나와서 하인들은 모두 자신의 지위를 망각하고 이것을 입었다. 따라서 최근에는 푸른색 옷이 어디에나 있으므로 사회적 지위 구분이 어렵다. 그러나 아무도 이 상황을 비판하지 않는다.[61]

문강文康(1798?~1872)이 집필한 청나라 중기의 소설 『아녀영웅전兒女英雄傳』에는 바로 이 직물을 입은 노인이 등장한다. 그는 "화란荷蘭(네덜란드)에서 들여온 푸른색 방수 우모단(캠릿)에 두꺼운 면 마괘를 걸치고" 푸른 모직 모자를 썼는데 꼭대기에 있는 장식을 숨김으로써 자신의 지위를 알기 어렵게 하여, 그에 걸맞은 인사를 건네기가 힘들어졌다.[62] 외국산 직물과 색상은 사회적 지위를 나타내던 기존의 지표를 흔들어놓

그림 10.10 상품을 사고파는 중국인을 묘사한 1800년대의 그림 푸른색 모직물이 등장한 이후 청나라 사람들은 사회적 지위와 관계없이 푸른색 옷을 즐겨 입었다.

았다(그림 10.10). 이로 인해 모직물과 그 색상을 둘러싼 인기와 논란은 더 커졌을 것으로 보인다.[63]

직물에 나타난 청대 외국풍의 유행

의복의 실루엣까지 영향을 미친 심층적 변화는 청의 몰락 직전에 이르러서야 일어났다. 20세기 초 중국의 주요 도시를 강타한 서양 의류 열풍(양복열 洋服熱)은 모직 모자(니모 泥帽)와 가죽 신발 같은 소품에서부터 시작되었다.[64] 모직으로 만든 외국 의류, 특히 일상적으로 소비하는 면옷은 어디에나 있었다. 그러나 이 글에서 입증했듯, 20세기 한참 전부터 외국 직물은 창의(가운), 마괘(외투), 망토 같은 청 후기의 의복 소재로 사용되었다. 부유한 엘리트층과 도시의 주민, 세련된 기녀가 모직물의 주 소비자이기는 했지만, 새로운 색상과 질감(예를 들면 진홍색 모직 브로드클로스나 푸른색 캠릿처럼)에서 외국풍을 발견할 수 있었다. 이 글은 양모 직물이 중국 사회에 도입된 과정을 살펴보았다. 그 과정에서 모피를 대체하고, 보이지 않는 안감으로 쓰이고, 과시적 소비의 대상이 되기도 했던 모직물의 정착 경로를 복원했다. 모직 옷을 입은 부유한 만주족 여성들, 외국산 파란색 모직물로 만든 외투를 걸친 양저우의 댄디dandy들, 밝은 빨간색 모직 망토를 걸친 화려한 기녀들 같은 19세기 인물들을 통해 이 시대를 살던 사람들이 '외국'과 교류한 방법과 그 함의를 일부 이해할 수 있었다.[65]

11

양모 기모노와
'가와이이' 문화

일본의 근대 패션과 모직물의 도입

스기모토 세이코

지난 10여 년 동안, 양모 모슬린muslin으로 만든 고풍스러운 패턴의 기모노는 젊은 층의 기모노 팬들에게 '가와이이かわいい(귀여운)'한 것으로 여겨지며 사랑을 받았다.[1] 고베패션미술관神戶ファッション美術館은 2008년에 전시회 〈화려함을 추구하다: 다이쇼·쇼와 시대의 외출용 기모노전'華やぐこころ' 大正昭和のおでかけ著物展〉을 개최하여 교토고포보존회京都古布保存會의 소장품들을 선보였다. 니타나이 게이코似內惠子는 2014년 소녀와 아동을 위한 귀여운 디자인의 양모 모슬린 기모노를 다룬 저서 『메이지와 다이쇼 시대 '가와이이' 기모노 모슬린: 메르헨·로맨틱 디자인을 즐기다』를 출간했고,[2] 이어서 2018년에는 어린이용 기모노를 정교하게 연구한 『아동용 기모노 대전: '가와이이'의 기원을 밝히다子どもの著物大全: 'かわいい'のルーツがわかる』를 펴냈다.

모슬린은 유럽에서 처음 사용된 용어로, 촘촘하게 짠 평직 면직물을 지칭했다.[3] 모슬린은 18~19세기에 유행에 민감한 사람들 사이에서 선풍적인 인기를 누렸다. 한편 일본에서 모슬린モスリン(모스린)은 일반적으로 얇은 평직 '양모' 직물을 의미했으며, 영어로는 'worsted muslin',

프랑스어로는 'mousseline de laine'로 불렸다.[4] 수입산 모직물의 선명한 붉은 색감과 부드러운 촉감은 16세기부터 세련된 일본인들을 매료시켰고, 실제로 19세기부터 20세기 중반까지는 일반 민중 사이에서도 양모 모슬린이 크게 유행했다. 이 글에서는 양모 모슬린 기모노의 생산과 소비의 역사를 탐색함으로써, 일본에서 면 모슬린보다 양모 모슬린이 더 널리 수용된 이유를 이해하고자 한다. 그리고 젊은 여성과 아동을 위한 새로운 유형의 기모노 도입과, 일본 '가와이이' 문화의 전파와 상업화에 이 현상이 어떻게 기여했는지 살펴본다.

전통 기모노 문화에 수용된 수입산 모직물

기모노는 전통적으로 '단모노反物'라는 직물(폭 37.5cm, 길이 12.5m)로 만들었으며, 소매의 길이와 모양을 제외하고는 대체로 형태가 표준화되어 있다. 전통 기모노는 소재와 제작기술에 따라 분류되고 등급이 엄격하게 매겨졌는데, 손으로 짠 부드럽고 광택이 나는 비단 기모노를 최고급으로 쳤다.[5]

일본에서는 8세기부터 목양과 면화 재배가 여러 차례 시도되었다. 16세기에는 포르투갈 상인들에 이어 네덜란드 상인들이 다양한 종류의 원단을 일본에 가져왔다. 그중에는 인도산 날염 면직물(그림 11.1)도 포함되어 있었는데, 이는 일본에서 '사라사(サラサ 또는 更紗)'라고 불리며 17세기에 인기 있는 패션으로 자리 잡았다. 이에 따라 에도시대에는

그림 11.1 16세기 인도산 날염 면직물 일본에서 '사라사'라고 불리던 이 면직물에는 꽃과 덩굴 무늬 장식이 있고 금박이 도포되어 있다.

면화 재배와 일본산 사라사 생산이 시작되었다. 이후에도 '라사(일본어 발음으로는 라샤ﾗｼｬ)', '라세이타羅世板', '고로吳綝'라고 불리던 모직물이 포르투갈과 네덜란드 상인들을 통해 일본에 소개되었다. 각 직물에 대해 좀 더 살펴보자.

라사는 포르투갈어 'raxa'에서 기원한 단어다. 나가사키의 인공섬 데지마出島에 있던 네덜란드 상관商館 소속 선장들은 이 두껍고 무거운 직물로 만든 옷을 특히 즐겨 입었다. 그리고 센고쿠戰國시대(1550~1560)의 다이묘들도 이 원단에 관심을 보였다. 다이묘들은 전장에서 자신의

그림 11.2 라사로 만든 16세기 진바오리 다홍색 컬러에 뚜렷한 낫 무늬가 있다. 다이묘들은 갑옷 위에 화려한 진바오리를 걸쳐 입고서 자신의 힘을 과시했다.

권력을 내보이고자 갑옷 위에 화려한 진바오리陣羽織를 입었다(그림 11.2).
진바오리는 선명한 다홍색의 라사로 만든 민소매 전투복이다. 라사는
비교적 불에 잘 견디는 특성이 있어 에도시대 말기에는 다이묘가 화재
를 진압할 때 입는 옷에 쓰였다. 수입 모직물의 또 다른 종류로 라세이
타가 있다. 라세이타는 포르투갈어 'raxeta'에서 파생된 단어로, 두껍고
무거운 능직(날실과 씨실을 두 올 이상 건너뛰어 비스듬한 무늬가 나오도록 짜
는 기법) 모직물을 의미한다. 라세이타는 부유한 무역상들이 하오리羽織
(기모노 위에 입는 짧은 겉옷) 또는 갓파合羽(비옷)를 만드는 데 쓰였다. '고
로'는 고로후쿠렌ゴロフクレン, 吳絽服連 또는 고로후쿠린ゴロフクリン의 약어로,

소모사를 다소 성글게 짜서 만든 얇은 평직 모직물을 의미한다. 고로는 네덜란드어 'grofgrein'에서 기원했다. 수입산 '고로'의 범주에는 훗날 모슬린 또는 메린스merinos라고 불리던 '얇은 평직 소모사 직물'이 포함되었던 것으로 보인다.

에도시대 중기부터는 네덜란드어 'serge'에서 파생된 세루セル 또는 세리セリ라는 저렴하고 얇은 모직물의 수입이 증가했다. 세루는 날실로 방모사woollen yarn(굵고 부드러우며 보온성이 좋은 실)를, 씨실로 소모사를 사용해서 직조한 원단이다. 일반 민중들도 이 원단으로 하오리, 갓파, 오비(기모노용 허리띠), 우치카케打掛(외출용 긴 겉옷)와 작은 가방 등을 만들었다. 또 다른 수입 모직물로 플란넬이 있다. 플란넬은 방모사 또는 소모사를 짜서 만든 부드러운 직물로, 일본에서는 후라노フラノ 또는 네루ネル라고 불렸다.

에도시대 말기에 외국과의 무역이 급증하자, 일본의 모직물 수입도 증가했다. 가장 인기 있던 직물은 고로였으며, 이 원단으로 세련된 기모노와 띠, 하카마를 만들어 입는 것이 유행하였다. 처음에는 빨간색 또는 보라색 고로만 수입이 가능했지만, 곧 화학 염료로 염색된 선명한 색감의 고로도 일본에 들어오면서 기모노 시장에 활기가 돌기 시작했다. 당시 모직물은 비단보다 높은 가격에 판매되곤 했다.[6]

다양한 색상과 각종 무늬가 날염된 모직물 수입이 계속 증가하자, 도쿠가와 막부는 모직물 생산 시스템을 구축하기 위한 계획을 실행했다. 먼저 1800년에 네덜란드와 접촉해서 기술 전문가, 면양 및 베틀 수입에 대한 협상을 진행했다. 이어 1804년에는 중국과 접촉했다. 그러나

이 두 국가와의 협상은 모두 실패했다. 1861~1864년 도쿠가와 막부가 프랑스의 도움을 받아 군대를 근대화하면서, 서양식 군복의 제작 수요가 늘어나 고로와 라사의 수입은 더욱 증대되었다.

메이지 시대 모직물 수입의 증가

1867년, 열다섯 번째 장군인 도쿠가와 요시노부德川慶喜(1837~1913)가 국가의 통치권을 메이지 천황에게 반환하면서(대정봉환), 봉건제와 막부체제가 막을 내렸다. 이어 1868년에는 메이지유신이 일어났다. 1870년 메이지 정부는 군인, 경찰, 우체부, 공무원, 철도원, 교사가 착용할 서양식 제복을 도입하기로 결정했다. 이에 따라 라사와 세루의 수요는 더욱 증가하여, 당시 두 직물의 수입액은 일본 총수입액의 20%에 육박할 정도였다.

1872년에는 예전보다 품질이 개선된 고로후쿠렌이 프랑스에서 들어와 큰 인기를 끌었다. 이것은 부드러운 소모사 직물로, 일본에서 지리멘고로縮緬ゴロ, 도치리멘唐チリメン으로 불리다가 나중에는 모슬린, 메린스로 호칭이 바뀐다. '지리멘'이란 크레이프crepe를 지칭하는데, 크레이프는 표면을 오톨도톨하게 가공한 천을 포괄하는 용어다. 도치리멘은 '중국의 크레이프'라는 뜻인데, 이 글에서는 외국산 크레이프를 통칭하는 단어로 사용했다. 지리멘고로의 가격은 비단 지리멘의 3분의 1 또는 4분의 1 가격이었기 때문에 곧 많은 사람들이 활용하는 소재가

되었다. 일반 민중들은 기모노용 속옷인 주반襦袢을 만들 때나 유행하는 스타일의 평상복 기모노를 제작할 때 비단 대신 지리멘고로를 사용했다. 무늬가 날염된 지리멘고로는 이내 비단 지리멘에 수작업으로 문양을 그려 넣은 유젠치리멘友禪縮緬의 대체재로 선호되었다. 일반 민중들의 속옷과 기모노 소재로 얇은 고로후쿠렌과 도치리멘이 사용되면서, 1873년부터 이 직물들의 수입량은 급격히 증가하여(표 11.1) 전체 모직물 수입의 절반을 차지하게 되었다.

당시 모직물을 수입하던 무역상은 두 부류로 나뉘었다. 라사처럼 두꺼운 모직물을 수입하여 정부에 공급하는 상인, 다른 하나는 민간 수요에 대응하기 위해 도치리멘같이 얇고 부드러운 소모사 직물을 수입하는 상인이었다. 1870년대 말과 1880년대 초에는 도매상점 역시 두 종류로 나뉘었다. 먼저 도쿄에 본사를 두고 라사와 플란넬을 주로 다루는 도매상이 있었다. 이들이 판매하는 라사와 플란넬은 요코하마에 있는 외국 상관에서 수입한 것이었다. 두 번째는 오사카에 본사를 두고 있으며 고급 양모 모슬린인 얇은 고로와 지리멘고로를 주로 취급하던 상점이었다. 이곳은 고베에 소재한 외국 상관에서 직물을 수입했다.[7] 기모노 제작을 위한 양모 모슬린 수입량은 계속 늘어나서, 1870년대 후반에는 평균 약 1,500만 제곱야드(약 12.5km²), 1880년대 후반에는 1,300만 제곱야드(약 11km²)에 달했다. 메이지 시대 들어 양모 모슬린 수입량은 지속적인 상승세를 보였다. 이 시기 일본의 모직물 수요는 해외 공급에 전적으로 의존하고 있었다.

메이지 정부는 1876년 도쿄에 센쥬제융소千住製絨所를 설립했는데, 이

표 11.1 고로후쿠렌 및 양모 모슬린 수입 현황, 1868~1899년(단위: 1,000야드)

구분	고로후쿠렌	양모 모슬린	구분	고로후쿠렌	양모 모슬린
메이지 1(1868)	1,371	1,718	17(1884)	75	14,607
2(1869)	1,845	-	18(1885)	27	7,802
3(1870)	525	-	19(1886)	135	7,911
4(1871)	167	-	20(1887)	152	9,587
5(1872)	174	-	21(1888)	93	16,047
6(1873)	798	5,053	22(1889)	197	13,918
7(1874)	147	4,752	23(1890)	124	19,342
8(1875)	205	10,197	24(1891)	107	14,323
9(1876)	356	10,819	25(1892)	103	18,009
10(1877)	474	11,901	26(1893)	41	15,424
11(1878)	754	13,626	27(1894)	47	19,042
12(1879)	550	17,301	28(1895)	41	20,333
13(1880)	607	20,946	29(1896)	23	37,634
14(1881)	705	15,863	30(1897)	32	18,329
15(1882)	238	8,873	31(1898)	39	21,888
16(1883)	250	11,297	32(1899)	26	18,220

(단위: 1,000야드)

출처: 織田萌 編, 『毛斯綸大観』, (大阪: 昭和おりもの新聞社, 1934), 16-17.

공장에는 소모기梳毛機 여섯 대, 방적기 여섯 대, 직기 42대 등이 설치되었고, 독일에서 온 기술자도 합류했다. 이곳에서 만든 직물은 모두 군대에서 독점적으로 사용하였다. 1881년에는 일본 최초의 민간 모직물 제조 공장인 고토모직제조소後藤毛織製造所가 설립되었고, 뒤이어 1880년대 후반부터 1890년대까지는 더 많은 민간 회사들이 세워졌다. 예를 들면 도쿄모사방직주식회사東京毛絲紡織株式會社, 오사카모포제조주식회사大阪毛布製造株式會社, 오사카모사방적주식회사大阪毛絲紡績株式會社가 있다. 이러한 회사들은 라사와 플란넬을 생산했는데, 처음에는 직기에 넣을 원사 전부를 수입했다. 1889년에는 일호무역日豪貿易 가네마쓰후사지로상점兼松房次郎商店에서 호주산 원모原毛를 수입하기 시작했다.

일본의 모직물 산업은 청일전쟁(1894~1895)과 러일전쟁(1904~1905) 중 생산량이 가파르게 증가했다가 평시에는 일감 경쟁으로 인해 생산량이 줄었다. 1900년 이후에는 일부 회사가 양모 방적을 시작했지만, 1913년까지도 여전히 수입 원사에 크게 의존하고 있었다. 두꺼운 모직물 제작업체는 정부의 규격화된 직물 주문에 의존하고 있어, 극소수 회사만 운영되었다. 전쟁과 상관없이 정부 납품 건으로 활황을 누리던 방모 업계는 양모 모슬린 업계와의 경쟁에서는 힘을 쓰지 못했다. 양모 모슬린은 표준화된 모직물 생산이 가능한 동력 직기가 설비된 비교적 대규모 공장에서 제조되었다. 그러나 대형 상인들의 주문을 받아 일하는 소규모 생산자들도 있었다.

이러한 일본의 모직물 수입 역사를 통해 알 수 있는 것은 다음과 같다. 16세기부터 19세기 중반까지는 모직물이 주로 부를 과시하거나 전

통 기모노를 특별하게 만들 때 적합한 우아한 소재로 인식되었다. 19세기 후반부터는 국가의 근대화가 진행되면서 제복 제작을 위해 라사, 플란넬 같은 두꺼운 모직물이 수입되었는데, 이는 학생과 성인 남성이 정장과 코트 등 서양식 의복을 받아들이고 선호하게 되는 데 영향을 미쳤다. 그러다 일본 국내에서 모직물 생산이 증가하면서, 세루가 기모노의 소재로 쓰이게 된다. 일본인들은 세루로 만든 히토에單衣(안감이 없는 기모노)를 초봄과 가을에 입었다. 한편, 양모 모슬린 같은 얇고 부드러운 모직물은 처음에는 주로 비단의 대체재로 수입되었다. 비단은 전통 기모노 문화에서 애용되던 원단이었다. 곧이어 일본 고유의 '유젠友禪' 염색 기술이 부흥하여 양모 모슬린에 적용되면서, 새로운 유형의 근대적 기모노가 탄생하게 된다. 이는 소비자 경제가 확장되는 결과로 이어졌다. 다음 절에서 자세히 살펴보자.

일본의 섬유 날염 기술: 서양의 염색법을 접하다

에도시대에는 평상복으로 입던 면 소재의 유카타浴衣에 다양한 줄무늬가 추가되고, 비단 기모노에는 문양이 그려졌다. 그러나 메이지 시대 들어 화학 염료로 구현한 생생한 색감의 양모 모슬린 기모노가 도입되자, 일본 대중들 사이에서 이국적인 옷으로 여겨지며 인기를 끌었다.[8] 특히 '모슬린 유젠'이라 불리던 양모 기모노가 유행했다.

17세기에 미야자키 유젠宮崎友禪은 새로운 비단 염색 기술을 개발했

다. 쌀로 만든 풀로 문양의 테두리를 그린 후, 그 테두리 안에 다양한 색상의 염료를 넣어 직물을 염색하는 방법이었다. 이것이 바로 '유젠조메友禪染(유젠 염색법)'라고 알려진 염색법이다. 재능 있는 예술가였던 미야자키는 원래 부채에 그림을 그리는 화가였다. 이후 그는 화려한 색상의 곡선 무늬, 아름다운 꽃, 동물, 상서로운 상징들과 풍경 등으로 독특하고 아름다운 디자인을 창조해냈다. 유젠조메로 색을 입힌 문양을 일컬어 '유젠모요友禪模樣'라고 한다.

유젠모요로 장식한 고급 비단 기모노는 에도시대 중기 부유층에게 인기 있던 패션이었다. 1868년 메이지유신 직후 신분제도에 따른 복장 규정이 폐지되어 모든 일본인이 원하는 옷을 입을 수 있게 되자, 유젠모요가 들어간 기모노가 다시 유행했다(그림 11.3). 늘어난 수요를 충족하기 위해 기모노 도매상은 전문 화가들을 고용했다. 화가들은 다이묘, 즉 봉건 귀족들을 비롯한 대부분의 후원자를 잃은 상태였다. 1870년대 초 양모 모슬린은 프랑스에서 수입되었는데, 화학 염료로 염색된 밝은 빨강색과 자주색 양모 모슬린은 일본의 기모노 제조에 큰 영향을 미쳤다. 기무라 오토키치木村音吉는 수입된 양모 모슬린에 유젠모요를 그리는 기술을 발명했고, 비슷한 시기에 히로세 지스케廣瀨治助는 색을 넣은 풀과 화학 염료를 사용하여 유젠모요에 스텐실stencil(판화 기법의 일종)을 적용하는 가타가미유젠型紙友禪 기술을 고안했다. 가타가미유젠은 양모 모슬린을 비롯한 다양한 원단으로 만든 유젠 기모노의 대중화를 이끌었다. 1879년에는 호리카와 신자부로堀川新三郎가 날염 기술을 개발했다. 우쓰시조메うつしぞめ, 寫し染라고 부르는 이 기술은 종이 스텐실과 다채로운 색

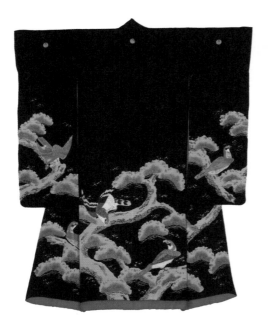
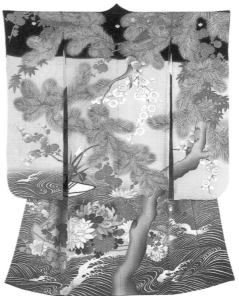

그림 11.3 유젠 염색법으로 만든 두 벌의 기모노 왼쪽은 1870~1900년 제작된 젊은 여성을 위한 겉옷(우치카케)으로, 소나무와 수리가 묘사되어 있다. 오른쪽은 1912~1926년 사이에 제작된 여성용 기모노(후리소데)이다. 소나무, 매화, 단풍나무, 소용돌이치는 물결과 배가 정교하게 표현되었다.

상의 염료 성분을 혼합한 매염제를 사용한다. 우쓰시조메는 선명한 색상을 구현할 수 있고 비용도 적게 들어 유젠모요의 유행을 촉진하는 역할을 했다.

1880년에 수입된 양모 모슬린 총량은 2,095만 제곱야드(약 17.5km²)에 달해, 모직물 전체 수입량의 3분의 2를 차지했다. 당시 거의 모든 모직물이 수입산이었다. 1881년에 오카지마 지요조岡島千代造는 외국산 코치닐 염료에서 생생한 다홍색scarlet 성분을 추출했고, 변색 방지기술도 알아냈다. 1884년, 그는 '스칼렛scarlet'으로 불리던 붉은색의 수입산 화

학 염료를 사용해 유젠모요를 염색하는 새로운 방법을 개발한다. '스칼렛' 염료는 1890년대에 대량으로 수입된다. 모슬린 유젠의 유행 열풍은 '유젠조메'와 '유젠모요'라는 일본의 전통 기법과, 서양에서 들여온 화학 염료 및 모직물이 접목되면서 일어났다. 모슬린 유젠은 화학 염료로 염색하여 선명한 색감을 낸 매력적인 원단인 데다 판매가격도 합리적이었고, 비단보다 견고하면서도 감촉은 비단과 비슷한 수준으로 부드럽고 매끄러워 인기를 얻었다.[9] 모슬린 유젠은 1870년대에 고등여학교 학생들이 새로운 소비자층으로 등장하면서 하나의 패션으로 자리매김 했다. 기모노 상점은 젊은 여성들을 위한 근대적이고 화려한 디자인의 모슬린 유젠을 경쟁적으로 만들었다.

1896년 야마오카 준타로山岡順太郎는 오사카에 오사카모슬린방직회사大阪毛斯綸紡織會社를 설립했다. 또 스기모토 진베이杉本甚兵衛는 도쿄모슬린 방직주식회사東京モスリン紡織株式會社를 세웠다. 도쿄의 마쓰이모슬린공장松井モスリン工場은 수작업으로 이루어지던 방직(방적과 직조) 작업을 기계화했다. 다테바야시館林에 소재한 구리하라방직栗原紡織 및 모직포회사毛織布會社는 기계 방직의 활성화를 위해 근대화되었다. 양모 모슬린 산업은 상당히 빠르게 발전하여, 일반인들에게도 모직물 제품이 널리 보급되었다. 일본 내 양모 모슬린 생산은 외국과 경쟁할 수준으로 증가해 러일전쟁 때는 국내 생산량이 수입량을 능가했으며, 1904년에는 해외 수출도 개시되었다(표 11.2).

1906년에는 도요방적회사東洋紡績會社가 설립되어 큰 자본을 투자받았고, 마쓰이모슬린공장은 니혼모슬린방직주식회사日本モスリン紡織株式會社가

표 11.2 일본 내 양모 모슬린 생산 및 수출입 현황, 1899~1913년(단위: 1,000야드)

구분	일본 내 생산	수출	수입
메이지 32(1899)	6,392	-	20,406
33(1900)	5,108	-	28,988
34(1901)	9,291	-	13,532
35(1902)	10,242	-	13,830
36(1903)	13,051	-	14,890
37(1904)	7,584	-	7,011
38(1905)	16,796	97	12,726
39(1906)	22,425	137	9,997
40(1907)	23,775	238	6,584
41(1908)	27,445	354	8,414
42(1909)	37,877	528	5,076
43(1910)	43,953	668	3,768
44(1911)	49,409	448	3,814
다이쇼 1(1912)	54,755	688	381
2(1913)	69,584	759	178

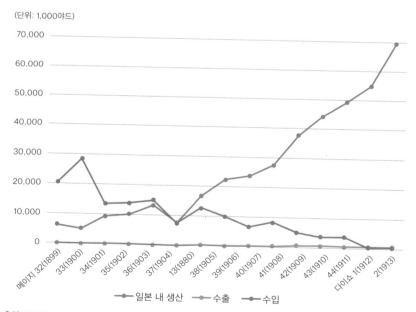

출처: 織田萌 編, 『毛斯綸大観』 (大阪: 昭和おりもの新聞社, 1934), 17, 19.

되었다. 도쿄모슬린주식회사와 조모모슬린주식회사上毛モスリン株式會社 역시 크게 성장했다.[10] 오사카모슬린방직회사는 자산을 늘려 모슬린방직주식회사モスリン紡織株式會社로 사명을 변경했다. 도쿄와 나고야에는 수작업으로 직조하는 중소 규모의 양모 모슬린공장이 여럿 생겨났다. 1910년 일본에서 섬유 수입 관세가 인상되면서 양모 모슬린 수입이 급격히 감소했고, 이러한 상황은 일본 내 양모 모슬린 산업 발전에 도움을 주었다. 이와 동시에, 일본 회사들은 외국 회사들보다 일본인의 취향에 더 잘 맞출 수 있다는 이점이 있었다. 1913년이 되자 양모 모슬린의 수입량은 수출량과 비교했을 때 눈에 띄게 감소했고(표 11.2), 제1차 세계대전이 끝날 무렵에는 양모 모슬린이 질적으로 크게 개선되어 비단과 매우 유사한 촉감의 제품이 생산되었다. 이 시기에 이르러 양모 모슬린 생산은 일본 모직물 제조 산업의 가장 큰 부분을 차지하게 되었다.

여고생을 겨냥한 판매 전략

기모노의 등급 중 최고 등급은 직조와 날염을 수작업으로 한 비단 기모노이다. 양모 모슬린은 비단보다 낮은 등급이었기 때문에 양모 모슬린 기모노는 가벼운 외출에 적합한 평상복으로 여겨졌고, 따라서 가격도 상대적으로 낮게 유지되었다. 이처럼 양모 모슬린 기모노는 합리적인 가격과 격식에 얽매이지 않아도 되는 편안한 옷으로 인식되면서, 중산층 소비자의 사랑을 받았다. 여기에 더해 전국적으로 전개된 효과

적인 홍보 전략이 양모 모슬린 기모노의 대량생산과 대량소비를 촉진하였다.[11]

메이지·다이쇼 시대의 기모노 트렌드를 이해하려면 대형 기모노 상점 및 도매상의 판매 전략을 살펴봐야 한다. 오늘날 일본의 대형 백화점은 대부분 전통 기모노 상점에서 유래했다. 기모노 상점들은 1년에 두 번 새로운 기모노를 전시하는 것을 매우 자랑스러워했다. 최신 유행 정보도 여성 잡지와 포스터를 통해 소비자에게 전달되어 그들의 욕구를 자극했다. 메이지·다이쇼 시대 백화점들은 계절마다 당시 예술계의 트렌드였던 서양과 일본의 정서를 결합한 마케팅을 전개했다.[12] 메이지 시대 이후 가가미유젠 기술을 바탕으로 한 기모노 대량생산이 실현되면서, 백화점과 섬유 도매상들의 다양한 판매 전략과 더불어 교토 예술계의 창의적인 디자이너들이 기모노 트렌드를 구축해갔다.

미쓰코시三越, 다카시마야高島屋, 다이마루大丸 등 대형 기모노 상점(고후쿠텐吳服店, 포목점)은 사내 디자이너를 두고 서로 경쟁하기 시작했다.[13] 기모노 디자이너는 전문 예술가로 인정받아 메이지 시대 중기부터 높이 존경받았다. 그러나 비단 유젠 기모노보다 가치가 낮게 평가되었던 모슬린 유젠 기모노는 처음에는 주로 비단 유젠의 무늬를 모방했다. 양모 모슬린 도매상은 양모 모슬린이 대중적 원단이라는 편견 때문에 훌륭한 디자이너를 고용하기가 매우 어려워, 임금을 더 많이 제공하고 상을 수여하는 경연대회를 여는 등 공을 들여야 했다.

일본 양모 모슬린 산업의 기계화와 우수한 수작업 날염 기술로 다양하고 섬세한 패턴의 고품질 양모 모슬린 원단이 생산되자, 많은 디자이

너가 모슬린 유젠 기모노를 위한 독창적인 디자인을 만들어내기 시작했다. 기모노 디자이너들은 자신의 전문성과 활동 지역에 따라 단체를 결성했다. 그중 가장 규모가 컸던 일곱 단체 중 교토모사도안가협회京都毛斯圖案家協會와 오사카도안가연맹大阪圖案家連盟은 주로 양모 모슬린 디자이너로 구성된 단체였다. 이 두 단체에 소속된 디자이너는 1930년대에 약 250명에 이르렀다.[14] 양모 모슬린 생산에서 디자인 선택에 얼마나 큰 공을 들였는지는 오리타 모에織田萌가 쓴 『모슬린대관毛斯倫大観』(1934)에 잘 나타나 있다. 오리타는 책의 많은 분량을 양모 모슬린 디자인의 역사, 그리고 재능 있는 디자이너들의 프로필에 할애했다.[15]

　메이지 시대가 끝나갈 무렵 양모 모슬린 기모노는 유행을 선도하는 의복이라는 명성을 얻었다. 1909년 미쓰코시에서 발행하는 잡지인 『미쓰코시타임즈みつこしタイムス』는 "메린스가 왜 유행하는가?", "모슬린의 황금기" 등 양모 모슬린 기모노의 유행에 관한 기사를 실어 다용도로 활용이 가능한 양모 모슬린을 섬유의 여왕이라고 높이 평가했다.[16] 그리고 예술적 디자인에 색을 입힐 수 있다는 점이 양모 모슬린의 가장 중요한 특징이라고 말했다.[17]

　다이쇼 시대에는 모슬린 유젠 날염이 기계화되기 시작하여, 수작업으로 만드는 모슬린 유젠은 일종의 공예로 재평가되었다. 가타가미유젠의 정교한 기술은 기계 날염보다 더 섬세하게 패턴을 구현했다. 수작업 모슬린 유젠에 대한 높은 평가와 수요는 일본의 양모 모슬린 수출을 촉진했지만, 동시에 양모 모슬린 산업의 기계화를 지연하는 결과를 낳았다.[18]

메이지 시대와 다이쇼 시대 말기에 모슬린 유젠의 유행을 선도한 주인공은 고등여학교 학생들이었다. 이들은 '하이카라상はいからさん'이라 불렸는데, 서양식 복장의 하이칼라high collar에서 나온 이 명칭은 서양 문물의 영향을 받은 근대적이고 세련된 여성을 의미했다.[19] 1885년에 일본 귀족의 딸들을 위한 화족여학교가 설립되었고, 이 학교 학생들의 옷차림은 일반인들에게 동경의 대상이 되었다.[20] 중산층 젊은 여성들과 심지어는 하층 소녀들까지 화족여학교 학생들의 비단 유젠 기모노를 모방한 모슬린 유젠 기모노를 입으려 했다.[21] 세루로 만든 하카마에 가죽 부츠, 큰 리본이 달린 세련된 기모노 차림을 그린 그림과 삽화도 빠르게 퍼졌다. 양모 모슬린 기모노 시장에는 젊은 소비자를 대상으로 만든 다양한 색상의 화려한 모슬린 유젠이 판매되었다. 젊은 소비자들은 낭만적인 서양식 디자인과 생생한 색감을 선호했다. 전통적 여성들이 입던 격식용 기모노의 세련되고 우아한 패턴의 디자인이나 차분한 색은 이들의 취향과는 뚜렷이 대비되었다. 일본의 근대적 교육제도는 일본 여성의 전통 덕목을 가르치면서 동시에 서양의 사상을 접하게 함으로써 여학생들의 취향을 변화시켰다.

젊은 여성들은 모란이나 국화 같은 화려한 꽃이나 서양에서 들어온 장미, 마거리트, 해바라기 등이 가득 그려진, 소녀 같고 근사한 양모 모슬린 기모노에 매료되었다. 또한 기모노의 바탕색은 암청색, 담청색, 다홍색, 등꽃색, 자홍색, 핑크색, 검정색 등 합성염료를 사용해 만든 생생한 색상이었다(그림 11.4).[22] 꽃무늬 중 가장 인기를 끈 것은 장미였다. 장미는 메이지 시대에 일본에 들어와 다이쇼 시대에 일반 가정에서 큰 사

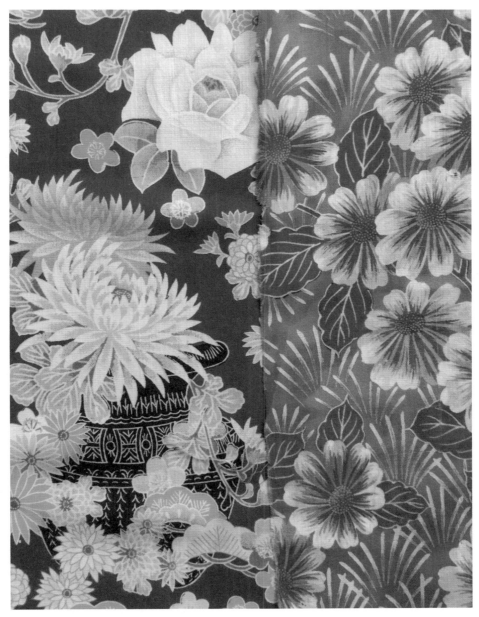

그림 11.4 서양에서 들어온 화려한 꽃들로 디자인된 양모 모슬린 기모노 왼쪽 기모노에는 국화와 장미, 오른쪽 기모노에는 마거리트가 보인다. 이렇게 화사한 색상의 기모노는 근대 일본의 젊은 여성들에게 인기를 끌었다.

랑을 받았다. 장미 문양은 기모노, 띠, 액세서리 등 광범하게 사용되었다. 이러한 유행은 여학생 대상의 새로운 잡지에 아름다운 삽화가 실리면서 빠르게 확산되었다. 바로 여기에서 일본 '가와이이' 패션의 뿌리 중 하나를 찾아볼 수 있다.

다이쇼 시대와 쇼와 시대 초기, 특히 1914년부터 1932년까지는 모슬린 유젠 기모노 붐이 지속되었고, 1932년에는 양모 모슬린 생산이 절정에 이르렀다. 그 이후 화려한 양모 모슬린 기모노 시대가 막을 내리면서, 견방사絹紡絲(땀을 잘 흡수하는 성질이 있는 실)로 만든 메이센銘仙(비단의 일종) 기모노가 그 자리를 대체했다.[23] 메이센 기모노는 다이쇼 시대 중기 모요메이센模樣銘仙 기술이 발명되면서 인기가 부상했다.[24] 무엇보다 모요메이센의 '아르데코 기모노the Art Déco Kimono'는 트렌드를 이끄는 젊은이들 사이에서 크게 유행했다. 양모 모슬린 공장들은 시행착오를 거쳐 신제품을 개발하기 시작했고, 주요 생산품이 젊은 여성을 위한 기모노에서 아동용 기모노와 기모노 부속품(띠, 속옷 등)으로 점차 전환되었다.

아동을 위한 양모 모슬린 기모노

아동용 기모노에 사용되는 스타일과 소재는 기본적으로 성인용 기모노와 동일했다. 다른 점이라면 아동용 기모노는 어깨자락에 단을 접어 넣어 아동이 자라면서 길이를 조절할 수 있도록 하였고, 지역에 따

라 이토마모리糸守り라는 건강과 안녕을 기원하는 실을 뒷면에 자수했다.[25] 에도시대부터 안녕을 기원하는 의식 때 입던 아동용 격식 기모노는 소나무, 대나무, 벗나무, 두루미, 거북이, 칠보七寶등 상서로운 문양이 들어갔다. 또는 악을 쫓아낸다고 알려진 대마hemp 잎, 개, 호랑이, 매 문양이 들어갔다. 이 문양들은 성인용 기모노에도 사용되었고, 아동만을 위한 문양은 메이지 시대에 이르러서야 생겨나기 시작했다. 특히 다이쇼·쇼와 시대에는 저가 직물의 보급 증가와 기계 인쇄술의 발달, 아동에 대한 사회 담론의 변화로 아동을 위해 특별히 고안된 문양이 들어간 양모 모슬린 기모노가 대규모로 판매되었다.

진노 유키神野由起는 논문에서 일본 패션 시장에 나타난 '동심의 발견'에 대해 언급했다. 메이지 시대 말기부터 다이쇼 시대까지 소비자 경제 및 시장 확대 추세를 연구한 진노는 일본에 새로운 아동 개념을 소개했다. 서양의 교육심리학 및 '가족' 관점이 반영된 이 개념은 봉건적 가족제도에서의 아동과는 차이가 있었다. 이윽고 아동을 위한 상품은 근대 서양의 개념들을 반영한 제품을 의미하게 되었다.[26] 메이지 시대 말기의 미쓰코시나 다이쇼 시대 후반의 시세이도資生堂처럼 일부 상점은 회사 이미지의 대중화를 위해 아동 연구와 아동 자유화自由畫운동(아동들의 개성을 존중하는 미술교육운동)에 전략적으로 참여했다.[27]

유아교육과 가정교육에 대한 일본 중산층의 관심이 높아지자, 19세기 말부터 백화점에서 교육용 완구를 판매하기 시작했다. 1906년에는 아동의 생활과 교육에 대한 새로운 지식을 전파하기 위해 아동서 출판사인 도분칸同文館이 도쿄 우에노上野공원에서 첫 아동용품 박람회를 개

최했다. 박람회에는 다양한 종류의 아동용 교육자료와 아동복이 전시되었다. 미쓰코시는 1909년 백화점 내에 아동용품 매장을 신설했고, 이듬해에는 아동문학계에서 매우 유명한 작가 중 한 명인 이와야 사자나미巖穀小波를 고문으로 초청했다.[28] 또한 1909년에 아동용품연구회兒童用品硏究會를, 1912년에는 미쓰코시완구협회三越オモチャ會를 조직했다. 1909년부터 1914년까지 매년 미쓰코시 아동용품 박람회를 열어 장난감, 학용품, 가구, 의류, 악기, 그림책, 옷 등을 전시하고 판매했다.[29] 미쓰코시는 아동용품 부문에서 시장 점유율을 높일 목적으로, 중산층 가정이 장난감과 책 같은 아동용 학습자료에 관심을 갖도록 자극했다. 아동용 양모 모슬린 기모노 문양이 개발된 배경에는 이러한 사회문화적 트렌드의 변화와 경제적 역동성, 시장 주체로서 소비자의 진취성이 있었다.

양모 모슬린 기모노의 화려한 무늬는 매력적인 디자인을 꾸준히 선보인 같은 주요 수입 직물 도매상의 행적을 통해 더 깊게 알아볼 수 있다. 다무라코마田村駒의 창립자인 다무라 고마지로田村駒治郎는 처음에 오카지마치요조상점岡島千代造商店에서 유젠 염색 디자이너로 일하며, 근대적이고 참신한 디자인으로 회사에 큰 공헌을 했다. 1894년에 그는 도매상점 다무라코마를 열어, 오카지마치요조상점의 모슬린 유젠 및 다양한 수입 직물을 판매했다. 다무라의 도매점은 곧 '디자인이 멋진 다무라코마'라는 호평을 받았다. 다무라는 1898년 디자인 스튜디오를 설립했고, 1919년에는 염색을 위한 디자인을 연구하는 디자이너 모임을 만들었다. 또 경연대회를 개최해 재능 있는 신진 디자이너의 발굴과 육성

에 적극적으로 나섰다. 다무라는 양모 모슬린 기모노의 붐을 이끈 주역으로서 어린이부터 청소년, 성인에 이르기까지 각 세대에 적합한 제품을 내놓았다. 다무라코마는 다른 업체들보다 빨리 기계화를 시작해 아동용 기모노, 일본식 쿠션 커버, 보자기 등을 대량생산할 수 있게 되었다.[30] 양모 모슬린 도매상이 아동용 기모노 디자인에 중점을 두기 시작하면서, 모슬린 유젠 기모노는 유행에서 멀어져갔다.[31]

다이쇼 시대에는 삽화를 넣은 예술적인 아동용 도서와 잡지가 출간되면서, '아동화兒童畫'라 불리던 특정 예술 붐이 일었다.[32] 유젠 기모노 디자이너들이 일본화에 특화된 전문가라면, 아동화 작가는 주로 서양화를 공부한 예술가들이었다. 물론 이 구분에 모두가 들어맞지는 않는다. 예를 들어, 일본 그림책의 선구자인 하쓰야마 시게루初山滋는 일본화를 배운 후 기모노 디자이너로 일을 시작한 인물이었다. 실제로 아동용 기모노 디자이너 중에는 일본화를 배운 사람과 서양화를 배운 사람이 모두 있었고, 이들은 아동화의 영향을 많이 받았다. 그 결과 아동용 기모노 디자인은 크게 두 가지 유형으로 나뉘었다. 하나는 전통 기모노 디자인에서 파생된 디자인으로, 잉어, 개, 호랑이, 학, 거북이, 고쇼御所 인형(하얀 피부에 통통한 유아의 모습을 한 인형), 히나雛 인형(헤이안시대 천황, 황후 등의 복장을 한 인형), 조개, 부채, 벚나무, 모란, 벚꽃, 일본 투구 등 상서로운 문양을 넣었다(그림 11.5). 두 번째 유형은 만화같이 재미난 느낌을 주는 근대의 대중적이고 화려한 디자인이다(그림 11.6). 의인화된 동물이나 차량, 장난감, 큐피kewpie(마요네즈로 유명한 일본 기업 큐피의 로고로 귀여운 아기 모습) 인형, 서양 복장을 한 어린이, 튤립이나 기타 서양의

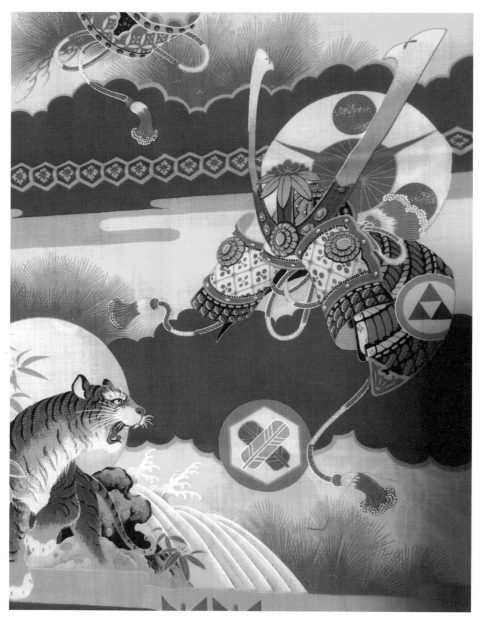

그림 11.5 전통 기모노 디자인에서 파생된 아동용 기모노 일본인들이 전투에 나갈 때 머리를 보호하기 위해 쓰던 전통 투구 그림과 호랑이 그림이 보인다.

그림 11.6 대중적인 캐릭터가 그려진 아동용 기모노 디자인 귀여운 동물 캐릭터와 고쇼 인형 그림으로 꾸며져 있다.

꽃 그림을 넣었다.[33]

다이쇼 시대 후반에는 아동문학운동이 일었는데, 이때의 아동용 기모노 디자인에는 그림책과 잡지에서 따온 문양과 감성이 나타난다. 『아카이도리赤い鳥』라는 잡지는 아동 문화의 새로운 장르인 동요와 동화를 널리 전파하는 역할을 했다.[34] 다양한 동요 및 동화의 모티프는 어린이용 직물에 인쇄할 그림으로 인기를 끌었다. 아동용 기모노에서 유행하던 디자인 중 하나는 동화 속 캐릭터로, 그림책이나 잡지에 소개되어 알려진 하나사카 할아버지花咲か爺さん(꽃 피우는 할아버지), 우라시마타로浦島太郎(용궁에 다녀온 어부), 스즈메노오야도雀のお宿(혀 잘린 참새), 긴타로

金太郎(곰과 씨름을 한 괴력의 동자), 모모타로桃太郎(복숭아에서 태어난 아이) 등이다(그림 11.7).

메이지와 다이쇼 시대에는 전통 구전동화가 아동 교육용으로 재창조되어 교과서와 그림책에 실렸다. 긴타로와 모모타로는 어린이의 모범으로 제시되었다. 이러한 도상과 동화 속 인물이 그려진 기모노는 어린이들에게 건강하고 강한 미래의 지도자가 되도록 장려하는 기능을 했다. 즉 아동용 기모노 디자인에는 이런 식으로 부모의 욕구가 반영되었다.[35] 아동용품 박람회에 전시된 그림책, 아동용 가구, 교육용 완구의 주요 소비자는 중산층 중에서도 상위에 해당하는 사람들이었지만, 귀여운 디자인이 들어간 직물은 구매층이 훨씬 넓었다. 이처럼 아동용 기모노 직물의 판매 전략은 보통 사람들의 일상 속에 '가와이이'한 제품을 소개하는 것이었다.

이후 서양식 의복에 대한 사람들의 호감과 선호도가 높아지면서, 아동용 기모노의 수요는 급격히 감소했다.[36] 다무라코마 같은 몇몇 회사는 화려하게 인쇄된 아동용 직물을 계속 판매했지만, 제2차 세계대전 이후 아동복 제작에 사용된 주요 섬유는 양모 모슬린에서 면 플란넬로, 그리고 다시 합성섬유로 바뀌었다. 다무라코마는 1950년대 후반 큰 인기를 얻은 디즈니 캐릭터를 인쇄한 합성섬유를 판매했다. 또 대표적인 디자인학교 중 하나인 소엔裝苑과 협력하여 젊은 여성을 겨냥한 '기적의 소엔 프린트 세트miracle-set of Sōen print'라는 인쇄 직물을 출시했다.[37] 1960년대가 되자 양모 모슬린은 주로 기모노용 속옷과 띠에만 사용되었고, 이 역시 합성섬유로 빠르게 대체되었다.

그림 11.7 동화 속 캐릭터가 그려진 아동용 기모노 디자인 왼쪽 기모노에는 '스즈메노오야도'의 참새 캐릭터가, 오른쪽 기모노에는 '긴타로'에 등장하는 곰 위에 올라탄 동자 캐릭터가 보인다.

최근까지 일본의 양모 모슬린 생산은 거의 전무했으나, 2007년 섬유 예술가와 팬들에게 인기 있는 잡지인 『월간 염직月刊染織』에서 양모 모슬린 직물을 특집으로 다루었다. 이 특집에서는 옛 양모 모슬린 기모노에 들어간 디자인을 보여주는 사진들과 함께 그 역사를 검토하고, 현대 양모 모슬린 직물 예술가들의 작품을 소개했다.[38] 서두에서 언급했듯이, 최근 몇 년 동안 양모 모슬린 직물과 기모노는 다시 소비자의 관심을 끌면서 그 가치가 재평가되고 있다.

'가와이이' 패션 유행을 일으킨 양모 모슬린 기모노

어째서 면 모슬린이 아닌 양모 모슬린이 일본에서 더 큰 반향을 일으켰는가에 대한 답은 아마도 '타이밍'일 것이다. 양모 모슬린은 메이지 시대에 합성염료와 함께 일본에 소개되었다. 부드럽고 매끄러운 촉감, 신기하고 생생한 색상의 수입 양모 모슬린이 가진 참신하고 이국적인 매력은 일본인에게 밝아오는 새 시대의 상징으로 인식되었다. 게다가 서양 복식과 일본 기모노 사이에 구조적인 문화 차이가 있었던 점도 중요한 요인이었다. 기모노의 경우 기본 형태에는 거의 변화가 없었기에 유행을 정의하는 주 요소는 직물의 짜임이나 날염된 디자인이었다. 반면 서양의 복식은 옷의 스타일과 형태의 변화가 곧 새로운 유행을 의미했다.

패션을 연구하는 아티 카울라Aarthi Kawlra의 저술 「기모노의 몸The

Kimono Body」에서 논의하듯, 기모노는 옷의 용도가 옷감 자체에 내재해 있다.[39] 서양에서 선호한 얇고 하얀 면 모슬린은 기모노에 적합한 소재가 아니었다. 하얀색 기모노는 장례식이나 결혼식 같은 예식에만 착용하기 때문이다. 또한 면 모슬린은 염료를 잘 흡수하지 않고, 다다미 바닥에 앉는 관습을 가진 일본인이 사용하기에는 너무 쉽게 닳고 금방 주름이 졌다. 반면, 양모 모슬린은 주름에 강하고 염색도 잘 되었으므로 섬세하게 색을 입히고 디자인할 수 있었다.

이러한 특성 외에도, 앞서 언급했듯이 모슬린 유젠의 발명으로 세련된 꽃무늬가 있는 고가의 비단 유젠을 비슷하게 구현할 수 있었다. 이를 합리적인 가격으로 판매하면서 중산층 소비자의 수요가 증대되었다. 기모노의 대량생산과 대량소비가 이루어지는 문화 속에서 전체 기모노 시장도 확대되었다. 그뿐만 아니라 대형 기모노 상점과 수입 직물 도매상의 판매 전략도 양모 모슬린 기모노의 호황에 중요한 역할을 했다. 이들은 패션의 선도주자이자 중산층 및 중하층 소녀들이 동경하는 고등여학교 학생을 겨냥한 새로운 상품을 만들어냈다. 양모 모슬린 기모노는 평상복으로만 사용되었기에 때로는 키치kitsch에 가까운 화려하고 사랑스러운 디자인과 색상 조합이 인기를 얻었다. 그리고 엄격한 복장 규정이 있는 격식용 비단 기모노를 입을 때보다 착용자가 훨씬 창의성을 발휘할 수 있었다. 이러한 맥락에서 양모 모슬린 기모노는 이후 다이쇼 시대에 어린 소녀들과 젊은 여성들을 위한 일상용 기모노가 부상할 수 있는 토대를 마련했다. 지금도 일본의 가와이이 문화는 기본적으로 여고생의 대중문화에서 파생되고 있고, 이 문화의 뿌리 중 하나는

메이지·다이쇼 시대 젊은 소비자를 대상으로 한 기모노 상점과 양모 모슬린 도매상의 판매 전략으로 거슬러 올라갈 수 있다.

양모 모슬린 기모노의 유행이 사그라지고 가격이 하락하자 양모 모슬린 도매상들은 더 젊은 소비자와 아동으로 눈을 돌려 아동용 일상복 기모노 생산을 늘렸다. 이 또한 기모노 역사에서 새로운 현상이었다. 물론 기모노 도매상들의 성공 배경에는 다이쇼 시대에 중산층 가정에 일던 아동교육 붐과 아동용 교육·학습자료 업계의 공격적 마케팅도 작용했다. 학교에 다니는 학생과 아동, 늘어나는 중산층 인구, 새로운 대량 소비 문화, 근대 일본의 대량생산 체제 등이 모두 젊은이를 위한 새로운 유형의 일상용 기모노 보급에 기여했다.

이 글에서 다루지는 않았지만, 가와이이 문화의 근원은 중세 일본의 만화 그림이 그려진 두루마리와 에도시대의 잡화점 고마모노야小間物屋에서 판매했던 각종 소품들에서도 찾을 수 있다. 그러나 일본 가와이이 문화의 폭넓은 발전에 결정적으로 기여한 것은 젊은 소비자, 특히 젊은 부모의 관심을 끌며 가와이이 상품을 유행시킨 기모노 상점 및 수입 직물 도매상들이었음은 의심할 여지가 없다.

오늘날에도 가와이이 상품 시장은 여전히 거대한 규모를 유지하고 있으며, 여고생들이 시장의 주요 원동력이 되고 있다. 일본 외무성조차도 가와이이 제품의 상품성을 인식하고, 국가 무역 전략의 일환으로 이 개념을 수출하려고 시도한 바 있다. 우리는 여기서 다이쇼 시대까지 거슬러 올라가는, 가와이이 패션의 유행을 선도했던 젊은 여성들의 역할에 주목할 필요가 있다. 양모 모슬린 기모노는 과거의 명성을 잃었지만,

고풍의 양모 모슬린 기모노와 그 디자인은 여전히 가와이이 기모노의 아이콘으로, 또 새로운 가와이이 상품을 만드는 상상력의 원천으로, 젊은 여성들의 사랑을 받고 있다.

하이브리드 댄디즘

동아시아 남성의 패션과 유럽의 모직물

변경희

동아시아는 고품질 비단을 생산하고 호화 직물을 수출해 온 지역으로 잘 알려져 있다. 하지만 19세기와 20세기 초에는 동아시아에서도 점차 유럽의 직물을 소비하기 시작했다. 레이철 실버스타인, 스기모토 세이코 같은 복식사학자들은 아시아 일부 지역에서 새로운 수입산 직물을 환영했으며, 이를 대량공급하기 위한 국내 생산체계 구축에도 성공했음을 보여주었다.

동아시아의 복식은 근대화 과정에서 눈에 띄는 변화를 겪었다. 일본 메이지 정부는 군인과 관리에게 서양식 복장을 하도록 명했고, 문화 지도자들 또한 전통 복장과 서양식 의복을 결합한 이른바 하이브리드 패션hybrid fashion을 통해 자신들만의 방식으로 근대적 정체성을 해석했다. 중국에서는 청나라 말기와 중화민국 초기에 외국의 재단법과 원단을 받아들이면서 복식 문화에 변화가 일어났다. 이 새로운 복식 문화는 왕조체제를 천년 동안 이어온 중국이 근대 국가로 이행함을 반영했다. 한국은 조선 후기에 일본 등 외세의 압력을 받은 고종이 새로운 복식 도입을 근대화의 필수 요소라고 보고 1880년대부터 일련의 의제개혁衣制

改革, dress reforms을 지시했다. 그러나 사회적 지위와 성인 남성임을 나타내는 넓은 소매와 상투 등 전통적 표식을 강제로 철폐하면서, 조정의 관리부터 일반 백성에 이르기까지 광범한 반발이 일어났다. 20세기에 들어서는 대중매체가 동아시아의 사회적·정치적 변화를 반영하는 새로운 의복 양식 보급에 큰 역할을 하기 시작했다.

이 글에서는 해외에서 수학한 지식인과, 동아시아에서 국가의 관리직을 수행하던 사회 엘리트층이 서구에서 유행한 모직 의류를 착용하게 된 경위를 살펴본다. 그리고 하이브리드 댄디즘hybrid dandyism이 제2차 세계대전 이후에도 동아시아에서 지속된 이유를 설명한다. 이를 통해 한국과 일본의 모직물 생산은 근대화와 밀접한 관련이 있음을 확인하고, 동아시아의 근대화 연구에서 모직물의 생산과 소비 형태를 중요하게 고려할 것을 제안하고자 한다.

아시아의 유럽 모직물 수입

유럽의 모직물이 동아시아에 대량으로 수입되기 시작한 계기는 영국 동인도회사의 열성적인 영업에서 비롯되었다. 이 책 10장에 수록된 레이철 실버스타인의 글은 18세기에 중국 시장에 서서히 들어오던 영국산 캠릿이 19세기 들어 극적으로 수요가 증가했음을 지적한다. 중세부터 근대 초까지 비단은 고급 직물로 수요가 높았지만, 영국산 모직물을 접한 중국 만주족 엘리트층들은 모직물이 매우 가볍고 따뜻하다는

점을 인식하기 시작했다. 19세기 초 광저우 상점을 그린 한 수출화(중국에서 외국인에게 판매할 목적으로 제작된 그림)는 중국인 직물 상인이 매장에 모직물을 들이고 홍보하는 모습을 담았다. 당대 복식 문화의 선도자들 사이에서 마괘라는 전통 외투를 밝은색 캠릿으로 제작해 입는 것이 유행하면서 캠릿의 수요는 꾸준히 유지되었다.[1] 일본에서는 에도시대 후기와 메이지 시대에 후쿠사袱紗라는 선물 포장용 보자기로 모직물을 자주 사용했다.[2] 18세기의 의복은 겉감은 모직, 안감은 비단으로 만들어지기도 했다. 그러나 모직물은 여전히 이색적인 물건이었다. 에도시대 우키요에 예술가인 우타가와 사다히데歌川貞秀(1807~1873)의 『생사이국인물生寫異國人物』 시리즈 중에 러시아인들이 라사를 얻기 위해 양을 기르는 장면을 묘사한 그림이 있다(그림 12.1).[3] 이처럼 그 당시 모직물과 외국인을 연관 지었다는 점에서, 모직물이 지닌 이국적인 측면을 발견할 수 있다.

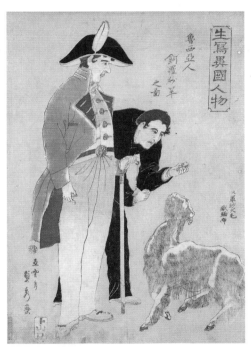

그림 12.1 양을 사육하는 러시아인 『생사이국인물』(1860)에 실린 그림으로, 에도시대 일본에서는 모직물을 이국적인 수입품으로 인식했으나 메이지 시대를 거치면서 모직물을 자체적으로 대량생산하는 데 성공하였다.

고대부터 동아시아인들은 추위를 견디기 위해 동물의 털로 만든 펠트를 갑옷이나 실용적인 옷을 만들 때 자주 사용했다. 그러나 18세기 말까지 양모로 만든 직물은 흔하지 않았다. 일본의 경우 16세기에 포르투갈 상인들을 통해 유럽의 모

직물이 들어왔다고 알려져 있다. 에도시대에
외국 상인들과의 무역이 금지된 후에도 부유
한 무사와 다이묘는 갑옷 위에 입는 군용 외
투인 진바오리를 모직물로 만들어 비와 추위
를 피했다(그림 12.2). 다이묘였던 마에다 시게
히로前田重熙(1729~1753)의 유물인 18세기 진
바오리에는 사각 돛을 단 유럽 상선을 본뜬
커다란 그림이 있다.[4] 모직 진바오리는 19세
기 유물이 다수 남아 있고, 오사카성에는 오
다 노부나가織田信長(1534~1582)와 관련 있
는 16세기 유물로 추정되는 모직 상의가 전
시되어 있다. 경제사를 연구하는 나카가와

그림 12.2 18세기 초의 모직 진바오리 노란색과 검은
색의 강렬한 대비가 돋보이는 이 진바오리에는 부서지
는 파도가 묘사되어 있다. 소매 부분은 곰털로 장식되
었다. 위쪽에 보이는 원형 문장은 에도시대에 중요한
무사 가문 중 하나였던 혼다 가문의 문장이다.

Nakagawa와 로조프스키Rosovsky에 따르면, 일본은 메이지유신 전까지 상
류층 소비자들의 모직물 수요를 전적으로 외국 무역회사가 조달한 수
입 양모로 충당했다고 한다.

서양식 남성복의 유행과 모직물의 수요 창출

동아시아 국가들은 전통적인 예복과 생활복의 소재로 비단을 많이
사용했다. 황실과 왕실, 귀족, 관료들이 궁중에서 입을 공식 의례복은
각 계절에 적합한 비단으로 만들어졌다. 19세기에 동아시아 국가들이

공식 행사용 복장을 근대화하면서, 모직물의 수요가 급격히 증가하게 되었다. 일본의 메이지 정부는 군대를 개혁하고 새로운 행정제도를 수립하면서 정부 관리들에게 유럽식 맞춤 프록코트를 입도록 했다. 또 군대와 경찰에 근대화된 제복을 도입했다.[5] 이와쿠라 사절단이 1872년 런던에서 찍은 단체사진을 보면, 사절단 일원이었던 기도 다카요시, 야마구치 마스카山口尙芳(1839~1894), 이와쿠라 도모미, 이토 히로부미, 오쿠보 도시미치 중 이와쿠라를 제외하고 모두 양복을 입고 있다(그림 2.5 참조). 이와쿠라 사절단은 1873년 일본으로 귀국할 때에 전원 유럽식 맞춤 정장을 입고 있었다.

일본은 모직물에 앞서 면직물의 대량생산에 성공했다. 1882년 오사카에는 오사카방적주식회사大阪紡織株式會社(현 도요보東洋紡사)가 설립되었다.[6] 면화의 대량수급을 둘러싸고 경쟁이 심화되자, 이를 해결하기 위해 1892년에는 주로 방적 회사 임원으로 구성된 관계자 25명이 니혼면화주식회사日本綿花株式會社를 창립했다. 오사카는 '아시아의 맨체스터'로 불렸다. 제1차 세계대전이 끝날 무렵 니혼면화주식회사는 인도, 중국, 미국, 이집트 등 전 세계에서 원면原綿(가공 전의 솜으로, 면방적의 원료)을 수입하면서 세계 최대의 면사 생산국이 되었다.[7] 방적 산업이 일본에서 가장 규모가 큰 산업으로 성장하자, 방적 회사들은 면화와 실 섬유제품도 수출하기 시작했다. 면직물의 높은 수요 덕분에 일본은 최신 직조기계 도입에 이어 유럽식 면직물의 대량생산에 성공하였다.

한편, 모직물 분야에서는 일본의 첫 모직 공장인 센쥬제융소千住製絨所가 1876년 정부의 지원을 받아 도쿄 교외에 설립되었다.[8] 그 후에는 예

로부터 비단, 대마, 면 직조로 유명했던 비슈尾州 지역의 닛코섬유공장 Nikko Textile에서 1882년부터 양모섬유를 만들기 시작했다.[9] 1896년에는 '닛케'라는 약칭으로 불렸던 니혼모직주식회사日本毛織株式會社, Nippon Keori K.K.가 설립되었다.

일본은 대부분의 양모를 영국, 미국, 호주에서 수입했는데, 1914년 제1차 세계대전이 시작되면서 호주산 양모 수입이 중단되었다. 이에 일본은 아르헨티나와 우루과이에서 양모를 수입하기 시작했다. 모직물 수급 증가는 스기모토의 연구, 나카가와와 로브스키의 연구가 설명했듯 기모노 같은 전통 의상의 생산에 영향을 미쳤다.[10]

일본 정부의 복식정책은 꾸준히 안정적으로 모직물 수요를 창출했다. 고베, 나고야, 도쿄 같은 도시에서는 근대적 의상을 신속하게 제작할 수 있도록 재단사를 교육하고 훈련했다. 우체국 직원, 경찰관, 군인 등 공무원을 비롯하여 각급 학교에서도 제복이 필요했기 때문에 재단사와 양복점은 어디에나 있었다. 그러나 20세기 초까지 일본은 제복의 재료인 모직물 생산에는 거의 진전이 없었다. 무엇보다 이 시기 일본은 양모 공급을 수입에 의존했기 때문에, 모직물은 여전히 외국에서 수입된 사치품으로 여겨졌다. 유럽에서 수입된 손목시계와 함께 영국식 모직 양복은 일반 민중에게는 엄청난 사치품이었다. 하지만 1920년대에 이르러, 일본은 자국의 모직 공장이 필요로 하는 대부분의 양모섬유를 공급할 수 있게 되었다.[11] 마침내 일본 공장들은 안정적으로 모직물을 생산하기 시작하였고, 1920년에는 일본양모산업협회日本羊毛産業協會가 창립되었다.[12] 유럽에서는 1924년 국제양모섬유기구IWTO: International Wool

Textile Organisation가 세워졌다.[13] 1930년대에 일본은 모직 제품의 생산을 확대하기 위해 호주에서 양모를 대량 확보했다.[14] 1920년대 이전까지 일본 재단사들은 수입 모직물에 의존해 의복을 만들었지만, 이제는 일본 내에서 안정적으로 공급처를 확보하게 된 것이다.

한국의 경우, 1880년대 후반 개화파 인사들이 일본을 방문하여 새로운 양식의 맞춤 정장을 들여왔다. 같은 시기에 유럽 상인들이 인천에 상점을 열기 시작했는데, 그중 가장 유명한 수입/수출 회사는 독일 기업가인 에드바르트 마이어Edward Meyer와 카를 볼터Carl Wolter가 운영한 세창양행世昌洋行이었다(그림 12.3).[15] 개화파 김옥균金玉均(1851~1894) 등이

그림 12.3 세창양행 앞에서 찍은 단체사진 앞줄 맨 오른쪽이 에드바르트 마이어다. 앞줄 가운데에는 조선인 관리가 앉아 있다.

주동한 1884년 갑신정변은 비록 3일 만에 막을 내렸지만, 고종은 국가 개혁의 필요성을 깨닫고 1894년 갑오개혁을 선언하고 1896년까지 근대화 정책을 펼쳤다. 1897년 대한제국을 선포한 고종은 근대적인 맞춤 정장을 채택하여, 정부 관리들에게 외교 및 국가 행사 시 유럽식 예복인 프록코트를 변형한 대례복을 입도록 명령했다. 패션 연구자 이정택은 2017년 발표한 논문에서 한국의 남성 복식이 한복에서 유럽식 정장으로 변하는 과정을 설명하면서 1910~1945년까지 한국 사회에서 한복과 양복이 공존한 점을 강조하였다.[16] 동아시아 시각문화 연구자인 형구 린Hyung Gu Lynn은 한복과 양복에 투영된 대조적 함의에 대해 이렇게 설명한다. "상황과 지위에 따라 서양식 복장과 전통 의복을 구별해 입는 행위는 한국 사회에 점차 수용되었다. 이와 더불어 '전통적' 옷차림과 '근대적' 옷차림은 민족적 경계를 강화했으며 가시적 표식으로도 기능했다."[17]

근대화된 남성복과 '댄디'의 등장

정부 관리와 군인부터 서양식 예복과 제복을 착용하면서, 아시아 남성들은 공공장소에서 일상적으로 모직 양복을 입게 되었다. 이 남성들은 19세기 영국과 프랑스에서 등장한 '댄디'에 상응하는 부류였다. 댄디 또는 보beau는 이른바 자기 자신을 숭배하면서 자신의 외모와 옷차림, 말투, 취미에 세세한 의미를 부여하는 사람을 뜻한다. 댄디는 영국

에서 산업혁명이 일어난 이후 일반적으로 중산층 집안에서 태어나 자수성가하여 귀족의 생활양식을 모방하는 남성을 지칭했다. 근대의 댄디즘은 혁명의 시기였던 1790년대 런던과 파리에서 처음 등장한 것으로 알려져 있다.[18]

댄디와 비슷한 개념으로 플라뇌르flâneur가 있다. 플라뇌르는 프랑스어로 산책자 또는 만보객을 뜻하며, 19세기 파리의 문인을 일컫는 명칭이었다.[19] 발터 베냐민은 이 유형의 남성을 전형적인 근대 도시 생활의 원형으로 정의했으며, 학자, 예술가, 작가들에게 플라뇌르는 중요한 상징으로 자리 잡았다. 흔히 플라뇌르는 여가를 즐기는 남성, 한량, 도시 탐험가, 거리의 감식가, 취미생활자 등 부르주아지와 연관되었다.[20]

1930년대 일제강점기에 촬영된 사진 속 한국 문인들의 모습에서 볼 수 있듯, 도시 엘리트는 유럽 모직물을 손에 넣을 수 있었다. 이상李箱(1910~1937), 박태원朴泰遠(1909~1986), 구본웅具本雄(1906~1953) 같은 근대 지식인들은 모직물을 소비하였다.[21] 근대화 현상을 학문적으로 논의할 때, 도시 거주자로서의 플라뇌르나 댄디 개념은 중요하게 다뤄진다. 전차와 가로등, 혹은 새로운 도시계획으로 재정비되어가는 근대 도시는 그 안에서 살아가는 사람들을 변화시키고 새로운 시공간과 관계를 창출하였다.[22] 어떤 이들은 근대적 도시에 맞는 근대적 복식을 채택하였고, 어떤 이들은 전통 복식과 장신구를 서구식 의복과 혼합하여 하이브리드 형식으로 스타일링하였다(그림 12.4).

서울, 부산, 인천, 대구 같은 한국의 근대 도시에 살던 남성들은 1920년 이후에나 댄디한 생활양식을 받아들였지만, 일본에는 이미 1880년

그림 12.4 1930년대 인천의 모자 상점 풍경 두루마기를 입은 남성이 서양식 모자를 고르고 있다.

대 초 고베, 나고야, 오사카, 도쿄 등지에 유럽식 복장이 소개되었다.[23] 한국의 학생과 경찰관은 1910년 한국강제병합 이후 서구화된 일본 양식의 제복을 입었다. 일제강점기 초 한국 여성은 사적 공간에 머무르며 변함없이 한복을 입었지만, 한국 남성은 근대적 양복을 입고 공공장소를 거닐었다. 니콜라스 케임브리지Nicolas Cambridge에 따르면, 일본은 1920년대에 유럽식 정장을 남성의 표준 업무 복장으로 정착시켰고, 메

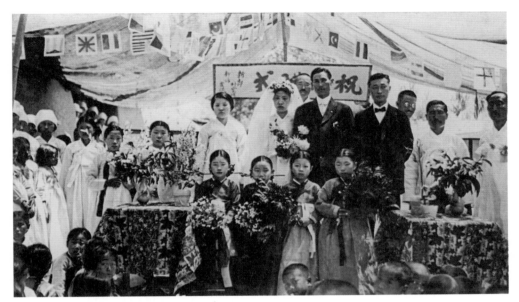

그림 12.5 1920년대 한국의 결혼식 사진 신랑은 서양식 정장을 입은 반면, 신부는 한복을 입고 베일을 썼다. 이 시기에는 여성을 위한 서양식 정장이 아주 드물었다.

이지 시대 초부터 이러한 복장을 세비로背廣라고 불렀다.[24]

일본에서 공급된 모직물이 증가하면서 한국의 재단사들은 더 많은 고객을 유치하고자 했으며, 이는 1916년에 문을 연 종로양복점의 신문 광고에도 나타난다.[25] 1920년대로 추정되는 한 부부의 결혼식 사진을 보자(**그림 12.5**). 신랑은 서양식 정장을, 신부는 전통 한복을 입은 모습이다. 이 사진은 근대화된 남성의 모습, 남성이 여성보다 공적 활동이 많았다는 점을 표상한다. 1920년대부터는 동아시아의 신여성, 즉 교육받은 엘리트 여성도 서양식 옷차림을 하고 댄디들과 함께 길을 거닐며 근대적인 모습을 드러냈다. 그러나 평범한 여성들은 여전히 외출 시에 전통적인 옷차림을 했다. 이화여자전문학교 같은 여학교를 다니거나 해

외 체류 경험이 있는 엘리트 여성도 있었지만, 1920년대에 여성을 위한 맞춤형 모직 외투나 정장은 매우 드물었으며 근대적인 신문 광고와는 차이가 있었다.

정자옥丁子屋(영어로 'Chojiya', 일본어 발음은 '조지야')은 1867년 일본에서 창업한 회사로, 1904년 한국에 진출해 부산과 서울에 양복점을 개업했다.[26] 복식사학자 금기숙에 따르면, 1910년대 중반 서울에는 30~40여 곳의 양복점이 있었으며, 대부분 일본인이 운영했다. 그러나 1910년대 후반부터 남학생 교복이 맞춤 양식으로 전환되면서, 1920년대에 양복점 수가 많이 증가했다. 종로의 부전옥富田屋(일본어로 '돈다야')양복점 사진에서 알 수 있듯, 재단사는 모직 제품을 팔기도 했다(그림 12.6). 부전옥양복점의 표지판에는 한자로 '羅紗洋服商富田屋商店(라사양복상 부전옥상점)', 영어로 'Tonda Tailor Dealer in Woolens & Works Strictry[strictly](모직물·모직 제품만 취급하는 돈다 양복상점)'라고 쓰여 있었다. 일본인 재단사들은 오늘날의 종로와 충무로 일대의 상업 중심지에 모여 있었고, 이 구역을 '본정本町(일본어로 혼마치)'이라 불렀다(그림 12.7).

한국의 많은 재단사가 양복교육소에서 훈련을 받은 뒤 양복점 또는 양장점을 개점했는데, 1920년대에 이러한 양복교육소는 서울에 여섯 곳, 개성에 한 곳, 인천에 한 곳이 있었다.[27] 연희전문학교는 스탠드칼라 스타일에 학교의 문장과 단추 다섯 개가 앞자락에 달린 근대적 양식의 교복을 1918년에 도입했다. 이전 시기인 1914~1915년에는 두루마기 형태의 교복이 유행했다.[28] 더 많은 학교가 맞춤 교복을 도입하자 당시 일본인이 대부분이었던 양복점 운영자들이 모여 1922년 경성양복연

그림 12.6 서울 덕수궁 대한문 앞에 있던 부전옥양복점 한자와 영어로 쓰인 커다란 간판에 모직을 의미하는 '羅紗(라사)', 'woolens'가 보인다. 근대 한국의 전문직 중산층 남성들은 수입 모직물로 만든 서양식 정장을 착용했다.

그림 12.7 일제강점기 경성의 중심가 혼마치 혼마치는 오늘날 충무로 일대에 일본인들이 조성한 상업지구로, 일제강점기 최대의 번화가였다.

구회京城洋服研究會를 창립했다. 한편, 한국인들은 1927년 한성양복상조합 漢城洋服商組合이라는 단체를 세웠다.[29] 당시 많은 재단사가 있었지만 모직 정장은 여전히 비쌌다. 미국에서 수입된 중고의류 광고가 보여주듯, 순 양모 원단을 탐내는 사람이 많아 그 수요가 높았다.[30]

　1930년대에는 일제 식민기구였던 조선총독부가 중일전쟁 도중 한 국 북부 지방에 가구당 호주 양을 다섯 마리씩 기르도록 지시하고, 남 부 지방은 면화를 재배하도록 강요했다.[31] 면직물은 한국에 있는 공장 에서 생산되었지만, 모직물은 일본의 공장에서만 생산되었다. 한국에서 일본으로 양모를 공급하도록 한 일제의 식민정책은 한국을 일본 기업 이 생산하는 고가 모직물의 상품시장으로 만들었다. 한국 기업이 처음 으로 모직 직조공장을 세운 시점은 1945년 이후였다.

　토드 A. 헨리Todd A. Henry는 『서울, 권력 도시』(2020년 한국어로 번역 출간)에서 서울을 근대화된 식민 도시라고 설명하며, 서울의 공공장소 를 '접촉 지대contact zone'로 간주하는 초국가적인 관점을 제시한다. 그 러면서 일본 제국의 압력, 다시 말해 충성스럽고 부지런하고 위생적인 신민으로 만들겠다는 일제의 압박을 한국인들이 어떻게 극복했는지 논 한다.[32] 조선총독부는 한국인을 동화시키겠다는 야심찬 목표를 세웠지 만, 한국에 정착한 일본 엘리트와 하류층 외국인은 자신들의 이익과 정 체성에 맞게 이러한 시도들을 조절하면서 동화정책의 속도와 방향을 바꾸었다. 일본이 강제한 근대화의 모습은 조선은행(현 한국은행) 광장 처럼 모두에게 개방된 광장에서 명확히 드러난다(그림 12.8). 조선총독부 의 건축 기사였던 작가 이상은 근대의 도시 엘리트가 가진 이미지를 섬

그림 12.8 경성의 풍경이 담긴 1930년대 사진엽서 오른쪽 상단 사진의 왼편에 조선은행(현 한국은행)이 보인다. 은행 앞 광장을 거니는 사람들의 모습은 작아서 잘 보이지는 않지만, 서양식 복장을 한 사람들과 하얀색 두루마기를 입은 사람들이 섞여 있다. 왼쪽 하단 사진의 오른편 건물은 미쓰코시백화점(현 신세계백화점 건물)이다.

세하게 구현했다. 수입 모직물로 만든 맞춤 정장은 주로 한국, 중국, 일본의 '교사, 은행원, 사무원들, 다시 말해 증가하고 있으나 아직은 소수인 근대 전문직 중산층'이 착용했다.[33] 박태원의 소설 『소설가 구보 씨의 일일』(1934)에 나타나듯, 백화점은 도시 생활의 중요한 요소였다. 주인공인 구보는 성공하지 못한 작가로, 모친에게 기성품 치마도 간신히 사드리고, 사랑하는 여인을 위한 블라우스 한 장도 손에 넣기 어려울 정도로 벌이가 시원찮다. 그럼에도 그는 수첩과 지팡이를 들고 카페, 백화점과 공원을 누비고 다니며 도시의 근대성을 상징한다는 자부심을 느끼는 댄디다.

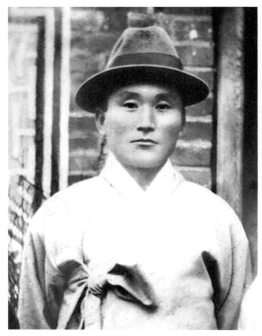

(좌) **그림 12.9 소설가 이광수의 1937년 사진** 두루마기를 입고 중절모를 쓴 하이브리드 댄디즘이 나타난 사진이다.
(우) **그림 12.10 1930년대 프록코트용 정장 모자** 짐승의 털로 만든 펠트 재질의 모자로 탑해트라고도 부른다. 탑해트는 주로 비버의 털이나 비단으로 만든다. 이 모자에는 '크리스티스 런던(Christy's London)'이라는 상표가 붙어 있다.

소설가 이광수李光洙(1892~1950)는 1937년 사진에서 짧은 머리에 중절모를 썼지만, 여전히 한복 위에 두루마기를 입고 있다(그림 12.9).[34] 프록코트용 정장 모자인 탑해트는 보통 양모로 제작되고 백화점에서 판매되었다(그림 12.10). 이렇게 근대적 의상과 장신구를 전통 의복과 함께 입은 양식을 '하이브리드 댄디즘'이라고 부를 수 있다. 20세기 초에는 이러한 하이브리드 댄디즘을 중국과 일본에서도 흔히 볼 수 있었다.

1890년대에 촬영된 미쓰코시고후쿠텐의 사진 속 일본인 남성은 전통 기모노 위에 서양식 외투를 걸쳐 입음으로써 근대성의 한 단면을 연출하고 있다(그림 12.11). 외투의 넓은 소매는 기모노의 길고 넓은 소매를 고려한 형태인 반면, 소재는 방한을 위해 양모 원단으로 제작되었고 유

그림 12.11 미쓰코시고후쿠텐의 1890년대 사진이 실린 엽서 시야에서 가장 가까이 보이는 남성은 탑해트를 쓰고 있으며 전통 기모노 위에 서양식 외투를 걸쳐 입었다. 여기서도 하이브리드 댄디즘을 엿볼 수 있다. 20세기 초 동아시아에서는 남성들 사이에 모직으로 만든 외투가 유행했다.

럽식 프록코트의 옷깃을 차용했다. 실제로 20세기 초 동아시아 국가에서는 당시의 신문 광고가 입증하듯 외투를 모직물로 제작하는 것이 유행했다.[35]

백화점과 새로운 생활양식의 등장

최근에는 아시아의 백화점에서 홍보하고 판매한 다양한 상품에 대

그림 12.12 고종 황제 장례식 날 모자 가게 앞 풍경 하얀 두루마기를 입거나 그 위에 검정색 프록코트를 걸친 남성들이 보인다. 머리 위에는 탑해트나 중절모를 쓰고 있다.

한 연구가 진행되었다. 남성 정장에 빠져서는 안 될 요소로 흔히 넥타이와 양말을 꼽는다. 그러나 1919년 1월 고종 황제의 장례식 날 사진을 보면 탑해트도 애용되었음을 알 수 있다(그림 12.12). 서울 종로 상점가를 거니는 군중의 모습이 담긴 사진에서 가장 눈에 띄는 사치품은 탑해트다. 이처럼 맞춤 양복을 입든 한복에 두루마기를 입든, 남성들은 모직으로 만든 모자 같은 근대적 장신구를 착용했다. 다른 장신구로는 지팡이, 가죽 신발, 안경, 회중시계 등이 있었다. 이러한 잡화 품목을 판매하는 일본 상점들은 일제강점기 한국 중산층에게 점차 인기를 얻었다. 1930년대에 출간된 소설에 묘사된 내용을 보면, 지식인들은 카페를 자주 출입하고 만년필을 사용했다. 염상섭廉想涉(1897~1963), 이상 같은 소

설가는 거리의 사람들이 착용한 복장에 관심을 보였다.

공공부문과 외교에 유럽식 복식이 채택된 한편, 백화점과 기차역에는 새로운 소비 방식이 생겨났다. 일본의 백화점은 철도역과 인접해 있거나 심지어는 통합되었다.[36] 1920년대에는 민간 철도회사가 운영하는 기차역과 연결된 곳에 백화점 지점이 들어섰다. 일본의 유명 백화점인 미쓰코시백화점의 기원은 저 멀리 에도시대로 거슬러 올라간다. 기모노 상인인 미쓰이 다카토시三井高利(1622~1694)는 1673년 에도(현 도쿄)에 에치고야越後屋라는 상점을 열었다. 이 가게는 1893년 근대적 회사인 미쓰이고후쿠텐三井呉服店으로 사세를 확장하다가 오늘날 우리가 알고 있는 미쓰코시백화점으로 성장하였다.[37] 미쓰코시백화점 니혼바시 본점 지하에 지하철역이 연결되었는데, 이 역의 이름은 '미쓰코시 앞'이라는 의미로 미쓰코시마에역이 되었다. 한큐백화점阪急百貨店은 한큐철도회사가 만든 백화점으로, 본점은 오사카의 한큐우메다역에 세워졌다. 한큐우메다역은 나중에 조금 북쪽으로 옮겨졌지만, 한큐백화점 본점은 1929년에 설립된 이래 지금까지 같은 자리에서 영업 중이다.

하쓰다 도루初田亨의 연구는 새로운 형식의 유럽식 상점을 대변하는 일본 백화점이 근대 국가의 생활양식을 표상한다고 설명한다.[38] 예를 들어, 1831년 교토에 설립된 기모노 공급처였던 다카시마야는 오늘날 일본의 백엔숍100￥shop과 비슷한 할인매장을 1930년대에 열면서 급격히 성장했다.[39] 다카시마야는 1933년 르네상스 양식의 건물에 주력 매장을 열었다. 원래 일본생명보험회사日本生命保를 세울 목적으로 지어진 이 건물은 모든 층에 에어컨이 있는 최초의 매장이었다. 1880년대 전후

의 고후쿠텐(그림 12.11)들은 다다미 바닥으로 되어 있어 고객이 앉아서 상품을 보는 방식으로 운영되었다. 그러나 1910년대에 세워진 새로운 건물들은 에스컬레이터, 전등, 식당 등을 도입하면서 쇼핑 방식을 완전히 바꾸어놓았다. 미쓰코시는 이러한 근대식 건물을 1914년에 세웠다.[40] 1923년 간토關東 대지진 때 건물이 무너져 1925년에 재건했는데, 이때부터 고객이 매장 입장 전 신발을 벗던 관습을 폐지했다.[41]

미쓰코시는 1930년 한국에 미쓰코시 경성점을 열었다. 이 지점은 1955년 동화백화점으로 바뀌었고, 1963년부터 현재의 신세계백화점이 되었다(그림 12.13 오른쪽). 위치가 서울역 바로 옆은 아니지만, 일본인이 주로 운영하는 주요 상가의 방문객과 기차로 도착하는 지방 손님들을 끌어당기기에는 충분히 가까운 거리였다. 앞서 언급했던 정자옥은 1921년 '조지야백화점'으로 한 단계 도약하였고, 1939년에는 명동에 대형 매장을 신축했다(그림 12.13 왼쪽). 이 건물은 해방 후 미도파백화점으로 불렸으며, 2003년 롯데백화점에 인수되어 '롯데영플라자'로 운영되고 있다.

1930년대에는 조선의 전통적인 시장 거리였던 종로에 동화백화점과 화신백화점이 문을 열어 미쓰코시백화점과 경쟁했다. 화신백화점은 본래 1890년대에 보석 상점인 화신상회에서 시작하여 1922년 남성복을 취급하는 일반 상점으로 성장했다. 화신백화점은 1932년 동아백화점을 인수합병한 뒤 백화점 동관으로 이용했다(화신백화점 건물은 서관). 그러다 1935년 화재가 발생해 서관과 동관 모두 불타 없어지고, 이후 에스컬레이터와 엘리베이터가 설치된 새 건물로 재건되었다.

위에서 설명했듯, 일본의 백화점은 일반적으로 기모노 및 직물 상점

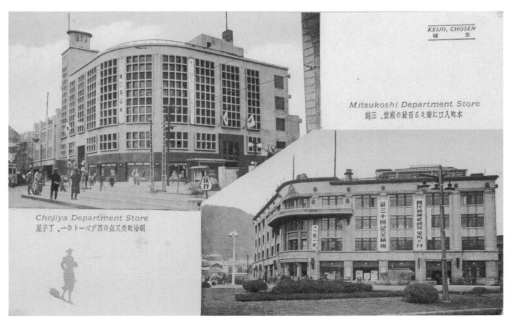

그림 12.13 경성의 백화점 사진이 담긴 1940년대 사진엽서 왼쪽은 조지야(정자옥)양복점에서 시작한 조지야백화점(현 롯데영플라자 건물), 오른쪽은 미쓰코시백화점(현 신세계백화점 건물)의 모습이다.

에서 시작해 1930년대에는 수입 잡화를 판매했다. 댄디의 부상에 백화점이 중요한 배경이 되는 이유는 남성이 공공장소에서 더 가시적인 존재였기 때문이다. 오사카베(2장), 이경미(3장), 주경미(7장) 등의 학자가 밝혔듯이, 남성은 사업이나 공적 활동을 수행했던 반면 여성은 사적 공간에 머물렀기에 근대 복식의 도입은 남성들에게 더 큰 영향을 미쳤다.[42] 앞에서 본 1920년대 결혼식 사진(그림 12.5)에는 공공장소에서 활동하려면 잘 차려 입어야 한다는, 남성에 대한 사회적 기대가 엿보인다. 반면 서양식 복장을 한 여성들은 때때로 사회적 윤리를 해치는 것처럼 의심의 눈초리를 받았다.

남성의 공적 공간과 여성의 사적 공간을 나누는 이분법은 그들의 복식에도 확연히 드러난다. 여성들은 수입 사치품으로 치장하는 것을 꺼리며 전통 복식을 고수했지만, 남성들은 넥타이, 손목시계, 안경, 지팡이 같은 서양식 장신구를 거리낌 없이 착용했다.[43] 전통 복식을 따르는 남성들도 사치품을 착용하고 다녔다. 한국 사회의 엘리트층 역시 〈그림 12.10〉의 '크리스티스 런던Christy's London' 상표가 달린 펠트 정장용 모자(탑해트) 같은 잡화를 소비했다.[44] 공적인 지위에 오른 적이 없는 동아시아의 중장년 남성들은 유럽식 정장을 입을 이유도 필요도 없었지만, 부유한 노인들은 손목시계, 안경, 지팡이, 가죽 신발, 중절모 등을 두루마기, 마고자 또는 니주마와시二重廻し(망토식 외투)와 함께 맞춰 입고 하이브리드 댄디즘을 구현했다.[45] 전통식 겉옷도 종종 두꺼운 누빔 면이나 번지르르한 비단 대신 모직으로 만들어 입곤 하였다.

전통 복식인 기모노 또는 한복을 입는 여성처럼, 사적 공간에서는 남성도 근대적인 양복과 장신구를 벗어놓았다. 예를 들어 한국 예술가들의 인물사진을 보면, 집이나 화실에서는 한복 차림을 하고 있다.

전후 아시아에서 사치품이 된 수입 모직물

모직물은 공급이 제한적이고 가격도 터무니없이 비쌌기 때문에 평범한 민중들은 이용하기가 어려웠다. 1945년 한국이 독립한 후에는 한국인 사업가들이 일본 자본의 빈자리를 채웠다. 한태일韓泰日(1909~

1995)은 1947년 마산에 고려모직을 설립했다.[46] 1954년에는 제일모직이 설립되었다. 제일모직은 2015년 삼성물산 산하의 패션부문으로 합병되었지만, 오랫동안 대기업 삼성의 토대 역할을 했다. 경남모직은 1956년 한국 주재 미국 국무부로부터 자금을 조달받아 설립되었고, 이후 한일그룹으로 성장했다. 하지만 가볍고 따뜻한 양모의 공급은 1950년대에도 여전히 매우 제한적이었다.[47] 한국은 옷과 여타 제품을 만들기 위해 미군으로부터 다량의 헌 담요를 수입했다. 제2차 세계대전 이후 한국과 일본은 합성섬유 패션의 발전과 마케팅에 발맞춰 합성섬유를 대량으로 제조하기 시작했고, 1970~1980년대에는 주요 합성섬유 수출국으로 성장했다.[48]

조선총독부는 선전용 신문과 잡지를 통해, 값비싼 모직으로 만든 맞춤 정장을 입은 근대 남성의 이미지를 홍보했다. 그렇지만 식민지 체제에서 고위직이 아니었던 일반인들은 근대적인 복식을 선택적으로 차용했다. 하이브리드 댄디즘은 일본 및 서양의 침략과 식민지배 압력을 받던 동아시아 국가들의 도시 중산층 및 노동자층 시민이 이끌어간, 의복과 장신구의 유행 양상이자 근대 복식의 대표적인 표현 방법이었다.

Part 4

Fashion Styles

의복 양식

13

근대식 복장의 승려들

일본인이자 아시아인이라는 딜레마

브리지 탄카

터키의 근대화를 주도한 케말 아타튀르크Kemal Ataturk는 1925년 이슬람 보수주의의 요새 카스타모누Kastamonu에서 열린 집회에서 파나마모자panama hat를 쓰고 등장해 이슬람 전통 복장의 폐지와 근대화된 복장개혁을 선언했다. "발에는 부츠와 신발, 다리에는 바지, 셔츠와 넥타이, 재킷과 양복 조끼─그리고 마지막으로 챙이 달린 덮개만 있으면 복장이 완성됩니다. 한 가지 분명히 말하자면, 이 머리 덮개는 '모자'라고 부릅니다."[1] 아시아 전역에서 일어난, 몸을 어떻게 얼마나 가려야 하는지에 대한 논쟁은 그 당시 정치적 사안과 밀접하게 관련되어 있었다. 의복과 이를 지배하는 사회 규범은 길고 복잡한 역사를 가지고 있다. 전근대 시기에는 사회적 계층에 따라 입을 수 있는 옷을 법으로 규정하였다. 즉 지위, 지역, 계층과 성별을 반영하여 의복의 형태, 디자인 및 색상을 세세하게 정해놓았다. 이후 민족 국가가 형성되면서부터, 공통의 역사와 문화를 공유한 '국민' 개념이 생겨났다. 동시에 몸을 가리기 위한 새로운 양식의 의복이 등장하였고, 복식은 사회정치적 의제들이 경쟁하는 장이 되었다.

옷을 어떻게 바라볼 것인지에 대한 문제는 다양한 접근이 가능하다. 이를테면 옷은 널리 퍼져 있는 사상들에 단순히 시각적 형태를 부여한 것일 수도 있고, 또는 해석해야 할 언어이거나 다른 의미를 내포할 수도 있다. 옷은 사회적 사실에 형태를 부여하는 수행적 행위이면서 동시에 존재에 대한 개인의 다양한 생각들을 표현한다. 그리고 이 두 가지 기능은 끊임없이 상호작용한다. 이러한 맥락에서 새로운 의복 양식이란 단순한 차용이나 모방의 산물이 아닌, "고유한 규범과 정체성을 만들어내는 끝없는 반복과 '혁신'으로 보아야 한다. 의복이란 언어 행위와 비슷해서, 옳고 그름을 따지거나 본래 모델과의 유사성만을 가지고 판단해서는 안 된다. 대신, 겉모습은 그 사람의 수행 맥락은 물론 그 겉모습을 바라보는 참여자들의 주관성까지 변화시킨다는 점을 고려해야 한다."[2]

일본은 19세기 중반부터 산업화와 근대화 과정을 겪으면서 천황의 신격화와 문화적 독창성에 기반한 관제 민족주의의 영향을 받았다. 이 신흥 민족주의는 타국의 장점을 빌려오고 적용하는 일본의 능력을 강조했다. 그리고 일본과 아시아 국가들과의 폭넓은 상호작용은 서양의 것에서 새로운 표준을 찾으려 했던 일본의 공식적·국가적 추진력에 균형을 잡아주는 역할을 했다. 일본의 공식 복장 규정은 유럽 귀족과 같은 복장을 한 천황과 황후의 모습을 담은 황실 가족의 초상화, 제복을 입은 군인들, 서양식 정장을 입은 공무원 등을 통해 공개되었다. 그런데 당시 일본의 사회적 현실은 이렇게 잘 알려진 근대 국가로서의 모습과는 대조적이었다. 일본 사회는 훨씬 어수선하고 다채로웠으며, 특히 복식은 매우 불규칙하고 느리게 변화하고 있었다. 오랜 습관은 쉽게 바뀌

지 않기에, 일부 혁신은 받아들여졌지만 다른 변화들은 거부되었다. 성별, 계층, 사상이 변화의 방식과 속도를 결정했다.

한 가지 강조되어야 할 점은 일본에서 자기 표상self-representation 실험을 시작한 계기는 '서구의 등장' 때문이 아닌, 아시아 및 그 너머에 있는 세계와 교류하고 상호작용했던 역사에서 비롯했다는 것이다. '아시아인'이라는 용어는 때에 따라 유용하고 생산적이지만, 광범한 일반화라는 점에서 한계가 있다. 아시아 지역은 일련의 중첩된 영역으로 보는 것이 가장 적합하다. 이 영역은 어느 정도 일관성이 있으면서도 경계를 쉽게 넘나들 수 있어, 교역과 상호작용의 수준이 다양하게 나타난다. 또 국제적 환경이라는 더 넓은 맥락에서 상호작용이 일어난다.

이 글에서는 의복과 옷차림에 대한 일본의 근대적 발상을 다룬다. 꼭 '서구적'이지만은 않은 이 발상들이 어떻게 국가의 복장 논쟁을 이끌고, 일본 사회의 발전과 변화를 가져왔는지 살펴본다. 이를 위해 근대 일본의 형성에 큰 영향을 미친 몇몇 주요 인물들을 다룰 것이다. 니시혼간지西本願寺 •의 승려 기타바타케 도류北畠道龍(1820~1907)부터, 일본 국내뿐 아니라 해외까지 일본 문화에 대한 인식을 형성하는 데 많은 노력을 기울인 문화행정관료 오카쿠라 덴신(1862~1913), 디자이너이자 교육자인 니시무라 이사쿠(1884~1963), 마지막으로 흑의동맹을 구성한 혼간지 승려들까지 포함한다. 이들은 의복과 민족주의의 관계가 일본 사회에 어떤 영향을 미쳤는지 잘 보여준다. 당시 일본 사회는 가부장적이었고, 천황 중심의 민족주의가 형성되어 있었다. 종

• 일본 불교의 대표적 종파인 정토진종에 속하는 '혼간지파'의 본산. 1272년 창건되었으며 원래 명칭은 혼간지(本願寺)였다. 1602년 도쿠가와 이에야스에 의해 히가시혼간지(東本願寺)가 새로 건립되면서 둘로 분리되었고, 이에 구별을 위해 원래의 혼간지를 니시혼간지(西本願寺)라고 부르게 되었다.

교 단체와 사상가들은 이러한 이데올로기적 환경 조성에 핵심적인 역할을 했다. 마치 사회주의 단체의 저항운동처럼 말이다. 근대 일본을 이해하려면, 아주 중요한 역할을 했음에도 불구하고 합당한 주목을 받지 못했던 이들에 대한 탐구가 필요하다.

전근대 시기의 교류에 나타나는 평상복과 정장 차림은 상당히 고정적인 특징이 있다. 관습과 정치 권력에 의해 사회경제적 지위가 반영된 복장 규정이 강요되었기 때문이다. 수입산 섬유의 사용에는 두 가지 의미가 담겨 있었다. 하나는 희귀하고 값이 비싸 사회적 지위의 표식으로 활용될 정도로 '이국적인' 가치가 있었다는 점이다. 두 번째는 국제 교류가 의복 양식뿐만 아니라 심미적 관점까지 변화시켰다는 것이다. 일례로 17세기에 철학자 야마가 소코山鹿素行(1622~1685)는 자신의 다이묘로부터 인도산 직물로 제작된 외투를 선물받았다. 이 외투에는 동남아시아 시장에서의 판매를 위해 지그재그 무늬가 수작업으로 날염되어 있었다.[3] 가신에게 하사한 의복은 이른바 '분산된 인격성distributed person-hood'의 일부이자 권력을 시각화한 표현으로서, 이런 희귀한 선물을 받는다는 것은 명예의 상징이었다. 또한 이 의복은 외국에서 들어온 이국적이고 희귀한 것이 일본 고유의 미美에 통합될 수 있다고 여긴 일본인들의 인식을 드러낸다. 심지어 야마가처럼 천황의 신성을 근거로 일본의 고유성을 강조했던 사상가도 이러한 생각을 갖고 있었다.

마찬가지로 일본에서 외국으로 넘어간 것들도 있었다. 15~16세기에 네덜란드인이 유럽에 소개한 기모노는 새로운 엘리트층이 선호하는 옷이 되어, 서인도의 항구인 캄브바트Khambhat(캄베이Cambay라고도 불림)

에서 인도산 직물을 재료로 만들어졌다. 기모노는 '더 재팬the Japan', 캄베이 가운, 반얀banyan(원래는 15세기 중반에 힌두교를 믿던 상인과 중개인, 즉 재력이 있는 사람들을 일컫던 용어) 등 여러 명칭으로 불리면서 지위와 명성의 표식이 되었다. 또 인도는 이러한 일본 의복의 직물 생산지가 되었다.

근대에 이르러 식민지배가 등장하면서 세계는 지배자와 피지배자, 선진과 후진, 우등과 열등으로 불공평하게 나뉘고, 전근대의 교류 형태도 변모하게 된다. 변화를 위한 실험 중 일부는 폐기되고 일부는 수용되었지만, 이러한 모든 시도들은 근대 일본의 형성을 이해하는 중요한 지침이 된다.

근대에 들어 처음으로 서양식 복장을 한 일본인은 사쿠마 쇼잔佐久間象山(1811~1864)으로 알려져 있다. 사쿠마는 일찍부터 서구의 과학에 눈을 돌린 무사 중 한 명으로, 일본 최초로 전신기를 만들고 '동양의 도덕에 서양의 기술'이라는 기치를 내세웠다[이는 '화혼양재和魂洋才(일본의 정신에 서양의 기술)'의 원형이 된다]. 사쿠마는 "동양의 족쇄"를 던져버리기 위해 서양식 복장을 택했다.[4]

메이지 시대 초기, 대부분의 공식 사진에서 엿볼 수 있듯이, 일본에서 서양 의복은 문명과 행동을 대표하는 반면 전통 의복은 사적 영역에서 주로 여가 시간에 입거나 여성과 아이들이 입는 옷이라는 생각이 지배적이었다. 당시 일본에 거주하던 스코틀랜드 출신 의료 선교사인 헨리 폴즈Henry Faulds(1843~1930)의 기록을 보자. 그는 일본에서 의사로 활동하면서, 지문을 신원확인 수단으로 활용하는 아이디어를 개발한

것으로 유명하다. 폴즈가 세심한 관찰을 바탕으로 일본식 복장에 대해 남긴 기록을 통해 당시 서양 방문객들이 일본과 일본인을 어떻게 생각했는지를 읽을 수 있다. 폴즈는 일본 사람들의 '의상'이 재미있다고 하면서, 점진적인 발전 과정 중에 나타난 동서양의 요소가 아주 독창적으로 조합된 듯하다고 하였다. 그러면서 "무역 사무소에서 일하는 일본인 직원은 파리 혹은 런던에서 온 최신 스타일의 펠트 모자를 쓰고, 앤티크한 일본 비단 가운을 걸치고 있다. 굽이 높은 나막신(일본어로 게다 下駄)을 신었으며, 흔한 목욕 타월을 보온을 위해 목에 세심하게 둘렀다"고 묘사하였다.

폴즈는 심지어 일본 고위 관료들이 "유럽의 연미복claw hammer coat과 흰 가죽 장갑을 착용하고 발에는 나막신을 신은" 것을 보았다고 언급한다. 그의 눈에는 이러한 조합이 사치스러운 것으로 비쳤다. "직급이 낮은 정부 관리들은 서양식 모자를 좋아하고, 해군은 우리 영국 해군을 모방한 제복을 입으며, 고부대학 학생들은 스코틀랜드 보닛Scot bonnet을 착용하고, 의대생들은 영국에 순회공연을 하는 독일 밴드들이 사용하는 깔끔한 진청색 모자를 쓴다"면서, "지름이 1야드인 이상한 야자잎 모자"를 쓴 시골 사람들이 순박하고 순종적으로 보인다고 했다. 반면 그는 "유럽 문명의 자원을 만끽하고는 아마도 자신의 신념을 (그런 것이 있는지 모르겠지만) 가르치고자" 우아한 옷차림을 하고 귀국한 일본인에 대해서는 경멸 조로 말했다.[5] 폴즈의 눈에 일본은 진보하고 있으나, 그 방식은 매우 뒤죽박죽인 것처럼 보였다. 시골 사람들은 여전히 시키는 대로 야자잎으로 된 옷을 입었고, 일반 대중들은 복식 양식들을 무작위로 차용해

서 특이하게 섞어 입었다. 그러나 '문명'을 습득하고 유럽인처럼 우아하게 차려 입은 일본인들은 자신들의 신념을 상실한 상태였다.

서양 의복은 일본을 변화시키고 있는 새로운 근대정신의 가시적 상징이었지만, 이를 입고 있는 일본인의 모습을 보고 많은 서양인은 반감을 느꼈다. 예를 들어 폴즈의 친구인 동물학자이자 고고학자인 에드워드 모스Edward S. Morse(1838~1925)는 "일부 일본인들이 우리 문화를 따라 하려는 시도는 매우 바보 같아 보인다"고 했다. 비서구 세계의 다른 지역에서도 비슷한 태도를 찾아볼 수 있다. 인도 주재 영국인들 또한 영국인과 '동양인'을 복장으로 구분하게끔 조장했다. 작가 니라드 쇼두리Nirad C. Chaudhuri는 식민지배하 인도에서 광범하게 존재했던 인종분리 정책이 더는 용납되지 않자, 1924년에 열차와 공중화장실에 달려 있던 기존의 '유럽인 전용' 간판이 '유럽식 복장의 남성'으로 대체되면서, '원주민 복장'을 한 사람들의 출입을 막았다고 회상했다.[6]

이러한 사고방식은 비서구 사회에도 영향을 끼쳤고, 일본인들은 이를 상당 부분 내면화했다. 아시아의 근대 미술을 연구하는 고지마 가오루兒島薫는 서구에서 일본을 묘사할 때 자주 사용하는 기모노 차림의 여성 모습이 일본인들이 민족주의와 식민주의를 시각화하는 데 중요한 역할을 했다고 주장한다.[7]

국가의 복장을 만들려는 시도는 서양식 의복의 채택과 이것이 암시하는 과거의 상실, 그로 인한 절망으로 이어졌다. 인도의 미술사학자인 아난다 쿠마라스와미Ananda Coomaraswamy는 인도에 관해 쓴 글에서 "국가의 성격·개성·예술의 지속적 파괴"에 대한 슬픔을 표현했다. 그리고

이러한 붕괴를 막기 위해 사회개혁협회Social Reform Society를 설립하여 전통 복장 및 인도 문화의 중심축을 이룬다고 믿었던 채식 같은 관행을 유지 또는 재개할 것을 장려했다. 쿠마라스와미에 따르면, 인도의 문화적 퇴보를 보여주는 징후 중 하나는 유럽식 복장을 한 '원주민'이었다.[8] 그의 비판적 견해에 다른 인도인들도 공감했다. 1866년 인도인 최초로 캘커타Calcutta(현 콜카타Kolkata) 고등법원에서 유럽식 복장을 입은 것으로 추측되는 마두수단 두타Madhusudan Dutta에 대해, 작가 부데브 무코파드예Bhudev Mukhopadhyay는 "남을 모방하는 비열한 성향"을 가졌다고 비난했다.[9] 이 시기에는 문화적 경계를 규정하고 보호해야 한다는 요구가 강하게 일었다. 하지만 사실 이러한 추세는 어떤 본질적인 중심을 보존하려는 움직임이었다기보다, 근대 국가의 성격을 규정하는 작업의 한 단계였다.

근대 일본의 승려들은 어떤 옷을 입었나

종교는 일본의 민족주의 담론을 형성하는 강력한 역할을 했다. 종교는 일본의 사회적·정치적 삶에서 뗄 수 없는 부분이었고, 종교 단체와 신도는 국가 정책을 결정할 때 영향력을 발휘했다. 기이번紀伊藩(현 와카야마현和歌山縣) 출신인 니시혼간지의 고위 승려 기타바타케 도류는 종교 개혁가들이 어떻게 대중 담론과 자기 표상 방식에 영향을 미쳤는지를 잘 보여준다(그림 13.1).

그림 13.1 기타바타케 도류의 모습 왼쪽 그림에서는 서양식 복장을, 오른쪽 그림에서는 순례자 복장을 하고 있다.

사찰의 고위 성직자인 기타바타케는 일본을 '개방'하려는 외국 세력이 위험하지만 배울 점도 있음을 깨달았다. 그는 외국의 침략으로부터 해안을 방어하기 위해 기이 지역의 농부와 사제들을 모아 민병대를 구축하고, 은퇴한 독일 군인을 고용하여 이들을 훈련시켰다. 또한 그는 독일어를 공부하였고, 메이지 초기에 법률을 가르치는 강법학사講法學舍를 설립하는 등 근대적인 면모를 갖춘 승려였다.[10]

또한 기타바타케는 인도의 주요 불교 순례지를 방문한 최초의 일본 불교 승려였다. 그는 법학자들을 만나기 위해 유럽을 방문하여 그곳에서 거의 3년을 지낸 후 일본으로 귀국하면서 인도에서 한 달간 머물렀다. 그의 여행에서 복장은 매우 중요한 문제였다. 무엇을 입어야 할까?

기타바타케는 자신의 옷차림에 대해 글에서 명시적으로 언급하지는 않았지만, 유럽에서 그는 혼간지 승려의 전형적인 승려복을 입기보다는 유럽의 사제 이미지와 잘 어울리는 옷을 디자인하여 입었다.

일본으로 돌아온 기타바타케는 1884년 3월에 인도에 있는 석가모니의 무덤을 순례한 기행문을 출판했는데, 이 기행문에는 커다란 착오가 있었다. 기타바타케가 순례한 보드가야Bodhgayā는 석가모니가 깨달음을 얻은 곳으로, 석가모니가 입멸한 곳(쿠시나가라Kuśinagara)이 아니었다. 유럽과 인도에서 그는 유럽식 의복이나 그가 디자인한 승려복을 입었고, 석가모니의 무덤에서는 일본식 승려복을 입었다. 이러한 복장의 선택은 그가 떠난 여행의 중요성을 부각하기 위한 일종의 연출이었다. 한편, 그는 인도를 의사소통이 어려운 위험한 땅으로 묘사했고, 인도인들을 '원주민' 또는 '흑인'이라고 칭했다. 그가 인도에 초점을 맞춰 기록한 이유는 '천축天竺(부처의 땅으로서 신성한 지위를 함의하고 있는 인도의 옛이름)'으로 가는 여정을 담았음을 보여주기 위함이었다(그림 13.2).[11]

기타바타케는 사고의 구체화에 있어 상징주의가 가지는 힘을 잘 알고 있었고, 그가 자기 표상에 보인 신중함은 그를 비롯한 많은 사람이 국가 정체성과 관련된 문제를 어떻게 풀어가려고 했는지를 반영한다. 그의 실험적 시도들은 일본인들이 국가 제도의 변혁을 추진하면서 아시아 및 서구와의 관계를 재평가하고 있었음을 보여주며, 이는 그들이 인식하는 일본의 위치를 세상에 알리기 위해 전략적으로 사용한 여러 자기 표상 방식에 반영되었다. 기타바타케는 독일어를 공부했으며, 불교 개혁에 힘썼다. 불교가 기독교와 동등한 위치에서 근대 세계에 중요

그림 13.2 기타바타케가 출판한 기행문에 실린 그림 왼쪽 부처의 눈에서 나오는 광채의 끝에 기타바타케가 서서 경의를 표하고 있다. 기타바타케가 입은 일본 법복의 무늬는 부처가 입고 있는 옷의 무늬와 같다. 기타바타케의 뒤에는 일본인 동행자가 유럽식 의복을 입고 서 있다. 동행자의 뒤쪽으로 원주민들이 경건하게 절하는 모습이 보인다. 원주민들은 허리에 천을 두르고 터번을 썼으며 피부색이 매우 짙다.

한 역할을 할 수 있도록 이끌기 위함이었다. 그는 평등 실현을 위해 법학교육을 확산하고 사회개혁을 위해 노력하면서 동시에 아시아와 자국에 '일본적인 이미지'를 투영하고자 했다.

기타바타케는 불교가 인도에서 일본으로 전파된 경로를 탐험하기 위해 실크로드 원정대를 조직하여 이끌었던 니시혼간지 종파의 지도자 오타니 고즈이大谷光瑞(1876~1948)와는 확연히 대조적이다(그림 13.3). 오타

니는 스벤 헤딘Sven Hedin과 오렐 스타인Aurel Stein 같은 동양을 연구하는 유럽 탐험가의 발자취를 따라갔지만, 서양인보다 일본인이 이러한 역사적 지점을 더 잘 탐구할 수 있다고 생각했다. 많은 일본인이 불교를 믿었고 동양 고전에 익숙했으며, 중국어를 할 줄 알았기 때문이다.

오타니는 일본 정토진종淨土眞宗의 창시자인 신란親鸞(1173~1263)의 직계 후손으로, 니시혼간지의 세습 법주(불교에서 한 종파의 우두머리)였

으며 일본 황실과는 결혼으로 맺어져 있었다.[12] 승려로서의 교육과 근대식 교육을 모두 받았던 그는 자신을 근대 세계의 사람이라고 소개했다. 중앙아시아 탐험을 위해 불교도임을 주장하면서도, 런던을 그의 원정대의 기지로 삼았으며 언제든지 자신을 서양식 복장을 한 근대 지식인으로 보여줄 준비가 되어 있었다. 오타니는 영국 왕립지리학회 회원이 되고 나서는 사진을 찍을 때 항상 서양식 복장을 한 것으로 보인다. 그의 원정대에 속한 일부 팀원들은 현지인들과 어울리고 기후에 적응하기 위해 현지인들의 복장을 따라 입었지만, 오타니는 평신도를 만날 때에도 승려보다는 근대 지식인에게 걸맞은 옷을 입었다. 한 사진에서 그의 아내는 커다란 흰 모자를 쓰고 얼굴에 그림자가 드리워진 채 코끼리 위에 앉아 있는데, 그 모습은 마치 식민지배하 인도에 있는 어느 영국 여성 같다.[13]

1893년 시카고에서 열린 세계종교회의World Congress of Religions에 참석한 일본 승려들은, 오타니와 기타바타케와는 대조적으로 일본 불교도라는 정체성이 확연히 드러나는 승려복을 입었다. 일본 승려들은 자신들 중 다수가 서구 대학의 학위를 취득할 예정이며 현재 철학자라고 소개했다. 이 일본 불교도들은 자신들의 종교가 기독교의 영향을 받았으나, 신학적 교리와 실천 면에서 기독교와 비견될 뿐 아니라 더욱 진보된 종교라고 내세웠다. 그들은 근대성의 개념적 기반을 일본 정토진종의 창립자인 신란이 제시한 원칙들에서 찾아볼 수 있다고 주장했다. 또 세계종교회의에서 그들이 입은 승려복은 일본 불교와 남아시아 및 동남아시아 불교와의 차이와 우월성을 강하게 표현했다.

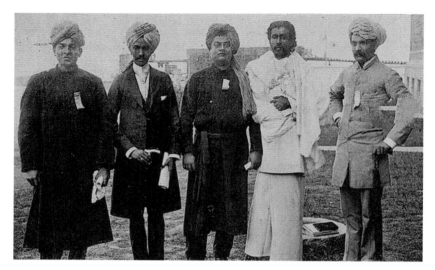

그림 13.4 1893년 시카고에서 열린 세계종교회의에 참석한 '동인도그룹(East Indian Group)' 가운데 터번을 쓰고 있는 사람이 스와미 비베카난다이다. 그가 직접 디자인한 이 법복은 인도의 수도승과 승려들의 일반적인 복장과는 생김새가 아주 다르다. 아시아의 승려들은 과거의 법복과는 다른 새로운 양식의 의복을 통해 근대성을 표출하고, 서양과도 조화롭게 어울리고자 했다.

서구식 근대성과 관계를 맺는 다양한 방법들이 아시아 전역에서 나타났다. 인도의 종교개혁가 스와미 비베카난다Swami Vivekananda는 1893년 시카고 세계종교회의에 힌두교 수도승의 옷차림이 아닌 자신이 직접 디자인한, 몸을 거의 완전히 가리는 넉넉하지만 잘 맞는 법복을 입고 머리에는 터번을 쓴 근대적인 승려의 모습으로 참석했다(그림 13.4). 그의 옷은 인도의 승려와 수도승이 입는 일반적인 복장과 대비되었고, 그의 멘토였던 신비주의 종교가 라마크리슈나Ramakrishna가 평소에 입던 옷과도 매우 달랐다. 비베카난다는 신화가 아닌 과학에 기반을 둔 근대 종교로서 강력하고 활력 있는 힌두교의 이미지를 의복 양식에 투영했다. 이렇게 시각적으로 대비되는 아시아의 승려들의 모습은 유럽 사회

와 쉽게 어우러지기 위해 이전의 의복 양식을 변형한 점에서 유사성이 있다. 아시아 승려들은 과거의 법복과 거리를 두면서, 근대적이면서도 장소에 적합한 이미지를 투영한 의복으로 자신들의 근대성을 강조했다. 의복은 다른 종교들이 진보적인 서구의 근대 종교를 표상한 기독교의 영향에 대응하며 겪은 종교제도의 구조와 사상 변화를 반영했다. 의복과 사상은 식민주의의 맹습을 떨쳐내고 새로운 국가를 창조, 육성, 보호해야 했던 긴급한 필요에 의해 만들어졌다.

'아시아인'처럼 입기

일본이 문화 정책을 만들 때 중추적 역할을 한 관료이자 문화 이론가인 오카쿠라 덴신은 일본을 범아시아 문화를 구성하고 있는 필수불가결한 국가로 정의하고 이를 세상에 알린 작가이다.[14] 그의 사상은 지적인 환경의 산물로, 일본의 관공서와 대학에서 근무하던 서양인들은 지적 담론 형성에 중요한 역할을 했다. 그러나 오카쿠라에게 결정적 영향을 끼친 것은 1901년부터 1902년까지, 인도에서 보낸 시간이었다. 그는 인도 각지를 방문했으며, 캘커타에서 시인이자 작가인 라빈드라나트 타고르Rabindranath Tagore(1861~1941)와의 만남을 통해 정치적·지적 식민주의와 투쟁하며 근대성을 고심하는 활기찬 지적 문화를 접했다.

오카쿠라는 불교가 일본과 아시아를 연결한다고 주장했다. 일본은 실크로드의 종착지였고, 그렇기에 아시아 최고의 사상들이 융합된 산

물이라는 것이다. 식민주의가 아시아의 대부분을 파괴했지만 일본은 그 사상과 실천들을 지속적으로 육성하고 유지했다. 오카쿠라는 아시아 최고의 사상들을 통합하는 능력이 근대 일본을 정의하며, 그렇기에 서구의 식민주의가 지배하지 않는 새로운 세계를 실현하기 위해 아시아와 협력해야 한다고 믿었다. 불교는 일본과 아시아를 잇는 중요한 연결고리를 제공했다. 오카쿠라는 자신이 정의한 "새로운 형태의 의식new modes of consciousness"을 실현하고자 예술적·철학적 전통을 탐구했고, 새로운 아시아를 표상할 적절한 복장을 찾기 위한 실험을 감행했다.[15]

오카쿠라는 자신의 지적 접근 방식을 반영하는 옷을 디자인했다. 따라서 그의 옷과 지적 세계는 함께 살펴볼 필요가 있다.[16] 오카쿠라가 무엇을 입어야 할지에 대해 의문을 갖게 된 시점은 1886년 첫 해외 순방을 나갈 때였다. 에드워드 모스 등 서양인들은 '일본인은 일본 옷을 입어야 한다'고 생각했고, 또 다른 사람들은 서양식 복장이 일본을 근대적으로 보이게 한다는 의견을 가지고 있었다. 이러한 의견들을 모두 인지한 오카쿠라는 자신이 영어를 할 수 있다는 이유를 들어 일본식 복장을 채택했다. 영어를 사용하면 자신이 전통적이고 문명화되지 않은 사람으로 치부되지 않을 거라고 자신했기 때문이다.

글을 붓으로 쓸지 펜으로 쓸지에 관한 논쟁처럼 의복의 선택 또한 여러 의미가 부여되었다. 아시아의 시각문화를 연구하는 크리스틴 구스Christine M. E. Guth는 오카쿠라가 자신이 느낀 소외감을 계기로 "스스로 품었던 목표와 상반되는, 근대 문명의 범위를 벗어난 유토피아적 공간에서의 진정한 경험을 추구하게" 되었다고 말한다.[17] 그러나 필자는

그림 13.5 기모노를 입은 오카쿠라 덴신 1905년
경 보스턴 미술관에서 근무할 당시 촬영한 사진
이다. 오카쿠라는 미국에서 서양인과 같은 양복
차림이 아닌, 일본식 옷차림을 착용함으로써 자
신이 지닌 차별성과 평등한 지위를 동시에 드러
냈다.

오카쿠라가 유토피아적 공간을 찾고자 한 것이 아니라, 독립 국가에서
온 영어를 구사하는 외국인임에도 불구하고 자신을 종속적인 위치에
놓는 환경을 벗어나고자 했다고 본다. 19세기 후반에서 20세기 초 일
본 사회에서 기모노는 남성 의복으로서 여전히 유의미했고, 오카쿠라
는 이를 '일상'적인 복장으로 선택하여 근대 정체성의 또 다른 종류라
고 주장했다. 그는 지배자의 언어를 구사했지만 지배자의 하수인이 아
니었고, 일본식 옷차림을 통해 자신의 차별성과 평등한 지위를 동시에
드러냈다(그림 13.5).

오카쿠라의 실험은 이국적이거나 구스가 말한 "동양적 전시 질서

orientalist exhibitionary order"의 일부도 아니었다. 그는 어떤 역할을 수행하기 위해 '원주민'의 옷을 입은 것이 아니었기 때문이다. 그는 근대적이고 아시아적인 새로운 페르소나를 만들고자 했다.[18] 인도에서도 그랬듯 실험적으로 도교의 법복을 입은 그를 보고 동네 아이들과 지인들은 재미있다고 생각했지만, 이는 존경의 표시이자 의복의 여러 가능성을 보여주었다는 점에서 대화의 시도였다. 또한 기존의 규범에 의문을 제기하며 새로운 의복 양식을 창조하려는 노력이었다. 그 양식은 당시 떠오르던 통합 사상과 제국주의 질서에 대한 저항을 기반으로 하고 있었다. 일본에 돌아온 그는 자국 여론이 중국을 일본의 신체 정치로부터 추방해야 할 후진적인 '아시아' 국가로 보기 시작한 시기에 중국의 복식 요소를 혼합한 옷을 창조하여 '혼합주의적 아시아syncretic Asia'라는 비전을 구현했다. 이러한 실험들은 이국적 정서를 불러일으키거나 그저 연극성theatricality● 정도로 간주될 만큼 당대의 사회적 현실과 동떨어진 것이 아니었다. 또한 연극성이 작용하였다 하더라도, '아시아는 하나다Asian unity'라는 새로운 비전을 제시하는 데 기여했다는 점에서 간과해서는 안 되는 부분이다.

1926년에 작가 후지타 기료藤田義亮가 인도를 방문했을 때의 태도를 오카쿠라의 실험들과 대조해보는 것도 도움이 된다. 후지타는 인도에 대해 집필한 책 첫 장에서 인도 여행을 준비하는 방법을 기술한다. 첫째로 적절한 계절을 선택하고, 둘째로는 (아주 중요한 단계인데) 적절한 옷을 준비하는 것이라고 했다. 후지타는 일본인 여행자에게 서양식 복장을 어울리

● 시각문화 연구에서 '연극성'이란 관람객에게 의도적으로 어떤 매너 혹은 특성에 관한 인상을 심어주기 위해 효과나 장치 등을 활용하여 과장 혹은 모방하는 방식의 표현을 말한다.

게 입으라고 당부하며, 모자부터 신발까지 모든 물품에 대해 어떤 소재가 적합하고 얼마나 챙겨야 하는지 세심하게 나열한다. 모자는 봄에 착용할 헌팅캡hunting cap(차양이 아주 짧고 둥근 모자), 여름을 위한 페도라fedora(중절모)와 햇빛을 가려줄 챙이 큰 모자까지 세 가지 종류가 필요하며, 검은색 알파카 셔츠, 흰색 리넨 셔츠와 카키색 셔츠, 바지, 재킷 등을 꼭 준비해야 한다고 조언한다. 게다가 손수건과 타월은 각각 최소 24장이 필요하다며 아주 세세한 부분까지 알려준다. 마지막으로 그는 일본인 여행자가 적절한 복장을 입는 것은 일등석을 타는 것만큼이나 필수적이라고 강조한다.[19]

사실 복식에 대한 실험적 시도들은 남아시아 전역에서 진행되었다. 실론Ceylon(현 스리랑카) 출신의 불교 개혁가인 아나가리카 다르마팔라Anagarika Dharmapala(1864~1933)는 1895년까지 흰색 법복을 입다가 세상과 단절하겠다는 의지의 표명으로 황토색 법복을 입기 시작했다. 그는 1898년에 싱할라Sinhala 복장을 장려하는 복식개혁협회Dress Reform Society를 창립했는데, 이 부흥운동도 역시 근대의 산물이었다.[20]

라빈드라나트 타고르는 오카쿠라와 거의 같은 방식으로 글을 통해 인도의 상상력을 변화시키고 있었다. 그러면서도 타고르는 인도의 복식은 풍부하고 다양한 전통을 따라야 하며, 영국과 유럽의 옷을 모방한 근대적 복장으로 바뀌어서는 안 된다고 주장했다. 이렇게 전혀 다른 역사적 배경 속에서 발견되는 비슷한 과정들은 근대 국가들이 자신의 이미지를 만들고 이를 표출하기 위해 사용한 방식을 보여준다. 또 이러한 혁신이 역오리엔탈리즘reverse orientalism의 발현임을 알 수 있다. 동서

양은 구분되어야 하며 상호 간의 교차crossing는 늘 전략적이고 일시적으로 일어난다고 보았던 식민주의 사상을 상기시키는 서구 중심적 시각을 완전히 뒤집고 있기 때문이다. 식민주의가 만들어낸 강력한 개념적 구속을 벗어나는 것은 식민지배자에게조차 쉬운 일이 아니었다. 영국 고고학자이자 군인이었던 토머스 에드워드 로런스Thomas Edward Lawrence(1888~1935)는 자신이 경험한 '교차점'에 관해 이렇게 이야기했다. "여러 해 동안 아랍인의 옷을 입고 그들의 정신적 기반을 모방하려 노력했다. 나는 영국인으로서의 나를 벗어던졌고, 새로운 눈으로 서구와 서구의 관습을 바라보게 되었다. 하지만 아랍에서 나의 모든 것을 허물어뜨렸음에도 나는 진실로 아랍인의 피부를 가질 수는 없었다. 그저 나는 아랍인 흉내만 내고 있었다."21

새로운 공존의 창조

니시무라 이사쿠는 새로운 사회 만들기에 깊은 관심이 있는 예술가이자 디자이너, 교육자였다. 그는 자신의 목표를 이루기 위해 집과 가족은 물론 이웃에 이르기까지 사회적·물리적 환경을 모두 재설계했다. 옷과 가구를 디자인하고, 도자기를 만들고, 그림을 그리고, 조각하고, 아이들을 교육하기 위한 글을 쓰고, 자신의 아이디어를 실천하기 위한 살롱을 만들었다. 그의 삶과 사고에 영향을 끼친 환경을 간략히 살펴보면 그의 발상과 접근 방식을 이해하는 데 도움이 된다.

니시무라는 와카야마현에 있는 작지만 중요한 마을인 신구新宮에서 자랐다. 신구는 기독교와 사회주의 사상의 영향을 깊게 받은 지적인 공간이었다. 해안에 고립된 작은 마을이지만 목재 산업의 번성으로 부유했다. 신구의 번영은 마을 주민이 신구의 게이샤와 유흥 구역에 대해 교토에 비적할 수준이라며 자부심을 가졌던 점에서 잘 볼 수 있다. 목재 산업은 노동운동이 출현하는 기반이 되었으며 경제 성장도 견인했다. 또한 이 시기는 일본 사회에서 소외된 부락민部落民들 사이에 정치의식이 싹트고, 기독교와 사회주의가 널리 퍼지고 있었다.[22] 새로운 사상과 강한 지역의식은 풍부한 지적 환경을 조성하는 용광로가 되었다.

메이지 일본의 사회주의 실험은 1917년 러시아혁명의 강력한 영향을 받기 전 중산층에 의해 유지되고 있었고, 불평등을 없애고 공평한 사회 질서를 구축하는 데 중점을 두었다. 사회주의는 빈민층 구제와 성평등 실현을 추구했으며, 식민지 확장을 위한 전쟁에 반대했다. 당시 니시무라는 숙부 오이시 세이노스케大石誠之助(1867~1911)와 함께 '태평양식당太平洋食堂'을 개업함으로써 중요한 첫걸음을 내디뎠다(그림 13.6). 여기서 태평양은 신구 지역과 마주하고 있는 바다이자 그들의 반전 정서를 나타냈다. 이 식당에는 『평민신문平民新聞』, 팸플릿, 기독교 소책자 등 사회주의 관련 신문과 잡지, 책으로 채워진 독서실이 마련되었다. 음식뿐 아니라 마음의 양식도 식당 서비스의 중요한 부분이었다. 식당과 독서실은 서양식으로 건립되었으며, 연주용 서양 악기도 구비해놓았다. 이는 서양식 의복을 입고 사회주의 문학을 읽는 근대적 일상을 바탕으로 공동체의 새로운 유대를 형성하려는 취지였다. 오이시와 니시무라

그림 13.6 태평양식당 앞에서 촬영한 단체사진　가운데에 양복을 입은 사람이 니시무라 이사쿠, 기모노를 입은 사람이 오이시 세이노스케이다. 태평양식당에는 신문과 잡지, 책 등이 구비된 독서실도 있었다. 니시무라와 그의 숙부 오이시는 이곳을 음식뿐 아니라 마음의 양식도 함께 채우는 공간으로 만들고자 했다.

는 유복하게 자랐음에도 또 다른 삶의 방식을 창조하고자 했으며, 즐겁게 일하고 동료의식을 나누며 공동의 사회적 목표를 추구하는 연대를 구축하고자 했다. 그리고 지인과 친척 및 이웃의 삶을 변화시키는 데 힘을 쏟았다.

　니시무라는 항상 옷, 자전거, 오토바이 등 미국의 최신 패션과 물품들에 매료되었다. 이 점은 1895년 숙부 오이시가 미국에서 약학을 공부

하고 귀국했을 때, 니시무라가 기록해둔 내용에도 잘 드러난다. 니시무라는 숙부가 입고 있던 외투만 눈에 들어왔고, 숙부가 외모뿐만 아니라 걸음걸이까지 미국인 같았다고 적었다. 태평양식당은 아라하타 간손荒畑寒村(1887~1981)처럼 잘 알려진 사회주의자들을 강연자로 초청했다. 그러나 이러한 새로운 공간에 대한 사람들의 반응은 미지근했다. 태평양식당의 설립 목적은 사회적 상호작용과 토론의 장을 만들어 사람과 사회를 변화시키고, 근대적인 일본인을 길러내고자 함이었다. 1871년 파리코뮌 시기에 외젠 발랭Eugène Varlin(1839~1871)이 세운 협동조합 식당인 라 마밋La Marmite과 비교할 만한 곳이었지만, 니시무라의 동네 사람들에게 태평양식당은 다소 지루한 곳으로 여겨졌다.[23]

러시아와의 전쟁이 현실화되던 1904년 니시무라는 징병을 피해 미국으로 떠났다가 귀국길에 싱가포르에서 잠시 머물렀다. 당시 촬영한 몇 장의 사진에서 니시무라는 서구 식민지배자의 모습을 하고 있다. 그 또한 다른 여행자와 마찬가지로 싱가포르 현지인이 입는 사롱sarong(말레이시아, 인도네시아 등지에서 남녀 구분 없이 허리에 둘러 입는 옷)과 모자를 쓴 모습으로 찍은 사진도 있다(그림 13.7). '원주민'의 옷을 입은 니시무라의 사진을 통해 오카쿠라와는 대비되는 그의 사고방식을 엿볼 수 있다. 오카쿠라는 서로 다른 의복을 입음으로써 대화를 시작할 수 있다고 보았기 때문이다.

니시무라는 1910년 대역大逆 사건으로 다시 한번 인생의 전환점을 맞이했다. 유명한 사회주의 작가이자 운동가였던 고토쿠 슈스이幸德秋水(1871~1911), 그와 사실혼 관계였던 작가 간노 스가菅野須賀(1881~1911),

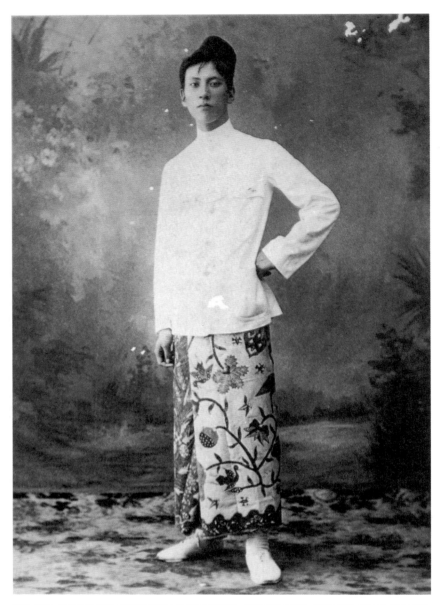

그림 13.7 싱가포르 여행 중에 촬영한 니시무라 이사쿠 치마처럼 보이는 옷을 입고 모자를 쓰고 있다.
그가 입은 하의는 '사롱'으로, 싱가포르 현지인이 입던 옷이다.

니시무라의 숙부 오이시를 포함해 총 10명이 천황 암살을 기도한 혐의로 잡혀가 재판을 거쳐 사형당한 사건이다. 특히 간노의 사형에 대해서는 역모 혐의에 덧붙여 여성이 정치에 참여했다며 이중 범죄를 저지른 점을 부각했다.[24] 이들의 사형으로 공포가 확산되었으며, 비판적인 목소리들은 대부분 침묵했다. 이 음모에 연루된 많은 사람이 와카야마현 출신이었으며, 오늘날까지도 이 사건의 영향은 계속되고 있다.

이 사건 이후 니시무라는 모든 정치 활동을 중단하고 개인적인 활동에 집중했다. 서양식 집을 짓고 살롱을 만들어 1913년에 화가 이시이 하쿠테이石井柏亭(1882~1958) 등 작가와 예술가를 시작으로 시인 요사노 아키코與謝野晶子(1878~1942), 아키코의 남편 요사노 데칸與謝野鉄幹(1873~1935), 아리시마 다케오有島武郎(1878~1923) 등 여러 유명한 지식인을 초대했다.[25] 이때에도 니시무라는 또다시 초대 손님들의 식습관과 생활 습관을 변화시키려 했다. 그는 삶을 예술처럼 여겼다. 니시무라의 손님은 적절한 복장을 하고 매일 서양식 요리로 준비된 세 끼의 식사를 함께해야 했다. 니시무라는 심지어 가족에게까지 번호표를 배당하여, 자신이 그들을 알아보고 발언권을 줄 수 있게끔 준비했다. 그야말로 세심하게 설계된 식사시간이었다. 그의 손님들은 그곳에서의 시간을 회상할 때면 쓴웃음을 지었다. 그들은 정원에서 아침 식사로 베이컨과 달걀 프라이를 올린 오트밀 포리지(죽)을 먹었다. 한 손님에 따르면, 그곳에서의 생활은 그림 같았고, 니시무라는 마치 독일의 작은 귀족 혹은 작은 왕국의 작은 군주와도 같았다.

많은 지식인의 방문으로 신구는 "문화의 마을文化の街"로 알려지게

되었다. 니시무라는 물려받은 재산 덕택에 이러한 생활을 영위할 수 있었다. 그의 집으로 몰려든 예술가들도 그곳의 안락한 생활에 만족해하며 니시무라의 요구를 들어주었다. 니시무라는 생활을 유지하기 위해 큰 공을 들여야 했다. 그가 직접 설계한 집은 상수도나 기타 인프라가 부족한 장소에 있었기 때문에 시설 유지가 어렵고 비용이 많이 들었다. 니시무라는 자신이 '농부'처럼 산다고 말했지만, 그는 시골 저택에 사는 부유한 군주에 더 가까웠다. 고립 속에서 편안한 삶을 추구했던 그의 집은 세속을 벗어난 '성채'였다.[26]

이 시기에 촬영된 사진에서 니시무라와 그의 친구들은 주로 서양식 옷을 입고 있지만, 남자들은 때때로 기모노를 입기도 하고 때로는 기모노 차림에 밀짚모자를 쓰곤 했다. 니시무라는 보통 서양식 복장을 했다. 20세기 초 유럽과 미국의 노동자들 사이에 인기가 있었던 부드러운 챙 모자(개츠비gatsby)를 썼고, 옷깃이 넓은 스리피스three-piece 정장을 입었다. 또 빳빳한 스티프칼라stiff collar에 넥타이를 맸다.[27] 여자들은 일반적으로 기모노를 입었지만, 니시무라의 부인과 아이들이 서양식 옷을 입고 찍은 사진과 그림이 다수 남아 있다. 대표적인 예는 이시이 하쿠테이가 그린 가족 초상화이다. 니시무라는 흰색 정장에 나비넥타이를 하고 허벅지에 책을 올린 채 앉아 있고, 그의 오른편에는 기모노를 입은 그의 아내가 두 아이를 무릎에 안고 있다. 아이들은 니시무라가 디자인한 것으로 보이는 서양식 치마를 입었다. 초상화를 그리는 이시이를 촬영한 사진에서 이시이는 흰색 기모노 차림이다.[28]

니시무라는 집과 가구뿐만 아니라, 자녀들을 위한 서양식 드레스까

지 일본식 디자인과 색상을 적용해 디자인했다.[29] 1925년의 가족사진에서 니시무라는 서양식 정장을, 아내와 딸들은 그가 디자인한 드레스를, 아들들은 양복에 넥타이 차림이다.[30] 문화학원文化學園 학생들의 교복도 유럽식 복장이었다. 1931년의 사진에는 양복을 입고 파나마모자를 쓴 이시이 하쿠테이가 하얀 드레스에 종 모양의 클로시cloche 모자를 쓴 학생들에게 미술 수업을 하고 있다. 니시무라는 하얀 드레스를 선호한 듯하다. 니시무라와 그의 지인들이 신구에 있는 그의 저택과 문화학원에서 찍은 사진들 중 상당수는 목가적인 분위기에서 하늘거리는 하얀 드레스를 입은 아이들이 그림을 그리거나 발레 연습을 하는 모습을 담고 있다. 니시무라가 식민지 시대의 서양식 생활양식을 영위하려 집착한 배경에는 어린 시절 신구에서 겪은 기독교 선교사와의 추억과, 싱가포르에서의 짧은 체류 경험이 엇비슷하게 영향을 미쳤을지도 모른다.

　니시무라는 성격이 전혀 다른 두 사람을 연상시킨다. 먼저 빠른 산업화와 물질적 성공 혹은 입신출세를 이상으로 삼는 환경에서, 아름다운 삶을 창조하려고 한 영국의 윌리엄 모리스William Morris(1834~1896)이다. 다른 한 명은 국가 전체가 독립 투쟁에 몰두한 시기에 자기 확신적 문화에 기반을 두면서도, 외국의 영향에 개방적인 민족주의의 필요성을 느낀 인도의 라빈드라나트 타고르이다. 타고르는 카스트의 장벽을 깨고 학생들에게 공예뿐만 아니라 근대 농업기술을 통해 자신의 문화적 이상을 가르치고자 대학을 설립했다. 니시무라 역시 문화와 예술이 중심이 되는 삶을 만들어야 할 필요성을 느꼈지만, 사회운동으로부터 멀어지면서 그의 영향력은 범위가 제한되었다. 니시무라의 복장은

향수 어린 이상을 대표했지만, 에른스트 블로흐Ernst Bloch가 말한 미완혹은 미의식未意識, noch-nicht-Bewußte의 희망이라는 유토피아로의 가능성을 동반하지는 못했다.

흑의동맹운동: 평등을 요구하는 목소리

새로운 의복 양식의 이면에는 변화가 놓여 있었지만, 동시에 이러한 변화는 내부 조직에 대한 의문도 제기했다. 일본 교토의 불교사찰인 히가시혼간지와 니시혼간지 내부에서 평등을 요구하는 목소리가 커졌고, 변화를 도모하는 여러 단체가 만들어졌다. 그중 한 단체는 불교의 핵심이자 일본 정토진종의 창시자인 신란이 주창한 평등을 재확인하자는 의미에서 검은 승려복 착용을 주장했다.

1922년 10월 히로오카 지쿄広岡智教(1888~1949)(그림 13.8)가 창립한 흑의동맹은 신란이 제시한 원칙으로의 회귀를 촉구하며 모든 승려가 검은 승려복만을 입어 사찰 안에서의 구분을 없애고 기부금을 받지 않았다.[31] 내부 개혁을 추구하는 이 단체의 승려 중 상당수는 종파 내에서 계급이 낮은 부락민 출신의 승려들과도 연관되어 있었다. 흑의동맹은 수평사水平社(부락민 해방운동을 이끌었던 단체)와 같은 해에 결성되었지만, 혼간지 내에서 승려복과 관련된 논쟁은 더 긴 역사를 가지고 있다.[32]

승려복에 대한 논쟁은 불교 종파와 국가 권력과의 관계에서 비롯됐다. 역사적으로 인도에서 중국, 그리고 중국에서 일본으로 불교가 전파

그림 13.8 검은 승려복을 입은 히로오카 지쿄 흑의동맹을 창립한 히로오카는 사찰 안의 모든 승려가 검은 승려복을 입어 지위고하에 따른 구분을 없애고 신란이 주창한 평등을 실현할 것을 주장했다.

되면서 기존의 많은 관행을 바꾸었다. 인도의 승려는 하얀 마 또는 면으로 된 옷을 입었으며, 옷이 바래거나 닳고 심지어 더러운 것을 바람직한 것으로 여겼다. 좋은 옷은 욕망과 동일시되어 승려가 좋은 옷을 입는 것이 금지되었고, 모든 승려는 평등하므로 동일한 옷을 입었다. 그러나 중국과 일본에서는 불교가 국가와 유착하였고, 이 유착 관계는 사찰 내 계급제도의 형성으로 이어졌다. 귀족 출신의 승려들은 평범한 계층의 승려보다 높은 지위를 가지게 되었고, 사찰 간에 권력과 재산의 차이도 생겨났다. 이러한 계급제도는 승려복의 소재, 색상 및 디자인의 차등적 적용을 이끌었다. 많은 사람들은 이러한 관습이 불교가 가진 평등의 이상과 정토신종의 창시자인 신란의 사상에 반한다고 주장했다.

혼간지에서 검은 승려복과 가사袈裟(왼쪽 어깨에서 오른쪽 겨드랑이 밑으로 걸쳐 입는 승려의 법의)를 입는 관례는 여섯 번째와 일곱 번째 법주부터 바뀌기 시작했다.[33] 1561년에는 계급에 따른 승려복 제도가 소개되었는데, 바로 칠조법복七条法服이다.[34] 에도시대에는 1793년의 승려복 규정에 따라 옷의 소재, 모양과 계급 휘장이 세밀하게 정해졌다. 가장 높은

1~3계급의 승려들은 자주색, 4~5계급은 주홍색, 6~7계급은 녹색, 8계급은 하늘색을 입었다. 그리고 가장 낮은 계급의 승려들은 검은색 승려복을 입었는데, 이들은 칠조가사七條袈裟를 입는 것이 허용되지 않았다.[35]

메이지유신은 승려복 규정에 큰 변화를 가져왔다. 불교계 내부에서 구조조정이 이루어졌고 당반제도堂班制度라는 계급제도가 시행되었다. 당반제도는 승려복의 색상뿐만 아니라 모양에도 세세하고 복잡한 규칙을 적용했다.[36] 이 새로운 제도는 모든 승려에게 칠조가사의 착용을 허용했지만 실제로는 본원에서 수행한 엘리트 출신의 승려만이 입었다. 사찰 내의 이러한 계급 구조는 민주화가 일부 진행된 후에도 유지되었다. 심지어 여성은 1931년 일부 규정이 수정된 후에도 특별한 행사에서는 본당 밖에 앉아야 하는 등 여전히 배제되었다.

제2차 세계대전이 끝나고 1949년에 혼간지는 당반제도를 폐지하고 승려복의 색상을 통일했지만, 이러한 민주화는 6년 만에 종료되었다. 유취제類聚制라는 새로운 승려복 분류제도가 도입되어 승려복이 47가지로 나뉘었고, 이후 더욱 늘어나 56가지가 되었다. 흑의동맹을 연구한 학자 오카모토 다케히로奧本武裕는 가사를 색색깔로 물들인 죄와 불평등의 역사는 근본적인 문제가 해결되어야만 비로소 씻어낼 수 있을 것이라고 언급했다.[37]

그런 의미에서 흑의동맹은 기존의 가부장적 권력 구조에 대한 보다 광범한 사회적 질문의 일부였다. 다만 흑의동맹은 서양식 의복을 채택함으로써 자유를 추구하기보다는 새로운 환경에서 예전 관습을 부흥하려는 시도였다.[38] 불교계를 포함한 종교계 내부에서는 커져가는 국가

권력을 수용하고 일본의 식민제국 건설 지원에 힘을 쓰는 것이 지배적인 추세였다. 종교 행사는 민족주의를 찬양하는 행사로 바뀌었고 성직자들은 심지어 옷에 군사 휘장을 달기도 했다.[39] 지난 수십 년 동안 종교가 전반적으로 쇠락하면서 다양한 색상의 가사는 계급적 의미가 퇴색한 패션 품목이 되었다. 화려한 법복은 혼간지 승려들이 무대 위를 거닐며 젊은이들의 관심을 끌어보려는 용도로 전락했다.[40]

의복 실험으로 본 근대 아시아의 존재 방식

필자는 의복을 통한 실험적 시도가 사회적·정치적 환경의 변화와 불가분의 관계에 있다는 점을 강조하고 싶다. 서양식 복장의 수용은 근대성에 대한 보편적인 태도를 반영하고, 평등과 '같음sameness'을 내세우려는 욕구를 투영한 선택이었지만, 이는 정부가 잘 계획하여 일률적으로 만들어낸 동력이 아니었다. 나는 글 서두에 1925년 케말 아타튀르크가 터키 사람들에게 근대적인 복장을 하도록 권유하고 모자가 무엇인지 설명하는 연설을 인용하며 시작했다. 하지만 메이지 일본에서 모자는 이미 일상복의 일부였다. 기모노를 입고 모자를 쓴 남자들의 모습이 담긴 수많은 사진과 그림들은 이를 증명한다. 서양 복식의 여러 요소들은 빠르게 도입되어 자유롭고 다양하게 사용되었다. 마찬가지로 일본 불교 승려들도 놀라울 정도로 빠르게 기존의 제도적 구조와 복장을 개혁했다. 이와 같은 움직임은 고유한 전통이 마치 상상 속 과거를

연상시키는 근대의 유물인 것처럼 취급되기 시작한 아시아의 다른 지역에서도 나타났다. 복장개혁이 국가 구조 속에 긴밀히 통합되었다는 점은 흑의동맹 같은 내부 반대 세력의 영향력이 어째서 제한적이었는가를 설명한다. 일본 승려들이 아시아의 다른 지역을 방문할 때 착용한 근대적 법복은 같은 유산을 공유하는 불교도이면서도, '진보된' 일본인으로서 서구와 동등한 위치임을 나타내려 했던 모순을 보여준다.

오카쿠라 덴신의 실험처럼 공통적인 관습을 반영한 새로운 복장을 만들고자 했던 식민지 아시아의 움직임은 일본인이면서 동시에 서구적 근대성의 일부로 보여야 하는 필요성을 강조했던 오타니 고즈이나 다른 일본인 아시아 여행자 등에 의해 저지되었다. 무엇을 차용하고 언제 무엇을 입을 것인가에 대한 논의에는 항상 갈등이 존재했고, 이는 사회에서 지속적으로 일어나는 토론의 일부이자 사회적 상황이 변화되어야만 해결할 수 있는 것이었다.

이 글은 모자로 시작해서 신발로 마무리된다. 『오사카매일신문大阪每日新聞』의 기자이자 혼간지와 관련된 인물인 세키 로코関露香는 1909년 인도에 갔다가 긴 여행 후 귀국 길에 버마(현 미얀마)에 잠깐 들르게 되었다. 그는 랑군Rangoon(현 양곤Yangon)의 유명한 성지 쉐다곤 파고다 Shwedagon Pagoda를 방문했을 때 일어난 일에 대해 다음과 같이 회상한다. 쉐다곤 파고다는 버마인에게 신성한 곳이어서 존경의 표시로 경내에 들어서기 한참 전에 신발을 벗는 것이 예의였다. 세키는 백인 남성과 혼혈인과 함께 성전 경내에 들어갔는데, 신발을 신고 있어 사람들의 격렬한 항의를 받았다. 신발을 벗으라는 요구에 놀란 세키는 신발을 신

고 있는 것이 잘못된 행동이 아니며 그의 동료들도 신발을 신고 있다고 지적했다. 세키의 말에 현지인들은 그들은 유럽인이기 때문에 신발을 벗을 필요가 없다고 대답했다. 세키가 자신이 동양인이 아니라 백인과 같다고 주장하자, 당신은 불교도가 아니냐며, 불교도라면 성전에서 신발을 신는 것이 부처를 모욕하는 행위라고 생각하지 않는지 물었다. 세키가 쉐다곤 파고다에 숭배하러 온 것이 아니라 관광객으로 왔다고 대답하니, 사람들은 그를 입구로 데려가서 "영국인을 제외한 모든 동양인은 신발을 벗어야 한다"는 간판을 보여주었다. 이를 모욕적으로 느낀 세키는 파고다에 들어가지 않고 그의 동행자들과 함께 그곳을 떠났다. 세키는 자신이 경험한 차별에 격분하며 이를 글로 남겼으며, 문화적·종교적 연대에 대한 호소도 그의 화를 누그러뜨리지는 못했다. 당시 아시아는 식민주의에 대항하여 연합하고 있었지만, 지역과 인종에 대한 고정관념은 강한 영향력을 미치고 있었다. 서구와 평등한 위치에 서고자 하는 노력은 종종 식민지배를 받던 아시아 다른 지역과의 차이점을 부각하는 결과를 가져왔다. 피부색, 인종, 발전 수준과 음식 등 상황에 따라 필요한 것은 무엇이든 활용되었다. 마찬가지로 세키의 글에서도 버마 사람들을 "눈에 거슬릴" 정도로 흑인은 아니라며 인도인보다 호의적으로 묘사하고 있다.[41]

의복은 근대를 개념화하고 비평하는 핵심적인 표현 방식이었다. 더 광범한 지역의 역사적 차원에서 의복 양식의 변화를 조망함으로써, 새로운 존재 방식을 표출·전시·구현하기 위해 의복을 효과적으로 활용한 창의적인 방법을 살펴보았다.[42]

14

시각문화로 읽는 20세기
타이완의 패션

쑨 춘메이

오늘날 타이완에 해당하는 섬은 1664년 중국의 지배 아래 들어갈 당시 약 10만 명의 주민이 살고 있었고, 그중 4분의 1은 정성공鄭成功(1624~1662)이 정씨 왕국을 수립하면서부터 정착한 중국인이었다. 청나라 강희제의 타이완해협에 대한 해금령海禁令으로 중국인의 타이완 이주가 불가능해지자, 18세기 말까지 타이완의 인구는 거의 증가하지 않았다.

청일전쟁 후 1895년, 청 정부는 타이완을 일본에 할양하였다. 1905년경 일본 정부가 수행한 인구조사에 따르면, 타이완에는 약 300만 명의 주민이 살고 있었으며, 그중 대부분은 푸젠과 광둥을 포함한 해안 지방 출신이었다. 타이완총독부(1895~1945)는 근대 교육체계의 신속한 도입을 강행한 반면, 타이완 사회의 일상생활 방면에는 급진적 변화를 추진하지 않았다. 역사학자 우원싱吳文星에 따르면, 1900년에 타이베이에서 과거 청나라 문인 40여 명이 일본 식민지배하 최초로 비정부기구인 천연족회天然足會(여성의 전족 폐지를 주장한 사회단체)를 발족했지만, 남성의 변발과 어린 소녀를 대상으로 한 전족 문화는 식민지배 후 20년 가까

이 지난 1914년경에야 사라졌다.[1] 또한 이 천연족회 설립자인 황위제黃玉階라는 한의사는 타이완총독의 지지를 받으며 남성들의 변발은 자르되 복장은 바꾸지 말자는 운동을 벌였다.[2] 이러한 움직임은 20세기 초 타이완 엘리트층이 청나라 멸망 이후 중화민국 혁명가들과는 다른 진보적인 사상을 지녔음을 보여준다. 타이완 엘리트층에게는 변발을 자르고 청의 전통 의상을 입는 것도 반反만주 민족주의를 표현하는 행위였다.

서유럽의 영향을 크게 받아 메이지유신을 이룬 일본은 자국의 근대화 방식을 타이완에도 적용했다. 제1차 세계대전 이후 타이완총독부는 타이완에 동화정책을 시행했다. 20세기 초에 태어난 새로운 세대의 젊은이들은 근대적 제도에 빠르게 적응했다. 그중에서도 의복은 그들의 삶에 일어난 변화를 가장 잘 반영하였는데, 20세기 타이완의 패션은 이러한 다양한 문화적 영향들을 시사한다.

일찍이 1920년대 초에 타이완 엘리트층 남성들 사이에서는 서양식 의복이 유행했다. 여성의 패션에는 두 노선이 공존했다. 하나는 상하이에서 유행하던 청삼(또는 치파오)으로 알려진 근대화된 중국식 여성복이었고, 다른 하나는 도쿄를 거쳐 타이완에 들어온 유럽식 "광란의 20대Roaring Twenties" 스타일이었다. 타이완 지도자들과 연예계, 언론계 인사들이 입던 근대화된 의복 외에도 타이완에서는 일상적으로 일본 전통 기모노도 볼 수 있었다. 이 시대의 그림과 사진, 미디어에 나타난 의복 양식에 근거해서 우리는 어떤 사람의 사회적 계층과 교육수준, 정체성을 판별할 수 있다. 한 가지 예로 일본에서 유학한 타이완 최초의 여성 예술가 천진陳進(1907~1998)의 작품을 들 수 있다. 그녀는 타이

잔臺展(타이완미술전람회, 1927~1936)에서 처음으로 배출한 수상자 셋 중
한 명이기도 하다. 천진의 첫 출품작들은 그녀가 일본에서 공부하던 시
기인 1927~1929년 사이에 수상작으로 선정되었고, 선정된 5점 중 4점
은 일본화의 전형적 주제인 기모노를 입은 여성의 초상화였다.[3]

문화적 상징으로서의 치파오: 식민지 시기 타이완 여성의 옷차림

천진은 타이완으로 귀국한 1930년대 이후, 타이완 남부의 핑둥屛東
여학교에서 교사로 일했다. 이 시기 그녀의 작품은 더욱 강한 개성과
야심 찬 모티프를 보여준다. 그녀가 1934년과 1935년 일본에서 열린
제국미술원전람회帝國美術院展覽會에서 입상한 초상화 두 점은 기모노를
탈피하였다. 그림 속 인물에 기모노 대신 치파오를 입히기 시작한 것이
다. 그림 속 옷차림의 변화는 제국미술원전람회 같은 일본 공식 전시회
에서 심사위원의 관심을 끄는 성공적인 시도였다. 천진의 후손들은 이
두 점의 초상화 중 하나로 유명한 1935년작 〈유한悠閒〉과 관련된 당시
의 흑백사진을 아직도 보관하고 있다(그림 14.1). 〈유한〉은 집안에서 여름
용 치파오를 입고 비스듬히 모로 누워 독서를 하다가 잠시 생각에 잠긴
여성의 모습을 담고 있다(그림 14.2).[4] 작품 속 여성은 왼팔로 몸을 지지하
고, 책을 든 왼손 쪽으로 오른손을 뻗은 포즈를 취하고 있다. 이 작품 속
인물은 천진의 언니인 천신陳新으로 알려졌으며, 천신은 천진의 다른 작

(상) 그림 14.1 천신 화가 천진의 언니인 천신의 1935년경 모습으로, 이 사진은 그녀의 아들이 소장하고 있다.

(하) 그림 14.2 천진의 1935년작 〈유한〉 천진은 언니 천신을 모델로 이 그림을 그렸다.

품에도 등장한다.

심사위원에게 깊은 인상을 주려는 천진의 시도는 그림의 화법 자체에서 더 분명히 드러난다. 그녀는 화려한 벨벳 원단의 느낌을 살리기 위해 불투명한 녹색 바탕에 연한 색 문양을 그려 넣어 그림 속 인물이 고급스러운 치파오를 입고 있음을 표현했다. 그림 속 여성은 나무로 조각한 캐노피 침대에 누워 있는데, 사진상으로는 침대가 분명히 보이지 않는다.[5] 또한 이 그림은 다양한 세부 장식을 세심히 묘사하고 있다. 캐노피 커튼의 매듭과 치파오의 테두리, 여성의 목 부분에 있는 중국식 매듭단추, 은 브로치, 한쪽 손목에 착용한 팔찌와 양손에 낀 녹색 비취 반지, 침대 평상 아랫단에 아름답게 조각된 장식 등이다. 천진은 치파오를 이브닝드레스처럼 바꾸어놓음으로써 멋진 장면을 연출하였다. 당시 공식 전시회의 심사위원들이 가지고 있던 미학에 맞서, 치파오 패션의 전설에 경의를 표한 출품작이기도 했다.

하지만 화가가 창조한 이 전설이 어쩌면 그저 허상은 아닐까? 화가의 언니 천신의 사진을 보면 일본 식민지 시기 타이완 여성들은 치파오를 일상적으로 입지 않았을까 싶지만, 화가 천진은 그렇지 않았다. 당시 사진들을 보면 천진은 일본 유학 시절뿐 아니라 그 이후에도 기모노를 즐겨 입었다. 그녀는 1930년대에 제국미술전람회 심사위원으로 세 번이나 초청되었는데, 이때도 항상 기모노를 착용했다. 서구식으로 '세련되다chic'라고 할 만한 복장을 입은 천진의 사진은 도쿄 시내에서 산책할 때 촬영된 것 한 장뿐이다(그림 14.3). 이 사진에서 천진은 앙상블 투피스를 입고 있다. 그녀가 입은 검은 재킷 혹은 블라우스에는 칼라가 없

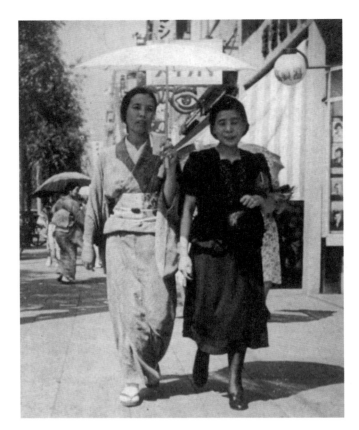

고, 나풀거리는 짧은 소매가 달려 있다. 무릎 밑으로 내려오는 검은색
치마에 얇은 검은색 스타킹과 옥스퍼드 스타일의 구두를 갖춰 신었다.[6]
이런 종류의 '차려입기dressing up'는 천진 외에도 많은 여성들이 즐겨 했
다. 도쿄를 거쳐 타이완에 유입된 유럽 패션의 인기는 1930년대에 그
정점을 찍었다.

일본 정부의 입장에서, 타이완 사회를 근대화하려는 전략은 곧 서구
화된 생활방식의 도입을 의미했다. 1940년 국민정신총동원國民精神總動員

운동의 일환으로 들여온 봉제 패턴은 치파오를 서양식 여성복으로 바꿈으로써 어떻게 타이완 여성들을 '개조remodel'하려 했는지를 보여준다(그림 14.4).[7] 장샤오훙張小虹에 따르면, 이 여성복 변화 사례는 세 가지 측면에서 일본 식민 권력이 펼친 선전 활동이었다. 첫째로, 치마 부분의 두 솔기를 접어 치파오의 치맛단을 짧게 변형하고, 목깃의 뒤편을 짧게 잘라냄으로써 실용성을 강화했다. 둘째, 중국 본토의 치파오를 서양식 옷으로 변형함으로써 전통적 복장을 근대적 복장으로 '개선'하였다. 이러한 시도는 식민지 문화의 정체성을 의복에 형상적으로 부여한 것이었다.[8] 마지막으로, 치파오를 근대적인 복장으로 재탄생시켜 문화적 간

그림 14.4 치파오를 서양식 의상으로 개조하는 방법(1940) 일본 식민 권력은 중국 전통 의복인 치파오를 서양식 복장으로 변형함으로써, 타이완 사회에 근대성을 형상적으로 부여하고자 했다.

극을 메우는 스타일을 창조하겠다는 발상은 식민지에 실행한 동화정책의 섬세함을 은유적으로 보여준다.[9] 식민 권력의 동화정책이 발전할수록 타이완 사회는 더욱 '근대화'되었다. 겨우 한 세기 전까지만 해도 타이완 여성은 천신처럼 집에서 치파오를 입고 카메라 앞에 서는 것을 별스럽게 여기지 않았다. 그리고 외출할 때에는 서양식 여성복과 높은 구두로 치장할 수 있었고, 천진처럼 중국 또는 일본 전통복을 입은 여성의 초상화를 그리기도 했다.

〈유한〉이 일본 제국미술전람회에 입상한 해, 리메이수李梅樹(1902~1983)의 초상화 〈휴식 중인 여성小憩之女〉 또한 타이잔 심사위원들로부터 수상의 영예를 얻었다(그림 14.5).[10] 수상 경력에 빛나는 이 그림은 유명한 예술 작품들을 여럿 참조했다. 끌로드 모네의 〈수련Water Lilies〉에 경의를 표하는 배경이라든가, 오귀스트 르누아르Auguste Renoir의 〈목욕하는 여인들The Bathers〉과 빈센트 반 고흐Vincent van Gogh의 〈닥터 가셰Doctor Gachet〉 등 전경에 흩어진 그림들은 마치 작가가 인상주의 화가들에게 찬사를 바치는 듯하다. 작품의 주인공인 젊은 여성은 햇볕이 잘 드는 정원에 놓인 등나무 의자에 앉아 있다. 붉은 무늬의 블라우스를 입고 허벅지를 녹색 스카프로 덮었다. 그리고 왼쪽 검지손가락을 턱에 대고 있다. 다리를 꼬고 앉은 그녀는 모슬린 치마에 짙은 흰색 스타킹, 그리고 흰색 메리제인 하이힐을 착용했다. 흰색과 여러 옅은 색상이 두드러지면서 작품에 밝은 이미지를 형성한다. 리메이수는 항상 자신의 친척들을 작품의 모델로 썼는데, 그래서 그의 작품을 통해 지방 엘리트층 여성의 패션을 엿볼 수 있다.

그림 14.5 리메이수의 1935년작 〈휴식 중인 여성〉 서양식 의복을 입은 여성이 의자에 앉아 있다. 흰색과 옅은 색상을 주로 사용해 전체적으로 밝은 느낌을 준다.

잡지 속 패션과 도시 생활

1935년은 타이잔 외에도 일제 식민지 시기 중 큰 번영을 이룬 해였다. 일본 정부는 타이완 통치 40주년을 기념하여 만국박람회를 개최했다.[11] 1935년 10월 초부터 11월 말까지 열린 이 박람회는 타이완섬 전체 인구의 3분의 1에 달하는 100만 명 이상의 방문객을 끌어들인 그해의 가장 큰 행사였다. 이 박람회의 주요 후원 기관 중 하나였던『타이완일일신보臺灣日日新報』(1898~1944)는 박람회 관련 뉴스 칼럼을 게재하고, 타이완섬의 경치를 그리는 엽서 경연대회를 열었다.

『타이완부인계臺灣婦人界』(1934~1939) 등의 잡지들도 패션을 다룰 좋은 기회를 놓치지 않고 큰 역할을 했다. 일본어로 출간되는 월간 잡지『타이완부인계』는 독자층을 타이완에 거주하는 일본 여성과 일본어를 공부한 타이완 여성으로 삼았다. 이 잡지의 부제는 '여성과 가족을 위한 유일한 타이완 잡지'인데, 이 문구는 20세기 초 타이완 같은 산업화 이전 사회의 이상적 여성상을 근대화된 일본 사회 체제에 접목한 표현이기도 했다.『타이완부인계』의 1935년 5월호 표지에는 일반적인 7등신이 아닌 9등신 여성을 그린, 오늘날의 패션 일러스트처럼 과장된 일러스트가 실렸다(그림 14.6). 일러스트 속 여성은 꽃무늬 이브닝드레스에 짧은 파란색 망토를 걸치고서, 아르데코Art Déco● 팔찌로 장식한 오른손에 흰 장갑을 들고 있어 전체적으로 1930년대 파리를 연상시킨다.

● 1920~1930년대의 대표적 미술 양식으로, 실용성을 강조하였으며 대칭과 직선의 아름다움을 추구했다.

『타이완부인계』1934년 11월호에 실린 '시쇼메구리

(좌) 그림 14.6 『타이완부인계』 1935년 5월호 표지 늘씬한 9등신 여성이 기다란 이브닝드레스를 입고 파란색 망토를 걸쳤다. 오늘날의 패션 일러스트와도 비슷해 보인다.

(우) 그림 14.7 『타이완부인계』에 실린 '트레비엥' 봉제 워크숍 사진 서양식 여성복을 만드는 풍경을 통해 워크숍에 참석한 타이베이 젊은 '아씨'들의 열의를 느낄 수 있다.

師匠めぐり(선생을 찾아다닌다는 뜻)' 섹션에는 디자이너 마담 제임스Madame James가 진행한 '트레비엥Très Bien'이라는 봉제 워크숍 사진들이 실렸다 (그림 14.7).[12] 그녀는 타이베이의 영어 교사 윌리엄 제임스William James의 부인이기도 했다. 이 사진들은 타이베이 시내에 있는 기쿠모토菊元백화점(1932~1945)의 한 부서에서 촬영했다. 사진에는 이 부티크에서 만든 서양식 여성복의 모습과 봉제 수업 장면들이 담겨 있다. 부티크에서는

계절마다 패션쇼를 개최했으며, 당시 타이베이의 젊은 '아씨'들은 봉제 수업에도 열의를 보였다.

패션은 『타이완부인계』에 실린 식품 광고에서도 눈에 들어온다. 예를 들어 1934년 9월호의 미쓰이사社 홍차 광고는 식탁에서 찻잔을 든 여성을 빨간색과 흰색으로 스케치한 그림이다(그림 14.8). 광고 속 여성은 단발머리에 종 모양의 클로시 모자를 썼는데, 이는 유럽에서 1920년부터 유행하던 스타일이었다. 그리고 그녀의 반소매 드레스는 단정하면서도 우아하다. 찻잔 위로 피어오르는 연기 세 줄은 홍차의 색과 향, 맛을 강조한다. 이 광고는 1930년대의 모습을 잘 묘사하고 있다.

그림 14.8 『타이완부인계』 1934년 9월호에 실린 홍차 광고 단발머리에 클로시 모자를 쓴 여성이 찻잔을 들고 앉아 있다. 여성의 모습은 당시 유럽에서 유행하던 패션을 그대로 반영하고 있다.

그 당시 패션은 단지 옷의 변화에만 국한하지 않고, 소비 사회를 완벽한 이미지로서 부각하고 구현했다. 또한 홍차가 근대적인 음료로 인식되고 유행하면서, 카페와 찻집은 세계적인 삶을 상징하였다.

린즈주林之助(1917~2008)의 1939년 작품은 푸른색 원피스 유니폼에 하얀 앞치마를 두르고 작은 철제 난로 옆에서 온기를 쬐는 커피숍 여종업원 세 명을 묘사하고 있다(그림 14.9). 흰색 머리띠, 검정색 구두, 갈색과 녹색 양말은 데이트를 기대하는 어떤 가상의 젊은 남성의 눈길을 끌고

그림 14.9 린즈주의 1939년작 〈소한〉 커피숍 여종업원 세 명이 서양식 푸른색 유니폼을 입고 철제 난로에 손을 녹이고 있다.

있다.[13] 화가는 녹색, 흰색, 갈색과 그 밖에도 차가운 색상을 주로 사용했지만 한 가지는 예외였다. 제일 오른쪽 여종업원의 주머니에는 탱크가 그려진 빨간색 작은 수첩이 꽂혀 있다. 빨간 수첩은 이 그림이 전쟁 중에 그려졌음을 암시한다.

사진 기록으로 읽는 타이완의 패션

사진 아카이브를 꼼꼼히 살피다 보면, 옛날 사진도 당시의 패션을 보여주는 중요한 역할을 한다는 점을 알 수 있다. 가족사진은 종종 좋은 자료가 된다. 20세기 초 타이완에 살았던 천추진陳秋瑾 씨의 가족사진을 보면, 의복에 가족 구성원의 위계가 반영되어 있음을 관찰할 수 있다(그림 14.10).[14] 1930년대에 천추진의 외할아버지와 외할머니는 네 명의 딸이 있었고, 아들 두 명은 아주 어린 나이에 세상을 떠났다. 외할아버지는 이후 게이샤를 첩으로 들였다. 1938년경 촬영된 가족사진에서 천추진의 증조외할머니 선 여사(린바오林寶, 1877~1948)는 둘째 줄 중앙에 앉아 있다. 여사의 옆에서 아이를 안고 있는 인물은 여사의 맏며느리다. 선 여사와 맏며느리는 검은색 전통 치파오를 입었다. 맨 뒷줄에 서 있는 남성 두 명은 선 여사의 아들로, 모두 흰 셔츠에 넥타이를 맨 양복 차림이다. 오른쪽의 젊은 남성은 여사의 막내아들 선한촨沈漢川(1911~1946)이다. 그는 어머니와 자신의 아내 사이에 서 있다. 한편 선한촨의 형이자 천추진의 외할아버지인 선강沈港(1900~1982)은 남동생

그림 14.10 천추진 씨의 1938년 가족사진 한 장의 사진으로 다양한 옷차림을 볼 수 있다. 전통적인 치파오와 근대적인 치파오, 남성 양복, 서양식 원피스, 소녀용 기모노까지 여러 의복 양식들이 나타나 있다.

과 두어 발자국 떨어져 있다. 선 여사의 뒷자리나 남동생의 곁이 아닌, 자신의 본처와 첩 사이에 자리해 있다. 선강의 첩은 1930년대 상하이식 치파오를 입고 있으며, 막내딸을 팔에 안은 선강의 본처보다 훨씬 어려 보인다. 선강의 젊은 첩은 잘 꾸민 모습으로 앞머리를 길게 내렸다. 둘째 줄 맨 왼쪽에 앉아 있는 선 여사의 장녀 아리阿梨(1921~1986)도 같은 머리 모양이다. 아리의 올케와 숙모 두 명은 둘째 줄 맨 오른쪽에 앉아 있다. 이 세 여성과 아리는 서양식 원피스를 입고 있다. 원피스마다 벨

트, 플랫칼라, 터틀넥, 세일러칼라, 주름 소매 등 특색이 있다. 이 옷차림은 이 시기 타이완 여성 패션의 기초를 이루었다. 복식사학자 천후이원陳惠雯에 따르면, 상하이식 치파오는 게이샤 같은 기녀와 여성 배우들이 선호한 차림이다.[15]

사진의 가장 앞줄에 자리 잡은 어린 소녀들 중에 가운데 서 있는 아이는 선한찬의 둘째딸 아화阿華(1934년 출생)다. 아화는 기모노에 일본식 나막신(게다)을 신고 있다. 촬영 당시 다섯 살도 채 되지 않았던 아화의 옷차림은 이 가족이 20세기 초 일본의 통치 아래 살았던 타이완 가족임을 상기시킨다.[16] 그리고 시각적 정체성visual identity이 어떻게 역사를 비추어 보이는지를 구체적으로 보여준다. 한 장의 가족사진에 전통/근대식 치파오, 서양식 남성복과 여성복, 소녀용 기모노까지 서로 다른 네 가지 의복 양식이 공존해 있는 점이 아주 놀랍다(그림 14.10).

1930년대부터 젊은이들의 데이트 장소는 도시의 카페와 찻집을 벗어나기 시작했다. 제1차 세계대전과 제2차 세계대전 사이 타이완에는 12명 이상의 전문 사진가가 있었고, 이들 대부분은 사진 촬영을 위한 스튜디오와 사진을 현상하고 인쇄할 수 있는 암실을 갖춘 갤러리나 작업실을 소유하고 있었다. 일부 사진가들은 실내 작품에 만족하지 않고 어디든지 카메라를 들고 다녔다. 그중에서 덩난광鄧南光(1907~1971)은 타이완 북부의 하카客家족 출신으로, 1922년에 일본으로 유학을 갔다. 그는 법학과 재학 중에 우연히 코닥Kodak사의 자동카메라를 손에 넣게 되었는데 그 이후로 사진과 사랑에 빠졌다. 덩난광은 1930년대 거리의 초상사진 연작으로 유명한데, 처음에는 도쿄에서 촬영하다가 1935년

이후로는 타이완에서 사진을 찍었다. 1930년대 후반에 찍은 〈타이핑팅太平町〉 연작은 타이베이의 상업 중심지였던 다다오청大稻埕 지구의 모습을 보여준다(그림 14.11, 14.12, 14.13). 그는 주로 거리를 지나는 사람들의 생생한 모습들을 촬영했다. 걷고 있거나 인력거를 탄 사람들, 서양식 드레스나 치파오, 기모노를 입은 여성 등이 등장하는 그의 사진들은 활기찬 분위기를 자아낸다.

마지막으로, 타이완의 사진 기록에서 찾아볼 수 있는 또 다른 패션은 젊은 여성들 사이에서 유행한 '가르송garçonne' 또는 '톰보이tomboy' 스타일이다. 이 패션은 사진작가 양바오차이楊寶財(1900~1990), 우진먀오吳金淼(1915~1984), 린서우이林壽鎰(1916~2011)가 찍은 약 10장의 사진

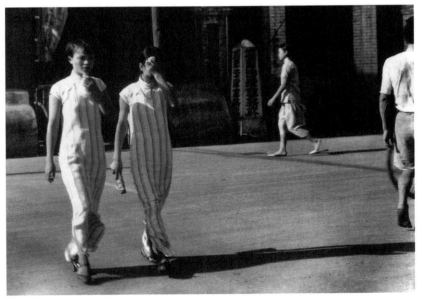

그림 14.11 덩난광의 〈타이핑팅〉 연작 사진의 배경은 타이베이의 상업 중심지였던 다다오청 지구이다. 1930년대 후반 촬영.

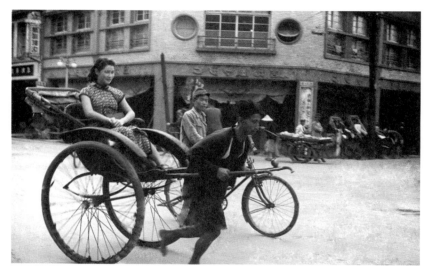

그림 14.12 덩난광의 〈타이핑팅〉 연작 치파오를 입은 여성이 인력거를 타고 거리를 지나고 있다. 인력거 뒤로 자전거를 탄 남성이 보인다. 1930년대 후반 촬영.

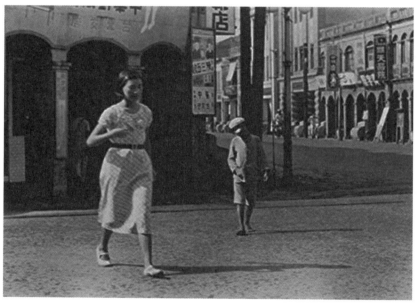

그림 14.13 덩난광의 〈타이핑팅〉 연작 서양식 원피스를 입은 여성이 거리를 활보하고 있다. 뒤쪽에 보이는 소년은 교복 차림이다. 1930년대 후반 촬영.

에 나타나 있다.[17] 다른 성별로 분장하는 것은 중국 전통 경극에서는 흔한 일이지만, 사진 갤러리에서 이 '코스프레'는 타이완의 도시인들, 특히 젊은 여성들에게 아주 매력적으로 느껴졌던 것으로 보인다. 무대 장식용 커튼과 고급 가구로 꾸며진 사진 스튜디오에서 상자형 사진기로 촬영된 이러한 초상사진들은 은밀한 판타지를 드러낸다. 남자로 분장한 여성들의 사진(그림 14.14, 14.15)은 사적인 취향을 반영한 것으로, 타인의 해석에서 벗어나고자 하는 여성의 열망을 암시한다. 이러한 '코스프레' 관습은 훗날 초상화 갤러리 사업으로 이어져, 오늘날 타이완이나 다른 아시아 국가의 웨딩사진 앨범에서도 이런 사진을 볼 수 있다.

작가 우진먀오와 린서우이는 1930년대에 여성이 남성 정장을 입고 '남편'처럼 등장하는 결혼사진을 남겼다. 타이완에서 톰보이 스타일의 유행은 사진작가 양바오차이에 의해 시작되었다. 그는 1921년 타이베이의 닛신마치日新町 지구에 양바오 사진관을 열었고, 이어서 유교 사원이 위치해 있는 다룽둥大龍峒에도 사진관을 세웠다. 그의 고객 대부분은 타이베이 시내에 거주하는 엘리트층이었다. 양바오차이와 마찬가지로, 린서우이가 촬영한 사진 중에도 '코스프레'를 한 여성의 사진이 있

그림 14.14 린서우이의 1936년작 〈흡연하는 아가씨〉 모자를 쓴 여성이 담배 한 개비를 쥔 손으로 턱을 괸 모습이다. 당시 타이완의 사진작가들은 특수 촬영 기법을 작품에 도입했다.

다(그림 14.14). 린서우이는 자신을 찍은 사진도 100장 정도 남겼는데, 사진을 연출할 때 자신도 모델과 함께 포즈를 취했다. 그에게 이 사진들은 상품이 아닌 예술 작품이었다. 1940년에 촬영된 사진에서 그는 정장을 입은 세 명의 젊은 여성과 함께 포즈를 취하고 있다(그림 14.15). 맨 왼쪽에서 팔짱을 끼고 서 있는 사진작가는 젊고 자신감이 넘쳐 보인다. 가장 오른쪽에서 그와 똑같이 팔짱을 끼고 있는 여성은 검은색 중국식 튜닉 정장을 입고 신문배달 소년들이 주로 썼던 뉴스보이캡newsboy cap을 착용하고 있다. 그녀에게 두려움이라곤 전혀 비치지 않는다. 가운데두 여성은 의자 하나에 같이 앉아 있다. 그중 스카프를 두른 여성은 팔짱을 끼고 왼다리를 오른쪽으로 꼰 채 의자에 앉아 있다. 의자 팔걸이에 걸터앉은 여성이 팔을 뻗어 그녀의 어깨 위에 올려놓았다. 두 여성은 모두 페도라를 썼고, 의자 팔걸이에 앉은 여성은 양복과 넥타이를 착용했다. 이 사진은 형식적인 단체사진이라기보다, 빛나는 청춘 시절에 네 친구가 공유한 기억, 즉 그들의 '잃어버린 시간을 찾아서'를 보는 것 같은 인상을 준다.

타이완의 복식사는 어떤 면에서 정치사보다 더 정확하게 현실을 보여준다. 타이완에서 단 하나의 지배적인 양식 같은 것은 존재하지 않았다. 패션은 여러 전통들을 병치하고 융합하면서, 그 지역(나라)에 사는 사람들의 다원적인 삶을 대변한다. 그런 의미에서 타이완의 패션은 서구와의 접촉이 유지되던 시기에 중국과 일본의 근대성이 교차하던 지점의 사례로서 그 연구 가치가 충분하며, 앞으로도 흥미로운 연구가 진행되기를 기대해본다.

그림 14.15 린서우이의 1940년작 〈남성복 차림의 세 여인과 사진작가〉 맨 왼쪽 남성이 린서우이로, 그는 이러한 사진을 하나의 예술 작품으로 여겼다. 근대 타이완의 도시 여성들은 이렇게 남성 코스프레 사진을 남기는 것을 좋아했는데, 이 관습은 오늘날까지도 이어져오고 있다.

15

의복, 여성의 완성

'청삼'과 20세기 중국 여성의 정체성

샌디 응

정치적 혼란기에 대부분의 남성과 모든 여성은 자신의 주변 환경을 구성하는 현재의 조건들을 바꿀 수 있는 힘이 없었다. 우리는 우리가 입는 옷 속에 살고 있다.

— 장아이링張愛玲, 「갱의기更衣記」(1943)[1]

청삼은 청나라 남성들이 입던 긴 웃옷을 뜻하는 광둥어이다. 오늘날 청삼은 치파오와 동의어로 사용되곤 한다. 청삼은 만다린칼라mandarin collar(곧게 세운 옷깃으로, 스탠드칼라라고도 함)가 달린 몸에 꽉 끼고 붙는 여성용 드레스로, 1920~1930년대에 유행했다. 청삼의 다른 이름인 치파오는 '기인들의 옷'을 뜻하는데, 여기서 기인은 만주족을 지칭한다.[2] 그러나 1912년 청 왕조의 몰락 이후 30여 년 동안, 치파오 즉 청삼은 만주족과의 연관성은 점차 사라지고 근대 도시의 상징으로 진화하게 되었다. 또한 이 기간 동안 새로운 요소들이 추가되었다. 바로 측면의 트임, 그리고 여성의 몸에 있는 굴곡을 강조하는 실루엣이다. 이렇게 근대의 청삼은 청나라 때 온몸을 덮을 정도로 커다랗게 재단된 옷을 바지 위에

착용했던 청삼의 원형과는 매우 큰 차이가 있다(그림 8.1, 8.3, 8.7 참조).

청삼이 도덕적으로 적합한 옷인지에 관한 논쟁은 때때로 꽤 격렬했다. 근대 여성들은 강하고 건강한 몸을 장려하는 사회개혁에 참여하는 한 방편으로 최신 의복을 착용했다. 특히 몸에 꼭 맞는 청삼이야말로 그에 부합하는 옷이었다. 동시에, 여성을 섬세하고 내성적인 존재로 여기는 가부장제에서는 이러한 육체의 전시를 음란하다고 보았다.[3] 대중적인 이미지로 표현된 신체적 자유는 전통적인 가족의 가치, 특히 여성의 미덕에 관한 한 분명한 일탈이었다.[4]

광고 포스터로 읽는 청삼의 세련미

청삼은 1920~1930년대 상하이에서 시작된 어번 시크urban chic, 즉 도시적 세련미와 동의어가 되었고, 청삼을 입은 여성은 담배, 전구 등 근대적인 해외 수입품들을 광고하는 달력 포스터에 수시로 등장했다(그림 15.1, 15.2, 15.3, 15.4). 이 광고들은 도시 상류층을 겨냥하고 있었다. 세련된 옷을 입은 매혹적인 포즈의 여성이 나오는 광고 포스터들은 문화 엘리트에 의해 전통적으로 규정되었던 순수예술과는 완전히 다른 대량생산 문화를 의도하여 제작되었다. 이렇게 가정의 울타리에서 벗어나 공공의 시선을 받게 된 청삼을 입은 여성의 모습은 해방을 시사하는 듯 보이지만, 중화민국 초기(1910~1930년대)에는 여성에 대한 사회적 제약이 여전히 팽배해 있었다. 국가 통합을 위해 유교적 도덕성을 되살리고

그림 15.1 1930년의 담배 광고 포스터 청삼 위에 서양식 가디건을 입은 여인이 양산을 들고 서
있다. 왼쪽 하단에 보이는 담배는 중국남양형제연초공사(中國南洋兄弟煙艸公司)의 제품으로, 왼
쪽부터 '진주연초(Pearls Cigarettes)', '금룡연초(Golden Dragon Cigarettes)', '홍칠성연초
(Seven Stars Cigarettes)'이다.

그림 15.2 화려한 패턴의 청삼을 입은 여인들이 나오는 1932년 담배 광고 포스터 이 제품을 만든 회사는 화성연공사(華成煙公司)로, '신시어(Sincere)', '마이 디어(My Dear)', '캘린더(Calendar)' 등의 담배 브랜드가 있다.

그림 15.3 1932년의 비누 광고 포스터 두 여인이 화사한 색상의 청삼을 입고 골프를 치고 있다. 포스터 상단에는 빨간 글씨로 회사명 상하이중앙향조창(上海中央香皂廠)이 명시되어 있다. 포스터의 가장자리에는 이 회사에서 생산하는 각종 비누 상품이 배열되어 있다.

그림 15.4 1934년의 주류 광고 포스터 허벅지 위까지 절개된 청삼을 입은 여인이 관능적인 포즈로 소파에 기대 앉아 있다. 이런 광고 이미지들은 중국의 도시 상류층을 대상으로 서양의 상품을 판매하기 위해 제작되었다. 포스터 상단에 회사명 간데, 프라이스 앤드 컴퍼니(Gande, Price & Company)가 표기되어 있다.

자 한 1930년대 신생활운동新生活運動 지지자들은 여성을 천박하게 보이게 하고 노골적으로 몸을 상품화한다는 이유로 이런 관능적인 이미지들을 못마땅하게 여겼다.[5]

몸매를 드러내는 청삼을 입은 근대 여성의 이미지는 주로 판타지의 일환으로서 나타났다고 할 수 있다. 이런 이미지는 상인들이 판매 수익을 높이기 위해 중산층 남녀의 물질적 소비를 자극하려는 용도로 사용되었다.[6] 달력 포스터를 연구한 프란체스카 달라고Francesca Dal Lago가 시사했듯이, 상업 마케팅에 사용된 여성의 이미지들은(그림 15.5, 15.6) 근대 여성을 허영심과 물질적 욕망과 동일시함으로써 여성 해방 문제를 복잡하게 만들어놓았다.[7] 청삼은 사회·정치·젠더 논의의 진전과 뒤얽히면서, 독특한 패션 그 이상의 의미를 지니게 되었다.

이러한 복잡성에 더해 20세기 초 중국은 전통과 근대성 간의 경계가 모호해지면서, 여성의 외양과 몸가짐에 대한 의견 대립이 나타났다. 여기서 청삼은 전통과 완전히 상반되는 것으로 인식되지는 않았다. 상하이에서 반제국주의 시위를 촉발한 1925년의 5·30운동 이후, 중국식 의복을 민족주의의 상징으로 만들자는 논의가 확대되었다. 청삼은 서구화된 미적 요소를 지니고 있었음에도 이러한 맥락에서 논의되었다. 이 시기 도시의 중심에는 이미 서양의 상품과 생활양식이 스며들어 있었기 때문에 외국의 영향을 차단하는 것은 불가능했다.

청삼은 다양한 이념들을 수용했다. 청삼은 전통을 진작하거나 강화하였으며, 때로는 근대성의 상징으로 사용되었다.[8] 심미적·도덕적 기준이 변화하면서, 실생활용 청삼을 제작하는 디자이너들은 몸에 꼭 맞

게 재단을 하고 옆트임을 강조하게 되었다. 그러나 노출 문제로 논란이 되었던 치마의 옆트임은 실제로는 대중적 이미지들에서 묘사된 것만큼 과하지는 않았다.

이 글은 홍콩이라는 맥락 안에서 근대 여성성과 청삼 간의 연관성을 중점적으로 다룬다. 먼저 상하이에서 청삼을 독특한 옷으로 만든 두 여

그림 15.6 1935년의 화장품 광고 포스터 커다란 장미 무늬가 있는 붉은색 청삼을 입은 여인이 손에 화장품을 들고 있다. 이 화장품은 오사카에 있는 마쓰모토다케상점(松本竹商店)에서 만든 '롤링 스노(Rolling Snow)' 크림이다. 포스터 왼쪽의 한자는 중국 소비자들을 겨냥해서 '낙령(珞玲)'이라는 브랜드의 제품 '설화고(雪花膏, 콜드크림을 의미)'를 표기한 것이다.

성에 대해 논의한다. 상하이는 전후 시기 홍콩에 문화적으로 영향을 준 도시다. 두 명의 여성은 바로 정치인의 아내이자 운동가인 쑹메이링末美齡(1897~2003)과 작가 장아이링(1920~1995)이다. 장아이링은 홍콩에서 수학하며 자신의 여성성과 독립성을 확고히 자각했다. 특히 그녀의 패션 감각은 문화적으로 다채로운 도시인 홍콩에서 사는 동안 꽃피웠다고도 할 수 있다.

그리고 청삼에 얽힌 사회적·문화적 복잡성을 더 잘 이해하기 위해, 영화 〈모정원제: Love is a Many Splendored Thing〉(1955)과 〈수지 웡의 세계 The World of Suzie Wong〉(1960)를 살펴본다. 이 두 편의 영화 모두 홍콩에서 제작한 할리우드 영화이며, 청삼은 영화의 서사에서 중요한 역할을 한다. 이 글의 마지막 절에서는 근대 홍콩의 청삼을 탐구한다.

청삼을 입은 저명한 여성들

청삼은 특히, 하이힐과 클러치형 지갑 같은 서양 장신구와 함께 착용할 때 단순한 상업적 판타지가 아닌 현실로 변모한다. 뒤에 설명하겠지만 청삼은 도시 중산층뿐만 아니라 교육받은 여성, 상류층 여성도 실생활에서 입던 옷이다. 여성스러운 실루엣을 강조하는 세련된 재단은 펑퍼짐했던 청대의 청삼과 대비되었다. 청삼의 문화적 영향을 규정할 때 연상할 수 있는 엘리트층 인사 중 가장 먼저 떠오르는 인물은 아마도 쑹메이링일 것이다. 그녀는 상하이의 유명한 쑹 자매 중 막내이자, 국민당 총재 장제스蔣介石(1888~1975)의 부인이다.[9]

쑹메이링은 웰즐리대학Wellesley College에서의 유학을 포함하여 미국에서 10년을 보낸 후 1917년 중국으로 귀국했다. 그녀는 영어를 유창하게 구사하고 서양식 의복을 입었다. 1927년 장제스와의 결혼식에서 하얀 웨딩드레스와 베일을 착용했는데, 이는 개신교를 믿으며 자란 그녀의 배경을 반영했다. 그녀는 문화적으로 서구화되었지만, 결혼 후 마담

장Madame Chiang으로서 해외를 순방할 때는 청삼을 자신의 트레이드마크로 삼았다. 이는 언론에서 널리 다룬 1943년 미국 공식 방문에서 특히 잘 나타난다(그림 15.7). 그녀는 전시 중국의 위기 속에서 남편의 정치적 위상이 높아지자 여성스럽고 품위 있게 보이도록 공을 들였다.[10] 청삼은 서구인들에게 낯설게 느껴지지 않았으며, 미국에서는 청삼에 상당히 호의적인 반응을 보였다.

미국 상원과 하원에서의 연설을 포함한 방미 기간 동안, 마담 장의

패션 감각은 큰 화제가 되었다. 앞서 10년 전 쑹메이링은 남편과 함께 발족한 신생활운동을 이끌며 단정한 복장을 강조하고 젊은 여성들에게 소박하게 생활할 것을 장려했다. 그녀는 일부 여성 지식인처럼 머리를 단발로 자르는 대신, 긴 머리를 번bun 스타일로 말아 올렸다. 그런데 과감한 옷차림과 행동거지의 이 '근대 여성'의 모습은, 자국에서 수수한 어머니로서 역할하던 모습과는 상반될 수도 있지만 해외 순방 때 그녀의 의상은 훨씬 더 화려했다. 미국 방문 당시 한 행사에서 그녀는 빨간 청삼에 밍크코트를 걸치기도 했다.[11] 마담 장은 이국적인 아시아 여성의 이미지를 한껏 강조하면서 유창한 영어로 힘 있게 연설함으로써, 성별과 인종에 대한 고정관념을 무너뜨렸다.

마담 장은 지적인 여성성을 드러내고자 했는데, 특히 그녀의 패션은 일본의 침략에 맞서고 있는 중국에 대한 미국의 동정적 원조를 이끌어 내려는 의도가 있었다. 그녀는 정치 인사를 만날 때는 화려한 벨벳 청삼을 입곤 했다. 미국인의 환심을 사기에는 정치적 야망을 품은 여성보다는 가정에 충실한 아내로서의 모습을 보이는 것이 유리했기 때문에, 남편의 가까운 조언자로서 그녀가 가졌던 영향력은 비밀로 유지되었다. 그녀는 전통 회화에 열렬한 애정을 드러냈는데, 이는 1949년 공산당에 패하여 타이완으로 후퇴한 이후 국민당의 정당성을 내세우기 위한 중요한 정치 수단이 되기도 했다. 쑹메이링의 옷차림은 1960년대까지 미국에서 큰 주목을 받았다. 그녀는 일생 동안 거의 모든 사진에서 청삼을 입고 있으며, 중국 문화의 비공식적 홍보대사로서 임무를 수행했다.

그림 15.8 몸에 밀착되는 청삼을 입은 장아이링의 1954년 모습

　　한편, 근대 중국에서 가장 명성이 높고 작품도 많이 남긴 작가 중 한 명인 장아이링은 패션에 담긴 복잡한 의미에 깊은 관심이 있었다(그림 15.8). 많은 이들에게 인용된 그녀의 에세이 「갱의기」는 전통 사회의 여성들이 겹겹이 쌓인 두꺼운 옷 아래에 몸을 숨김으로써 아무런 관심을 끌려 하지 않았음에 주목한다.[12] 이와 대조적으로, 그녀의 글에 자주 등

장하는 청삼에는 여성의 몸을 과시하려는 의도가 담겨 있다. 장아이링의 소설 중 상당수는 여성에 대한 사회적·도덕적 규제에 초점을 맞추면서 당시의 불안정한 정치적·사회적 상황을 반영한다. 소설 속 여주인공은 사회적 의미에서 생산자이자 소비자로서, 공공의 페르소나를 가장해서 전통이라는 굴레에서 벗어난 새로운 역할을 창조한다. 근대 중국 여성은 서구 사회의 모델인 남녀평등을 실현하고자 했으며, 경제적 영향으로 사회가 풍요로워지자 여성들에게 더 많은 자유와 선택권이 부여되었다.

여성들이 청삼을 받아들여 전통문화를 계승할 때, 남성들은 근대성을 상징하는 서구 복식을 택했다. 홍콩 영화감독 관진펑關錦鵬의 영화 〈레드 로즈, 화이트 로즈Red Rose, White Rose〉(1994)는 상하이를 배경으로 한 장아이링의 중편 소설을 각색한 작품이다. 영화의 남자 주인공인 퉁전바오佟振保는 직장에 갈 때는 정장을 입지만, 귀가 후에는 남성용 청삼으로 갈아입는다. 그의 보수적인 아내 멍옌리孟烟鸝는 영화 내내 청삼을 입는 반면, 애첩인 왕자오루이王嬌蕊는 서양식 옷을 입는다. 남성은 전통과 근대의 상징을 모두 가질 자유가 있지만 여성은 둘 중 한 가지만을 선택해야 했다. 그러나 이 영화의 아이러니한 반전은 사랑받지 못한 '전통적인' 아내가 재단사와 비밀스러운 불륜을 이어간다는 것이다. 빠르게 근대화되는 중국을 상징하는 청삼을 입은 도시 여성들은 여성의 복잡성을 다룬 장아이링의 소설들(그리고 이를 각색한 작품)에 반복적으로 등장하는 주제다.

장아이링은 유행에 민감했는데, 이는 홍콩 유학 시절(1939~1941)에

その図には、以下のような中国語の注記が描かれている。

花袍
無边

相序弱

黑袍－領口袖口滚
極窄
湖色边二道。
湖色更鲜明·
不要太深。

灰袍－領口滚開黑边。過身滚極狹黑边。

32"
27"
36½"

領高一吋

24½"
24"
27"

絲棉袄

그림 15.9 장아이링이 친구 쑹쾅원메이에게 보낸 편지 일부 장아이링은 미국으로 이주한 후에도 맞춤 청삼을 구하기 위해 상세한 그림을 그려 친구 쑹에게 편지를 보냈다. 장아이링은 사망 후 유산 전체를 쑹 부부에게 증여할 정도로 쑹쾅원메이와 두터운 우정을 나누었다.

사귄 친구 쑹쾅원메이宋鄺文美에게 보낸 편지(그림 15.9)에서도 알 수 있다. 장아이링은 1950년대에 미국으로 이주한 후에도 쑹과 지속적으로 편지를 주고받으며 종종 최신 패션 뉴스와 옷감, 홍콩에서 제작된 맞춤 청삼을 쑹에게 부탁했다. 색상, 직물 및 스타일에 까다로웠던 장아이링은 옷을 부탁할 때 상세한 그림을 함께 보냈다(그림 15.9). 그녀는 중국계 미국인 커뮤니티가 패션 감각이 부족하다고 생각했고, 쑹을 통해 유행에 뒤처지지 않으려 노력했다.[13]

장아이링은 부유한 가정에서 태어나 어릴 적부터 패션에 관심이 많았다. 그녀는 자식에게 소홀한 어머니와 학대하는 아버지 밑에서 매우 불행한 어린 시절을 보냈다. 국제도시 상하이에서 자라면서 그녀는 지적인 주제부터 패션에 이르기까지 모든 분야의 최신 트렌드에 자연스럽게 노출되었다. 그러나 마약을 하는 아버지에게 구타를 당하고 계모에게 물려받은 구식 옷을 명문 여학교에 입고 갔던

경험 등은 그녀에게 모멸감을 안겨주었다. 이 때문에 그녀는 수줍어하고 사회성이 부족한 성격이 되었다. 그랬던 그녀가 홍콩에서 유학하면서 자아를 발견하고, 홍콩의 최신 패션을 입으면서 자부심도 느끼게 되었다. 그녀의 패션은 독창성에 대한 열망을 보여주었다. 그녀의 남동생 장쯔징張子靜(1921~1997)은 누나의 독특한 청삼 패션을 지적했던 일화를 회상하며, 누나가 청삼이 홍콩에서는 흔한 패션이라며 대수롭지 않게 대답했다고 했다.[14] 장아이링은 계모의 낡은 옷을 입어야 했던 경험이 자신을 '옷에 미치게' 만들었다고 인정했다.[15] 장아이링의 비참했던 10대 시절은 최신 패션에 민감한 새로운 자아를 창조함으로써 그녀 자신의 목소리를 내는 동기로 작용했다.

미국 영화 속 청삼과 중국 여성의 이미지

여성의 정체성에는 남녀평등에 대한 상반된 생각들이 가득 차 있었다. 여성의 사회적 지위에 대한 자각은 때로 복잡하고 골치 아픈 고민을 낳았다. 영화 속 청삼은 문화의 융합으로 유명한 도시 홍콩에 대한 국제적 관심을 불러일으켰고, 이어 청삼은 근대 중국 여성성과 복잡한 문화적 이해의 상징이 되었다. 이러한 면모를 명확히 보여주는 유명한 미국 영화 두 편이 있다. 바로 영화 〈모정〉과 〈수지 웡의 세계〉인데, 영화의 배경은 영국 점령하의 홍콩이다.

〈모정〉은 1952년에 출판된 작가 한쑤인韓素音(1916~2012, 필명은 엘리

그림 15.10 영화 〈모정〉의 한 장면
한쑤인의 하늘색 청삼에 화뉴(꽃단추)가 달려 있다. 흔히 '모정'이라고 하면 '어머니의 마음'을 떠올리게 되지만, 이 영화 제목의 '모(慕)'는 그리워한다는 뜻이다.

자베스 콤버Elizabeth Comber)의 자전적 소설을 각색한 할리우드 영화이다 (그림 15.10). 제니퍼 존스Jennifer Jones(1919~2009)가 연기하는 쑤인은 유라시아인(유럽인과 아시아인의 혼혈) 의사이자, 국민당 소속 장군이었던 남편을 잃은 과부이다. 그녀는 아내와 별거 중인 미국인 기자 마크 엘리엇(윌리엄 홀든William Holden 분)을 만난다. 쑤인은 인상적인 하늘색 청삼을 입고 영화에 처음 등장하지만, 마크와의 첫 데이트에는 서양식 드레

스를 입는다. 영화의 내용을 보면 미국인과 만나는 자리에서 쑤인은 주로 청삼을 입고 나오는데, 마크 또한 그녀가 청삼을 입는 것이 더 좋다고 말하는 장면이 있다. 영화에서 쑤인은 청삼과 서양식 의복을 번갈아 입으며 등장한다. 이는 그녀가 혼혈인으로서 자신의 정체성에 대해 고민하고 있음을 보여주는 것이다.

쑤인의 고민은 그녀의 친구 수전을 통해서도 드러난다. 수전은 유라시아 혈통을 감추고 영국인으로 보이기 위해 금발로 염색하고 서양식 옷을 걸친다. 영국인 유부남과 불륜 중인 수전은 남녀관계를 쉽게 맺지 않는 고상한 중국 과부 쑤인을 돋보이게 하는 역할을 한다. 새로운 연애의 가능성에 대해 질문을 받은 쑤인은 "내 심장은 죽어 있다"고 잘라 말한다. 쑤인은 마크에게 자신이 명예롭게 행동해야 한다고 강조하는데, 그 이유는 유라시아인에 대한 "도덕성이 느슨하다는 일부 사람들의 편견" 때문이다. 그녀는 유라시아인이 "두 인종의 가장 좋은 점을 결합함으로써 인종차별주의에 대한 해답을 제시한다"며 자신의 혈통을 자랑스럽게 생각한다. 그녀는 마크가 자신을 "중국 소녀"라고 부르자 이를 정정하지만, 어떤 때는 중국인의 특성이라 할 수 있는 길조와 미신에 대한 자신의 믿음을 인정하면서 중국다움을 넌지시 보여준다. 그녀는 (중국) 문화에 대한 부담감과 함께 미국인 기혼자와의 관계로 인해 부도덕하고 "저속한 홍콩 유라시아인으로 전락할 것"이라는 두려움에 시달린다. 청삼을 입는 행위는 중화적 가치의 보존을 상징하며, 그녀는 매일 이를 상기하기 위해 청삼을 입는다. 하지만 결국 그녀는 마크에게 진심 어린 감정을 품게 되고, 그와 관계를 발전시키면서 악의적인 뒷담

화를 기꺼이 감수한다.

도덕적 행동은 중국 여성에게 무엇보다 중요하다. 영화에서는 쑤인의 여동생 쑤첸이 제2차 세계대전 중 공산주의자들의 세력 확장에 두려움을 품고 외국인과 동거를 시작하는데, 이는 그녀의 가족에게 불명예를 불러온다. 쑤인은 쑤첸이 자유롭게 출국할 수 있도록 여권 발급을 도와주면서, 가족에게로 돌아오라고 쑤첸을 설득한다. 한편 쑤인은 전통에 따라 마크와의 결혼에 가족의 동의를 구하고, 겨우 허락을 받는다. 그녀는 홍콩으로 돌아오는데, 병원에서는 그녀의 취업 비자가 만료되자 그녀를 해고한다. 하지만 영화는 해고의 이유가 사실 그녀의 혈통과 기혼자와의 관계에 대한 불쾌한 소문 때문이었음을 분명히 보여준다. 그녀의 동료 셴 선생은 국가에 헌신하기 위해 중국으로 돌아가는 것을 그녀가 거부하자 "더 이상 중국인이 아닌" 것으로 간주한다.

영화 전반에서 쑤인은 단순한 색상과 천으로 만들어진 청삼을 입는데, 이 청삼에는 중국 전통 문양을 본떠 만든 단추인 화뉴花纽, 일명 '꽃단추'가 달려 있다.[16] 그녀의 청삼은 적당한 길이에 트임이 깊지 않게 들어가도록 제작되었다. 이 영화는 1955년 아카데미 시상식에서 최우수 의상 디자인상을 수상했다.

〈모정〉이 개봉되고 5년 후에 제작된 〈수지 웡의 세계〉(리처드 퀸Rich-ard Quine 감독)는 리처드 메이슨Richard Mason의 동명 소설을 각색한 유명 브로드웨이 연극을 바탕으로 만든 영화다(그림 15.11). 유라시아인 배우 낸시 콴Nancy Kwan이 연기한 수지 웡은 홍콩의 랜드마크 센트럴의 스타 페리 부두를 설계한 미국인 건축가 로버트 로맥스(이 역할도 윌리엄 홀든

그림 15.11 영화 〈수지 윙의 세계〉 홍보 포스터(1960) 몸에 착 달라붙는 청삼을 입은 수지가 로버트 앞에 서 있다.

이 맡았다)를 만난다. 그녀는 메이링이라는 돈 많은 여자인 척하며 로버트가 지갑을 훔쳤다고 몰아붙이고서 경찰을 부른다. 다음 장면은 로버트가 예술가의 삶을 탐험하기 위해 저렴한 숙소를 찾아 가난한 동네인 완차이灣仔를 헤매는 모습이다. 수지는 외국 선원들이 즐겨 찾는 이 동네의 술집에 다시 등장하고, 로버트는 인접한 호텔에 방을 예약한다. 곧 수지가 성노동자라는 것이 명확해진다. 그녀는 빨갛고 섹시한 청삼을

입고 매혹적인 춤을 춘다. 그녀가 착용하는 모든 옷은 몸에 딱 달라붙고 허벅지와 가슴의 곡선이 드러날 만큼 깊이 파여 있다.

로버트가 수지를 부유한 서양인들이 즐겨 찾는 페닌슐라 호텔의 고급 레스토랑으로 데려가자, 그녀의 낮은 사회적 지위가 확연히 드러난다. 수지는 메뉴를 읽을 수 없어서 셰리 플립 칵테일과 샐러드 드레싱을 저녁 식사로 주문한다. 그 모습에서 수지가 그곳에 어울리는 사람이 아니라는 것이 굴욕스러울 정도로 명확해진다.[17] 계층 양극화는 완차이의 술집과 홍콩에 사는 서양인의 우아한 집의 대비에서도 나타난다. 서양인의 집에서 열린 디너 파티에 온 손님들은 "중국인은 우리와 다른 도덕적 기준을 가지고 있다"는 인종차별적인 발언을 아무렇지 않게 한다. 그리고 이 발언이 전혀 틀리지 않다는 것을 영화 속 충격적인 장면을 통해 보여준다. 한 선원에게 구타당한 수지는 그녀의 친구들에게 로버트가 질투 때문에 자신을 때린 것이라며 자랑스럽게 말한다. 또 친구인 미니 호와 싸우기도 하는데, 로버트가 미니에게 돈을 주었다고 오해했기 때문이다. 수지의 행동은 사회경제적 약자이면서 뻔뻔하기 그지없는 페르소나를 적나라하게 보여준다. 영화 전반에서 수지는 아이처럼 생각이 단순한 인물로 묘사된다. 그리고 그녀의 행동은 교육과 사회경제적 혜택을 받지 못해 벌어진 일이라고 암묵적으로 이야기한다.

수지는 자신의 도덕관념에 대해 고뇌하지 않는다. 대신 로버트의 행동에서 이에 대한 고뇌가 나타난다. 영화 속 가슴 아픈 장면 중 하나로, 수지가 유럽식 드레스에 모자를 쓰고 영국 숙녀인 척하자 이를 본 로버트가 화를 내며 그녀의 드레스를 찢어버리고 그녀를 "싸구려 유럽 창

녀"라고 부르는 장면이 있다. 그리고 수지의 고객이자 기혼자인 벤(그는 수지에게 돈 걱정 없이 살게 해주겠다는 약속도 했다)이 로버트에게 수지와 헤어져달라고 하자, 로버트는 "그녀는 감정이 없어, 중국인이잖아"라며 비꼰다. 야한 색상에 번쩍거리는 의상은 수지의 성적 매력을 극대화하며, 그녀가 입은 청삼은 다리와 몸매에 시선이 집중되도록 밑으로 내려갈수록 좁아진다. 그녀는 로버트와 만나면서 서양식 옷을 입기 시작하지만, 로버트는 중국인이라는 수지의 정체성을 확인하고 보존하려는 듯이 그녀에게 중국 황후의 복장을 입힌다. 수지의 인간미는 그녀에게 혼외 아들이 있다는 사실이 알려지고 나서야 드러나며, 그 시점부터 카메라는 그녀의 육체에 덜 집중한다.

자아의 문화적 상징으로서 청삼

20세기가 되면서 여성은 임금노동자로 경제활동을 하기 시작했고, 일부는 가정에서 우월적 지위를 누리기도 했다. 이는 중국 역사상 전례가 없는 일이었다. 그럼에도 불구하고, 여성의 정체성은 근대성에 대한 남성적 이해라는 관점에서 조명되면서 여성들을 새로운 사회적 규칙에 종속시켰다. 어떤 이들은 근대 대중문화의 성적 대상화가 과거 결혼 제도에서 여성을 마치 상품처럼 거래했던 것이나 별반 다르지 않다고 단언한다.

〈모정〉에서 우리는 중국인으로서의 자부심을 가진 쑤인의 동정적인

시선을 통해 홍콩을 보게 되지만, 영화 속 장소는 주로 특권층이 시간을 보내는 곳들이다. 〈모정〉에 홍콩의 길거리는 거의 담기지 않았을뿐더러 수지가 사는 완차이 같은 지저분한 동네의 모습은 전혀 찾아볼 수 없다. 〈모정〉의 쑤인과 〈수지 웡의 세계〉의 수지 둘 다 일을 하며 살아가는 소박한 여성임에도 불구하고 말이다. 쑤인이 지내는 곳은 주로 병원 진료실이고, 수지는 끔찍한 슬럼가에 산다.[18] 역사학자 달라고는 달력 포스터에 나타난 근대 여성에 대한 연구에서 매우 적확한 말을 했다. "여성은 처음에는 남성의 일부이자 시종으로 인식되었고, 이어 매력이 잠재된 육체적 대상이자 후손의 생산자로 간주되었다."[19] 쑤인은 이를 뼈저리게 잘 알고 있었고, 그래서 그녀는 마크와의 관계에서 "저속한 홍콩 유라시아인"으로 여겨질까 두려워했다. 국익을 위해 중국으로 돌아오라는 셴 선생의 충고를 거부하는 모습 역시 자신의 삶을 최우선으로 삼겠다는 쑤인의 결심을 나타낸다.

두 영화 모두에서 청삼은 서구의 관점에서 가장 중국다움이 두드러지는 표식이다. 청삼은 인종, 계급, 젠더를 구성하는 개념들과 복합적으로 얽혀 있다. 할리우드 영화에서 백인 남성의 연애 대상으로 등장하는 아시안 미녀들이 청삼을 입은 모습으로 칭송받을 때, 그녀들은 고정관념이라는 덫에서 분투한다.[20] 로버트는 수지를 창녀로 여기면서 서양식 옷을 입은 그녀를 거부한다. 한편 마크는 쑤인이 청삼을 입었을 때 그녀를 더욱 갈망한다. 쑤인의 유라시아 친구인 수전은 앞서 언급한 것처럼 기혼자인 영국인과 불륜관계를 맺고 있음을 시인하면서 도덕적으로 미심쩍게 묘사되고, 그녀의 문란함은 서양식 의복과 합체된다. 사실

도덕적 맥락에서 쑤인은 자신을 유라시아인보다 중국인으로 생각한다. 이는 전형적인 중국의 미덕을 고수하는 그녀의 모습에서 알 수 있다. 유라시아인으로서의 정체성에 대한 쑤인의 고민은 당시 홍콩의 유라시아인에 대한 인식과 관련이 있다. 중국인으로서의 그녀의 정체성은 자신이 혼혈인이라서 생겨나는 오해를 방지하려는 시도이기도 하다.

또한, 두 영화 모두에서 중국 여성은 종속적으로 묘사된다. 수지는 몸의 상처들을 내보이며 로버트가 사랑의 증거를 남긴 것처럼 행동하고, 쑤인은 기혼자와의 관계에 대한 소문과 가족의 반대를 견뎌낸다. 쑤인의 단호한 태도는 청삼으로 구현되고, 수지의 타락 또한 청삼을 통해 상징화된다. 수지는 청삼을 벗는 것이 그녀의 품위를 올려줄 것이라 착각하지만, 로버트는 수지가 청삼을 입었을 때만 그녀를 받아들인다. 로버트가 수지에게 중국 황후의 복장을 입혔을 때도 그녀는 그에게 신하처럼 절을 하는데, 이는 아시아의 우월성과 문화 교차에 대한 은연중의 불안을 반영한다.[21]

청삼을 입은 도시 여성의 이미지는 20세기 초 상업적 근대성의 표현으로 시작되었지만, 이후에는 1950~1960년대 식민지 홍콩에 축약된 '동양화'된 중국에 대한 서구의 묘사로 진화했다. 그 과정에서 이 이미지들은 새로운 인종적·사회적 맥락을 얻게 되었고, 수지 윙 같은 여성은 쾌락주의 사회의 안타까우면서도 볼썽사나운 일원처럼 여겨졌다. 수지 윙은 미덕을 갖춘 여성 유형과는 거리가 멀었다. 미덕을 갖춘 여성상은 할리우드에서 한쑤인처럼 혼혈인에 도덕적이며 전문성을 갖춘 성공한 인물로 구현되었다. 이렇게 전통 중국의 모습은 서구의 시각에

서 탐구되고 재구성되었다.

한쑤인을 연기한 제니퍼 존스는 백인 여배우만 주연을 맡던 시대에 호감 가는 배역들로 이름을 알렸다. 그녀는 성모 마리아를 영접하고 루르드Lourdes에서 치유의 샘을 발견한 시골 소녀 베르나데트 수비루Bernadette Soubirous(1844~1879) 역으로 오스카상을 수상하기도 했다. 존스는 〈백주의 결투Duel in the Sun〉(1947)와 〈여호Gone to Earth〉(1950)에서 혼혈인을 연기한 바 있다. 그녀가 유라시아인 배역에 캐스팅된 것은 어떤 문화적 신뢰성보다는 그녀의 연기 경험 때문이었다. 반면에 낸시 콴의 유라시아 혈통 ― 아버지는 중국인, 어머니는 스코틀랜드 혈통 ―

그림 15.12 수지 웡으로 분장한 낸시 콴 그녀가 입은 청삼은 아시아에 대한 서양 대중들의 상상력을 자극했다. 잡지 『라이프(Life)』의 1960년 10월 24일자 표지.

은 〈수지 웡의 세계〉를 관람하는 서양 관객들이 그녀를 쉽게 알아볼 수 있게 하는 요인으로 작용했다. 그와 동시에 서양인들은 그녀의 이국적인 몸매와 의상을 보면서 아시아인에 대한 고정관념을 형성하게 되었다. 청삼이 돋보이는 낸시 콴의 홍보용 사진은 이 옷을 대중의 상상력에 각인시켰다(**그림 15.12**). 〈수지 웡의 세계〉가 성공하자 청삼은 동양의 관능적 매력과 동의어가 되었는데, 이 관능미에는 종속적인 아시아를 바라보는 서양의 판타지가 혼합되어 있었다.[22] 여기에는 서양인, 특히 서양 남성에게는 이국적인 타자

의 복장을 한 중국인 여성만이 매력적으로 여겨진다는 가정이 담겨 있다.[23] 서비스업에 종사하는 아시아인에 관한 고정관념은 중국음식점 여종업원의 유니폼 등 접대용 복장으로 청삼이 흔하게 사용되면서 강화되었다.

다층적 의미를 지닌 홍콩의 청삼

1949년 공산당이 집권하자 청삼은 중국에서 그 명성을 급속히 잃었지만, 1950~1960년대 홍콩에서는 계속 인기를 끌었다. 재능 있는 재단사들은 당시 영국 식민지였던 홍콩으로 이주했으며, 이 도시의 자유로운 환경은 그들의 창의성을 북돋웠다. 화려한 청삼이 급속히 퍼지면서, 낸시 콴이나 린다이林黛(1934~1964)처럼 홍콩으로 이주하여 스타가 된 여배우들이 청삼을 입은 모습은 언론의 주목을 받았다. 최신 패션을 따르는 여성들은 몸에 딱 붙는, 몸매가 드러나는 청삼을 입으려 했다. 이 때문에 재단사들은 착용자가 웃거나 재채기를 할 때 옷이 찢어지지 않도록 청삼의 허리와 엉덩이 부분을 강화해야 했다. 또한, 옆트임의 길이를 조정할 수 있도록 지퍼를 달기도 했다.[24] 홍콩에서 지금도 활동하고 있는 소수의 상하이 출신 재단사들은 자신의 기술이 최고라고 자부한다. 예를 들어, 상하이 출신 재단사가 만든 청삼은 기술을 배우지 못한 재단사가 만든 옷보다 입체적이며 입는 사람의 몸에 더 잘 맞는다(그림 15.13). 그러려면 착용자의 평소 습관을 반영하는 것이 핵심이다. 예를

그림 15.13 영화배우 린다이가 착용한 1960년대 초 민소매 비단 청삼 흰색 바탕에 검은색 꽃무늬로 장식되었다. 치맛단 가장자리의 가느다란 검은색 공단 장식은 '선향 장식(incense-stick binding)'이라 불리는데, 마치 향 스틱처럼 가늘다는 뜻이다.

들면, 딱 붙는 청삼을 입을 때 어떤 속옷을 입느냐에 따라 편안함의 정도가 달라질 수 있다.[25]

홍콩에서 청삼의 인기가 절정이었을 때는 초등학교와 중·고등학교 교사는 물론 학생들까지 교복으로 입을 정도였다. 현지의 관습을 받아들이는 일부 유명 기독교 학교도 마찬가지였다. 예를 들어, 여자고등학교인 트루라이트걸스칼리지True Light Girls' College(1975년 케인로드Caine Road에 설립)는 오늘날까지도 학생들이 청삼 스타일의 맞춤 교복을 입는 전통을 유지하고 있다. 이는 헐렁한 남성용 옷을 여성용 제복으로 개조하던 중화민국 시기부터 내려오는 전통이다. 이러한 교복 디자인에는 학문적 전통에 바람직한 여성성을 더하여 완성하겠다는 뜻이 담겨 있다.[26] 트루라이트걸스칼리지의 교사들은 1980년대까지 청삼을 매일 입었지만, 오늘날에는 특별한 경우에만 착용한다.

청삼은 1960년대 후반 인기가 사그라든 이후, 1973년부터 매년 열리고 있는 미스 홍콩 선발대회 방송을 통해 다시금 사람들의 관심을 얻

었다. 이 대회는 홍콩 역사상 가장 많은 시청자를 자랑하는 방송 프로그램이다. 여타 미인대회의 수영복 심사와 대조되는 이 대회의 청삼 심사는 심한 노출 없이도 참가자들이 몸매를 과시할 수 있게 해준다. 대회의 시상식 역시 청삼 차림으로 진행된다. 홍콩인들의 청삼에 대한 인식은 복잡성을 띤다. 몸에 딱 붙는 청삼은 〈수지 웡의 세계〉 같은 영화의 영향으로 특정 시대의 성애화된 여성과 매춘부가 입던 의상으로 널리 알려졌다. 하지만 1950~1960년대 홍콩에서 청삼은 모든 계층의 여성들이 즐겨 입던 옷이기도 하다. 스크린 안팎에서 중국 영화의 스타 배우들이 청삼을 자주 착용하였고, 일반 시민들은 이 스타들의 패션을 열렬히 모방했다.

홍콩에 사는 외국인을 포함한 홍콩 현지 여성들에게 청삼은 매혹을 뜻하는 옷이 되었으며, 상류층 여성들은 종종 무도회나 공식 행사에 참석할 때 청삼을 입는다. 더욱이 청삼은 비록 그 모양이나 색상이 너무 다양해서 원형을 찾기 힘들 정도지만, 중국의 결혼식과 생일잔치에 당연하게 착용하는 의상 중 하나이기도 하다. 그러나 다른 중국 전통 의상과 마찬가지로 청삼은 홍콩 여성의 옷장에서 서양식 의복에 자리를 내주었고, 젊은 세대의 눈에는 종종 너무 전통적이거나 구식으로 비쳐지기도 한다.

그러나 문화적 상징으로서 청삼은 여전히 유효하다. 1990년대 이후 홍콩이 중국에 반환되자 일부 집단에서 청삼이 부활하기도 했다. 홍콩 정부 관리들에게 청삼은 '중국의 가치'를 수용한 징표로서 정치적 표현으로 이용되었다. 홍콩의 전 정무장관인 천팡안성陳方安生, Anson

Chan(1940~)과 현 행정장관인 캐리 람Carrie Lam(1957~)은 공식 행사용 복장으로 청삼을 선호한다. 그들의 복장은 우아함에 기품을 더한 전형이라고 할 수 있고, 쑹 자매 같은 중화민국 시기의 지식인부터 홍콩의 교사에 이르기까지 지성과 미덕을 겸비한 중국의 여성을 떠올리게 한다. 패션은 끊임없이 변화하기에 한 국가를 특정할 순 없지만, 청삼이 여전히 여성의 아름다움을 대표한다는 점에 동의하지 않는 사람은 없을 것이다. 청삼은 날씬하되 너무 마르지 않은 여성에게 가장 잘 어울린다.

2015년 홍콩에서 설립된 청삼회長衫薈는 청삼을 홍보하기 위한 조직이다. 청삼회의 고문 중 한 명인 리후이링李惠玲은 청삼을 지칭하는 용어에 분명하게 선을 긋는다. 그녀는 청삼이란 현지의 맥락에서 이해해야 할 홍콩의 패션이며, 중국 본토에서 이 옷의 형태를 논할 때 가장 적합한 용어인 '치파오'와는 별개라고 단언한다. 청삼회의 구성원은 청삼을 애용하는 전문직 여성(변호사, 은행가, 공무원, 학자, 패션 디자이너 등)이다. 회원 중 일부는 청삼과 그에 어울리는 장신구를 직접 만들기도 한다. 이들은 서비스 산업이 청삼을 제복으로 보급하면서 이 옷의 상징성을 왜곡했다고 주장한다. 그리고 회원들은 청삼을 "아름다운 홍콩의 집단 기억collective memory"으로 복원하고, 청삼을 재단할 때 필수적이라고 생각하는 고상한 자세와 습관을 장려하고자 한다. 청삼은 결코 케케묵은 과거의 것이 아니다. 수입산 섬유를 포함한 다양한 원단과 단추와 장식 및 여러 세부적인 디자인 요소들을 착용자의 감각에 맞게 반영하여 개성을 표현할 수 있다.

청삼회의 한 회원은 청삼이 '패스트패션fast fashion'과는 다르게 몇 년이고 입을 수 있으며, 청삼을 만들고 남은 재료로는 멋진 핸드백을 만들 수 있다고 한다. 그래서 그녀는 청삼이 '환경친화적'이라고 한다. 또한, 함께 착용하는 장신구를 바꾸는 것만으로 낮 활동을 위한 청삼에서 퇴근 후 모임이나 저녁 행사용 청삼으로 손쉽게 바꿀 수 있다. 이 조직의 회원들은 청삼을 홍콩의 상징으로 여기며 공식 행사나 해외 출장 시에 자랑스럽게 입는다.[27] 그러나 대부분의 홍콩 여성에게 청삼은 일상복이 아닌 전통 의상이다. 오늘날 청삼을 선호하는 이들은 문화 보존 명목으로 과거를 의식적으로 되살리기 위해서, 그리고 세련된 취향의 창조적 표현으로서 이 옷을 착용한다. 잘 만들어진 청삼은 현대 홍콩에서 이국적으로 여겨지지는 않지만, 서양식 복장을 하는 대다수의 사람들 사이에서 강렬한 인상을 남긴다.

홍콩의 주권이 영국에서 중국으로 반환된 지 20여 년이 지난 지금, 이 도시의 정체성을 구성하는 요소들은 그 어느 때보다 탄탄하다. 센트럴 점령운동Occupy Central Movement에서 파생된 2014년의 우산운동Umbrella Movement은 전면적 보통선거 거부에 항의하는 민주주의 시위였다. 시민불복종을 옹호하는 수천 명의 시민들이 2014년 9월 28일부터 12월 15일까지 79일 동안 도시 곳곳을 점령했다. 이 운동 이후, 홍콩의 정체성 담론은 중국 혈통에 대한 충성을 주장하는 사람들과, 애국심을 강제하는 중국 정부를 비난하는 사람들 간의 뜨거운 논쟁거리가 되었다. 후자는 자신을 '홍콩 거주 중국인'이나 '중국인'이 아닌 '홍콩인'이라고 부른다. 이 홍콩인들은 '중국화'로 인해 홍콩 현지 문화와 가치가 침식될

것을 두려워한다. 물론 중국 영토로의 재편입을 모든 면에서 수용하는 사람들도 존재하며, 또 어떤 사람들은 중국 본토와 선택적으로 공감하는 중도적 입장을 취한다. 중국 본토에서 이주해오는 인구의 증가는 이러한 입장들에 또 다른 차원의 복잡성을 추가했다. 다양한 목소리가 공존하는 오늘날의 홍콩 환경에서는 융합의 역사가 있는 청삼이 가장 오래도록 살아남는 여성 패션이 될 수도 있을 것이다.

청삼은 먼 길을 걸어왔다. 중화민국 초기에는 근대 여성을 소비주의 및 서구화로 이끄는 시각적 접착제와 같았고, 문학과 대중적인 영화를 통해 1950~1960년대까지 판타지적 요소를 유지했지만 동시에 일상 패션으로 성공적으로 자리 잡기도 했다. 한때 홍콩을 배경으로 한 영화 〈수지 웡의 세계〉에서 청삼은 우월한 서구와 대비되는 수준 낮은 아시아로 비유되기도 했다. 하지만 오늘날 청삼은 존경을 불러일으키는 상징으로서 재창조되고 있다. 홍콩의 여성들은 청삼을 중심으로 새 바람을 일으키고 있다. 수지가 자신의 성적 매력을 팔았다면, 청삼의 새로운 추종자들은 문화에 통달하고 사회적으로 존경받는 세계시민이다.

자아에 대한 이해는 자본주의와 세계화에서 비롯되는 동질화와 끊임없이 줄다리기를 한다. 누군가에게 패션은 너무나도 중요한 매개체이다. 옷을 선택함으로써 우리는 잃어버린 것(그것이 태도이건 관행이건 간에)을 되찾고, 획일성에 저항하는 새로운 자아를 창조하기도 한다. 의복은 사회적 자아를 형성하는 데 필요한 어마어마한 심리적·물질적 노력의 한 부문이다. 이 글에서 다룬 사례를 보면, 문화와 젠더는 의복이라는 매체를 통해 외부와 소통한다. 쑤인의 청삼은 그녀의 중국적 미

덕을 재확인해주며, 수지는 청삼을 통해 자신이 개방적인 성관계를 용인하는 이국적인 중국 술집 여자임을 알린다. 이 다재다능한 옷은 이런 식으로 여러 다른 정체성을 구현한다. 실제로 청삼은 시대에 따라 전통에 도전하거나 또는 전통을 보존하기 위해 사용되었다. 정보 공유가 활발해진 오늘날, 우리는 청삼이라는 상징적인 패션이 중국뿐만 아니라 국제 사회에서도 계속해서 새로운 의미를 축적해갈 것이라고 확신할 수 있다.

주

01 패션, 근대를 외치다

1 사회학자 유니야 가와무라(Yuniya Kawamura)는 변화와 매혹의 상징으로서 패션의 정의
 를 특히 중시했다. Yuniya Kawamura, *Fashion-ology: An Introduction to Fashion Stud-
 ies* (New York: Berg, 2005); Terry Satsuki Milhaupt, *Kimono: A Modern History* (New
 York: Reaktion Books, 2014) 참조.

2 예를 들어 다음을 참조할 것. Alan Priest, *Costumes from the Forbidden City* (New York:
 The Metropolitan Museum of Art, 1945); Alan Priest and Pauline Simmons, *Chinese
 Textiles: An Introduction to the Study of Their History, Sources, Technique, Symbolism,
 and Use* (New York: The Metropolitan Museum of Art, 1934); Verity Wilson and Ian
 Thomas, *Chinese Dress* (London: Victoria and Albert Museum, 1986); Verity Wilson,
 Chinese Textiles (London: V & A Publications, 2005).

3 Milhaupt, *Kimono*, 11-24.

4 2015년 7월 보스턴 미술관에서는 '수요일엔 기모노(Kimono Wednesdays)'라는 대중적
 인 이벤트 프로그램을 기획했다. 그리고 미술관 방문객들이 클로드 모네의 〈라 자포네즈〉
 앞에서 기모노를 입고 사진을 찍으며 "내재된 카미유 모네를 표현(channel your inner
 Camille Monet)"하도록 했다. 『보스턴 글로브(Boston Globe)』에 2015년 7월부터 2016
 년 2월까지 실린 기사를 참조할 것. Seph Rodney, "The Confused Thinking Behind the
 Kimono Protests at the Boston Museum of Fine Arts," *Hyperallergic*, July 17, 2015,
 https://hyperallergic.com/223047/the-confused-thinking-behind-the-kimono-protests-
 at-the-boston-museum-of-fine-arts/.

5 Anna Jackson, ed., *Kimono: The Art and Evolution of Japanese Fashion* (London:
 Thames & Hudson, 2015); Milhaupt, *Kimono*, esp. 31-138 and 249-274.

6 이 전시회는 2017년 12월 15일부터 2018년 4월 1일까지 매사추세츠주 세일럼시의 피바디
 에식스 박물관에서 열린 특별 전시회이다.

7 예를 들어 다음을 참조할 것. Susan Tai, *Everyday Luxury: Chinese Silks of the Qing Dy-
 nasty, 1644~1911* (Santa Barbara, CA: Santa Barbara Museum of Art, 2008); Barry Till,
 Silk Splendour: Textiles of Late Imperial China, 1644~1911 (Victoria, BC: Art Gallery

of Greater Victoria, 2012); Ka Bo Tsang, *Touched by Indigo: Chinese Blue-and-White Textiles and Embroidery* (Toronto, ON: Royal Ontario Museum, 2005).

8 Antonia Finnane, *Changing Clothes in China: Fashion, History, Nation* (New York: Columbia University Press, 2008).

9 Aida Yuen Wong, ed., *Visualizing Beauty: Gender and Ideology in Modern East Asia* (Hong Kong: Hong Kong University Press, 2012).

10 Patricia A. Cunningham, *Reforming Women's Fashion, 1850~1920: Politics, Health, and Art?* (Kent, OH: Kent State University Press, 2003); Patricia A. Cunningham and Susan Voso Lab, *Dress and Popular Culture* (Bowling Green, OH: Bowling Green State University Popular Press, 1991).

11 Melissa J. Doak and Melissa Karetny, *How Did Diverse Activists Shape the Dress Reform Movement, 1838~1881?* (Binghamton, NY: State University of New York, 1999).

12 Gayle V. Fischer, *Pantaloons and Power: A Nineteenth-Century Dress Reform in the United States* (Kent, OH: Kent State University Press, 2001).

13 Catherine Smith and Cynthia Greig, *Women in Pants: Manly Maidens, Cowgirls, and Other Renegades* (New York: Harry N. Abrams, 2003).

14 Hyunsoo Woo, ed., *Treasures from Korea: Arts and Culture of the Joseon Dynasty, 1392~1910* (New Haven: Yale University Press, 2014).

15 Cat. No. 15, Treasures from Korea, 34-35. 정부 관리를 위한 대례복은 민철훈(閔哲勳, 1856~1925)이 소장하다가, 한국자수박물관을 거쳐 현재는 2020년 개관한 서울공예박물관에서 소장하고 있다. 민철훈은 대한제국의 최고위층 외교사절로서 1900년에 프랑스, 이탈리아, 독일을 방문하였고, 1904년에는 미국의 워싱턴 D.C.에 거주하였다.

16 한국 최초의 여성교육기관은 1886년 미국인 선교사 메리 F. 스크랜튼(Mary F. Scranton)이 세운 이화학당이다. 오늘날 이화여자대학의 전신인 이화학당을 설립한 스크랜튼은 처음에는 자택에서 여학생을 가르치기 시작했다.

17 Hyung Il Pai, "Travel Guides to the Empire: The Production of Tourist Images in Colonial Korea," in *Consuming Korean Tradition in Early and Late Modernity: Commodification, Tourism, and Performance*, ed. Laurel Kendall (Honolulu: University of Hawai'i Press, 2011), 67-87.

18 일본 내 소비자를 겨냥한 독특한 마케팅 전략에 대한 자세한 설명은 Kazuo Usui, *Marketing and Consumption in Modern Japan* (New York: Routledge, Taylor & Francis Groups, 2015)에서 찾아볼 수 있다.

19 Stephen Vlastos, *Mirror of Modernity: Invented Traditions of Modern Japan* (Berkeley: University of California Press, 1998).

20 일본의 공장 직원에 대해서는 E. Patricia Tsurumi, *Factory Girls: Women in the Thread Mills of Meiji Japan* (Princeton: Princeton University Press, 1990) 참조.

21 예를 들어 다음을 참조할 것. Ellen Johnston Laing, *Selling Happiness: Calendar Posters and Visual Culture in Early Twentieth-Century Shanghai* (Honolulu: University of Hawai'i Press, 2004); Jin Jiang, *Women Playing Men: Yue Opera and Social Change in Twentieth-Century Shanghai* (Seattle: University of Washington Press, 2009).

22 Leo Ou-fan Lee, *Shanghai Modern: The Flowering of a New Urban Culture in China, 1930~1945* (Cambridge, MA: Harvard University Press, 1999); Hanchao Lu, *Beyond the Neon Lights: Everyday Shanghai in the Early Twentieth Century* (Berkeley: University of California Press, 1999).

23 Hazel Clark, *The Cheongsam* (New York: Oxford University Press, 2000).

24 Juanjuan Wu, *Chinese Fashion: From Mao to Now* (New York: Berg, 2009); Jianhua Zhao, *The Chinese Fashion Industry: An Ethnographic Approach* (London and New York: Bloomsbury Academic, 2013); Christine Tsui, *China Fashion: Conversations with Designers* (New York: Berg, 2009).

25 Barbara Molony, "Gender, Citizenship and Dress in Modernizing Japan," in *The Politics of Dress in Asia and the Americas*, eds. Mina Roces and Louise Edwards (Portland, OR: Sussex Academic Press, 2009), 81-100.

26 예를 들어 다음을 참조할 것. Jennifer Craik, *Uniforms Exposed: From Conformity to Transgression* (New York: Bloomsbury Publishing, 2005).

Part 1 의복과 제복

02 옷차림으로 보는 메이지유신: '복제'라는 시각

1 日本史籍協會 編, 「養田傳兵衛への書翰 明治 元年 閏4月 23日」, 『大久保利通文書』 2 (周南: マツノ書店, 2005), 302.

2 1868년(메이지 원년) 메이지 천황은 7월에 '에도'를 '도쿄'로 개칭하는 조서를 발표하고, 10월에 도쿄(에도)로 행행했다가 12월에 교토로 환행했다. 이것을 '도쿄 행행'이라고 부른

다. 그리고 이듬해 다시 도쿄로 행행한 것을 '도쿄 재행'이라고 한다. 관리 공선이란, 1869년 5월 13일과 14일에 황성 오히로마(大廣間, 대연회장)에서 3등관 이상의 투표로 보상(輔相)·의정·참여를 선출한 것을 말한다.

3 日本史籍協會 編, 「新納立夫への書翰 明治 2年 10月 29日」, 『大久保利通文書』 3 (周南: マツノ書店, 2005), 312-313.

4 원문과 출처는 다음과 같다. "朕惟フニ風俗ナル者移換以テ時ノ宜シキニ隨ヒ國體ナルモノ不拔以テ其勢ヲ制ス, 今衣冠ノ制中古唐制ニ模倣セシヨリ流テ軟弱ノ風ヲナス, 朕太タ慨之, 夫神州ノ武ヲ以テ治ムルヤ固ヨリ久シ, 天子親ラ之カ元帥ト爲リ衆庶以テ其風ヲ仰ク, 神武創業, 神功征韓ノ如キ決テ今日ノ風姿ニアラス, 豈1日モ軟弱以テ天下ニ示ス可ンヤ, 朕今斷然其服制ヲ更メ其風俗ヲ1新シ, 祖宗以來尚武ノ國體ヲ立ント欲ス, 汝近臣其レ朕カ意ヲ體セヨ." 「御勅諭草案·服制改正ノ件 明治 4年 9月 4日」, 『伊藤博文關係文書·書類ノ部』 114, 國立國會圖書館憲政資料室 소장.

5 刑部芳則, 「明治太政官制形成期の服制論議」, 『日本歷史』 698 (2006); 刑部芳則, 『明治國家の服制と華族』 (東京: 吉川弘文館, 2012) 참조.

6 日本史籍協會 編, 『島津久光公實記』 3 (東京: 東京大學出版會, 1977), 199-200.

7 西鄕隆盛全集編集委員會 編, 「島津久光詰問十四ヶ條」, 『西鄕隆盛全集』 5 (東京: 大和書房, 1979), 496-498.

8 大西鄕全集刊行會 編, 「黑田了介への書 明治 5年 12月 朔日」, 『大西鄕全集』 2 (東京: 平凡社, 1927), 689.

9 "定服制嚴容貌事 服制容貌ハ內外ノ弁ヲ嚴ニシ, 貴賤ノ等ヲ分ツ所以ニシテ王政ノ要典治國ノ大經最モ忽ニスヘカラス, 今ヤ悉舊典ヲ破リ貴賤等ナク內外分ナキノミナラス, 上下1班西洋ノ冠履ヲ用テ恥トセス, 禮制淆亂シテ先王ノ大經大法蕩然摩滅スルニ至ル慨嘆ニ堪ヘケンヤ, 是ヲ以更ニ舊法ニ依リ適宜ノ服制ヲ定メ貴賤ノ容貌ヲ正シ, 嚴ニ洋服ヲ禁シ上朝廷ヨリ下閭巷ニ至ルマテ皇國ノ皇國タル本色ヲ明ニスヘキナリ." 日本史籍協會 編, 『島津久光公實記』 3, 214-215.

10 立敎大學日本史硏究會 編, 「西鄕隆盛書翰 明治 5年 8月 12日」, 『大久保利通關係文書』 3 (周南: マツノ書店, 2008), 359.

11 日本史籍協會 編, 「三條·巖倉兩公に呈せし辭表 明治 7年 5月 25日」, 『大久保利通文書』 5 (周南: マツノ書店, 2005), 523.

12 日本史籍協會 編, 『島津久光公實記』 3, 262-264.

13 刑部芳則, 「廢藩置縣後の島津久光と麝香間祗候」, 『日本歷史』 718 (2008); 刑部芳則, 『三條實美—孤獨の宰相とその一族—』 (東京: 吉川弘文館, 2016); 刑部芳則, 『明治國家の服制と華族』 참조.

14 日本史籍協會 編, 『島津久光公實記』3, 265, 268.

15 "當十月限是迄禮服被廢候ニ付テハ製服着用勿論ノ所, 近頃足痛ノ症ヲ發シ屈伸自由ヲ不得ヨリ, 何分身體ニ相適セス困苦仕候ニ付, 來春朝拜幷宴會等ノ節不參ノ外無之, 且今後御祝日等參內ノ 儀難相成次第, 重德年既ニ七秩ニ余リ居候儀ニ付, 實以殘念ノ至ニ存候, 依之何卒格別ノ御詮議ヲ 以テ痛所本快迄ノ所, 從來ノ禮服着用御免被仰付候樣伏シテ懇願仕候, 此段宜御取成ノ程偏奉希 上候, 以上." 「華族大原重德禮服着用ノ節舊禮服換用ヲ許ス」(『太政類典 第2編』第51卷, 國立公文 書館 소장, 2A—9—太273).

16 「華族綾小路有長外九名同上ノ節舊禮服換用ヲ許ス」, 『太政類典 第2編』第51卷, 國立公文書館 소 장, 2A—9—太273.

17 「嵯峨實愛日記」, 宮內廳書陵部宮內公文書館 소장, 식별번호 35090.

18 刑部芳則, 「巖倉遣歐使節と文官大禮服について」, 『風俗史學』19 (2002); 刑部芳則, 『明治國家の 服制と華族』 참조.

19 「太政官布告」第339號, 『法令全書』明治 5年.

20 「太政官布告」第54號, 『法令全書』明治 8年.

21 刑部芳則, 「まぼろしの大藏省印刷局肖像寫眞—明治天皇への獻上寫眞を中心に—」, 『中央大學大 學院研究年報·文學研究科篇』38 (2009) 참조.

22 刑部芳則, 「明治初年の散髮·脫刀政策」, 『中央史學』29 (2006); 刑部芳則, 『明治國家の服制と華 族』 참조.

23 "此頃谷中團子坂ナル菊花ノ造リ物ヲ見ント遊步セシニ, 或ル一店ニテ菓子ヲ買ハント立寄タル折 カラ, 五十計ニテ自カラ云ヘバ, 疳氣危ヨリ云ヘバ, ヨイヨイ體ノ人來テ是モ菓子ヲ求メント, 予 ガ側ナル火鉢ヲ會釋モナク引ヨセテ腰ウチ掛ケタリ, 態度言語トモ倨傲甚シク, 其衣ハ上等ノ八丈 ニテ昔ハ昆布ニ似タルモ今ハ荒布ノ如ク破レ, 胸襟ノ間垢汚リテ光澤アリ, 腰下ニ製作最モ下等 ナル長刀ヲ佩タリ, 其體如此ナレトモ揚揚自得ノ色アリ, 主人ニモ早クセヨト責ム, 予ハ垢臭ニ堪 ズ急之レヲ避ント欲ス, 因テアトテヨイト云ヘバ主人モ倉率ニ其好ミノ菓餅ヲ竹皮ニ包テ是ヲ與 フ, 其人串ニ貫タル錢少許ヲ投ケソレ代ト云, 主人之レヲ算ヘテ百五十文不足ナリト云ニ, 其人勃 然トシテ何ゾ高價ナルヤ不埒ナリ, 併又序ニヤロウトテ彼ノ竹皮包ヲ手ニシ卒然トシテ出去レリ, 子曰彼レ何人ゾ何ゾ甚ダ傲慢ナルヤ, 主人冷笑シテ曰ク, 彼ハ舊旗下ノ士ニテ朝臣トナリタル始メ ハ騎馬ニテ往來セシ人ナリ, 今貧苦ニ迫ルト雖モ猶刀ヲ佩ビ傲慢ナルハ誠ニヨシト云, 予曰ク何ノ 故ゾ, 主人曰彼レ若シ刀ヲ佩ビ倨傲ナラザレバ世人誰カ乞食ト思ハザランヤ, 是ヲ於テ刀ノ決 シテ廢ス可カラザル事ヲ發明セリ, 頃日廢刀ノ說紛紛タリ, 因テ貴社ニ投ジテ江湖ノ1粲ニ供ス." 『東京日日新聞』3 (東京: 日本圖書センター, 1993), 262.

24 "一, 華族ニテ神官又ハ敎導職ニ任補ノ輩ハ其位階相當ノ大禮服着用不苦事, 一, 神道敎導職ハ大

礼服着用ノ節神官同樣祭服ヲ可相用事, 但常礼ノ節ハ淨衣直垂ヲ以通常礼服ニ換用不苦事, 一, 諸宗教導職ハ同上ノ節法衣ヲ可相用事, 一, 僧侶ハ法用ノ外礼服着用ノ節通常礼服又ハ法衣可相用事." 「神官教導職及僧侶礼服」, 『太政類典 第2編』51.

25 刑部芳則, 『京都に殘った公家たち: 華族の近代』(東京: 吉川弘文館, 2014) 참조.

26 刑部芳則, 『京都に殘った公家たち: 華族の近代』(東京: 吉川弘文館, 2014) 참조.

27 京都大學文學部日本史硏究室 編, 「寺島宗則書翰 明治 20年 1月 13日」, 『吉田淸成關係文書』2 (東京: 思文閣出版, 1997), 278.

28 京都大學文學部日本史硏究室 編, 「鈴木金藏書翰 明治 20年 5月 24日·29日」, 『吉田淸成關係文書』2 (東京: 思文閣出版, 1997), 180.

29 京都大學文學部國史硏究室 編, 「黑田淸隆書翰 明治 18年 11月 14日」, 『吉田淸成關係文書』1 (東京: 思文閣出版, 1993), 356.

30 日本史籍協會 編, 「巖倉具視書翰 佐佐木高行宛 明治 10年 12月 24日」, 『巖倉具視關係文書』7 (東京: 東京大學出版會, 1983), 82-83.

31 刑部芳則, 「鹿鳴館時代の女子華族と洋裝化」, 『風俗史學』37 (2007) 참조.

03 한국의 근대 복식정책과 서구식 대례복의 도입

1 조선의 단발령은 1895년 11월 15일 고종이 공포하여 11월 17일부터 전 국민을 대상으로 시행되었다. 그런데 을미개혁 때 태양력을 도입하면서 11월 17일이 1896년(건양 원년) 양력 1월 1일이 되었으므로, 단발령이 실제로 시행된 것은 1896년이라고 보아야 한다. 이 글은 1896년 1월 1일을 기준으로 그 이전은 음력, 그 이후는 양력 날짜로 정리하였다.

2 유희경, 김문자, 『한국복식문화사』(서울: 교문사, 1998), 181-186.

3 정옥자, 『조선후기 조선중화사상 연구』(서울: 일지사, 1998).

4 이와 관련된 연구는 외교사 분야에서 많이 이루어졌다. 특히 김용구의 연구를 주목할 수 있는데, 김용구, 『만국공법』(서울: 소화, 2008); 김용구, 『세계관 충돌의 국제정치학: 동양 禮와 서양 公法』(서울: 나남출판사, 1997)을 참조할 수 있다.

5 여성 복식에 대한 내용은 개항 이후의 조선과 대한제국에서는 법령으로 정한 바가 전혀 없었다. 1907년에 영친왕의 생모인 순헌황귀비가 양장을 착용한 사진을 남겼지만 그 배경이 아직 밝혀지지 않아서 언급하기가 어렵고, 일제시대에 들어서면 여성의 원삼과 당의를 신분에 따라 대례복, 소례복으로 분류하여 정리한 자료(장서각 소장 자료인 『禮服』)가 있지만 1920년 이후의 자료이기 때문에 시기적으로 맞지 않다. 이 글은 대한제국 시기의 공식적 복식제도 개혁을 주된 내용으로 하기 때문에 남성의 관복을 주제로 하였다. 일본은 여성 복

식에 대례복, 중례복, 소례복, 통상복을 서양복 형태로 제정한 바가 있다.

6 서계 사건에서 나타나는 서구식 예복에 대한 조선의 최초 시각은 이경미, 「19세기 말 서구
 식 대례복 제도에 대한 조선의 최초 시각: 서계(書契) 접수 문제를 통해」, 『한국의류학회지』
 33(5) (2009), 732-740에서 다루었다. 또한 외교사 분야에서 서계 사건을 참조할 수 있는 자
 료로 김용구, 『세계관 충돌과 한말 외교사, 1866~1882』(서울: 문학과지성사, 2001)이 있다.

7 일본에서 이루어진 문관대례복에 대한 연구는 形部芳則, 『洋服·散髮·脫刀: 服制の明治維新』
 (東京: 講談社, 2010), 번역서로 오사카베 요시노리 지음, 이경미·노무라 미찌요 옮김, 『복
 제 변혁으로 명치유신을 보다』(서울: 민속원, 2015); 刑部芳則, 『帝國日本の大礼服: 國家權威
 の表象』(東京: 法政大學出版局, 2016)이 있다.

8 이경미, 「갑신의제개혁(1884년) 이전 일본 파견 수신사와 조사시찰단의 복식 및 복식관」,
 『한국의류학회지』33(1) (2009), 45-54; 이정희, 「제1차 수신사 김기수가 경험한 근대 일본
 의 외교의례와 연회」, 『朝鮮時代史學報』59 (2011), 173-207.

9 고종 통치기에 흉배의 문양을 간략하게 하는 정비가 이루어졌는데, 문관 당상관은 학 두 마
 리[雙鶴], 당하관은 학 한 마리[單鶴]를 자수하도록 하였다.

10 이경미, 「개항 이후 대한제국 성립 이전 외교관 복식 연구」, 『한국문화』63 (2013), 129-
 159.

11 이경미, 「개항기 전통식 소례복 연구」, 『복식』64(4) (2014), 162-175.

12 이 시기 경찰복 도입에 대한 연구로 경찰청 발간, 『韓國警察服制史』(서울: 민속원, 2015)가
 있고, 군복에 대한 연구는 국방군사연구소 편, 『韓國의 軍服飾 發達史 1』(서울: 國防軍史研究
 所, 1998)이 있다. 또한 경찰 제복의 이후 변화는 이 책 노무라 미치요의 글을 참조할 수 있다.

13 이경미, 「대한제국 1900년(光武 4) 문관대례복 제도와 무궁화 문양의 상징성」, 『복식』
 60(3) (2010), 123-137; 목수현, 「한국 근대 전환기 국가 시각 상징물」, 서울대학교 박사학
 위 청구논문 (2008).

14 이민원, 「조선의 단발령과 을미의병」, 『의암학연구』1 (2002), 39-64; 이민원, 「상투와 단발
 령」, 『사학지』31 (1998), 271-294.

15 이와 비슷한 내용으로, 이 책 4장 아이다 유엔 윙의 글을 참조할 수 있다. 또한 대한제국
 기 황제국 복식제도에 대한 연구로 최규순, 「대한예전 복식제도 연구」, 『亞細亞研究』53
 (2010), 183-218 참조.

16 면복에는 황제가 갖추어야 할 덕목을 상징하는 12개의 장문(章紋)을 그림을 그리거나 수를
 놓아 표현하였다.

17 관련된 내용은 이 책의 4장에 실린 아이다 유엔 윙의 글을 참조할 수 있다.

18 고종황제는 황제 즉위식에서 황제의 조복(朝服)으로 옥구슬 줄 12줄이 장식된 검은색 통천

관을 썼다. 함께 갖춰 입은 옷은 붉은색의 강사포(絳紗袍)였다. 조선시대 왕의 경우는 옥구슬 줄이 9줄인 원유관에 강사포를 착용하였다.

19 조선의 왕은 홍룡포(紅龍袍)를 착용하였으나 고종은 황제 등극 후 황룡포(黃龍袍)를 착용하였다. 고종황제가 황룡표를 착용하고 있는 어진은 여러 점 남아 있지만 특히 휘베르트 보스(Hubert Vos)가 그린 어진이 유명하다. 고종황제의 어진에 관한 연구로 권행가, 『이미지와 권력: 고종의 초상과 이미지의 정치학』(파주: 돌베개, 2015)이 있다.

20 남아 있는 여러 장의 고종 사진을 통해 확인할 수 있다. 또한 권행가, 위의 책(주 19)과 이경미, 「사진에 나타난 대한제국기 황제의 군복형 양복에 대한 연구」, 『한국문화』 50 (2010), 83-104 참조.

21 이 책의 2장 오사카베 요시노리의 글에서 칙임관, 주임관, 판임관의 복제개혁이 일본에서 어떻게 시작되었는지 자세하게 설명한다.

22 주 14와 함께 다음을 참조할 수 있다. 목수현, 「대한제국기 국가 시각 상징의 연원과 변천」, 『미술사논단』 27 (2008), 289-321.

23 이 주제를 더 자세히 살펴보기 위해서는 이경미, 「대한제국 1900년(光武4) 문관대례복 제도와 무궁화 문양의 상징성」, 『복식』 60(3) (2010), 123-137 참조.

24 이경미, 「대한제국기 서구식 문관 대례복 제도의 개정과 국가정체성 상실」, 『복식』 61(4) (2011), 103-116.

25 근대식 관직체계는 갑오개혁기인 1894년 7월 도입되었다. 관등을 3단계로 나누어 칙임관, 주임관, 판임관으로 명명하였는데, 이후 1906년 9월 칙임관을 친임관과 칙임관으로 다시 구별하여 일본의 천황으로부터 임명을 받는 관직을 친임관이라고 하였다. 을사조약 이후 일본은 서울에 통감부를 설치하고 친임관을 칙임관 위에 두었다. 그리고 일본에 우호적인 한국인을 친임관으로 임명하여 한국 정부를 감시하였다. 친임관은 정부뿐만 아니라 궁내부와 예식원에도 적용되었다.

04 위안스카이의 『제사관복도』에 나타난 제례복, 그리고 제국에 대한 야망

1 『제사관복도』의 사본을 타이완의 국립중앙도서관과 하버드대학, 펜실베이니아대학, 미시간대학의 도서관 등 다수의 도서관이 보관하고 있다. 필자는 이 문헌을 알려준 타이완 국립중앙도서관의 황원더(黃文德) 박사와 텍스트의 사진 촬영을 허락해준 도서관 직원들에게 감사의 말을 전한다.

2 Francois Louis, *Design by the Book: Chinese Ritual Objects and the Sanli tu* (New York: Bard Graduate Center, 2017), 122-123.

3 "Twelve Symbols of Sovereignty," *Nations Online*, 2016년 3월 26일 접속, http://www.nationsonline.org/oneworld/Chinese_Customs/ symbols_of_sovereignty.htm.

4 "Who Took the Photograph, Reprised," *Visualising China*, 2018년 1월 20일 접속, http://visualisingchina.net/blog/2013/09/11/ who-took-the-photograph-reprised-2/.

5 Robert D. Jacobsen, *Imperial Silks: Ch'ing Dynasty Textiles in the Minneapolis Institute of Arts* 1 (Minneapolis: Minneapolis Institute of Arts, 2000), 288 참조. 이 옷은 미니애폴리스 미술관이 1942년 샌프란치스코의 변호사 윌리엄 E. 콜비(William E. Colby)로부터 인수한 600점이 넘는 품목 중 하나이다. 콜비는 "대공황 중 차이나타운에서 진행된 경매에서 많은 옷과 옷감류, 가구 및 기타 물건을 구매"하였다고 한다(Jacobsen, 7-8). 필자는 2018년 2월 이 옷을 살펴보는 자리를 마련해준 미니애폴리스 미술관의 큐레이터 아론 리오(Aaron Rio)와 켄 크렌츠(Ken Krenz) 컬렉션 매니저에게 감사를 표한다. 필자가 알기로는 역사적인 제천 의식에 사용된 의복 중 미국에 두 벌이 더 있는데, 메트로폴리탄 미술관과 오레곤대학에 보존되어 있다. 오레곤대학에서 보관하고 있는 예복에 대해 프랑수아 루이(François Louis)는 다음과 같이 말했다. "위안스카이가 사망한 후 주치첸을 포함한 그의 측근들은 목숨을 잃는 것이 두려워 베이징을 떠났다. 그 외 많은 이들도 위안스카이와의 관계를 끊고자 의례복 또는 최소 원형 표장(roundel)이라도 팔아버렸다. (…) 오레곤대학의 조던 슈니처(Jordan Schnitzer) 박물관에 보존되어 있는 예복은 1922년에 루스 엘리엇 존슨 클라크(Ruth Elliot Johnson Clarke, 1890~?) 부인이 보스턴의 극장 의상 판매점에서 산 후 거트루드 바스 워너(Gertrude Bass Warner, 1863~1951)에게 넘겨주고, 이를 워너가 1925년에 박물관에 기증한 것이다." Louis, 124 참조. 필자는 미국에 보존된 이러한 유물에 대해 알려준 루펑량(陸鵬亮)에게 감사를 표한다. 베이징의 중국인민혁명박물관 등 중국에서도 이러한 유물을 곳곳에서 찾아볼 수 있다.

6 Jacobsen, 286.

7 劉永華[刘永华], 『中國古代軍戎服飾』(北京: 淸華大學出版社, 2013).

8 袁仄·胡月, 『百年衣裳: 二十世紀中國服裝流變』(香港: 香港中和出版, 2011), 25.

9 위안스카이의 공식 직함은 '주찰조선총리교섭통상사의'였지만 그는 제국주의가 좀 더 노골적으로 드러나는 영문 칭호인 'His Imperial Chinese Majesty's Resident in Seoul(조선 주재 청황제폐하의 대신)'을 선호했다. 마이클 핀치(Michael Finch)가 유영익을 인용한 *Min Yong-Hwan: A Political Biography* (Honolulu: University of Hawai'i Press, 2002), 15 참조.

10 Paul S. Reinsch, *An American Diplomat in China* (Garden City, NY and Toronto: Doubleday, Page, 1922), 7, 1.

11 Reinsch, 1.

12 張社生,『絕版袁世凱』(臺北: 大地出版社, 2011), 29.

13 張社生, 213-214.

14 Valery Garrett, *Chinese Dress: From the Qing Dynasty to the Present* (Tokyo: Tuttle Publishing, 2008), 129-130도 참조할 것.

15 臧迎春, 徐倩,『風度華服: 中國服飾』(臺北: 風格司藝術創作坊, 2015), 12-15.

16 "大總統祭冠緣赤地金錦繡組纓 文武各官緣藍地金錦紫組纓 士庶緣青素緞不用錦青組纓."『洪憲祭祀冠服圖』(北京: 政事堂禮制館, 1914), 4.

17 "玄冠朱組纓, 天子之冠也 (…) 玄冠丹組纓, 諸侯之齊冠也; 玄冠綦組纓, 士之齊冠也."「禮記: 玉藻」, (Wikisource, https://zh.wikisource.org/zh-hant/%E7%A 6%AE%E8%A8%98/%E7 %8E%89%E8%97%BB, 2018년 1월 12일 접속).

18 胡變敏, 翁同龢與禮儀風俗 (揚州: 廣陵書社, 2015), 2-4.

19 Steven T. Au, *Beijing Odyssey: A Novel Based on the Life and Times of Liang Shiyi* (Mahomet: Mayhaven Publishing, 1999), 224.

20 王巍·王鶴晴,『1915 致命龍袍: 一代梟雄袁世凱 的帝王夢』(北京: 新华出版社, 2015), 20.

21 王巍·王鶴晴,『1915 致命龍袍: 一代梟雄袁世凱的帝王夢』(제3장 참조).

22 唐德剛,『袁氏當國』(2002; 臺北: 遠流出版公司, 2015), 257.

23 唐德剛,『袁氏當國』, 258.

24 薛觀瀾,『袁世凱的開場與收場』(臺北: 獨立作家, 2014), 191.

25 Jonathan D. Spence, *The Search for Modern China* (New York and London: W. W. Norton and Company, 1990), 286.

26 "在正式登基之前, 袁世凱原定先搞一次百官朝贺会, 日子由急不可耐的 袁克定定为次日13号. 当天上午, 袁世凱在中南海举行了一场毫无威仪 的百官朝贺会. 由于时间仓促, 来参加的只是在京官员, 而且既没有统一 服装, 也没有规定程序, 穿马褂者有之, 西装礼服有之, 戎装也有, 还有 闲职人员就直接便服上场了. 袁世凱也只是身着大元帅戎装, 连帽子都 没戴. 参拜时因无人指挥, 也是乱七八糟, 或鞠躬, 或下拜, 也有喊"万岁"的, 参差不齐, 待大家回过神来, 堂堂的朝贺仪就结束了, 连顿筵会都没有. 其实, 这场朝贺会正是袁世凱的洪宪帝國的缩影, 仓促, 滑稽, 徒 增纷扰."『搜狐文化』,「回眸百年前袁世凱的洪宪皇帝之路皇帝之路」참조(http://cul.sohu.com/20160203/n436787297. shtml, 2016년 3월 28일 접속).

27 張社生, 212.

28 張社生, 271-273. 위안스카이의 시신은 그의 고향으로 이송되어 율리시스 그랜트(Ulysses Grant, 1822~1885, 미국 제18대 대통령이자 남북전쟁 시 북군 총사령관 역임)의 무덤을

연상시키는 능묘에 묻혔다.

05 교복의 탄생: 근대화를 촉진한 일본의 교복개혁

1 Brian J. McVeigh, *Wearing Ideology: State, Schooling and Self-Presentation in Japan* (Oxford and New York: Berg, 2000), 47-102.

2 한 사례연구에 따르면, 1994년 캘리포니아 롱비치의 공립초등학교와 공립중학교에서 의무 교복 규정을 시행한 후 의복 문제 및 기물 파손 사례가 감소한 것으로 나타났다. 그러나 브런스마(Brunsma)는 교복이 항상 긍정적인 효과를 가져오는 것은 아니며, 추가적인 연구가 필요하다고 설명한다. David L. Brunsma, *The School Uniform Movement and What It Tells Us About American Education: A Symbolic Crusade* (Lanham, MD and Toronto, Oxford: Scarecrow Education, 2004), 107-176.

3 磯部容子,「學校制服に關する研究」第1報,『佐賀大學研究論文集』40(3) (1993), 137-145.

4 이러한 '교복 같은' 패션은 "가짜 교복(난찻테 세이후쿠なんちゃって制服)"이라 불렸다.

5 文部省 編,『學制百年史』(東京: 帝國地方行政學會, 1972), 306-340.

6 오사카베 요시노리는 메이지 신정부가 도입한 수많은 제복과 제국대학과 가쿠슈인 등의 교육기관에서 규정한 남학생 교복에 대한 규정을 다룬다. 또한 도쿄미술학교의 1889년 교복처럼 고대 복식을 모델로 삼은 제복을 소개한다. 도쿄미술학교의 놀라운 교복 스타일은 당시 교장이었던 오카쿠라 덴신의 연구 주제였던 일본 고대사와 그의 민족주의가 표현된 것이었다. 그러나 이 디자인은 그의 동료와 학생들에게 인기를 얻지 못하였고, 오카쿠라가 학교를 떠나자마자 폐지되어 스탠드칼라의 서양식 교복으로 대체되었다. 刑部芳則,『洋服·散髮·脫刀―服制の明治維新』(東京: 講談社, 2010), 150-209.

7 佐藤秀夫,『日本の教育課題 第2卷: 服裝·頭髮と學校』(東京: 東京法令出版, 1996), 38-48.

8 경찰복에 대해서는 이 책 6장 노무라 미치요의 글을 참조할 것.

9 學習院,『學習院一覽』(東京: 學習院, 1910), 78-80.

10 東京大學百年編集委員會,『東京大學百年史: 資料一』(Tōkyō: Tōkyō Daigaku Shuppan-kai, 1984), 845-848.

11 佐藤秀夫,『日本の教育課題 第2卷』, 37-48.

12 George W. Shaw, *Academical Dress of British and Irish Universities* (Chichester: Phillimore, 1995).

13 학생모의 흰색 파이핑(piping) 장식은 원래 교내 학과의 종류를 나타내는 것이었으나 점차 배지와 함께 학교 전체를 상징하게 되었다. 예를 들어, 두 줄의 파이핑이 제1고등학교와 제

2고등학교를 상징하고 세 줄은 제3고등학교와 제5고등학교를 상징했다. 네 줄은 본래 제4고등학교를 상징했지만, 모자에 모두 달 수가 없어서 나중에 두 줄로 바뀌었다. 다음 문헌을 참조할 것. 熊谷晃, 『舊制高校の校章と旗』(東京: えにし書房, 2016), 30-32.

14 일본 정부는 국립학교 학생들의 학비와 생활비를 지원했기 때문에, 1880년대에는 서양식 교복 비용도 정부가 부담했다.

15 文部省 編, 『學制百年史』, 212-216, 346-363; 深谷昌志, 『良妻賢母主義の教育』(名古屋: 黎明書房, 1998).

16 小山静子, 『良妻賢母という規範』(東京: 勁草書房, 1991); 若桑みどり, 『皇后の肖像—昭憲皇太后の表象と女性の國民化』(東京: 筑摩書房, 2001).

17 難波知子, 『學校制服の文化史』(大阪: 創元社, 2012), 143-170.

18 安東由則, 「近代日本における身体の'政治學'のために—明治·大正期の女子中等學校の服装を手がかりとして」, 『教育社會學研究』60 (1997), 99-116; 女性教育史研究會, 『近代日本女性教育史—女性教育のパイオニアたち』(東京: 日本体育社, 1981).

19 고등여학교에서는 학생들이 수업료와 교복 비용을 부담했다.

20 稲垣恭子, 『女學校と女學生: 教養·たしなみ·モダン文化』(東京: 中央公論新社, 2007), 120-129.

21 1900년부터 10년간 여학생들이 착용했던 하카마는 제1차 세계대전 이후 여성 체육교육의 진흥에 맞춰 모양이 바지와 비슷하게 변형되었다. 이 변형된 하카마의 모양은 일부 여학교에서 서양식 운동복으로 채택했던 블루머와 유사하다. 그러나 블루머는 일본에서 널리 이용되지 않았던 반면, 여성의 하카마는 제2차 세계대전 중 변형을 거쳐 많은 여성이 입는 몸뻬(일바지)로 진화했다.

22 難波知子, 『學校制服の文化史』, 95-106.

23 難波知子, 『學校制服の文化史』, 95-106.

24 최초의 세일러복 모양 교복은 헤이안여학교와 후쿠오카여학교 같은 선교사들이 세운 미션스쿨에서 입기 시작했다. 헤이안여학교는 원피스 교복, 후쿠오카여학교는 학교의 문장인 닻 모양이 가슴 쪽에 자수로 새겨진 투피스 교복이었다. 1930년대에 세일러복 스타일의 교복이 여학교에 관습으로 자리 잡은 이유는 세일러복을 먼저 도입한 미션스쿨들에 대한 동경과 부러움에서 비롯된 것일 수도 있다. 각 여학교에서 채택한 세일러복 스타일의 교복에 대해서는 다음의 연구를 참조할 수 있다. 古川照美, 千葉浩美, eds. 『ミス·ダイアモンドとセーラー服—エリザベス·リーその人と時代』(東京: 中央公論新社, 2010); 蓮池義治, 「近代教育史よりみた女學生服装の変遷 (2)」, 『神戸學院女子短期大學紀要』19 (1986), 15-52.

25 難波知子, 『學校制服の文化史』, 289-291.

26 難波知子, 「近代日本における小學校兒童服の形成」, 『國際服飾學會誌』48 (2015), 43-45.

27 難波知子,「近代日本における小學校兒童服の形成」, 45.

28 難波知子,「大衆衣料としての學生服」,『國際服飾學會誌』47 (2015), 10-11.

29 難波知子,「大衆衣料としての學生服」, 6.

30 難波知子,「大衆衣料としての學生服」, 9-10.

31 고지마 지역에서 생산된 학생복이 한국과 만주 등에서 판매되고 있다는 사실은 신문 기사
와 아직 남아 있는 교복 관련 업체의 기록에서 유추할 수 있다. 難波知子,「大衆衣料として
の學生服」, 9-10. 다이쇼 시대에는 오비 띠와 끈으로 사용하는 좁게 재단된 직물이 수출되
었는데, 중국에서는 타이타잇슈(腿帶子, 허벅지 띠), 한국에서는 간진 히모(韓人紐, 한국인
의 끈)로 판매되었다. 角田直一,『兒島機業と兒島商人』(倉敷: 児島青年會議所, 1975), 28-50,
220-223.

06 거리에 노출된 권력의 표상: 근대 한국과 일본의 경찰복

1 1948년 에가미 나미오(江上波夫)는 기마민족정복왕조설(騎馬民族征服王朝說)을 제창하였
다(后에 저서 발간). 江上波夫,『騎馬民族國家日本古代史へのアプローチ』(東京: 中央公論社,
1967). 현재 대다수 학자는 이 학설을 지지하지 않지만 기마문화의 영향과 수용은 인정하
는 경우가 많다.

2 대표적인 유물 자료로 신라 용강동 고분 인물토용(8세기)과 일본의 도혼미에이(唐本御影,
황실어물로 8세기에 제작된 것으로 추정)가 있다. 목둘레선에 맞는 좁은 둥근깃을 확인할
수 있다.

3 조선중화사상에 대해서는 다음 연구를 참조할 것. 정옥자,『조선 후기 조선중화사상연구』
(서울: 일지사, 1998).

4 고종 즉위 의례 시 면복에 대한 설명은 다음 논문을 참조할 것. 김문식,「고종의 황제 등극
의(登極儀)에 나타난 상징적 함의」,『조선시대사학보』제37집 (2006).

5 增田美子,『日本服飾史』(東京: 東京堂出版, 2013).

6 전대 고메이 천황(孝明天皇, 1831~1867, 1847년 즉위)까지는 즉위 시 면복(일본식으로 변
용된 형태)을 착용했지만, 메이지 신정부에서 즉위 의례를 다시 검토하여 메이지 천황은
황로염(黃櫨染, 어두운 노란색)의 속대(束帶, 단령포로 구성되는 최고 예복 차림)를 입고 즉
위하였다.

7 한국의 서양식 제복 도입 과정에서 일어난 여러 가지 문제에 대해서는 다음 책을 참조
할 것. 이경미,『제복의 탄생: 대한제국 서구식 문관대례복의 성립과 변천』(서울: 민속원,
2012).

8 일본에서 서양식 제복 도입 과정의 갈등 요인은 화이사상으로 인한 것이 아니라 주로 기득 권과 신진 세력 간의 마찰이라는 국내적인 요인이었다. 자세한 내용은 이 책 2장 오사카베 요시노리의 글을 참조할 것.

9 오사카베 요시노리 지음, 이경미·노무라 미찌요 옮김, 『복제 변혁으로 명치유신을 보다』 (서울: 민속원, 2015), 55.

10 메이지 신정부가 제정한 최초의 서양식 제복은 1870년에 "비상시 및 여행 등"에 착용하도 록 한 '제복'[明治 3年 11月 5日 太政官(布), 『法令全書』明治 3年, 第800]이었으며, 그다음 달 에는 육해군의 군복이 제정되었다[明治 3年 12月 22日 太政官(布), 『法令全書』明治 3年, 第 957]. 1872년에는 문관대례복이 제정되었으며[明治 5年 11月 12日 太政官 第339号(布), 『法 令全書』], 우편부와 철도원들에게도 비슷한 시기에 제복이 제정되었던 것으로 추측되고 있 다(昭和女子大學被服學研究室, 『近代日本服装史』(東京: 近代文化研究所, 1971), 776, 805.

11 大日向純夫, 『日本近代國家の成立と警察』(東京: 校倉書房, 1992), 61. 다음 논고에서도 프랑 스가 일본 초기 경찰제도에 미친 영향을 언급하고 있다. D. E. Westney, "The Emulation of Western Organizations in Meiji Japan: The Case of the Paris Prefecture of Police and the Keishi-Chō," *The Journal of Japanese Studies* 8(2) (1982), 307-342.

12 「警視廳服制」, 明治 7年 2月 7日, 警視廳達 番外, 『警視廳達全書』.

13 「警視局巡査禮服制服制定」, 明治 12年 6月 27日 太政官達 第28號, 『法令全書』.

14 「巡査服制改正」, 明治 29年 11月 5日 勅令 第368號, 『官報』第4022號, 1896年 11月 24日, 270- 273.

15 「警察官及消防官服制」, 明治 23年 7月 11日 勅令 第123號, 『官報』第2010號, 1890年 7月 12日, 137-141.

16 「警察官及消防官服制改正」, 明治 41年 2月 4日 勅令 第7號, 『官報』第7380號, 1908年 2月 5日, 97-111.

17 太田臨一郎, 『日本近代軍服史』(東京: 雄山閣出版, 1972), 218-223.

18 大日向純夫, 『近代日本の警察と地域社會』(東京: 筑摩書房, 2000), 55.

19 「巡査服務心得」, 明治 22年 8月 警視廳訓令甲 第49號, 『警察法令類纂 上』(東京: 警視廳, 1900), 167-182.

20 千葉市美術館, 『文明開化の錦絵新聞』(東京: 國書刊行会, 2008), 170.

21 千葉市美術館, 『文明開化の錦絵新聞』(東京: 國書刊行会, 2008), 184.

21 「監獄則」, 明治 5年 11月 27日 太政官 第378號(布), 『法令全書』.

22 千葉市美術館, 『文明開化の錦絵新聞』(東京: 國書刊行会, 2008), 143.

23 「行政警察規則」, 明治 8年(1875) 3月 太政官達 第29號, 『法令全書』.

24 中馬充子,「近代日本における警察的衛生行政と社会的排除に関する研究: 違警罪即決と衛生取締 事項を中心に」,『西南學院大學人間科學論集』6(2) (2011), 155.

25 山本志保,「明治前期におけるコレラ流行と衛生行政: 福井県を中心として」,『法政史學』56 (2001), 56.

26 中馬充子, 앞의 책, 162-163.

27 「廳府縣巡査定員」, 明治 29年(1896) 4月 勅令 第148號,『法令全書』.

28 「巡査派出所巡査駐在所區畫構成及び外勤巡査勤務要則」, 明治 27年(1894) 5月 訓令甲 第36號, 警視廳,『警察法令類纂 上』(東京: 警視廳, 1900), 183.

29 李升熙,『韓國併合と日本軍憲兵隊: 韓國植民地化過程における役割』(東京: 新泉社, 2008), 22, 27.

30 위의 책, 213.

31 李炯植,『朝鮮總督府官僚の統治構想』(東京: 吉川弘文館, 2013), 46.

32 김민철,「식민지 통치와 경찰」,『역사비평』24 (1994), 210.

33 愼蒼宇,『植民地朝鮮の警察と民衆世界 1894~1919: ‘近代’と‘伝統’をめぐる政治文化』(東京: 有 志舎, 2008), 295-309.

34 「朝鮮總督府警察官服制」大正 7年 7月 20日 勅令 第295號,『官報』第1791號 (1918), 22;『朝鮮 總督府官報』第1807號 (1918), 14.

35 「朝鮮總督府及所属官署職員服制」, 明治 44年 6月1日 勅令 第176號,『官報』第8381號 (1911), 1.

36 「統監部巡査及巡査補服制」, 明治 43年 8月 25日 統監府令 第46號,『官報』第8154號 (1910), 25.

37 統監府,「第二十四 新舊警察官」,『大日本帝國朝鮮寫真帖: 日韓併合紀念』(東京: 小川一真出版部, 1910).

38 이상의,「일제하 조선 경찰의 특징과 그 이미지」,『歷史敎育』115 (2010), 165-198.

39 신주백,「일제의 강점과 조선주둔 일본군(1910~1937년)」, 한일관계사연구논집 편찬위원 회,『일제 식민지지배의 구조와 성격』(서울: 경인문화사, 2005).

40 「朝鮮總督府警察官服制改正」, 昭和 7年 12月 26日 勅令 第380號,『官報』第1799號 (1932).

41 「改正朝鮮警察官服制」,『警務彙報』第321號 (1933年, 1月).

42 장신,「경찰제도의 확립과 식민지 국가권력의 일상 침투」, 연세대학교 국학연구원,『일제의 식민지배와 일상생활』(서울: 혜안, 2004), 583.

43 朝鮮總督府警務局,『朝鮮警察法令聚』(京城: 朝鮮總督府警務局, 1920).

44 「道巡査定員表」, 大正 13年(1924) 內訓 第13號, 朝鮮總督府警務局,『朝鮮警察法令聚』(京城: 朝 鮮總督府警務局, 1920), 58; 국가통계포털(http://kosis.kr)의 1924년 인구통계와 비교.

45 다지마 데쓰오,「근대계몽기 문자매체에 나타난 일본/일본인의 표상: 신문매체를 중심으

46 「戶口調查規程」, 大正 11年 7月 訓令 第33號, 『朝鮮警察法令聚』(京城: 朝鮮總督府警務局, 1920), 62.

47 「乙丑年中 十六大事件」, 『開闢』(1925年, 12月), 20.

48 「乙丑年中 十六大事件」, 『開闢』(1925年, 12月), 23.

49 조우현 외, 『韓國警察服制史』(서울: 警察廳, 2015).

로」, 연세대학교 박사학위논문 (2009), 66-67.

Part 2 장신구

07 근대 한국의 서양 사치품 수용에 나타난 성차

1 Michael J. Pettid and Youngmin Kim, "Introduction," in *Women and Confucianism in Chosŏn Korea: New Perspectives*, eds. Youngmin Kim and Michael J. Pettid (Albany: State University of New York Press, 2012), 1-10. 전근대 한국 여성사에 대한 최근 연구로는 김정원, 「북미에서의 조선시대 여성사 연구 동향」, 『역사와 현실』 91 (2014), 339-356 참조. 최근 서양의 한국 학계에서 진행된 이러한 연구들에서는 조선시대의 여성들이 스스로의 삶을 주체적으로 개척해나간 능동적 존재들이었으며, 확고한 정체성을 가지고 주어진 사회적 이념, 즉 유교 사상을 적극적으로 이해하면서 문화를 선도하는 능력을 가지고 있었다고 강조한다. 즉, 당시 여성들은 유교에 의해서 수동적인 삶을 살았던 사람들이 아니라, 사회 신분에 따라 적극적으로 유교 이념을 받아들이고 해석하며 스스로의 삶을 이끌어가던 능동적 존재로 재해석될 수 있다. 필자는 이 자리를 빌려, 조선시대 여성사 연구 요약과 번역에 도움을 준 미국 컬럼비아대학의 김정원 교수에게 감사 인사를 전한다.

2 '근대 한국'이라는 용어가 지칭하는 시기와 개념에 대해서는 여러 가지 학술적 논란이 있지만, 여기에서는 대체로 강화도조약이 체결된 1876년부터 한국이 독립하는 1945년까지의 기간을 뜻하는 용어로 사용한다.

3 최근 한국 학계에서는 일본의 식민지배가 비록 고종 연간에 시작되긴 했지만, 고종 혹은 고종 황제를 적극적으로 근대화를 지향했던 근대 군주라는 긍정적인 모습으로 재평가하는 경향이 강하다. 이태진, 『고종시대의 재조명』(서울: 태학사, 2000). 한편, 고종 연간의 각종 의제(혹은 복제) 개혁에 대해서는 박가영·이경미, 『한국복식문화』(서울: 한국방송통신대학교출판문화원, 2017), 284-290 참조.

4 "身體髮膚 受之父母 不敢毁傷孝之始也." 『孝經注疏』1. 이에 대한 영문 번역은 Henry Rose-

mont and Roger T. Ames, *The Chinese Classic of Family Reverence: A Philosophical Translation of the Xiaojing* (Honolulu: University of Hawaii Press, 2009), 105.

5 근대 한국의 의제개혁에 도입된 유럽풍 궁정 복식제도에 대해서는 이경미, 『제복의 탄생: 대한제국 서구식 문관 대례복의 성립과 변천』(서울: 민속원, 2012) 참조.

6 한국의 남성용 전통 두발 장신구에 대해서는 장숙환, 『전통 남자 장신구』(서울: 대원사, 2003) 참조.

7 이경미, 『제복의 탄생』, 172-180.

8 대한제국기의 훈장 제도에 대해서는 이강칠, 『대한제국시대 훈장제도』(서울: 백산출판사, 1999) 참조.

9 근대 일본의 서양 복식 문화 도입에 대해서는 오사카베 요시노리 지음, 이경미·노무라 미찌요 옮김, 『복제 변혁으로 명치유신을 보다』(서울: 민속원, 2015) 참조. 원저는 形部芳則, 『洋服·散髮·脱刀: 服制の明治維新』(東京: 講談社, 2010).

10 일본의 남만무역 및 서양인과의 교류에 대해서는 다음 문헌 참조. 木越邦子, 『キリシタンの記憶』(富山: 桂書房, 2006); 神戸市立博物館 編, 『南蠻美術の光と影: 泰西王侯騎馬圖屛風の謎』(神戸: 神戸市立博物館, 2011).

11 와카쿠와 미도리 지음, 건국대학교 대학원 일본문화·언어학과 옮김, 『황후의 초상: 쇼켄 황태후의 표상과 여성의 국민화』(서울: 소명출판, 2007), 50, 그림 12 및 13 참조. 일본어 원저는 若桑みとり, 『皇后の肖像: 昭憲皇太后の表象と女性の國民化』(東京: 筑摩書房, 2001).

12 일본 황후와 여성들의 유럽식 복식 도입 과정에 대해서는 와카쿠와 미도리, 『황후의 초상』, 58-97 참조. 특히 64쪽 그림 24, 67쪽 그림 26, 69쪽 그림 28 참조.

13 「옛 宮을 찾아든 尹妃」, 『경향신문』, 1960년 5월 15일, 3면.

14 이경미, 『제복의 탄생』, 190, 도 7.3; 김상태 편역, 『윤치호 일기 1916~1943』(서울: 역사비평사, 2001), 권두화보 5쪽 참조.

15 순정효황후의 친잠례 관련 참석자 사진은 국립고궁박물관 편, 『조선의 왕비와 후궁』(서울: 국립고궁박물관, 2015), 73, 도 52 참조.

16 이강칠, 『대한제국시대 훈장제도』, 65-75, 105.

17 「純貞孝皇后 尹妃의 一生 (3) 日帝 때」, 『경향신문』, 1966년 2월 10일, 3면.

18 '신식 결혼식(新式結婚式)'이라는 제목의 이 사진엽서는 현재 부산박물관 소장품이다. 사진엽서의 전체 모습은 부산근대역사관 편, 『사진엽서로 떠나는 근대 기행』(부산: 부산근대역사관, 2003), 152 참조.

19 이러한 남녀 복식 착장 방식의 차이를 보이는 사진은 현대에도 볼 수 있다. 일례로 박근혜 전 대통령이 아버지 박정희 전 대통령과 어머니 육영수 여사와 촬영한 오래된 가족사

진에서도 남녀의 복식 차이를 볼 수 있다. Kim Hee-chul, "South Korea Elects Its First Female President," NBC News, December 19, 2012, http://photoblog.nbcnews.com/_news/2012/12/19/16014141-south-korea-elects-its-first-female-president. 또한 2004년 영국에서 촬영된 노무현 전 대통령과 영부인 권양숙 여사의 사진에서도 같은 양식의 복식 착장 방식이 확인된다. "Queen Philip Korean President and His Wife", Getty Images, 2017년 9월 23일 접속, https://www.gettyimages.com/detail/news-photo/queen-eliza-beth-ii-and-prince-philip-with-president-roh-moo-news-photo/52116230.

20 영친왕비 이방자 여사의 생애에 대해서는 강용자 지음, 김정희 엮음, 『나는 대한제국 마지막 황태자비 이 마사코입니다』 (서울: 지식공작소, 2013) 참조. 영친왕비의 결혼식 사진은 같은 책, 67 참조.

21 국립고궁박물관, 『영친왕 일가 복식』 (서울: 국립고궁박물관, 2010), 2.

22 영친왕비의 혼례용 두발 장신구들의 구체적인 명칭과 사진은 국립고궁박물관, 『영친왕 일가 복식』, 190-291 참조. 영친왕비의 비녀와 뒤꽂이 명칭은 한자어와 한글 표현 방식의 차이 등으로 인하여 학자나 출판물마다 조금씩 다르게 표현될 수 있다.

23 장숙환, 『전통장신구』 (서울: 대원사, 2002), 20-25.

24 근대기에 이러한 형식으로 개량된 한복을 보통 '개량한복(改良韓服)'이라고 하는데, 당시에는 '개량복', '신생활복'이라고도 했다. 최근에는 이 시기 개량한복을 개화기 한복이라고도 부른다.

25 일제강점기의 모던걸, 혹은 신여성들에 대한 모순된 여성 혐오와 차별에 대해서는 다음 문헌 참조. 연구공간 수유+너머 근대매체연구팀, 『新女性: 매체로 본 근대 여성 풍속사』 (서울: 한겨레신문사, 2005); 김수진, 『신여성, 근대의 과잉』 (서울: 소명출판, 2009); 서지영, 『경성의 모던걸: 소비, 노동, 젠더로 본 식민지 근대』 (서울: 도서출판 여이연, 2013).

26 露木宏 編, 『カラー版 日本裝身具史』 (東京: 美術出版社, 2008), 106-122.

27 전석담·최윤규, 『근대 조선 경제의 진로』 (서울: 아세아문화사, 2000), 30-34.

28 덴쇼도의 역사에 대해서는 해당 홈페이지(http://www.ten-shodo.co.jp) 참조. 덴쇼도는 아직도 도쿄 긴자에서 성황리에 운영되고 있다(2017년 9월 기준).

29 『황성신문』, 1905년 2월 18일.

30 『장한몽』은 조중환(趙重桓, 1863~1944)이 쓴 근대 한국의 대중소설이다. 그러나 그 내용 자체는 1898년 일본의 오자키 고요(尾崎紅葉, 1868~1903)가 집필한 유명한 소설 『곤지키 야샤(金色夜叉)』를 번안한 소설이므로, 일본에서도 이러한 서양식 물질문화에 대한 비판이 19세기 말에 있었음을 알 수 있다. 『장한몽』을 비롯한 근대기 번안소설에 대해서는 한원영, 『한국 개화기 신문 연재소설 연구』 (서울: 일지사, 1990); 김지혜, 「일제강점 초기 식민지

문화의 재편, 신문소설 삽화 〈長恨夢〉」, 『美術史論壇』 31 (2010), 103-124; 한광수, 「『곤지키야샤』에서 『장한몽』에로의 번안 연구: '초명치식 여인'에서 '조선식 열녀'로」, 『日本學』 52 (2020), 231-253 참조.

31 일제강점기 기생의 역사에 대해서는 가와무라 미나토 지음, 유재순 옮김, 『말하는 꽃 기생』 (서울: 소담출판사, 2002) 참조. 일본어 원문 서지는 川村湊, 『妓生: 'もの言う花'の文化誌』 (東京: 作品社, 2001). 일제강점기 신여성과 기생의 장신구 문화에 대해서는 주경미, 「공예의 형식과 기능: 한국 근대기(近代期) 여성 장신구를 중심으로」, 『미술사와 시각문화』 2 (2003), 48-55 참조.

32 신명직, 『모던보이 경성을 거닐다: 만문만화로 보는 근대의 얼굴』 (서울: 현실문화연구, 2003); 서지영, 『경성의 모던걸』 참조.

33 홍지연, 「한국 근대 여성 장신구의 수용과 전개」, 이화여자대학교 석사학위논문 (2006), 24-28.

08 머리 모양에서 머리 장식으로: 1870-1930년대의 '량바터우'와 만주족의 정체성

1 이미지를 통해 변발의 종말을 분석한 연구로 Wu Hung, "Birth of the Self and the Nation: Cutting the Queue," in *Zooming In: Histories of Photography in China* (London: Reaktion Books, 2016), 84-123이 있다. 더불어 Weikun Cheng, "Politics of the Queue: Agitation and Resistance in the Beginning and End of Qing China," in *Hair: Its Power and Meaning in Asian Cultures,* eds. Alf Hiltebeitel and Barbara D. Miller (Albany: State University of New York Press, 1998), 123-142; Michael R. Godley, "The End of the Queue: Hair as Symbol in Chinese History," *East Asian History,* 8 (1994), 53-72도 참조할 것. 문학연구적 관점은 Eva Shan Chou, *Memory, Violence, Queues: Lu Xun Interprets China* (Ann Arbor: Association for Asian Studies, 2012) 참조.

2 만주족의 정체성과 청제국의 복잡한 관계는 '신청사(新淸史)' 논란을 중심으로 논의되었다. 이 논의에 대한 소개는 Mario Cams, "Recent Additions to the New Qing History Debate," *Contemporary Chinese Thought* 47(1) (2016), 1-4 참조.

3 이 엽서는 1910~1929년 베이징에 있던 존 데이비드 점브런(1875~1941)의 카메라 크래프트(Camera Craft Co.)에서 제작한 것이다. 이 사진은 점브런의 스튜디오가 있는 공사관 구역 근처의 자금성 정문 밖에서 촬영된 것으로 보인다. '만주족 여성들'이라는 제목으로 분류되어 있는 이 엽서의 사본은 뉴욕 공공도서관의 디지털 컬렉션에서 볼 수 있다.

4 량바터우 머리 장식에 대한 공식적인 기록은 청나라 후기의 궁중 그림에서 량바터우의 전

신처럼 묘사된 것들 이외에는 알려진 것이 없다. 황실에서 규정한 공식적 의복 및 장식품과는 달리 량바터우의 기능은 기록으로 남아 있지 않다. '량바터우'라는 이름을 지칭하며 묘사한 기록은 청나라 몰락 직전의 시기에 이르러서야 등장하며, 화가 저우페이춘(周培春, 1880~1910 활동)이 그린 풍속화 같은 민속자료에 등장한다. 쑨옌전(孫彦貞)에 따르면, 량바터우라는 용어는 샤런후(夏仁虎, 1873~1963)의 『구경쇄기(舊京瑣記)』처럼 청나라 말기와 공화정 시대로 거슬러 올라가는 '옛 베이징'에 대한 향수 어린 서술에서 처음 사용되었다고 한다. 孫彦貞, 『清代女性服飾文化研究』(上海: 上海古籍出版社, 2008), 65 참조.

5 태평천국군은 19세기 중반에 다음과 같이 선언했다. "만주족은 우리에게 앞머리를 밀고 뒷머리만 남겨서 땋게 하여 중국인이 짐승처럼 보이게 만들었다." 이 내용은 *The Taiping Rebellion: History and Documents*, ed. Franz Michael, Vol. 2, Documents and Comments (Seattle: University of Washington Press, 1971), 147에서 볼 수 있다. 반세기 후인 1903년에 쩌우룽(鄒榮, 1885~1905)은 자신의 책 『혁명군(革命軍)』에서 다음과 같이 수사적으로 물었다. "변발과 만주식 복장을 한 남자가 런던을 배회하면 왜 지나가는 사람들이 모두 '돼지 꼬리'나 '야만인'이라고 하는가? 그가 도쿄에서 거닐면 왜 지나가는 사람들이 '찬찬보츠(꼬리 달린 노예)'라고 하는가? (…) 내 옷과 머리를 만지면 마음까지 아프다!" 이 내용은 Tsou Jung[Zou Rong], *The Revolutionary Army: A Chinese Nationalist Tract of 1903*, trans. John Lust (The Hague: Mouton, 1968), 79에 실려 있다.

6 경극의 여자역인 단(旦) 또는 '소년 배우'에 대해서는 Andrea S. Goldman, *Opera and the City: The Politics of Culture in Beijing, 1770-1900* (Stanford: Stanford University Press, 2012), 17-60 참조.

7 변발에 대한 낙인과 관련해서는 Godley, "The End of the Queue," 65-70 참조. 변발을 자르는 것에 대한 저항은 Cheng, "Politics of the Queue" 참조. 같은 시기 량바터우의 과장된 형태에 대해서는 1910년에 발간된 『내셔널 지오그래픽(National Geographic)』에서 엘리자 시드모어(Eliza R. Scidmore)가 다음과 같이 언급했다. "지난 10년간 량바터우는 더 높고 넓어져, 매끈한 흑청색 머리 위에 8~10인치 높이로 솟아 있다." 이 설명은 현존하는 1869~1934년의 사진 기록들과 일치한다. 시드모어의 설명은 이어지는 본문에서 더 볼 수 있다.

8 갬블(Gamble)의 사진은 듀크대학 도서관(Duke University Libraries)의 디지털 컬렉션에서 볼 수 있다.

9 용포를 입고 량바터우 머리를 한 서태후와 궁정 여인들이 나오는 위쉰링(裕勛齡) 사진의 예시로는 프리어–새클러 갤러리(Freer-Sackler Galleries)의 소장 이미지 중 FSA A.13 SC-GR-277, "The Empress Dowager Cixi surrounded by attendants in front of Renshoud-

ian, Summer Palace, Beijing. 1903-1905"가 있으며, 이 사진은 스미소니언 협회(Smithsonian Institution)의 컬렉션 검색 센터(Collections search center)에서 확인할 수 있다.

10 Susan Sontag, "Notes on 'Camp'," in *Against Interpretation and Other Essays* (London: Penguin, 2009), 275-277.

11 만주족 여성을 촬영한 사진은 내셔널 지오그래픽 협회(National Geographic Society, 전 미지리협회)에서 출간한 길버트 호비 그로스베너(Gilbert Hovey Grosvenor, 1875~1966) 의 *Scenes from Every Land* 시리즈 1912년판에서만 볼 수 있다. 총 세 장으로, 1900년에 촬영된 제임스 리칼턴(James Ricalton, 1844~1929)의 사진, 약 10년 후 찍은 것으로 추정되는 윌리엄 위스너 채핀(William Wisner Chapin, 1851~1928)의 사진이 실려 있다. 내셔널 지오그래픽 협회의 아카이브에 환등용 슬라이드로 채핀의 사진이 남아 있는데, 이는 만주족 여성을 찍은 사진들이 인쇄물로 출판되었을 뿐만 아니라 공개 강연에서도 사용되었다는 것을 의미한다. 이 점을 짚어준 조던 베어(Jordan Bear) 씨에게 감사의 말을 전한다.

12 이 엽서 속 사진은 찰스 F. 개먼(Charles F. Gammon, 1870~1926)이 촬영한 것으로 추정된다. 엽서의 양면은 Felicitas Titus, *Old Beijing Postcards from the Imperial City* (North Clarendon, VT: Tuttle Publishing, 2012), 43에서 볼 수 있다.

13 Eliza R. Scidmore, "Gorgeous Manchu Women: Magnificent Headdress Makes them Most Stunning Figures in Asia," *National Geographic Magazine*, May 12, 1910, n.p.

14 Scidmore, n.p.

15 Scidmore, n.p.

16 텍스트 전문은 다음과 같으며, 전문에서 '대납시'란 과장된 머리 장식으로서의 량바터우를 부르던 구어체 이름이다. "대납시 머리 장식은 점점 넓어졌다. 겉보기에 얼마나 멋있는지만 신경을 쓰지, 문제가 발생하리라고 누가 상상했겠는가? 어제는 한 여성이 영정문(永定門) 밖의 다리를 걸어가고 있었는데 갑작스럽게 바람이 불어 그녀의 대납시 장식이 날아가 다리 아래로 떨어졌다. 머리 장식은 흙탕물에 흠뻑 젖어버렸다(大拉翅越與越寬, 只顧好看. 那知赤有一般受害的. 日昨永定門外橋邊, 一姊行走, 忽被風將大拉翅吹在橋下, 沾了許多泥水云,)." 「大拉翅招風」, 『北京淺說畫報』 886 (1911), n.p.

17 "The basis of the device consists of a flat strip of wood, ivory or precious metal about a foot in length. Half of the real hair of the wearer is gathered up and twisted in broad bands round this support, which is then laid across the back of the head (⋯) [C]areful study of the illustrations will, I doubt not, reward any lady who may desire to dress her hair 'a la Manchu'." John Thomson, "Female Coiffure," in *Illustrations of China and Its People: A Series of Two Hundred Photographs with Letterpress Descriptive*

of the Places and People Represented, Vol. 4 (London: Sampson Low, Marston, and Searle, 1874), n.p. 이 텍스트는 톰슨의 저서에서 그림 16, 17, 18과 20에 실려 있다.

18 황실의 편방 장식은 國立故宮博物院編輯委員會 編, 『淸代服飾展覽圖錄』(臺北: 國立故宮博物院, 1986)의 그림 177-183에서 볼 수 있다.

19 량바터우 머리 장식 몇 점이 뉴욕 메트로폴리탄 미술관, 토론토 로열 온타리오 박물관, 그리고 밴쿠버 인류학 박물관(Museum of Anthropology)에 소장되어 있다. 이 책 〈그림 8.11〉의 머리 장식은 베벌리 잭슨(Beverley Jackson)의 개인 소장품 중 하나로, 그녀의 저서인 *Kingfisher Blue: Treasures of an Ancient Chinese Art* (Berkeley: Ten Speed Press, 2001), 84에 실려 있다.

20 로열 온타리오 박물관과 인류학 박물관 소장 유물은 원통형 철사 틀에 모발이 둘러져 있으나, 메트로폴리탄 미술관 소장 유물은 모발이 둘러져 있지 않다.

21 량바터우의 초기 형태를 볼 수 있는 〈그림 8.11〉는 웰컴도서관(Wellcome Library)의 디지털 컬렉션 중 이미지 19650i, 〈만주족 여성과 아이(Manchu Lady and Child, 1869)〉이다. 이 사진은 톰슨의 『중국과 중국인의 사진집』에는 포함되어 있지 않다.

22 Thomson, n.p.

23 Rev. James Gilmour, "Chinese Sketches," *Medical Missions at Home and Abroad*, June 1, 1888, 136.

24 Pamela Crossley, *The Manchus* (Cambridge, MA: Blackwell Publishing, 1997).

25 기인과 만주의 관계에 대한 다양한 관점에 대해서는 Crossley, *The Manchus*와 Mark El-liot, *The Manchu Way: The Eight Banners and Ethnic Identity in Late Imperial China* (Stanford: Stanford University Press, 2001) 참조.

26 이 머리 모양은 다른 청대 초상화에도 등장한다. 메트로폴리탄 미술관에서 출간한 『만주족 가정의 초상화(Portraits of Members of a family)』에는 소더비스(Sotheby's)가 소장한 후궁 혜비의 초상화와 같은 머리 모양을 한 여성들이 그려진 그림 여덟 점이 실려 있다. 이 앨범은 52.209.3a-s로 등록되어 있고, 메트로폴리탄 미술관의 디지털 컬렉션에서 볼 수 있다.

27 이 그림들의 비교 분석과, 자신의 이미지 구축에 초상화를 능숙하게 활용한 서태후에 대해서는 Cheng-hua Wang, "'Going Public': Portraits of the Empress Dowager Cixi, Circa 1904," *Nan Nü* 14(1) (2012), 123 참조.

28 Elliot, *The Manchu Way*, 9-10.

29 Martha Boyer, *Mongol Jewellery: Researches on the Silver Jewellery Collected by the First and Second Danish Central Asian Expeditions under the Leadership of Henning Haslund-Christensen, 1936-37 and 1938-39* (Kobenhavn: I kommission hos Gylden-

dal, 1952). 1995년 확장판 출간. 몽골 복식은 청 초기부터 지속적으로 황실 여성의 복장에 영향을 끼쳤을 것이다. 도광제의 후궁이자 추존 황후인 효정성(孝靜成)황후(1812~1855), 본문에 언급된 완룽과 후궁 혜비 모두 몽골족이었다.

30 꽃 장식이 없는 할하몽골족 머리 장식의 구조에 대해서는 Boyer, *Mongol Jewellery*, 23 참조. 꽃 장식 없이 모발을 두 갈래로 나누고 머리 양쪽이 대칭되도록 한 다른 몽골식 머리 모양에 대해서는 Boyer, *Mongol Jewellery*, 27, 50, 61, 62, 65, 71, 77, 104 참조. 다우르족이나 코로친(Korochin)족처럼 만주의 팔기제도와 밀접한 관계를 맺고 있던 몽골족은 꽃 장식과 장식품을 따라 하기도 했다.

31 청 황실과 경극의 형성에 대해서는 Goldman, *Opera and the City*, 113-141; Xiaoqing Ye, *Ascendant Peace in the Four Seas: Drama and the Qing Imperial Court* (香港: 香港中文大學出版社, 2012) 참조.

32 "滿州旗下婦女所梳之髻, 名曰兩把頭. 閭除宮宦外非[官?]家閫閣不得仿效. 蓋以此為尊貴之飾, 等威不可渝也. 滬北妓女聞多越禮, 犯分之擧. 近復有扮作旗裝, 梳兩把頭, 偃坐馬車招搖過市, 以炫新奇, 而動行路者. 是何僭妄乃爾." 妓效旗裝, 『字林滬報』, 1887년 11월 17일, 5.

33 변발을 풍자한 캐리커처는 Godley, "The End of the Queue," 65-70; Rhoads, n.p. 참조.

34 融化滿漢, 『時事畫報』9, 1907年 8月 8日, 179; Antonia Finnane, "Military Culture and Chinese Dress in the Early Twentieth Century," in *China Chic: East Meets West*, eds. Valerie Steele and John Major (New Haven and London: Yale University Press, 1999), 119-131에서 첫 재인쇄.

35 「旗人改裝圖 (一)」, 『時報』, 1911年 10月 27日, 부록 3.9.6; 「旗人改裝圖 (二)」, 『時報』, 1911年 10日 27日, 부록 3.9.6; 「改裝後之旗人」, 『時報』, 1911年 10日 28日, 부록 3.9.7 ; 모두 Rhoads, n.p.에 첫 재인쇄.

36 Rhoads, 7.

37 여기에서 '인종적 과제'란 만주족의 지배를 받는 한족 등 피지배층의 반발을 의미한다. 8장 주 5번 참조.

38 이 초상화를 비롯하여 의화단운동 이후에 그려진 서태후의 초상화가 수행한 과시적 역할에 대해서는 Wang, "'Going Public'," 119-176 참조. 서태후가 옷과 치장에 들인 세심한 관심에 대한 일화 등 화가 칼이 서태후의 초상화 작업 중 겪은 개인적인 경험에 대해서는 Katharine A. Carl, *With the Empress Dowager* (New York: The Century, 1905) 참조.

39 이 외교적 만남에 대해서는 Grant Hayter-Menzies, *The Empress and Mrs. Conger: The Uncommon Friendship of Two Women and Two Worlds* (香港: 香港大學出版社, 2011) 참조. 보통 오찬 형식인 이러한 외교 행사들에 대한 1인칭 시점의 서술은 Carl, *With the Em-*

press Dowager*; Sarah P. Conger, *Letters from China: With Particular Reference to the Empress Dowager and the Women of China* (Chicago: McClurg, 1909)와 Princess Der Ling, *Two Years in the Forbidden City* (New York: Moffat, Yard and Company, 1912) 참조.

40 1766년의 『황조예기도식(皇朝禮記圖式)』에 궁중 의복에 대한 공식적인 규정이 실려 있다. Margaret Medely, *The Illustrated Regulations for Ceremonial Paraphernalia of the Ch'ing Dynasty in the Victoria and Albert Museum* (London: Han-Shan Tang, 1982); John E. Vollmer, *Dressed to Rule: Court Attire in the Mactaggart Art Collection* (Edmonton: University of Alberta Press, 2007) 참조.

41 〈사랑탐모〉에 대한 개요와 영문 번역본은 A. C. Scott, *Traditional Chinese Plays: Ssu Lang Visits His Mother and the Butterfly Dream* (Madison: University of Wisconsin Press, 1967) 참조.

42 路如,「標準旗頭」,『三六九画報』6(16) (1940), 19.

43 張古愚,「無所不談錄: 王蘭芳不會梳旗頭」,『十日戲劇』1(36) (1938), 12.

44 Sontag, "Notes on 'Camp'," 279, 288.

45 Sontag, 288.

46 Sontag, 280.

47 Sontag, 279.

48 Sontag, 280, 282.

49 Sontag, 284.

50 Sontag, 291.

51 Sontag, 284.

09 여성의 장신구, 부채: 중화민국 시기의 패션과 여성성

1 Bella Mirabella, ed., *Ornamentalism: The Art of Renaissance Accessories* (Ann Arbor: University of Michigan Press, 2016); Ariel Beaujot, *Victorian Fashion Accessories* (London: Berg Publishers, 2012); Susan Hiner, *Accessories to Modernity: Fashion and the Feminine in Nineteenth-Century France* (Philadelphia: University of Pennsylvania Press, 2010) 참조.

2 Dorothy Ko, "Jazzing into Modernity: High Heels, Platforms, and Lotus Shoes," in *China Chic: East Meets West,* ed. Valerie Steele and John S. Major (New Haven, CT:

Yale University Press, 1999), 141-153 참조.

3 Leo Ou-fan Lee, *Shanghai Modern: The Flowering of a New Urban Culture in China, 1930~1945* (Cambridge, MA: Harvard University Press, 1999), 79.

4 패션과 근대성에 대한 보들레르와 베냐민의 논의에 대해서는 Ulrich Lehmann, *Tigersprung: Fashion in Modernity* (Cambridge, MA: MIT Press, 2000), 3-52, 199-280 참조.

5 Rey Chow, "Modernity and Narration: In Feminine Detail," in *Women and Chinese Modernity: The Politics of Reading Between East and West*, Theory and History of Literature 75 (Minneapolis: University of Minnesota Press, 1990), 85.

6 단기간만 유행하는 패션 부채의 특성으로 인해, 박물관이나 개인 소장품으로 수집된 사례는 거의 없다. 유명한 인물의 그림이나 서예가 담긴 중화민국 시기의 종이 접이부채 몇 점은 예술품으로 수집되기도 했으나, 이러한 부채들이 패션 액세서리로 얼마나 사용되었는지는 알 수 없다.

7 Judith Butler, *Excitable Speech: A Politics of the Performative* (New York: Routledge, 1996).

8 『北京畫報』 2 (1927), n.p.

9 이 사진은 『天鵬畫報』 3 (1927), n.p.에서 확인할 수 있다.

10 루샤오만이 글과 그림을 그려 넣은 접선의 예시는 雍和嘉誠拍賣有限公司, 『中國書畫』, 2012年 6月 1日, 소장품 번호 미상을 확인할 것.

11 莊申, 『扇子與中國文化』 (臺北: 東大圖書公司, 1992), 53.

12 명나라 후기에 활동한 학자 심덕우(沈德符, 1578~1642)는 제국 말기에 널리 퍼진 둥글부채(단선, 團扇)에 대한 일반적인 인식을 보여주는 다음의 말을 남겼다. "단선은 매우 절묘한 형태로, 특히 침실에 적합한 모양이다(團扇製極雅, 宜閨格用之)." 沈德符, 「摺扇」, 『萬曆野獲編』 (北京: 中华书局, 1997), 663.

13 이 은유적 의미는 동한(東漢) 왕조 시대까지 거슬러 올라가는데, 더 이상 황제의 총애를 받지 못하는 자신의 운명을 가을에 버려진 여름 부채로 표현한 여성 시인인 반소(班昭)의 유명한 시에서 찾아볼 수 있다.

14 石守謙, 「山水隨身: 十世紀日本摺扇的傳入中國與山水畫扇在十五至十七 世紀的流行」, 『美術史研究集刊』 29 (2010), 19; Tseng Yu-ho Ecke[Zeng Youhe], *Poetry on the Wind: The Art of Chinese Folding Fans from the Ming and Ch'ing Dynasties* (Honolulu: Honolulu Academy of Arts, 1982), xxi.

15 Antonia Finanne, "Folding Fan and Early Modern Mirrors," in *A Companion to Chinese Art*, ed. Martin J. Powers and Katherine R. Tsiang (Hoboken: Wiley, 2016), 402.

16 그 예시로는 莊天明, 『明清肖像畫』(天津: 天津人民美术出版社, 2003)에 수록된 그림 71 및 78 참조.

17 마상란이 접선에 그린 난초화의 예시는 赫俊紅, 『丹青奇葩: 晚明清初的女性繪畫』(北京: 文物出版社, 2008)에 수록된 그림 22 및 23을 참조할 것.

18 Yuhang Li, "Fragrant Orchid as Feminine Body: An Analysis of Ma Shouzhen's Orchid Painting and the Emergence of Courtesan Painters in Early Modern China," 당시 출간 전이었던 자신의 글을 공유해준 유항 리 박사께 감사를 표한다.

19 Wai-yee Li, "The Late Ming Courtesan: Invention of a Cultural Ideal," in *Writing Women in Late Imperial China*, ed. Ellen Widmer and Kang-i Sun Chang (Stanford: Stanford University Press, 1997), 46-73 참조.

20 이에 대한 예시는 James Cahill, *Pictures for Use and Pleasure: Vernacular Painting in High Qing China* (Berkeley: University of California Press, 2010)에 수록된 그림 4.22, 4.27, 5.8, 5.12 참조.

21 〈부유한 가정의 집 안 풍경(Domestic Scene from an Opulent Household)〉, 작가 미상, 18세기 중·후반, 앨범 간지, 비단에 잉크, 색칠 및 금칠, 보스턴 미술관 소장품 2002.602.12 참조.

22 다음을 참조할 것. Régine Thiriez, "Photography and Portraiture in Nineteenth-Century China," in *East Asian History* 17/18 (1999), 77-102; Roberta Wue, "Essentially Chinese: The Chinese Portrait Subject in Nineteenth-Century Photography," in *Body and Face in Chinese Visual Culture*, eds. Wu Hung and Katherine R. Tsiang (Cambridge, MA: Harvard University Press, 2005), 257-280; Wu Hung, "Inventing a 'Chinese' Portrait Style in Early Photography: The Case of Milton Miller," in *Zooming In: Histories of Photography in China* (London: Reaktion Books, 2016), 19-45.

23 접이부채 외에도 일반적으로 물담배, 꽃병, 찻잔, 타구(spittoon) 및 시계 등이 소품으로 사용되었다. 그 예시로 9장 주 22번에 제시된 문헌에 수록된 다양한 그림을 참조할 것.

24 기녀의 초상화 예시로 Catherine Vance Yeh, *Shanghai Love: Courtesans, Intellectuals, and Entertainment Culture, 1850~1910* (Seattle: University of Washington Press, 2006)에 수록된 그림 1.23a~f를 참조할 것.

25 Yeh, *Shanghai Love*, 96-135.

26 Yeh, *Shanghai Love*, 21-95.

27 유럽 부채의 역사에 대해서는 Valerie Steele, *The Fan: Fashion and Feminine Unfolded* (New York: Rizzoli, 2002); Avril Hart and Emma Taylor, *Fans* (New York: Costume

and Fashion Press, 1998); and Hélène Alexander, *Fans* (London: B.T. Batsford, 1984) 참조. 18세기 영국의 부채와 젠더에 대해서는 Angela Rosenthal, "Unfolding Gender: Women and the 'Secret' Sign Language of Fans in Hogarth's Work," in *The Other Hogarth: Aesthetics of Difference,* ed. Bernadette Fort and Angela Rosenthal (Princeton, NJ: Princeton University Press, 2001), 120-141 참조. 19세기 영국과 프랑스의 부채와 여성성에 대해서는 Beaujot, *Victorian Fashion Accessories,* 63-104와 Hiner, *Accessories to Modernity,* 145-177 참조.

28 부채의 예시는 Steele, *The Fan*; Hart and Taylor, *Fans*; Alexander, *Fans*를 참조할 것.

29 일본 또는 중국 스타일로 치장한 서양 여성의 초상화에서 동아시아의 접이부채는 소품으로 꾸준히 등장한다. 그 예시로 클로드 모네의 〈라 자포네즈〉(1876, 캔버스에 오일, 보스턴 미술관 소장품 56.147)이 있다.

30 이에 대한 예시는 Beaujot, *Victorian Fashion Accessories,* 63-104에 수록된 그림 2.5 및 2.6을 참조할 것.

31 Wu, *Zooming In*, 43-44.

32 이 사진은 Yeh, *Shanghai Love*, 그림 1.23d에서 볼 수 있다.

33 신장(新裝) 개념은 서양식 패션이 아닌 '신(新)', 즉 새로운 패션을 강조했다. 신장은 서양식 복식을 의미하는 일본의 '요후쿠(洋服)'나, 한국의 '양복' 또는 '양장(洋裝)'과는 달랐다. 1890년대부터 1940년대까지 신장은 중국 고유의 상의와 바지(또는 치마)로 구성된 의상 한 벌, 치파오, 서양식 드레스 및 중국식과 서양식 패션을 혼합해서 착용하는 하이브리드 스타일의 의류에 이르기까지 다양한 스타일을 포괄했다. 한국 여성이 착용한 유럽식 장신구에 대해서는 이 책 7장 주경미의 글을 참조할 수 있다.

34 청제국 후기에는 여성들의 교류, 구전문학, 대중적인 목판화 등 다양한 수단을 통해 패션이 전파되었다. 19세기 패션과 상업 문화에 대해서는 Rachel Silberstein, "Eight Scenes of Suzhou: Landscape Embroidery, Urban Courtesans, and Nineteenth-Century Chinese Women's Fashions," *Late Imperial China* 36(1) (2015), 1-52; Rachel Silberstein, "Cloud Collars and Sleeve Bands: Commercial Embroidery and the Fashionable Accessory in Mid-to-Late Qing China," *Fashion Theory* 21(3) (2017), 245-277; Rachel Silberstein, "Fashionable Figures: Narrative Roundels and Narrative Borders in Nineteenth-Century Han Chinese Women's Dress," *Costume* 50(1) (2016), 63-89 등을 참조할 것.

35 이와 같은 출판물에 대해서는 丁悚, 『上海時裝圖詠』(臺北: 廣文書局, 1968); 沈泊塵, 『新新百美圖』(上海: 國學書室, 1913) 참조.

36 파리의 패션은 이르면 17세기 후반부터 유럽의 패션 트렌드를 주도했다. 패션하우스와 디

자이너를 중심으로 한 오트 쿠튀르 체제가 1860년대 무렵 자리를 잡기 시작했으며, 파리의 찰스 프레더릭 워스(Charles Frederick Worth)와 Otto Gustav Bobergh(오토 구스타프 보베르그)의 패션하우스가 유명했다. 1920년대에 이르러서는 파리에 깔로 자매(Callot Sœurs), 폴 푸아레(Paul Poiret), 잔느 랑방(Jeanne Lanvin), 자크 두세(Jacques Doucet), 마들렌 비오네(Madeleine Vionnet), 샤넬(Chanel) 등이 운영하는 패션하우스가 유명했다. Olivier Saillard and Anne Zazzo, eds., *Paris Haute Couture* (Paris: Flammarion, 2012); Daniel James Cole and Nancy Deihl, *The History of Modern Fashion: From 1850* (London: Laurence King Publishing, 2015) 참조.

37 Antonia Finnane, "The Fashion Industry in Shanghai," in *Changing Clothes in China: Fashion, History, Nation* (New York: Columbia University Press, 2008), 101-138 참조. 당시 가장 유명한 섬유회사는 상하이의 메이야(美亞) 비단 공장이었고, 상하이의 주요 백화점으로는 센스(先施), 융안(永安) 및 신신(新新)이 있었다.

38 이 잡지의 영문 이름은 '보그(Vogue)'였으나, 미국 또는 유럽의 잡지 『보그』와는 별개의 잡지였다.

39 『상하이화보(上海畫報)』 1927년 7월 15일자에 실린 루샤오만의 사진에 붙은 설명으로, 원문은 다음과 같다. "芳姿秀美, 執都門交際屆名媛牛耳. 擅長中西文學, 兼擅京劇崑曲, 清歌一曲, 令人神往."

40 예를 들어, 루샤오만의 부친인 루딩(陸定, 1873~1930)은 재무부 국장을 역임하였으며 이후 중국은행(China Bank)를 설립했다. 루샤오만은 베이징성심여교라는 프랑스계 가톨릭 학교에서 수학하여 영어와 불어에 능통했으며 음악, 문학 및 예술에 정통했다. 包銘新, 『海上閨秀』(上海: 東華大學出版社, 2006), 107 참조.

41 19세기 후반~20세기 초 프랑스 사회의 생활양식과 문화적 감수성은 마르셀 프루스트(Marcel Proust)의 소설 『잃어버린 시간을 찾아서(À la recherche du temps perdu)』, ed. J. Y. Tadié (1913~1927; repr., Paris: Gallimard, Bibliothèque de la Plèiade, 1987~1989)가 잘 보여준다.

42 '신여성'과 '모던걸'에 대한 연구로 Kristine Harris, "The New Woman: Image, Subject, and Dissent in 1930s Shanghai Film Culture," *Republican China* 20(2) (1995), 55-79; Sarah E. Stevens, "Figuring Modernity: The New Woman and the Modern Girl in Republican China," *NWSA Journal* 15(3) (2003), 82-103; Madeleine Y. Dong, "Who Is Afraid of the Chinese Modern Girl," in *The Modern Girl Around the World: Consumption, Modernity, and Globalization*, eds. Alys Eve Weinbaum et al. (Durham: Duke University Press, 2008), 194-219 등이 있다.

43 梁佩琴, 「我的交際」, 『玲瓏』, 1931年 3月 18日, 10-11.

44 Beaujot, *Victorian Fashion Accessories,* 77; Steele, *The Fan,* 24.

45 伊伊, 「扇子與戀愛」, 『沙樂美』 8 (1936), 32.

46 이에 대한 예시는 뉴욕판 『보그(Vogue)』 1924년 12월 15일자 70쪽, 파리판 『보그』 1925년 11월 1일자 32쪽 참조.

47 이 사진은 故宮博物院, 『光影百年: 故宮博物院藏老照片九十華誕特集』 (北京: 故宮出版社, 2015), 158에 실려 있다.

48 이 사진은 『黑白影刊』 1 (1936), n.p에 실려 있다.

49 『大眾畫報』 10 (1934), 14.

50 홍선이 각색한 오스카 와일드의 연극에 대한 문학 연구는 Siyuan Liu, "Hong Shen and Adaptation of Western Plays in Modern Chinese Theater," *Modern Chinese Literature and Culture* 27(2) (2015), 106-171 참조.

51 홍선의 대본은 『東方雜誌』 21 (1924)에 4편으로 나뉘어 출판된 바 있다. "Memorial Issue," 23-44; no. 3, 123-136; no. 4, 123-133; no. 5, 117-128.

52 Chengzhou He, *Henrik Ibsen and Modern Chinese Drama* (Oslo: Oslo Academic Press, 2004), 28.

53 He, *Henrik Ibsen and Modern Chinese Drama,* 21.

54 이것은 루쉰이 1923년 베이징여자사범대학(현 베이징사범대학)에서 연설했던 내용으로, 출처는 다음과 같다. 魯迅, 「娜拉走後怎樣」, 『魯迅全集』 2 (北京: 人民文學出版社, 1973), 145.

55 He, *Henrik Ibsen and Modern Chinese Drama,* 35; Shuei-may Chang, *Casting Off the Shackles of Family: Ibsen's Nora Figure in Modern Chinese Literature, 1918~1942* (New York: Peter Lang, 2004), 71.

56 Andrew Sofer, *The Stage Life of Props* (Ann Arbor: University of Michigan Press, 2010), 21.

57 원문과 출처는 다음과 같다. "這回搖動扇子的少奶奶不是別人, 卻是極合身份而且又有表演天才的唐瑛小姐, 如何天真爛漫 (…) 不如說他是唐瑛的扇子更為確切餘上沅." 「唐瑛的扇子」, 『上海婦女慰勞會劇藝特刊』 (1927), n.p.

58 이러한 경향은 여배우에 대한 인식과 비판에서 볼 수 있다. 周慧玲, 『表演中國: 女明星表演文化視覺政治』 (臺北: 麥田出版, 2004), 78-85 참조.

59 원문과 출처는 다음과 같다. "飾少奶奶之唐瑛女士珊珊登場, 御一玄調之衣, 兩袖緊束, 上黑而下火黃, 右腰際綴一彩色巨花下垂, 一紳紳之端緣以火黃色與金緣之邊, 艶冶奪目 (…) 第二幕唐女士易舞衣, 由白色而暈爲淺絳, 袒兩臂, 摺領作圓形, 胸際繡一." 鏤空之花, 艷雅可喜周瘦鵑, 「驚才絶

艶之少奶奶的扇子」,『申報』, 1927年 8月 6日, n.p.

60 이 점을 지적해준 유항 리 박사에게 감사를 표한다.

61 이 접근법의 예시로 Finnane, *Changing Clothes in China* 참조.

Part 3 직물

10 외국풍의 유행: 청대 후기 복식에 나타난 양모섬유

1 Kristina Kleutghen, "Chinese Occidenterie: The Diversity of 'Western' Objects in Eighteenth-Century China," *Eighteenth-Century Studies* 47(2) (2014), 117-135; Mei Mei Rado, "Encountering Magnificence: European Silks at the Qing Court during the Eighteenth Century," in *Qing Encounters: Artistic Exchanges between China and the West*, eds. Petra Chu and Ning Ding (Los Angeles: Getty Research Institute, 2015), 58-75.

2 Zheng Yangwen, *China on the Sea: How the Maritime World Shaped Modern China* (Leiden and Boston: Brill, 2012).

3 Frank Dikötter, *Exotic Commodities: Modern Objects and Everyday Life in China* (New York: Columbia University Press, 2006). 조약항 시기 이후는 Gary Hamilton, "Chinese Consumption of Foreign Commodities: A Comparative Perspective," *American Sociological Review* 42(6) (1977), 877-891 참조.

4 Giorgio Riello, "The World of Textiles in Three Spheres," in *Global Textile Encounters*, eds. Marie-Louise Nosch et al. (Oxford: Oxbow Books, 2014).

5 Rachel Silberstein, "A Vent for Our English Woolen Manufacture: Selling Foreign Fabrics in Nineteenth-Century China"(미출간 원고).

6 Grant McCracken, *Culture and Consumption: New Approaches to the Symbolic Character of Consumer Goods and Activities* (Bloomington: Indiana University Press, 1999), 61, n. 5.

7 "They began by turning the conversation upon the different modes of dress that prevailed among different nations, and, after pretending to examine ours particularly, seemed to prefer their own, on account of its being loose and free from ligatures, and of its not impeding or obstructing the genuflexions and prostrations which were,

they said, customary to be made by all persons whenever the Emperor appeared in public. They therefore apprehended much inconvenience to us from our knee-buckles and garters (…)." J. L. Cranmer-Byng, *An Embassy to China: Being the Journal Kept by Lord Macartney during His Embassy to the Emperor Ch'ien-lung, 1793~1794* (1962; repr., London: Longmans, 1972), 84. 이 사료에 대해 알려준 크리스티나 클루트겐(Kristina Kleutghen)에게 감사를 표한다.

8　P. C. Kuo, ed., *A Critical Study of the First Anglo-Chinese War: With Documents* (Shanghai: Commercial Press, 1935), 261, n. 26, "The Eight Weaknesses of the Barbarians."

9　Thomas Allsen, *Commodity and Exchange in the Mongol Empire: A Cultural History of Islamic Textiles* (Cambridge: Cambridge University Press, 1997), 72-73. 중국 모직의 역사에 대해서는 趙承澤 編, 『中國科學技術史, 紡織卷』(北京: 科學出版社, 2002) 참조.

10　존 배로(John Barrow)가 중국 남부 지방에서 관찰한 이러한 모습은 *Travels in China: Containing Descriptions, Observations, and Comparisons, Made and Collected in the Course of a Short Residence at the Imperial Palace of Yuen-Min-Yuen, and on a Subsequent Journey through the Country from Pekin to Canton* (Philadelphia: Printed by W. F. M'Laughlin, 1805), 234에 담겨 있다.

11　Karl Gerth, "Nationalizing the Appearance of Men," *China Made: Consumer Culture and the Creation of the Nation* (Cambridge: Harvard University Asia Center, 2003), 68-121. 20세기 복제개혁에서 나타난 모직물과 비단의 대결 구도는 Peter Carroll, "Refashioning Suzhou: Dress, Commodification, and Modernity," *Positions: East Asia Cultures Critique* 11(2) (2003), 443-478도 참조할 것.

12　1613년 11월 리처드 콕스(Richard Cocks)는 영국 동인도회사의 상사들에게 다음과 같이 보고했다. "그러나 아직 그들은 비단에 너무 중독되어 있기 때문에, 이 옷을 입었을 때의 장점은 고려하지도 않는다. 그러나 시간이 지나면 생각이 바뀔 수도 있다(But as yet they are soe addicted to silks, that they doe not enter into consideration of the benefit of wearing cloth. But tyme may altar their myndes.)." Joyce Denney, "Japan and the Textile Trade in Context," *Interwoven Globe: The Worldwide Textile Trade, 1500~1800*, ed. Amelia Peck (New York: Metropolitan Museum of Art; New Haven: Yale University Press, 2013), 63, n. 25에서 인용.

13　Antonia Finnane, *Changing Clothes in China: Fashion, History, Nation* (New York: Columbia University Press, 2008), 59, 61.

14 Giorgio Riello and Prasannan Parthasarathi, eds., *The Spinning World: A Global History of Cotton Textiles, 1200~1850* (Oxford: Oxford University Press, 2009), 105-126.

15 "二十四塊大哆囉絨, 十五疋中哆囉絨, (⋯) 四領烏羽緞, (⋯) 一疋新機嗶嘰緞, 八疋中嗶嘰緞." 王士禛, 『池北偶談』(1701; repr., 北京: 北京爱如生数字化技术研究中心, 2009), 4: 40. 1필은 40 척에 해당하며, 약 13.2미터이다.

16 예를 들어, 일본의 전투복 진바오리(陣羽織, 갑옷 위에 걸쳐 입는 소매가 없는 웃옷)는 종 종 수입 직물로 만들어졌으며, 인도산 면직물 친츠(chintz)와 네덜란드산 모직에다 양각으 로 무늬를 넣은 가죽을 덧대어 제작되었다. 조이스 데니(Joyce Denney)의 연구는 일본으 로 수입된 모직물 네 종류를 언급하는데, 바로 라사(羅紗)라 불린 평직 기모 모직물(포르투 갈어로 펠트를 의미하는 'raxa'에서 유래), 능직 기모 모직물인 헤뤼헤토반(heruhetowan) 또는 롱 엘스(네덜란드어로 '페르페튀안perpetuan' 또는 '페르페튀아나perpetuana'로도 불림), 고로(吳絽)라고 불린 평직 소모사 모직물(네덜란드어로 '호로프흐레인grofgrein'에 서 유래), 그리고 펠트다. Denney, "Japan and the Textile Trade," 63 참조.

17 라이후이민(賴惠敏)은 '치라니(哆囉呢, 중국어 발음으로 둬러니)'가 영국의 '드루겟(Drug-get)' 또는 프랑스의 '드로게(Droguet)'를 중국어로 바꾼 이름이라고 추정하며, 프랑스 예 수회 선교사들이 청나라 초·중기 황궁에 영향을 미쳐 이렇게 명명되었다고 주장한다. 賴惠 敏, 「十九世紀恰克圖貿易的俄羅斯紡織品」, 『中央研究院近代史研究所集刊』 79 (2013), 1-46, 12. 그러나 *Notes and Queries on China and Japan* (June 1868), 95에 따르면, '치라니'는 믈 라카(Melaka)에서 광저우로 수입된 면직물을 부르는 이름이었다가 이후 모직 브로드클로 스를 지칭하는 용어로 바뀌었다.

18 Silberstein, "A Vent for Our Woolen Manufactures."

19 Silberstein, "A Vent for Our Woolen Manufacture." 러시아와 중국이 맺은 캬흐타조약으 로 중국 북부 지방에서 러시아산·영국산 모직물 거래가 가능해졌다. 이 거래에서 모직 브 로드클로스와 롱 엘스는 대합라(大哈喇), 이합라(二哈喇), 대합락(大合洛), 이합락(二合洛) 등의 다양한 이름으로 불렸다(중국어 발음으로는 다하라, 얼하라, 다허뤄, 얼훠뤄). 賴惠 敏, 「十九世紀恰克圖貿易 的俄羅斯紡織品」, 12와 Samuel Wells Williams, *The Chinese Commercial Guide, Containing Treaties, Tariffs, Regulations, Tables, Etc: Useful in the Trade to China & Eastern Asia; With an Appendix of Sailing Directions for Those Seas and Coasts,* 5th ed. (Hong Kong: Andrew Shortrede, 1863), 106-107 참조.

20 "綢, 緞, 紗, 羅, 嗶嘰, 哆囉, 大呢, 相習成風, 而於婦人尤甚." 『興寧縣志』 5 (1881), 21.

21 平澤旭山, 『瓊浦偶筆』(東京: 叢文社, 1979), 63, 67. 건륭제 시대의 일본 작가 히라사와 교쿠 잔(平澤旭山, 1733~1791)은 1772~1780년 사이 나가사키를 방문한 왕죽리(汪竹裏)라는 중

국인 상인과의 면담을 기록했다. 히라사와는 모직을 지칭한 용어인 '니(呢)'에 대해 다음과 같이 설명한다. "니(呢), 즉 명경(明鏡)은 중국[唐山]에서 치라니(哆囉呢, 모직 브로드클로스)로 불렸다. 서양에서 수입했으므로 외국(foreign)을 의미하는 라벨인 '番(fan)'이 붙어 있다." 명경은 모직물에 관한 다른 사료에도 언급되어 있다. 예를 들어 1759년 전당포 문서에는 티베트에서 들여온 것으로 알려진 두꺼운 천인 '합랍명경(合啦明鏡, 중국어 발음으로 허라밍징)'이 포함되어 있다. 「當譜集」, 『中國古代當鋪鑑定秘籍』(1759; repr., 北京: 全國圖書館文獻縮微複製中心, 2001), 23 참조. 또 다른 사료는 다양한 품질의 베이커우전(北口氈, 베이커우 펠트)에 대해 언급하는데, 가장 높은 등급[頭等]의 베이커우전을 객라명경(喀喇明鏡, 중국어 발음으로 카라밍징)이라 불렀고, 그다음 품질은 아등주(哦噔綢, 중국어 발음으로 오덩처우)라 불렀다. 이 직물들은 객라전(喀喇氈, 중국어 발음으로 카라잔)과는 구분되었다(「成家寶書」, 『中國古代當鋪鑑定秘籍』, 400 참조). 아등주는 러시아산 모직물인 '미젤리치니(Mizelicijini)'를 부르는 이름이기도 했다. 賴惠敏, 「十九世紀恰克圖貿易的俄羅斯紡織品」, 『中央研究院近代史研究所集刊』, 9.

22 Cranmer-Byng, *An Embassy to China*, 257. 또 105쪽도 참조할 수 있다.

23 "羽緞, 西洋有羽緞, 羽紗, 以鳥羽織成. 每一匹價至六七十金. 著雨不沾濕. 荷蘭上貢, 止一二匹." 王士禛, 『皇華紀聞』(1690; 濟南: 齊魯書社出版社, 1997), 221.

24 趙爾巽 編, 『清史稿』 102 (北京: 中華書局, 1976), 3036; 賴惠敏, 「乾嘉 時代北京的洋貨與旗人日常生活」, 『從城市看中國的現代性』, 巫仁恕·康豹·林美莉 編, (臺北: 中央研究院近代史研究所, 2010), 5, 16. 궁정 소장품(Palace Collection)에는 적어도 두 종류의 캠릿 의류를 포함하고 있는데, 강희제가 입은 것으로 알려진 붉은 "물결" 캠릿 우의(Palace Collection, acc. no. 531)와 옹정제(雍正帝, 재위 1723~1735)의 것으로 추정되는 갈색 캠릿으로 만들어진 여행용 옷(Palace Collection, acc. no. 41946)이 그것이다. 소장품 책자에 실린 두 유물에 대한 설명은 캠릿이 양모에 새의 깃털을 섞어 만든 실로 제작되었다고 한다. 嚴勇·房宏俊, 『天朝衣冠: 故宮博物院藏清代宮廷服飾精品展』(北京: 紫禁城出版社, 2008), 104; 張瓊 編, 『清代宮廷服飾』(上海: 上海科學技術出版社, 2006), 88, no. 54 참조. 황제의 비옷에 대해서는 宗鳳英 編, 『清代宮廷服飾』(北京: 紫禁城出版社, 2004), 155-159 참조.

25 曹雪芹, 『紅樓夢』(ca. 1759; 北京: 人民文學出版社, 1985), 679; Cao Xueqin, *The Story of the Stone 2: The Crab-Flower Club*, trans. David Hawkes (Harmondsworth: Penguin Books, 1977), 478-479; 여러 전당포 문서에서는 "오랑우탄 홍모(猩猩紅氈)"를 오랑우탄의 피로 염색한 서양 모직 브로드클로스라고 설명해놓았다. 「論皮衣粗細毛」, 『中國古代當鋪鑑定秘籍』(清鈔本) (1843; repr., 北京: 全國圖書館文獻縮微複製中心, 2001), 146; 「當譜集」, 23. 오랑우탄의 피는 밝은 빨간색을 은유적으로 표현한 것이었으며, 이러한 마케팅 덕분에 일반

모직 브로드클로스보다 이 직물에 더 비싼 값을 매길 수 있었다.

26 Fang Chen, "A Fur Headdress for Women in Sixteenth-Century China," *Costume* 50(1) (2016), 3-19.

27 徐珂, 『清稗類鈔』 (1928; repr., 北京: 中華書局, 2003), 6195.

28 巫仁恕・王大綱, 「乾隆朝地方物品消費與收藏的初步研究: 以四川省巴縣爲例」, 『中央研究院近代史研究所集刊』 89(1) (2015), 27.

29 賴惠敏, 「乾嘉時代北京的洋貨與旗人日常生活」, 1-35, 14-19.

30 E. C. Wines, *A Peep at China in Mr. Dunn's Chinese Collection: With Miscellaneous Notices Relating to the Institutions and Customs of the Chinese, and Our Commercial Intercourse with Them* (Philadelphia: Printed for Nathan Dunn, 1839), 17-18.

31 Charles Frederick Noble, *A Voyage to the East Indies in 1747 and 1748* (London, 1762), 314.

32 Finnane, *Changing Clothes*, 61, citing the 1808 catalogue of Yangzhou "New and curious clothing" by Yangzhou writer 林蘇門, 『邗江三百吟』, 6.5a.

33 W. H. Burnett, ed., *Report of the Mission to China of the Blackburn Chamber of Commerce, 1896~7: F.S.A. Bourne's Section,* 2nd ed. (Blackburn: North-East Lancashire Press, 1898), 288.

34 "冬衣袛綿袍緜褂, 表明濮綢, 近則各色皮裘, 鹹備洋呢羽毛, 日多一日矣." 楊樹本 編, 「濮院瑣志」, 『中國地方志集成: 鄉鎮志專輯』 21 (1820; repr., 南京: 江蘇古籍出版社, 1992), 482.

35 "紗袍顏色米湯嬌, 褂面洋氈勝紫貂." 路工 編, 『清代北京竹枝詞(十三種)』 (北京: 北京古籍出版社, 1982), 49; 得碩亭, 「草珠一串」, 路工 編, 『清代北京竹枝詞(十三種)』, 53.

36 모직 휘장은 경매 책자에서도 찾을 수 있다. 예를 들어, 곽자의(郭子儀, 697~781)의 생일을 축하하는 연회의 한 장면이 수놓인 대형 모직 휘장(236×167.5cm, 청 후기~중화민국 초기에 제작 추정)을 1930년대 중국에서 그의 후손이 구매하였다고 한다. Bonhams, *Fine Asian Works of Arts* (San Francisco: Bonhams and Butterfields, 2012), 27 참조.

37 로열 온타리오 박물관에는 빨간색 모직으로 만든 불교 휘장(유물번호 994.28.22)과 빨간색 모직 휘장(985.199.1)이 소장되어 있다. 맥타가트 아트 컬렉션은 인물들이 등장하는 장면을 수놓은 세로로 긴 형태의 모직 휘장 세 점(유물번호 2005.5.433.1, 2005.5.433.2, 2005.5.433.3)을 소장하고 있다. 또 자수가 들어간 19세기 모직물 두 점(유물번호 2005.363.1, 2005.363.2), 자수와 녹색 테두리가 있는 빨간색 모직물(유물번호 2005.5.290)을 소장하고 있다.

38 한 예시로 인도에서 수작업으로 염색한 (팔람포르palampore 스타일의) 보라색 모직 휘

장과 식탁 덮개가 로열 온타리오 박물관에 소장되어 있다(유물번호 945.8.5). 이러한 재수출 방식은 유리에도 활용되었다. 유리는 엘리트층의 집안 인테리어 용도로 쓰였을 뿐만 아니라, 새로운 장르의 시각문화를 창출하는 기능도 했다. 보리화(玻璃畫) 또는 유리화(琉璃畫)라고 불리던 색을 입힌 유리장식(glass painting)은 중국에서 유럽으로 재수출되었다. Lihong Liu, "Vitreous Views: Materiality and Mediality of Glass in Qing China through a Transcultural Prism," *Getty Research Journal* 8(1) (2016), 8, 17-38, n. 57 참조.

39 John Francis Davis, *The Chinese: A General Description of the Empire of China and Its Inhabitants* (London: Charles Knight, 1836), 338.

40 Antonia Finnane, "Chinese Domestic Interiors and 'Consumer Constraint' in Qing China: Evidence from Yangzhou," *Journal of the Economic and Social History of the Orient* 57(1) (2012), 112-144; 邗上蒙人, 『風月夢』(聚盛堂刊本, 1886; repr., 北京: 北京師範大學出版社, 1992), 180; *Courtesans and Opium: Romantic Illusions of the Fool of Yangzhou,* trans. Patrick Hanan (New York: Columbia University Press, 2009), 244.

41 "뮬렛(J. H. Mullett) 박사 내외가 증여한 의자 덮개는 빨간 모직(브로드클로스) 바탕에 여러 색상의 비단과 금실로 수놓은 자수가 있다. 장식이 없는 중앙 부분 주위에는 금색 봉황을 양 옆에 수놓았다." L 165cm, W 48cm, 994.28.1, 로열 온타리오 박물관. 이는 1930년대 청두(成都)에서 인수된 대규모 모직물 컬렉션(휘장, 쿠션 덮개, 베개 덮개 등을 포함) 중 하나로, 1880년대에 제작된 것으로 추정된다.

42 Davis, *The Chinese*, 165.

43 Beverly Lemire, "Domesticating the Exotic: Floral Culture and the East India Calico Trade with England, c. 1600~1800," *Textile: Cloth and Culture* 1(1) (2003), 65-85, esp. 70-76.

44 Cranmer-Byng, An Embassy to China, 257, 105도 참조할 것.

45 Cranmer-Byng, An Embassy to China, 275.

46 "只見茶館之外走進一個約年二十歲的少年人 (…) 頭帶寶藍大呢盤金小帽 (…) 身穿一件蛋青虞美人花式洋縐大衫, 外加一件洋藍大呢面, 白板綾裡, 訂金桂子鈕扣軍機夾馬褂." 邗上蒙人, 『風月夢』, 9; *Courtesans and Opium,* 12 번역문 재인용.

47 "加了一件佛青鏡面大洋羽毛面, 圓領外托肩, 周身白緞金夾繡三藍松鼠偷葡萄花邊 (…), 鑲金桂子扣夾馬褂." 邗上蒙人, 『風月夢』, 28; *Courtesans and Opium,* 39 번역문 재인용.

48 魏秀仁(魏子安, 1819~1974), 『花月痕』(Preface 1858, 1888; repr., 上海: 上海古籍出版社, 1994), 26: 184.

49 Catherine Vance Yeh, *Shanghai Love: Courtesans, Intellectuals, and Entertainment*

Culture, 1850~1910 (Seattle: University of Washington Press, 2006), 51, "Shanghai courtesan wearing foreign trimming"; 巫仁恕, 『奢侈的女人: 明淸時期江南婦女的消費文化』 (臺北: 三民書局, 2005), 75-77.

50 〈밝은 빨간색 캠릿에 옛 유물과 식물이 시드 스티치 자수로 놓인 마괘〉, 동치제 시대 (1862~1874), W (소매 위로) 132cm, L 63cm. 北京永樂國際拍賣有限公司, 『華彩霓裳: 張信哲先生珍藏淸代織繡專場』(北京: 永樂佳士得, 2011).

51 Alice Zrebiec and Micah Messenheimer, *Threads of Heaven: Silken Legacy of China's Last Dynasty; Companion to Qing Dynasty Textiles at the Denver Art Museum* (Denver: Denver Art Museum, 2013), 34-35.

52 "一件綠大呢面, 外托肩花邊滾銀紅綢裡, 薄絮背心,""一件福紫大呢面外托肩花邊滾玉色版綾裡夾背心,"『風月夢』, 37, 39; *Courtesans and Opium*, 52, 55 번역문 재인용.

53 조이스 데니는 에도시대 후기에 만들어진 100벌이 넘는 모직 진바오리를 분석한 후쿠오카 유코(福岡裕子)의 박사논문을 인용했다. 후쿠오카의 연구는 빨간색 진바오리 47벌을 예시로 들고 있다. 福岡裕子, 「陣羽織の素材と技法に関する科學的分析と染織史の研究」(博士論文, 共立女子大學, 2008). Denney, "Japan and the Textile Trade," 63-64, 318, n. 27 참조.

54 예를 들어 소매에 수많은 장식이 달린 연두색 여성용 겨울 모직 외투와 여아용 연두색 외투가 있다(둘 다 1863~1911년 제작 추정). 國立歷史博物館 編, 『臺灣早期民間服飾』(臺北: 國立歷史博物館, 1995).

55 Silberstein, "A Vent for Our Woolen Manufacture."

56 "最愛襯來單馬褂, 羽毛顏色是紅靑." 楊靜亭, 「都門雜詠」, 路工 編, 『淸代北京竹枝詞(十三種)』, 78.

57 Wells Williams, *The Chinese Commercial Guide*, 106-107.

58 賴惠敏, 「乾嘉時代北京的洋貨與旗人日常生活」, 16.

59 「論皮衣粗細毛」, 146. 빨간색 모직물의 인기는 영국 동인도회사와 중국 간의 무역에서만 나타난 것이 아니다. 콜린 E. 크리거(Colleen E. Kriger)는 군복과 왕궁의 물품으로 16세기 이후 서아프리카 전역에서 빨간색 모직에 대한 수요가 있었음을 실증적으로 보여준다. Colleen E. Kriger, "'Guinea Cloth': Production and Consumption of Cotton Textiles in West Africa before and during the Atlantic Slave Trade," in Riello and Parthasarathi, *The Spinning World*, 105-126, 121 참조.

60 顧炳權 編, 『上海洋場竹枝詞』(上海: 上海書店出版社, 1996), 117.

61 "下人服色不准用天靑, 卽商賈亦然. 後來呢羽中有所謂藏靑 者, 介二者之間, 僕隸皆僭用之. 近則無不天靑, 了無等威之辨, 人無有訾之者矣." 金安淸, 『水窗春囈』(19th century; repr., 北京: 中華

書局, 1984), 66.

62 文康, 『兒女英雄傳』(1878; repr., 南京: 江蘇古籍出版社, 1996), 170.

63 樂正, 『近代上海人社會心態』(上海: 上海人民出版社, 1991), 111-118, 114.

64 모직 모자를 묘사한 죽지사의 구절은 다음을 참조할 것. "短袍長套樣新題, 袍袖還於套袖齊. 泥帽闊沿官試好, 短梁學得用高提." 楊靜亭, 「都門雜詠」, 路工 編, 『清代北京竹枝詞(十三種)』, 78.

65 모직 관련 전문가로서 모직 용어를 중국어에서 영어로 번역하는 데 많은 도움을 준 존 스타일스(John Styles)에게 감사를 전한다. 또한 이 글의 초안에 논평을 해준 안토니아 피낸에게도 감사의 말을 남긴다.

11 양모 기모노와 '가와이이' 문화: 일본의 근대 패션과 모직물의 도입

1 모슬린은 평직으로 짠 가벼운 면직물 또는 모직물이다. 모슬린이라는 이름은 메소포타미아의 티그리스강 서쪽 기슭에 존재했던 마을인 '모술(Mosul, 오늘날의 이라크)'에서 유래한 것으로 알려져 있다. 似內惠子, 『明治大正のかわいい著物モスリン: メルヘン&ロマンチックな模様を樂しむ』(東京: 誠文堂新光社, 2014), 24. '가와이이'는 상황에 따라 작다, 예쁘다, 사랑스럽다, 화려하다, 소녀답다, 매력적이다, 매혹적이다, 소중하다, 귀엽다, 동화 같다 등의 다양한 의미를 가진다.

2 似內惠子, 『明治大正のかわいい著物モスリン: メルヘン&ロマンチックな模様を樂しむ』(東京: 誠文堂新光社, 2014).

3 모슬린은 유럽에서 18~19세기에 유행에 민감한 사람들 사이에 열풍을 불러일으킨 촘촘하게 짠 평직 면직물을 지칭하기 위해 처음 사용된 용어이다. 영어로는 'worsted muslin', 불어로는 'mousseline de laine'로 알려진 얇은 평직 모직물을 일본에서는 '모스린(モスリン)'이라 불렀다.

4 영어 'worsted'는 소모사를 뜻하는데, 단어의 기원은 영국의 어느 마을 이름이다. 12세기에 긴 털을 가진 새로운 품종의 양이 영국에 소개되었으며, 이후 영국 노퍽(Norfolk)주의 마을인 워스티드(Worstead)가 원사의 주요 생산지로 성장했다. 1331년에 에드워드 3세(King Edward Ⅲ)의 장려하에 플랑드르(Flandre) 직공들과 염색업자들이 워스티드에 정착하여 새로운 방적과 직조 기술을 도입했다. 워스티드산 직물은 촘촘하고 가벼워 18~19세기에 인기를 끌었다.

5 기모노의 분류 및 등급 제도는 긴 역사를 가지고 있는데, 메이지 시대에 도입된 서양식 복식의 영향으로 근대에 엄격하게 표준화되었다. 매스컴의 발전과 함께 기모노의 복장 규정은 주로 여성 잡지를 통해 일본 전역에 퍼졌다.

6 太田萌 編, 『毛斯倫大観』 (大阪: 昭和織物新聞社, 1934), 5.

7 原田榮, 「モスリン工業の展開: 日本近代工業の歴史地理的研究 (第3報)」, 『福島高専研究紀要』 4 (1967), 23-24.

8 화학 염료는 1856년 윌리엄 헨리 퍼킨 경(Sir William Henry Perkin)이 발명했다. 에도시대 말기에는 메틸 바이올렛, 마젠타 및 수용성 블루 등의 안료가 처음으로 일본으로 수입되었다.

9 平光睦子, 「型友禪の展開: 絹布友禪とモスリン友禪」, 『デザイン理論』 44 (2004), 132; 原田榮, 23-24.

10 조모모슬린주식회사(上毛モスリン株式會社)는 군마현(群馬縣)에 소재하며, 다이쇼 시대에는 1,500명 이상의 직원을 고용했다. 이 회사의 건물은 현재 군마현의 문화재로 지정되어 있다(似内惠子, 『明治大正のかわいい著物モスリン』, 186-189).

11 기모노의 생산과 유통은 소재와 생산 기술에 따라, 부문별로 도매상과 생산 공장이 다양했다. 판매 경쟁도 치열하여 신제품이 경쟁적으로 출시되었다. 이 글에서는 지면의 한계로 양모 모슬린 기모노만 논의하지만, 같은 시기에 비단 직물인 오메시(御召)와 메이센(銘仙), 면 가스리(絣) 기모노도 인기가 있었다.

12 青木美保子, 『色で樂しみ模樣で遊んだキモノファッション』 (神戸: 神戸ファッション美術館, 2008), 10-11.

13 미쓰코시고후쿠텐(三越吳服店)은 1673년에 창업한 에치고야(越後屋)라는 대형 기모노상점에서 유래했다. 1904년에 백화점으로 지정되어 1905년에는 신문에 광고를 내기 시작했다. 미쓰코시는 예술, 문화, 대중적 패션에 관한 정보를 널리 보급하는 전략을 추진하면서 백화점의 모범사례가 되었다.

14 太田萌, 『毛斯倫大観』, 29.

15 太田萌, 『毛斯倫大観』, 23-27, 81-82, 119-122.

16 三越, 「メリンスは何故流行するか」, 『みつこしタイムス』 7(12) (1909), 25.

17 三越, 「モスリンの全盛時代」, 『みつこしタイムス』 7(10) (1909), 24.

18 平光睦子, 「型友禪の展開」, 133.

19 三越, 「モスリンの全盛時代」, 24; 「メリンスは何故流行するか」, 24.

20 여학생을 위한 최초의 국립 학교는 1872년 설립되었고, 1875년에는 당시 여성교육기관 중 최상위에 해당하는 도쿄여자사범학교가 세워졌다(현 오차노미즈여자대학의 전신). 1899년에 일본 정부는 '고등여학교령'을 공포하여 모든 현에 정부 산하의 고등여학교 한 곳을 설립하도록 지시하였고, 이에 따라 학교를 다니는 여학생의 수가 급증했다. 1920년대부터는 서양식 교복을 채택한 고등학교의 수가 늘어나면서 여학생을 위한 기모노 형태의 교복은

사라지게 되었다.

21 三越, 「メリンスは何故流行するか」, 24.

22 나가타 랜코(永田欄子)는 메이지 말기부터 쇼와 초기까지 양모 모슬린을 포함한 거의 모든 소재의 기모노를 대상으로 손수 그리거나 인쇄된 꽃무늬 디자인을 수집 및 분류했다. 永田欄子, 『明治大正昭和に咲いたキモノ花柄圖鑑』 (東京: 誠文堂新光社, 2016).

23 메이센 기모노와 양모 모슬린 기모노의 소비자는 거의 동일했다. 기모노 등급제도하에서 비단인 메이센은 양모 모슬린 기모노보다는 높은 등급이었지만, 비단 기모노 중에서는 가장 낮은 등급이었다. 이에 메이센 기모노는 오늘날까지도 평상복으로만 사용된다. 예를 들어 다도회에 참석하기에 메이센 기모노는 적합하지 않은 복장으로 여겨진다.

24 모요메이센은 도쿄 북쪽에 위치한 이세사키(伊勢崎) 같은 비단 생산지에서 호구시오리(解し織) 기술을 사용하여 직조되었다. 호구시오리는 직물을 날실로만 거칠게 짜서 화려한 색상으로 날염한 다음, (씨실 위치에 넣었던) 날실을 풀고 차분한 색상으로 염색해둔 본래 씨실을 짜 넣는 기술이다. 이 기법은 직물의 디자인이 입체적으로 보이게 하는 효과가 있다.

25 '이토마모리'는 빨강색, 초록색, 노랑색, 금색, 흰색 같은 화려한 실로 만들어졌으며, 아이를 악으로부터 보호하는 일종의 부적 역할을 했다.

26 진노 유키는 에이드리언 포티(Adrian Forty)가 저술한 『욕망의 사물(Object of Desire)』을 인용하면서, 유럽에서는 아동용품 상품화가 18세기 후반에 완구 및 아동 도서 판매로 시작되었다고 했다. 그리고 이러한 상품화는 19세기 초 의인화거나 형태를 바꾼 토끼, 오리, 다람쥐, 곰 등의 모티프가 인쇄된 가구와 식기의 판매 증가로 이어졌다고 지적했다. 神野由起, 「市場における '子供の発見': 子供のためのデザインの成立とその背景に関する考察」 (1), 『日本デザイン學會誌論文集』 42(1) (1995), 94.

27 神野由起, 「市場における '子供の発見'」, 93-95.

28 이와야 사자나미는 일본 근대 청소년 문학의 선구자로 유명하며, 아동 잡지인 『소년세계(少年世界)』의 주요 작가였다.

29 神野由起, 「市場における '子供の発見'」, 96-97. 고레사와 유코(是澤優子)는 미쓰코시 아동용품 박람회를 연구하여 다이쇼 시대의 아동용품 판매에 대해 논하였다. 예를 들어, 是澤優子 1997, 1998, 2007, 2008 참조.

30 田村駒, 『寫眞でみる田村駒の百年』 (大阪: 田村駒, 1994), 39.

31 아동용 기모노와 의복의 소재로 사용했던 오래된 양모 모슬린 직물은 다무라코마에서 유래한 고마키섬유(Komaki Textile) 컬렉션에 여전히 다수 보관되어 있다.

32 1919년에 구라하시 소조(倉橋惣三)는 30개 이상의 삽화 잡지를 교육적 관점에서 검토하였다. 그는 그림과 이야기가 우수한가에 중점을 두고, 아동들에게 양질의 예술을 제공해야 한

다고 강조했다. 倉橋惣三, 「近刊の子供繪雜誌に就いて」, 『幼兒教育』 19(7) (1919), 279-294.

33 유미오카 가쓰미(弓岡勝美)는 유미오카 기모노 컬렉션에 관한 자신의 저서에서 아동용 기
모노를 색상별로 분류하고 의식에 사용된 기모노와 그 문양들의 의미에 대해 논한다. 弓岡
勝美, 『著物と日本の色: 子ども著物篇』 (東京: ピエ・ブックス, 2007).

34 아동들의 순수함을 강조했던 유명한 작가와 시인들은 1918년 근대적이고 서구적인 삽화를
담은 양질의 아동용 잡지 『아카이도리(赤い鳥)』를 출간했다.

35 당시 소년을 위한 기모노에는 무기를 든 아이들, 전투기, 전투함, 일장기 등 전쟁 관련 디자
인이 매우 인기가 있었고, 오늘날에도 여전히 많은 관심을 받고 있다. 이러한 유형의 기모
노 삽화가 실린 책은 몇 군데 경매 회사에서 수집가용으로 보관 중이다. 乾淑子, 『圖説著物柄
にみる戰爭』 (東京: インパクト出版社, 2007); Jacqueline M. Atkins et al., *Wearing Propa-
ganda: Textiles on the Home Front in Japan, Britain, and the United States, 1931~1945*
(New Haven: Yale University Press, 2006).

36 재봉틀의 확산과 함께 집에서 옷을 만들어 입는 것이 유행하기 시작했다. 이는 아동복 스타
일이 기모노에서 서양식 옷으로 전환되는 데 영향을 미쳤다.

37 田村駒, 『纖維專門商社は生きる: 田村駒九十年史』 (大阪: 田村駒, 1984), 338-339.

38 田中直一, 編, 「特集今こそモスリンの時代」, 『月刊染織α』 316 (2007), 2-27.

39 Aarti Kawlra, "The Kimono Body," *Fashion Theory* 6(3) 3 (2002), 299-310.

12 하이브리드 댄디즘: 동아시아 남성의 패션과 유럽의 모직물

1 마괘는 청나라 만주족 남성들이 입었던 상의로, 영어권 국가에서는 승마용 상의인 라이딩
재킷(riding jacket)으로 알려졌다. 17세기 후반에는 만주족뿐만 아니라 중국 전역의 남성
들이 마괘를 즐겨 입었다.

2 후쿠사는 '帛紗' 또는 '服紗'로 표기하기도 한다.

3 歌川貞秀, 〈魯西亞人飼羅紗羊之圖〉, 1860, 다색 목판화; oban., Emily Crane Chadbourne 기
증, Acc. No. 1926.1741, Art Institute, Chicago, http://www.artic.edu/aic/collections/
artwork/32320?search_no=1&index=0.

4 네덜란드 상선 무늬가 있는 마에다 시게히로의 진바오리는 도쿄의 마에다육덕회(前田育
德會)에서 보관하고 있다. 이 진바오리의 사진은 다음 책에서 찾아볼 수 있다. Morihiro
Ogawa, ed., *Art of the Samurai: Japanese Arms and Armor, 1156~1868* (New York:
Metropolitan Museum of Art, 2009), 271, Cat. No. 179.

5 이 책의 5장 도모코 난바의 글과 6장 노무라 미치요의 글에서 아시아의 제복개혁을 다룬

다. Nicolas Cambridge, "Cherry-Picking Sartorial Identities in Cherry-Blossom Land: Uniforms and Uniformity in Japan," *Journal of Design History* 24(2) (2011), 171-186.

6 이 회사를 설립하는 데 시부사와 에이이치(榮一澁澤, 1840~1931)가 큰 역할을 했다.

7 Peter Nettl, "Some Economic Aspects of the Wool Trade," *Oxford Economic Papers* 4(2) (1952), 172-204.

8 Keiichirō Nakagawa and Henry Rosovsky, "The Case of the Dying Kimono: The Influence of Changing Fashions on the Development of the Japanese Woolen Industry," *The Business History Review* 37(1/2) (1963), 68. 센주제융소의 설립자인 이노우에 쇼조(井上省三)는 1871년부터 1875년까지 독일 슐레지엔(Schlesien)에서 방적과 양모섬유 생산기술을 배운 후, 일본에 공장을 세우기 위해 기계와 그 밖의 장비를 구매했다.

9 비슈 지역은 현재 나고야를 포함한 아이치현의 서쪽 지역을 말하며, 오와리국(尾張國)으로도 불렸다.

10 이 책 11장 스기모토 세이코의 글; Nakagawa and Rosovsky, "The Case of the Dying Kimono," 59-80 참조.

11 Nakagawa and Rosovsky, "The Case of the Dying Kimono," 74-75.

12 1920년 창립 당시 일본양모산업협회의 명칭은 일본양모공업회(日本羊毛工業會)였다.

13 1924년 설립된 국제양모섬유기구(IWTO: International Wool Textile Organization)는 1925년과 1930년에 개최된 국제양모회의(International Wool Conference)를 거쳐 공식 기구로 승인되었다. 일본양모산업협회는 1953년 IWTO에 가입했다. IWTO는 1937년 7월 1일에 국제양모홍보·연구사무국(International Wool Publicity and Research Secretariat)을 창립했는데, 곧 이를 국제양모사무국(IWS: International Wool Secretariat)으로 개칭했다. 국제양모사무국은 오늘날 울마크컴퍼니(The Woolmark Company)의 전신이다. 울마크컴퍼니의 유명한 로고는 1964년에 만든 것이다.

14 "목화의 경우처럼 현재 일본은 양모 공급을 전적으로 외국에 의존하고 있다. 1935년에는 일본 양모의 약 94퍼센트가 호주에서 수입되었는데, 호주와의 무역은 수출보다 수입이 훨씬 많은 불균형 상태였다." Harriet Moore, "Japan's Wool Supply and the Dispute with Australia," *Far Eastern Survey* 5(16) (1936), 172-173.

15 마이어상사(E. Meyer & Co.)는 독일 상인들이 설립한 회사로, 1884년에 제물포(현 인천)에 한국 지점을 세워 '세창양행'이라 이름 붙였다. 메서스타운젠드상사(Messrs Townsend & Co.)는 미국 상인들이 설립했다. 광창양행(廣昌洋行)으로 알려진 베넷상사(Bennet & Co.), 이화양행을 세운 자딘 매디슨상회(Jardine Matheson & Co.), 함릉가양행(鹹陵加洋行)으로 불린 홈링거상회(Home Ringer & Co.)는 영국 회사였다.

16 Jungtaek Lee, "The Birth of Modern Fashion in Korea: Sartorial Transition Between Hanbok and Yangbok Through Production, Mediation and Consumption," *International Journal of Fashion Studies* 4(2) (2017), 183-209.

17 Hyung Gu Lynn, "Fashioning Modernity: Changing Meanings of Clothing in Colonial Korea," *Journal of International and Area Studies* 11(3) (2004), 75-93, esp. 79.

18 댄디의 다양한 정의에 대해서는 Thorsten Botz-Bornstein, "Rule-Following in Dandyism: 'Style' as an Overcoming of 'Rule' and 'Structure'," *Modern Language Review* 90(2) (1995), 285-295 참조. 댄디즘이 가진 부정적 이미지에 대해서는 Richard Wolin, "'Modernity': The Peregrinations of a Contested Historiographical Concept," *American Historical Review* 116(3) (2011), 741-751, 특히 748쪽에서 잘 설명하고 있다. "문화적 근대성(낭만주의, 보들레르, 와일드)은 우쭐해하고 자기도취적인 미학으로 변질될 가능성을 항상 안고 있었다. 보들레르나 와일드가 강조한 댄디즘에는 '공공성'의 가치에 대한 냉소적인 경멸이 내포된 경우가 많았다."

19 예를 들어, Martina Lauster, "Walter Benjamin's Myth of the 'Flâneur,'" *Modern Language Review* 102(1) (2007), 139-156.

20 근대 파리에서 댄디들이 즐긴 부르주아 생활과 미학에 대한 전형적인 예는 Richard Wrigley, "Unreliable Witness: The Flâneur as Artist and Spectator of Art in Nineteenth-Century Paris," *Oxford Art Journal* 39(2) (2016), 267-284 참조.

21 이상은 조선총독부의 건축 기사로 일하면서 시와 소설을 썼다. 이상의 단편소설 『날개』의 영문 번역본은 Bruce Fulton and Young-min Kwon, eds., *Modern Korean Fiction: An Anthology* (New York: Columbia University Press, 2005)에 수록되어 있다. 『소설가 구보 씨의 일일』 등 박태원의 소설들에 대한 논의는 Christopher P. Hanscom, "Modernism and Hysteria in One Day in the Life of the Author, Mr. Kubo," in *The Real Modern: Literary Modernism and the Crisis of Representation in Colonial Korea* (Cambridge, MA: Harvard University Asia Center, 2013), 59-77 참조.

22 아시아의 근대화된 도시들이 지닌 다양한 요소에 대해서는 Gregory Bracken, ed., *Asian Cities: Colonial to Global* (Amsterdam: Amsterdam University Press, 2015)와 Wasana Wongsurawat, *Sites of Modernity: Asian Cities in the Transitory Moments of Trade, Colonialism, and Nationalism* (New York: Springer, 2016) 참조.

23 Toby Slade, "Japanese Sartorial Modernity," in *Berg Encyclopedia of World Dress and Fashion: East Asia*, ed. John E. Vollmer (Oxford: Berg Publishers, 2010), 5-6, 2017년 11월 18일 접속, http://libproxy.fitsuny.edu:2212/10.2752/BEWDF/EDch6412.

24 런던의 새빌 로(Savile Row) 거리에서 탄생한 것으로 알려진 영국식 정장에 대해서는 영국의 유명한 패션디자이너 하디 아미스(Hardy Amies, 1909~2003)의 자서전, "The English-man's Suit," *RSA Journal* 140(5434) (1992), 780-787 참조. 일본에서 사용한 '세비로'라는 용어의 유래는 명확히 알려져 있지 않다. 한 가지 설은 세비로가 체비엇(Cheviot, 일본어로는 세비엇シェビオット)이라는 고품질 직물에서 파생되었다고 하며, 또 다른 설은 런던의 새빌 로(일본어로 サヴィル·ロウ)에서 유래했다고 한다.

25 서양복을 홍보한 대표적인 예로는 서울 종로양복점의 『동아일보』 광고가 있다. 1920년 여름 할인판매와 1925년 가을/겨울 할인판매 광고를 참조할 것.

26 정자옥은 한국의 독립 후 대한부동산주식회사가 건물을 인수하여 1964년에 미도파백화점이 되었다. 미도파백화점은 2002~2003년 롯데쇼핑에 인수합병되었다.

27 1938년 최경자(1911~2010)는 한국 최초로 서양식 여성복 제작 기술을 가르치는 양장전문학교를 함흥에 설립했다. 이 양장전문학교는 오늘날 국제패션디자인직업전문학교로 맥을 이어가고 있다. 또한 최경자는 학교 설립 1년 전인 1937년에 은좌옥(銀座屋)이라는 첫 여성복 양장점을 함흥에 개점했다.

28 두루마기는 '두루 막혀 있다'는 뜻이며, 조선시대 남성들이 입었던 넓은 소매의 긴 겉옷을 말한다. 두루마기는 지금도 남녀 한복 차림에 외출용 겉옷으로 사용되고 있다.

29 금기숙 외, 『현대패션 100년』(서울: 교문사, 2006), 75, 95.

30 광고 이미지는 이정택의 연구를 포함한 여러 저서에서 찾아볼 수 있다. '미국의 중고 남성복' 광고의 원본은 『조선일보』 1935년 7월 5일자에 실렸다.

31 일본은 식민지였던 한국의 자원을 연구했다. 원모(原毛)에 대해서는 『羊毛資源と朝鮮の緬羊』(경성: 조선식산조성재단, 1940)라는 보고서를 참조할 수 있다. 이 보고서를 출판한 조선식산조성재단(朝鮮殖産助成財團)은 조선에서 생산하는 물품들을 증대, 개량할 목적으로 조선식산은행(朝鮮殖産銀行, 1918년 설립)에서 1928년에 세운 곳이다. 뒤이어 일본은 1930년대에 식민지의 양모 생산을 늘려 자국으로 공급하기 위한 기관을 세웠다. 이에 대한 해리엇 무어(Harriet Moore)의 설명은 다음과 같다. "일본양모산업회(Nippon Wool Industry Society)는 1934년 자본 200만 엔으로 설립되었는데, 자금의 반은 일본 정부가 조달하고, 남만주철도주식회사가 30만 엔을, 나머지는 양모 제조업자들이 조달했다. 이 기관은 한국, 만주와 중국 북부의 양모 생산 증대를 목적으로 설립되었다. 부속기관인 일본–만주목양협회(Japan-Manchu Sheep-Raising Association)는 만주의 양 사육을 장려하기 위해 올해 뉴질랜드와 남아프리카에서 양을 수입하는 데 100만 엔을 지출할 예정이다." Harriet Moore, "Japan's Wool Supply and the Dispute with Australia," 172.

32 Todd A. Henry, *Assimilating Seoul: Japanese Rule and the Politics of Public Space in*

Colonial Korea, 1910~1945 (Berkeley: University of California Press, 2014), 5-10. 이 책의 번역서는 다음과 같다. 토드 A. 헨리 지음, 김백영 외 옮김, 『서울, 권력 도시』 (서울: 산처럼, 2020).

33 Donald N. Clark, ed., *Missionary Photography in Korea: Encountering the West Through Christianity* (New York: The Korea Society, 2009), 106.

34 이광수는 대부분의 사진에서 한복 두루마기를 입고 있다. 1926년 이광수의 가족사진을 참조할 것. 이광수, 『이광수 전집』, (서울: 삼중당, 1961), 20: xii. 이광수의 문학 세계에 대해서는 Ann Sung-hi Lee, *Yi Kwang-su and Modern Korean Literature: Mujong* (Honolulu: University of Hawai'i Press, 2010) 참조.

35 Jungtaek Lee, "The Birth of Modern Fashion in Korea: Sartorial Transition between Hanbok and Yangbok and Colonial Modernity of Dress Culture" (PhD dissertation, SOAS University of London, 2015).

36 Antonia Finnane, "Department Stores and the Commodification of Culture: Artful Marketing in a Globalizing World," in *Production, Destruction and Connection, 1750~Present: Shared Transformations?*, eds. John McNeill and Kenneth Pomeranz (Cambridge: Cambridge University Press, 2015), 137-159.

37 고후쿠텐(吳服店, 포목점)은 전통 일본 의복을 판매하는 상점으로, 서양식 의복을 판매한 양복점(洋服店)과 구분되었다.

38 初田亨, 『百貨店の誕生』(東京: 筑摩書房, 1999). 이 책의 번역서는 다음과 같다. 하쓰다 토오루 지음, 이태문 옮김, 『백화점: 도시문화의 근대』 (서울: 도서출판 논형, 2003).

39 Hiroko T. McDermott, "Meiji Kyoto Textile Art and Takashimaya," *Monumenta Nipponica* 65(1) (2010), 37-88, esp. 76-77.

40 남성복 판매를 늘리기 위해 미쓰코시가 사용한 전략들에 대해서는 Cambridge, "Cherry-Picking Sartorial Identities," 176-179 참조.

41 이 외에도 일본에는 비슷한 시기에 문을 연 백화점이 여럿 있다. 이세탄(伊勢丹)백화점은 1886년 기모노 소매점으로 시작하여 현재는 미쓰코시가 소유한 백화점 체인이다. 첫 이세탄백화점은 간다(神田)에 있었지만 이세탄 본사는 1933년 신주쿠로 자리를 옮겼다. 다이마루(大丸)는 1717년 일본의 옛 수도인 교토에서 '다이몬지야(大文字屋)'라는 이름의 중고의류 판매점으로 시작하여 이후 전통 상업 도시였던 오사카로 진출했다. 마쓰자카야(松坂屋)는 1611년에 설립된 이토고후쿠텐(伊藤吳服店)이라는 기모노 판매점의 후신으로, 1768년 도쿄 우에노의 가게였던 마쓰자카야를 매입하면서 이름을 바꾸었다. 마쓰자카야는 도쿠가와 일가가 사용하는 원단을 독점 공급하기도 했다. 소고백화점(崇光百貨店)은 1830년에 소

고 이헤에(十合伊兵衛)가 운영하던 중고 기모노 가게에서 출발했으며, 오늘날 일본에서는 사업을 철수하고 해외에서만 운영 중이다.

42 "일본 여성은 그들이 일하는 곳이 어디든—백화점, 사무실, 술집, 전화국, 공장 등—기모 노를 착용했고, 필요에 따라 앞치마와 작업용 겉옷을 걸쳤다." Nakagawa and Rosovsky, "The Case of the Dying Kimono," 66. 일본의 우체국 직원에 대한 사례를 다룬 Janet Hunter, "Technology Transfer and the Gendering of Communications Work: Meiji Japan in Comparative Historical Perspective," *Social Science Japan Journal* 14(1) (2011), 1-20 역시 참조할 것.

43 근대 시기에 공공장소에서 드물게 보이는 여성의 존재가 오히려 눈에 띄어 이질감을 불러 일으키는 현상에 대해서는 Hyaeweol Choi, *Gender and Mission Encounters in Korea* (Berkeley: University of California Press, 2009), 68-70에 생생하게 묘사되어 있다.

44 1773년 설립된 크리스티스 런던은 1890년대에 전 세계에서 가장 큰 모자 제조사로 성장했다. 이 모자는 국립민속박물관의 소장품이다. 서울역사박물관 소장품 중에도 그 시대의 펠트 혹은 비단으로 만든 정장용 모자가 몇 점 있으며, 모자를 보관하는 가죽 케이스가 남아 있는 경우도 있다.

45 '니주마와시'라는 외투는 기모노 위에 걸치는 소매가 넓은 상의로, 소매가 없는 남성용 외투인 인버네스 코트(Inverness coat)와 비슷한 형태다.

46 고려모직의 조선물산(朝鮮物産)은 1939년부터 나카오 규지로(中尾久次郎)가 운영했다.

47 "Cold Weather Clothing for Korea," *The British Medical Journal* 2(4745) (1951), 1457-1458.

48 합성섬유의 발전에 대해서는 Regina Lee Blaszczyk, "Styling Synthetics: DuPont's Marketing of Fabrics and Fashions in Postwar America," *The Business History Review* 80(3) (2006), 485-528 참조.

Part 4 의복 양식

13 근대식 복장의 승려들: 일본인이자 아시아인이라는 딜레마

1 1925년의 '모자법(Hat Law)'은 제정일치체제인 술탄-칼리프(Sultan-Caliph) 제도의 폐지부터, 터키어를 로마자로 쓰게 한 조치 등을 포괄하는 일련의 급진적 개혁 중 일부였다. 마호무트 2세(Mahmud II, 재위 1808~1839)는 모자(hat)를 보고 "서양의 사악한 관습"이라

며 크게 반발하면서 터키식의 빨간 페즈(fez)를 도입한다. 하지만 흥미롭게도 이 터키 모자 페즈는 결국 서양식 모자로 대체된다. Andrew W. Wheatcroft, *The Ottomans: Dissolving Images* (New York: Viking Press, 1994), 39, 208 참조. 16세기 남아시아에서 모자를 쓴 사람은 당연히 기독교를 믿는 서양인 또는 프랑크족(당시 firangi 또는 pangui로 불림)으로 식별되었다. Sumit Guha, "Conviviality and Cosmopolitanism: Recognition and Representation of 'East' and 'West' in Peninsula India, c. 1600~1800," *Purusartha* 33 (2015), 1-31 참조, 2017년 11월 18일 접속, https:// www.academia.edu/15284971/Conviviality_and_Cosmopolitanism_ Recognition_and_Representation_of_East_and_West_ in_Peninsular_ India_c.1600-1800.

2 Constantine V. Nakassis, "Brand, Citationality, Performativity," *American Anthropologist* 114(4) (2012), 625-626.

3 이 외투는 나가사키 히라도(平戸)의 마쓰우라자료박물관(松浦資料博物館)에 보존되어 있다. Yumiko Kamada, "The Use of Imported Persian and Indian Textiles in Early Modern Japan," *Textile Society of America Symposium Proceedings* 701 (2012), 2 참조 (http://digitalcommons.unl.edu/cgi/viewcontent. cgi?article=1700&context=tsaconf).

4 Christine M. E. Guth, "Charles Longfellow and Okakura Kakuzō: Cultural Cross-Dressing in the Colonial Context," *Positions: East Asia Cultures Critique* 8(3) (2000), 611.

5 Henry Faulds, *Nine Years in Nippon: Sketches of Japanese Life and Manners* (London: Alexander Gardner, 1885), 14-16.

6 Nirad C. Chaudhuri, *Culture in the Vanity Bag* (New Delhi: Jaico Publishing House, 1976), 88.

7 兒島薫, "The Woman in Kimono: An Ambivalent Image of Modern Japanese Identity," 『實踐女性大學美學美術史學』 25(15-1) (2011), 1-15, https://jissen.repo.nii.ac.jp/?action=repository_action_common_download&item_id=116&item_ no=1&attribute_id=18&file_no=1. 이 책 2장 오사카베 요시노리의 글도 참조할 것.

8 Emma Tarlo, *Clothing Matters: Dress and Identity in India* (Chicago: University of Chicago Press, 1996), 101-111. 여기서 에마 타를로(Emma Tarlo)는 Ananda Kentish Coomaraswamy, *Borrowed Plumes* (Kandy: Industrial School, 1905)를 인용했다.

9 Tarlo, *Clothing Matters*, 56 참조.

10 Brij Tankha, "Religion and Modernity: Strengthening the People," in *History at Stake in East Asia*, eds. Rosa Caroli and Pierre-François Souyri (Venice: Libreria Editrice Ca'foscarina, 2012), 3-19; 豪僧北畠道竜顯彰會 編, 「豪僧北畠道龍: 伝記」, 『伝記叢書』 148 (東

京: 大空社, 1994).

11 *Defining Buddhism(s): A Reader*, ed. Karen Derris and Natalie Gummer (New York: Routledge, 2014), 257-262에 실린 Richard M. Jaffe, "Seeking Śākyamuni: Travel and the Reconstruction of Japanese Buddhism" 참조.

12 신란의 사상을 보수적으로 적용한 중요 사례 중 하나를 木村卯之, 『親鸞と歐洲諸思想: 第二枝葉集』(京都: 靑人草社, 1927)에서 찾아볼 수 있다.

13 關露香, 『本派本願寺法主大谷光瑞伯印度探檢』(東京: 博文館, 1913), 15 참조.

14 Brij Tankha, "Okakura Tenshin: 'Asia Is One,' 1903," in *Pan-Asianism: A Documentary History, 1850~1920*, eds. Sven Saaler and Christopher W. A. Szpilman (Lanham, MD: Rowman & Littlefield, 2011) 참조.

15 中村願, 『岡倉天心アルバム』(東京: 中央公論美術出版, 2000). 특히 53-54쪽에는 도쿄미술학교의 직원과 학생들이 중국식 예복 차림으로 함께 있는 모습이 있다.

16 Brij Tankha, "Redressing Asia: Okakura Tenshin, India and the Political Life of Clothes," [2006년 3월 4~5일 일본 지바(千葉)대학교 인문사회학대학원에서 주최한 '전쟁과 자기 표상에 대한 심포지엄'에서 발표한 연구].

17 Guth, "Charles Longfellow and Okakura Kakuzō," 614.

18 Guth, 614.

19 藤田義亮, 『仏蹟巡禮』(京都: 内外出版, 1927), 6-8.

20 Steven Kemper, *Rescued from the Nation: Anagarika Dharmapala and the Buddhist World* (Chicago: University of Chicago Press, 2015), 231-232 참조.

21 Thomas Edward Lawrence, *Seven Pillars of Wisdom: A Triumph* (New York: Doubleday, Doran and Co., 1935), 31-32.

22 부락은 마을을 의미한다. 전근대 일본 사회에서 추방된 사람들은 지정된 마을에 살았다. 일본의 부락민들은 미국 「수정헌법」 제13조에서 노예제도를 폐지한 지 불과 몇 년 후인 1871년 공식 해방되었지만, 이후에도 계속 차별을 당했다. 부락민의 저항과 진보의 복잡한 역사에 대해서는 Timothy D. Amos, *Embodying Difference: The Making of Burakumin in Modern Japan* (Honolulu: University of Hawaii Press, 2011) 참조.

23 David Harvey, *Paris, Capital of Modernity* (London: Routledge, 2006), 295 참조.

24 若桑みとり, 『皇後の肖像: 昭憲皇太後の表象と女性の國民化』(東京: 筑摩書房, 2001), 66-73 참조.

25 加藤百合, 『大正の夢の設計者—西村伊作と文化學園』(東京: 朝日新聞, 1990), 70-74.

26 加藤百合, 87-100.

27 水沢勉・植野比佐見, eds., 『'生活'を'芸術'として: 西村伊作の世界』(大阪: NHK きんきメディ

28 水沢勉·植野比佐見, 『'生活'を'芸術'として: 西村伊作の世界』, 94.

29 水沢勉·植野比佐見, 151.

30 水沢勉·植野比佐見, 182.

31 小武正教, 『親鸞と差別問題』(京都: 法蔵館, 2004), 253-254. 広岡智教, 92-96 참조. 흑의동맹
은 종파 내의 계급제도를 없애고 금색 양단으로 만든 금란가사(金襴袈裟)의 착용을 금지할
것을 요구했다. 이는 아무 옷이나 입을 자유를 의미하는 것이 아니라 본래의 질서에 맞는
관습으로의 복귀를 주장한 것이다.

32 小武正教, 「袈裟と僧階制度: '僧侶の水平運動' 黒衣問題に学んで」, 『眞宗研究會紀要』32
(2000), 42-72.

33 가사(袈裟) 또는 산스크리트어로 카사야(kasaya)는 부처가 입은 옷을 본떠 만든 승려복을
지칭하며, 왼쪽 어깨에서 오른쪽 겨드랑이 밑으로 걸쳐 입는 형태의 옷이다.

34 小武正教, 「袈裟と僧階制度」, 257-263.

35 칠조가사는 수행 중이거나 행사 때 입는 일곱 가지 줄무늬가 들어간 가사를 말한다. 칠조가
사는 안감이 없으며, 고대 로마의 남성용 의복인 토가(toga, 기다란 천으로 온몸을 둘러 입
는 옷)와 비슷한 형태로 입는다.

36 당반제도는 종파 내의 집단을 규정짓는 제도로, 승려 간의 계급을 나누는 결과를 가져왔다.

37 奥本武裕, 「黒衣同盟をめぐる二, 三の課題: 廣岡祐涉著 '大鳥山明西寺史'を契機として」, 『同和教
育論究』30 (2010), 90-100.

38 인도의 불가촉천민 계급인 '달리트(Dalit)'의 지도자 빔라오 람지 암베드카르(Bhimrao
Ramji Ambedkar) 박사는 인도 전통 복장을 했던 간디(Gandhi)나 그 밖의 민족주의 지
도자들과는 달리, "파란색 비즈니스 정장과 흰 셔츠에 빨간 넥타이를 한 남성으로 주머니
에 만년필을 꽂고 한 손에는 책을 들고 있었다". 이 상징적인 모습은 '신(god)'이 아닌 도시
적이고 박학하며 인간적인 인상을 풍긴다. Gary Michael Tartakov, *Dalit Arts and Visual
Imagery* (New Delhi: Oxford University Press, 2012) 참조.

39 Brij Tankha, 「戦争と死: 仏教のどして戦死が英霊になった?」, 『20世紀における戦争と表象/芸
術: 展示·映像·印刷·プロダクツ』, ed. 長田謙一 (東京: 誠文社, 2005), 96-103 참조.

40 "토요일에 도쿄의 쓰키지혼간지(築地本願寺)에서 열린 패션쇼가 끝날 무렵, 승려들이 줄을
서 있었다. 무대와 랩 음악까지 완비한 이 패션쇼는 불교를 홍보하기 위해 도쿄의 유명 사
찰에서 승려와 비구니들이 주최한 행사였다." Mari Yamaguchi, "Japanese Monks Try to
Lure Believers with Fashion, Rap Music," *Southeast Missourian*, 2007년 12월 16일 접속,
http://www.semissourian.com/story/1297913.html.

41 이 사건은 關露香, 「シリーズ出にっぽん記: 明治の冒険者たち」, 『大谷光瑞伯印度探檢』, Vol. 1 (東京: Yumani Shobō, 1993), 279, 285-288에 실려 있다. 필자는 세키 로코(關露香)와 기타 여행자들에 대해 "Colonial Pilgrims: Japanese Buddhists and the Dilemma of a United Asia"에서 더 자세히 논한다. 이 논고는 2008년 11월 14~17일 인도 뉴델리의 자와할랄네루대학(Jawaharlal Nehru University)에서 주최한 제20회 국제 아시아사학자협회(International Association of Historians of Asia)에서 발표한 연구이다.

42 이류코쿠(龍谷)대학 다케 미쓰야(嵩滿也) 교수, 도쿄대학 다카시 미야모토(宮本隆史) 씨, 그리고 영국 런던 예술대학(University of the Arts London)의 기쿠치 유코(Kikuchi Yuko) 교수에게 감사를 전한다. 이 연구를 위해 지난 수년간 필자의 질문에 답해주고, 델리에서는 구할 수 없는 사료와 참고문헌, 일본어 자료를 보내주었다.

14 시각문화로 읽는 20세기 타이완의 패션

1 일제 식민지 시기 타이완총독부는 시민을 통제하기 위한 보갑제도(保甲制度)를 통해 1915년에 전족 문화를 공식적으로 금지했고, 이를 어길 시 100엔의 벌금을 부과했다.

2 吳文星, 「日據時期臺灣的放足斷髮運動」, 『中央研究院民族學研究專刊』16 (1986), 69-108.

3 당시 타이잔(臺展)에서 회화 분야는 수채화와 유화를 포함한 서양화, 수묵화 및 채색화 등의 전통 회화로 나뉘어 있었다. 이때 전통 회화를 지칭하던 기존의 '일본화(日本畵)'라는 명칭 대신 '동양화(東洋畵)'라는 명칭을 처음 제시한 사람이 바로 이 전시회의 총위원장(Commissioner-General)이다. John Clark, "Taiwanese Painting Under the Japanese Occupation," *Journal of Oriental Studies* 25(1) (1987), 63-105 참조.

4 이 작품은 현재 타이베이시립미술관(臺北市立美術館)이 소장하고 있다.

5 4주식 침대 위에서 자신의 아이와 놀아주는 천신을 담은 사진도 있다. 동생인 천진은 이 두 사진을 합쳐서 작품을 구성했다. 林育淳 編, 『臺灣の女性日本畵家生誕100年紀念: 陳進展 1907~1988』 (東京: 渋谷區立松濤美術館, 2006), 151 참조.

6 林育淳, 『臺灣の女性日本畵家生誕100年紀念: 陳進展 1907~1988』, 153.

7 國民精神總動員臺北州支部 編, 〈長衫改造服位立方圖解〉, 『本島婦人服裝の改善』 (臺北: 國民精神總動員臺北州支部, 1940), 6.

8 張小虹, 「旗袍的微縐摺」, 『時尙現代性』 (臺北: 聯經出版公司, 2016), 321.

9 張小虹, 315-348.

10 1935년 타이잔에서 수상한 유화 〈휴식 중인 여성〉의 원본은 작가의 가족 소유로, 리메이수의 고향인 신베이시에 위치한 리메이수기념관(李梅樹紀念館)에 소장되어 있다.

11 이 만국박람회의 공식 명칭은 '시정40주년 기념 타이완박람회(始政四十周年記念臺灣博覽會)'이다. 타이완의 이러닝 및 디지털 아카이브 사업인 TELDAP(Taiwan E-Learning and Digital Archives Program)의 카탈로그에서 이 박람회의 지도 일부를 볼 수 있다. 始政四十周年記念臺灣博覽會會場配置圖, 數位典藏與數位學習聯合目錄, 2017년 8월 27일 접속, http://catalog.digitalarchives.tw/item/00/21/a3/21.html.

12 王湘婷,「日治時期女性圖像分析: 以『臺灣婦人界』爲例」(國立政治大學 碩士論文, 2011), 46-47.

13 린즈주의 〈소한(小閒)〉(1939)은 타이베이시립미술관 소장품이다. 이 작품은 1940년 도쿄에서 화가 고다마 기보(兒玉希望, 1898~1971) 스튜디오의 네 번째 전시회에서 선보였다.

14 陳秋瑾,「沈家的故事」,『尋找臺灣圖像: 老照片的故事』(史物叢刊 63) (臺北: 國立歷史博物館, 2010), 128-147.

15 타이핑팅(太平町)의 패션하우스들은 상하이 재단사들의 소유였다. 타이베이의 신문에 따르면, 1930년대 타이완에는 200명이 넘는 게이샤가 살았다. 陳惠雯,「城市, 店, 家與婦女: 大稻埕婦女日常生活史」(國立臺灣大學 碩士論文, 1997) 참조.

16 1936년 타이완총독부의 제17대 총독으로 고바야시 세이조(小林躋造)가 임명되면서, 일본 제국은 자국에 유리하도록 엄격한 통제전략을 펼치기 시작했다. 황민화(皇民化) 정책은 문자 그대로 '사람들을 황제의 국민으로 개조시킨다'는 의미로, 1945년 중일전쟁이 끝날 때까지 강제된 통치 철학이었다.

17 簡永彬,『凝望的時代: 日治時期寫眞館的影像追尋』(臺北: 夏綠源國際, 2010).

15 의복, 여성의 완성: '청삼'과 20세기 중국 여성의 정체성

1 張愛玲,「更衣記」, 張軍·瓊熙 編,『張愛玲散文全集』(1943; 復刊, 鄭州: 中原農民出版社, 1996), 92-101. 이 인용문은 Claire Roberts, "The Way of Dress," in *Evolution and Revolution: Chinese Dress, 1700s~1990s*, ed. Claire Roberts (Sydney: Powerhouse Publishing, 1997), 20을 번역한 것이다.

2 치파오의 기원에 대한 자세한 논의는 Antonia Finnane, *Changing Clothes in China: Fashion, History, Nation* (New York: Columbia University Press, 2008), 141-157 참조.

3 Finnane, *Changing Clothes in China*, 168-169.

4 인쇄물에 나타난 근대 여성에 대한 세부적인 논의는 Francesca Dal Lago, "Crossed Legs in 1930s Shanghai: How 'Modern' the Modern Woman?," *East Asian History* 19 (2000), 103-144 참조. 이 논문의 개정본은 Aida Yuen Wong, ed. *Visualizing Beauty: Gender and Ideology in Modern East Asia* (Hong Kong: Hong Kong University Press,

2012), 45-62 수록.

5 Louise Edwards, "Policing the Modern Woman in Republican China," *Modern China* 26(2) (2000), 120, 124.

6 Edwards, "Policing the Modern Woman in Republican China," 117. 루이즈 에드워즈 (Louise Edwards)는 근대 여성이란 남성 지식인들이 만들어낸 발명품이며, 그들은 중화민국 시기 여성의 실제 경험보다는 남성들 자신의 관심사에 집중했다고 주장한다.

7 Dal Lago, 110.

8 여성의 해방과 청삼에 관련된 논쟁에 대한 종합적인 논의는 Sandy Ng, "Gendered by Design: Qipao and Society, 1911~1949," *Costume* 49(1) (2015), 55-74 참조.

9 Verity Wilson, "Dressing for Leadership in China: Wives and Husbands in an Age of Revolutions(1911~1976)," *Gender and History* 14(3) (2002), 614. 쑹 자매(아이링靄齡, 칭링慶齡, 그리고 메이링)가 1940년 청삼을 입고 반일(反日)행사에 참석한 모습이 촬영되면서, 중국 고유의 의상으로서 청삼이 가진 위상이 공고화되었다.

10 Wilson, 615.

11 쑹메이링의 정치와 패션에 대해 더 깊이 이해하기 위해서는 Dana Ter, "China's Prima Donna: The Politics of Celebrity in Madame Chiang Kai-shek's 1943 U.S. Tour" (Master's thesis, Columbia University and London School of Economics, 2013) 참조.

12 張愛玲, 「更衣記」, 93. 이 글의 영문 번역본에는 'Chinese Life and Fashion'이라는 제목이 붙었다.

13 香港歷史博物館 編, 『百年時尙: 香港長衫故事』 (香港: 香港歷史博物館, 2013), 160-163.

14 張子靜, 『我的姐姐張愛玲』 (臺北: 時報文化, 1996), 157-158.

15 張愛玲, 『對照記: 看老照相簿』 (臺北: 皇冠出版社, 1994), 32.

16 Naomi Yin-yin Szeto, "Cheungsam: Fashion, Culture, and Gender," in Roberts, *Evolution and Revolution*, 54-64, esp. 61-62.

17 수지가 문맹인지 영어를 못 읽을 뿐인지는 분명하지 않다.

18 Richard Mason, *The World of Suzie Wong* (Glasgow: William Collins Sons, 1957). 작가 메이슨은 홍콩을 '동양화'하였는데, 영화에서는 카메라의 시선을 완차이와 홍콩 현지인들, 청삼을 입은 술집 여자들에 오래 고정함으로써 이국적인 분위기를 고조시킨다.

19 "Women were seen first as extensions and servants of men, and secondly as potentially attractive physical objects and producers of the race," Dal Lago, 118.

20 Wessie Ling, "Chinese Dress in the World of Suzie Wong: How the Cheongsam Became Sexy, Exotic, Servile," *Journal for the Study of British Cultures* 14(2) (2007), 139-

149.

21 Ling, 144.

22 Ling, 147-148.

23 Annie Hau-nung Chan, "Fashioning Change: Nationalism, Colonialism, and Modernity in Hong Kong," *Postcolonial Studies* 3(3) (2000), 307-308.

24 Szeto, 62-63.

25 Hazel Clark and Agnes Wong, "Who Still Wears the Cheungsam?" in Roberts, *Evolution and Revolution*, 65-67.

26 Clark and Wong, 68.

27 Patrick Chiu, "The Cheongsam Declaration," *Lifestyle Journal*, April 13, 2016, http://lj.hkej.com/lj2017/fashion/article/id/1282590/%E9% 95%B7%E8%A1%AB%E5%AE%A3%E8%A8%80+The+Cheongsam+Declaration; 鄭天儀,「歷久裳新 長衫傾城」,『蘋果日報』, 2016年 8月 7日, http:// hk.apple.nextmedia.com/supplement/special/art/20160807/19724441.

도판목록 및 정보

1장 속표지 김규택 그림, 『신여성』 1931년 11월호 표지 일러스트.

그림 1.1 중국 청대의 18세기 비단 용포 Dragon Robe, 18세기, 비단, 길이 157.5cm, 메트로폴리탄 미술관 소장(유물번호 1975.411.3).

그림 1.2 전통 의상을 입고 공연하는 19세기 후반의 일본 여성들 Two Japanese Women in Costume, 19세기 후반, 채색된 알부민 실버 프린트, 26×20.5cm, 게티 박물관 소장(유물번호 91.XM.86.1).

그림 1.3 소매가 넓은 20세기 기모노 Kimono: Furisode with hi-ogi, 20세기, 184.2×125.7cm, 볼티모어 미술관 소장(유물번호 1990.113).

그림 1.4 비단으로 만든 20세기 중반의 여성 한복 Hanbok, 20세기 중반, 비단, 샌프란치스코 아시아 미술관 소장(유물번호 F1998.10.a-.b.).

그림 1.5 러셀 앤드 컴퍼니(Russell & Company)에서 일하던 중국인 중개상의 부인 The wife of one of Miss Russell & Co's compradores, 1870년대, 알부민 실버 프린트, 게티 박물관 소장(유물번호 84.XD.1157.1259).

그림 1.6 클로드 모네의 〈라 자포네즈〉(1876) La Japonaise(Camille Monet in Japanese Costume), 1876년, 클로드 모네(Claude Monet) 그림, 캔버스에 오일, 231.8×142.3cm, 보스턴 미술관 소장(유물번호 56.147).

그림 1.7 1919년 3·1운동을 이끈 독립운동가 유관순 1919년, 국사편찬위원회 한국사데이터베이스 소장(일제감시대상인물카드 카드번호 ia_3279).

그림 1.8 1912년의 메리 에드워즈 워커 미국 의회도서관 소장(유물번호 20540).

그림 1.9 1930년대의 포스터 〈잠들지 않는 번영의 도시 상하이〉 大上海繁华不夜天, 1930년대, 위안 슈탕(袁秀堂) 그림, 다색 석판화, 상하이 역사박물관 소장.

그림 1.10 꽃무늬가 장식된 1950년대 흑색 청삼 Cheongsam, 1950년대, 새틴 비단 소재에 인조 진주, 비즈, 인견 나뭇잎 등으로 장식, 길이 104.1cm, 보스턴 미술관 소장(유물번호 2004.2060).

그림 1.11 주임관 대례복을 착용한 이한응 1905년, 공훈전자사료관.

그림 1.12 하카마를 입은 남성의 초상 Man Dressed In A Hakama, 1800년대 초, 기타가와 후지마로(喜多川藤麿) 그림, 비단에 채색, 94×33cm, 대영박물관 소장(유물번호 230384001).

그림 1.13 1930~1940년대 일본 여학생들 Pinterest.

그림 1.14 영친왕비 백옥떨잠 20세기, 길이 11.3cm, 옥판 지름 8.2cm, 국립고궁박물관 소장(유물

번호 궁중196).

그림 1.15 량바터우 머리를 한 서태후 大淸國慈禧皇太后, 1905년, 휘버트 보스(Hubert Vos) 그림, 유화, 개인 소장, Wikimedia Commons.

그림 1.16 남성용 모직 코트 신문 광고 『조선일보』1934년 12월 11일자.

그림 1.17 그네를 타는 두 여성 盪鞦韆, 1938년, 덩난광 촬영, 張照堂, 『影像的追尋: 台灣攝影家寫實風貌』(臺北: 遠足文化, 2015).

그림 2.1 소쿠타이를 입은 야마시나 다케히코(山階武彦, 왼쪽)와 고노우시를 입은 쇼와(昭和) 천황(오른쪽) Wikimedia Commons.

그림 2.2 가미시모를 입은 1870년대의 무사 Samurai(Harada Kiichi, 1870년대, 우에노 히코마(Ueno Hikoma) 촬영, 알부민 프린트, 27.9×21.8cm, 휴스턴 미술관 소장.

그림 2.3 양산박 모임 단체사진 築地梁山泊の集合寫眞, 1869~1870년, 新人物往來社 編, 『皇族·華族古寫眞帖』(別冊歷史読本 92) (東京: 新人物往来社, 2001).

그림 2.4 시마즈 히사미쓰의 꿈속 장면을 상상해서 그린 다색 목판화 嶋津父子夢中東行の圖, 1878년, 요슈 지카노부(楊州周延) 그림.

그림 2.5 이와쿠라 사절단의 지도부가 런던 체류 중 촬영한 사진 Wikimedia Commons.

그림 2.6 산발을 하고 양복을 입은 이와쿠라 도모미 Wikimedia Commons.

그림 2.7 〈대일본제국섭정제공〉 『王家の肖像: 明治皇室アルバムの始まり』(横浜: 神奈川県立歷史博物館, 2001).

그림 2.8 서양식 대례복을 착용한 오쿠보 도시미치 Wikimedia Commons.

그림 2.9 화족회관 앞에서 찍은 축국보존회 단체사진 霞會館, 『華族會館の百年』(東京: 筑摩書房事業出版, 1975).

그림 2.10 교토어소에서 열린 다이쇼 천황 즉위식에 참석한 황실 가족 新人物往來社 編, 『皇族·華族古寫眞帖』(別冊歷史読本 92) (東京: 新人物往来社, 2001).

그림 2.11 벚꽃놀이를 즐기는 일본 황실 開花貴婦人競, 1887년, 요슈 지카노부(楊洲周延) 그림, 다색 목판화, 한 폭당 37.1×74cm, 메트로폴리탄 미술관 소장(유물번호 JP3343).

그림 2.12 다도를 하는 일본 여성들 茶の湯日々草, 1897년, 미즈노 도시가타(水野年方) 그림, 도쿄 도립도서관 소장.

그림 3.1 1905년 5월 23일경 서울에 주재하던 외국 공사들의 사진 빅토르 콜랭 드 플랑시(Victor Collin de Plancy) 수집품, 프랑스 낭트 아카이브 소장(francearchives.fr).

그림 3.2 사모와 단령 차림의 수신사 김홍집(왼쪽)과 쌍학흉배(오른쪽) 김홍집 사진: 1880년, 개인 소

장, 쌍학흉배: 조선시대, 길이 19.6cm, 서울역사박물관 소장(유물번호 서울역사009701).

그림 3.3 1882년 양복을 입은 수신사 박영효 개인 소장.

그림 3.4 『프랭크 레슬리의 일러스트 신문(Frank Leslies Illustrated Newspaper)』 1883년 9월 29일자, 대한민국역사박물관 소장(소장품번호 한박4375).

그림 3.5 조선 개항 이후 도입된 서양식 군복 1895년 이후, 한국민속대백과사전.

그림 3.6 서양식 군복을 입은 고종 황제와 순종 종이 사진, 16.4×10.8cm, 국립고궁박물관 소장(유물번호 고궁543).

그림 3.7 태황제 예복을 착용한 고종 한국문화재단 소장.

그림 3.8 금척대훈장의 대수 길이 146cm, 너비 10.8cm, 국립민속박물관 소장(소장품번호 민속075231).

그림 3.9 금척대훈장의 정장 길이 12.3cm, 너비 7.7cm, 국립민속박물관 소장(소장품번호 민속075231).

그림 3.10 금척대훈장의 부장 너비 8.3,cm 국립민속박물관 소장(소장품번호 민속075343).

그림 3.11 칙임관 1등 대례복을 착용한 이범진 1900년 6월 11일, 사토니(Sartony) 촬영, 빅토르 콜랭 드 플랑시(Victor Collin de Plancy) 수집품, 프랑스 낭트 아카이브 소장(francearchives.fr).

그림 3.12 민철훈의 칙임관 1등 대례복 유물 서울공예박물관 소장.

그림 3.13 박기준의 궁내부 주임관 대례복 유물 서울공예박물관 소장.

그림 3.14 창덕궁 인정전에서 기념사진을 촬영한 순종과 관료들 1909년 2월 4일, 종이 사진, 21.1×26.9cm, 국립고궁박물관 소장(유물번호 고궁2902-60).

그림 4.1 위안스카이를 위해 편찬된 『제사관복도』『洪憲祭祀冠服圖』(北京: 政事堂禮制館, 1914).

그림 4.2a 1914년 동지에 열린 제천 의식에 참석한 주치첸 張社生, 『絶版袁世凱』(臺北: 大地出版, 2011), 254.

그림 4.2b 『제사관복도』에 묘사된 주치첸의 제례복 『洪憲祭祀冠服圖』(北京: 政事堂禮制館, 1914).

그림 4.3 1914년 제천 의식에서 최고위 관리가 입은 제례복 비단 공단, 미니애폴리스 미술관 소장(유물번호 The John R. Van Derlip Fund 42.8.101).

그림 4.4a 제천 의식에 참석한 위안스카이(왼쪽에서 두 번째) 1914년, 존 데이비드 점브런 촬영(John David Zumbrun), 張社生, 『絶版袁世凱』(臺北: 大地出版, 2011), 255.

그림 4.4b 제천 의식에 참석한 위안스카이(가운데) 1914년, 『The World's Work』Volume XXXI, Number 4 (New York: Doubleday, Page & Company, 1916).

그림 4.4c 『제사관복도』에 묘사된 대총통 제례복 『洪憲祭祀冠服圖』(北京: 政事堂禮制館, 1914).

그림 7.14 기생 김영월의 1920년대 사진엽서 1920년대, 종이 사진, 14.2×9.1cm, 부산근대역사관 소장.

그림 8.1 〈만주족 여성들〉 Manchu Ladies, 1917년 7월경, 사진엽서, 사진 촬영은 존 데이비드 점 브런(John David Zumbrun), 엽서 제작은 1924년 커트 테이치 출판사(Curt Teich & Co.).

그림 8.2 영국 대사관 앞에 모인 청나라의 궁정 여인들 1905년 6월 6일경, 야마모토 산시치로(山本讚 七郞) 촬영, 퀸스 유니버시티 벨파스트 소장.

그림 8.3 〈톈진 제일의 기녀 자위원의 초상사진〉 天津第一名花賈玉文小影, 1910년경, 『小說新報』 4 (1915), 상하이 도서관 소장.

그림 8.4 경극 〈사랑탐모〉에 등장하는 요나라 공주 배역을 그린 그림 1851~1885년경, 익명의 궁정화 가 그림, 40.1×27.8cm, Ye, Xiaoqing, *Ascendant Peace in the Four Seas: Drama and the Qing Imperial Court* (香港: 香港中文大學出版社, 2012).

그림 8.5 량바터우 머리를 한 서태후의 공식 초상화 1904년, 캐서린 칼(Katharine A. Carl) 그림, 캔 버스에 오일, 스미스소니언 아메리칸 미술관 소장.

그림 8.6 만주국의 황후가 된 완룽 Wikimedia Commons.

그림 8.7 베이징 시내를 걸어가는 만주족 여성들 1907년, 윌리엄 위스너 채핀(William Wisner Chapman) 촬영, *Scenes from Every Land* (Washington: The National Geographic Soci-ety, 1912).

그림 8.8 중국 최초의 유성영화 〈여가수 홍모란(歌女紅牡丹)〉(1931) 포스터 1931년, 상하이 도서관 소장.

그림 8.9 톰슨의 사진집에 실린 량바터우 앞뒤 모습 1869년, 존 톰슨(John Thomson) 촬영, John Thomson, *Illustrations of China and Its People: A Series of Two Hundred Photographs with Letterpress Descriptive of the Places and People Represented*. Vol. 4 (London: Sampson Low, Marston, and Searle, 1874).

그림 8.10 량바터우의 철사 틀 Martha Boyer, *Mongol Jewellery* (København: Gyldendalske Boghandel, Nordisk Forlag, 1952), 29.

그림 8.11 넓게 뻗은 날개 모양의 량바터우 Beverly Jackson, *Kingfisher Blue* (Berkeley: Penguin Random House, 2002), 84.

그림 8.12 〈만주족 여성과 아이〉 Manchu Lady and Child, 1869년, 존 톰슨(John Thomson) 촬 영, 웰컴 도서관 컬렉션 소장(유물번호 19650i).

그림 8.13 강희제의 후궁 혜비의 초상화 청대 초기, 황응심(黃應諶) 그림 추정, 비단에 채색, 54.5× 49.5cm, 홍콩 소더비스 소장(유물번호 3201).

그림 8.14 도광제의 세 번째 황후인 효전성(孝全成)황후 초상화 19세기 초, 익명의 궁정화가 그림, 베

이징 고궁박물원 소장.

그림 8.15 함풍제의 두 번째 황후인 효정현황후 초상화 19세기 후반, 익명의 궁정화가 그림, 베이징 고궁박물원 소장.

그림 8.16 1920년대 경극 〈사랑탐모〉에서 요나라 공주로 출연한 남성 배우 메이란팡(梅蘭芳, 1894~1961) 뉴욕 공립도서관 소장.

그림 8.17 1907년 『시사화보』의 삽화 融化滿漢, 『時事畫報』 1907년 8월호.

그림 8.18 1911년 『시보』의 삽화 『時報』 1911년 10월 27~28일자 부록.

그림 8.19 만주족 고위 관리의 부인과 주중 외국 특사의 부인들이 함께 찍은 단체사진 1908~1911년경, 사진작가 미상.

그림 8.20 1932년 『국극화보』에 실린 특집 기사 기장전호(旗裝專號)」 『國劇畫報』 1권 35호, 36호, 1932년.

그림 9.1 20세기 초의 중국 양산 항저우공예미술박물관 소장.

그림 9.2 1940년 잡지 『양우』에 실린 부채 광고 『良友』 156호, 1940년.

그림 9.3 펼쳐 든 접이부채를 턱 끝에 갖다댄 루샤오만의 초상사진 『良友』 1927년 9월 30일자 표지.

그림 9.4 루샤오만과 그녀의 두 번째 남편 쉬즈모 『圖畫時報』 348호, 1927년.

그림 9.5 명나라 기녀 마상란이 1604년에 수묵화를 그려 넣은 접이부채 예일대학 아트갤러리 소장.

그림 9.6 부유한 가정의 집 안 풍경 Domestic Scene from an Opulent Household, 18세기 중·후반, 작가 미상, 비단에 잉크, 보스턴 미술관 소장(유물번호 2002.602.10).

그림 9.7 빅토리아 시대의 여성용 부채와 지갑 펜실베이니아 주립 박물관 소장.

그림 9.8 부채를 든 여인 Lady with Fan, 1918년, 구스타프 클림트(Gustav Klimt) 그림, 캔버스에 오일, 100×100cm, 개인 소장.

그림 9.9 잡지 『신장특간』 1926년 여름호 표지

그림 9.10 『상하이화보』에 실린 '교제화' 소개 사진 『上海畫報』 1928년 6월 24일자(왼쪽), 1931년 8월 12일자(오른쪽).

그림 9.11 『상하이화보』 1927년 7월 15일자에 실린 루샤오만

그림 9.12 『영롱』의 1931년 창간호 표지 인터넷 아카이브(2022년 4월 6일 접속, https://archive.org/details/linglong_1931_001/mode/2up), 컬럼비아대학 도서관 소장.

그림 9.13 『양우』의 1935년 8월호 표지

그림 9.14 잡지 『영롱』의 창간호에 실린 량페이친의 글 인터넷 아카이브(2022년 4월 6일 접속, https://archive.org/details/linglong_1931_001/mode/2up), 컬럼비아대학 도서관 소장.

그림 9.15 「부채의 표정」 『양우』 1935년 8월호

그림 9.16 접이부채를 들고 사교모임에 참석한 여성 Evening(또는 The Ball), 1878년, 제임스 티소

(James Tissot) 그림, 91×51cm, 오르세 미술관 소장(소장품ID 9160).

그림 9.17 『신장특간』 1926년 여름호에 실린 무도회복 일러스트

그림 9.18 커다란 깃털 부채를 든 청나라 마지막 황후 완롱 1920년대 중반, 『光影百年: 故宮博物院藏老
照片九十華誕特集』(北京: 故宮出版社, 2015), 158.

그림 9.19 연극 〈아씨의 부채〉 스틸컷 『時報圖畫』 1924년 5월 11일자.

그림 9.20 연극 〈아씨의 부채〉 포스터(1927)

그림 9.21 깃털 부채를 든 탕잉 「上海婦女慰勞會劇藝特刊」, 1927년.

그림 10.1 광저우 법정에 선 네 명의 영국 선원 Trial of Four British Seamen at Canton, 19세기, 사
패림(史貝霖)의 작품으로 추정, 캔버스에 오일, 71.1×101.6cm, 로열 뮤지엄 그리니치 소장.

그림 10.2 빨간색 모직 플란넬 쓰개 19세기, 조지 레슬리 매카이(George Leslie Mackay) 수집품,
로열 온타리오 박물관 소장(유물번호 915.3.145).

그림 10.3 얇은 모직물로 만든 침실용 휘장 110×417cm, 『錦繡絢麗巧天工: 耕織堂藏中國絲織藝術品』
2005년 봄 경매도록 수록(번호 1917).

그림 10.4 녹색 테두리가 있는 19세기 모직물 132.9×65.1cm, 맥타가트 아트 컬렉션 소장(유물번
호 2005.5.290).

그림 10.5 빼곡하게 자수를 놓은 19세기 모직 휘장 1870~1880년, 295×58.4cm, 맥타가트 아트 컬
렉션 소장(유물번호 2005.5.433.1).

그림 10.6 19세기 모직 휘장 305.5×61.7cm, 맥타가트 아트 컬렉션 소장(유물번호
2005.5.363.2).

그림 10.7 용과 봉황 무늬가 있는 청대 모직 카펫 358×274cm

그림 10.8 만주족 여성이 평상시에 겉옷으로 입던 '창의' 19세기 후반, 누스테터 섬유 컬렉션
(Neusteter Textile Collection), 덴버 미술관 소장(유물번호 1977.201).

그림 10.9 붉은색 모직으로 만든 대금(여성용 도포) 19세기 후반, 개인 소장.

그림 10.10 상품을 사고파는 중국인을 묘사한 1800년대의 그림 19.7×31.9cm, 웰컴 도서관 컬렉션
소장(유물번호 573836i).

그림 11.1 16세기 인도산 날염 면직물 1700년대 초~중반, 메트로폴리탄 미술관 소장(유물번호
2010.55)

그림 11.2 라사로 만든 16세기 진바오리 16세기, 길이 76.6cm, 도쿄국립박물관 소장(이미지 번호
C0056194, 유물번호 I-393).

그림 11.3 유젠 염색법으로 만든 두 벌의 기모노 왼쪽: 1870~1900년 제작, 151×125cm, 칼릴리 컬

렉션 소장. 오른쪽: 1912~1926년 제작, 161.5×128cm, 칼릴리 컬렉션 소장.

그림 11.4 서양에서 들어온 화려한 꽃들로 디자인된 양모 모슬린 기모노 필자 수집품.

그림 11.5 전통 기모노 디자인에서 파생된 아동용 기모노 필자 수집품.

그림 11.6 대중적인 캐릭터가 그려진 아동용 기모노 디자인 필자 수집품.

그림 11.7 동화 속 캐릭터가 그려진 아동용 기모노 디자인 필자 수집품.

그림 12.1 양을 사육하는 러시아인 魯西亞人飼羅紗羊之圖, 1860년, 우타가와 사다히데(歌川貞秀) 그림, 다색 목판화.

그림 12.2 18세기 초의 모직 진바오리 1701~1725년경(에도시대), 모직, 85.7×69.8cm, 그레이스 R. 스미스(Grace R. Smith) 기증, 시카고 미술관 소장(유물번호 2015.283).

그림 12.3 세창양행 앞에서 찍은 단체사진

그림 12.4 1930년대 인천의 모자 상점 풍경 Donald Clark, *Missionary Photography in Korea: Encountering the West through Christianity* (Seoul: Seoul Selection, 2011), 108 수록, The United Methodist Church GCAH(General Commission on Archives and History) Mission 사진 컬렉션 소장.

그림 12.5 1920년대 한국의 결혼식 사진 The United Methodist Church GCAH(General Commission on Archives and History) Mission 사진 컬렉션 소장.

그림 12.6 서울 덕수궁 대한문 앞에 있던 부전옥양복점 The United Methodist Church GCAH(General Commission on Archives and History) Mission 사진 컬렉션 소장.

그림 12.7 일제강점기 경성의 중심가 혼마치 서울역사박물관 소장.

그림 12.8 경성의 풍경이 담긴 1930년대 사진엽서 일본 'Taisho Hato(다이쇼사진공예소)'에서 발행한 경성백경(京城白景)시리즈, 9.2×14.1cm, 국립민속박물관 소장(소장품번호 민속 025287).

그림 12.9 소설가 이광수의 1937년 사진 이광수, 『이광수 전집』(서울: 삼중당, 1961), 20: xii.

그림 12.10 1930년대 프록코트용 정장 모자 국립민속박물관 소장(소장품번호 민속39356).

그림 12.11 미쓰코시고후쿠텐의 1890년대 사진이 실린 엽서 스기우라 히스이(杉浦非水) 제작, 카드 용지에 잉크와 금속 안료를 사용한 다색 석판 평판 인쇄, 8.8×13.8cm, Leonard A. Lauder Collection of Japanese Postcards, 보스턴 미술관 소장(유물번호 2002.1179).

그림 12.12 고종 황제 장례식 날 모자 가게 앞 풍경 서울역사박물관 소장.

그림 12.13 경성의 백화점 사진이 담긴 1940년대 사진엽서 일본 'Taisho Hato(다이쇼사진공예소)'에서 발행한 경성(京城)시리즈, 9×13.9cm, 국립민속박물관 소장(소장품번호: 민속 025316).

13장 속표지 양복을 입은 오타니 고즈이.

그림 13.1 기타바타케 도류의 모습 왼쪽: 北畠道龍, 『法界独断演説』(大阪: 森祐順, 1891)의 표지, 오른쪽: 豪僧北畠道竜顕彰會 編, 『豪僧北畠道龍: 伝記』(伝記叢書 148)(東京: 大空社, 1994).

그림 13.2 기타바타케가 출판한 기행문에 실린 그림 北畠道竜顕彰會 編, 『豪僧北畠道龍: 伝記·北畠道龍』(東京: 大空社, 1994)의 목차.

그림 13.3 영국 유학 시절의 오타니 고즈이 秋山徳三郎 編, 『世界周遊旅日記: 一名釈迦牟尼仏墳墓の由来』(東京: 九春社, 1884), 2-3.

그림 13.4 1893년 시카고에서 열린 세계종교회의에 참석한 '동인도그룹(East Indian Group)' Wikimedia Commons.

그림 13.5 기모노를 입은 오카쿠라 덴신 이바라키현 덴신기념이즈라미술관 소장.

그림 13.6 태평양식당 앞에서 촬영한 단체사진 水沢勉·植野比佐見 編, 『'生活'を'芸術'として: 西村伊作の世界』(神奈川県立近代美術館 전시 도록), 65.

그림 13.7 싱가포르 여행 중에 촬영한 니시무라 이사쿠 水沢勉·植野比佐見 編, 『'生活'を'芸術'として: 西村伊作の世界』(神奈川県立近代美術館 전시 도록), 65.

그림 13.8 검은 승려복을 입은 히로오카 지교 「部落問題と浄土真宗」, 진종교화센터 신란교류관(真宗教化センター しんらん交流館) 홈페이지 자료(2022년 4월 6일 접속, https://jodo-shinshu.info/wp-content/themes/shinran/img/detail/kaisui/pdf/2011_aiau.pdf)

그림 14.1 천신 1935년경, Hsiao Chengchia(천진의 아들) 소장.

그림 14.2 천진의 1935년작 〈유한〉 실크에 그림물감(gouache), 152×169.2cm, 타이베이시립미술관 소장.

그림 14.3 1930년대 도쿄 시내를 걷는 천진의 모습 Hsiao Chengchia(천진의 아들) 소장.

그림 14.4 치파오를 서양식 의상으로 개조하는 방법(1940) 國民精神總動員臺北州支部 編, 〈長衫改造服位立方圖解〉, 『本島婦人服裝の改善』(臺北: 國民精神總動員臺北州支部, 1940), 6.

그림 14.5 리메이수의 1935년작 〈휴식 중인 여성〉 Wikimedia Commons.

그림 14.6 『타이완부인계』 1935년 5월호 표지

그림 14.7 『타이완부인계』에 실린 '트레비엥' 봉제 워크숍 사진 『台灣婦人界』1934년 11월호.

그림 14.8 『타이완부인계』 1934년 9월호에 실린 홍차 광고

그림 14.9 린즈주의 1939년작 〈소한〉 종이에 그림물감(gouache), 195.5×152cm, 타이베이시립미술관 소장.

그림 14.10 천추진 씨의 1938년 가족사진 陳秋瑾, 『尋找臺灣圖像: 老照片的故事』(臺北: 國立歷史博物館, 2010), 144.

참고문헌

Part 1 의복과 제복

02 옷차림으로 보는 메이지유신: '복제'라는 시각

京都大學文學部日本史研究室 編.「鈴木金蔵書翰」.『吉田清成関係文書』2. 京都: 思文閣出版, 1997.

西郷隆盛全集編集委員會 編.「島津久光詰問十四ヶ條」.『西郷隆盛全集』5. 東京: 大和書房, 1979.

大西郷全集刊行會 編.「黒田了介への書 明治 五年 十二月 朔日」.『大西郷全集』2. 東京: 平凡社, 1927.

「禦勅諭草案 (服制改正ノ件) 明治 4年 9月 4日」.『伊藤博文關係文書 (その1) 書類の部』.

日本史籍協會 編.「蓑田傳兵衛への書翰 明治 元年 閏4月 23日」.『大久保利通文書』2. 周南: マツノ書店, 2005.

日本史籍協會 編.「新納立夫への書翰 明治 2年 10月 29日」.『大久保利通文書』3. 周南: マツノ書店, 2005.

日本史籍協會 編.「三條・巖倉兩公に呈せし辭表 明治 7年 5月 25日」.『大久保利通文書』5. 周南: マツノ書店, 2005.

日本史籍協會 編.「巖倉具視書翰 佐佐木高行宛 明治 10年 12月 24日」.『岩倉具視關係文書』7. 東京: 東京大學出版會, 1983.

日本史籍協會 編.『島津久光公実記』3. 東京: 東京大學出版會, 1977.

『嵯峨實愛日記』. 東京: 臨時帝室編修局, 1874.

太政官.「華族大原重徳禮服著用ノ節舊禮服換用ヲ許ス」.『太政類典 第2編』51, 1873年 12月 31日.

_____.「華族綾小路有長外九名同上ノ節舊禮服換用ヲ許ス」.『太政類典 第2編』51, 1874年 1月 17日.

_____.「神官教導職及僧侶禮服」.『太政類典 第2編』51, 1874年 3月 24日.

「太政官布告」第339號.『法令全書 明治5年』. 東京: 内閣官報局, 1912.

「太政官布告」第54號.『法令全書 明治8年』. 東京: 内閣官報局, 1912.

刑部芳則.「巖倉遣歐使節と文官大禮服について」.『風俗史學』19 (2002): 40-58.

_____.「明治太政官制形成期の服制論議」.『日本歷史』698 (2006): 70-86.

_____.「明治初年の散髮・脱刀政策」.『中央史學』29 (2006): 90-108.

_____.「鹿鳴館時代の女子華族と洋裝化」.『風俗史學』37 (2007): 2-27.

_____.「廃藩置県後の島津久光と麝香間祗候」.『日本歴史』718 (2008): 54-70.

_____.「まぼろしの大蔵省印刷局肖像寫眞: 明治天皇への獻上寫眞を中心に」.『中央大學大學院研究年報』38 (2008): 1019-1039.

_____.『明治國家の服制と華族』. 東京: 吉川弘文館, 2012.

_____.『京都に殘った公家たち: 華族の近代』. 東京: 吉川弘文館, 2014.

_____.『三條実美: 孤獨の宰相とその一族』. 東京: 吉川弘文館, 2016.

03 한국의 근대 복식정책과 서구식 대례복의 도입

경찰청 발간.『韓國警察服制史』. 서울: 민속원, 2015.

국방군사연구소 편.『韓國의 軍服飾 發達史 1』. 서울: 國防軍史研究所, 1998.

권행가.『이미지와 권력: 고종의 초상과 이미지의 정치학』. 파주: 돌베개, 2015.

김용구.『세계관 충돌의 국제정치학: 동양 禮와 서양 公法』. 서울: 나남출판사, 1997.

_____.『세계관 충돌과 한말 외교사, 1866~1882』. 서울: 문학과지성사, 2001.

_____.『만국공법』. 서울: 소화, 2008.

목수현.「한국 근대 전환기 국가 시각 상징물」. 서울대학교 박사학위 청구논문 (2008).

_____.「대한제국기 국가 시각 상징의 연원과 변천」.『미술사논단』27 (2008): 289-321.

서울특별시 시사편찬위원회 편.『서울 2천년사: 근대 문물의 도입과 일상문화』25.

오사카베 요시노리 지음. 이경미·노무라 미찌요 옮김.『복제 변혁으로 명치유신을 보다』. 서울: 민속원, 2015.

유희경·김문자.『한국복식문화사』. 서울: 교문사, 1998.

이경미.「갑신의제개혁(1884년) 이전 일본 파견 수신사와 조사시찰단의 복식 및 복식관」.『한국의류학회지』33(1) (2009): 45-54.

_____.「19세기 말 서구식 대례복 제도에 대한 조선의 최초 시각: 서계(書契) 접수 문제를 통해」.『한국의류학회지』33(5) (2009): 732-740.

_____.「대한제국 1900년(光武4) 문관대례복 제도와 무궁화 문양의 상징성」.『복식』60(3) (2010): 123-137.

_____.「사진에 나타난 대한제국기 황제의 군복형 양복에 대한 연구」.『한국문화』50 (2010): 83-104.

_____.「대한제국기 서구식 문관 대례복 제도의 개정과 국가정체성 상실」.『복식』61(4) (2011): 103-116.

_____.『제복의 탄생: 대한제국 서구식 대례복의 성립과 변천』. 서울: 민속원, 2012.

_____.「개항 이후 대한제국 성립 이전 외교관 복식 연구」.『한국문화』63 (2013): 129-159.

_____.「개항기 전통식 소례복 연구」.『복식』64(4) (2014): 162-175.

_____.「양복의 도입과 복식문화의 변천」. 서울: 경인문화사, 2014.

이민원.「상투와 단발령」.『사학지』31 (1998): 271-294.

_____.「조선의 단발령과 을미의병」.『의암학연구』1 (2002): 39-64.

이정희.「제1차 수신사 김기수가 경험한 근대 일본의 외교의례와 연회」.『朝鮮時代史學報』59 (2011): 173-207.

정옥자.『조선후기 조선중화사상 연구』. 서울: 일지사, 1998.

최규순.「대한예전 복식제도 연구」.『亞細亞研究』53 (2010): 183-218.

04 위안스카이의『제사관복도』에 나타난 제례복, 그리고 제국에 대한 야망

唐德剛.『袁氏當國』. 2002. 증쇄판. 臺北: 遠流出版公司, 2015.

劉永華 [刘永华].『中國古代軍戎服飾』. 北京: 清華大學出版社, 2013.

薛觀瀾.『袁世凱的開場與收場』. 臺北: 獨立作家, 2014.

王巍, 王鶴晴.『1915 致命龍袍: 一代梟雄袁世凱的帝王夢』. 北京: 新華出版社, 2015.

袁仄, 胡月.『百年衣裳: 二十世紀中國服裝流變』. 香港: 香港中和出版, 2011.

張社生.『絕版袁世凱』. 臺北: 大地出版社, 2011.

臧迎春, 徐倩.『風度華服: 中國服飾』. 臺北: 風格司藝術創作坊, 2015.

胡燮敏.『翁同龢與禮儀風俗』. 揚州: 廣陵書社, 2015.

『洪憲祭祀冠服圖』. 北京: 政事堂禮制館, 1914.

「回眸百年前袁世凱的洪宪皇帝之路」.『搜狐文化』. 2016년 3월 28일 접속. http://cul.sohu.com/20160203/n436787297.shtml.

Au, Steven T. *Beijing Odyssey: A Novel Based on the Life and Times of Liang Shiyi*. Mahomet: Mayhaven Publishing, 1999.

Finch, Michael. *Min Yong-Hwan: A Political Biography*. Honolulu: University of Hawaiʻi Press, 2002.

Garrett, Valery. *Chinese Dress: From the Qing Dynasty to the Present*. Tokyo: Tuttle Pub-

lishing, 2008.

Jacobsen, Robert D. *Imperial Silks: Ch'ing Dynasty Textiles in the Minneapolis Institute of Arts*. Vol. 1. Minneapolis: Minneapolis Institute of Arts, 2000.

Louis, François. *Design by the Book: Chinese Ritual Objects and the Sanli tu*. New York: Bard Graduate Center, 2017.

Nations Online. "Twelve Symbols of Sovereignty." Accessed March 26, 2016. http://www.nationsonline.org/oneworld/Chinese_Customs/symbols_of_sovereignty.htm.

Reinsch, Paul S. *An American Diplomat in China*. Garden City, NY and Toronto: Doubleday, Page, 1922.

Spence, Jonathan D. *The Search for Modern China*. New York and London: W. W. Norton and Company, 1990.

Visualising China. "Who Took the Photograph, Reprised." 2018년 1월 20일 접속. http://visualisingchina.net/blog/2013/09/11/who-took-the-photograph-reprised-2/.

Wikisource. 禮記: 玉藻. 2018년 1월 12일 접속. https://zh.wikisource.org/zh-hant/%E7%A6%AE%E8%A8%98/%E7%8E%89%E8%97%BB.

05 교복의 탄생: 근대화를 촉진한 일본의 교복개혁

角田直一. 『兒島機業と兒島商人』. 倉敷: 児島青年會議所, 1975.

古川照美. 千葉浩美, eds. 『ミス·ダイアモンドとセーラー服── エリザベス·リーその人と時代』. 東京: 中央公論新社, 2010.

難波知子. 『學校制服の文化史』. 大阪: 創元社, 2012.

_____. 「近代日本における小學校兒童服裝の形成」. 『國際服飾學會誌』 48 (2015): 37-54.

_____. 「大衆衣料としての學生服」. 『國際服飾學會誌』 47 (2015): 4-22.

女性体育史研究會. 『近代日本女性体育史──女性体育のパイオニアたち』. 東京: 日本体育社, 1981.

稲垣恭子. 『女學校と女學生: 教養·たしなみ·モダン文化』. 東京: 中央公論新社, 2007.

東京大學百年編集委員會, ed. 『東京大學百年史: 資料一』. 東京: 東京大學出版會, 1984.

蓮池義治. 「近代教育史よりみた女學生服装の変遷 (4)」. 『神戸學院女子短期大學紀要』 19 (1986): 15-52.

文部省, ed. 『學制百年史』. 東京: 帝國地方行政學會, 1972.

小山静子. 『良妻賢母という規範』. 東京: 勁草書房, 1991.

深谷昌志.『良妻賢母主義の教育』. 名古屋: 黎明書房, 1998.

安東由則.「近代日本における身体の‘政治學’のために―明治・大正期の女子中等學校の服裝を手がかりとして」.『教育社會學研究』60 (1997): 99-116.

若桑みどり.『皇后の肖像―昭憲皇太后の表象と女性の國民化』. 東京: 筑摩書房, 2001.

熊谷晃.『舊制高校の校章と旗』. 東京: えにし書房, 2016.

佐藤秀夫.『日本の教育課題』2. 東京: 東京法令出版, 1996.

學習院.『學習院一覽』. 東京: 學習院, 1910.

刑部芳則.『洋服・散髮・脱刀―服制の明治維新』. 東京: 講談社, 2010.

Shaw, George W. *Academical Dress of British and Irish Universities*. Chichester: Phillimore, 1995.

06 거리에 노출된 권력의 표상: 근대 한국과 일본의 경찰복

『開闢』

『警視廳達全書』

『警察法令類纂 上』

『官報』

『法令全書』

『朝鮮警察法令聚』

경찰청.『韓國警察服制史』. 서울: 민속원, 2015.

김문식.「고종의 황제 등극의(登極儀)에 나타난 상징적 함의」.『조선시대사학보』37 (2006).

김민철.「식민지 통치와 경찰」.『역사비평』24 (1994).

다지마 데쓰오.「근대계몽기 문자매체에 나타난 일본/일본인의 표상: 신문매체를 중심으로」. 연세대학교 박사학위논문 (2009).

연세대학교 국학연구원.『일제의 식민지배와 일상생활』. 서울: 혜안, 2004.

오사카베 요시노리 지음. 이경미·노무라 미치요 옮김.『복제 변혁으로 명치유신을 보다』. 서울: 민속원, 2015.

이경미.『제복의 탄생: 대한제국 서구식 문관대례복의 성립과 변천』. 서울: 민속원, 2012.

이상의.「일제하 조선 경찰의 특징과 그 이미지」.『歷史敎育』115 (2010).

정옥자.『(조선 후기) 조선중화사상연구』. 서울: 일지사, 1998.

한일관계사연구논집 편찬위원회. 『일제 식민지지배의 구조와 성격』. 서울: 경인문화사, 2005.

江上波夫. 『騎馬民族國家日本古代史へのアプローチ』. 東京: 中央公論社, 1967.

大日向純夫. 『近代日本の警察と地域社會』. 東京: 筑摩書房, 2000

大日向純夫. 『日本近代國家の成立と警察』. 東京: 校倉書房, 1992

李升熙. 『韓國併合と日本軍憲兵隊: 韓國植民地化過程における役割』. 東京: 新泉社, 2008.

李炯植. 『朝鮮總督府官僚の統治構想』. 東京: 吉川弘文館, 2013.

山本志保. 「明治前期におけるコレラ流行と衛生行政: 福井県を中心として」. 『法政史學』56 (2001).

昭和女子大學被服學研究室. 『近代日本服裝史』. 東京: 近代文化研究所, 1971.

愼蒼宇. 『植民地朝鮮の警察と民衆世界 1894~1919: ‘近代’と‘伝統’をめぐる政治文化』. 東京: 有志
　　舍, 2008.

中馬充子. 「近代日本における警察的衛生行政と社會的排除に関する研究: 違警罪即決と衛生取締事
　　項を中心に」. 『西南學院大學人間科學論集』6(2) (2011).

增田美子. 『日本服飾史』. 東京: 東京堂出版, 2013.

千葉市美術館. 『文明開化の錦絵新聞』. 東京: 國書刊行會, 2008.

太田臨一郎. 『日本近代軍服史』. 東京: 雄山閣出版, 1972.

統監府. 「第二十四 新舊警察官」. 『大日本帝國朝鮮寫眞帖: 日韓併合紀念』. 東京: 小川一真出版部,
　　1910.

Part 2 장신구

07 근대 한국의 서양 사치품 수용에 나타난 성차

가와무라 미나토 지음, 유재순 옮김. 『말하는 꽃 기생』. 서울: 소담출판사, 2002.

강용자 지음, 김정희 엮음. 『나는 대한제국 마지막 황태자비 이 마사코입니다』. 서울: 지식공작
　　소, 2013.

국립고궁박물관. 『조선의 왕비와 후궁』. 서울: 국립고궁박물관, 2015.

국립고궁박물관. 『영친왕 일가 복식』. 서울: 국립고궁박물관, 2010.

김상태 편역. 『윤치호 일기 1916-1943』. 서울: 역사비평사, 2001.

김수진. 『신여성, 근대의 과잉』. 서울: 소명출판, 2009.

김정원. 「북미에서의 조선시대 여성사 연구 동향」. 『역사와 현실』91 (2014): 339-356.

김지혜. 「일제강점 초기 식민지 문화의 재편, 신문소설 삽화 〈長恨夢〉」. 『美術史論壇』31 (2010):

103-124.

박가영·이경미.『한국복식문화』. 서울: 한국방송통신대학교출판문화원, 2017.

부산근대역사관.『사진엽서로 떠나는 근대 기행』. 부산: 부산근대역사관, 2003.

서지영.『경성의 모던걸: 소비, 노동, 젠더로 본 식민지 근대』. 서울: 도서출판 여이연, 2013.

「純貞孝皇后 尹妃의 一生 (3) 日帝 때」.『경향신문』, 1966년 2월 10일.

신명직.『모던보이 京城을 거닐다: 만문만화로 보는 근대의 얼굴』. 서울: 현실문화연구, 2003.

연구공간 수유+너머 근대매체연구팀.『新女性: 매체로 본 근대 여성 풍속사』. 서울: 한겨레신문
　　사, 2005.

「옛 宮을 찾아 든 尹妃」.『경향신문』, 1960년 5월 15일.

오사카베 요시노리 지음, 이경미·노무라 미찌요 옮김.『복제 변혁으로 명치유신을 보다』. 서울:
　　민속원, 2015.

와카쿠와 미도리 지음. 건국대학교 대학원 일본문화·언어학과 옮김.『황후의 초상: 쇼켄 황태후
　　의 표상과 여성의 국민화』. 서울: 소명출판, 2007.

이강칠.『대한제국 시대 훈장제도』. 서울: 백산출판사, 1999.

이경미.『제복의 탄생: 대한제국 서구식 문관 대례복의 성립과 변천』. 서울: 민속원, 2012.

이태진·이경민.『대한제국 황실사진전』. 서울: 한미사진미술관, 2009.

이태진.『고종시대의 재조명』. 서울: 태학사, 2000.

장숙환.『전통 장신구』. 서울: 대원사, 2002.

장숙환.『전통 남자 장신구』. 서울: 대원사, 2003.

전석담·최윤규.『근대 조선 경제의 진로』. 서울: 아세아문화사, 2000.

주경미.「공예의 형식과 기능: 한국 근대기(近代期) 여성 장신구를 중심으로」.『미술사와 시각문
　　화』 2 (2003): 38-59.

한원영.『한국 개화기 신문 연재소설 연구』. 서울: 일지사, 1990.

홍지연.「한국 근대 여성 장신구의 수용과 전개」. 이화여자대학교 석사학위논문 (2006).

露木宏 編著.『カラー版 日本裝身具史』. 東京: 美術出版社, 2008.

木越邦子.『キリシタンの記憶』. 富山: 桂書房, 2006.

神戸市立博物館 編.『南蠻美術の光と影』. 神戸: 神戸市立博物館, 2011.

若桑みとり.『皇后の肖像——昭憲皇太后の表象と女性の國民化』. 東京: 筑摩書房, 2001.

川村湊.『妓生: ‘もの言う花’の文化誌』. 東京: 作品社, 2001.

形部芳則.『洋服·散髮·脫刀: 服制の明治維新』. 東京: 講談社, 2010.

Getty Images. "Queen Philip Korean President and His Wife." (2017. 9. 23 접속). http://www.gettyimages.com/detail/news-photo/ queen-elizabeth-ii-and-prince-philip-with-president-roh-moo-news-pho- to/52116230#queen-elizabeth-ii-and-prince-philip-with-president-roh-moo- hyun-of-picture-id52116230.

Kim, Hee-chul. "South Korea Elects Its First Female President." NBC News, December 19, 2012. http://photoblog.nbcnews.com/_news/2012/12/19/16014141-south-korea-elects-its-first-female-president.

Pettid, Michael J. and Youngmin Kim. "Introduction." In *Women and Confucianism in Chosŏn Korea: New Perspectives,* eds. Youngmin Kim and Michael J. Pettid, Albany: State University of New York Press, 2012.

Rosemont, Henry and Roger T. Ames. *The Chinese Classic of Family Reverence: A Philosophical Translation of the Xiaojing.* Honolulu: University of Hawaii Press, 2009.

08 머리 모양에서 머리 장식으로: 1870~1930년대의 '량바터우'와 만주족의 정체성

國立故宮博物院編輯委員會 編. 『清代服飾展覽圖錄』. 臺北: 國立故宮博物院, 1986.

「妓效旗裝」. 『字林滬報』. 1887年 11月 17日.

「大拉翅招風」. 『北京淺說畫報』 886 (1911). n.p.

路如. 「標準旗頭」. 三六九画报 6(16) (1940): 19.

孫彦貞. 清代女性服飾文化研究. 上海: 上海古籍出版社, 2008.

「融化滿漢」. 『時事畫報』 9. 1907年 8月 8日.

張古愚. 『無所不談錄: 王蘭芳不會梳旗頭』. 『十日戏剧』 1(36) (1938): 12.

Boyer, Martha. *Mongol Jewellery: Researches on the Silver Jewellery Collected by the First and Second Danish Central Asian Expeditions Under the Leadership of Henning Haslund-Christensen, 1936-37 and 1938-39.* Kobenhavn: I kommission hos Gyldendal, 1952.

Cams, Mario. "Recent Additions to the New Qing History Debate." *Contemporary Chinese Thought* 47(1) (2016): 1-4.

Carl, Katharine A. *With the Empress Dowager.* New York: The Century, 1905.

Cheng, Weikun. "Politics of the Queue: Agitation and Resistance in the Beginning and

End of Qing China." In *Hair: Its Power and Meaning in Asian Cultures,* eds. Alf Hilte-beitel and Barbara D. Miller, 123-142. Albany: State University of New York Press, 1998.

Chou, Eva Shan. *Memory, Violence, Queues: Lu Xun Interprets China.* Ann Arbor: Association for Asian Studies, 2012.

Conger, Sarah P. *Letters from China: With Particular Reference to the Empress Dowager and the Women of China.* Chicago: McClurg, 1909.

Crossley, Pamela. *The Manchus.* Cambridge, MA: Blackwell Publishing, 1997.

Elliot, Mark. *The Manchu Way: The Eight Banners and Ethnic Identity in Late Imperial China.* Stanford: Stanford University Press, 2001.

Gilmour, James. "Chinese Sketches." *Medical Missions at Home and Abroad,* June 1, 1888.

Godley, Michael R., "The End of the Queue: Hair as Symbol in Chinese History." *East Asian History* 8 (1994): 53-72.

Goldman, Andrea S. Opera and the City: The Politics of Culture in Beijing, 1770-1900. Stanford: Stanford University Press, 2012.

Hayter-Menzies, Grant. *The Empress and Mrs. Conger: The Uncommon Friendship of Two Women and Two Worlds.* 香港: 香港大學出版社, 2011.

Jackson, Beverley. *Kingfisher Blue: Treasures of an Ancient Chinese Art.* Berkeley: Ten Speed Press, 2001.

Finnane, Antonia. "Military Culture and Chinese Dress in the Early Twentieth Century." In *China Chic: East Meets West,* eds. Valerie Steele and John Major, 119-131. New Haven and London: Yale University Press, 1999.

Medely, Margaret. *The Illustrated Regulations for Ceremonial Paraphernalia of the Ch'ing Dynasty in the Victoria and Albert Museum.* London: Han-ShanTang, 1982.

Michael, Franz, ed. *The Taiping Rebellion: History and Documents.* Vol. 2, *Documents and Comments.* Seattle: University of Washington Press, 1971.

Princess Der Ling, *Two Years in the Forbidden City.* New York: Moffat, Yard and Company, 1912.

Scidmore, Eliza R. "Gorgeous Manchu Women: Magnificent Headdress Makes Them Most Stunning Figures in Asia." *National Geographic Magazine,* June 12, 1910.

Scott, A. C. *Traditional Chinese Plays: Ssu Lang Visits His Mother and the Butterfly Dream.* Madison: University of Wisconsin Press, 1967.

Sontag, Susan. "Notes on 'Camp'." In *Against Interpretation and Other Essays*, 275-292. London: Penguin, 2009.

Titus, Felicitas. *Old Beijing Postcards from the Imperial City*. North Clarendon, VT: Tuttle Publishing, 2012.

Thomson, John. *Illustrations of China and Its People: A Series of Two Hundred Photographs with Letterpress Descriptive of the Places and People Represented*. Vol. 4. London: Sampson Low, Marston, and Searle, 1874.

Tsou, Jung[Zou, Rong]. *The Revolutionary Army: A Chinese Nationalist Tract of 1903*. Translated by John Lust. The Hague: Mouton, 1968.

Vollmer, John E. *Dressed to Rule: Court Attire in the Mactaggart Art Collection*. Edmonton: University of Alberta Press, 2007.

Wang, Cheng-hua. "'Going Public': Portraits of the Empress Dowager Cixi, Circa 1904." *Nan Nü* 14(1) (2012): 119-176.

Wu, Hung. "Birth of the Self and the Nation: Cutting the Queue." Chap. 3 in *Zooming In: Histories of Photography in China*. London: Reaktion Books, 2016.

Ye, Xiaoqing. *Ascendant Peace in the Four Seas: Drama and the Qing Imperial Court*. 香港: 香港中文大學出版社, 2012.

09 여성의 장신구, 부채: 중화민국 시기의 패션과 여성성

故宮博物院. 『光影百年: 故宮博物院藏老照片九十華誕特集』. 北京: 故宮出版社, 2015.

『大眾畫報』 10 (1934): n.p.

『東方雜誌』 21 (1924): n.p.

梁佩琴. 「我的交際」. 『玲瓏』. 1931年 3月 18日.

魯迅. 「娜拉走後怎樣」. 『魯迅全集』 2. 北京: 人民文學出版社, 1973.

『北京畫報』 2 (1927): n.p.

『上海畫報』. 1927年 7月 15日. n.p.

石守謙. 「山水隨身: 十世紀日本摺扇的傳入中國與山水畫扇在十五至十七世紀的流行」. 『美術史研究集刊』 29 (2010): 1-50.

餘上沅. 「唐瑛的扇子」. 『上海婦女慰勞會劇藝特刊』 (1927): n.p.

雍和嘉誠拍賣有限公司. 『中國書畫』. 2012年 6月 1日.

伊伊. 「扇子與戀愛」. 『沙樂美』 8 (1936): 32.

莊申.『扇子與中國文化』. 臺北: 東大圖書公司, 1992.

莊天明.『明清肖像畫』. 天津: 天津人民美术出版社, 2003.

丁悚.『上海時裝圖詠』. 臺北: 廣文書局, 1968.

周瘦鵑.「驚才絶艶之少奶奶的扇子」.『申報』. 1927年 8月 6日.

周慧玲.『表演中國: 女明星表演文化視覺政治』. 臺北: 麥田出版, 2004.

『天鵬畫報』3 (1927): n.p.

沈德符.「摺扇」.『萬曆野獲編』. 北京: 中华书局, 1997.

沈伯塵.『新新百美圖』. 上海: 國學書室, 1913.

包銘新. 海上閨秀. 上海: 東華大學出版社, 2006.

赫俊紅. 丹青奇葩: 晚明清初的女性繪畫. 北京: 文物出版社, 2008.

『黑白影刊』1 (1936): n.p.

Alexander, Hélène. *Fans*. London: B.T. Batsford, 1984.

Beaujot, Ariel. *Victorian Fashion Accessories*. London: Berg Publishers, 2012.

Butler, Judith. *Excitable Speech: A Politics of the Performative*. New York: Routledge, 1996.

Cahill, James. *Pictures for Use and Pleasure: Vernacular Painting in High Qing China*. Berkeley: University of California Press, 2010.

Chang, Shuei-may. *Casting Off the Shackles of Family: Ibsen's Nora Figure in Modern Chinese Literature, 1918-1942*. New York: Peter Lang, 2004.

Chow, Rey. "Modernity and Narration: In Feminine Detail." In *Theory and History of Literature* 75. Minneapolis: University of Minnesota Press, 1990.

Cole, Daniel James, and Nancy Deihl. *The History of Modern Fashion: From 1850*. London: Laurence King Publishing, 2015.

Dong, Madeleine Y. "Who Is Afraid of the Chinese Modern Girl." In *The Modern Girl around the World: Consumption, Modernity, and Globalization,* eds. Alys Eve Weinbaum et al., 194-219. Durham: Duke University Press, 2008.

Finnane, Antonia. "The Fashion Industry in Shanghai." In *Changing Clothes in China: Fashion, History, Nation,* 101-138. New York: Columbia University Press, 2008.

_____. "Folding Fan and Early Modern Mirrors." In *A Companion to Chinese Art,* eds. Martin J. Powers and Katherine R. Tsiang, 392-409. Hoboken: Wiley, 2016.

Harris, Kristine. "The New Woman: Image, Subject, and Dissent in 1930s Shanghai Film Culture." *Republican China* 20(2) (1995): 55-79.

Hart, Avril, and Emma Taylor. *Fans*. New York: Costume and Fashion Press, 1998.

He, Chengzhou. *Henrik Ibsen and Modern Chinese Drama*. Oslo: Oslo Academic Press, 2004.

Hiner, Susan. *Accessories to Modernity: Fashion and the Feminine in Nineteenth-Century France*. Philadelphia: University of Pennsylvania Press, 2010.

Ko, Dorothy. "Jazzing into Modernity: High Heels, Platforms, and Lotus Shoes." In *China Chic: East Meets West*, eds. Valerie Steele and John Major, 141-153. New Haven and London: Yale University Press, 1999.

Lee, Leo Ou-fan. *Shanghai Modern: The Flowering of a New Urban Culture in China, 1930~1945*. Cambridge, MA: Harvard University Press, 1999.

Lehmann, Ulrich. *Tigersprung: Fashion in Modernity*. Cambridge, MA: MIT Press, 2000.

Li, Wai-yee. "The Late Ming Courtesan: Invention of a Cultural Ideal." In *Writing Women in Late Imperial China,* eds. Ellen Widmer and Kang-i Sun Chang, 46-73. Stanford: Stanford University Press, 1997.

Li, Yuhang. "Fragrant Orchid as Feminine Body: An Analysis of Ma Shouzhen's Orchid Painting and the Emergence of Courtesan Painters in Early Modern China." Unpublished Manuscript.

Liu, Siyuan. "Hong Shen and Adaptation of Western Plays in Modern Chinese Theater." *Modern Chinese Literature and Culture* 27(2) (2015): 106-171.

Marcel Proust, *À la recherche du temps perdu*. ed. J. Y. Tadié. 1913~1927. Reprint, Paris: Gallimard, Bibliothèque de la Pléiade, 1987~1989.

Mirabella, Bella, ed. *Ornamentalism: The Art of Renaissance Accessories*. Ann Arbor: University of Michigan Press, 2016.

Rosenthal, Angela. "Unfolding Gender: Women and the 'Secret' Sign Language of Fans in Hogarth's Work." In *The Other Hogarth: Aesthetics of Difference,* eds. Bernadette Fort and Angela Rosenthal, 120-141. Princeton, NJ: Princeton University Press, 2001.

Saillard, Olivier, and Anne Zazzo, eds. *Paris Haute Couture*. Paris: Flammarion, 2012.

Silberstein, Rachel. "Eight Scenes of Suzhou: Landscape Embroidery, Urban Courtesans, and Nineteenth-Century Chinese Women's Fashions." *Late Imperial China* 36(1) (2015): 1-52.

_____. "Fashionable Figures: Narrative Roundels and Narrative Borders in Nineteenth-Century Han Chinese Women's Dress." *Costume* 50(1) (2016): 63-89.

_____. "Cloud Collars and Sleeve Bands: Commercial Embroidery and the Fashionable Accessory in Mid-to-Late Qing China." *Fashion Theory* 21(3) (2017): 245-277.

Sofer, Andrew. *The Stage Life of Props*. Ann Arbor: University of Michigan Press, 2010.

Steele, Valerie. *The Fan: Fashion and Feminine Unfolded*. New York: Rizzoli, 2002.

Stevens, Sarah E. "Figuring Modernity: The New Woman and the Modern Girl in Republican China." *NWSA Journal* 15(3) (2003): 82-103.

Thiriez, Régine. "Photography and Portraiture in Nineteenth-Century China." *East Asian History* 17/18 (1999): 77-102.

Tseng, Yu-ho Ecke[Zeng, Youhe]. *Poetry on the Wind*. Honolulu: Honolulu Academy of Arts, 1982.

Vogue (New York), December 15, 1924.

Vogue (Paris), November 1, 1925.

Wu, Hung. "Inventing a 'Chinese' Portrait Style in Early Photography: The Case of Milton Miller." In *Zooming In: Histories of Photography in China*, 19-45. London: Reaktion Books, 2016.

Wue, Roberta. "Essentially Chinese: The Chinese Portrait Subject in Nineteenth-Century Photography." In *Body and Face in Chinese Visual Culture*, eds. Wu Hung and Katherine R. Tsiang, 257-280. Cambridge, MA: Harvard University Press, 2005.

Yeh, Catherine Vance. *Shanghai Love: Courtesans, Intellectuals, and Entertainment Culture, 1850~1910*. Seattle: University of Washington Press, 2006.

Part 3 직물

10 외국풍의 유행: 청대 후기 복식에 나타난 양모섬유

國立歷史博物館 編.『台灣早期民間服飾』.臺北: 國立歷史博物館, 1995.

金安清.『水窗春囈』.北京: 中華書局, 1984.

「當譜集」.『中國古代當舖鑑定秘籍』(清鈔本). 1759. 復刊, 北京: 全國圖書館文獻縮微複製中心, 2001.

大清會典事例. 北京: 中華書局, 1991.

路工 編.『清代北京竹枝詞(十三種)』.北京: 北京古籍出版社, 1982.

「論皮衣粗細毛」.『中國古代當舖鑒定秘籍』. 1843. 復刊, 北京: 全國圖書館文獻縮微複製中心, 2001.

賴惠敏.「乾嘉時代北京的洋貨與旗人日常生活」.『從城市看中國的現代性』, 巫仁恕 · 康豹 · 林美莉 編,
　　1-35. 臺北: 中央研究院近代史研究所, 2010.

_____.「十九世紀恰克圖貿易的俄羅斯紡織品」.『中央研究院近代史研究所集刊』79 (2013): 1-46.

巫仁恕.『奢侈的女人: 明清時期江南婦女的消費文化』. 臺北: 三民書局, 2005.

文康.『兒女英雄傳』. 1878. 復刊, 南京: 江蘇古籍出版社, 1996.

北京永樂國際拍賣有限公司,『華彩霓裳: 張信哲先生珍藏清代織繡專場』, 北京: 永樂佳士得, 2011.

徐珂.『清稗類鈔』. 1928. 復刊, 北京: 中華書局, 2003.

樂正. 近代上海人社會心態. 上海: 上海人民出版社, 1991.

楊樹本 編.「濮院瑣志」.『中國地方志集成: 鄉鎮志專輯』21. 1820. 復刊, 南京: 江蘇古籍出版社, 1992.

王士禛.『池北偶談』. 1701. 復刊, 北京: 北京愛如生數字化技術研究中心, 2009.

_____.『皇華紀聞』. 1690. 復刊, 濟南: 齊魯書社出版社, 1997.

魏秀仁.『花月痕』. 上海: 上海古籍出版社, 1994.

趙爾巽 編.『清史稿』102. 北京: 中華書局, 1976.

平澤旭山.『瓊浦偶筆』. 東京: 叢文社, 1979.

邗上蒙人.『風月夢』. 聚盛堂刊本, 1886. 復刊, 北京: 北京師範大學出版社, 1992.

Allsen, Thomas T. *Commodity and Exchange in the Mongol Empire: A Cultural History of Islamic Textiles*. Cambridge: Cambridge University Press, 1997.

Ball, Samuel. *Observations on the Expediency of Opening a Second Port in China*. Macao: East India Company's Press, 1817.

Barrow, John. *Travels in China: Containing Descriptions, Observations, and Comparisons, Made and Collected in the Course of a Short Residence at the Imperial Palace of Yuen-Min-Yuen, and on a Subsequent Journey Through the Country from Pekin to Canton*. Philadelphia: Printed by W. F. M'Laughlin, 1805.

Bonhams. *Fine Asian Works of Arts,*San Francisco: Bonhams and Butterfields, 2012.

Burnett, W. H., ed. *Report of the Mission to China of the Blackburn Chamber of Commerce, 1896~7: F.S.A. Bourne's Section*. Blackburn: North-East Lancashire Press, 1898.

Carroll, Peter. "Refashioning Suzhou: Dress, Commodification, and Modernity." *East Asia Cultures Critique* 11(2) (2003): 443-478.

Cheng, Weiji, ed. History of Textile Technology of Ancient China. Beijing: Science Press, 1992.

Cranmer-Byng, J. L., ed. *An Embassy to China: Being the Journal Kept by Lord Macartney*

during His Embassy to the Emperor Ch'ien-lung, 1793~1794. 1962. Reprint, London: Longmans, 1972.

Davis, John Francis. *The Chinese: A General Description of the Empire of China and Its Inhabitants.* London: Charles Knight, 1836.

Denney, Joyce. "Japan and the Textile Trade in Context." In *Interwoven Globe: The Worldwide Textile Trade, 1500~1800,* ed. Amelia Peck. New York: Metropolitan Museum of Art; New Haven: Yale University Press, 2013.

Dikötter, Frank. *Exotic Commodities: Modern Objects and Everyday Life in China.* New York: Columbia University Press, 2006.

Fang Chen. "A Fur Headdress for Women in Sixteenth-Century China." *Costume* 50(1) (2016): 3-19.

Finnane, Antonia. "Chinese Domestic Interiors and 'Consumer restraint' in Qing China: Evidence from Yangzhou." *Journal of Economic and Social History of the Orient* 57 (2012): 112-144.

_____. *Changing Clothes in China: Fashion, History, Nation.* New York: Columbia University Press, 2008.

Gerth, Karl. *China Made: Consumer Culture and the Creation of the Nation.* Cambridge: Harvard University Asia Center, 2003.

Hanan, Patrick., translator. *Courtesans and Opium: Romantic Illusions of the Fool of Yangzhou.* by 邗上蒙人. 『風月夢』. New York: Columbia University Press, 2009.

Harmuth, Louis. *Dictionary of Textiles.* New York: Fairchild Publishing Company, 1915.

Hawkes, David., translator. *The Story of the Stone.* by 曹雪芹. 『紅樓夢』. Harmondsworth: Penguin Books, 1977.

Jenkins, David T., and Kenneth G. Ponting. *The British Wool Textile Industry, 1770~1914.* Aldershot: Scholar Press, 1987.

Keane, Webb. "The Hazards of New Clothes: What Signs Make Possible." In *The Art of Clothing: A Pacific Experience,* eds. Susanne Küchler and Graeme Were, 1-16. London: UCL Press, 2005.

Kleutghen, Kristina. "Chinese Occidenterie: The Diversity of 'Western' Objects in Eighteenth-Century China." *Eighteenth-Century Studies* 47(2) (2014): 117-135.

Kriger, Colleen E. "'Guinea Cloth': Production and Consumption of Cotton Textiles in West Africa before and during the Atlantic Slave Trade." In *The Spinning World: A*

Global History of Cotton Textiles, 1200-1850, eds. Giorgio Riello and Prasannan Parthasarathi, 105-126. Oxford University Press, 2009.

Kuo, P. C., ed. *A Critical Study of the First Anglo-Chinese War: With Documents. Shanghai.* Commercial Press. 1935. See esp. No. 26, "The Eight Weaknesses of the Barbarians."

Lemire, Beverley. "Domesticating the Exotic: Floral Culture and the East India Calico Trade with England, c. 1600~1800." *Textile: Cloth and Culture* 1(1) (2003): 65-85.

McCracken, Grant. *Culture and Consumption: New Approaches to the Symbolic Character of Consumer Goods and Activities.* Bloomington: Indiana University Press, 1999.

Milburn, William. *Oriental Commerce: Containing a Geographical Description of the Principal Places in the East Indies, China, and Japan, with Their Produce, Manufactures, and Trade.* London: Black, Parry and Co., 1813.

Morse, H. B. (1926~1929). *The Chronicles of the East India Company Trading to China, 1635~1834.* Oxford: Clarendon Press, 1926.

Noble, Charles Frederick. *A Voyage to the East Indies in 1747 and 1748.* London, 1762.

Rado, Mei Mei. "Encountering Magnificence: European Silks at the Qing Court during the Eighteenth Century." In *Qing Encounters: Artistic Exchanges Between China and the West*, eds. Petra Chu and Ning Ding, 58-75. Los Angeles: Getty Research Institute, 2015.

Riello, Giorgio. "The World of Textiles in Three Spheres." In *Global Textile Encounters*, eds. Marie-Louise Nosch et al., Oxford: Oxbow Books, 2014.

Riello, Giorgio, and Prasannan Parthasarathi. *The Spinning World: A Global History of Cotton Textiles, 1200~1850.* Oxford: Oxford University Press, 2009.

Silberstein, Rachel. "A Vent for Our English Woolen Manufacture: Selling Foreign Fabrics in Nineteenth-Century China." Unpublished Manuscript.

Williams, Samuel Wells. *The Chinese Commercial Guide, Containing Treaties, Tariffs, Regulations, Tables, etc: Useful in the Trade to China & Eastern Asia; With an Appendix of Sailing Directions for Those Seas and Coast.* 5th ed. Hong Kong, A. Shortrede, 1863.

Wines, E. C. *A Peep at China in Mr. Dunn's Chinese Collection: With Miscellaneous Notices Relating to the Institutions and Customs of the Chinese, and Our Commercial Intercourse with Them.* Philadelphia: Printed for Nathan Dunn, 1839.

Yeh, Catherine Vance. *Shanghai Love: Courtesans, Intellectuals, and Entertainment Culture, 1850~1910.* Seattle: University of Washington Press, 2006.

Zheng, Yangwen(鄭揚文). *China on the Sea: How the Maritime World Shaped Modern China*. Leiden; Boston: Brill, 2012.

Zrebiec, Alice, and Micah Messenheimer. *Threads of Heaven: Silken Legacy of China's Last Dynasty; Companion to Qing Dynasty Textiles at the Denver Art Museum*. Denver: Denver Art Museum, 2013.

11 양모 기모노와 '가와이이' 문화: 일본의 근대 패션과 모직물의 도입

乾淑子. 『圖説著物柄にみる戦争』. 東京: インパクト出版社, 2007

弓岡勝美. 『著物と日本の色: 子ども著物篇』. 東京: ピエ・ブックス, 2007.

似内恵子. 『明治大正のかわいい著物モスリン: メルヘン&ロマンチックな模様を樂しむ』. 東京: 誠文堂新光社, 2014.

_____. 『子どもの著物大全: 「かわいい」のルーツがわかる』. 東京: 誠文堂新光社, 2018.

三越. 「モスリンの全盛時代」. 『みつこしタイムス』 7(10) (1909): 23-26.

_____. 「メリンスは何故流行するか」. 『みつこしタイムス』 7(12) (1909): 24-25.

先川直子. 「和裝用インバネスの普及をめぐって」. 『國際服飾學會誌』 18 (2000): 70-83.

_____. 「近代日本におけるモスリン」. 『目白大學短期大學部研究紀要』 47 (2011): 15-28.

是澤優子. 「明治期における児童博覽會について (1)」. 『東京家政大學研究紀要』 35(1) (1995): 159-165.

_____. 「明治期における児童博覽會について (2)」. 『東京家政大學研究紀要』 37(1) (1997): 129-137.

_____. 「明治・大正期における子ども用品研究の始まり: 「児童用品研究會」の活動を中心に」. 『東京家政大學博物館紀要』 12 (2007): 41-50.

_____. 「大正期における三越児童博覽會の展開」. 『東京家政大學博物館紀要』 13 (2008): 39-46.

神野由起. 「市場における「子供の發見」: 子供のためのデザインの成立とその背景に関する考察」 (1). 『日本デザイン學會誌論文集』 42(1) (1995): 93-102.

永田欄子. 『明治大正昭和に咲いたキモノ花柄圖鑑』. 東京: 誠文堂新光社, 2016.

原田榮. 「モスリン工業の展開: 日本近代工業の歴史地理的研究(第3報)」. 『福島高専研究紀要』 4 (1967): 23-32.

田中直一 編. 「特集今こそモスリンの時代」. 『月刊染織α』 316 (2007).

田村駒. 『纖維專門商社は生きる: 田村駒九十年史』. 大阪: 田村駒, 1984.

_____.『寫眞でみる田村駒の百年』. 大阪: 田村駒, 1994.

倉橋惣三.「近刊の子供繪雜誌に就いて」.『幼兒敎育』19(7) (1919): 279-294.

青木美保子.『色で樂しみ模樣で遊んだキモノファッション』. 神戸: 神戸ファッション美術館, 2008.

太田萌 編.『毛斯倫大觀』. 大阪: 昭和織物新聞社, 1934.

平光睦子.「型友禪の展開: 絹布友禪とモスリン友禪」.『デザイン理論』44 (2004): 132-133.

Atkins, Jacqueline M., et al. *Wearing Propaganda: Textiles on the Home Front in Japan, Britain, and the United States, 1931-1945*. New Haven: Yale University Press, 2006.

Forty, Adrian. *Objects of Desire: Design and Society Since 1750-1980*. London: Thames and Hudson, 1986.

Kawlra, Aarti. "The Kimono Body." *Fashion Theory* 6, no. 3 (2002): 299-310.

12 하이브리드 댄디즘: 동아시아 남성의 패션과 유럽의 모직물

금기숙 외.『현대패션 100년』. 서울: 교문사, 2006.

初田亨.『百貨店の誕生』. 東京: 筑摩書房, 1999.

Amies, Hardy. "The Englishman's Suit." *RSA Journal* 140(5434) (1992): 780-787.

Blaszczyk, Regina Lee. "Styling Synthetics: DuPont's Marketing of Fabrics and Fashions in Postwar America." *The Business History Review* 80(3) (2006): 485-528.

Botz-Bornstein, Thorsten. "Rule-Following in Dandyism: 'Style' as an Overcoming of 'Rule' and 'Structure,'" *Modern Language Review* 90(2) (1995): 285-295.

Bracken, Gregory. ed. *Asian Cities: Colonial to Global*. Amsterdam: Amsterdam University Press, 2015.

Cambridge, Nicolas. "Cherry-Picking Sartorial Identities in Cherry-Blossom Land: Uniforms and Uniformity in Japan." *Journal of Design History* 24(2) (2011): 171-186.

Choi, Hyaeweol. *Gender and Mission Encounters in Korea*. Berkeley: University of California Press, 2009.

Clark, Donald N., ed. *Missionary Photography in Korea: Encountering the West Through Christianity*. New York: The Korea Society, 2009.

"Cold Weather Clothing for Korea," *The British Medical Journal* 2(4745) (1951): 1457-1458.

Finnane, Antonia. "Department Stores and the Commodification of Culture: Artful Marketing in a Globalizing World." In *Production, Destruction and Connection, 1750-Present: Shared Transformations?*, eds. John McNeill and Kenneth Pomeranz, 137-159. Cambridge: Cambridge University Press, 2015.

Fulton, Bruce, and Young-min Kwon, eds. *Modern Korean Fiction: An Anthology*. New York: Columbia University Press, 2005.

Hanscom, Christopher P. "Modernism and Hysteria in *One Day in the Life of the Author, Mr. Kubo*." In *The Real Modern: Literary Modernism and the Crisis of Representation in Colonial Korea*, 59-77. Cambridge, MA: Harvard University Asia Center, 2013.

Henry, Todd A. *Assimilating Seoul: Japanese Rule and the Politics of Public Space in Colonial Korea, 1910-1945*. Berkeley: University of California Press, 2014.

Hunter, Janet. "Technology Transfer and the Gendering of Communications Work: Meiji Japan in Comparative Historical Perspective." *Social Science Japan Journal* 14(1) (2011): 1-20.

Lauster, Martina. "Walter Benjamin's Myth of the 'Flâneur'." *Modern Language Review* 102(1) (2007): 139-156.

Lee, Ann Sung-hi. *Yi Kwang-su and Modern Korean Literature: Mujong*. Honolulu: University of Hawai'i Press, 2010.

Lee, Jungtaek. "The Birth of Modern Fashion in Korea: Sartorial Transition Between Hanbok and Yangbok and Colonial Modernity of Dress Culture." PhD dissertation, SOAS University of London, 2015.

_____. "The Birth of Modern Fashion in Korea: Sartorial Transition between Hanbok and Yangbok Through Production, Mediation and Consumption." *International Journal of Fashion Studies* 4(2) (2017): 183-209.

Lynn, Hyung Gu. "Fashioning Modernity: Changing Meanings of Clothing in Colonial Korea." *Journal of International and Area Studies* 11(3) (2004): 75-93.

McDermott, Hiroko T. "Meiji Kyoto Textile Art and Takashimaya." *Monumenta Nipponica* 65(1) (2010): 37-88.

Moore, Harriet. "Japan's Wool Supply and the Dispute with Australia," *Far Eastern Survey* 5(16) (1936): 172-173.

Nakagawa, Keiichirō, and Henry Rosovsky. "The Case of the Dying Kimono: The Influence of Changing Fashions on the Development of the Japanese Woolen Industry."

The Business History Review 37(1/2) (1963): 59-80.

Nettl, Peter. "Some Economic Aspects of the Wool Trade." *Oxford Economic Papers* 4(2) (1952): 172-204.

Ogawa, Morihiro, ed. *Art of the Samurai: Japanese Arms and Armor, 1156-1868*. New York: Metropolitan Museum of Art, 2009.

Slade, Toby. "Japanese Sartorial Modernity." In *Berg Encyclopedia of World Dress and Fashion: East Asia*, ed. John E. Vollmer. Oxford: Berg Publishers, 2010. http://lib-proxy.fitsuny.edu:2212/10.2752/BEWDF/EDch6412.

Utagawa, Sadahide. *Russians Raising Sheep for Wool*. 1860. Color Woodblock Print, Gift from Emily Crane Chadbourne, Acc. No. 1926.1741. Art Institute, Chicago. http://www.artic.edu/aic/collections/artwork/32320? search_no=1&index=0.

Wolin, Richard. "'Modernity': The Peregrinations of a Contested Historiographical Concept." *American Historical Review* 116(3) (2011): 741-751.

Wongsurawat, Wasana. *Sites of Modernity: Asian Cities in the Transitory Moments of Trade, Colonialism, and Nationalism*. New York: Springer, 2016.

Wrigley, Richard. "Unreliable Witness: The Flâneur as Artist and Spectator of Art in Nineteenth-Century Paris." *Oxford Art Journal* 39(2) (2016): 267-284.

Part 4 의복 양식

13 근대식 복장의 승려들: 일본인이자 아시아인이라는 딜레마

加藤百合.『大正の夢の設計者: 西村伊作と文化學園』. 東京: 朝日新聞, 1990.

関露香.『大谷光瑞伯印度探検』. 東京: 博文館, 1993.

藤田義亮.『仏蹟巡禮』. 京都: 内外出版, 1927.

木村卯之.『親鸞と歐洲諸思想: 第二枝葉集』. 京都: 青人草社, 1927.

白須浄真.『大谷探検隊とその時代』. 東京: 勉誠出版, 2002.

北畠道竜.『法界獨斷演説』. 大阪: 森祐順, 1891.

西村伊作.『我に益あり: 西村伊作自伝』. 東京: 紀元社, 1960.

小武正教.「袈裟と僧階制度: '僧侶の水平運動' 黒衣問題に学んで」.『真宗研究會紀要』32 (2000): 42-72.

_____. 『親鸞と差別問題』. 京都: 法蔵館, 2004.

水沢勉, 植野比佐見, eds. 『'生活'を'芸術'として: 西村伊作の世界』. 大阪: NHK きんきメディアプラン, 2002.

児島薫. "The Woman in Kimono: An Ambivalent Image of Modern Japanese Identity." 『実践女性大學美學美術史學』 25(15-1) (2011): 1-15. https://jissen.repo.nii.ac.jp/?action=repository_action_common_download&item_id=116&item_no=1&attribute_id=18&file_no=1.

若桑みとり. 『皇後の肖像: 昭憲皇太後の表象と女性の國民化』. 東京: 筑摩書房, 2001.

奥本武裕. 「黒衣同盟をめぐる二'三の課題: 廣岡祐渉著「大鳥山明西寺史」を契機として」. 『同和教育論究』 30 (2010): 90-100.

中村願. 『岡倉天心アルバム』. 東京: 中央公論美術出版, 2000.

秋山徳三郎, ed. 『世界周遊旅日記: 一名釈迦牟尼仏墳墓の由來』. 東京: 九春社, 1884. http://dl.ndl.go.jp/info:ndljp/pid/816789.

Tankha, Brij. 「戦争と死: 仏教のとして戦死か英霊になった?」. 長田謙一 編. 『20世紀における戦争と表象/芸術: 展示・映像・印刷・プロダクツ』, 96-103. 東京: 誠文社, 2005.

豪僧北畠道竜顕彰會, ed. 『豪僧北畠道龍: 伝記』, 伝記叢書 148. 東京: 大空社, 1994.

Amos, Timothy D. *Embodying Difference: The Making of Burakumin in Modern Japan*. Honolulu: University of Hawaii Press, 2011.

Chaudhuri, Nirad C. *Culture in the Vanity Bag*. New Delhi: Jaico Publishing House, 1976.

Coomaraswamy, Ananda Kentish. *Borrowed Plumes*. Kandy: Industrial School, 1905.

Faulds, Henry. *Nine Years in Nippon: Sketches of Japanese Life and Manners*. London: Alexander Gardner, 1885.

Guth, Christine M. E. "Charles Longfellow and Okakura Kakuzō: Cultural Cross-Dressing in the Colonial Context." *Positions: East Asia Cultures Critique* 8, no. 3 (2000): 605-636.

Harvey, David. *Paris, Capital of Modernity*. London: Routledge, 2006.

Jaffe, Richard M. "Seeking Śākyamuni: Travel and the Reconstruction of Japanese Buddhism." In *Defining Buddhism(s): A Reader*, eds. by Karen Derris and Natalie Gummer, 252-280. New York: Routledge, 2014.

Kamada, Yumiko. "The Use of Imported Persian and Indian Textiles in Early Modern Japan." *Textile Society of America Symposium Proceedings* 701 (2012):1-11. http://dig-

italcommons.unl.edu/cgi/viewcontent.cgi?article=1700&context=tsaconf.

Lawrence, T. E. *Seven Pillars of Wisdom: A Triumph*. New York: Doubleday, Doran and Co., 1935.

Nakassis, Constantine V. "Brand, Citationality, Performativity." *American Anthropologist* 114(4) (2012): 624-638.

Tankha, Brij. "Redressing Asia: Okakura Tenshin, India and the Political Life of Clothes." Paper Presented at the Symposium on War and Representation, Graduate School of Social Sciences and Humanities, Chiba University, Chiba, Japan, March 4-5, 2006.

_____. "Colonial Pilgrims: Japanese Buddhists and the Dilemma of a United Asia." Paper Presented at the 20th International Association of Historians of Asia, Jawaharlal University, New Delhi, November 14-17, 2008.

_____. "Okakura Tenshin: 'Asia Is One,' 1903." In *Pan-Asianism: A Documentary History*, edited by Sven Saaler and Christopher W. A. Szpilman, 93-99. Lanham, MD: Rowman and Littlefield, 2011.

_____. "Religion and Modernity: Strengthening the People." In *History at Stake in East Asia*, edited by Rosa Caroli and Pierre-FrançoisSouyri, 3-19. Venice: Libreria Editrice Ca'foscarina, 2012.

Tarlo, Emma. *Clothing Matters: Dress and Identity in India*. Chicago: Chicago University Press, 1996.

Tartakov, Gary Michael. *Dalit Arts and Visual Imagery*. New Delhi: Oxford University Press, 2012.

Wheatcroft, Andrew W. *The Ottomans: Dissolving Images*. New York: Viking Press, 1994.

Yamaguchi, Mari. "Japanese Monks Try to Lure Believers with Fashion, Rap Music." *Southeast Missourian*, December 16, 2007. http://www.semissou-rian.com/story/1297913.html.

14 시각문화로 읽는 20세기 타이완의 패션

簡永彬.『凝望的時代: 日治時期寫真館的影像追尋』. 臺北: 夏綠源國際, 2010.

國民精神總動員台北州支部, ed.『本島婦人服裝の改善』. 臺北: 國民精神總動員臺北州支部, 1940.

林育淳, ed.『台灣の女性日本畫家生誕100年紀念: 陳進展 1907-1988』. 東京: 渋谷區立松濤美術館, 2006.

數位典藏與數位學習聯合目錄. 始政四十周年記念臺灣博覽會會場配置圖. 2017년 8월 27일 접속. http://catalog.digitalarchives.tw/ item/00/21/a3/21.html.

吳文星. 「日據時期台灣的放足斷髮運動」. 『中央研究院民族學研究專刊』16 (1986): 69-108.

王湘婷. 「日治時期女性圖像分析: 以『臺灣婦人界』為例」. 國立政治大學 碩士論文, 2011.

張小虹. 「旗袍的微縐摺」. 『時尚現代性』. 臺北: 聯經出版公司, 2016.

陳秋瑾. 「沈家的故事」. 『尋找臺灣圖像: 老照片的故事』(史物叢刊 63). 臺北: 國立歷史博物館, 2010.

陳惠雯. 「城市, 店, 家與婦女: 大稻埕婦女日常生活史」. 國立臺灣大學 碩士論文, 1997.

Clark, John. "Taiwanese Painting Under the Japanese Occupation." *Journal of Oriental Studies* 25(1) (1987): 63-105.

15 의복, 여성의 완성: '청삼'과 20세기 중국 여성의 정체성

張愛玲. 「更衣記」. 張軍·瓊熙 編. 『張愛玲散文全集』, 92-101. 1943. 復刊, 鄭州: 中原農民出版社, 1996.

鄭天儀. 「歷久衣裳 長衫傾城」. 『蘋果日報』, 2016年 8月 7日. http://hk.apple.nextmedia.com/ supplement/special/art/20160807/19724441.

香港歷史博物館 編. 『百年時尚: 香港長衫故事』. 香港: 香港歷史博物館, 2013.

Bickley, Gillian. "The Images of Hong Kong Presented by Han Suyin's *A Many Splendored Thing*, and Henry King's Film, Adaptation: A Comparison and Contrast." *New Asia Academic Bulletin* 18 (2002): 47-65.

Chan, Annie Hau-Nung. "Fashioning Change: Nationalism, Colonialism, and Modernity in Hong Kong." *Postcolonial Studies* 3(3) (2000): 293-309.

Chew, Matthew. "Contemporary Re-Emergence of the Qipao: Political Nationalism, Cultural Production and Popular Consumption of a Traditional Chinese Dress." *China Quarterly* 189 (2007): 144-161.

Chiu, Patrick. "The Cheongsam Declaration." *Lifestyle Journal*, April 13, 2016. Accessed July 19, 2017. http://lj.hkej.com/lj2017/fashion/article/id/ 1282590/%E9%95%B7%E8%A1%AB%E5%AE%A3%E8%A8%80+The+Ch eongsam+Declaration.

Clark, Hazel. *The Cheongsam*. Oxford: Oxford University Press, 2000.

Clark, Hazel, and Agnes Wong. "Who Still Wears the *Cheungsam*?" In *Evolution and Rev-*

olution: Chinese dress, 1700s-1990s, ed. Claire Roberts, 65-73. Sydney: Powerhouse Publishing, 1997.

Dal Lago, Francesca. "Crossed Legs in 1930s Shanghai: How 'Modern' the Modern Woman?" *East Asian History* 19 (2000): 103-144.

Dirlik, Arif. "The Ideological Foundations of the New Life Movement: A Study in Counter-revolution." *Journal of Asian Studies* 34(4) (1975): 945-980.

Edwards, Louise. "Policing the Modern Woman in Republican China." *Modern China* 26(2) (2000): 115-147.

Finnane, Antonia. "What Should Chinese Women Wear? A National Problem." *Modern China* 22(2) (1996): 99-131.

_____. *Changing Clothes in China: Fashion, History, Nation*. New York: Columbia University Press, 2008.

Ford, Staci, and Geetanjali Singh Chanda. "Portrayals of Gender and Generation, East and West: Suzie Wong in the Noble House." *New Asia Academic Bulletin* 18 (2002): 111-127.

Kar, Law. "Suzie Wong and Her World." *New Asia Academic Bulletin* 18 (2002): 67-72.

Kwan, Peter. "Invention, Inversion and Intervention: The Oriental Woman in *The World of Suzie Wong*, M. Butterfly, and The Adventures of Priscilla, Queen of the Desert." *Asian American Law Journal* 5 (1998): 99-137.

Laing, Ellen Johnston. "Visual Evidence for the Evolution of 'Politically Correct' Dress for Women in Early Twentieth Century Shanghai." *Nan Nü* 5(1) (2003): 69-114.

Ling, Wessie. "Chinese Dress in *The World of Suzie Wong*: How the Cheongsam Became Sexy, Exotic, Servile." *Journal for the Study of British Cultures* 14(2) (2007): 139-149.

_____. "Harmony and Concealment: How Chinese Women Fashioned the *Qipao* in 1930s China." In *Material Women, 1750-1950: Consuming Desires and Collecting Practices*, eds. Maureen Daly Goggin and Beth Fowkes, 259-284. Surrey: Ashgate Publishing, 2009.

_____. "Chinese Modernity, Identity and Nationalism: The *Qipao* in Republican China." In *Fashions: Exploring Fashion Through Cultures*, ed. Jacque Lynn Foltyn, 83-94. Oxfordshire: Inter-Disciplinary Press, 2012.

Luk, Thomas Y. T. "Hong Kong as City/Imaginary in *The World of Suzie Wong, Love Is a Many Splendored Thing,* and *Chinese Box.*" *New Asia Academic Bulletin* 18 (2002):

73-82.

Mason, Richard. *The World of Suzie Wong*. Glasgow: William Collins Sons, 1957.

Ng, Sandy. "Gendered by Design: Qipao and Society, 1911-1949." *Costume* 49(1) (2015): 55-74.

Roberts, Claire (ed.). *Evolution and Revolution: Chinese Dress 1700s-1990s*, 12-25. Sydney: Powerhouse Publishing, 1997.

Szeto, Naomi Yin-yin. "Cheungsam: Fashion, Culture, and Gender." In *Evolution and Revolution Chinese Dress, 1700s-1990s*, ed. Claire Roberts, 54-64. Sydney: Powerhouse Publishing, 1997.

Ter, Dana. "China's Prima Donna: The Politics of Celebrity in Madame Chiang Kai-shek's 1943 U.S. Tour." Master's thesis, Columbia University and London School of Economics, 2013.

Wilson, Verity. "Dressing for Leadership in China: Wives and Husbands in an Age of Revolutions (1911-1976)." *Gender and History* 14(3) (2002): 608-628.

Wu, Juanjuan. *Chinese Fashion: From Mao to Now*. Oxford: Berg, 2009.

더 읽을거리

한국 복식

Ahn, Sang-Soo. *Bird Patterns: Asian Art Motifs from Korea*. New York: Weatherhill, 2002.

Amos, Anne Godden. "Korean Embroidery, Techniques and Conservation." *Orientations* 25(2) (1994): 43-46.

Baik, Young-Ja. "Traditional Korean Costumes, up to the Present and into the Future: Focusing on the Internationalization of the Traditional Korean Costume by Accentuating Its Aesthetic Characteristics." *The International Journal of Costume* 4 (2004): 101-111.

Cho, Hyo Soon. "The Luxury in Women's Costume during the Yi Dynasty Period and Its Influence." *International Costume Association Conference* 1 (1984): 106-112.

Cho, Kyu-Hwa. "Beauty Consciousness of the Korean People as Viewed through White Clothes." *International Costume Association Conference* 2 (1985): 106-112.

Cho, Oh Soon. "A Comparative Study on the Costumes of Korean-Mongolian Stone Statues (II)." *Monggolhak* 1 (1993): 86-115.

Ch'oe, Su-bin, Kim Mun-yong, and Cho U-hyon. Comparisons of Wedding Traditions & Woman's Wedding Costumes among Korean, Mongolian & Eastern Slav in the 19th & the Early 20th Centuries. *Monggolhak* 13 (2002): 129-151.

Choi, Hyaeweol. "'Wise Mother, Good Wife': A Transcultural Discursive Construct in Modern Korea." *The Journal of Korean Studies* 14(1) (Fall 2009): 1-33.

_____. "Women's Literacy and New Womanhood in Late Choson Korea." *Asian Journal of Women's Studies* 6(1) (2000): 88-115.

Choi, Ok-ja. "Royal Costumes of Yi Dynasty: Their Color and Patterns." In *Aspects of Korean Culture*, ed. Suh Cheong-Soo and Pak Chun-kun. Seoul: Soodo Women's Teachers College Press, 1974.

Choi, Seon-Eun, and Song-Ok Kim. "A Comparative Study on Formative Characters of Korean and Japanese Traditional Costumes: Focusing on the Late Joseon Period of Korea and the Edo Period of Japan." *The International Journal of Costume* 2 (2002): 41-52.

Choi, Sook-kyung. "Formation of Women's Movements in Korea: From the Enlightenment Period to 1910." *Korea Journal* 25(1) (1985): 4-15.

Chung, Young Yang. *Silken Threads: A History of Embroidery in China, Korea, Japan, and Vietnam.* New York: H.N. Abrams, 2005.

Geum, Key-Sook, et al. *Korean Fashion.* Oxford: Berg, 2015.

Hong, Na Young. "Korean Traditional Costume According to the Season: Centering the Women's Wear." *The International Journal of Costume* 2 (1985): 95-98.

Hyun, Theresa. *Writing Women in Korea: Translation and Feminism in the Colonial Period.* Honolulu: University of Hawai'i Press, 2003.

Im, Sung-Kyun, and Myung-Sook Han. "History and Design of Nineteenth-Century *Minpos*, Korean Commoner's Wrapping Cloths: Focused on *Supo.*" *The International Journal of Costume Culture* 5(2) (2002): 120-130.

Kim, Jeong-Ja. "A Study on Traditional Honor Armor for Korean Military Guard." *The International Journal of Costume Culture* 1(1) (1998): 73-81.

Kim, Ji-Sun. "Formative Characteristics in Shapes and Colors of Korean Traditional Flower Motifs Seen in Embroidery." *The International Journal of Costume* 7(1) (2007): 32-48.

Kim, Jin, and Sohn Hee-Soon. "The Study of Children's Historical Costumes in Enlightenment Period of Korea." *Fashion Business* 10(6) (2006): 1-8.

Kim, Kumja Paik. "A Celebration of Life: Patchwork and Embroidered *Pojagi* by Unknown Korean Women." In *Creative Women of Korea: The Fifteenth Through the Twentieth Centuries*, ed. Young-key Kim-Renaud. Armonk, NY: M.E. Sharpe, 2004.

Kim, Soh-Hyeon. "A Costume Study on the Basis of Descriptions in the Novel *Im Kkeok Jeong.*" *The International Journal of Costume* 8(1) (2008): 36-52.

Kim, Yong-suk, and Kyoung-ja Son, eds. *An Illustrated History of Korean Costume, Two Volumes.* Seoul: Yekyoung Publications Co, 1984.

Korea Foundation, ed. *Masters of Traditional Korean Handicrafts.* Seoul: Korea Foundation, 2009.

Lee, Jee Hyun. "A Study on the Colors and Coloration of Jeogori of Chosun Dynasty and the Modern Period of Korea." *The International Journal of Costume* 7(1) (2007): 49-61.

Lee, Jee Hyun, and Young-In Kim. "Analysis of Color Symbology from the Perspective of Cultural Semiotics Focused on Korean Costume Colors According to the Cultural

Changes." *Color Research and Application* 32(1) (2007): 71-79.

Lee, Samuel Songhoon. *Hanbok: Timeless Fashion Tradition*. Seoul: Seoul Selection, 2013.

Lim, Kyoung-Hwa, and Soon-Che Kang. "The Study on the Decorative Factors of Korean Traditional Skirts: Chima." *The International Journal of Costume* 2 (2002): 29-40.

Pak, Sung-sil. *Nubi: Korean Traditional Quilt*. Seoul: Korea Craft & Design Foundation, 2014.

Park, Sunae, Patricia Campbell Warner, and Thomas K. Fitzgerald. The Process of Westernization: Adoption of Western-Style Dress by Korean Women, 1945-1962. *Clothing and Textile Research Journal* 11(3) (1993): 39-47.

Renouf, Renee. "Profusion of Colors: Korean Costumes and Wrapping Cloths of the Choson Dynasty." *Korean Culture* 16(4) (1994): 12-17; also in *Oriental Art* 41(2) (1995): 49-53.

Roberts, Claire, and Huh Dong-hwa, eds. *Rapt in Colour: Korean Textiles and Costumes of the Choson Dynasty*. Sydney: Powerhouse Museum/Seoul: Museum of Korean Embroidery, 1998; Brookfield, VT: Ashgate, 2000.

Schrader, Stephanie, Burglind Jungmann, Yong-jae Kim, and Christine Gottler. *Looking East: Rubens's Encounter with Asia*. Los Angeles: J. Paul Getty Museum, 2013.

Yang, Sunny. *Hanbok: The Art of Korean Clothing*. Elizabeth, NJ: Hollym, 1997.

Yi, Kyoung-ja, and Lee Jean Young. *Norigae: Splendor of the Korean Costume*. Seoul: Ewha Womans University Press, 2005.

중국 복식

Alexander, William. *Picturesque Representations of the Dress and Manners of the Chinese. Illustrated in Fifty Coloured Engravings, with Descriptions*. London: Murray, 1814.

Beevers, David, ed. *Chinese Whispers: Chinoiserie in Britain, 1650-1930*. Brighton [England]: Royal Pavilion & Museums, 2008.

Clark, Hazel. *The Cheongsam*. New York: Oxford University Press, 2000.

Denver Art Museum. *Secret Splendors of the Chinese Court: Qing Dynasty Costume from the Charlotte Hill Grant Collection*, Denver Art Museum, Stanton Gallery, December 30, 1981~March 21, 1982. Denver, CO: The Museum, 1981.

Digby, George W. "Chinese Costume in the Light of an Illustrated Manuscript Catalogue from the Summer Palace." *Gazette Des Beaux-Arts* 41 (1953): 37- 50.

Fernald, Helen Elizabeth, and Royal Ontario Museum of Archaeology. *Chinese Court Costumes*. Toronto: Royal Ontario Museum of Archaeology, 1946.

Garrett, Valery M. *A Collector's Guide to Chinese Dress Accessories*. Singapore: Times Editions, 1997.

_____. *Chinese Clothing: An Illustrated Guide*. Oxford: Oxford University Press, 1994.

_____. *Chinese Dress: From the Qing Dynasty to the Present*. Tokyo and Rutland, VT: Tuttle Pub, 2007.

_____. *Traditional Chinese Clothing in Hong Kong and South China, 1840-1980*. Hong Kong and New York: Oxford University Press, 1987.

Hall, Chris, et al. *Power Dressing: Textiles for Rulers and Priests from the Chris Hall Collection*. Singapore: Asian Civilisations Museum, 2006.

Hua, Mei. *Chinese Clothing*. Introductions to Chinese Culture Series. Cambridge: Cambridge University Press, 2011.

Mahmood, Datin Seri Endon. *The Nyonya Kebaya: A Century of Straits Chinese Costume*. Singapore: Periplus, 2004.

Nottingham Castle Museum. *Living in Silk: Chinese Textiles Through 5000 Years*. Nottingham: Nottingham City Museums and Galleries, 2012.

Pang, Mae Anna. *Dressed to Rule: Imperial Robes of China*. Melbourne: National Gallery of Victoria, 2009.

Priest, Alan. *Costumes from the Forbidden City*. New York: The Metropolitan Museum of Art, 1945.

Priest, Alan, and Pauline Simmons. *Chinese Textiles: An Introduction to the Study of Their History, Sources, Technique, Symbolism, and Use*. New York: The Metropolitan Museum of Art, 1934.

Roberts, Claire Chen, ed. *Evolution & Revolution: Chinese Dress, 1700s-1990s*. London: Powerhouse, 1999.

Rutherford, Judith, and Jackie Menzies. *Celestial Silks: Chinese Religious and Court Textiles*. Sydney, NSW: Art Gallery of New South Wales, 2004.

Steele, Valerie, and John S. Major. *China Chic: East Meets West*. New Haven: Yale University Press, 1999.

Tai, Susan. *Everyday Luxury: Chinese Silks of the Qing Dynasty, 1644-1911*. Santa Barbara, CA: Santa Barbara Museum of Art, 2008.

Till, Barry. *Silk Splendour: Textiles of Late Imperial China (1644-1911)*. Victoria, BC: Art Gallery of Greater Victoria, 2012.

Tsang, Ka Bo. *Touched by Indigo: Chinese Blue-and-White Textiles and Embroidery*. Toronto, ON: Royal Ontario Museum, 2005.

Vollmer, John E. *Chinese Costume and Accessories: 17th-20th Century*. Paris: Association pour l'etude et la documentation des textiles d'Asie, 1999.

_____. *Celebrating Virtue: Prestige Costume and Fabrics of Late Imperial China* Toronto: Textile Museum of Canada, 2000.

_____. *Clothed to Rule the Universe: Ming and Qing Dynasty Textiles at the Art Institute of Chicago*. Chicago: Art Institute of Chicago, 2000.

_____. *Ruling from the Dragon Throne: Costume of the Qing Dynasty (1644-1911)*. Berkeley: Ten Speed Press, 2002.

Wang, Ya-jung. *Chinese Embroidery*. Chinese Art and Culture Series. Tokyo: Kodansha International, 1987.

White, Julia M., Emma C. Bunker, and Peifen Chen. *Adornment for Eternity: Status and Rank in Chinese Ornament*. Denver: Denver Art Museum in association with the Woods Publishing Company, 1994.

Wilson, Ming, and Verity Wilson. *Imperial Chinese Robes: From the Forbidden City*. London: V&A Pub, 2010.

Wilson, Verity. *Chinese Textiles*. London: V&A Publications, 2005.

Wilson, Verity, and Ian Thomas. *Chinese Dress*. London: Victoria and Albert Museum, 1986.

Yang, Shaorong. *Chinese Clothing: Costumes, Adornments and Culture*. South San Francisco, CA: Long River Press, 2004.

Yuan, Jieying. *Traditional Chinese Costumes*. Beijing: Foreign Languages Press, 2002.

Zhou, Xun, and Chunming Gao. *5000 Years of Chinese Costumes*. San Francisco, CA: China Books & Periodicals, 1987.

일본 복식

Collectif, Ouvrage. *Kosode: Kimono in Fashion, 16th-17th Century*. Tokyo: P.I.E., 2006.

Dalby, Liza Crihfield. *Kimono: Fashioning Culture*. Seattle: University of Washington Press, 2001.

Dees, Jan. *Taishō Kimono: Speaking of Past and Present*. Milan: Skira, 2009.

Dobson, Jenni. *Making Kimono & Japanese Clothes*. London: Batsford, 2004.

Fukai, Akiko, and Tamami Suoh, eds. *Fashion: A History from the 18th to the 20th Century*. Taschen: Koln, 2004.

Gluckman, Dale Carolyn. *Kimono as Art: The Landscapes of Itchiku Kubota*. London: Thames & Hudson, 2008.

Goldberg, Barbara, and Anne Rose Kitagawa. *The Japanese Kimono*. Chicago: Art Institute of Chicago, 1994.

Guth, Christine M. E. *Art, Tea, and Industry: Masuda Takashi and the Mitsui Circle*. Princeton, NJ: Princeton University Press, 1993.

Handlir, Kathryn. *Fads, Brands, and Fashion Spreads: Print Culture and Making of Kimono in Early Modern Japan*. Master's Thesis, Harvard University, 2009.

Immigration Museum. *From Kimono to Sushi: The Japanese in Victoria*. Melbourne: Immigration Museum, 2006.

Imperatore, Cheryl, and Paul MacLardy. *Kimono Vanishing Tradition: Japanese Textiles of the 20th Century*. Atglen, PA: Schiffer Pub, 2001.

Ito, Sacico. *Kimono: History and Style*. Tokyo: PIE, 2012.

Kitamura, Teturo. *The Art of the Japanese Kimono: Selections from the IIDAYA Collection*. [Terre Haute, Ind.]: University Art Gallery, Indiana State University, 1997.

Kusano, Shizuka, Masayuki Tsutsui, and Gavin Frew. *The Fine Art of Kimono Embroidery*. Tokyo: Kodansha International, 2006.

Kyoto Costume Institute. *Fashion: A Fashion History of the 20th Century*. Koln: Taschen, 2012.

Lush, Noren W., Eileen H. Tamura, Chance Gusukuma, and Linda K.

Menton, eds. *The Rise of Modern Japan*. Honolulu: Curriculum Research & Development Group, University of Hawai'i, 2003.

Milhaupt, Terry Satsuki. *Kimono: A Modern History*. New York: Reaktion Books, 2014.

Minnich, Helen Benton. *Japanese Costume and the Makers of Its Elegant Tradition*. Rutland, VT: C.E. Tuttle Co, 1963.

Monden, Masafumi. *Japanese Fashion Cultures: Dress and Gender in Contemporary Japan (Dress, Body, Culture)*. London and New York: Bloomsbury Academic, 2015.

Morris-Suzuki, Tessa. *The Technological Transformation of Japan: From the Seventeenth to the Twenty-First Century*. Cambridge: Cambridge University Press, 1994.

Munsterberg, Hugo. *The Japanese Kimono*. Images of Asia. Hong Kong: Oxford University Press, 1996.

Okazaki, Manami. *Kimono Now*. Prestel Publishing, 2015.

Yasuda, Anita. *Traditional Kimono Silks*. Atglen, PA: Schiffer Pub, 2007.

Yehezkel-Shaked, Ezra. *Jews, Opium and the Kimono: Story of the Jews in the Far East*. Jerusalem: Rubin Mass, 2003.

19~20세기 아시아 젠더 연구

Beasley, W. G., and W. G. Beasley. *Great Britain and the Opening of Japan 1834-1858*. Hoboken: Taylor and Francis, 2013.

Bix, Herbert P. *Hirohito and the Making of Modern Japan*. New York, NY: Perennial, 2001.

Clark, John. *Modernity in Asian Art*. Broadway, NSW, Australia: Wild Peony, 1993.

_____. *Modern Asian Art*. Honolulu: University of Hawai'i Press, 1998.

Cortazzi, Hugh, and Gordon Daniels, eds. *Britain and Japan, 1859-1991: Themes and Personalities*. London: Routledge, 1992.

Craik, Jennifer. *Uniforms Exposed: From Conformity to Transgression*. Oxford and London: Berg Publishers, 2005.

Culp, Robert Joseph. *Articulating Citizenship: Civic Education and Student Politics in Southeastern China, 1912-1940*. Cambridge, MA: Published by the Harvard University Asia Center, 2007.

Dobson, Sebastian, Anne Nishimura Morse, and Frederic Alan Sharf. *Art & Artifice: Japanese Photographs of the Meiji Era*. Selections from the Jean S. and Frederic A. Sharf Collection at the Museum of Fine Arts, Boston. Boston, MA: MFA Publications, 2004.

Edwards, Louise P. *Men and Women in Qing China: Gender in the Red Chamber Dream*.

Leiden: E.J. Brill, 1994.

Figal, Gerald A. *Civilization and Monsters: Spirits of Modernity in Meiji Japan*. Durham: Duke University Press, 1999.

French, Calvin L., and Shiba Kōkan. *Artist, Innovator, and Pioneer in the Westernization of Japan*. New York: Weatherhill, 1974.

Fuess, Harald. *Divorce in Japan: Family, Gender, and the State, 1600-2000*. Stanford, CA: Stanford University Press, 2004.

Fujitani, Takashi. *Splendid Monarchy: Power and Pageantry in Modern Japan*. Berkeley: University of California Press, 1996.

Haft, Alfred. *Aesthetic Strategies of the Floating World: Mitate, Yatsushi, and Fūryū in Early Modern Japanese Popular Culture*. Leiden, The Netherlands: Brill, 2013.

Howes, John F. *Tradition in Transition: The Modernization of Japan*. New York: Macmillan, 1975.

Howland, Douglas R. *Translating the West: Language and Political Reason in Nineteenth-Century Japan*. Honolulu: University of Hawai'i Press, 2001.

Karlin, Jason G. *Gender and Nation in Meiji Japan: Modernity, Loss, and the Doing of History*. Honolulu: University of Hawai'i Press, 2014.

Ko, Dorothy. *Cinderella's Sisters: A Revisionist History of Footbinding*. Berkeley, CA: University of California Press, 2005.

Ko, Dorothy, JaHyun Kim Haboush, and Joan R. Piggott, eds. *Women and Confucian Cultures in Premodern China, Korea, and Japan*. Berkeley: University of California Press, 2003.

Ko, Dorothy, and Zheng Wang, eds. *Translating Feminisms in China: A Special Issue of Gender & History*. Malden, MA.: Blackwell Pub. Ltd, 2007.

Lee, Daniel Kwang. *Kimono and Jim Crow: The Social Significance of Asian and Asian American Images in the Popular Media*. Los Angeles: Ph.D. University of California, 2002.

Leff, Leonard J., and Jerold L. Simmons. *The Dame in the Kimono: Hollywood, Censorship, and the Production Code*. Lexington: University Press of Kentucky, 2001.

Lincicome, Mark Elwood. *Principle, Praxis, and the Politics of Educational Reform in Meiji Japan*. Honolulu: University of Hawai'i Press, 1995.

Low, Morris. *Building a Modern Japan Science, Technology, and Medicine in the Meiji Era*

and Beyond. New York, NY: Palgrave Macmillan, 2005.

Malm, William P. *The Modern Music of Meiji Japan*. Princeton: Princeton University Press, 1971.

Miller, Laura. *Beauty Up: Exploring Contemporary Japanese Body Aesthetics*. Berkeley: University of California Press, 2006.

Miller, Laura, and Jan Bardsley, eds. *Bad Girls of Japan*. Houndmills, Basingstoke, Hampshire: Palgrave Macmillan, 2005.

Molony, Barbara. Gender, Citizenship and Dress in Modern Japan. In Roces and Edwards *Dress and Politics in Asia and the Americas*, 81-100. Brighton, U.K. and Portland, OR: Sussex Academic Press, 2009.

Molony, Barbara, and Kathleen Uno, eds. *Gendering Modern Japanese History*. Cambridge, MA: Harvard University Press, 2005.

Murphy, R. Taggart. *Japan and the Shackles of the Past*. Oxford and New York: Oxford University Press, 2014.

Najita, Tetsuo, and J. Victor Koschmann, eds. *Conflict in Modern Japanese History: The Neglected Tradition*. Princeton, NJ: Princeton University Press, 1982.

Reischauer, Edwin O., and Albert M. Craig. *Japan, Tradition and Transformation*. Boston: Houghton Mifflin, 1978.

Roces, Mina, and Louise P. Edwards, eds. *The Politics of Dress in Asia and the Americas*. Sussex Academic: Brighton, 2010.

Sapin, Julia Elizabeth. *Liaisons between Painters and Department Stores: Merchandising Art and Identity in Meiji Japan, 1868-1912*. Ph.D. diss.: University of Washington, 2003.

Seigle, Cecilia Segawa. *Yoshiwara: The Glittering World of the Japanese Courtesan*. Honolulu: University of Hawai'i Press, 1993.

Shively, Donald H., ed. *Tradition and Modernization in Japanese Culture*. Princeton, NJ: Princeton University Press, 1971.

Silberman, Bernard S. *Ministers of Modernization: Elite Mobility in the Meiji Restoration 1968-1873*. Tucson: University of Arizona Press, 1964.

Starrs, Roy. *Modernism and Japanese Culture*. Houndmills, Basingstoke: Palgrave Macmillan, 2011.

Stearns, Peter N. *Schools and Students in Industrial Society: Japan and the West, 1870-*

1940. Boston: Bedford Books, 1998.

Sterry, Lorraine. Constructs of Meiji Japan: The Role of Writing by Victorian Women Travellers. *Japanese Studies* 23(2) (2003): 167-183.

Swale, Alistair. *The Meiji Restoration: Monarchism, Mass Communication and Conservative Revolution*. Basingstoke, UK: Palgrave Macmillan, 2009.

Takii, Kazuhiro, Manabu Takechi, and Patricia Murray. *Itō Hirobumi: Japan's First Prime Minister and Father of the Meiji Constitution*. London and New York: Routledge, 2014.

Tipton, Elise K. *The Japanese Police State Tokko in Interwar Japan*. London: Bloomsbury Publishing, 2013.

_____. "Pink Collar Work: The Cafe Waitress in Early 20th Century Japan." *Intersections: Gender, History and Culture in the Asian Context* 7 (2002). http://intersections.anu.edu.au.

Tomasi, Massimiliano. *Rhetoric in Modern Japan: Western Influences on the Development of Narrative and Oratorical Style*. Honolulu: University of Hawai'i Press, 2004.

Tsurumi, E. Patricia. *Factory Girls: Women in the Thread Mills of Meiji Japan*. Princeton, NJ: Princeton University Press, 1990.

Usui, Kazuo. *Marketing and Consumption in Modern Japan*. New York: Routledge, Taylor & Francis Groups, 2015.

Vlastos, Stephen, ed. *Mirror of Modernity: Invented Traditions of Modern Japan*. Berkeley: University of California Press, 1998.

Walthall, Anne. *The Weak Body of a Useless Woman: Matsuo Taseko and the Meiji Restoration*. Chicago, IL: University of Chicago Press, 1998.

Walthall, Anne, ed. *The Human Tradition in Modern Japan*. Wilmington, DE: SR Books, 2002.

Wert, Michael. *Meiji Restoration Losers: Memory and Tokugawa Supporters in Modern Japan*. Cambridge, MA: Harvard University Asia Center, 2013.

Whitaker, Jan. *The Department Store: History, Design, Display*. London: Thames & Hudson, 2011.

White, James W., Michio Umegaki, and Thomas R. H. Havens, eds. *The Ambivalence of Nationalism: Modern Japan between East and West*. Lanham, MD: University Press of America, 1990.

Williams, Harold S. *Tales of Foreign Settlements in Japan*. New York: Tuttle Publishing,

2012.

Wittner, David G. *Technology and the Culture of Progress in Meiji Japan*. London: Routledge, 2008.

19세기 복식개혁

Ashelford, Jane. *The Art of Dress: Clothes Through History, 1500-1914*. London: National Trust, 1996.

Carroll, Peter J. "Refashioning Suzhou: Dress, Commodification and Modernity." *Positions: East Asia Cultures Critique* 11(2) (2003): 443-478.

Chang, Pang-Mei. *Bound Feet and Western Dress: A Memoir*. New York: Anchor, 1997.

Cheang, Sarah. "Chinese Robes in Western Interiors: Transitionality and Transformation." In *Fashion, Interior Design and the Contours of Modern Identity*, ed. Alla Myzelev and John Potvin, 125-145. New York: Routledge, 2010.

_____. "What's in a Chinese Room? 20th Century Chinoiserie, Modernity and Femininity." In *Chinese Whispers: Chinoiserie in Britain 1650-1930*, ed. D. Beevers, 74-81. Brighton: Royal Pavilion Libraries & Museums, 2008.

Cheang, Sarah, and Geraldine Biddle-Perry, eds. *Hair: Styling*. Culture and Fashion. Oxford: Berg Publishers, 2008.

Copeland, Rebecca. "Fashioning the Feminine: Images of the Modern Girl Student in Meiji Japan." *U.S.-Japan Women's Journal, English Supplement* 30/31 (2006): 13-35.

Cunningham, Patricia A. *Reforming Women's Fashion, 1850-1920: Politics, Health, and Art*. Kent, OH: Kent State University Press, 2003.

Cunningham, Patricia Anne, and Susan Voso Lab, eds. *Dress and Popular Culture*. Bowling Green, OH: Bowling Green State University Popular Press, 1991.

Dikotter, Frank. *Exotic Commodities: Modern Objects and Everyday Life in China*. New York, NY: Columbia University Press, 2006.

Doak, Melissa J., and Melissa Karetny. *How Did Diverse Activists Shape the Dress Reform Movement, 1838-1881?* Binghamton, NY: State University of New York, 1999.

Edwards, Eiluned. *Textiles and Dress of Gujarat*. Ahmedabad, India: Mapin Publishing; London: V&A Publishing; New York: Antique Collectors' Club, 2011.

Finnane, Antonia. *Changing Clothes in China: Fashion, History, Nation*. New York: Columbia University Press, 2008.

Fischer, Gayle V. *Pantaloons and Power: A Nineteenth-Century Dress Reform in the United States*. Kent, OH: Kent State University Press, 2001.

Francks, Penelope. *The Japanese Consumer: An Alternative Economic History of Modern Japan*. Cambridge, UK: Cambridge University Press, 2009.

Francks, Penelope, and Janet Hunter, eds. *The Historical Consumer: Consumption and Everyday Life in Japan, 1850-2000*. New York: Palgrave Macmillan, 2012.

Gates, Hill. *Footbinding and Women's Labor in Sichuan*. London; New York: Routledge, 2015.

Goggin, Maureen Daly, and Beth Fowkes Tobin, eds. *Material Women, 1750-1950: Consuming Desires and Collecting Practices*. Farnham [Surrey, England]: Ashgate, 2009.

Hendrickson, Hildi, ed. *Clothing and Difference: Embodied Identities in Colonial and Post-Colonial Africa*. Durham: Duke University Press, 1996.

Houze, Rebecca. *Textiles, Fashion, and Design Reform in Austria-Hungary Before the First World War: Principles of Dress*. 2015.

Joslin, Katherine. *Edith Wharton and the Making of Fashion*. Durham, New Hampshire: University of New Hampshire Press, 2009.

Judge, Joan. "Blended Wish Images: Chinese and Western Exemplary Women at the Turn of the Twentieth Century." In *Beyond Tradition and Modernity: Gender, Genre, and Cosmopolitanism in Late Qing China*, ed. Grace S. Fong, Nanxiu Qian, and Harriet T. Zurndorfer, 102-135. Leiden: Brill, 2004.

_____. "Mediated Imaginings: Biographies of Western Women and their Japanese Sources in Late Qing China." In *Different Worlds of Discourse: Transformations of Gender and Genre in Late Qing and Early Republican China*, ed. Qian Nanxiu, Grace S. Fong, and Richard J. Smith, 147-166. Leiden: Brill, 2008.

Kaplan, Wendy. *The Art That Is Life: The Arts & Crafts Movement in America, 1875-1920*. Boston: Museum of Fine Arts and Bulfinch Press, 1998.

Kramer, Elizabeth. "From Specimen to Scrap: Japanese Kimono and Textiles in the British Victorian Interior, 1875-1900." In *Material Cultures in Britain, 1740-1920*, ed. John Potvin and Alla Myzelev, 129-148. Farnham [Surrey, England]: Ashgate, 2009.

_____. "'Not so Japan-Easy': The British Reception of Japanese Dress in the Late Nine-

teenth Century." *Textile History* 44(1) (2013): 3-24.

_____. "From Luxury to Mania: A Case Study of Anglo-Japanese Textile Production at Warner & Ramm, 1870-1890." *Textile History* 38(2) (2007): 151-164.

Kriebl, Karen J. *From Bloomers to Flappers: The American Women's Dress Reform Movement, 1840-1920.* Ph.D. diss., Columbus, OH: Ohio State University, 1998.

Laing, Ellen Johnston. "Visual Evidence for the Evolution of "Politically Correct" Dress for Women in Early Twentieth-Century Shanghai." *NAN NÜ* 5(1) (2003): 69-114.

Levy, Howard S. *Chinese Footbinding; The History of a Curious Erotic Custom.* New York: Rawls, 1966.

Mattingly, Carol. *Appropriate[Ing] Dress: Women's Rhetorical Style in Nineteenth-Century America.* Carbondale: Southern Illinois University Press, 2002.

Metzger, Sean. *Chinese Looks Fashion, Performance, Race.* Bloomington, IN: Indiana University Press, 2014.

Myzelev, Alla, and John Potvin, eds. *Fashion, Interior Design and the Contours of Modern Identity.* Farnham [Surrey, England]: Ashgate, 2010.

Newton, Stella Mary. *Health, Art and Reason: Dress Reformers of the 19th Century.* London: J. Murray, 1974.

Ng, Sandy. "Gendered by Design: *Qipao* and Society, 1911-1949." *Costume: The Journal of the Costume Society* 49 (2015): 55-74.

O'Brien, Jodi. *Encyclopedia of Gender and Society.* Thousand Oaks, CA: Sage Publications, 2009.

Parkins, Ilya, and Elizabeth M. Sheehan, eds. *Cultures of Femininity in Modern Fashion.* Durham, New Hampshire: University of New Hampshire Press, 2009.

Silberstein, Rachel. *Embroidered Figures: Commerce and Culture in the Nineteenth-Century Chinese Fashion System*, Ph.D. diss., Oxford: Oxford University Press, 2014.

_____. "Fashionable Figures: The Influence of Popular Culture on Nineteenth-Century Chinese Women's Dress." *Costume: The Journal of the Costume Society of Great Britain* 50(1) (2016): 63-89.

Slade, Toby. *Japanese Fashion: A Cultural History.* New York: Bloomsbury Academic, 2009.

Smith, Catherine, and Cynthia Greig. *Women in Pants: Manly Maidens, Cowgirls, and Other Renegades.* New York: Harry N. Abrams, 2003.

Wahl, Kimberly. *Dressed As in a Painting Women and British Aestheticism in an Age of Reform*. Durham, New Hampshire: University of New Hampshire Press, 2013.

Wang, Ping. *Aching for Beauty: Footbinding in China*. Minneapolis: University of Minnesota Press, 2000.

Wardrop, Daneen. *Emily Dickinson and the Labor of Clothing*. Durham, New Hampshire: University of New Hampshire Press, 2009.

Warner, Patricia Campbell. *When the Girls Came Out to Play: The Birth of American Sportswear*. Amherst: University of Massachusetts Press, 2006.

Watanabe, Toshio. *High Victorian Japonisme*. Bern: Peter Lang, 1991.

Wheeler, Leigh Ann. *Against Obscenity: Reform and the Politics of Womanhood in America, 1873-1935*. Baltimore, Md: Johns Hopkins University Press, 2004.

Wu, Juanjuan. *Chinese Fashion: From Mao to Now*. Oxford: Berg Publishers, 2009.

Zaletova, Lidija, Fabio Ciofi degli Atti, and Franco Panzini. *Revolutionary Costume: Soviet Clothing and Textiles of the 1920s*. New York: Rizzoli, 1989.

섬유 및 직물 재료와 제조 산업

Anderson, Kym, ed. *New Silk Roads: East Asia and World Textile Markets*. Cambridge: Cambridge University Press, 1992.

Beckert, Sven. *Empire of Cotton: A Global History*. New York: Alfred A. Knopf, 2014.

Berg, Maxine, Felicia Gottmann, Hanna Hodacs, and Chris Nierstrasz, eds. *Goods from the East, 1600-1800: Trading Eurasia*. New York: Palgrave Macmillan, 2015.

Dunlevy, Mairead. *Pomp and Poverty: A History of Silk in Ireland*. New Haven: Yale University Press, 2011.

Federico, Giovanni. *An Economic History of the Silk Industry, 1830-1930*. Cambridge: Cambridge University Press, 1997.

Gordon, Andrew. *Fabricating Consumers: The Sewing Machine in Modern Japan*. Berkeley, CA: University of California Press, 2012.

Hareven, Tamara K. *The Silk Weavers of Kyoto: Family and Work in a Changing Traditional Industry*. Berkeley, CA: University of California Press, 2003.

Hoang, Anh Tuân. *Silk for Silver Dutch-Vietnamese Relations, 1637-1700*. Leiden: Brill,

2007.

Honig, Emily. *Sisters and Strangers: Women in the Shanghai Cotton Mills, 1919-1949*. Stanford: Stanford University Press, 1992.

Joslin, Katherine, and Daneen Wardrop, eds. *Crossings in Text and Textile*. Durham: University of New Hampshire Press, 2015.

King, Brenda M. *Silk and Empire*. Manchester: Manchester University Press, 2005.

Koll, Elisabeth. *From Cotton Mill to Business Empire: The Emergence of Regional Enterprises in Modern China*. Cambridge, MA: Harvard University Asia Center, 2003.

Ma, Debin. *Textiles in the Pacific, 1500-1900*. Aldershot [Hampshire, England]: Ashgate and Variorum, 2005.

Marks, Robert. *Tigers, Rice, Silk, and Silt Environment and Economy in Late Imperial South China*. Cambridge [England]: Cambridge University Press, 1998.

McCallion, Stephen William. *Silk Reeling in Meiji Japan: The Limits to Change*. Ph.D. diss., Columbus, OH: Ohio State University, 1983.

Meller, Susan. *Silk and Cotton: Textiles from the Central Asia that Was*. New York: Harry N. Abrams, 2013.

Pomeranz, Kenneth, ed. *The Pacific in the Age of Early Industrialization*. Farnham [Surrey, England]: Ashgate, 2009.

Riello, Giorgio, and Prasannan Parthasarathi. *The Spinning World: A Global History of Cotton Textiles, 1200-1850*. Oxford: Oxford University Press, 2009.

Smitka, Michael, ed. *The Textile Industry and the Rise of the Japanese Economy*. New York: Garland Pub, 1998.

So, Billy K. L., ed. *Economic History of Lower Yangzi Delta in Late Imperial China Connecting Money, Markets, and Institutions*. London: Routledge, 2012.

Tanimoto, Masayuki, ed. *The Role of Tradition in Japan's Industrialization Another Path to Industrialization*. Oxford: Oxford University Press, 2006.

Trentmann, Frank, ed. *The Oxford Handbook of the History of Consumption*. Oxford: Oxford University Press, 2012.

Vainker, Shelagh J. *Chinese Silk: A Cultural History*. London: British Museum Press, 2004.

Watt, James C. Y., and Anne E. Wardwell. *When Silk Was Gold: Central Asian and Chinese Textiles*. New York: Metropolitan Museum of Art in cooperation with the Cleveland Museum of Art, 1997.

패션과 모더니티

Ankum, Katharina von, ed. *Women in the Metropolis: Gender and Modernity in Weimar Culture*. Berkeley: University of California Press, 1997.

Breward, Christopher. *Fashion*. Oxford History of Art Series. Oxford: Oxford University Press, 2003.

_____. *The Culture of Fashion: A New History of Fashionable Dress*. Manchester: Manchester University Press, 1995.

Breward, Christopher, and Caroline Evans, eds. *Fashion and Modernity*. Oxford: Berg Publishers, 2005.

Cumming, Valerie. *Understanding Fashion History*. New York: Costume and Fashion Press, 2004.

Davis, Mary E. *Classic Chic Music, Fashion, and Modernism*. Berkeley: University of California Press, 2006.

De La Haye, Amy, and Elizabeth Wilson, eds. *Defining Dress: Dress as Object, Meaning, and Identity*. Manchester: Manchester University Press, 1999.

Edwards, Nina. *Dressed for War: Uniform, Civilian Clothing and Trappings, 1914-1918*. New York: Palgrave Macmillan, 2015.

Fillin-Yeh, Susan, ed. *Dandies: Fashion and Finesse in Art and Culture*. New York: New York University Press, 2001.

Geczy, Adam. *Fashion and Orientalism: Dress, Textiles and Culture from the 17th to the 21st Century*. London: Bloomsbury Academic, 2013.

Geczy, Adam, and Vicki Karaminas, eds. *Fashion and Art*. London: Berg Publishers, 2012.

Groom, Gloria Lynn, ed. *Impressionism, Fashion, & Modernity*. Chicago: Art Institute of Chicago; New York: The Metropolitan Museum of Art; New Haven: Yale University Press, 2012.

Hiner, Susan. *Accessories to Modernity Fashion and the Feminine in Nineteenth-Century France*. Philadelphia: University of Pennsylvania Press, 2010.

Jansen, M. Angela. *Moroccan Fashion: Design, Tradition and Modernity*. London and New York: Bloomsbury Academic, 2015.

Johnson, Kim K. P., Susan J. Torntore, and Joanne Bubolz Eicher, eds. *Fashion Foundations Early Writings on Fashion and Dress*. Oxford: Berg Publishers, 2003.

Koppen, Randi. *Virginia Woolf, Fashion, and Literary Modernity*. Edinburgh: Edinburgh University Press, 2009.

Lehmann, Ulrich. *Tigersprung: Fashion in Modernity*. Cambridge, MA: MIT Press, 2000.

Martin, Richard. *Cubism and Fashion*. New York: Metropolitan Museum of Art, 1998.

Parkins, Ilya. *Poiret, Dior and Schiaparelli Fashion, Femininity and Modernity*. London: Berg Publishers, 2012.

Stephenson, Marcia. *Gender and Modernity in Andean Bolivia*. Austin: University of Texas Press, 1999.

Stillman, Yedida Kalfon, and Norman A. Stillman. *Arab Dress A Short History: From the Dawn of Islam to Modern Times*. Leiden: Brill, 2003.

Tarlo, Emma. *Clothing Matters: Dress and Identity in India*. Chicago, IL: University of Chicago Press, 1996.

Taylor, Lou. *Establishing Dress History*. Manchester: Manchester University Press, 2004.

Wilson, Elizabeth. *Adorned in Dreams: Fashion and Modernity*. Berkeley: University of California Press, 1987.

복식 연구를 위한 비교 자료

Anawalt, Patricia Rieff. *The Worldwide History of Dress*. New York: Thames & Hudson, 2007.

Batchelor, Jennie. *Dress, Distress and Desire: Clothing and the Female Body in Eighteenth-Century Literature*. New York: Palgrave Macmillan, 2005.

Black, J. Anderson, and Madge Garland. *A History of Fashion*. New York: Morrow, 1975.

Boucher, Francois. *20,000 Years of Fashion: The History of Costume and Personal Adornment*. New York: Harry N. Abrams, 1967.

Brunsma, David L. *The School Uniform Movement and What It Tells Us About American Education: A Symbolic Crusade*. Lanham, MD: Scarecrow Education, 2004.

Croom, Alexandra. *Roman Clothing and Fashion*. Stroud: Tempus, 2000.

Eicher, Joanne B., ed. *Dress and Ethnicity: Change Across Space and Time*. Ethnicity and Identity Series. London: Berg Publishers, 1999.

Garber, Marjorie. *Vested Interests: Cross-dressing and Cultural Anxiety*. New York: Rout-

ledge, 1992.

Harlow, Mary, and Marie-Louise Nosch, eds. *Greek and Roman Textiles and Dress: An Interdisciplinary Anthology*. Oxford: Oxbow Books, 2015.

Hayward, Maria. *Rich Apparel: Clothing and the Law in Henry VIII's England*. Farnham [Surrey, England]: Ashgate, 2009.

Jones, Ann Rosalind, and Peter Stallybrass. *Renaissance Clothing and the Materials of Memory*. Cambridge [England]: Cambridge University Press, 2000.

Kohler, Karl, and Emma von Sichart. *A History of Costume*. New York: Dover Publications, 1963.

Kondo, Dorinne K. *About Face: Performing Race in Fashion and Theater*. New York: Routledge, 1997.

Koslin, Desiree G., and Janet Ellen Snyder, eds. *Encountering Medieval Textiles and Dress: Objects, Texts, Images*. New York: Palgrave Macmillan, 2002.

Laver, James, Amy De La Haye, and Andrew Tucker. *Costume and Fashion: A Concise History*. New York: Thames & Hudson, 2002.

Lester, Anne Elisabeth. *Creating Cistercian Nuns: The Women's Religious Movement and Its Reform in Thirteenth-Century Champagne*. Ithaca, NY: Cornell University Press, 2011.

Loren, Diana DiPaolo. *Archaeology of Clothing and Bodily Adornment in Colonial America*. Gainesville: University Press of Florida, 2010.

Mola, Luca. *The Silk Industry of Renaissance Venice*. Baltimore: Johns Hopkins University Press, 2000.

Netherton, Robin, and Gale R. Owen-Crocker, eds. *Medieval Clothing and Textiles* 1~9. Woodbridge [England]: Boydell Press, 2005-2013.

Pastoureau, Michel. *The Devil's Cloth: A History of Stripes and Striped Fabric*. New York: Columbia University Press, 2001.

Payne, Blanche. *History of Costume: From the Ancient Egyptians to the Twentieth Century*. New York: Harper & Row, 1965.

Piponnier, Francoise, and Perrine Mane. *Dress in the Middle Ages*. New Haven: Yale University Press, 1997.

Racinet, A. *The Historical Encyclopedia of Costume*. New York: Facts on File, 1988; originally 1876-1888.

Ribeiro, Aileen. *The Art of Dress: Fashion in England and France 1750 to 1820*. New Hav-

en: Yale University Press, 1995.

Roach-Higgins, Mary-Ellen, and Joanne B. Eicher. Dress and Identity. *Clothing and Textiles Research Journal* 10(1) (1992): 1-8.

Russell, Douglas A. *Costume History and Style*. Englewood Cliffs, NJ: Prentice-Hall, 1983.

Scott, Margaret. *Medieval Dress & Fashion*. London: British Library, 2007.

Squire, Geoffrey. *Dress and Society, 1560-1970*. New York: Viking Press, 1974.

연표

	한국	중국
1300~1800년대	**1392** 조선 건국(~1910) **1592** 임진왜란(~1598) **1627** 정묘호란[후금(만주족)의 제1차 조선 침략] **1636** 병자호란[청(만주족)의 제2차 조선 침략] **1653** 하멜 일행을 태운 네덜란드 상선 '스페르웨르호', 　　　 제주도에 표류 **1724** 영조 즉위(~1776) **1776** 정조 즉위(~1800) **1791** 신해박해(최초의 천주교도 박해 사건) **1800** 순조 즉위(~1834) **1831** 천주교 조선 교구 설치 **1846** 최초의 한국인 신부 김대건 순교 **1848** 이양선, 경상·전라·황해·함경·강원 5도에 출현	**1368** 명 건국(~1644) **1592** 임진왜란, 조선에 원군 파견(~1598) **1610** 예수회 선교사 마테오 리치, 베이징에서 사망 **1616** 후금 건국 **1636** 후금, 국호를 청으로 개칭 **1644** 명 멸망, 청 중국 통일(~1912) **1661** 강희제 즉위(~1722) **1707** 원명원(베이징 외곽 위치) 초기 공사 시작 **1722** 옹정제 즉위(~1735) **1735** 건륭제 즉위(~1796) **1796** 가경제 즉위(~1820) **1835** 미국 의료 선교사 피터 파커, 광저우에 　　　 박제의원(중산대학의 전신) 개원 **1840** 제1차 아편전쟁(~1842) **1842** 영국과 난징조약 체결(상하이 등 5개 항구 강제 개항, 　　　 홍콩 영국에 할양) **1845** 영국, 상하이 조계(외국인 거류지) 설치
1850년대	**1854** 함경도민의 외국 선박과의 교역 금지 **1855** 영국 군함, 독도 측량; 프랑스 군함, 동해안 측량	**1850** 태평천국운동(~1864) **1855** 상하이포마청(경마장) 설립 **1856** 제2차 아편전쟁(~1860) **1858** 톈진조약 체결 **1859** 상하이에 애스터하우스호텔 개업
1860년대	**1864** 고종 즉위(~1907); 흥선대원군의 수렴청정 **1866** 병인박해; 병인양요	**1860** 아편전쟁 중 영국·프랑스 연합군의 침입으로 원명원 　　　 약탈, 파괴 **1862** 조약항제도 확대 **1863** 미국, 상하이 공공 조계 설치 **1867** 중국 이민자들, 태평양우편기선회사 이용 　　　 시작(샌프란치스코, 홍콩, 요코하마를 오가던 항로를 　　　 상하이까지 확장한 태평양 횡단 항로를 정기적으로 취항)
1870년대	**1871** 신미양요 **1876** 강화도조약 체결	**1870** 톈진교안(반기독교 폭동) 발생 **1874** 미국 동서양기선회사 설립, 중국 이민자들이 　　　 샌프란치스코와 홍콩을 정기적으로 취항하는 기선을 　　　 이용하기 시작 **1874** 동치제 사망; 광서제 즉위(~1908); 서태후와 동태후의 　　　 섭정

일본	세계
1338 무로마치 막부 성립(~1573)	**1557** 포르투갈, 마카오 조차
1573 아즈치·모모야마 시대(~1603)	**1600** 영국 동인도회사 설립
1592 도요토미 히데요시, 조선 침략(임진왜란, ~1598)	**1602** 네덜란드 동인도회사 설립
1603 에도 막부 성립(~1868)	**1609** 영국 탐험가 헨리 허드슨, 북아메리카 탐험 중 발견한
1616 도쿠가와 이에야스, 시즈오카에서 사망	지역을 이후 허드슨강과 허드슨만으로 명명
1633 제1차 쇄국령(해외 도항 금지)	**1661** 루이 14세, 베르사유궁 확장 공사 시작(~1678)
1635 제3차 쇄국령으로 무역 제한(외국 선박의 입항을	**1667** 아타나시우스 키르허, 『중국도설』 출판
나가사키로 제한)	**1789** 프랑스혁명
1637 시마바라의 난(~1638); 막부의 기독교 박해	**1800** 나폴레옹, 이탈리아 원정
1639 제5차 쇄국령(포르투갈선의 입항 금지와 기독교 엄금)	**1804** 첫 증기기관차 운영
1673 에도에 미쓰이고후쿠텐 설립(1904년	**1806** 헨리 풀, 런던 새빌로에 양복점을 차림(현 헨리 풀
미쓰코시백화점으로 전환)	앤드 코)
1760 가쓰시카 호쿠사이(1760~1849) 출생	**1833** 대영제국, 노예제도 폐지
1797 우타가와 히로시게(1797~1858) 출생	**1849** 런던의 로크 앤드 코 해터스에서 중산모자(bowler
	hat) 제작
1853 페리 제독, 일본 입항	**1851** 미국의 엘리자베스 밀러, '블루머 슈트' 소개; 싱어사,
	뉴욕에서 재봉틀 제조 시작
	1852 마셜 필드 앤드 컴퍼니백화점 개점
	1853 크림전쟁(~1856)
	1858 뉴욕에 메이시스백화점 개점
1868 메이지유신; 에도, 도쿄로 개칭	**1861** 미국 남북전쟁(~1865)
1869 도쿄의 대중 목욕탕에서 혼욕 금지(법령이 잘	**1865** 파리에 프렝땅백화점 개점
지켜지지 않아 재발령이 빈번했음)	**1867** 알프레드 노벨, 다이너마이트 발명
1871 도쿄, 교토, 오사카 간 우편제도 시행; 근대 경찰제도	**1870** 프로이센-프랑스전쟁(~1871)
시행	**1873** 청바지 특허 출원; 가시철사(barbed wire) 발명
1871 이와쿠라 사절단, 미국과 유럽 순회 후 돌아옴(~1873)	**1876** 필라델피아 만국박람회
1872 호적제도, 학교제도 확립; 일본 최초의 철도, 도쿄-	**1879** 토머스 에디슨, 전구 발명
요코하마 간 열차 운영 시작	
1874 도쿄 경시청 창설; 병학교가 육군사관학교로 바뀌어	
도쿄 이치가야로 이전	
1875 도쿄여자사범학교(오차노미즈여자대학의 전신) 설립	
1876 폐도령(대례복 착용자, 군인, 경찰관 이외 칼 휴대	
금지)	
1877 도쿄에 일본 황족과 화족을 위한 엘리트 고등교육기관	
가쿠슈인 설립; 일본 최초의 대학인 도쿄대학 설립	
1879 가쿠슈인, 학생복 도입	

	한국	중국
1880년대	**1882** 임오군란, 제물포조약 체결 **1884** 갑신정변 **1885** 미국 선교사 호러스 알렌의 건의로 한국 최초의 근대 서양식 병원 '광혜원' 개원; 미국 선교사 아펜젤러, 배재학당 설립 **1885** 위안스카이, 조선에 체류하며 조선의 내정과 외교에 간섭(~1894) **1886** 미국 여성 선교사 메리 스크랜튼, 이화학당(이화여자대학의 전신) 설립 **1887** 조선 최초의 근대식 여성 전용 병원 '보구녀관' 설립(이화학당 설립자인 스크랜튼 등이 설립, 이화여대 의과대학의 전신)	**1881** 동태후 사망 **1884** 청불전쟁(베트남 북부의 통킹을 차지하기 위한 전쟁, ~1885) **1887** 런던선교협회의 후원으로 홍콩화인서의서원(홍콩대학의 전신) 설립 **1888** 미국 선교사 그룹, 광저우에서 해킷여자의학원 (링난대학의 전신) 설립
1890년대	**1894** 동학농민운동; 갑오개혁 **1895** 청일전쟁 후 시모노세키조약 체결로 청이 조선을 자주 독립국으로 인정함; 을미사변(일본의 명성황후 시해 사건) **1896** 2월 11일 아관파천 **1897** 고종, 아관파천 이후 1년 만인 2월 20일 환궁; 10월 12일 대한제국 선포	**1894** 청일전쟁(~1895) **1895** 청일전쟁에서 승리한 일본에 타이완 할양 **1898** 의화단운동(반외세운동, ~1901); 캉유웨이의 백일유신(무술변법 또는 변법자강운동) 실패, 보수 세력이 정권 장악
1900년대	**1905** 을사조약; 대한제국의 외교권 박탈 **1907** 헤이그특사 사건; 일본의 압박으로 고종 강제 퇴위, 순종 즉위 **1909** 독립운동가 안중근, 10월 26일 이토 히로부미 암살	**1900** 의화단운동을 빌미로 서구 열강 8개국 연합군이 자금성 점령 **1905** 과거제도 철폐; 영국 자본으로 상하이-난징 간 철도(후닝철도) 건설(~1908) **1906** 영국과 미국 선교사, 베이징셰허의학원 설립 **1908** 서태후 사망 **1909** 상하이-항저우 간 철도(후항철도) 완공
1910년대	**1910** 8월 29일 한국병합에 관한 조약 공포; 한국을 조선으로 국호 변경, 조선총독부 설치 **1915** 조선의 마지막 의병장 채응언, 일본군에 체포, 순국 **1917** 일본 미쓰이물산, 부산에 조선방직 설립 **1919** 국내 자본으로 경성방직 설립; 고종, 1월 29일 서거; 3·1운동; 하세가와 총독 사직; 상하이 임시정부 수립	**1911** 신해혁명; 중화민국 수립(~1949) **1912** 위안스카이, 중화민국 (임시)대총통으로 집권(~1915) **1913** 상하이미술학교, 상하이신민신극연구소, 상하이여자미술자수전습소 설립 **1915** 위안스카이, 중화제국 황제 즉위(~1916) **1916** 군벌시대(~1928) **1919** 5·4운동
1920년대	**1920** 청산리 전투; 김좌진이 이끄는 독립군 연합부대가 일본군과의 교전에서 승리 **1926** 6·10만세운동	**1921** 중국 공산당 창당 **1924** 제1차 국공합작(~1927) **1925** 쑨원 사망; 장제스, 국민당 권력 잡고 공산당과 대립 **1927** 국민당의 중국 통일; 난징을 수도로 정함(~1937) **1927** 중국 공산당, 난창봉기 실패

일본	세계
1882 일본 최초의 동물원인 우에노동물원 개장 **1883** 2층 규모의 사교장인 로쿠메이칸 개관	**1882** 미국, 중국인 배척법 통과 **1885** 아서 설리번과 윌리엄 길버트, 영국 런던에서 오페라 〈미카도〉 초연 **1887** 에펠탑 공사 시작(~1889)
1890 남녀가 한 무대에서 같이 공연하는 것을 금지함; 「교육칙어」 반포 **1894** 청일전쟁(~1895) **1898** 「메이지 민법」 발효; 부친과 남편에게 결혼, 이혼, 상속과 관련된 독점적 권리 및 특권을 보장하는 조항들 포함; 2월 7일 자동차 최초 운행	**1895** 빌헬름 뢴트겐, 엑스레이 발견 **1898** 미국-스페인전쟁
1900 도쿄여자의과대학 설립 **1904** 러일전쟁(~1905) **1908** 일본인 791명이 브라질행 선박에 승선(일본 최초 브라질 이민자)	**1903** 라이트 형제, 라이트 플라이어 1호 발명 **1908** 포드사, 모델 T 개발
1910 한국강제병합 **1911** 일본 최초의 여성 문학 잡지 『세이토』 발간 시작 **1912** 메이지 천황 사망 **1917** 10월 23일 도쿄 오페라단, 아사쿠사에서 정기 공연 시작	**1910** 코코 샤넬, 파리에 모자 부티크 '샤넬모드' 설립 **1914** 제1차 세계대전(~1918) **1917** 러시아혁명(~1922) **1919** 베르사유조약 체결
1922 7월 15일 일본 공산당 창당 **1923** 프랭크 로이드 라이트가 설계한 도쿄 데이코쿠호텔 개업; 간토대지진 **1926** 쇼와 천황 즉위	**1920** 미국 「수정헌법」 제19조 비준(여성 참정권 확대) **1925** 베니토 무솔리니, 독재정권 확립; 아돌프 히틀러, 자서전 『나의 투쟁』 출간 **1929** 세계 경제대공황

	한국	중국
1930년대	**1932** 독립운동가 이봉창, 1월 8일 쇼와 천황 암살 실패; 독립운동가 윤봉길, 4월 29일 중국 상하이 홍커우공원에서 열린 일본의 천장절 겸 전승축하기념식에 폭탄 투척 **1938** 「국가총동원법」 실시, 조선인을 공장과 광산으로 강제징용하기 시작	**1931** 일본의 중국 점령 가속화(~1945) **1932** 일본의 만주국 건국(~1945) **1934** 중국 공산당, 산시성으로 근거지를 옮긴 후 마오쩌둥이 지도권을 장악함(~1935) **1937** 중일전쟁 발발(~1945); 일본에 대항하여 제2차 국공합작, 이후 내전 지속; 12월 13일 난징대학살
1940년대	**1940** 조선총독부, 창씨개명 실시 **1943** 징병제 공포 **1944** 조선인, 일본군으로 강제 징병 **1945** 8·15광복; 미소, 한반도 38도선 분할 점령; 박헌영·여운형, 조선건국준비위원회 결성 **1946** 미소공동위원회 개최 **1948** 5·10총선거 실시; 8월 15일 대한민국 정부 수립; 9월 9일 조선민주주의인민공화국 수립	**1940** 중국 공산당, 중국 옌안에서 중국 최초의 라디오 방송국 '옌안신화라디오방송국' 개국 **1942** 중일전쟁 중 중국 허난성 대기근(~1943) **1945** 국공내전(~1949) **1947** 공산당의 토지개혁(~1952) **1949** 10월 1일 중화인민공화국 수립; 국공내전에 패배한 국민당 정부, 타이완으로 후퇴
1950년대 이후	**1950** 6월 25일 한국전쟁 발발 **1953** 한국전쟁 '휴전협정' 체결 **1960** 4·19혁명; 제1공화국의 독재정권 붕괴; 이승만 하야 **1961** 박정희의 5·16군사정변 **1964** 베트남전쟁 한국군 파병 **1965** 한일기본조약 체결 **1968** 국민교육헌장 선포 **1970** 새마을운동 시작	**1953** 제1차 5개년 계획(~1957) **1957** 반우파투쟁(~1958) **1958** 대약진운동; 인민공사 **1959** 3년 대기근(~1961) **1966** 문화대혁명(~1976) **1971** UN 가입 **1972** 리처드 닉슨 미국 대통령 베이징 방문 **1976** 마오쩌둥 사망 **1978** 개혁·개방 노선 공식 채택

일본	세계
1932 일본, 3월 1일 괴뢰국인 만주국 건국 선언(~1945) **1937** 7월 7일 루거우차오 사건 발발, 중일전쟁(1937~ 1945)의 발단이 됨; 12월 13일 난징대학살 자행	**1933** 히틀러, 독일의 총리로 임명됨; 미국의 뉴딜정책 **1935** 듀폰사, 나일론 발명 **1936** 스페인 내전(~1939) **1939** 제2차 세계대전(~1945); 스페인 내전에서 승리한 프란치스코 프랑코, 독재자로 군림
1940 8월 1일 '대동아 공영권' 발언; 9월 27일 일본·독일· 이탈리아 삼국동맹조약 체결 **1941** 일본, 진주만 기습; 미국 태평양함대 무력화; 인도차이나반도 점령 **1945** 미국, 8월 6일 히로시마, 8월 9일 나가사키에 원자폭탄 투하; 일본의 무조건 항복선언으로 8월 15일 제2차 세계대전 종전; 연합군최고사령부 설치; 10월 2일 군정 시작 **1946** 「신헌법」 공포	**1945** 독일, 5월 7일 연합국에 무조건 항복, 포츠담선언(7월 26일 일본의 무조건 항복 요구), 10월 24일 UN 창설 **1947** 인도와 파키스탄 영국으로부터 분리 독립; 제1차 인도-파키스탄전쟁 **1947** 크리스찬 디올, '뉴 룩 (New Look)'을 선보임 **1948** 이스라엘 독립 **1949** 북대서양조약기구(NATO) 창설 **1946** 제1차 인도차이나전쟁(~1954), 1955 제2차 인도차이나전쟁(베트남전쟁, ~1975)
1952 군정 종료(4월 28일) **1956** UN 가입 **1964** 도쿄올림픽 **1972** 중일 국교정상화	**1959** 1월 1일 쿠바혁명; 3월 10일 반중국 티베트 봉기 **1962** 10월 22일~11월 2일 쿠바 미사일 위기 **1969** 아폴로 11호, 7월 20일 유인 우주선으로 달에 최초 착륙 **1973** 제4차 중동전쟁; 오일쇼크 **1975** 베트남전쟁 종전

저자 소개

변경희 | 1장, 12장

미국 패션 인스티튜트 오브 테크놀로지Fashion Institute of Technology의 미술사학과 부교수이다. 아시아의 예술과 중세 유럽의 예술을 다룬 다수의 논문을 집필했으며, 특히 아시아 예술 컬렉터들을 논한 연구 중에서 『조형디자인연구』(2015년 12월)에 실린 「도자기에 관한 열정: 북미의 동아시아 공예 수집에 관한 역사적 고찰Passion for Porcelain: Collectors of Asian Crafts in North America」(2015)이 대표적이다. 현재 진행 중인 연구는 유럽과 북미 아시아계 미국인의 시각문화와 동아시아 미술 수용에 초점을 두고 있다. 그 밖에도 전근대 유라시아와 아메리카 대륙의 장식예술품 무역, 단어와 이미지의 상호작용, 예술 소장품의 역사 등에 관심을 갖고 있다. 유럽과 아시아 사이에 이루어진 다양한 문화적 교류를 다룬 논문 「A Journey Through the Silk Road in a Cosmopolitan Classroom(국제적인 강의실에서의 실크로드 여행)」은 『Teaching Medieval and Early Modern Cross: Cultural Encounters(중세와 근대 초 문화교차 가르치기)』(2014)에 실렸다. 2015년 한국국제교류재단의 방한연구펠로십Field Research Fellowship을 받았고, 2018~2021년 전미 인문학기금NEH: National Endowment for the Humanities 지원을 받아 연구 프로젝트를 수행하였다. 현재는 『School Uniforms in East Asia: Fashioning State and Self-hood(동아시아의 학교 교복 연구: 국가관과 자아를 표현하다)』라는 책을 집필 중이다.

아이다 유엔 윙Aida Yuen Wong | 1장, 4장

미국 브랜다이스대학Brandeis University의 네이선 커밍스 및 로버트 B. 베아트리체 C. 메이어 미술학과Nathan Cummings and Robert B. and Beatrice C. Mayer Professor in Fine Arts 교수이다. 윙은 아시아 미술사학자로서 국제적 모더니즘을 주제로 폭넓게 저술했다. 『Parting the Mists: Discovering Japan and the Rise of National-Style Painting in Modern China(일본의 발견과 근대 중국 민족화 시대의 도래)』(2006), 『Visualizing Beauty: Gender and Ideology in Modern East Asia(미의 시각화: 근대 동아시아의 젠더와 이념)』(2012), 『The Other Kang Youwei: Calligrapher, Art Activist, and Aesthetic Reformer in Modern China(또 다른 캉유웨이: 근대 중국의 서예가, 미술 활동가, 개혁사상가)』(2016) 등을 집필했으며, 그녀의 논문 「Modernism: China(모더니즘: 중국)」은 『Oxford Encyclopedia of Aesthetics(옥스퍼드 미학 백과사전)』(2nd ed., 2014)에 실렸다. 현재 회화, 서예, 전각, 패션, 사학사, 문화역사학을 주로 연구하고 있다.

오사카베 요시노리刑部芳則 | 2장

일본 니혼대학日本大學 사학과 교수이다. 일본의 주오대학中央大學에서 일본사로 박사학위를 받았다. 저서『洋服·散髮·脫刀: 服制の明治維新(양복·산발·탈도: 복제의 메이지유신)』(2010)은 한국에서『복제 변혁으로 명치유신을 보다』(2015)로 번역 출간되었다. 번역은 이경미와 노무라 미치요가 맡았다. 19세기 후반 교토와 도쿄의 황실가족, 귀족, 정부 각료, 개혁사상가 등을 연구하면서 근대 일본의 복제개혁이 근대적인 헌법과 의회, 정치제도를 갖추어가는 과정과 맞물려 있음을 보여주었다.

이경미 | 3장

한국 한경대학교 의류산업학과 부교수로, 전공 분야는 복식사이며 근대 한국의 의제개혁을 중심으로 연구 활동을 해왔다. 저서『제복의 탄생: 대한제국 서구식 문관대례복의 성립과 변천』(2012)에서 해외 파견 외교관의 복장 변화, 한국 의제개혁 과정 전반을 탐구하며, 한국의 사례를 일본의 복제개혁과 비교하고 양국의 공통점과 독특성을 분석하였다. 그 밖에도 서구화된 제례식, 복식 예절 변화, 패턴 제작, 자수, 복제품 제작 등에 관심을 두고 있으며, 현재 한국 복식사, 특히 한복을 포함한 동양 복식에 대해 가르치고 있다. 이경미는 2012년과 2013년 한국학술진흥재단의 연구 지원을 받았으며, 2010년부터 2015년까지 한국문화재보호재단이 주최한 '대한제국 외국공사 접견례' 행사에서 복식 고증 자문을 맡았다.

난바 도모코難波知子 | 5장

일본 오차노미즈여자대학お茶の水女子大學 문화사학부 부교수로, 근현대 일본의 교복과 교복 문화를 중심으로 연구하고 있다. 저서『學校制服の文化史(교복의 문화사)』(2012)는 일본식 복장에서 서양식 복장으로 변화하는 과정 속에서 여학생 교복이 어떻게 탄생했는지, 그리고 당시의 패션과 미학을 어떻게 반영했는지를 검토하며 교복 문화 형성에 여학생들이 적극적인 역할을 했음을 보여준다. 2016년 여름에 출간된 난바의『近代日本學校制服圖錄(근대 일본의 교복 도록)』은 남학생, 여학생, 초등학생의 교복 사진과 삽화 등 다양한 시각자료를 활용하여 근현대 일본 교복의 역사적 변화를 설명한다. 일본의 주요 교복 생산 중심지였던 오카야마岡山현의 사례연구를 진행하며 기성 교복을 둘러싼 제작 체계와 환경을 역사적 관점에서 고려하였다.

노무라 미치요野村美千代 | 6장

한국 장안대학교 관광경영학과 조교수로, 일제강점기 한국의 인류학·민속학을 전공했다. 일본 소카대학創価大學에서 일본 고전문학 학사학위를, 서울대학에서 의상학 석사학위를 받았다. 한국학중앙연구원 박사학위논문은 20세기 초 한국의 경찰복에 초점을 맞추었다. 이 외의 저술로『복식』(2016년 4월)에 실린「조선총독부 경찰복제도 연구」,『한국민속학』(2016년 5월)에 실린「산후조리원에서의 산후조리 민속의 지속과 변용」등이 있다. 역서로는 메이지유신의 복제개

혁을 다룬 오사카베 요시노리의 책을 이경미와 함께 번역한 『복제 변혁으로 명치유신을 보다』 (2015)가 있다.

주경미 | 7장

한국 충남대학교 고고학과 강사로, 2002년에 서울대학 고고미술사학과에서 석사, 박사학위를 받았다. 현재 문화재청의 문화재전문위원으로 활동 중이다. 이전에는 부산외국어대학과 서강 대학 연구교수, 한국 부경대학 연구교수, 일본 고쿠가쿠인대학國學院大學 방문학자로 활동하며 한국 및 동아시아, 중앙아시아, 동남아시아의 불사리 장엄구 및 금속공예를 중심으로 다수의 논문을 발표하였다. 주경미는 송·요나라 불사리함부터 백제·신라 불사리함 연구를 포함한 한 중교류사 전문가이며 동아시아 미술 공예의 제작 기법, 문화 전파에 대한 꾸준한 연구 활동으 로 불교 금속공예사 발전에 공헌하였다. 그중에서도 『중국 고대 불사리장엄 연구』(2003)는 6조 시대부터 당 시대에 이르는 현존 불사리 장엄과 관련 역사적 기록을 조사하며, 불교 사리의 후 원자와 종교 관행을 중심으로 고찰한다. 저서 『대장장』(2011)은 충남 지역의 전통적인 대장간 작업장을 살펴봄으로써, 철공예의 전통 생산 기법과 한국 문화에서 이 기법의 역사적 맥락을 탐구한다.

게리 왕Gary Wang | 8장

캐나다 토론토대학University of Toronto 잭맨 주니어 인문학 펠로Jackman Junior Fellow in the Humanities로 미술사 박사과정 중이다. 캐나다 브리티시 컬럼비아대학University of British Columbia 에서 아시아학 석사학위를 받았다. 미와 예술, 성(性), 계급의 개념 변화에 초점을 맞추어 19세 기 말과 20세기 초의 예술, 시각, 물질문화를 주로 연구하고 있다. 이 주제들을 다룬 석사학위 논문 「Making 'Opposite-Sex' Love in Print: Discourse and Discord in Linglong Women's Pictorial Magazine, 1931-1937(인쇄물 속의 '이성적' 사랑: 링롱 여성 화보 잡지에서의 불화와 담론)」 이 학술지 『NAN Nü(난뉴)』(November 2011)에 실렸다. 이어 박사학위논문 「Modern Girls and Musclemen: Body Politics and the Politics of Art in China's New Culture, 1917-1954(모던 걸과 근육맨: 중국의 신문화에서의 몸과 예술의 정치학)」에서 왕은 한층 심도 있는 논의를 제시했다.

메이 메이 라도Mei Mei Rado | 9장

로스앤젤레스 카운티 뮤지엄LACMA의 의상 및 직물 담당 큐레이터다. 미국 바드대학원Bard Graduate Center에서 장식미술사 박사학위를 받았다. 라도는 서양과 동아시아의 의복과 직물의 역사를 전공했는데, 특히 중국, 일본, 유럽 사이의 국제 교류에 초점을 맞춰 수학하였다. 워싱 턴 스미스소니언 연구소Smithsonian Institution, 뉴욕 메트로폴리탄 미술관Metropolitan Museum of Art, 베이징 고궁박물원故宮博物院에서 연구원으로 활동했다. 저술로는 「The Hybrid Orient: Japonism and Nationalism of the Takashimaya Mandarin Robes(하이브리드 오리엔트: 자포니즘

과 다카시마야 만다린 가운)」, 『Fashion Theory(패션 이론)』(2015), 「Encountering Magnificence: European Silks at the Qing Court During the Eighteenth Century(장엄함과의 조우: 19세기 청나라 황실에서 사용한 유럽 비단)」, 『Qing Encounters: Artistic Exchanges Between China and the West(청과의 만남: 중국과 서양의 예술 교류)』(2015) 등이 있다.

레이첼 실버스타인Rachel Silberstein | 10장

2014년 영국 옥스퍼드대학University of Oxford에서 동양학과 박사학위를 받았으며, 현재 미국 워싱턴대학University of Washington의 잭슨 국제학부Jackson School of International Studies 강사로 활동하면서 패션, 젠더, 직물 수공예품의 상품화와 관련된 다양한 이슈를 중심으로 중국 물질문화를 연구하고 있다. 실버스타인의 논문 「Eight Scenes of Suzhou: Landscape Embroidery, Urban Courtesans, and Nineteenth-Century Chinese Women's Fashions(쑤저우의 8경: 자연 풍경 자수, 도시의 기녀, 19세기 중국 여성의 패션)」는 학술지 『Late Imperial China(청제국 후기)』(June 2015)에 실렸다. 실버스타인은 2020년 『A Fashionable Century: Textile Artistry and Commerce in the Late Qing(화려한 시대: 청 말기의 섬유 예술과 상업)』을 워싱턴대학 출판부에서 출간했다. 이 책은 그녀의 박사학위논문 「Embroidered Ladies: Fashion and Commerce in Nineteenth-Century China(자수에 등장하는 여성들: 19세기 중국의 패션과 상업)」를 기초로 쓰였으며, 청 중기 수공예품의 상업화와 연극 문화의 대중화가 중국 여성의 복식 변화에 어떠한 영향을 미쳤는지 탐구한다.

스기모토 세이코杉本星子 | 11장

일본 교토분쿄대학京都文教大學의 종합사회학부 교수로 재직 중인 사회인류학자이다. 일본, 인도, 마다가스카르산 비단 직물을 포함하여 섬유인류학과 관련된 연구 외에도 미디어, 지역사회, 세계화 등에 관심을 갖고 있다. 근현대 일본에서 성행한 수출용 무늬가 인쇄된 직물의 생산과 유통, 소비에 관한 연구를 진행하고 있다.

브리지 탄카Brij Tankha | 13장

인도 델리대학University of Delhi 동아시아학과에서 일본 현대사 담당 교수를 지냈으며 지금은 명예교수로 있다. 민족주의, 종교, 일본과 아시아의 상호작용을 중심으로 연구를 진행하면서 『Gurcharan Singh, Becoming a Potter in Japan(구르차란 싱, 일본에서 도공이 되다)』 컬렉션을 편집 중이다. 탄카는 사토 타다오佐藤忠男가 쓴 『溝口健二の世界(미조구치 겐지의 세계)』의 번역서, 『Kenji Mizoguchi and the Art of Japanese Cinema(미조구치 겐지와 일본 시네마의 예술)』(2008), 『A Vision of Empire: Kita Ikki and the Making of Modern Japan(제국의 비전: 기타 잇키와 근대 일본의 형성)』(2003, 2006)을 펴냈다. 인도 델리의 중국연구소Institute of Chinese Studies에서 동아시아 프로그램의 명예 펠로 겸 코디네이터로도 활동 중이다.

쑨 춘메이Sun Chunmei | 14장

타이완의 타이난시에 있는 타이난국립예술대학Tainan National University of the Arts 미술사학과 조교수이다. 2001년 소르본대학Sorbonne Université에서 미술사 박사학위를 받은 후, 파리 제4대학 소르본 소속 극동아시아연구소Le Centre de Recherche sur l'Extrême-Orient de Paris-Sorbonne의 연구원으로 있다가 2002년부터 타이난국립예술대학에 재직 중이다. 주요 연구 분야는 디아스포릭 중국 예술가에 초점을 맞춘 근현대 미술이며, 유럽과 일본이 20세기 초 타이완 화가들에게 미친 영향을 주제로 천더왕陳德旺(1910~1984)에 관한 책을 출간하였다.

샌디 응Sandy Ng | 15장

홍콩폴리텍대학The Hong Kong Polytechnic University 디자인학부 문화이론학과 조교수이며, 중국 근대미술 전문가다. 저술 중 린펑몐林風眠의 구상 회화에 보이는 복합 모더니즘을 고찰한 「Modernism and Hybridity in the Works of Lin Fengmian, 1900-1991(린펑몐 회화 속 복합 모더니즘)」이 학술지 『Yishu: Journal of Contemporary Chinese Art(이슈: 중국 현대미술 저널)』(January 2008)에 실렸다. 국제 학술대회에 참여하여 근대성과 문화가 만들어낸 예술적 표현과 디자인에 관련된 다양한 이슈 중심의 여러 저널을 발표하였다. 현재 20세기 디자인, 젠더, 근대의 일상을 연구하는 장기 프로젝트를 진행하면서 디자인 철학을 가르치기 위한 교육학적 접근을 면밀히 검토하는 프로젝트를 구성 중이다. 최근 게재한 저널에서는 20세기 예술가들이 어떻게 '자아'를 구성하고 근대성을 수용했는지에 대해 설명했다.

찾아보기